한국 회화사 용어집

韓國繪畫史用語集

이성미·김정희 공저

다할미디어

증보개정판을 펴내며

이성미
李成美 識

『한국회화사 용어집』의 초판이 2003년 5월에 출간된 후 2007년 11월에 초판 3쇄를 출간하였다. 그 후 6년이 지난 오늘 독자들의 꾸준한 요구가 있어 이번에 증보·개정판을 펴내게 된 것을 기쁘게 생각한다. 초판 3쇄 때 추가 항목을 본문에 포함시키는 작업이 불가능하여 뒤에 따로 첨부하게 되어 독자들에게 불편을 끼쳐드렸으나 이번에는 모든 추가 항목들이 가나다순으로 제 위치를 찾게 되었다.

이번 증보개정판은 이전의 국판에서 신국판 변형으로 판형이 바뀌었고 새로운 항목 85개가 추가되어 모두 841 항목으로 늘어났다. 이에 따라 도판도 기존의 156개에서 248개로 늘어났고 대부분이 천연색으로 바뀌었다. 따라서 전체적으로 내용의 충실함을 기하게 되었다. 그러나 용어집에 포함되어야 하는 항목이 한없이 많다는 것을 알기 때문에 앞으로 추가되어야 할 항목들을 독자 여러분이 공동 저자나 출판사로 알려주시기 바란다. 인터넷으로 간단한 사항들을 쉽게 찾아볼 수 있는 세상이 되었으나 좀 더 학술적인 내용이 담긴 『한국회화사 용어집』의 수요가 꾸준히 있다는 사실 자체는 공동 저자나 출판사에게는 매우 고무적인 일이 아닐 수 없다. 공동 저자를 대표해서 독자들께 감사의 말씀을 전한다.

이 증보개정판을 준비하는 과정에서 나에게 도움을 준 충북대 박은화 교수, 신선영 박사, 이윤희, 신한나, 김아름 후학들에게도 감사한다. 또한 증보개정판을 기꺼이 출간해 주시는 SniFactory의 편집부 여러분께 이 자리를 빌려 감사드린다.

2015년 3월
한남동 정헌재 靜軒齋에서

일러두기

01 이 용어집에는 일반회화와 불교회화에 관계되는 용어들을 수록하였는 바 일반
회화는 이성미李成美 한국학중앙연구원 명예교수가, 불교회화는 김정희金廷禧
원광대학교 교수가 작성하였다.

02 일반회화, 불교회화의 구분 없이 모든 항목을 가나다순으로 배열하였다.

03 항목의 선정 범위는 다음 원칙에 의하였다.

- 회화 기법에 관한 것: 법, 묵법, 필법, 묘법, 채색법 등
- 재료: 종이, 견, 먹, 안료 등
- 장황裝潢 및 회화 형태에 관한 것: 배背, 입축立軸, 수권手卷, 선면화扇面畵 등
- 평론 기준이 되는 추상적 개념: 육법六法, 사의寫意, 흉중성죽胸中成竹, 삼품三品 등
- 주요 화목 및 그 하위 주제
 산수화, 진경산수, 인물화, 초상화, 사군자, 묵죽화, 화조화, 초충도 등
- 전통적 화제: 송도팔경도, 소상팔경도, 금강산도 등
 불화의 일반 도상: 석가불화, 감로도, 본생도, 사천왕도, 팔상도 등
 변상도: 관경변상도, 금강경변상도, 화엄경변상도 등
 도석인물화: 군선경수도群仙慶壽圖, 신선도神仙圖, 하마선인도蝦蟆仙人圖 등
- 한국 및 중국 회화사의 화파: 안견파, 겸재파, 이곽파, 마하파 등
- 문양: 보상화문寶相華文, 인동당초문忍冬唐草文, 비천문飛天文, 연화문蓮花文 등
- 한국 및 중국 회화사 관계 주요 저록: 청죽화사, 고화품록, 역대명화기 등
- 한국회화사 연구에 자주 참고되는 한국 또는 중국 문헌:
 고려도경, 화기, 동국문헌, 호산외사, 석거보급 등

· 주요한 승려화가: 솔거, 의겸 등
· 미술단체: 동연사, 서화협회 등

04 항목의 명칭은 일반적으로 통용되는 용어를 채택하고, 같은 뜻이지만 덜 일반
화된 것은 공항목으로 하여 ⇒ 표를 하고 풀이된 용어를 보도록 하였다.
예: 고필枯筆 ⇒ 갈필渴筆
대방광불화엄경사경변상도 ⇒ 화엄경사경변상도華嚴經寫經變相圖 등
· 같은 뜻의 항목이 연이어 나올때는 나란히 항목명을 나열하여 설명하였다.
예: 궐두묘, 궐두정묘 / 미점, 미점준

05 용어 풀이 중 항목으로 등장하는 단어에는 *표를 하여 그 항목을 좀더 자세히
이해하도록 유도하였다.

06 한자는 작게 넣었다. 일본어는 일어 발음을 먼저 쓰고 해당 한자를, 중국 인명
은 한자의 한국식 발음을 먼저 쓰고 한자를 표기하였다.

07 항목과 부록에 나오는 승려화가의 이름은 앞에 '석'자를 생략하였다. 또 법명을
항목으로 하였고 당호堂號는 생략하였다. 예 : 해운당익찬海雲堂益贊 ⇒ 익찬益贊
개별 항목에는 참고문헌을 수록하지 않고 참고한 문헌은 뒤에 일괄 열거하였다.
필요한 경우에 도판과 기법의 이해를 도울 수 있는 도해圖解를 제시하였다.

08 도판의 설명은 항목명, 작가, 작품명, 연도, 소장처 순으로 표기하였다.

일러두기

09 일반회화 및 불교회화에 수록된 회화작품 사진은 필자들이 직접 촬영한 도판을 사용하였다.

10 산수화 기법의 도해는 한국정신문화연구원(현 한국학중앙연구원) 한국학대학원의 김정숙金貞淑 박사가 직접 그린 것이다. 인물화 필선의 도해는 서울대학교 김성희金成嬉 교수가 〈18종 인물화 묘법의 개념과 조선후기 인물화 묘법〉 논문에서 그린 것을 필자의 양해 아래 사용하였다.

11 부록 I 은 한국화가 인명을 가나다순으로 열거하여 이름, 생몰년, 자호, 관직 등 간단한 인적 사항만 기입하여 참고하도록 하였다. 부록 II 는 한국회화사에서 자주 언급되는 주요 중국화가에 관하여 인적사항, 화풍, 대표작품 등을 간략하게 서술하였다. 생몰년은 1980년대 이후 새롭게 밝혀진 것들을 수록하였다.

CONTENTS

한국회화사용어집
차례

부록

ㄱ

ㄱㄴㄷㄹㅁㅂㅅㅇㅈㅊㅋㅌㅍㅎ

001 가릉빈가문 迦陵頻伽文

상상의 새인 가릉빈가Kalavinka를 소재로 한 문양. 가릉빈가는 극락에 깃든다 하여 극락조極樂鳥라고도 하는데, 인두조신人頭鳥身으로 자태가 아름답고 소리가 묘하여 묘음조妙音鳥·호음조好音鳥라고도 불린다. 머리와 팔은 사람의 형상을 하고 있고 몸체에는 비늘이 있으며, 머리에는 새의 깃털이 달린 관을 쓰고 악기를 연주하는 모습으로 표현된다. 고구려의 덕흥리고분408년과 안악1호분 등에 이와 유사한 그림이 보이며,

가릉빈가문, 수국사 극락구품도 부분, 1907년, 서울 은평구 수국사 소장

통일신라시대의 경주 월성지·황룡사지·창림사지 등에서 발견된 와당瓦當과 승탑僧塔, 석탑 등에 많이 표현되어 있다. 회화에서는 고려시대 관경변상도觀經變相圖*의 극락지極樂池에 표현된 인두조신人頭鳥身의 가릉빈가 및 조선 후기의 극락구품도에 묘사된 가릉빈가가 대표적이다.

002 가칠 假漆

단청에서 처음 바탕칠을 하는 작업. 개칠이라고도 한다. 칠하려는 바탕면을 고르게 한 뒤 접착제를 바르고 밀타승密陀僧*(납을 산화시킨 안료, 황색) 또는 정분丁粉(분색안료粉色顔料의 하나)으로 초칠草漆을 한 후 이것이 마른 뒤 가칠을 하는데, 가칠은 단청의 색깔이 목조물에 고르게 잘 먹히도록 하는 역할을 한다. 가칠색으로는 보통 뇌록磊綠과 석간주石間朱*를 많이 사용한다. 가칠을 전문으로 하는 장인을 가칠장假漆匠이라 하며, 우두머리는 가칠편수假漆片手라고 한다.

003 갈필 渴筆

물기가 거의 없는 상태의 붓에 먹을 절제 있게 찍어 사용하는 수묵화의 기법. 갈필의 필획은 한 획 안에서도 끊어진 곳과 이어진 곳이 섞여 있으며 거칠고 힘차게 보이기도 한다. 건필乾筆,* 또는 고필枯筆*이라고도 하며 습필濕筆,* 또는 윤필潤筆*과 대비되는 말. 원대 이후의 남종화가들이나 우리나라의 18세기 이후의 남종문인화가들의 그림에서 많이 볼 수 있다. 추사秋史 김정희金正喜 (1786~1856)의 〈세한도歲寒圖〉*에서 나무와 집을 묘사한 필획들은 갈필을 사용한 좋은 예이다.

004 감람묘 橄欖描

처음과 끝이 가늘고 중간이 굵은 필선. 주로 인물화의 옷주름 묘사에 사용된다. 그 모습이 마치 감람올리브의 씨와 같아 감람묘라고 칭한다. 원대 화가 안휘顔輝로부터 시작되었다. 이 명칭은 명대 추덕중鄒德中 (생몰년 미상)의 회사지몽繪事指蒙*에 열거된 묘법고금描法古今 십팔등十八等 중 처음으로 등장하였다.

005 감로도 甘露圖

영가천도靈駕薦度 의식인 수륙재水陸齋 (물과 육지에 있는 외로운 혼령들과 아귀들에게 음식을 베풀어 줌으로써 고뇌를 제거하게 하는 법회)때 봉안하는 불화. 하단탱下壇幀이라고도 한다. 지옥에 빠진 중생을 극락으로 인도하고 죽은 이의 영혼을 위로하는 영가천도를 목적으로 제작되었다. 『목련경目連經』 신앙을 비롯하여 『우란분경盂蘭盆經』 신앙, 시아귀施餓鬼 신앙, 극락왕생極樂往生신앙, 인로보살引路菩薩신앙 등이 복합적으로 결합되어 도상화되었으며, 대웅전이나 극락전 등 주 전각의 하단에 주로 봉안된다. 아귀餓鬼나 지옥의 중생에게 감로미甘露味를 베풀어 극락에 왕생케 한다는 뜻에서 감로도라고 하며, 영혼을 위무하는 내용을 그렸다고 해서 영단탱靈壇幀이라고도 한다. 중국에서는 양나라 무제武帝 (재위 502~549) 때 처음 수륙재가 시작되었다. 이후 송대에 이르러 동천東川이 『수륙문水陸文』 3권을 지어 널리 보급함으로써 수륙재가 크게 성행하였으며, 이에 따라 수륙화가 다수 제작되었다.

우리나라에서는 고려 광종 21년(970년) 갈양사葛陽寺에서 수륙도량이 처음 개설되었으며, 선종(재위 1083~1094) 때에는 태사국사太史局事로 있었던 최사겸崔士謙이 수륙재의 의식절차를 적어놓은 『수륙의문水陸儀文』을 송나라에서 구해 온 것을 계기로 보제사

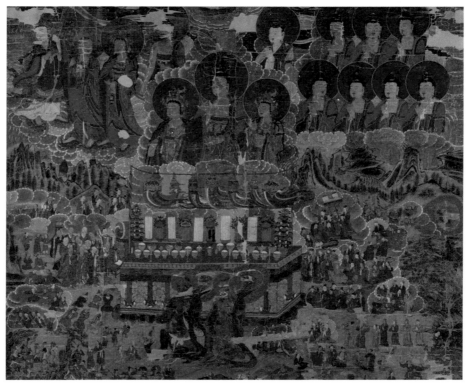

감로도, 1692년, 마본 채색, 204x236.5cm, 경기도 안성 청룡사 소장, 보물 제1302호

普濟寺에 수륙당水陸堂을 새로 세웠다고 한다. 이러한 사실로 볼 때 고려시대에 감로도가 제작되었을 가능성이 있으나 오늘날 전하는 작품들은 대부분 16세기 이후의 것들이다. 조선시대는 불교를 억압하여 많은 불교 의식들이 중단되거나 축소되었지만, 태조는 진관사津寬寺를 국행수륙재國行水陸齋를 여는 사사寺社로 지정하여 재의를 행하였으며, 수륙재는 대체로 1515년(중종 10)경까지 크게 변동됨이 없이 계속되었다. 중종

대(재위 1506~1544) 이후 상류 계층에 배불排佛 풍조가 대두되면서, 민중들 사이에 성행하기 시작한 시식施食, 존시식尊施食 등의 제사 문화가 불교 의례에 영향을 주어 무주고혼無主孤魂의 영가천도를 위하여 열리는 수륙재도 활발하게 개설되었다. 절에서 이러한 의식을 행할 때는 감로도를 걸어놓고 그 아래에서 재를 지내곤 하였으므로, 조선 중기 이후 감로도의 제작이 성행하였다.

감로도는 보통 세 부분으로 구성된다. 상단

에는 극락의 아미타불 일행과 칠여래七如來(多寶如來·寶勝如來·妙色身如來·廣博身如來·離怖畏如來·甘露王如來·阿彌陀如來) 또는 오여래五如來(多寶如來·妙色身如來·甘露王如來·廣博身如來·離怖畏如來)가 지옥중생을 맞으러 오는 장면, 인로보살이 천의天衣를 휘날리며 번幡을 들고 극락으로 가는 길을 인도하는 장면, 관음보살과 지장보살이 구름을 타고 하강하는 장면을 표현하였다. 중단에는 성대하게 차려진 성반盛飯을 중심으로 그 아래에 목이 가늘어 먹을 것이 있어도 먹지 못하는 아귀, 범패승梵唄僧들이 시식의례施食儀禮를 행하는 장면을 그렸다. 아귀는 1쌍 또는 1구가 묘사되는데, 목련존자가 돌아가신 자신의 어머니가 아귀도에 빠져 먹지 못하는 고통을 겪는 것을 보고 밥그릇에 밥을 담아 공양하였더니 음식이 모두 불꽃으로 변하였다는 경전의 내용대로 입에서 불꽃을 내뿜는 모습으로 표현되곤 한다. 보통 화면의 향좌측에 그려지는 의식장면은 스님들이 모여 독경을 하거나 법고·요령·바라 등을 들고 의식을 행하는 장면이 주를 이룬다. 남장사 감로도(1701년)에는 작법승의 바라춤을 중심으로 소금小金과 북을 두드리는 비구들이 늘어섰고 앞쪽에는 금강령을 쥐고 염불하는 승려들이 그려졌는데, 그 옆에 '용상대덕갈마회龍象大德羯磨會'라는 방제가 적혀 있어 이 의식이 밀교 의례적 성격을 띠었음을 보여준다. 감로도에서

가장 흥미로운 부분은 하단으로, 지옥地獄·아귀·축생畜生·아수라阿修羅·인간人間·천상天上 등 육도六道의 세계가 묘사된다. 이는 중생들의 육도 윤회 과정을 표현하면서 이들에게 법식을 베푼다는 뜻으로, 육도 중생의 묘사 기법과 표현 양식이 그 시대상을 반영하고 있어 주목된다. 하단에 표현되는 장면은 집이 없어 정처 없이 떠돌아다니다 죽는 모습을 비롯하여 침을 잘못 놓아 죽는 모습, 칼로 자신을 찔러 자살하는 모습, 재물을 지키다가 죽는 모습, 간통죄로 벌 받아 죽는 모습, 노비가 주인을 죽이고 주인이 노비를 죽이는 모습, 남사당이 줄을 타다 떨어져 죽는 모습, 들불에 타 죽거나 강물 또는 우물에 빠져 죽는 모습, 말에 치여 죽는 모습 등 주로 죽음과 관련된 인간세계의 여러 장면들이 그려졌다. 감로도는 여러 형태로 죽은 망령과 지옥에서 고통받는 망령들이 중단의 천도 의식을 통해 불, 보살의 영접을 받아 극락에 왕생한다는 정토왕생 사상을 효과적으로 전달한다.

대표적인 작품으로는 일본 야쿠젠지藥仙寺 소장 감로도(1589년, 일본 나라국립박물관 소장), 보석사 감로도(1649년, 국립중앙박물관 소장), 청룡사 감로도(1692년), 쌍계사 감로도(1728년), 운흥사 감로도(1730년, 쌍계사 성보박물관 소장), 선암사 감로도(1736년), 봉서암 감로도(1759년, 삼성미술관 리움 소장), 통도사 감로도(1786년), 용주사 감로도(1790년), 관룡사 감

감모여재도, 작자 미상, 19세기 후반~20세기 전반,
지본 채색. 113.8x70.8cm, 호림박물관 소장

로도(1791년), 수국사 감로도(1832년, 프랑스 기
메미술관소장), 흥국사 감로도(1868년), 봉은사
감로도(1892년), 흥천사 감로도(1939년) 등이
있다.

006 감모여재도 感慕如在圖

'돌아가신 조상 흠모하기를 마치 곁에 계신
듯 한다'는 뜻으로 사당祠堂의 그림을 그린
민화의 일종. 사당도祠堂圖*라고도 한다.

007 감재사자도 監齋使者圖

지옥사자地獄使者 중 하나인 감재사자監齋使
者를 그린 그림. 명부전의 시왕도 옆에 직부
사자도直符使者圖*와 상대하여 단독탱화로
봉안된다. '살피고 다스린다'는 의미의 감재
는『예수시왕생칠경預修十王生七經』에서 염
라왕이 망자의 집에 사자를 파견하여 망자
를 살피는 것이라든지『지장십재일地藏十齋
日』,『사천왕경四天王經』에서 사천왕이 매달
일정한 날에 사자를 보내 인간의 행위를 감
시한다고 하는 사자의 기능과 관련이 있지
않나 생각된다. 1246년에 제작된『예수시왕
생칠경』변상도(해인사 소장)에서는 판관과 같

감재사자도, 18세기, 마본 채색,
132.4x86.4cm, 국립중앙박물관 소장

은 옷에 관모를 쓰고 홀笏을 들고 있는 모습이며, 국립중앙박물관 소장 감재사자도(18세기)나 통도사 감재사자도(1775년) 등 조선 후기의 작품에서는 후두後頭에 양각兩角이 높게 꽂힌 익선관翼善冠같은 것을 쓰고 창이나 칼을 들고 말 옆에 서있는 모습으로 표현된다. 때로는 범어사 감재사자도(1742년)처럼 두루마리를 들고 있는 모습으로 표현되기도 한다.

008 감지 紺紙

검은 빛을 띤 어두운 남색藍色으로 물들인 종이. 이 종이에는 금니金泥, 또는 은니銀泥를 사용해서 사경寫經하는데 많이 사용되었으며 경우에 따라 산수화* · 사군자* · 화조화* 등의 그림도 그렸다.

009 감필묘 減筆描 ⇒ 감필법

010 감필법 減筆法

필선의 수를 더 이상 줄일 수 없을 만큼 최소한의 선線으로써 대상의 정수精髓를 자유분방하고도 재빠른 속도로 간략하게 묘사한 기법. 세필細筆이나 공필工筆*과 대비되는 기법. 주로 선승화가禪僧畵家들에 의해 애용되

었고 남송南宋의 양해梁楷가 전통을 확립시킨 것으로서 인물화를 사의적寫意的*으로 표현할 때 많이 쓰인다.

011 강산무진도 江山無盡圖

긴 횡권橫卷에 춘하추동 사계절의 대자연 경관을 연이어 그린 산수화. 중국의 송대宋代부터 그려졌으며, 우리나라 작품으로는 국립중앙박물관 소장인 조선 후기 이인문李寅文 (1745-1821)의 〈강산무진도〉가 대표적인 예이다.

012 강해파도법 江海波濤法

『개자원화전芥子園畵傳』* 「산석보山石譜」에 나오는 강과 바다의 파도를 그리는 법을 말함. 이에 의하면 산에는 험한 봉우리가 있듯이 바다 속에도 기이한 봉우리가 있어 바위를 물고 소용돌이치는 큰 파도가 일 때나 바다 위에 달이 비쳐 파두波頭가 백마처럼 치달을 때의 모습은 험하고 거칠게 솟아 있는 산과 다름없다고 하였다. 당唐의 오도현吳道玄이 그린 물은 밤새 소리를 냈다고 하는데, 이는 물을 그렸을 뿐 아니라 바람까지도 훌륭하게 묘사했음을 극찬한 말이다. 즉, 파도를 묘사할 때는 물결 자체만이 아니라 바람

의 효과도 묘사하여야 한다는 것이다.

013 개자간쌍구점 个字間雙鉤點

한 개자점个字點* 필선이 또 다른 개자점 필선과 이어지듯 서로 가까이 붙어 있어 쌍구雙鉤, 즉 윤곽선이 두겹으로 그어진 듯 보이는 점. 나뭇잎이 겹쳐져 있는 모습을 묘사하는데 사용된다.

014 개자원화보 芥子園畫譜 ⇒ 개자원화전

015 개자원화전 芥子園畫傳

청초淸初에 간행된 종합적 화보. 개자원화보 芥子園畫譜*라고도 한다. 왕개王槪 (1645-1710), 왕시王蓍 (1649-1734 이후), 왕얼王臬 삼형제가 합작으로 편찬한 것. 개자원이라는 이름은 명말의 화가 이유방李流芳의 산수화보를 소장하고 있던 이어李漁의 별장 이름에서 유래한다. 원래는 3집으로 구성된 책이었으나 이후 제4집이 간행되었다. 그 내용을 보면, 1집은 1679년 왕개王槪가 이유방이 옛 명화들을 모아 만든 산수화보山水畫譜 43엽葉을 증보편집한 5권으로 이루어졌다. 이 책은 출간되자마자 많은 호응을 얻어 1701년 왕개 형제가 2·3집을 편집하였다. 2집은 난죽매국보蘭竹梅菊譜 8권이고 3집은 초충영

모화훼보草蟲翎毛花卉譜 4권이다. 원래의 개자원화전은 여기까지를 이른다.

그러나 그 후 많은 사람들의 요구에 응해 인물화가 정학주丁鶴洲 편 사진비결寫眞秘訣과 염주染湊의 만소당화전晩笑堂畫傳 등을 토대로 만든 인물화보인 제 4집이 1818년 출간되어 오늘날의 개자원화전 1, 2, 3, 4집이 형성된 것이다. 각 책은 첫머리에 화론畫論의 요지를 싣고 그 다음에 화가의 기법, 마지막에는 역대 명인들의 작품을 모사하여 게재하는 구성을 따르고 있다. 이 화론 부분은 대부분 옛 글을 인용한 것이지만 편찬자 자신들의 의견도 곁들인 것이다. 1888년에는 화가 소훈巢勳 (1852-1917)이 앞의 3집을 충실히 임모하고 4집에 역대 명인들의 전신비결傳神秘訣 등을 보완하여 전 4집으로 된 개자원화전을 발간하였다. 이 화보는 역대 중국의 어느 화보보다 체계적이고 모든 분야를 망라한 화보로 평가받는다. 조선시대 18세기 이후의 회화, 특히 문인화의 보급에 큰 역할을 하였다. 국역본은 이원섭李元燮·홍석창洪石蒼 공역, 개자원화전 (능성출판사, 1976).

016 개자점 介字點

수묵산수화에서 나뭇잎을 그리는 기법. 세 개의 작은 필획을 한자漢字의 개个자와 같이

하거나 네 개의 획으로 개개자와 같이 하는 것을 이른다.

017 개주학화편 芥舟學畫編

청대淸代 심종건沈宗騫이 30여년간의 작업 끝에 완성한 전 4권의 화론서. 1781년의 자서自序가 있음. 권1, 권2는 산수山水로 16편의 글이 있고, 권3에는 전신傳神*으로 10편의 글이 있다. 그리고 권4에서는 인물人物, 필묵筆墨, 견소絹素, 설색設色*에 관하여 논하였다.

018 건필 乾筆 ⇒ 갈필

019 견본 絹本

비단바탕. 회화의 바탕으로 가장 애용되던 것으로, 보통은 명주生絹를 사용하지만 때로 자색紫色이나 남색藍色으로 염색된 무늬비단을 사용하기도 한다. 비단의 폭은 시대가 올라갈수록 폭이 넓어지는 경향이 있다. 고려시대 불화에는 너비가 40~60cm, 100~120cm 정도, 조선시대에는 35cm~60cm 정도 되는 것을 많이 사용하였다. 충선왕의 총비寵妃였던 숙비淑妃 김씨가 발원한 수월관음도(1310년, 일본 카가미진자鏡神社 소장)처럼 왕실에서 발원한 불화는 너비가 3m나 되는 비단을 특수 제작하여 사용하기

도 했다. 고려시대 이래 일반회화와 탱화의 바탕으로 가장 애용되어 견본에 그린 작품들이 많이 남아있다.

020 경선당 응석 慶船堂 應釋 ⇒ 응석

021 경성서화미술원 京城書畵美術院

1911년 윤영기尹永基에 의해 창립된 우리나라 최초의 근대적 미술학원. 이완용李完用 등의 후원으로 설립되었으며 정식 호칭은 서화미술 강습소이다. 서과書科와 화과畵科를 두고 수업연한은 3년으로 하였다. 교수진은 안중식安中植, 조석진趙錫晋, 강진희姜璡熙, 정대유丁大有, 김응원金應元 등 당대의 일류 서화가들로 구성되었다.

022 경접장 經摺裝

불경佛經이나 법첩法帖, 기타 서화 작품을 아코디언accordion처럼 접었다 폈다 할 수 있도록 표구한 형식. 이 형식은 주로 불경을 사경寫經한 것에 쓰이므로 경접장이라고 한다.

023 경직도 耕織圖

농사짓는 일과 누에를 치고 비단 짜는 일을 그린 그림. 경직도의 시초는 중국에서 통치

자로 하여금 근검한 농부와 누에치는 여인의 어려움을 알게 하여 바른 정치를 하기 위한 목적으로 제작된 것이었다. 남송 때 시어잠時於潛의 현령을 지낸 누숙樓璹이 고종高宗 (재위 1127-1162)에게 바치기 위하여 시경詩經의 빈풍칠월편豳風七月編을 모범으로 하여 그린 것이 그 시초이다. 이에 따라 〈누숙경직도〉라고도 한다. 〈누숙경직도〉가 우리나라에 전해진 것은 1498년 정조사正朝使 권경우權景佑가 명나라에서 가져온 경직도를 성현成俔이 연산군에게 바친 것으로 보고 있다. 〈누숙경직도〉를 강희제康熙帝 (재위 1661-1721) 때 다시 판화版畵로 만든 〈패문재경직도佩文齋耕織圖〉*는 1697년 주청사奏請使로 연경에 다녀온 우의정 최석정崔錫鼎에 의해 우리나라에 전해졌다. 조선 후기에는 〈패문재경직도〉가 병풍의 형식으로도 만들어지고, 한국화韓國化 하여 일반 서민들에게까지 보급되었다. 경직도의 농사 짓는 장면이나 기타 주변의 생활상은 조선 후기에 성행한 풍속화에도 많은 영향을 미쳤고, 특히 김홍도金弘道의 풍속화에 그 영향이 강하게 나타난 것을 볼 수 있다.

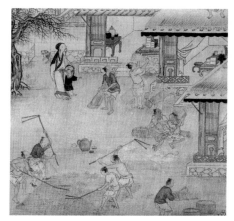

경직도, 세부, 작자미상, 견본 채색, 135.5x49.4cm, 국립중앙박물관 소장

024 경화 經畵

불경佛經에 그려진 그림. 경전화經典畵 또는 변상도變相圖라고도 한다. 경전의 앞부분이나 중간 부분에 삽입하는데, 금니金泥, 은니 銀泥 등으로 직접 그린 사경화寫經畵와 목판 또는 동판으로 인쇄한 판경화版經畵의 두 가지 종류가 있다. 대부분 경전의 내용을 도해하지만 경전을 수호하는 신장상神將像만을 그린 것도 있다. 통일신라시대부터 금·은니를 사용한 사경화가 제작되었으며, 고려시대에는 국가적으로 사경원寫經院을 둘 정도로 사경寫經의 제작이 성행함에 따라 다수의 사경화가 제작되었다. 조선시대에 이르면 사경의 제작은 거의 중단되고 인쇄된 판경版經으로 대치됨에 따라 판경화가 많이 남아있다.

025 계간연의법 溪澗連猗法

깊이가 얕은 시냇물의 흐름이나 잔잔하게 물결치는 파도를 묘사하는 법. 기본적으로

평행으로 움직이는 필선이며 여기저기 S자 모양으로 구부러진다.

026 계병 襖屛 계첩 契帖 계축 契軸

조선시대에 가례嘉禮 · 책례冊禮 · 국장國葬 · 천릉遷陵 · 산릉山陵 등의 국가적 행사를 치르고 난 후 그 관련 도감都監*에 소속되었던 관료官僚들이 계襖 · 稧 · 契를 형성하고 참여하였던 일을 기념하기 위하여 각자가 한 건씩 가질 수 있도록 제작한 병풍을 계병, 걸개 그림, 즉 축화軸畵를 계축, 그리고 화첩형식의 그림을 계첩이라고 한다. 병풍의 한 폭이나 뒷면에 계원들의 이름을 쓴 좌목座目과 행사에 관한 기록이 있어 그 작품이 어느 특정 행사의 계병이었는지 알 수 있다. 현재 남아있는 계병은 대부분 17세기 이후에 제작된 것이며, 그림의 주제는 산수인물화, 산수화 등 특정행사와 관련이 없는 것과, 특정행사의 장면을 묘사한 것으로 구분된다. 계축契軸, 계첩契帖보다 규모가 크고 비용도 많이 들어 조선시대 후기에는 계병의 폐단도 많았다. 계축의 형식에 관하여는 계회도 참조.

027 계화 界畵

자[界尺]를 이용하여 정밀하게 사물의 윤곽선을 그리는 회화 기법. 건물, 선박, 수레, 기타 기물器物 등을 그릴 때 주로 사용한다. 그러므로 건물 · 누각 등을 주 소재로 한 그림을 또한 계화라고 한다. '계화'라는 용어는 북송의 곽약허郭若虛가 지은 도화견문지圖畵見聞誌*(1070년대 후기)에 처음 나타난다.

계화, 장택단, 〈청명상하도〉 부분, 북경 고궁박물원 소장

028 계회도 契會圖

풍류風流를 즐기고 친목親睦을 도모하기 위한 문인관료들의 계회를 그린 일종의 기록화. 고려시대부터 시작되어 조선시대에 크게 유행하였던 문인계회는 70세 이상의 덕망이 높고 이품二品 이상의 관직을 지낸 원로元老 문인들로 구성된 기로회耆老會 또는 기영회耆英會와 동료나 동갑同甲끼리 조직된 일반 문인계회로 나눌 수 있다. 이러한 계회의 장면들은 기록과 기념의 목적으로 그림으로 그려졌으며, 참가자의 수만큼 제작하여 나누어 갖고 가전家傳하여 보관하였다. 기록에 의하면 고려시대의 계회도는 일정한 형식으로 그려졌던 조선시대와는 달리 자유롭게 행동하고 있는 계원契員들의 모습을 그렸으며, 인물상 옆에 시문詩文과 표지標識를 써 넣은 인물 중심의 묘사였던 것으로 추정된다. 조선 초기에는 상단上段에 전서체篆書體로 계회의 명칭을 적고 중단中段에는 산수山水를 배경으로 계회의 장면을 묘사하였으며, 하단下段에는 참석자들의 성명姓名과 생년生年, 등제년登第年, 위계位階, 관직명官職名 등을 적은 좌목座目으로 이루어진 계회도의 형식이 마련되었다. 〈독서당계회도〉*는 그 대표적인 예이다.

이러한 계축契軸*의 형식은 중국이나 일본에서는 볼 수 없는 특이한 것으로 기록을 요하는 다른 궁궐행사도를 그리는 데에도 사용되었다. 그러나 조선 중기에는 계회의 장면이 배경 산수와 동등한 비중으로 그려져 계회장면이 부각되는 경향을 보이며, 후기에 이르면 약간의 예외를 제외하면 주로 계회 장면을 부각시킨 인물 중심의 계첩契帖*으로 변화하였다. 이처럼 계회도는 당시 문인관료들의 생활 문화의 단면들을 묘사하고 있어 풍속화적인 면은 물론 그들의 생활을 이해할 수 있으며, 제작 연대가 분명하여 회화사 연구에도 커다란 도움이 된다.

029 고고유사묘 高古遊絲描

 부드럽고도 가는 첨필尖筆로서 누에가 실을 토하는 듯 그린 선묘. '춘잠토사春蠶吐絲'라고 특징 지워진 고개지顧愷之 (344-406)의 인물화 필선을 위시하여 육조시대 인물화에서 많이 사용되었다. 이 명칭은 명대明代 추덕중鄒德中 (생몰년 미상)의 회사지몽繪事指蒙*에 열거된 묘법고금描法古今 십팔등十八等 중 하나이다.

030 고금서화관 古今書畫館

1913년 김규진金圭鎭이 자신의 사진관 안에 개설한 한국 최초의 근대적 상업 화랑. 1915년 5월 소공동의 신축 건물로 이전하였다.

031 고려도경 高麗圖經
⇒ 선화봉사고려도경

032 고려미술원 高麗美術院

1923년 9월에 창립된 우리나라 최초의 전통화가와 서양화가들의 단체. 처음에는 신미술 양화운동을 목표로 박영래朴榮來, 정규익丁圭益, 강진구姜振九, 김석영金奭永, 나혜석羅蕙錫 등이 주동이 되어 고려미술회를 조직하였으나 김은호金殷鎬, 변관식卞寬植 등 전통화가들이 가담한 후 고려미술원으로 개칭改稱하였다. 이용문李容汶의 재정적 지원으로 고려미술원 연구소를 개설하여 중학생 급 남녀 연구생을 지도했다. 1924년 YMCA 회관에서 두 번째 전시를 열고 이듬해 중단되었다.

033 고루준 骷髏皴

바위의 거친 표면을 묘사하기 위한 준법. 명대明代 절파浙派화가인 오위吳偉가 사용한 것으로 전해진다.

034 고목죽석도 枯木竹石圖

잎이 떨어진 겨울철의 나무, 대나무, 그리고 바위를 배합해 그린 그림. 주로 수묵화로 그려지나 약간의 채색이 가미되기도 한

고목죽석도, 강세황, 1786(정조10)년, 종이에 담채, 98.5x50cm, 국립중앙박물관 소장

다. 고목枯木은 마디가 많아 재목으로 쓸 수 없는 고목古木을 그리는 것이 보통이며 이 경우 거친 세태에도 무용지물無用之物임을 가장하여 오랜 세월을 묵묵히 살아 남는다는 장자莊子의 처세處世 철학을 상징적으로 보여준다. 또한 바위, 대나무와 더불어 불변不變의 지조志操를 상징하여 특히 중국에서는 원대元代 및 명말明末에 한족漢族 문인화가들 사이에 정복자 몽고족에 대한 무언無言의 저항 수단으로 즐겨 그려졌다.

035 고사인물화 故事人物畵

역사적 인물들과 관련된 잘 알려진 이야기, 또는 그들의 일화逸話를 소재로 한 인물화. 중국 회화에서는 일찍부터 고사인물도가 발달하였다. 낙양洛陽 근처 한대漢代 벽화에는 삼국지에 등장하는 항우項羽의 〈홍문연鴻門宴〉 장면을 그린 것이 있다. 당대唐代의 곽분양郭汾陽의 승전勝戰 장면(후에 우리나라에서는 그의 다복한 삶을 묘사한 〈곽분양행락도〉*가

고사인물화, 〈금궤도〉, 조속, 1635년.
국립중앙박물관 소장

그려졌다), 오대五代 남당南唐의 재상 한희재韓熙載의 생활의 단면을 묘사한 〈한희재야연도夜宴圖〉, 흉노에게 잡혀갔다가 돌아온 문희의 이야기를 그린 〈문희귀한도文姬歸漢圖〉, 거위를 보고 초서의 획을 완성하였다는 〈왕희지관아도王羲之觀鵝圖〉 등 무수히 많은 이야기를 그림으로 그렸으며 시대가 내려가면서 그 수가 계속 증가하였다. 한국 회화에서는 신라 김씨 왕계의 시조 김알지의 이야기를 그린 조속趙涑의 〈금궤도金匱圖〉를 들 수 있다.

036 고산당 쯔연 古山堂竺衍 ⇒ 쯔연

037 고씨역대명공화보
顧氏曆代名公畵譜 ⇒ 고씨화보

038 고씨화보 顧氏畵譜

중국 명대明代 오파계吳派系*의 화가 고병顧炳이 1603년(만력萬曆 31)에 간행한 화보. 고병은 무림武林(지금의 항주杭州)의 쌍계당雙桂堂에서 1권 4책의 『고씨화보』를 목판화로 만들었다. 서문은 주지번朱之蕃과 전천서全天敍가 각각 썼다. 내지서명內紙書名은 『역대명공화보歷代名公畵譜』이다. 육조六朝 시대 진晉의 고개지顧愷之에서부터 명말의 왕정책王廷策에 이르기까지 총 106명의 작품을 토대로 하여 고병 자신이 그려 목판화로

수록하였다. 화보 구성은 먼저 화가의 작품이 실리고 그 다음 장에는 화가의 고향 및 사승師承 관계 등 간략한 전기가 담긴 발문跋文이 실렸다.

106명의 작품을 보면 산수화가 50점으로 제일 많고 그 다음이 화조화로 27점이다. 그 외에 영모·인물·묵매·묵죽 등 다양한 화목이 포괄되었다. 총 106명의 화가 중 42명이 명대 화가이며, 그 중 22명은 오파계 화가, 11명은 절파계浙派系* 화가이다. 북송 이전의 그림은 많은 수가 명대의 화풍으로 번안하여 판각되었다. 『고씨화보』에 실린 작품 중에 오파 화풍이 다수를 차지하는 것은 사실이지만 『고씨화보』의 전체적인 성격은 명말까지 회화사를 전반적으로 포괄하려는 성격이 강하다.

『고씨화보』는 명대에 활발하게 진행된 판화 제작과 화론의 집성이 결실을 맺은 것이다. 고대의 진적을 볼 수 없는 상황에서 감상용 역할을 하였고 후대 화가들이 이전 대가들의 작품을 임모臨模 방작倣作하기 위한 교본이 되었다. 또한 이 책에 수록된 오파계 화가들이 동기창董其昌 이후 남종화가로 분류됨에 따라 한국과 일본에서 중국 남종화풍을 유행시키는데 큰 역할을 하였다. 『고씨화보』는 이후 여러 중국 화보들의 제작에 영향을 주기도 하였다.

『고씨화보』의 조선 전래는 두 가지 역사적 기록에서 알 수 있다. 첫번째는 『고씨화보』의 서문序文을 썼던 주지번이 1606년에 명의 사신으로 조선에 왔을 때 가지고 왔을 가능성이 있다. 이와 연결될 수 있는 이야기가 박세채朴世采(1632-1695)의 『남계집南溪集』에 전하는데 그 내용은 선조(1567-1608)가 말년에 손자들에게 서화연습을 시키는 과정에서 종倧(후의 仁祖)이 말 그림을 그렸고, 그 주제가 버드나무에 매여있는 말 한 마리였다는 것이다. 『고씨화보』에는 한간韓幹의 말 그림이 한 점 실려있는데 인조가 그린 그림의 그것과 똑같다. 이것은 1606년에 주지번이 조선에 사신으로 왔을 때 선조에게 『고씨화보』를 진상했고, 이어서 곧 이 책이 궁중에서 사용했다는 증거로 볼 수 있다. 이보다 더 확실한 기록은 1608년(광해군 원년)에 예조판서였던 이호민李好閔(1553-1634)이 명에 다녀오면서 『고씨화보』의 이모본移模本을 가지고 들어왔다는 기록이 그의 문집 『오봉집五峰集』에 남아있다. 이후 『고씨화보』는 『시여화보詩餘畵譜』·『당시화보唐詩畵譜』*·『개자원화전芥子園畵傳』*등과 함께 조선 후기 화가들이 남종화를 연습하는 중요한 교본이 되었다.

039 고원 高遠

산수화의 원근법인 삼원三遠* 중의 하나. 산 밑에서 높은 봉우리를 올려다 볼 때의 모습이다. 이와 같은 묘사 방법은 이미 중국에

서 당대唐代 회화에 나타나지만 하나의 용어로 정착된 것은 북송의 화가 곽희郭熙의 가르침을 아들 곽사郭思가 글로 펴낸 『임천고치집林泉高致集』*이 11세기말에 출간된 이후다. 산의 높이를 강조할 때 사용되며 이때의 산의 모습은 험준하고 가파르지만 꼭대기까지 선명하게 보이도록 한다.

040 고축 孤軸

단 하나의 축화軸畫*를 벽에 걸었을 때 이를 지칭하는 말.

041 고필 枯筆 ⇒ 갈필

042 고화비고 古畫備考,
　　　증정고화비고 增訂古畫備考

아사오카 오키사다朝岡興禎가 편찬한 메이지明治시대 1850년경 출간된 고미술서적. 그 후 1904년 오오타 킨太田謹에 의해 『증정고화비고』가 출간되었다. 그 가운데 새롭게 포함된 〈조선서화전 朝鮮書畫傳〉(실제로는 〈고려조선서화전 병인보 부 유구안남高麗朝鮮書畫傳 並印譜 附 琉球安南〉)에는 안견安堅, 최경崔涇, 이암李巖 등 조선 초기의 화가들에 관한 정보가 담겨있다. 조선 후기에서는 김명국金明國, 이의양李義養 등 주로 조선통신사 수행원으로 일본을 방문한 화가들

에 관한 정보가 실려 있다. 이들은 때로는 간단한 스케치 정도의 묘사, 또는 인장 등과 더불어 기록되어 있다. 이 책에 수록된 정보는 주로 일본에 19세기까지 유전遺傳되어온 그림들에 한정된 것이라는 한계를 지닌다.

043 고화품록 古畫品錄

남제南齊의 화가 사혁謝赫*의 저술서. 짧막한 서문序文과 삼국시대부터 육조시대까지 활약했던 27명의 화가들에 관한 촌평寸評으로 구성된 1권의 회화평론서繪畫評論書. 중국 회화사상 최초의 평론서로 간주된다. 사혁은 27명의 화가들을 육품六品으로 나누어 그들의 장단점, 또는 상대적 우세를 가름하였다. 편찬시기는 사혁의 생몰년대가 밝혀지지 않아 확실하게 알 수는 없으나, 요최姚最의 『속화품續畫品』*에 나오는 사혁의 기사와 『속화품』의 편찬시기로 미루어보아 6세기 2/4분기로 추정된다.

사혁은 그림을 품평하는 원칙이자 그림을 그리는데 중요한 요체가 되는 것으로 육법을 제시하였다. 육법을 보면 첫째 기운생동氣韻生動*이고 둘째 골법용필骨法用筆, 셋째 응물상형應物象形이다. 넷째 수류부채隨類賦彩, 다섯째 경영위치經營位置, 그리고 여섯째 전이모사傳移模寫다. 이 육법과 화가들을 구분한 육품은 직접적인 관계는 없다. 육법은

이후의 중국회화 발달에 지대한 영향을 끼쳤으며 특히 '기운생동'이라는 구절에 관해서는 사혁 자신이 명확한 정의를 내리지 않았으므로 여러 가지로 해석될 여지를 남겨 쟁점이 되기도 하였다.

044 곡운구곡도 谷雲九曲圖 ⇒ 무이구곡도

045 공필 工筆

표현하려는 대상물을 어느 한 구석이라도 소홀함이 없이 꼼꼼하고 정밀하게 그리는 기법. 외형묘사에 치중하여 그리는 직업화가들의 작품에서 자주 볼 수 있다. 세필細筆이라고도 하며. 사의寫意*와 반대되는 개념이다.

046 곽분양행락도 郭汾陽行樂圖

당 현종玄宗때의 인물 곽자의郭子儀(697-781)의 성공적인 공적 생활과 다복한 개인적인 삶을 주제로 한 그림. 그가 황제로부터 분양왕汾陽王을 제수 받아 화려한 궁전에서 많은 자손들과 신하들을 거느리고 잔치를 베푸는 장면을 묘사한 그림이다. 조선시대 후기, 특히 19세기 이후에 궁중의 가례嘉禮 행사 때 8폭 또는 10폭의 병풍형식 채색화로 많이 제작되었고 민간에서도 부귀영화와 자손 번창이라는 기복祈福적 의미로 널리 유행하였다. 이 주제의 유행은 같은 시기에 유

곽분양행락도, 조선 후기, 온양민속박물관 소장

행한 한글소설 곽분양전과도 깊은 관계가 있을 것으로 보인다. 곽자의라는 인물이 중국인이므로 현재 우리가 알고 있는 곽분양행락도의 도상圖像이 중국회화에 그대로 있을 것이라는 예상과 달리 〈만상홀滿牀笏〉·〈요지연도瑤池宴圖〉*·〈상산위기도商山圍碁圖〉·〈백자동百子童〉* 등 여러 다른 주제의 그림에 나타난 도상적 요소가 복합된 것이다.

중국에서는 〈곽분양축수도郭汾陽祝壽圖〉라는 이름으로 건축부분이 크게 부각된 칠 병풍의 형태로 만들어져 서양으로 많이 수출되었다.

047 관 款

그림을 그린 후 화가의 자호自號, 또는 이름[款署]과 함께 그린 장소나 제작 연월일, 그리고 누구를 위하여 왜 그렸는가를 기록한 것. 관지를 쓰고 인장을 찍는 행위를 낙관落款이라고 한다. 관지의 필치나 위치는 그림의 역사를 추적하는데도 중요하지만 구도의 한 부분을 이루는 요소로도 중요한 역할을 한다. 송대宋代까지만 해도 화가의 이름을 잘 보이지 않는 곳에 쓰는 것이 일반적이었으나 원대부터는 문인화의 발달과 더불어 관지의 중요성이 점차 확대되었다. 명대 심호沈顥(1586-1661)의 『화진畵塵』에는 중국에서의 관款에 관한 전통이 잘 설명되어 있다. 화가의 이름[하관下款]만 있는 경우 단관單款*이라고 하며 화가의 이름과 누구에게 그려주었다는 기록[상관上款]이 모두 있을 경우 쌍관雙款이라고 한다.

048 관경변상도 觀經變相圖

정토삼부경淨土三部經 가운데 하나인 『관무량수경觀無量壽經』의 내용을 그린 불화. 관무량수경변상도觀無量壽經變相圖를 줄인 말로서, 『관무량수경』의 정종분正宗分을 도설화한 관경16관변상도觀經十六觀變相圖*와 경이 설해진 연유를 그린 관경서분변상도觀經序分變相圖*의 두 가지 종류가 있다. 『관무량수경』은 『아미타경阿彌陀經』・『무량수경無量壽經』과 함께 정토삼부경 중의 하나로, 『관무량수불경觀無量壽佛經』・『십육관경十六觀經』・『관경觀經』이라고도 한다. 424년 강량야사畺良倻舍가 번역한 것이 전한다. 이 불화는 인도 마가다국에서 일어난 왕위찬탈사건을 배경으로 하였다. 마가다국의 왕 빈비사라와 왕비 위데휘는 왕위를 이을 자식이 없어 애를 태우다 마침내 아들을 얻었다. 그러나 태자가 바로 아들을 얻기 위해 살해한 선인仙人이 원한을 품고 환생한 것이라는 사실을 알고 태자를 죽이려고 하였으나 시녀들이 남몰래 데려다 키웠다. 자라면서 출생의 비밀을 알게 된 아사세태자가 부왕인 빈비사라왕을 가두고 왕위를 찬탈하려 하므로 모후인 위데휘왕비가 몰래 왕에게 음식을 가져다 주어 목숨을 연명하게 하였다. 후에 이 일을 알게 된 태자는 마침내 아버지를 죽이고 어머니까지 살해하려 하였으나 신하들의 만류로 모후를 궁실에 유폐하였다. 깊은 궁궐 안에 갇힌 왕후는 석가모니가 있는 곳을 향하여 지성으로 예배하고, 이 고통에서 벗어날 수 있기를 발원하였다. 이에 석가모니는 많은 성중들을 거느리고 몸소 와서 극락

세계를 보여주고 16관법十六觀法을 일러주어 왕비와 시녀를 깨닫게 하였다. 왕비는 16관법 등의 법문을 듣고 생사를 초월한 무생인無生忍의 경지에 이르렀으며, 5백인의 시녀들은 극락에 왕생하고자 하는 마음을 일으켰다고 한다.

우리나라에서는 통일신라시대에 정토신앙이 유행하면서부터 16관법이 널리 행해져 광덕廣德이 이 관법을 닦아 달빛을 타고 극락에 왕생했다고 하는 이야기가 『삼국유사』에 전한다. 통일신라시대에는 『관무량수경』에 대한 여러 고승들의 주석서가 편찬되기도 하였으나 고려시대 이후 『아미타경』의 유통이 성행하면서 이 경의 유통은 크게 줄었다고 한다. 그러나 고려시대에서 조선 전기에 걸쳐 『관무량수경』의 내용을 도해한 변상도가 제작되어 현재 관경서분변상도가 2점, 관경16관변상도가 7점 정도 남아있다. 조선 후기에는 관경화版經畵로도 제작되었다.

049 관경서분변상도 觀經序分變相圖

『관무량수경』 중 경이 설해지게 된 연유를 담고 있는 서분序分의 내용을 도상화한 그림. 왕사성王舍城의 왕궁에서 일어난 비극적인 사건을 4~5 장면으로 나누어 그렸다. 그림의 순서는 아래에서부터 위로 올라오면서 지그재그식으로 전개된다. 오른쪽 하단

은 아사세태자가 모후母后 위데휘왕비를 살해하려고 하자 월광月光과 기파耆婆 등 두 신하가 이를 막는 장면, 오른쪽 상단은 빈비사라왕과 위데휘왕비가 합장한 채 서있고 그 뒤에 시녀들이 무리지어 서있는 장면, 건물 바깥 쪽에서 목건련目犍連과 부루나존자富樓那尊者가 공중으로 날아오는 장면 등이 묘사되어 있다. 왼쪽 아래에는 부루나존자가 빈비사라왕에게 설법하고 왕이 이를 경청하는 장면, 왼쪽 위에는 석가모니를 향해 통곡하는 위데휘 왕비의 모습 등이 그려져 있다. 최상단에는 석가모니가 기사굴산耆闍窟山을 떠나 위데휘 왕비에게 설법하기 위하여 여러 성중들과 함께 왕궁에 출현하는 모습이 그려져 있다. 현존하는 작품으로는 일본 다이온지大恩寺소장 관경서분변상도(1312년)와 이보다 조금 이른 시기에 제작된 것으로 추정되는 일본 사이후쿠지西福寺소장의 관경서분변상도가 남아있다.

050 관경16관변상도 觀經十六觀變相圖

『관무량수경』 중 정종분正宗分의 내용, 즉 16관十六觀을 도상화한 그림. 정종분은 석가모니가 위데휘왕비를 위해 극락정토에 왕생할 수 있는 방법을 설한 13관과 일반범부凡夫를 위하여 제시한 관상법觀想法 3관 등 16관으로 이루어져 있다. 1관~13관은 일상관日想觀(해를 생각하는 관), 수상관水想

관경서분변상도, 고려, 견본 채색, 150.5x113.2cm,
일본 사이후쿠지 소장

관경16관변상도, 고려, 견본 채색, 202.8x129.8cm,
일본 사이후쿠지 소장

觀(물을 생각하는 관), 보지관寶地觀(땅을 생각하는 관), 보수관寶樹觀(보배나무를 생각하는 관), 보지관寶池觀(보배연못의 공덕수를 생각하는 관), 보루관寶樓觀(보배누각을 생각하는 관), 화좌관華座觀(연화대좌를 생각하는 관), 상상관像想觀(부처님과 보살의 형상을 생각하는 관), 진신관眞身觀(부처님의 몸을 생각하는 관), 관음관觀音觀(관세음보살을 생각하는 관), 세지관勢至觀(대세지보살을 생각하는 관), 보관普觀(자신이 정토에 나는 것을 생각하는 관), 잡상관雜想觀(丈六의 불상모습을 생각하는 관)이며, 14관~16관은 상배관上輩觀·중배관中輩觀·하배관下輩觀 등이다. 현재 관경16관변상을 그린 작품은 고려시대의 것이

5점, 조선시대 전기의 것이 2점 등 모두 7점이 남아있다.

일본 사이후쿠지 소장의 관경16관변상도(고려)는 상부 중앙에 제1관인 일상관日想觀을 배치하고 향우측 가장자리에 제2관에서부터 제7관까지, 향좌측 가장자리에 제8관에서부터 제13관까지를 배치한 후 다시 중앙의 일상관 아래 석가여래설법도釋迦如來說法圖와 제14관~제16관을 배치한 정연한 구도를 보여준다. 반면 1323년에 설충薛冲 등이 그린 관경16관변상도(일본 치온인知恩院 소장)는 상부와 중앙부에 일상관에서부터 잡상관에 이르는 13관까지를 배치하고, 하

단부에 상배관, 중배관, 하배관을 배치하고 있어 구도상의 차이점을 보여준다.

조선시대의 관경16관경변상도는 1323년 관경16관변상도(일본 치온인소장)를 기본으로 하고 있으나 16관 중 일부가 생략되고 외연부가 거의 사라진 반면 중앙부가 확대되는 특징을 보여준다. 조선시대의 대표적인 작품으로는 일본 치온지知恩寺소장의 관경16관변상도(1434년)와 효령대군孝寧大君, 월산대군月山大君 등의 발원에 의해 제작된 관경16관변상도(1465년. 일본 치온인소장)를 들 수 있다.

051 관기 款記 ⇒ 관

052 관기 觀記

그림을 보고 자신의 이름, 본 시기와 장소, 기타 그림에 관한 자신의 생각을 화면이나 또는 인접된 부분에 적은 기록. 때로는 그림을 지저분하게 만들기도 하지만 그 그림의 유전流轉 경로를 파악하는데 중요한 단서가 되기도 한다.

053 관동십경 關東十景,境

강원도 통천通川의 총석정叢石亭, 고성高城의 삼일포三日浦, 간성杆城의 청간정淸澗亭, 양양襄陽의 낙산사洛山寺, 강릉江陵의 경포대鏡浦臺, 삼척三陟의 죽서루竹西樓, 경상북도 울진蔚珍의 망양정望洋亭, 평해平海의 월송정月松亭을 통칭하는 관동팔경關東八景*에 강원도 흡곡歙谷의 시중대侍中臺와 고성高城의 해산정海山亭을 더한 관동 지방의 열 가지 승경勝景을 이르는 말이다.

규장각奎章閣에 소장된 〈관동십경關東十境〉은 18세기 중엽에 관동 지방의 승경 열곳을 그림으로 그리고 여기에 제영시題詠詩를 덧붙인 시화첩詩畵帖이다. 표제는 '關東十一境'으로 되어 있으나 이는 화첩의 내용과 일치하지 않으므로 관동십경으로 보는 것이 옳다. 그러나 이 가운데 평해 월송정이 현재 없는 상태로 아홉 폭의 그림만이 전한다. 그림은 비단에 채색으로 그렸고 시와 그림이 실린 본문의 크기는 31.5×22.5cm다. 〈관동십경〉에는 서문과 발문이 실려있지

관동십경, 죽서루, 규장각 소장

않아 화첩의 제작시기와 경위, 제작자, 화가, 제영시인 등을 파악하기가 쉽지 않다. 그러나 다행히도 서주西州 조하망曹夏望의 서주집西州集에 관련된 시문詩文이 약간 남아 있고, 1923년 조선총독부 참사관실에서 펴낸 금강산집에 십경도와 제영시가 수록되어 있다. 서주집에 의하면 강원도 관찰사 김상성金尙星이 1746년 화공을 데리고 가서 〈와유첩臥遊帖〉을 그리게 하였는데, 규장각에 소장된 〈관동십경〉은 이 와유첩 가운데 영동의 승경을 담은 시화첩인 것으로 짐작된다. 김상성은 관동십경 화첩을 완성한 뒤, 태백太白(생몰년 미상), 조명교曹命敎(1687-1753), 조하망曹夏望(1682-1747), 김상익金尙翼(1699-1771), 오수채吳遂采(1692-1759), 조적명趙迪命(1685-?), 이철보李喆輔(1691-1775) 등 7명의 지인知人들에게 돌려보게 하고 이에 화답해 줄 것을 청했다. 조명교는 본 첩을 보고 시를 지어 1748년에 제하였음을 시중대 뒤에 분명하게 언급하고 있어 이 화첩의 제작이 1748년 경 이라는 것을 시사한다. 관동 10경을 그린 화가는 알려지지 않았으나 그림들이 대부분 조선시대 산수화풍 지도와 같이 높은 시점에서 부감俯瞰한 구도를 보이며, 매우 고식古式의 청록산수화로 그려져 당시에 유행한 수묵담채 위주의 진경산수眞景山水* 화풍과 차이를 보인다. 이 화첩은 「관동십경」(효형출판사. 1999)이라는 단행본으로 해설과 더불어 출간되었다.

관동팔경, 삼일포, 정선, 조선 후기, 간송미술관 소장

054 관동팔경 關東八景,境

강원도 통천通川의 총석정叢石亭, 고성高城의 삼일포三日浦, 간성杆城의 청간정淸澗亭, 양양襄陽의 낙산사洛山寺, 강릉江陵의 경포대鏡浦臺, 삼척三陟의 죽서루竹西樓, 경상북도 울진蔚珍의 망양정望洋亭, 평해平海의 월송정月松亭을 통칭하는 동해안의 승경勝景. 월송정 대신 강원도 흡곡歙谷의 시중대侍中臺를 넣기도 한다. 이들이 모두 대관령大關嶺의 동쪽에 있어 이 같이 불린다. 이들 명승은 옛부터 시詩와 그림의 소재가 되었으

며 특히 진경산수*가 유행한 18세기 이후에 많은 그림들에서 팔경을 모두, 또는 몇 가지 다른 배합으로 다룬 것을 볼 수 있다. 정선鄭敾의 〈관동명승첩關東名勝帖〉(1738, 간송미술관), 전傳* 김홍도金弘道의 〈해산첩海山帖〉(국립중앙박물관) 등이 대표적인 예이며 박사해朴師海의 1758년 작 〈관동팔경도關東八景圖〉(개인소장), 기타 19세기의 많은 민화에서도 병풍, 또는 족자 형식의 관동팔경도가 제작되었다.

055 관무량수경판화 觀無量壽經版畵

『관무량수경』의 내용을 판각한 판화. 16관의 도상이 먼저 권수卷首에 배치되고 그 뒤에 본문이 이어지는 권수판화卷首版畵의 형식이다. 16관을 일일이 도상화하여 11~12개의 판목에 판화를 새겼는데, 제일 앞에는 위데휘왕비가 석가모니 앞에 꿇어앉아 청법聽法하는 모습을 새기고, 이어 제1일관第一日觀에서부터 제13잡관第十三雜觀까지를 배치한 후 왕생往生의 업인業因에 의해 정토왕생을 이루는 상배관上輩觀 · 중배관中輩觀 · 하배관下輩觀을 배치하였다. 석두사본(1558년간), 실상사본(1611년간), 내원암본(1853년간) 등이 전한다.

056 관서 款署 ⇒ 관

관무량수경판화, 1853년, 내원암본, 동국대학교도서관 소장

057 관아재고 觀我齋稿

조선 후기에 활약했던 문인화가 조영석趙榮祐(1686-1761)의 문집. 필사본으로 모두 4권이며, 건乾 · 곤坤 2책으로 되어 있다. 제1권은 소疏와 시詩, 제2권은 서序와 기記, 제3권은 찬贊과 발跋, 상량문上樑文, 잡저雜著로 이루어졌으며, 제4권에는 제문祭文과 애사哀辭, 행장行狀, 묘표墓表, 그리고 묘지墓誌 등이 실려 있다. 1984년 현재의 한국학중앙연구원에서 안휘준安輝濬 교수의 해제解題와 더불어 영인 출간되었다. 관아재고

는 조영석 자신에 관한 구체적인 사실들은 물론 정선鄭敾·이병연李秉淵 등에 관한 정보를 제공하고 있어 당시 예단藝壇이나 문화계의 일반적인 동향을 엿볼 수 있는 중요한 저서이며, 정선의 그림에 대한 품평, 〈청명상하도淸明上河圖〉*나 미불米芾의 그림과 같은 중국회화에 대한 그의 견해를 볼 수 있다. 관아재고를 통해 본 그의 회화관은 사의寫意,* 시서화일치, 사실주의의 존중으로 요약될 수 있다. 또 사생寫生을 강조한 그의 태도는 조선 후기 진경산수의 사실정신을 잘 대변하고 있다.

관음보살화, 의겸 작, 1723년, 견본 채색, 250x180cm, 전남 여수 흥국사 소장, 보물 제1332호

058 관음보살화 觀音菩薩畵

관음보살을 주제로 하여 그린 그림. 관음보살은 관세음보살觀世音菩薩, 관자재보살觀自在菩薩이라고도 하며, 대승불교의 가장 대표적인 보살로서 자비의 화신으로 숭앙되고 있다. 관음보살에 대한 신앙은 『법화경法華經』「관세음보살보문품觀世音菩薩普門品」과 『화엄경華嚴經』「입법계품入法界品」을 근거로 한다. 『화엄경』「입법계품」에 의하면 관음보살은 남쪽 바닷가에 위치한 보타락가산에 거주하면서 중생을 제도한다고 한다. 보타락가산은 온갖 보배로 꾸며졌고, 지극히 청정하며, 꽃과 과일이 풍부하게 열리고 술과 맑은 물이 솟아나는 연못이 있는데, 관음은 연못 가운데 금강보석金剛寶石 위에 결가부좌結跏趺坐하고 앉아 중생을 이롭게 하며 선재동자善財童子의 방문을 받아 설법을 한다. 또한 『법화경』「관세음보살보문품」에서는 물·불의 재난이나 귀신·도적 등의 육체적 어려움뿐 아니라 인간이 부딪히는 온갖 현실적인 고뇌에서 관세음보살을 일심으로 부르면 관음보살이 즉시 그 음성을 듣고 모두 해탈을 한다고 한다. 이렇듯 법화신앙과 화엄신앙의 성행에 따라 일찍부터 관음보살을 소재로 한 많은 도상이 제작되었다.

관음보살화는 관음전觀音殿·원통전圓通殿·극락전極樂殿 등에 봉안된다. 그림의 종류로는 수월관음도水月觀音圖*·백의관음도

白衣觀音圖* · 십일면관음도十一面觀音圖* · 관음삼십이응신도觀音三十二應身圖* · 천수천안관음보살도千手千眼觀音菩薩圖* · 준제관음도准提觀音圖* 등이 있으며, 아미타여래의 협시보살로도 많이 그려졌다. 고려시대에는 수월관음도가 특히 유행하였다. 대표적인 작품으로는 일본 센소지淺草寺소장 관음보살도(고려), 일본 센오쿠하쿠코칸泉屋博古館소장 수월관음도(1323년), 일본 사이후쿠지 소장 수월관음도(조선 전기), 흥국사 관음보살도(1723년), 운흥사 관음보살도(1730년), 통도사 관음전 관음보살도(1858년), 법주사 원통보전 관음보살도(1897년) 등이 있다.

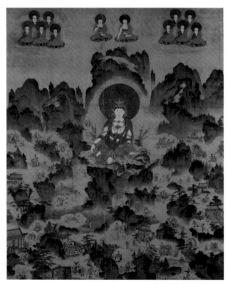

관음삼십이응신도, 1550년, 견본 채색, 235x135cm,
일본 치온인 소장

059 관음삼십이응신도 觀音三十二應身圖

『법화경』「관세음보살보문품」의 관음32신 또는 33신으로 변화하는 모습을 그린 그림. 관음32신은 불신佛身 · 벽지불신辟支佛身 · 성문신聲聞身 · 범왕신梵王身 · 제석신帝釋身 · 자재천신自在天身 · 대자재천신大自在天身 · 천대장군신天大將軍身 · 비사문천신毘沙門天身 · 소왕신小王身 · 장자신長者身 · 거사신居士身 · 재관신宰官身 · 바라문신婆羅門身 · 비구신比丘身 · 비구니신比丘尼身 · 우바새신優婆塞身 · 우바이신優婆夷身 · 부녀신婦女身 · 동남신童男身 · 동녀신童女身 · 천신天身 · 용신龍身 · 야차신夜叉身 · 건달바신乾達婆身 · 아수라신阿修羅身 · 가루라신迦樓羅身 · 긴나라신緊那羅身 · 마후라가신摩睺羅伽身 · 인신人身 · 비인신非人身 · 집금강신執金剛身 등이다. 1550년 인종비仁宗妃인 공의왕대비恭懿王大妃가 인종의 명복을 빌며 제작한 작품(일본 치온인소장)이 1점 전한다. 이 작품은 인종비가 양공良工 이자실李自實*로 하여금 그림을 그리게 하여 전남 영광 도갑사道岬寺에 봉안한 것으로 22응신二十二應身만을 그렸다. 화면의 대부분은 산수로 채워져 있으며 유희좌遊戲坐를 취한 관음보살이 화면의 중심부에 자리잡고 있고 기암이 높이 솟은 관음의 응신처마다 변신의 모습과 그 덕을 도해한 후 각 장면마다 금니金泥로 도상의 내용을 적었다.

관음 · 지장보살도, 고려, 견본 채색, 99.0x52.2cm,
일본 사이후쿠지 소장

060 관음·지장보살도 觀音地藏菩薩圖

관음보살과 지장보살地藏菩薩을 함께 그린
그림. 관음 · 지장병립도觀音·地藏竝立圖라고
도 한다. 일본 사이후쿠지 소장의 관음 · 지
장보살도(고려)와 일본 아묘인阿名院 소장의
관음 · 지장보살도(조선 전기)는 관음보살과
지장보살을 한 폭에 그렸으며, 일본 미나미
호케지南法華寺소장본은 관음보살과 지장
보살을 각각 1폭으로 그렸다. 관음보살과
지장보살이 함께 그려진 이유에 대해서는
당唐 · 송대宋代에 순산을 원하는 부인들 사
이에서 관음보살과 지장보살이 신앙된데서

유래했다고 보기도 한다. 이는『지장보살상
영험기地藏菩薩像靈驗記』에 양나라(502~557)
때 화가인 장승요張僧繇가 그린 지장보살과
관음보살에서 빛을 발하면[방광放光] 나라
가 태평하고 해산달이 지났는데도 아이를
못 낳는 부인이 아들을 낳았다고 하여, 세
상 사람들이 이 보살들을 방광보살放光菩薩
이라 불렀다는 이야기에 따른 것이다. 그러
나 관음보살과 지장보살은 모두 아미타불
과 함께 정토신앙의 주요한 존상이며 때로
두 보살이 아미타불의 협시보살로 표현되
는 것을 볼 때, 아미타신앙과 관련되어 함
께 표현된 것으로 생각된다. 우리나라에서
는 고려 후기~조선 전기에 걸쳐 주로 그려
졌다.
일본 사이후쿠지 소장의 관음 · 지장보살도
는 오른쪽으로 몸을 비틀고 두 손을 가운데
로 모아 정병淨瓶을 들고 있는 관음보살과
두 손으로 투명한 보주를 받들고 있는 승형
僧形의 지장보살을 함께 그린 것으로, 고려
시대 불화도상의 다양함을 보여주는 좋은
예이다.

061 관지 款識 ⇒ 관

062 관폭도 觀瀑圖

시원하게 내려오는 폭포를 바라보는 선비
의 모습을 그린 그림. 고사관폭도高士觀瀑圖

송하관폭도, 이인상, 종이에 담채, 63.2x 23.8cm, 국립중앙박물관

라고도 한다. 조선 후기 이인상李麟祥의 〈송
하松下관폭도〉(국립중앙박물관)나 이명기李命
基의 〈관폭도〉(국립중앙박물관)가 유명하다.

063 광태사학파 狂態邪學派

15세기 후반과 16세기에 활동했던 명대 절
파浙派 후기의 오위吳偉와 장로張路, 장숭蔣
嵩과 같은 일군一群의 직업화가들. 이들이
몹시 거칠고 농담濃淡의 대비가 강렬한 필
묵법을 사용해서 그린 그림의 경향을 당시
의 문인화가들이 미치광이 같은 사학邪學이
라고 비난하여 부른 데서 이름 붙여진 것이
다. 이들의 그림은 대개 상당히 큰 화폭에
그려졌으며 멀리서 보면 장식적인 효과가
크다. 따라서 이와 같은 거친 필치의 그림
이 생겨나게 된 배경에는 당시의 궁중이나
사대부 집안의 규모와도 상관이 있음을 알
수 있다. 우리나라에서는 15 · 16세기에 절
파 화풍*이 유행하기는 했으나 비교적 초기
의 화풍을 받아들여 이처럼 과격한 화풍은
크게 유행하지 않았다.

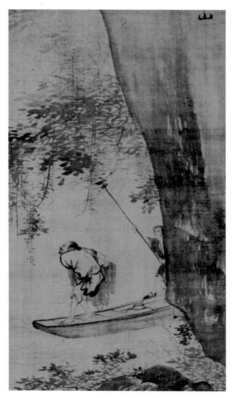

광태사학파, 장로, 어부도, 15세기 후반, 견본 담채,
138x69.2cm, 일본 교왕호국사 소장

064 괘불화 掛佛畵

법회法會나 도량道場에 사용되는 대규모의
불화. 야외나 마당에 걸어두고 의식을 행하
기 때문에 거는 불화, 즉 괘불화라고 한다.
괘불화는 보통 수 미터에서 십 미터 이상에
이르는 거대한 것들이 대부분이어서 평소
에는 괘불함에 넣어 대웅전이나 극락전 등
의 후불벽後佛壁 뒤쪽 공간에 보관을 하지

만 영산재靈山齋(죽은 사람의 극락왕생을 기원하
는 재)나 수륙재水陸齋(물이나 육지에 있는 외로
운 혼령과 아귀에게 법식을 공양하는 법회), 예수재
預修齋(죽은 뒤에 행할 불사를 미리 닦는 재), 기우
제祈雨祭 또는 4월 초파일 행사처럼 대중이
많이 모이는 대규모 야외 법회가 열릴 때면
밖으로 운반하여 대웅전이나 극락전 등 주
전각의 앞에 있는 괘불대掛佛臺에 걸어놓고
의식을 행한다.『범음집梵音集』*·『석문의범
釋門儀範』등에는 불가佛家에서 의식을 행할
때 각 재마다 행하는 작법作法 절차를 기록
하고 있는데, 괘불화를 옮기는 괘불이운掛
佛移運은 재의 단계 중에서도 가장 중요한
단계에 해당된다. 괘불화는 삼베바탕에 그
리는 것이 보통이지만 비단바탕 또는 면바
탕에 그리기도 한다.

괘불화가 제작된 시작된 시기는 정확히 알
수 없으나 고려시대에 불교 의식과 법회·
재·도량 등이 빈번하게 열린 것을 볼 때, 고
려시대에 이미 괘불화가 발생했을 것으로
추정한다. 또한 기우제를 지내면서 용을 그
려놓고 재를 올린 기록을 근거로 고려 말~
조선 초기에 괘불화가 그려졌을 것으로 보
는 견해도 있다. 현존하는 괘불화 중 가장 오
래된 것은 1622년에 조성된 나주 죽림사 괘
불도이며,『영산대회작법절차靈山大會作法節
次』(1634년),『오종범음집五種梵音集』(1661년),
『산보범음집刪補梵音集』(1694년) 등 영산재 관
련 의식집이 모두 17세기 전반경을 전후하

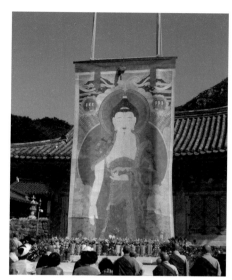

괘불화, 1727년, 마본 채색, 1170x486cm.
전남 강진 미황사 소장, 보물 제1342호

여 간행된 것으로 보아 괘불화는 17세기 이
후에 본격적으로 조성되었다고 볼 수 있다.
괘불화는 주존主尊이 누구인가에 따라 영산
회상괘불화靈山會上掛佛畵, 비로자나괘불화
毘盧舍那掛佛畵, 아미타괘불화阿彌陀掛佛畵,
미륵괘불화彌勒掛佛畵, 노사나괘불화盧舍那
掛佛畵, 지장보살괘불화地藏菩薩掛佛畵 등이
있으나 석가모니를 주존으로 한 영산회상
괘불화가 대부분이다. 대표적인 작품으로
는 보살사 괘불도(1649년), 갑사 괘불도(1650
년), 화엄사 괘불도(1653년), 수덕사 괘불도
(1673년), 도림사 괘불도(1683년), 운흥사 괘
불도(1730년), 선암사 괘불도(1753년), 미황사
괘불도(1727년), 통도사 괘불도(1767년), 안국

사 괘불도(1792년), 봉은사 괘불도(1886년),
해인사 괘불도(1892년) 등이 있다.

065 괘축 掛軸

벽에 수직으로 걸어놓게 된 화폭의 형식.
괘폭掛幅*이라고도 한다.

066 괘폭 掛幅 ⟹ 괘축

067 괴석도 怪石圖

기이하게 생긴 바위를 그린 그림. 바위만을
그리기도 하지만 난초·대나무·국화 등
사군자를 곁들여 그리기도 한다. 바위는 불
변하는 선비의 지조의 상징으로, 또는 거대
한 산의 상징적 축소물로 문인들이 즐겨 그
린 화제이다. 구멍이 많이 뚫린 돌을 태호석
太湖石이라고 한다. 중국에서는 북송시대 사
대부화士大夫畵의 발달과 더불어 많이 그려
지기 시작했고, 몽고족 정복 왕조인 원대元代
에, 그리고 명말明末에 한족漢族 선비화가들
에 의해 많이 그려졌다. 우리나라에서는 조
선 말기의 화가 정학교丁學敎(1832-1914)가
괴석도로 가장 유명하다.

068 교남서화연구회 嶠南書畵硏究會

1922년 1월에 대구에서 창립된 단체. 군수

괴석도, 정학교, 지본담채, 129.1x29.6cm, 국립중앙박물관 소장

郡守를 지낸 서화가 석재石齋 서병오徐丙五
(1862-1935)를 회장으로 하여 사군자四君子*
와 문인화文人畵* 위주의 서화 강습소를 운
영하고 전시회를 개최하여 당시 대구 화단
에 큰 영향을 미쳤다.

069 구 鉤 ⇒ 구륵법

070 구곡도 九曲圖 ⇒ 무이구곡도

071 구담봉 龜潭峯 ⇒ 단양팔경

072 구륵법 鉤勒法

그리고자 하는 대상의 윤곽을 필선으로 먼저 정하는 화법. 단선單線으로 하는 것을 구鉤,* 복선複線을 사용하는 것을 륵勒이라고 한다. 후자는 또한 쌍구雙鉤라고도 하며 경우에 따라 채색을 가한다. 몰골법沒骨法*에 대치되는 기법으로 산수화에서도 사용하나 주로 공필工筆*로 대상을 세밀히 묘사하는 인물화*나 화조화花鳥畵*에 많이 사용한다.

073 구륵전채화법 鉤勒塡彩畵法

그리고자 하는 대상의 윤곽을 필선으로 먼저 정하고(구륵법鉤勒法), 그 윤곽선 안을 색채로 메우는(전塡) 회화 기법.

074 구인묘 蚯蚓描

인물화에서 마치 지렁이가 기어다닌 흔적과 같은 곡선으로 옷주름을 묘사하는 필선. 명대明代 왕가옥王珂

玉 (1587-?)의 산호망화법珊瑚網畵法에 있는 정두서미묘釘頭鼠尾描*와 같은 기법이다. 이 명칭은 명대 추덕중鄒德中 (생몰년 미상)의 회사지몽繪事指蒙*에 열거된 묘법고금描法古今 십팔등十八等 중 처음으로 등장하였다.

075 구작법 鉤斫法

산이나 바위의 윤곽을 필선으로 먼저 정하고 그 내면의 질감을 나타내기 위하여 붓을 눕혀서 도끼로 찍은 듯한 자국 (부작斧斫)을 내는 기법. 이러한 질감 표현을 부벽준斧劈皴*이라고도 한다.

076 구천오백불도 九千五百佛圖

아미타불의 화불인 9,500명의 부처를 그린 그림. 전북 완주 위봉사 태조암에서 1879년에 제작된 불화가 1점 남아있다. 현재 전하는 것은 10폭뿐이지만 원래 11폭이었을 것으로 추정된다. 이 불화는 크게 5가지 유형으로 나뉜다. 석가모니를 중심으로 보살·사천왕·나한·주악천녀·금강신·팔부중·시방제불 등이 본존을 둘러싼 불설법도, 화면을 3단으로 나누어 상·중·하단에 모두 1천여 부처를 그린 것, 화면을 크게 2단으로 나누어 주존을 중심으로 좌우가 대

위봉사 구천오백불도,1879년, 견본 채색, 207x187cm,
금산사성보박물관 소장

국화문, 미륵하생경변상도 부분, 고려, 일본 신노인 소장

칭되게 배열한 반가좌 모습의 성중들을 그
린 것, 구품연화도九品蓮花圖의 한 장면을 묘
사한 것 등이 있다.

부처가 앉아있는 전각의 현판과 주련에는
아미타불의 공덕과 아미타여래고성염불십
종공덕阿彌陀如來高聲念佛十種功德을 나타낸
글귀가 적혀있으며, 무량수각無量壽閣 · 극락
전 · 미타전 등의 전각 명칭과 '청산첩첩미
타굴青山疊疊彌陀窟'을 비롯한 여러 가지 주
련의 글귀로 보아, 『관무량수경』 또는 『무량
수경』의 칠보궁전 내의 무수한 화불 또는 무
량수불의 화현을 표현한 천화불千化佛을 표
현한 것으로 추정된다. 이러한 구성으로 볼
때, 이 그림은 9,500명의 많은 부처를 그렸
지만 천불도 내지 오십삼불도 등과 달리 아
미타 신앙에 의거하여 아미타불의 화불을

그린 것으로 추정된다.

077 구후일파 九朽一罷

목탄으로 수 차례 그린 흔적(구후九朽)을
지워버린다는 뜻.

078 국조화징록 國朝畵徵錄

청대淸代 장경張庚 (1685-1760)이 지은 청대
화가들의 전기 모음. 자서自序는 1739년. 일
명 『한원분서화징록翰苑分書畵徵錄』이라고도
한다. 상 · 중 · 하上中下 3권과 속록續錄 2권
으로 되어있다. 청초淸初로부터 건륭乾隆 초
화가들 476인을 수록하고 이들의 경력, 특장
特長, 유파流派, 사승관계師承關係, 화론 등에
관하여 서술하였다. 이 중에는 규수閨秀 15

인도 포함되었다. 그의 평론이 편파적인 곳도 있으나 대체로 공평하다는 평을 받고 있다.

079 국화문 菊花文

국화꽃을 도안화한 장식무늬. 국화는 원래 유교에서 충신이나 고고한 선비를 상징하는 꽃이지만, 일찍부터 문양으로 도안화되었다. 보통 6장 또는 8장의 꽃잎이 둥글게 모여 원형을 이룬다.

080 국화점 菊花點

국화모양으로 가운데를 중심으로 7 또는 8개의 점이 한 단위를 이루도록 그리는 점묘 기법.

081 군도형식 群圖形式

불화구도의 한 형식. 예배용 불화에서 권속들이 중앙의 본존을 에워싸는 듯한 모습으로 시립한 형식이다. 고려시대의 예배용 불화에서는 본존과 권속들이 상하 2단으로 확연히 구분되는 형식을 취하고 있으나 조선 전기에는 무위사 극락전 아미타후불벽화(1476년), 일본 요다지與田寺소장 지장보살도에서 보듯이 권속들이 차츰 본존의 상체까지 올라오기 시작하였으며 조선 후기에

는 본존을 완전히 둘러싸는 군도형식으로 변하였다.

082 군선경수도 群仙慶壽圖

신선도神仙圖* 중의 하나. 수노인壽老人을 첨앙하는 군선群仙들을 그린 그림. 화면 위쪽에 수노인이 앉아있고 그 아래에 8선(노자老子 · 하선고何仙姑 · 이철괴李鐵拐 · 종리권鐘離權 · 여동빈呂洞賓 · 남채화藍彩和 · 한상자韓湘子 · 조국구曹國舅)들이 무리를 이루어 서서 수노인을 쳐다보는 모습으로 표현된다. 대표적인 작품으로 전傳* 강세황姜世滉의 〈군선경수도〉(국립중앙박물관 소장), 윤덕

군선경수도, 윤덕희. 18세기 전반. 국립중앙박물관 소장

39

군선도 부분, 김홍도, 1776년, 국보 제39호, 삼성미술관 리움

희尹德熙의 〈군선경수도〉(국립중앙박물관 소장)가 있다.

083 군선경수반도회도
群仙慶壽蟠桃會圖 ⇒ 요지연도

084 군선도 群仙圖

도교의 신선들을 한 폭에 모아 그린 그림의 형식. 서왕모西王母*가 3천년에 한 번씩 열매를 맺는 장수長壽의 선과善菓인 반도蟠桃의 결실을 기념하여 곤륜산昆崙山 요지瑤池에서 베푸는 연회장면과 여기에 참석하기 위하여 여러 신선들이 파도를 건너는 장면이 함께 묘사된 군선경수반도회도群仙慶壽蟠桃會圖,* 연회장면 만을 중심소재로 다룬 요지연도瑤池宴圖,* 요지연에 초대받은 군선들의 행렬을 독립된 화제로 그린 파상군선도波上群仙圖* 등의 형식이 있다. 군선도에 등장하는 인물의 숫자는 일정치 않으나 노자老子 · 하선고何仙姑 · 이철괴李鐵拐 · 종리권鍾離權 · 여동빈呂洞賓 · 남채화藍采和 · 한상자韓湘子 · 조국구曹國舅 등 팔선八仙을 위주로 그리는 것이 보통이다. 군선도는 조선 후기 이래 장수기복長壽祈福을 기원하는 신선사상의 유행으로 생일이나 결혼 등 축일에 수복의 의미를 기원하기 위하여 빈번하게 제작되었다.

1776년에 김홍도가 그린 군선도병풍群仙圖屛風 (국보 제139호)은 외뿔소를 타고 『도덕경道德經』을 든 노자를 선두로 복숭아를 든 동방삭東方朔, 두건을 쓴 종리권, 두루마리에 붓을 든 문창文昌, 흰 당나귀를 거꾸로 타고 있는 장과로張果老, 딱따기를 치는 조국구, 악기를 든 한상자, 바구니를 맨 마고麻姑, 복숭아를 든 하선고 등을 그린 것으로 군선도 중 백미라 할 수 있다. 이 작품은 세 무리의 신선들을 아무런 배경없이 묘사하였는데, 옷주름은 짙고 굵기에 변화가 많은 난엽묘蘭葉描*를 사용하고 얼굴과 손 등은 가는 필선으로 섬세하게 마무리하는 등 묘사력이 뛰어나다. 군선도는 주로 연폭連幅 또는 각폭의 병풍으로 꾸며져 경수연慶壽宴과 결혼식 등의 축하선물용으로서 제작되었으며, 집안의 일상적 장식이나 축수축복祝壽祝福의 기원용으로도 사용되었다.

085 궁궐도 宮闕圖

왕과 왕족 및 그들을 시중드는 사람들(시

인시人侍)이 거처하는 건물과 통치를 행하고 의논하는 데에 필요한 건물 및 시설물은 물론, 그것을 안전하게 감싸주는 성곽 등으로 이루어진 궁궐을 그린 그림. 궁궐도는 보안상 지도地圖와 마찬가지로 엄격하게 통제되었으며, 왕실王室의 지시로 화원畵員들에 의해 제작되었다. 기능 면에서 지도와 비슷한 성격을 지닌 궁궐도는 고구려 고분벽화에 나오는 성곽도城郭圖로 미루어 삼국시대부터 제작되어 고려를 거치며 조선시대에 가장 발달되었던 것으로 추정된다. 궁궐도의 종류는 궁의 건물만 그린 것, 각종 궁중 행사의 장소로 그려진 것, 그리고 궁궐 전체의 모습과 주위의 산천이나 자연을 같이 그린 것 등으로 구별되지만 이 가운데 진정한 의미의 궁궐도는 세 번째의 경우다. 또한 첫 번째와 두 번째 경우와 같이 소수의 건물이나 행사장면을 같이 그린 궁궐도는 사실적寫實的 공간감의 표현과는 상관없이 건물을 정면正面에서 본 것과 위에서 내려다본 것을 배합하여 건물의 특징이나 상호 위치 관계를 파악할 수 있도록 그렸다. 대체로 19세기에 제작된 세 번째와 같은 본격적인 궁궐도는 건물을 옆에서 비껴보고 평행사변형을 이루도록 그린 평행투시도법을 보인다. 현재 궁궐도 가운데 규모·내용·작품 수준 등에서 대표적인 것은 19세기 중엽에 제작된 창덕궁 및 창경궁을 연이어 그린 〈동궐도東闕圖〉*로 고려대박물관과 동아

대박물관에 소장되어 있다.

086 권 卷 ⇒ 수권

087 권계화 勸戒畵

권선징악勸善懲惡과 충효忠孝사상 등 유교 도덕에 바탕을 둔 내용을 그린 그림. 효자·열녀烈女·현왕賢王·충신 등의 인물이나 행적을 주제로 했다. 이와 같은 그림은 '성교화成敎化, 조인륜助人倫'이라는 동양 초상화, 또는 고사故事 인물화의 기본적인 기능을 충족시켜 보는 사람들로 하여금 선善을 행하도록 도와주는 역할을 한다.

088 권공제반문 勸供諸般文

불교의 각종 재齋와 시식법施食法을 기록한 의식집. 2권 2책. 저자는 미상이며, 고려시대부터 불가에서 전해 내려오던 의식들을 모아서 편집하였다. 1574년(선조 7)에 석왕사釋王寺에서 개판되었다.

089 권운준 捲, 卷雲皴

뭉게구름 모습의 준법皴法. 기다란 곡선으로 침식浸蝕된 산이나 바위의 표면 질감을 나타낼 때 사용한다.

090 궐두묘 橛頭描 궐두정묘 橛頭釘描

가느다란 나무말뚝과 같이 직선으로, 그리고 빠른 속도로 내려긋고 강하게 점으로 끝을 맺는 선묘線描. 마원馬遠과 하규夏珪 그림의 인물 옷주름 묘사에서 보인다. 명대 추덕중鄒德中(생몰년 미상)의 『회사지몽』* 에 열거된 묘법고금描法古今 십팔등十八等 중 하나이다.

091 귀갑문 龜甲文

거북이 등 껍데기를 문양화한 무늬. 장수와 상서로움을 상징한다. 형태는 육각형의 문

귀갑문, 수월관음도 부분, 고려, 일본 다이토쿠지 소장

귀자모도, 호탄 단단윌릭사원지 출토, 중국 신장

양을 연속적으로 붙여 그리며, 독립적인 문양보다는 바탕무늬로 사용되는 경우가 많다. 고려시대의 수월관음도에 많이 표현되었는데, 군의裙衣 바탕에는 꽃무늬가 있는 붉은 색의 귀갑문을 그린 후 군데군데에 연화하엽문蓮花荷葉文을 배치하였다.

092 귀면준 鬼面皴

'귀신 얼굴의 주름살' 같이 거칠고 불규칙한 바위표면의 질감을 나타내는 준법. 북송대 이성李成의 그림에서 볼 수 있다.

093 귀자모도 鬼子母圖

해산과 유아 양육을 맡은 신인 하리티Hariti

를 그린 그림. 하리제모도訶利帝母圖 라고도
한다. 하리티는 만 명의 자식을 두고도 늘
남의 어린아이를 잡아먹으므로 석가모니가
그의 막내아들을 숨겨 놓고 훈계하여 귀의
하도록 하였다고 한다.

094 늑이연수준문 与而連水皴紋

물 표면의 잔잔한 파도를 묘사하기 위해 연
결되거나 혹은 끊어진 필선.

095 극락구품도 極樂九品圖

극락구품도, 1841년, 견본 채색, 170.5x163.0cm,
대구 동화사 염불암 소장

『관무량수경觀無量壽經』에 묘사된 극락세계
를 그림으로 표현한 불화. 아미타회상도를
중심으로 극락구품왕생의 내용을 그린 것
으로 조선 후기에 경기도·경상도 지방에
서 많이 제작되었다. 흥국사 극락구품도(조
선 후기)에서는 화면을 가로, 세로 각 3등분
하여 9면으로 구분한 뒤, 아미타극락회상
도를 중심으로 좌우에 극락정토의 장엄한
모습과 연지蓮池에 왕생한 중생들에게 아미
타불과 관음보살, 대세지보살 등이 수기授
記를 주는 장면을 그렸다. 극락의 모습은 왕
생인往生人의 근기根機에 따라 9품으로 나
누어지지만 대개 7품만 묘사된다. 통도사
취운암 극락구품도(조선 후기), 봉암사 극락
구품도(1904년)는 아미타삼존을 중심으로
상부에는 많은 불, 보살들의 화불化佛을 배

치하고 중앙에 구품화생九品化生, 하부에 보
수寶樹·보망寶網·보각寶閣을 배치하여 극
락의 모습을 장엄하게 묘사하였다. 동화사
염불암 극락구품도(1841년), 흥천사 극락구
품도(1885년), 흥국사 극락구품도(조선 후기),
봉암사 극락구품도(1904년), 수국사 극락구
품도(1907년)등이 남아있다.

096 근역서화징 槿域書畵徵

조선 말기 중국어 역관譯官이자 개화관료이
며, 애국 계몽지사였던 위창葦滄 오세창吳世
昌(1864-1953)이 편술한 서화인명사서書畵
人名辭書. 신라시대의 솔거率居*로부터 조선
말기 화가에 이르기까지 1117명(서예가 392,
화가 576, 서화겸비 149)의 역대 서화가들에 대

한 인적사항 및 활동, 기록 등을 수록한 책이다. 한국 회화사와 서예사의 전체적인 윤곽과 골격이 자리잡히고 근대 이후 이 분야의 연구가 전개되는데에 결정적인 역할을 하였던 이 책은 1917년 상·중·하 3책의 필사본筆寫本으로 완성되었으며, 1928년 처음으로 계명구락부에서 한 권의 활자본으로 출판되었다. 270여종의 국내외 문헌과 각종 족보, 고문서와 금석문 및 서화의 제발題跋과 관서款署,* 인기印記, 전문傳聞 등을 토대로 서화가들의 이름과 자·호·본관·가세家世·생몰년生沒年·관직 등을 소개하고, 그의 그림이나 글씨에 대한 기록들을 싣고 그 출전을 밝혀 놓았다.

또한 이름이나 호, 자만 전하는 사람들까지도 대고록待考錄이라 하여 따로 부기附記하였으며, 필사본의 완성 뒤 1928년 간행되기까지의 사이에 수집된 서화가는 증록增錄에 수록하였다. 이 책에서는 역대 서화가들을 신라·고려·조선의 시대 순으로 기재하였으며, 특히 조선시대를 상·중·하 3기로 나누어 정리한 것은 우리나라 최초로 미술사적 편년을 시도하였다는 점에서 매우 중요하다. 또한 범례에서 밝히고 있듯이 작가의 우열을 따져 기술하였던 기존의 화인전畵人傳이나 화사畵史*와는 달리 자료수집과 보존을 위해 모으는 것에 주안을 둔 것이 특징이다. 편자編者 오세창은 역관譯官 오경석吳慶錫의 아들로 서화 수장가 및 감식가

였던 아버지의 영향 아래에 가학家學을 이어받아 서예와 전각, 수집과 감식 고증 등에서 뛰어난 기량을 지녔으며, 갑오개혁甲午改革 이후에는 개화관료로서 부국강병과 문명개화 사업에 적극 참여하였고, 민족대표 33인 중의 한 사람으로 삼일운동을 주도하기도 하였다. 국역본은 동양고전학회東洋古典學會 홍찬유洪贊裕 감수監修, 『국역 근역서화징』(시공사, 1998).

097 근역인수 槿域印藪

오세창吳世昌(1864-1953)이 조선 초기부터 1945년 광복 이전까지 우리나라 서화가書畵家와 문인들이 애용하던 인장을 모아 엮은 인보印譜. 이 책은 『근역서화징』,* 『근역서휘槿域書彙』와 더불어 오세창의 3대 편저 중 하나로 조선시대 서화연구의 기본 자료로서 그 가치가 매우 높다. 이 책에 수록된 인장들을 성씨별 자획순字劃順과 호별號別 가나다순 등으로 목차를 만들어 찾기 쉽게 하였으며 또한 성씨별 인원순人員順 목록도 갖추어 놓았다. 부록으로 오세창인보吳世昌印譜에 자신의 도장 225개를 수록하여 총 850명 3912과顆의 인장이 실려 있다.

인장의 종류는 성명, 호, 자 및 장서인藏書印, 사장인詞章印 등 다양하다. 대부분 자각自刻이거나 전각가에 의하여 새겨진 것이 많은데, 시대의 흐름에 따라 다양하고 우수한 각

법칙法을 살펴볼 수 있다.

098 근역화휘 槿域畫彙

오세창이 조선시대 회화작품을 모아 엮은 화첩. 현재 서울대박물관과 간송미술관에 각각 소장되어 있다. 서울대박물관에 소장되어 있는 『근역화휘』는 1940년 다산多山 박영철朴榮喆선생이 경성제국대학京城帝國大學 (지금의 서울대학교)에 기증한 것으로 조선시대 회화 작품을 천天 · 지地 · 인人 3권에 각각 시대 순으로 모아놓은 화첩이다. 『근역화휘』에는 모두 67점의 작품이 실려 있으며, 각 그림의 좌측 상단에는 필자명筆者名이 묵서墨書되어 있다. 주제별로는 산수山水 18점, 인물 4점, 사군자四君子 14점, 화조화조花鳥 10점, 영모翎毛 5점, 어해魚蟹 7점, 초충草蟲 9점이다. 이 화첩에는 조선 초 · 중기 작품들과 현재 다른 곳에 작품이 남아 있지 않은 화가들의 그림들이 포함되어 있어 한국 회화사 연구에 많은 도움이 된다.

099 금강경판화 金剛經版畫

『금강경』의 내용을 판각한 판화. 『금강경』은 『금강반야경金剛般若經』 또는 『금강반야바라밀경金剛般若波羅蜜經』이라고도 한다. 402년 구마라습鳩摩羅什(344-413)의 한역본 등 6종의 한역본이 있으며 범어원전의 사본이 한국 · 중국 · 티벳 · 일본에 전하고 있다. 우리나라에서 가장 널리 유통되었던 대표적인 불경으로서 선종에서도 중요시되었다. 삼국시대 불교유입 초기에 『금강경』이 전래되어 유행하였는데, 공혜空慧로써 그 근본을 삼고 일체법무아一切法無我의 이치를 요지로 삼고 있다. 고려시대의 유통본은 고려대장경高麗大藏經에 5종이 전하고 있다. 조선시대에도 60여 종의 『금강경』관련 판본이 현존하며, 그중 판화가 삽입된 것은 20여 종에 달한다.
금강경판화는 본문과 판화가 함께 전개되는 병렬전개竝列展開 형식과 경전 앞부분에만 판화가 삽입된 권수판화卷首版畫 형식이

금강경판화, 1363년, 성암고서박물관 소장

있는데, 고려시대에는 병렬전개 형식, 조선시대에는 권수판화 형식이 대부분이다. 본문과 판화가 함께 전개되는 형식은 성암고서박물관에 소장된 『금강경』(1363년)을 비롯하여 1564년간 패엽사본, 1570년간 광흥사본 등이 있는데, 기원정사祇園精舍에서의 설법도가 먼저 배치되고, 이어서 변상과 법문이 이어진다. 그러나 금강경판화의 대부분은 경전 앞부분에 판화를 삽입한 형식으로, 1매 또는 2매의 판에 석가모니가 기원정사에서 설법하는 장면을 새겼다. 이외에 석가삼존설법도 · 석가삼존도 · 위태천도 등을 간략하게 새긴 것도 있다. 성암고서박물관소장본(1363년, 보물 696호), 삼성출판박물관소장본(1357년, 보물 877호), 광흥사본(1530년)을 비롯하여 신안사본(1537년), 석왕사본(1634년), 봉암사본(1701년), 운문사본(1746년), 불암사본(1796년) 등이 있다.

100 금강반야바라밀경판화

金剛般若波羅蜜經版畵 ⇒ 금강경판화

101 금강도 金剛圖

신중화神衆畵*의 한 형식. 대예적금강大穢跡金剛:烏枢沙摩 (Ucchusma)을 중심으로 제석천帝釋天과 범천梵天 및 위태천韋駄天, 천룡팔부중天龍八部衆을 함께 그린 불화. 화염에

금강도, 1913년, 면본 채색, 199x309.5cm, 경기도 화성 용주사 소장

둘러싸인 3면8비三面八臂의 대예적금강을 화면의 정중앙에 배치하고 그 주위에 제석천과 범천, 위태천 및 권속들을 배치한 형식이다. 대예적금강은 일체의 악을 제거하는 위력을 가진 명왕明王으로, 온몸에서 지혜의 불길을 뿜으므로 화두금강火頭金剛이라고도 한다. 청제재금강靑除災金剛 · 벽독금강碧毒金剛 · 황수구금강黃隨求金剛 · 백정수금강白淨水金剛 · 적성화금강赤聲火金剛 · 정제재금강定除災金剛 · 자현신금강紫賢神金剛 · 대신력금강大神力金剛의 8금강을 데리고 불법을 호위하며 중생을 교화한다. 형상은 2비상二臂像 (杵와 棒), 4비상四臂像 (金剛杵·赤索·數珠·劍), 6비상六臂像 (棒·三鈷杵·索·施願印·輪·念珠), 8비상八臂像 (金剛杵·牽索·寶杖·般若經·劍·骨杵·弓·弓矢) 등이 있는데, 몸에서는 화염이 타오르고 있으며 이빨을 드러낸 분노형으로 묘사된다. 용주사 신중도(1913년)는 화면의 중앙 1/3 정도를 차지하게끔 큼직하게 그려진 대예적금강을 제석천과 범천이 협시하는 형식을 취하였다. 금강신 아래에는 위태천이 두 손으로 보검을 집고 서 있으며, 화면 좌우에 팔부중八部衆과 8금강, 천부중天部衆 등이 배치되었다. 금강의 몸에는 8마리의 용이 휘감겨져 있어 괴이함을 더한다. 이보다 3년 뒤에 그려진 전등사 신중도(1916년)는 용주사 신중도를 그린 고산당古山堂 축연竺衍이 그린 것으로 용주사본을 모본으로 하여 도상을 단순화시켰는데, 금강신이 법

륜法輪 위에 발을 딛고 있는 모습이 특이하다. 이러한 형식의 금강도는 용주사와 전등사, 정수사 등 경기지역에서 20세기 이후 새로 나타난 형식으로, 특히 존상의 표현에 음영법이 능숙하게 구사되어 당시 경기지역 불화의 한 단면을 보여준다.

102 금강산도 金剛山圖

예로부터 명산名山으로 사람들의 주목을 받아왔던 금강산을 주제로 하여 그린 그림. 금강산은 각 시대와 사람들의 사상과 종교

금강산도, 정선, 금강전도, 1734년, 국보 제217호, 삼성미술관 리움 소장

에 따라 열반涅槃, 중향성衆香城, 지항枳恒 등 여러 이름으로 불려왔으며, 고려말 이후 금강산이라는 이름이 정착되었고, 조선 중기에 봉래蓬萊라는 이름이 더해졌다. 또한 계절에 따라 가을에는 풍악楓嶽, 겨울에는 개골산皆骨山이라는 이름으로 불리기도 한다. 금강산은 고려말 불교의 성지聖地로 알려지면서 그림으로 그려지기 시작하여 조선 초기에는 주로 왕실王室의 특수한 수요를 위해 그려졌으며, 조선 중기에 이르러서 문인들이 즐겨 다루는 제재題材가 되면서 일반적인 감상화로 제작되었다. 조선 중기 이후 금강산도는 기행문紀行文이나 기행시紀行詩처럼 여정에 따른 공간적, 시간적 이동을 반영하고 있으며, 소재와 도상圖像도 기행문의 내용과 유사한 성격을 보인다. 금강산도의 제작은 조선후기 진경산수眞景山水*의 유행과 더불어 크게 확산되었으며, 특히 정선鄭敾(1676-1759)을 통해 금강산도의 형식과 내용, 도상 등이 확립되었다. 반조감도법半鳥瞰圖法을 사용한 구도와 미점米點*의 토산土山과 수직준垂直皴*을 사용한 바위산의 절묘한 조화를 특징으로 한 정선의 화풍은 이후 금강산도의 제작에 많은 영향을 주었다. 이러한 금강산도는 18세기 말엽 서양화법西洋畵法과 남종화법南宗畵法*을 융합시킨 김홍도金弘道(1745-1806이후)에 의해 새롭게 변화하며 19세기로 이어졌다. 그러나 19세기 중엽 진경산수가 퇴조를 보이

는 것과 때를 같이하여 금강산도는 다시 민화풍民畵風으로 재해석되어 서민들의 삶 속에 깊이 수용되었다. 조선 말기와 일제시대를 거쳐 현재까지 그려지고 있는 금강산도는 항상 당대當代에 유행하는 양식으로 표현되었으나 그 기본적인 성격과 내용, 도상 등은 정형화된 틀을 벗어나지 않고 있으며, 이러한 정통성은 금강산도의 한 성격으로 금강산도가 오랫동안 애호될 수 있었던 조건이 되기도 하였다.

103 금니 金泥

매우 고운 금가루를 아교풀로 개어서 만든 특수 안료. 금은 신전성伸展性이 좋아서 얇게 펴면 얇은 금박金箔을 만들 수 있는데 이 박을 잘게 부수어 부드럽게 만든 다음 아교풀에 갠 것이다. 금니에는 은과의 합금 정도에 따라 적금赤金·청금靑金·수금水金 등의 종류가 있다. 청록산수에 부분적으로 장식성을 더하기 위하여 많이 쓰이며, 수묵산수화나 인물화에서도 소량의 금니를 효과적으로 사용하기도 한다. 검게 물들인 비단에 금니만으로 산수화를 그린 경우에는 이금산수화泥金山水畵라 부른다. 금니는 사경寫經에도 쓰이고 경변상도經變相圖*에도 사용된다. 조선시대의 대표적인 이금산수화로는 조선 중기 이징李澄(1581-?)이 그린 〈이금산수도泥金山水圖〉*를 들 수 있다.

금니, 이징, 이금산수도, 17세기, 견본금은니, 87.8x61.2cm,
국립중앙박물관 소장

104 금릉집 金陵集

조선 후기 문신文臣이며, 문장가文章家였던
남공철南公轍(1760-1840)이 1815년 직접 편
집, 간행한 총 24권 12책의 시문집詩文集.
권수卷首에는 중국인 조강曹江, 이임송李林
松의 서문序文과 진희조陳希祖의 인引, 그리
고 남공철의 자서自序가 있다. 권 1-22에는
부부賦와 시詩, 내제문內製文과 외제문外製文,
전상箋狀과 계啓, 소차疏箚, 서書, 기記, 제발
題跋, 잡저雜著, 묘지명墓誌銘, 그리고 행장行
狀 등이 실려 있으며, 권 23과 24에는 서화
발미書畵跋尾*와 보도譜圖가 실려 있어 그의

사상이나 문예관 및 교유관계 등을 살펴볼
수 있다. 이 중에서 서화발미는 중국 서화
에 관한 제발을 모아 놓은 것으로, 남공철
의 중국 서화에 대한 인식을 엿볼 수 있는
중요한 자료이다. 조선 후기 대부분의 문집
에서 서화에 관한 글이 산견散見되기는 하
지만 중국서화에 관한 글이 독립된 권으로
되어 있는 것은 매우 드문 일로 당시 대청
서화교섭對淸書畵交涉과 문인들 사이에 유
행했던 서화감상과 수장, 취미의 일단을 살
펴볼 수 있게 해준다. 서화발미에는 글씨에
관한 것 67편과 그림에 관한 제발 49편 등
모두 116편의 제발이 연대순으로 배열되어
있다. 대부분 18세기 말엽에 쓰여진 제발들
은 116편에 이르는 많은 양에서 뿐만 아니
라 모두 중국서화에 관한 것이라는 데에 그
특징이 있다. 제발들은 중국 서적에서 인
용한 것이 많으며, 이 가운데 전거典據 없이
인용한 것들은 『패문재서화보佩文齋書畵譜』*
의 내용과 일치하는 것이 많다. 이는 전거
를 반드시 기재한 다른 서화관계 기록들과
다른 점으로, 남공철이 서화에 관한 길잡이
역할을 하는 글로써가 아니라 자신이 서화
를 직접 보고 감상하면서 이에 대한 제발을
썼기 때문으로 추정된다. 이처럼 서화발미
는 중국의 서예, 회화, 금석학金石學, 화론畵
論, 서화가書畵家 등에 대한 남공철의 인식
은 물론 이를 통해 18세기 말 중국 서화의
수용과 그 시기 문인들의 중국 서화에 대한

관심 정도를 추측해볼 수 있는 중요한 자료
이다.

105 금릉팔가 金陵八家

지금의 남경南京을 중심으로 명말, 청초에
활약한 여덟명의 화가들. 이 구분은 장경張
庚의 『국조화징록國朝畵徵錄』*에 의거한 것
이다. 현대에는 대개 공현龔賢(1618–1689)을
중심으로 하여 왕개王槪, 유육柳堉 등 공현龔
賢의 제자, 그의 아들, 조카 등을 일컫는다.
즉, 번기樊圻(1616 – ?), 고잠高岑(생졸년 미상),
추철鄒喆(생졸년 미상), 오홍吳弘(생졸년 미상),
엽흔葉欣(생졸년 미상), 호조胡慥(康熙년간 卒),
그리고 사손謝蓀 등 8인 중 번기와 호조만이
금릉인이다. 상원현지上元縣志 권 22(乾隆년
간)에는 공현 · 엽흔 · 호조 · 사손 대신 진탁
陳卓 · 채림윤蔡霖淪, 이우이李又李 · 무단武丹
을 넣어 금릉팔가로 일컬었다. 이들의 그림
에 공통적인 특징이 있다면 전통에 얽매이
지 않고 개성을 강조하여 참신한 필치나 구
도를 보였다는 점과 공현이 남긴 공현안절
선생화결龔賢安節先生畵訣, 공반천과도화설
龔半千課徒畵說, 계철생수목산수화법 책奚鐵
生樹木山水畵法冊 등을 통하여 자연을 사생하
는 태도를 갖게 된 점이다.

106 금벽산수 金碧山水

금니金泥*와 석청石靑,* 석록石綠*을 주로 사
용하여 그린 산수화. 당대唐代와 송대宋代에
많이 그려졌으며 화려하고 장식적 효과가
두드러진 그림. 청록산수화靑綠山水畵라고
도 한다. 당대의 이사훈李思訓, 이소도李昭道
부자를 위시하여 송대의 조백구趙伯駒, 조백
숙趙伯驌 등이 이 기법으로 유명하다. 금벽
산수는 명말에 시작된 남북종화의 구분에
서 주로 북종화北宗畵*로 구분되었으나 남
종화南宗畵*로 구분된 사대부 화가들도 때
때로 이 기법을 사용하였다. 우리나라에서
는 궁중에서 사용한 오봉병五峰屛,* 십장생
도十長生圖 등의 대형 의식용, 장식용 병풍
에도 이 기법이 주로 사용되었다.

107 금벽준 金碧皴

금니金泥*와 청록색으로 바위나 산의 표면
에 질감을 나타내는 기법.

108 금암당 천여 錦巖堂 天如 ⇒ 천여

109 금어 金魚

불화를 그리는 승려를 일컫는 말. 본래는 보
살초 · 천왕초 · 여래초 등 9천여 장을 그리
는 과정을 수료한 사람에게 주어지는 호칭

금은니, 감지금은니범망경보살계품 변상도紺紙金銀泥梵網經菩薩戒品 變相圖, 고려, 감지금은니, 12.3x26.8cm, 삼성미술관 리움 소장

이라고 하며, 10여 단계 단청작업의 채공彩工들을 지휘하는 일을 한다. 금어라는 명칭이 어디에서 유래하였는지는 확실치 않으나, 부처님이 극락의 못에 금어金魚가 없는 것을 보시고 불佛의 모습을 현세에 묘사하는 자가 있다면 반드시 내세에는 극락의 금어로 환생시켜 주겠다는 약속을 하였기 때문에 부처님의 모습을 그리는 승려를 금어라고 칭하였다고도 한다. 조선 후기에 화승을 일컫는 말로 주로 사용되었으며, 화승 중의 우두머리를 일컫는 말로 쓰이기도 한다. 대표적인 금어로는 의겸義謙* · 익찬益贊* · 응석應釋* · 일섭日燮 등을 들 수 있다.

110 금오계첩 金吾契帖

숙종肅宗 (재위 1674-1720) 말기 의금부義禁府에 입사入仕한 사람들이 그들의 친목과 입사를 기념하기 위해 서울의 명승지인 필운대弼雲臺에서 아회雅會를 열고 마음껏 뜻을 펴고 풍류를 즐기며 지은 시를 모은 시첩詩帖에 당시 양천현감陽川縣監으로 재직하고 있던 정선鄭敾이 그린 아회 장면이 첨부된 것. 심사주沈師周가 서문을 썼으며 글씨는 이의병李宜炳이 썼다. 후에 윤제홍尹濟弘이 자신의 그림 3폭과 후발문後跋文, 전서篆書가 쓰여진 2폭을 더하였으나, 현재는 따로 분리되어 남아 있다. 윤제홍이 1824년에 쓴 후발문에는 금오계첩을 소장하고 그림을 그리게 된 경위가 적혀 있다. 고려대박물관 소장

본은 1739년에 만들어진 것이며 대전시 대덕구 중리동 김영한 소장본은 1751년에 만들어진 것인데, 이 두 본의 아회 장면은 거의 비슷하다. 이 밖에도 몇 점이 더 전한다.

111 금은니 金銀泥

금이나 은가루를 아교 물에 개어 만든 안료. 일반적으로 사용되는 흰 바탕의 종이 등에서는 효과를 제대로 낼 수 없으며 감지紺紙*와 같이 어두운 바탕에 사용되어 독특한 효과를 낸다. 주로 사경寫經에 많이 사용되었으며 일반 서화에도 간혹 쓰여졌다. 이징李澄·강세황姜世晃의 금니 산수화가 유명하다. 은니는 나중에 변질되는 결점이 있으나 금니는 변질되지 않는다.

112 금현묘 琴絃描

가야금을 그치지 않고 타 내려가는 듯하게 부드럽게 이어진 묘선. 고고유사묘高古遊絲描와 같은 유형이나 보다 거칠고 굳건하다. 이 명칭은 명대明代 추덕중鄒德中 (생몰년 미상)의 회사지몽*에 열거된 묘법 고금描法古今 십팔등十八等 가운데 하나이다.

113 기로세련계도 耆老世聯稧圖

1804년 개성開城지방의 기로耆老, 즉 60세 이상의 노인 64명을 위해 송악산松岳山의 만월대滿月臺에서 베풀어진 기로세련계회耆老世聯稧會의 장면을 그린 김홍도金弘道 (1745-1806)의 작품. 상단에는 계회의 내력과 뜻을 설명하고 이 작품을 김홍도가 그렸음을 밝힌 홍의영洪儀泳 (1750-1815)의 제발題跋이 있으며, 제발 밑에는 예서隸書로 쓴 유한지俞漢芝 (1760-1834)의 '耆老世聯稧圖'라는 표제標題가 있다. 중단에는 산수를 배경으로 한 연회 장면이 묘사되어 있고, 하단에는 연회에 참석하였던 64인의 성명과 관직이 적혀 있어 전형적인 계회도契會圖*의 형식을 보인다. 그러나 중단의 계회 장면은 일정한 형식으로 그려진 계회도들과는 달리 화면의 구도를 위하여 송악산의 한 부분을 과감하게 생략하고 차일遮日을 친 김홍도 특유의 회화적 공간에 연회 장면이 원숙한 솜씨로 묘사되어 있다. 짜임새 있는 구도와 기법, 경물 및 실경과 풍속의 조화는 김홍도 만년의 화풍을 잘 보여주고 있다.

114 기로회도 耆老會圖

기로, 즉 육, 칠십세 이상의 노인들의 친목 모임을 묘사한 그림.

기명절지도, 이한복, 1917, 비단에 채색, 2폭 가리개,
국립고궁박물관 소장

115 기린도 麒麟圖

동양의 전통적인 네 가지 서수瑞獸중의 하
나인 기린을 그린 그림. 다른 세 가지는 용龍·
봉황鳳凰· 거북이다. 중국에서는 요堯 순舜
시대와 공자孔子가 태어났을 때 기린이 나
타났다고 하며 인간이 타락한 후에는 나타
나지 않았다고 한다. 즉 기린은 성군聖君의
출현을 알리는 길조吉兆로 여겨진다. 수컷
은 기麒, 암컷은 린麟이라고 한다. 기에는 뿔
이 달렸으며 화염火焰이나 구름에 둘러싸여

있는 모습으로 그려진다. 기린의 형상은 노
루의 몸에 말발굽, 혹은 말의 몸에 비늘이
달렸다고도 하는데 그림에는 대개 온 몸에
반점 같은 문양으로 표시된다. 경주慶州 천
마총天馬塚에서 출토된 신라시대의 장니障泥
에 그려진 짐승이 천마天馬가 아니라 기린麒
麟이라는 주장이 현재 학계에서 받아들여지
고 있다.

116 기명절지도 器皿折枝圖

옛날 그릇인 제기祭器와 식기食器, 화기花器,
그리고 참외·수박·석류·유자와 같이 길
상적吉祥的인 의미를 지닌 과일이나 꽃 등을
계절이나 용도에 관계없이 조화롭게 배치
하여 그린 그림. 기명도器皿圖와 절지도折枝
圖로 구분하여 부르기도 한다. 독립적인 화
목畫目으로 그려지기 시작한 것은 청대부터
이며, 우리나라에서는 조선 말기 장승업張
承業(1843-1897)이 처음 그리기 시작하여 안
중식安中植·이도영李道榮·이한복李漢福·
조석진趙錫晉 등 주로 근세近世 화가들이 즐
겨 그렸다.

117 기사계첩 耆社契帖

숙종 45년(1719) 4월 17일과 18일에 있었던
기사계회耆社契會를 기념하여 만든 계첩. 기
사耆社란 70세가 넘는 정이품正二品 이상의

기사계첩, 김진녀 외, 경현당사연도 1719~1720년, 비단에 채색, 44x67.7cm, 삼성미술관 리움 소장

중신重臣을 위해서 만든 모임을 말하며, 태조 3년(1394), 즉 태조 나이 60세에 시작되었다. 이로부터 왕의 나이 60이 되었을 때 모이는 것이 선례가 되었으나 고령의 중신이 모인다는 제약 때문에 실례가 드물었으며, 기사에 참석한 왕은 태조·숙종·영조·고종이 있다. 숙종 때의 기사계회는 조선시대에 들어와 두 번째로 왕이 60세 되던 해에 기사에 입사하였기 때문에 더욱 뜻깊은 행사로 치러졌다. 숙종은 1661년 생이다. 기사계첩의 제작은 기신耆臣들의 진영眞影 제작 때문에 다음해인 1720년 12월에 완성되었으며, 내용은 서문序文과 숙종의 발문跋文, 계회契會 잔치의 주요 장면을 그린 행사도行事圖, 10명의 기신 초상과 연회를 기리는 기

신들의 자필自筆 축시祝詩 등으로 이루어져 있다. 계첩은 모두 12부를 만들어 1부는 기소耆所에서 보관하고 11부는 기신들이 나누어 가졌다. 현재 남아있는 것들은 국립중앙박물관, 이화여대박물관, 삼성미술관 리움, 연세대박물관, 개인 소장 두 건 등 총 여섯 건이 알려져 있다.

118 기산풍속도첩 箕山風俗圖帖

19세기의 화가 기산箕山 김준근金俊根의 풍속화첩. 대한제국大韓帝國의 독일 영사領事를 지낸 에드워드 마이어Edward Meyer에 의해 수집되어 현재 함부르크 민속학박물관에 소장되어 있다. 모두 79장으로 되어있으며 조

기산풍속도첩, 김준근, 19세기, 지본채색.
독일 함부르크 민속학박물관 소장

선시대의 다양한 생활상, 놀이문화, 의식 장면, 공연예술 장면, 형벌 장면 등 18-19세기의 어느 풍속 화첩보다 풍부한 장면들을 보여주고 있다. 각 장면에는 한글로 간단한 표제가 적혀있어 그 장면이 무엇을 보여 주는지를 알 수 있다. 인물의 표정은 모두 변화가 없으나 당시의 의상衣裳·풍습 등을 알 수 있어 민속적 가치가 높다. 조흥윤趙興胤, 게르노트 프루너Gernot Prunner 공저共著, 『기산풍속도첩箕山風俗圖帖』(범양사출판부, 1984)으로 출간 소개되었다. 김준근의 유사한 풍속화들은 주로 19세기 말기와 20세기 초기에 한국에 왔던 외국인들에 의해 수집되어 현재 파리의 기메Guimet 박물관 등에 소장되어 있다.

119 기성서화회 箕城書畵會

1914년 윤영기尹永基(1833-?)가 평양에서 시작한 서화가들의 단체. 기성箕城은 평양의 옛 이름. 윤영기는 서울의 서화미술원이 실질적으로 이완용李完用에게 그 경영권이 넘어가게 된 데 대해 실망하여 1913년 11월 평양으로 가서 그곳의 유지들에게 환영을 받고 기성서화회를 발족, 1916년에는 수십 명의 남녀 후학을 지도하기 위한 강습을 하였다. 윤영기는 묵란墨蘭을, 김윤보金允輔·김수암金守巖은 산수와 묵죽墨竹*을, 평양의 명성 있는 서예가 임청계任淸溪와 노원상盧元相이 서예를 각각 지도하였다.

120 기영회도 耆英會圖 ⇒ 계회도, 기사계첩

121 기운생동 氣韻生動

남제南齊의 사혁謝赫*(약 490-530 활약)이 지은 고화품록古畵品錄*의 서문 중 육법六法 가운데 첫 번째에 해당하는 회화 평론의 기준. 사혁 자신은 고화품록 내에서 '기운생동'이 정확하게 무엇을 의미하는지를 명시하지 않았을 뿐만 아니라 네 글자로 된 이 구절이 하나의 어휘로 다시 나타나는 예도 없다. 또한 기운氣韻이란 단어도 다시 나타나지 않으며 다만 육법을 모두 겸하여 갖춘 화가로 육탐미陸探微와 위협衛協만을 들고 있다. 따라서 그 진의眞意에 관해 많은 논란이 있어왔다. 네 글자를 하나씩 따로 따로 그 의미를 캐는 방법, '기운,' '생동' 두 글

자씩을 하나의 개념으로 생각하는 방법, 그리고 '생동'이 '기운'의 결과로 보는 방법 등 다양한 해석법이 제시되었다. 역사적으로 '기운'이 어떻게 이해되어 왔나를 살펴보면 『속화품적畵品』*(약 549)의 저자 요최姚最는 '생동'을 '기운정령氣韻精靈'의 결과로 보았고, 장언원張彦遠은 『역대명화기歷代名畵記』*(847년 序)에서 "오늘날의 그림은 어쩌다가 형사形似를 이루어도 기운氣韻이 결여되어 있다. 그림에서 기운氣韻을 추구하면 그 안에 형사形似가 있기 마련이다." 라고 하여 '기운'이 사실적 묘사 형사形似에 저절로 수반되는 것이 아님을 명시하였다. 형호荊浩의 『필법기筆法記』*에서 제시된 '육요六要: 氣·韻·思·景·筆·墨'에서는 '기'와 '운'을 각각 독립된 개념으로 취급한 것을 알 수 있다. 북송의 곽약허郭若虛는 『도화견문지圖畵見聞誌*(1070년 경)』에서 기운은 배워서 습득하는 것이 아니라 화가의 천부적天賦的 기질이라는 '논기운비사論氣韻非師'를 내세워 '기운'이 그림 자체에서 찾을 수 있는 것이 아니라 화가 자신의 자질로 이해하는 새로운 국면을 전개시켰다. 이것은 당시에 대두된 문인화 이론의 발달과 밀접한 관계가 있는 것이다. 그후 동기창董其昌(1555-1636)은 황정견黃庭堅(1045-1105)의 말을 재 천명하여 '기운생동'에 이르려면 만 권의 책을 읽고 만리를 여행하여 마음이 속세의 먼지와 탁함으로부터 멀어져야 한다고 하였다. 그

러나 사혁이 이 구절을 창안해 낸 당시에는 분명히 그림 자체 내, 그것도 주로 인물화·동물화 등 살아있는 대상을 묘사한 그림에서 찾을 수 있는 요소를 지칭한 것을 알 수 있다. 이처럼 복잡한 해석을 통하여 그 다양한 의미를 파악하려고 하였으나 좀 더 단순한 해석을 할 필요가 있다.

즉, '기氣'는 생명체와 무생물을 구분하는, 또는 예술 창조에서 가장 중요한 본질이라고 이해하는 데는 무리가 없을 것이며, '운韻'은 당시의 문학평론서인 유협劉勰 (약 465-552)의 『문심조룡文心雕龍』에 설명된 의미, 즉 "다른 소리가 어울릴 때는 화和라고 하며, 같은 소리가 답할 때는 운韻이라고 한다"는 뜻에서 '조화調和,' 또는 '공감共感'의 의미로 이해하여 그림의 상像에 표현된 "기氣가 보는 사람에게 공감을 일으켜 생동감을 느끼게 하는 것"으로 이해하는 것이 일차적으로 가능할 것이다. 북송시대 이후에 이해된 '기운'은 두 글자가 하나로 결합된 복합 단어를 이루어 화가의 고상한 인품과 아취雅趣를 지칭하는, 사혁의 의도와는 다른 방향으로 발전된 것으로 보아야 할 것이다.

122 기졸 記拙

조선 후기 문인화가 윤두서尹斗緖의 유고遺稿. 1691년 9월부터 1715년 11월까지 기록된 내용을 책으로 엮은 것이다. 현재 제1

권은 그가 세상을 떠난 후 유실되어 전하지 않는다. 제2권의 내용은 시詩가 대부분을 차지하고 있고 화평畫評 · 서간書簡 · 경문經文 · 열전烈傳 · 축문祝文 · 묘지찬문墓誌撰文 등으로 꾸며져 있다. 윤두서의 회화관이 피력된 화평에는 조선 초 · 중기 화가들에 대한 작가평과 중국화에 대한 품평, 윤두서 자신의 자평自評으로 구분되어 서술되어 있다. 조선시대 화가들에 대한 작가평은 안견安堅 · 강희안姜希顔 · 이상좌李上佐 등 20여 명을 자신의 필묵경험을 바탕으로 비평하였다. 중국화가들에 대한 품평은 한대漢代의 모연수毛延壽, 송대宋代의 소식蘇軾, 원대元代의 조맹부趙孟頫 · 전선錢選 · 예찬倪瓚 등을 거론하였다. 자신의 회화관은 자평에 잘 나타나 있다. 그는 "필법이 공교로워야 하고 묵법은 그 묘미를 터득해야 하는데 이 두 가지 법이 화합을 이루어야 '화畫'가 '도道'에 도달한다"고 주장하였다. 또 화도畫道에 이르는 화품을 5가지로 구분하여 '도道' · '학學' · '지식知識' · '공工工' · '재才'를 제기하였다. 즉 만물을 포괄하여 헤아릴 수 있는 것은 화지畫識이며, 형상의 의표意表를 터득하여 실행하는 것은 화학畫學이고, 만물의 척도가 되는 잣대의 제작은 화공畫工이며, 마음먹은 대로 표현할 수 있는 손의 능력을 화재畫才라 하였으며 이들을 모두 갖추어야 화도를 이룰 수 있다고 하였다.

이는 정확한 관찰과 사생을 통하여 대상의 진의를 파악하려는 의도이며 단순히 사의寫意*만을 강조하는 기존의 회화관과는 다른 점이다. 화평에서 논한 조선시대 화가들의 평은 『근역서화징槿域書畫徵』*에 윤두서의 『화단畫斷』*이라는 책에서 발췌하여 인용되었다.

123 기화 起畫

단청이나 병풍그림에서 색칠을 한 후 윤곽을 다시 그리는 일. 이 용어는 조선 시대 각종 도감都監에 종사한 화가들의 역할 분담에서 "□□屛起畫"로 해당 의궤儀軌에 기록된 것에서도 볼 수 있다. 이때 기화의 의미를 단순히 그림의 기본구도를 잡는다는 뜻으로 해석하는 견해도 있으나 단청작업에서와 같이 병풍의 채색이 끝난 후 다시 윤곽선을 그리는 마무리 작업에 해당하는 것으로도 볼 수 있을 것이다.

124 길상도 吉祥圖

부귀 · 영화 · 다남多男 · 장수長壽 · 출세出世 등 현실세계의 염원을 여러 가지 상징물에 의탁하여 나타낸 그림. 십장생도,* 대부분의 화조도,* 어해도魚蟹圖,* 백동자도百童子圖,* 송학도松鶴圖, 매작도梅鵲圖, 수성노인도壽星老人圖,* 군선도群仙圖* 등이 이에 속한다.

길상도, 백동자도, 6폭병풍, 19세기, 비단에 채색, 74.3x291.3cm, 국립고궁박물관 소장

김우, 수월관음도, 1310년, 견본 채색, 419.5x252.2cm,
일본 카가미진자 소장

125 김우 金祐

고려시대의 화가. 1310년에 수월관음도(일본 카가미진자鏡神社 소장)를 그렸다. 화기에는 '내반종사김우內班從事金祐'라고 기록되어 있는데, 내반종사는 시대에 따라 액정원掖庭院·액정국掖庭局, 내알사內謁司로 명칭을 바꾼, 국왕 측근의 일을 맡아보는 기구에 소속된 종9품의 관인官人에게 임명되는 벼슬이다. 따라서 김우는 궁중화원이었던 것으로 추정된다. 그는 1310년에 충선왕비인 숙비叔妃 김씨金氏의 발원에 의해 이계동李桂同·임순동林順同·최승崔昇 등과 함께 수월관음도를 그렸다.

126 김정희파 金正喜派

조선 말기의 문인화가인 김정희金正喜
(1786-1856)와 그를 추종하며 남종문인화*
를 많이 그린 조희룡趙熙龍(1797-1859), 허
련許鍊(1809-1892), 전기田琦 등이 그 대표적
인물들이다.

ㄱㄴㄷㄹㅁㅂㅅㅇㅈㅊㅋㅌㅍㅎ

127 나한도 羅漢圖

부처님의 제자인 아라한阿羅漢, Arhat을 그
린 그림. 응진전應眞殿 또는 나한전羅漢殿에
봉안된다. 나한은 석가모니 부처님이 열반
에 드신 후 미륵불彌勒佛이 출세出世하기까
지 56억 7천만 년 동안 이 세상에 남아 불
법佛法을 수호하고 중생을 제도하도록 부처
님으로부터 위임받은 제자들이다. 아라한
또는 응공應供 · 복전福田 · 무학無學 · 응진
應眞이라고도 한다. 인도에서는 일찍이 불
교의 삼보三寶 신앙과 함께 나한에 대한 신
앙이 성행하였고, 중국과 우리나라에서도
선종禪宗의 발달과 함께 나한숭배가 이루
어져 반승의식飯僧儀式, 나한재羅漢齋 등이
이루어졌다. 이러한 내용을 보여주는 것이
고려시대의 오백나한도五百羅漢圖다. 현재
국내외에 분산 소장되어 있는 오백나한도
(1235-1236)는 오백 명의 나한을 오백 폭에
각각 나누어 그렸는데, 수묵담채水墨淡彩의
활달한 필치가 돋보인다. 반면 일본 치온인

나한도(제153 덕세위존자), 1562년, 견본 담채, 44.5x28.4cm,
미국 L.A 주립박물관 소장

知恩院 소장의 오백나한도(고려말-조선초)는
석가삼존釋迦三尊을 중심으로 오백 명의 나
한들을 한 폭에 표현하였다. 조선시대에 이
르러서는 사원마다 응진전을 갖추고 나한

상과 함께 16나한도를 봉안하였다. 나한도는 중앙의 석가모니를 중심으로 향우측向右側에는 홀수의 나한도, 향좌측向左側에는 짝수의 나한도를 배치하는 것이 원칙이다. 그림의 형식은 한 폭에 한 명의 나한을 그리기도 하고, 2명 또는 3명·4명·8명의 나한을 한 폭에 그리는 등 다양한 형식을 보여준다. 그림 속에 표현된 나한들은 자유로운 자세를 취하고 있어 엄격한 예배도와는 달리 자유로운 구성을 보인다. 서 있는 상, 앉아 있는 상, 등을 긁는 상, 호랑이새끼를 안고 있는 상, 경전을 읽고 있는 상, 참선參禪하는 상, 발鉢을 들고 있는 상 등 다양하다. 조선시대의 작품으로는 제153덕세위존자도(1562년), 흥국사 16나한도(1723년), 송광사 16나한도(1725년), 남장사 16나한도(1790년), 김용사 16나한도(1803년) 등이 대표적이다.

128 낙신부도 洛神賦圖

동진東晉의 인물화가 고개지顧愷之(346-404)가 그린 것으로 전해지는 산수 인물화. 중국 삼국 시대 위나라의 시인이자 조조曹操의 아들 조식曹植(192-232)이 지은 〈낙신부〉의 마지막 부분을 그림으로 묘사한 것. 내용은 한 선비가 낙수洛水의 선녀 복비宓妃와 사랑에 빠졌다가 결국 헤어진다는 것으로, 자신이 사모하던 형수(위 황제 조비曹丕의 부인) 견비甄妃(이름은 견복甄宓)가 음모에 휘말

려 죽음을 당하자 그녀를 그리워하는 마음을 문학작품에 담은 것이다. 문학작품을 그림으로 나타낸 비교적 이른 예로 볼 수 있다. 〈낙신부도〉는 두루마리 그림으로 동일한 인물을 이야기의 전개에 따라 여러 번 등장시키는 기법을 사용하였다. 현전하는 그림들은 송대 이후의 모본으로 간주되며, 북경北京의 고궁박물원, 심양瀋陽의 요녕성遼寧省 박물관에 각각 전해지며, 미국 워싱턴의 프리어갤러리Freer Gallery에는 흰 바탕에 먹선으로만 그린 백묘화白描畵 〈낙신부도〉가 전한다. 고개지에게 전칭傳稱*되어 오는 〈여사잠도권 女史箴圖卷〉*과 더불어 중국 초기 인물화의 양식을 대표하는 그림으로 간주된다.

129 낙화 烙畵

인두를 달구어 나무, 대나무 또는 상아의 표면을 지져서 그림이나 문양을 그린 그림. 종이에도 낙화를 하는 예가 드물게나마 남아있다. 대나무에 그리는 것은 낙죽烙竹이라고 한다. 인두가 뜨거울 때는 곧추 세우고 식으면 뉘어서 온도에 의한 농담의 조절이 가능하다. 이 기법은 고대 중국에서 발달하여 공예품의 표면 장식에 널리 쓰여졌다. 우리나라에서는 순조 말 박창규朴昌圭라는 사람이 이 기법에 능했으며 그의 작품이 지금까지 전한다. 또한 화원畵員을 많이

배출하였던 인동仁同 장씨張氏 가문에서도 낙화를 그렸다고 한다. 그러나 점차 쇠퇴하여 현재는 전라남도 담양에서 죽공예품에 그리는 정도만 남아있어 이 기법은 중요무형문화재 31호 낙죽장烙竹匠으로 국가적 보호를 받고 있다.

130 난마준 亂麻皴

서로 뒤엉킨 마 줄기와 같은 준법. 피마준*보다는 직선에 가까운 필선들이며 불규칙하게 침식된 바위표면 묘사에 사용된다.

131 난시준 亂柴皴

난마준*과 유사하게 서로 엉켜있으나 각이 진 준법.

132 난엽묘 蘭葉描 ⇒ 마황묘

133 난운준 亂雲皴

어지럽게 쌓인 구름을 방불케 한 곡선으로 된 준법. 구불구불한 필선을 여러 번 가하여 풍화작용으로 침식된 바위표면 묘사에 사용된다.

134 난정서 蘭亭序

중국 진晉나라의 서성書聖 왕희지王羲之(307-365)의 산문으로 「삼월삼일난정시서三月三日蘭亭詩序」라고도 한다. 353년(永和 9) 3월 3일에 왕희지·사안謝安·손작孫綽·지둔支遁 등 41인이 산음山陰(지금의 절강성 소흥紹興)의 난정蘭亭에 모여서 제를 올리고 술을 마시며 시를 지었는데, 기사記事와 영회詠懷를 모아 문집을 만들고 왕희지가 서序를 짓고 행서行書체로 모두 28행, 324자의 글씨를 썼다. 중국 서예사에서 '천하제일 행서天下第一行書'로 지칭되지만, 현재 진본은 전하지 않고 당 태종의 명에 의해 만들어진 여러 본의 구모본鉤摹本 법첩으로만 전한다. 진본은 당태종의 소릉昭陵에 그와 함께 순장되었다고 전한다. 또한 당대唐代의 빙승 馮承素·우세남虞世南·저수량褚遂良 등의 묵적墨迹 임모본이 중국 내 북경고궁박물원 등 여러 박물관에 전한다. 우리나라 서예사에서도 왕희지체는 모든 서학도書學徒들이 꼭 거쳐야 할 만큼 중요한 서체이다.

135 남극노인도 南極老人圖 ⇒ 수성도

136 남북분종론 南北分宗論 ⇒ 남종화

137 남송원체화풍 南宋院體畫風

남송시대 화원畫院 화가들에 의해 형성된 화풍. 강남지방江南地方의 온화한 기후와 나지막한 산, 그리고 물이 많은 특유한 자연환경을 배경으로 이룩된 마하파馬夏派* 산수화풍, 또는 화조花鳥를 가까이 포착하여 공필工筆* 채색화로 그린 화풍 등이 대표적이다.

138 남종화 南宗畫

동양화의 한 분파分派로 북종화北宗畫*에 대비되는 화파畫派. 한국에서는 남종화 또는 남종 문인화文人畵*라는 말로 통용되며 일본에서는 남화南畫 난가라고 부른다. 이 용어의 시초는 명말明末의 동기창董其昌 (1555-1636)과 그의 친구 막시룡莫是龍 (?-1587)이 쓴 것으로 전해지는 「화설畫說」이라는 짧은 글 속에 정리된 중국 산수화의 남·북종 양파兩派의 구분이다. 이들은 당대唐代 선불교禪佛教의 남·북 분파分派가 생긴 것처럼 중국 산수화도 당대唐代를 기점으로 하여 화가의 신분, 회화의 이념적, 양식적 배경을 토대로 하여 같은 구분을 시도하였다. 즉 남종 선불교에서 주장하는 돈오頓悟의 개념을 화가의 영감靈感과 인간의 내적內的 진리의 추구를 중요시하는 문인 사대부화士大夫畫의 이론과 같은 맥락으로 파악하고, 점수漸修를 주장하는 북종 선불교와 기법技法의 단계적 연마를 중요시하는 화공畫工들의 그림에서 상호 유사점을 발견하여, 사대부士大夫, 또는 문인들의 그림을 남종화로, 화공들의 그림을 북종화로 구분하였다. 그러나 남종 선불교의 창시자인 혜능慧能 (638-713)과 북종 선불교의 창시자인 신수神秀 (?-706)가 각각 광동廣東성 소주韶州와 하북성의 형주荊州에서 활약한 것과 달리 남종화와 북종화로 구분되는 화가들은 적어도 동기창이 남북종화를 구분했을 당시에는 지역과는 무관하였다. 「화설」에서 남종화파로 구분한 화가들은 당대唐代 수묵산수화의 시조로 추앙 받게 된 왕유王維 (699-760)로부터 시작하여 당말의 장조張璪, 오대五代 (906-960)의 곽충서郭忠恕·동원董源과 거연巨然·형호荊浩·관동關仝, 송대(960-1279)의 미불米芾·미우인米友仁 부자, 원대元代 (1279-1367)의 사대가 황공망黃公望·오진吳鎭·예찬倪瓚·왕몽王蒙 등이다. 동기창의 「화안畫眼」에서는 이 계보에 이성李成, 범관范寬, 이공린李公麟, 왕선王詵 등의 북송화가들과 원사대가를 이어받은 명대明代 (1367-1644) 오파吳派* 화가 심주沈周와 문징명文徵明이 첨가되었다. 그후 심호沈顥 (1586-1661이후)는 그의 『화진畫塵』에서 절파浙派*화가들을 북종화파로 분류함으로써 남북종화는 화가의 사회적 지위와 회화 양식을 모두 고려한 구분이 되었

다. 1781년에 발표된 심종건沈宗騫의 『개주학화편介舟學畵篇』에서는 남종화가들과 북종화가들의 출신지역이 대부분 남쪽과 북쪽으로 구분되는 것을 지적하여 남북종파의 구분이 화가들의 출신지역까지 일치하는 것으로 인식하게 하였다. 남화는 위에 열거한 여러 화가들이 구사했던 수묵 산수화의 복합적 양식으로 이해되고 받아들여졌다.

준법皴法*으로는 피마준披麻皴*·우점준雨點皴*·미점준米点皴*·절대준折帶皴*·태점苔點 등이 대표적인 양식적 요소이며, 그 밖에도 독특한 용묵법用墨法, 또는 구도構圖의 전형이 몇 가지씩 조합되면서 소위 남종화의 양식이 차츰 성립되었다. 이와 같은 구분은 이미 북송시대부터 차츰 생기기 시작했다고 보아야 한다. 즉 북송 시대 소식蘇軾(1036-1101)과 그의 친구들이 사인士人과 화공畵工의 그림은 그들의 신분적·교양적 차이로 인하여 필연적으로 여러 가지 차이가 난다는 논리를 기반으로 하여 '사인지화士人之畵' 또는 '사대부화士大夫畵'라는 용어와 사대부 화론畵論을 만들었다. 즉 사대부화란 그림을 업으로 삼지 않는 화가들이 여기餘技 또는 여흥으로 자신들의 의중意中을 표현하기 위하여 그린 그림을 지칭하는 것이었다. 이들은 기법에 얽매이거나 사물의 세부적 묘사에 치중하지 않은 채 그리고자 하는 사물의 진수를 표현할 수 있을 만큼

학문과 교양, 그리고 서도書道로 연마한 필력을 갖춘 상태에서 영감靈感을 받아 그림을 그린다는 것이다. 북송대에는 사회적으로 문인 즉 사대부라는 등식이 성립하였을 때였으나 원대元代부터는 반드시 그렇지 않은 경우가 허다하여 결국은 '사대부화' 대신에 '문인지화文人之畵'라는 용어를 사용하게 되었다. 이러한 역사적 배경에서 동기창의 남북종화 이론이 성립되었고 이후 남종화와 문인화를 동일시하는 경향이 생기게 되었다.

우리나라에서는 18세기 전반기에 남종문인화가 본격적으로 수용되고 하나의 양식으로 받아들여진 것으로 파악된다. 그러나 문헌기록을 통해 이미 고려시대에도 사대부들이 원나라를 통하여 북송 시대의 사대부화 이론을 접하였고, 그들의 작품이 현전現傳하지 않지만 문인화에서 산수화 다음으로 중요시한 묵죽墨竹*과 묵매墨梅*를 많이 그렸음을 알 수 있다. 또한 조선 초기에 현존작품을 통하여 미가산수米家山水*가 수용된 예를 확인할 수 있어, 남종화의 양식적 요소가 상당히 일찍부터 수용되었음을 알 수 있다. 남종화가 본격적으로 유입된 조선후기(약 1700-1850년)에는 진경산수眞景山水*와 풍속화가 많이 그려졌던 때였다. 그러나 남종문인화가 꾸준히 확산되어 진경산수 자체 내에서도 정선鄭敾 이후 모든 화가들이 미가산수米家山水*를 위시한 중국의 남

종화의 준법을 적절하게 배합해서 사용한 것을 볼 수 있다. 또한 17세기초기부터 조선에 유입되기 시작한 명·청대 각종 화보의 영향으로 남종화의 전파는 가속되었다. 즉 고병顧炳의 『고씨역대명공화보顧氏歷代名公畵譜』(顧氏畵譜 1603),* 『당시화보唐詩畵譜』* 만력연간, 『십죽재서화보十竹齋書畵譜』*(1627), 『십죽재전보十竹齋箋譜』(1644), 그리고 청초 두 단계에 걸쳐 완간된 (1679. 1701)『개자원화전芥子園畵傳』*등의 유입이다. 이들 화보의 영향은 우리나라 남종화의 구도·준법·수지법, 또는 점경인물 등에서 자주 나타난다. 우리나라에서 남종화가 크게 유행한 당시에는 그것을 하나의 화파라는 개념보다는 양식적인 개념에서 이해한 면이 강하다. 19세기에는 18세기 조선 남종화의 기초 위에 추사秋史 김정희金正喜 (1786-1856)와 그 주변 인물들을 중심으로 본격적인 남종화의 세계가 전개되었다. 이 시기에도 물론 문인들이 주도적이었지만 새로운 문화 계층으로 성장한 중인中人 화가들도 남종화의 성장에 큰 몫을 하였다. 대표적인 문인 화가로는 정수영鄭遂榮 (1743-1831), 이방운李昉運(1761-1822), 신위申緯 (1769-1845), 윤제홍尹濟弘(1764-1840 이후), 그리고 김정희 일파에 속하는 조희룡趙熙龍(1789-1866), 전기田琦 (1825-1854), 허련許鍊 (1809-1890) 등을 들 수 있다. 18세기 산수화에서 중국의 여러 남종화가들이 양식을 답습하였다면, 19

세기에는 주로 황공망黃公望, 예찬倪瓚, 그리고 미가米家 산수로 그 범위가 좁아졌고 많은 그림들이 서예성을 강조한 소략한 스케치 풍을 보인다. 그 대표적인 예가 바로 김정희의 〈세한도歲寒圖〉*이다. 이 현상은 중국 청대 후기 문인화에서도 볼 수 있어 보다 밀접해진 한·중 화단의 관계를 보여준다. 그러나 한편으로는 화가들의 개성이 더욱 뚜렷이 표현되는 경향을 보였으며, 방작倣作의 대상이 중국회화가 아닌 조선의 남종화가 작품으로 발전하는 양상도 보였다. 이 사실은 조선의 화가를 역사적으로 추앙받아 온 중국 화가와 대등한 위치에 놓게 되었다는 획기적인 변화이므로 그 의의가 크다. 그 좋은 예로 허련許鍊의 〈방완당산수도 倣阮堂山水圖〉를 들 수 있다. 추사 이후 조선의 남종화는 더 이상의 발전을 보지 못한 채 조선 말기 화원들에 의해 선택할 수 있는 하나의 양식으로 간주되어 남종화 본연의 취지나 정신에서 멀어지는 경향을 보였다. 이 시대에는 오히려 묵란墨蘭과 묵죽墨竹*에서 뛰어난 대원군 이하응李昰應 (1820-1898), 민영익閔泳翊 (1860-1914), 김규진金圭鎭 (1866-1933) 등의 업적을 들 수 있다.

139 남진북최 南陳北崔

중국 명나라 말기의 화가 진홍수 陳洪綬(1599-1652)와 최자충崔子忠(?-1644)을 일컫는 말. 진

홍수는 남방의 절강성浙江省 출신이고 최자충은 북방의 산동성山東省 출신인데서 생긴 명칭이며, 『국조화징록國朝畵徵錄』*에서도 사용된 예가 보인다. 진홍수의 인물화는 고개지顧愷之에서 유래된 고대 인물화 양식에 기초하였으나 많은 변형을 가한 독특한 것이다. 최자충은 명말청초의 혼란기에 당唐·송宋의 인물화에 기초한 의고擬古적인 인물화를 주로 그렸다.

140 내각일력 內閣日曆

조선시대 1779년(정조 3) 1월부터 1883년(고종 20) 2월까지의 규장각奎章閣 일기. 1,245책. 필사본. 이 일력은 규장각의 이문원摛文院에 입직한 각신閣臣이 『승정원일기』의 예에 따라 매일 기록, 수정하고, 검서관이 편사編寫하여 이루어졌다. 내용은 어제御題의 편사·봉안, 편서編書, 간서刊書, 쇄서曬書, 반서頒書, 검서檢事, 서목편찬書目編纂, 활자, 지도제작, 관원의 근무상황, 인사고과, 임면任免, 검서관의 취재, 문신강제文臣講製, 유생친시儒生親試 등 규장각의 소관업무나 문화사업에 관련된 것을 싣고 있다. 미술사에서 주목할 만한 것은 규장각 자비대령화원*의 녹취재祿取才,* 즉 특별취급을 받는 화원들 간의 우열을 가리고 그에 따라 녹禄을 더 주는 시험제도가 매우 상세히 기록되어 있다는 점이다. 이 막대한 회화사의 자료를 심도 있게 분석한 강관식姜寬植의 연구를 통해서 우리는

조선시대 후기 내지 말기의 약 100여 년간 시기별로 유행하던 화목畵目이 어떤 것이었나, 어느 화가가 어떤 화목에 뛰어났었는가 하는 점들을 새롭게 알 수 있게 되었다.

141 노록 老綠

식물성 안료인 화청花靑*과 등황藤黃*을 6 : 1의 비율로 섞어 만든 초록草綠의 일종.

142 노송도 老松圖

수령樹齡이 높은 소나무를 그린 그림. 소나무는 십장생十長生*중의 하나이므로 장수의 징으로 노인들의 생일에 축수祝壽의 선물로 그려지기도 하였고 이 때에는 역시 십장생의 하나인 학鶴과 같이 그리기도 하여 송학도松鶴圖라는 이름으로도 불린다. 소나무만을 그릴 경우 상록수인 소나무는 지조志操의 상징이다.

143 노안도 蘆雁圖

갈대와 기러기를 소재로 한 화조화의 한 분야. 강 언덕의 갈대밭이나 눈이 내린 갈대밭을 배경으로 하여 기러기가 날고 있거나 자고 있는 모습, 또는 물가에서 노는 모습 등을 표현하였다. 근경 위주의 구도로 주로 가을이나 겨울의 풍경과 함께 그려졌다. 중

노안도, 강필주, 1917년, 2폭가리개, 견본 담채
158.3x51.8cm, 국립 고궁박물관 소장

국에서는 육조六朝 시대부터 그려져 북송北
宋대에 그림의 형식이 완성되었고 남송대
이후 유행하였다. 우리나라에는 고려 중기
에 보급되었으며, 조선 중기와 말기에 크게
유행하였다. 특히 조선 말기에는 노안蘆雁
과 노안老安의 발음이 같다는 것 때문에 노
후의 평안을 염원하는 뜻으로 많이 그려졌
다. 노안도의 대표적인 화가로는 조선 중기
의 이징李澄과 말기의 장승업張承業, 양기훈楊
基薰, 안중식安中植, 조석진趙錫晉 등이 있다.

144 노영 魯英

고려시대의 화가. 1307년에 아미타구존도
阿彌陀九尊圖*(국립중앙박물관 소장)를 그렸다.
아미타구존도 뒷면 하단에는 한 인물이 지
장보살을 향하여 앉아있는 모습이 있고 그
옆에 노영魯英이라 적혀 있다. 아미타구존
도는 흑칠黑漆을 한 목판에 금니金泥로 앞면
에는 아미타구존도, 뒷면에는 지장보살도
와 고려 태조의 담무갈보살예배도曇無葛菩
薩禮拜圖를 그린 선묘線描불화로서, 이 불화
에 사용된 구불거리는 선묘는 당시 불화의
한 양식을 보여준다. 노영은 1327년 강화도
선원사禪源寺 비로전毘盧殿의 벽화와 단청
조성시 반두班頭로 활약하였다.

노영, 아미타구존도 뒷면, 1307년, 흑칠금니,
22.4x10.1cm, 국립중앙박물관 소장

145 노자출관도 老子出關圖

도석인물화道釋人物畵* 화제 중의 하나. 도가道家의 시조인 노자老子가 주周나라가 쇠미한 것을 보고 몸을 은둔하기 위해 하남성河南省 영보현靈寶縣의 남서쪽에 있는 함곡관函谷關을 향해 나섰던 고사를 그린 그림. 노자는 그 관소關所를 지키는 사람인 윤희尹喜의 요청에 따라서 오천여 글자로 된 글을 남겨놓은 후 선인이 되었다고 한다. 선인이 온다는 의미에서 자기동래도紫氣東來圖라고도 한다. 도복道服을 입고 권수卷書를 들고 있는 노인모습의 노자가 일각우一角牛에 걸터앉거나 소가 끄는 수레를 타고 있는 모습으로 그려진다. 우리나라에서는 정선鄭敾의

노자출관도, 정선, 18세기초, 한국 왜관수도원 소장

〈노자출관도〉(한국왜관수도원보관)를 비롯하여 김홍도金弘道의 〈노자출관도〉(간송미술관 소장), 유숙劉淑의 〈노자출관도〉·〈청우출관도靑牛出關圖〉(고려대학교박물관 소장), 조석진趙錫晉의 〈이노군도李老君圖〉(국립중앙박물관소장) 등이 전한다.

146 노홍 老紅

인주 색채와 같은 주황색과 자석赭石,* 즉 녹슨 쇠의 성분으로 만든 붉은 갈색을 배합한 갈색조의 붉은 색. 단풍·감·밤 등의 채색에 쓰임.

147 녹원전법상 鹿苑轉法相

팔상도八相圖*의 일곱 번째 장면. 싯다르타 태자가 정각正覺을 이룬 뒤 사르나트 Sarnath에 있는 녹야원鹿野苑에서 다섯 비구에게 초전법륜初轉法輪을 설한 장면을 그린 것이다. 보통 3, 4 장면으로 구성되는데, 보관을 쓴 석가모니가 어깨 부근에서 양손을 벌리고 교진여 등 5인에게 최초로 화엄華嚴을 설법하는 장면(화엄대법華嚴大法, 전묘법륜轉妙法輪), 수닷다장자가 제타태자의 동산에 금을 깔아 기원정사祇園精舍를 건립하는 장면(포금매지布金買地), 아이들이 흙장난을 하고 놀다가 아난과 석가모니가 성 안에서 걸식하자 아이들이 흙을 쌀로 생각

녹원전법상, 1725년, 견본 채색, 124.5x119cm, 전남 순천 송광사 소장, 보물 제1368호

하고 보시하는 장면(소아시토小兒施土) 등
이 표현된다.

148 녹취재 祿取才 ⇒차비대령화원

149 농묵 濃墨

물을 많이 섞지 않은 농도가 짙은 먹색.

150 눈록 嫩綠

초록草綠의 한 종류. 화청과 등황藤黃*을 3 : 7로 배합해서 만든 식물성 안료. 색채는 청자색에 가깝다.

151 능엄경판화 楞嚴經版畫

『능엄경楞嚴經』의 내용을 판각한 판화.『능엄경』은 『대불정여래밀인수증요의제보살만행수능엄경大佛頂如來密因修證了義諸菩薩萬行首楞嚴經』의 줄인 말로『대불정수능엄경大佛頂首楞嚴經』,『대불정경大佛頂經』,『수능엄경首楞嚴經』이라고도 한다. 705년 반랄밀제般刺蜜帝에 의해 완역되었다고도 하며, 중국에서 편찬된 위경僞經이라는 설도

있다. 전10권으로 구성되어 있는데, 내용은 아난이 마등가여인摩登伽女人의 주력呪力에 의해 마도魔道에 떨어지려고 하는 것을 부처님이 신통력으로 구해낸 후 선정의 힘과 백산개다라니白傘蓋陀羅尼의 공덕을 찬양하고 백산개다라니에 의해 모든 마장魔障을 물리치고 선정禪定에 전념하여, 여래의 진실한 지견知見을 얻어 생사의 미계迷界를 벗어나는 것이 최후의 목적임을 밝힌 것이다. 우리나라에 전래된 시기는 신라 말 경으로 추정되며 고려시대에는 27종의 주석서가 존재했을 정도로 널리 연구되었다. 조선시대에는 초기부터 여러 차례 간행되어 152종 이상의 판본이 알려져 있다.『능엄경』판화의 도상은 2매의 판에 위태천韋駄天과 석가설법도釋迦說法圖가 새겨져 있다. 제1판

능엄경판화, 1682년 보현사본, 한국학중앙연구원 장서각 소장

능행도, 화성원행도병 중 7폭 환어행렬도 부분, 1796년경, 147x62.3cm, 삼성미술관 리움 소장

에는 위태천과 설법도에서 좌협시인 문수보살을 중심으로 한 권속, 제2판에는 설법도의 중앙부인 석가여래와 우협시인 보현보살을 중심으로 한 권속이 새겨져 보편적인 권수화卷首畵의 도상을 취하고 있다.

4열을 이루는 권속들은 제자·보살·사천왕·팔부중·범천·제석천 등으로 각 존상들에는 모두 원형의 두광이 표현되어 있다. 화암사 개판본과 그 번각본飜刻本인 성수사본(1559년), 송광사본(1609년), 운흥사본(1672

년), 보현사본(1682년) 등이 있다.

152 능자 綾子

매우 가느다란 실로 짠 비단(견絹). 두께는
다양하게 나올 수 있으며 표구용으로 주로
쓰인다. 문양이 있는 것(화릉花綾)과 없는
것이 있다.

153 능행도 陵幸圖

조선시대 국왕이 선대先代 왕의 능에 참배
드리러 가는 일체의 과정을 그린 그림. 대
형 병풍으로 제작된 대표적인 작품으로는
정조正祖가 1795년에 사도세자의 묘인 화
성華城의 현릉원顯隆園에 참배 드리러 갔던
것을 그린 8폭의 병풍으로 된 〈화성원행도
華城園幸圖〉가 있다. ⇒ 원행을묘정리의궤園
幸乙卯整理儀軌

154 능화문 菱花紋

마름모 모양으로 된 기하학적 무늬. 이 문
양을 목판에 새겨 두껍게 배접한 한지에 대
고 돌로 문질러 문양을 떠서 책표지를 만드
는데 사용하였다.

ㄱㄴㄷㅁㅂㅅㅇㅈㅊㅋㅌㅍㅎㄹ

155 다불화 多佛畵

공간적, 시간적으로 존재하는 다수의 부처
를 그린 그림. 석가모니 입멸入滅 후 500년
이 지나 인도에서 일어난 새로운 불교인 대
승불교는 이타적利他的인 세계관을 바탕으
로 석가에게만 한정했던 보살의 개념을 넓
혀 일체중생의 성불成佛 가능성을 인정함으
로써 과거·현재·미래에 다수의 부처가
있다는 다불신앙多佛信仰으로 전개되었다.
다불 중에서 가장 일찍, 가장 널리 알려진
것은 천불신앙千佛信仰이다. 인도에서는 일
찍이 굽타시대에 아잔타Ajanta 석굴 사원에
천불이 그려졌으며, 쿠차Kucha의 키질Kizil
석굴과 중국의 돈황석굴敦煌石窟에도 천정
과 벽면에 가득 천불이 그려졌다. 우리나라
에서는 삼국시대에 불교 수용과 함께 다불
신앙이 성립되어, 고구려 연가7년명 금동
여래입상(국보 제119호)은 천불 중 29번째 불
상으로 조성되었다. 통일신라시대 초기에
는 비석 모양의 돌에 천불을 가득 새긴 계

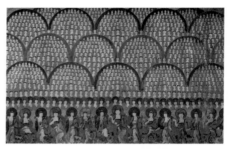

다불화, 구천오백불도, 1879년, 견본 채색, 207x187cm,
전북 완주 위봉사 태조암 소장

유명삼존천불비상(국보 제108호)이 남아있어
다불신앙을 짐작케 한다. 조선시대에는 사
찰 내에 천불전과 불조전佛祖殿 등이 조성
되면서 천불도와 오십삼불도五十三佛圖,* 구
천오백불도九千五百佛圖* 등이 봉안되었다.

156 단관 單款

그림을 증정받을 사람의 이름이 명시되지
않은 제발題跋 또는 화가의 관서款署.* 쌍관
雙款* 참조.

157 단사견 單絲絹

홑겹 실로 짠 견絹

158 단선 單宣

홑겹으로 된 선지宣紙*

159 단선점준 短線點皴

2~3mm 정도의 짧은 선이나 점의 형태를 띤 준법. 안휘준安輝濬 교수서울大가 명명命名한 용어. 가늘고 뾰족한 붓끝을 화면에 살짝 대어 약간 끌거나 터치를 가하듯 하여 집합적으로 나타낸다. 산이나 언덕의 능선 주변, 또는 바위의 표면에 촘촘히 가해져 질감과 괴량감의 효과를 내며, 우리나라 15세기 후반의 산수화에서 필획이 개별화되면서 발생하기 시작해서 16세기 전반 경에 특히 유행하였다.

160 단양팔경 丹陽八景

충청북도 단양군에 위치한 여덟 군데의 명승지. 단양천을 따라 위치한 상선암上仙岩 · 중선암中仙岩 · 하선암下仙岩 · 사인암舍人岩* · 구담봉龜潭峰 · 옥순봉玉筍峰 · 도담삼봉嶋潭三峰 · 석문石門. '단양팔경丹陽八景*'이란 명

단양팔경, 사인암, 김홍도, 1796년, 삼성미술관 리움 소장

칭은 조선 명종 때 48세로 단양 군수로 부임했던 퇴계退溪 이황李滉(1501-1570)이 『단양산수가유자속기丹陽山水可遊者續記』에서 이 지역 명승지를 뽑아 알리면서 시작되었다. 이들은 남한강을 끼고 주변 23km 내외에 산재하여 있으며 기암괴석奇巖怪石과 맑은 물이 어우러진 절경으로 이황은 "중국의 소상팔경瀟湘八景*보다 더 나은 절경"이라고 극찬하고 단양팔경 곳곳의 유래와 특징에 대해 기록하였다. 그 이후로 조선 후기에 많은 문인들과 화가들이 단양팔경을 유람하며 많은 시와 산수화를 남겼다. 제1경-제3경: 제1경 상선암, 제2경 중선암, 제3경 하선암은 단양 남쪽 단양천의 4km~12km 지점에 위치하고 있다. 이 삼선암을 잇는 계곡은 삼선 구곡九谷이라고 불린다. 이황에 의하면 이들 명칭 가운데 '선암仙岩'은 원래 '불암佛巖'이었으나 조선 성종 때 단양군수 임후林候가 선암仙岩으로 고쳤다고

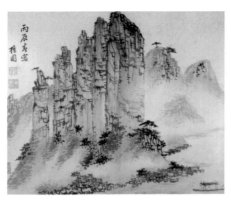

단양팔경, 옥순봉, 김홍도, 1796년, 삼성미술관 리움 소장

단양팔경, 도담삼봉, 김홍도, 1796년, 삼성미술관 리움 소장

한다. 김홍도金弘道의 〈상선암도上仙岩圖〉 (서강대박물관), 최북崔北의 〈상선암도上仙岩圖〉 (선문대박물관) 등이 전한다.

제4경 사인암舍人岩: 단양 남쪽 8km 지점인 대강면大崗面 사인암리舍人岩里에 있다. 사인암은 고려말 유학자이며 단양 태생인 우탁禹倬 (1263-1342) 이 사인벼슬 재직 시 이곳에서 청유淸遊하였다는 사연에 따라 임후林候가 사인암이라고 이름을 붙였다. 사인암 암벽에는 그의 친필 각자刻字가 아직도 남아있다. 또한 이인상李麟祥이 음죽현감으로 부임하면서 그와 절친했던 김종수와 함께 이윤영李胤永을 찾아가 사인암을 구경한 뒤 적은 전서체 글씨도 있다. 사인암은 수 백 척을 헤아리는 곧고 평평한 암석들이 하늘을 향해 치솟아 있는 형상이다. 김홍도의 〈병진년화첩〉(1796, 삼성미술관 리움)*에 〈사인암〉, 이방운李昉運의 〈사군강산삼선수석〉(국민대 박물관) 가운데 〈사인암〉 그림

이 들어있다. 제5경 구담봉龜潭峰: 단양 서쪽 8km 지점인 단성면 장회리長淮里에 있다. 이 명칭은 제6경인 옥순봉과 함께 퇴계 이황이 지은 것으로, 깎아지른 기암절벽의 암형이 흡사 거북을 닮아 구봉龜峰이라 하였으며 물 속에 비친 바위가 거북무늬를 띠고 있어 구담龜潭*이라 하였다. 이윤영·이인상 등 조선 후기에 많은 문인들이 이곳에 정자를 짓고 지내기도 하였다. 정선鄭敾의 〈구담도〉(고려대 박물관), 그리고 이방운의 화첩 〈사군강산삼선수석〉 중의 〈구담봉도〉가 전한다.

제6경 옥순봉玉筍峰: 장회나루에서 구담봉을 지나 1km 지점에 위치하고 있다. 이황은 위의 글에서 "죽순과 같은 바위가 높이 솟아 있어 하늘을 버티고 있다.(중략) 이것을 옥순봉이라 이름 지은 것은 그 모양 때문이다" 라고 하여 그 명칭의 유래를 말해준다. 옥순봉 석벽에는 '단구동문丹邱同門' 이라는

각명刻銘이 있는데 이것은 이황의 재임 당시 청풍 땅이었던 옥순봉을 단양에 줄 것을 요청하여 거절당하자 각명을 새겨 경계를 정한 것이라고 한다. 옥순봉을 그린 그림은 단양팔경 중 가장 많이 남아있다. 김홍도의 〈병진년화첩〉 중의 〈옥순봉〉, 엄치욱嚴致郁의 〈옥순봉도〉(국립중앙박물관), 이윤영李胤永의 선면화扇面畵 〈옥순봉〉(고려대 박물관), 윤제홍尹濟弘의 지두화指頭畵* 〈옥순봉〉(삼성미술관 리움) 등이 있고, 윤제홍의 그림에 "옥순봉의 암벽 아래에 모정이 없어 한스러웠는데, 근일 능호관 이인상의 화첩을 모방하면서 이 그림을 그리니 아쉬움이 가신다."라고 적혀있어 이인상의 〈옥순봉〉 그림이 있었음을 알 수 있다.

제7경 도담삼봉嶋潭三峰: 단양 북쪽 12km 지점의 단양읍 도담리. 남한강의 수면을 뚫고 솟은 세 봉우리에는 "첩봉妾峰 (남쪽 봉우리)이 아기를 가져 남편봉(중앙 봉우리)을 향해 배를 내밀며 웃고 있고 처봉妻峰 (북쪽 봉우리)은 그것을 차마 보지 못하여 등을 돌리고 있다"는 설화가 전해온다. 조선의 개국공신 삼봉三峰 정도전鄭道傳은 단양군 단양읍 도전리에서 태어나 영주에서 생활하였는데, 단양읍 별곡리에서 은거할 때 도담삼봉에 올라 휴식을 취하며 그 절경에 반해 자신의 호를 삼봉이라 하였다고 한다. 김홍도의 〈병진년화첩〉 안에 〈도담삼봉도〉, 최북이 도담삼봉을 그린 〈단구승유도丹丘勝遊圖〉(개인소장)가 있으며, 이방운의 〈사군강산삼선수석첩〉 안에 있는 〈도담삼봉〉은 다른 그림들과는 달리 측면에서 본 도담삼봉을 그린 것이다. 최북의 그림에는 원교 이광사李匡師가 쓴 예서가 적혀 있는데 이 글을 통해 최북이 이광사와 함께 이 곳을 유람하고 청풍의 한벽루에서 그렸음을 알 수 있다. 제8경 석문石門: 도담삼봉에서 200m 우측 상류 남한강변에 위치. 높이 수십 척의 돌기둥이 좌우로 마주보고 서 있는 위에 돌다리가 걸려 있어서 문門의 형상을 하고 있다.

161 단원유묵 檀園遺墨
단원유묵첩檀園遺墨帖

김양기金良驥가 부친인 단원檀園 김홍도金弘道 (1745-1806 이후)의 글씨와 편지, 시문詩文 등을 모아 놓은 유묵첩遺墨帖. 현재 국립중앙박물관에 소장되어 있으며, 크기는 23.4×34.9 cm이다. 원래 「단원유묵 불초남양기근장檀園遺墨 不肖男良驥謹裝」이라고 한 표지제첨表紙題簽이 있었으나 '단원' 두 자는 좀이 쏠아 현재는 알아볼 수 없다. 권두卷頭에는 홍석주洪奭周 (1774-1842)와 신위申緯 (1769-1847)의 제찬題贊이 있으며, 다음부터는 32장에 걸쳐 김홍도의 글씨와 편지 시문 등이 있고, 그 뒤를 이어 굉아당학인宏雅堂學人, 지지옹止止翁, 표롱각췌인縹礱閣贅人, 해도인海道人, 홍우건洪祐健 등의 발跋이 있

어 유묵첩은 총 40장으로 되어 있다. 아들 김양기에 의해 수집, 수장되어 온 『단원유묵첩』은 김홍도의 생존연대는 물론 그의 글씨와 시문, 교유관계 등에 대한 새로운 사실들을 밝혀주고 있어 단원 연구에 커다란 도움을 주고 있다.

162 단청 丹青

(1) 붉은 색(단丹)과 청색(청青), 채색의 총칭. 그림이라는 말로도 쓰인다.
(2) 전통 목조건물의 지붕 아래, 천장, 기둥 부분 등에 여러 가지 무늬와 그림을 그려 아름답게 장식하는 것. 단청을 하는 것은 두 가지 목적이 있다. 첫째, 건물을 장기적으로 보존하고 목재의 거친 면을 가리기 위한 것, 둘째, 건물의 특수성과 위계성을 강조하기 위한 것이다. 즉 왕실이나 나라의 길흉에 관한 의식이나 종교, 신앙적인 의례儀禮를 행하는 건물과 의기儀器 등을 엄숙하게 의장儀裝하여 잡기雜器와 구분하기 위함이다. 단확丹雘 · 단벽丹碧 · 단록丹綠 · 진채眞彩 · 당채唐彩 · 오채五彩 · 화채畵彩 · 단칠丹漆이라고도 하며, 단청일에 종사하는 사람은 화사畵師 · 화원畵員 · 화공畵工 · 가칠공假漆工 · 도채장塗彩匠이라 부른다.
단청의장의 구성은 건물의 부위에 따라 크게 4가지 형식으로 나누어진다. 천상을 나타내는 부위에는 천계의 신격이 표현된 천장문양을 그리고, 그 아래 평방 · 창방 · 도리 · 대량 등 천정을 받치는 부재에는 하늘 주위의 여러 상징적인 세계를 갖가지 상서로운 오색구름과 무지개, 연꽃장식으로 장엄한다. 하늘을 받치고 있는 천계의 역할을 하는 기둥에는 오색구름이나 성의처럼 너울을 드리우며, 기둥 아래에는 현세에 사는 인물들의 권위와 존엄성을 표현한 붉은색, 푸른색으로 단조롭게 의장한다. 단청의 무늬는 건물의 부위와 장식구성에 따라 머리초 · 별지화別枝畵*로 나누어지며, 종류로는 가칠단청 · 긋기단청 · 모로단청 · 얼금단청 · 금단청 · 갖은금단청으로 나누어지며, 다시 세분하여 모로긋기단청 · 금모로단청 등으로 구분된다. 단청의 색은 주로 장단長丹 · 주홍朱紅 · 양청洋青 · 황黃 · 양록洋綠 · 석간주石間朱*등을 많이 사용하였으며, 이 색들을 흰색과 먹색, 기타 색들과 혼합하여 여러 가지 색깔을 만들어 사용하였다. 단청에 쓰이는 안료는 천연산 색암석을 세분화

단청. 천은사 극락보전

한 암채岩彩 또는 석채石彩를 사용하는데, 석채는 발색이 선명하고 불변하며 불투명하다. 암갈색暗褐色과 군청群靑은 동광석銅鑛石, 암록청暗綠靑은 공작석孔雀石, 주토朱土는 수은과 유황과의 화합광물인 진사辰砂, 석간주石間朱*와 장단, 주홍 등은 천연산 흙을 분쇄하여 사용한다.

단청의 시공방법은 먼저 단청을 올릴 바탕을 닦아 아교를 바르고 가칠을 하여 초지草地를 마련한 후, 먹선으로 된 모본그림(초상草像)을 가칠假漆*한 바탕에 대고 바늘로 구멍을 뚫어 윤곽선을 그린 다음(초칠草漆) 여기에 채색을 입힌다(채화彩畵). 끝으로 채색과정에서 흐려진 윤곽선을 다시 그린다(기화起畵). 그림이 완성되면 목부木部에 오동나무기름을 인두로 지지면서 바른다. 이상의 단청시공은 분업에 의해 이루어지는데, 색 맞추기, 면 닦기, 가칠은 가칠장假漆匠이 주로 맡고 화공들은 주朱·녹綠·청靑·묵墨·분粉·황黃을 각자 한 가지씩 맡아 초상草像에 채색한다.

163 단필마피준 短筆麻皮皴

짧은 마麻를 풀어놓은 듯한 약간 거친 느낌을 주는 준으로 부서지고 각진 바위나 산봉우리의 효과를 낼 때 주로 쓰인다. 남당南唐의 거연巨然의

작품에서 잘 보인다.

164 달마도 達磨圖

중국 선종의 초조初祖인 보리달마菩提達磨(470년경–536년)를 소재로 한 그림. 달마는 남인도의 향지香至라는 대바라문국의 세 번째 왕자로 태어나 어려서 불교에 귀의하여 출가하였다. 중국에 불교를 전파하라는 스승 반야다라般若多羅의 명에 따라 3년의 세월을 걸려 배를 타고 캄보디아를 거쳐 527년 9월 1일 중국 광주에 도착하였다. 당시 제왕이었던 양무제梁武帝를 접견하고 문답을 나누었으나 양나라가 인연처가 아님을

달마도, 김명국, 17세기 중엽, 지본 수묵, 국립중앙박물관 소장

ㄱㄴㄷㄹㅁㅂㅅㅇㅈㅊㅋㅌㅍㅎ

알고 낙양 동남쪽에 위치한 숭산 소림사少
林寺로 가 오유봉五乳峰 정상의 동굴에서 9
년 동안 좌선坐禪을 했다. 이로 인하여 후에
사람들이 그를 가리켜 벽관壁觀 바라문이
라고 불렀으며, 그가 9년 동안 참선 삼매에
빠졌던 동굴을 일러 달마동達磨洞이라 불렀
다고 한다. 그후 선종화승들은 오도悟道 목
적의 자기 수행의 일환으로 달마의 전기 중
특기할만한 사건을 주제로 한 그림을 그리
기 시작하였다. 많이 그려진 주제로는 한
줄기 갈댓잎 위에 몸을 싣고 물위에 서있
는 달마를 그린 〈달마절위도강도達磨折葦渡
江圖〉,* 달마가 바위 또는 소나무 아래 바위
위에 앉아서 참선하는 모습을 그린 〈달마
벽관도達磨壁觀圖〉,* 달마가 한쪽의 가죽신
만 신고 서쪽으로 돌아갔다는 척리서귀隻履
西歸의 고사를 도해한 〈척리달마도隻履達磨

圖〉* 등이 있다.

달마를 주제로 한 그림 가운데 가장 오래된
것은 13세기에 제작된 〈육조사도六祖師圖〉
(일본 고잔지高山寺 소장)다. 우리나라에서는
언제부터 달마도가 그려지기 시작하였는
지는 알 수 없으나 고려 후기에 선종의 유
행으로 인해 다수의 달마도가 그려졌음을
문헌상의 기록을 통해 확인할 수 있다. 현
존하는 작품 중에서 가장 오래된 것은 조선
중기의 화원 김명국金明國이 그린 〈달마도〉
(국립중앙박물관 소장)이며, 경상북도 청도 운
문사 비로전 후불벽 뒤에는 동굴 속에서 좌
선하는 달마를 그린 벽화(조선 후기)가 남아있
다.

165 달마벽관도 達磨壁觀圖

선종화의 화제 중 하나로, 달마가 명상에
잠겨 참선하는 모습을 도해한 그림. 면벽달
마도面壁達磨圖라고도 한다. 그림의 형식은
달마가 바위 위에 앉아서 좌선하는 형식과
소나무 아래 바위 위에 앉아서 좌선하는 형
식이 있는데, 중국에서는 원대 이후 소나무
아래 산수 배경 속에 앉아있는 달마도가 유
행하였다고 한다.

166 달마절위도강도
達磨折葦渡工圖 ⇒ 절위도강도

달마벽관도, 20세기 초, 직지성보박물관 소장

167 담도홍 淡桃紅

연지臙脂* 색에 흰 색을 섞은 분홍색. 도화桃
花를 채색할 때 주로 사용된다.

168 담자화 淡赭畵

수묵에 약간의 자석赭石*과 때로는 등황藤
黃*을 섞어서 그린 그림. 담자법이라고도
하며 때로는 '화'나 '법'자를 붙이지 않고
'담자'라고도 한다.

169 담징 曇徵

고구려의 승려화가(579년~631년). 일본으로
건너가 활약하였다. 『일본서기日本書紀』에
의하면 610년 백제를 거쳐 일본에 건너가
채색과 종이, 먹, 연자방아 등의 제작방법
을 전했다고 한다. 일본의 명찰名刹인 호류
지法隆寺 금당金堂의 벽화를 그렸다고도 전
한다. 호류지 금당벽화는 1949년 화재로 소
실되고 현재는 모사도가 일부 남아있는데,
늘씬한 8등신 체구, 양감 있는 얼굴과 신체,
배를 앞으로 내민 삼곡三曲 자세, 적극적인
음영법이 사용된 옷자락 표현 등 인물의 표
현양식과 명암법에서 인도 굽타시대의 불
상 양식에 영향을 받은 서역 및 중국의 당,
통일신라 양식을 보이는 7세기 후반경의
작품으로 추정된다. 이 작품은 담징의 활동

담징, 아미타정토도, 7세기 후반, 일본 호류지 금당

연대보다는 다소 늦지만, 갈색·녹색·황
색이 주를 이룬 채색법과 철선묘鐵線描 위
주의 묘법 등은 고구려 화풍과도 상통하여
고구려 사찰 벽화의 일면을 추측케 한다.

170 당시화보 唐詩畵譜

중국 명대明代 만력연간萬曆年間 (1573-1619)
황봉지黃鳳池가 당시唐詩를 주제로 하여 그
린 그림을 모아서 엮은 화보畵譜. 오언시五
言詩·칠언시七言詩·육언시六言詩의 순서
로 세 권으로 출간되었다. 서문을 쓴 왕적
길王迪吉에 의하면 황봉지가 당시唐詩 가운
데 특히 그림으로 그려질 만한 시 100편을

선별한 후 유명한 화가에게 부탁하여 그리게 하였다고 한다. 이 가운데 많은 그림들이 『고씨화보顧氏畵譜』*에 기초한 것이며 이 경우 "방倣 ○○필의筆意"라고 적혀 있다. 즉 고개지顧愷之, 이성李成, 예찬倪瓚, 임량林良 등 이전까지의 유명한 화가들의 그림을 방倣한 구도들이 많아 조선에 전해지면서 『고씨화보顧氏畵譜』*와 마찬가지로 당시 중국의 문인화풍을 배우기 위한 일종의 지침서 역할을 한 것으로 보인다. 제목에 화보라고 되어 있으나 수록된 그림들은 당시唐詩의 이해를 돕기 위한 목적으로 그려진 것들이다. 또한 중국과 우리나라에 17세기 이후 이른바 '당시의도唐詩意圖'의 유행에도 큰 역할을 하였을 것이다. 당시화보를 보고 그림을 익혔던 조선의 화가들로는 윤두서尹斗緒·정선鄭敾·강세황姜世晃·심사정沈師正 등 무수히 많다. 황봉지는 천계년간天啓年間(1621-27)에 매죽난국사보梅竹蘭菊四譜, 초본화시보草本花詩譜, 목본화조보木本花鳥譜, 그리고 청회재淸繪齋의 고금화보古今畵譜, 명공선보名公扇譜를 모두 합쳐 『황씨팔종화보黃氏八種畵譜』*로 묶어 세상에 내 놓았다.

171 당조명화록 唐朝名畵錄

중국 당唐나라 때 주경현朱景玄이 찬한 화가전기畵家傳記. 1권. 찬술연대는 문종文宗의 사후(840)에서 회창폐불會昌廢佛(845) 이전으로 추정된다. 주경현은 9세기 2/4분기에 활동하였는데 그 정확한 연대는 알려져 있지 않다. 『당조명화록』은 당唐대의 97명의 화가를 신神·묘妙·능能·일逸의 4품品으로 나누고, 다시 그 각각을 상·중·하로 나누어 격格을 붙였다. 일품逸品에는 세 명의 황실 왕자와 세 명의 화가들을 기록하였다. 이 책은 서문과 각 화가의 이름과 그들이 잘했던 주제가 같이 적혀 있는 목차 그리고 본문으로 구성되어 있다. 화가들의 그림에 대해서는 정확한 제목이 언급되었고 그림의 내용이 간결하게 기술되어 있다.

172 당초문 唐草文

식물의 형태를 일정한 형식으로 도안화시킨 장식무늬. 당풍唐風 또는 이국풍異國風의 넝쿨이라는 의미이다. 고대 이집트에서 발생하여 그리스에서 완성을 보았는데, 기원전 4세기 알렉산더대왕의 동방진출과 더불어 동방에 전래되었다. 이후 중국의 전국戰國시대 미술에 크게 영향을 끼치고 우리나라의 고대 미술에도 영향을 주어 고구려 고분벽화를 비롯하여 각종 장신구, 마구, 금

당초문, 아미타여래도 부분, 고려, 일본 조코지淨敎寺 소장

속용기 등의 문양으로 성행하였다. 백제에서는 인동문忍冬文*과 결합된 인동당초문忍冬唐草文*이 발전하였으며 신라에서는 고구려계의 인동당초문, 팔메트당초문 형식이 성행하였다. 통일신라시대의 와전瓦塼과 각종 금공예품에서 더욱 화려한 당초문이 애용되었다. 특히 이 시기에는 포도당초葡萄唐草 · 보상당초寶相唐草 · 모란당초牧丹唐草 · 연화당초蓮華唐草 · 국화당초菊花唐草 · 석류문石榴文 등의 새로운 식물문 요소가 성행하였고 그와 함께 동물문이 혼합되어 더욱 화려한 의장적 성격을 보여준다. 고려시대에는 보상당초문 형식이 각종 불교미술에서 성행하였다. 고려불화에는 S자형의 파상波狀 덩쿨에 연화 · 보상화寶相華 · 하엽荷葉 · 팔메트 등이 혼성된 당초문이 다양하게 구성되어 특징적인 의장을 이루었다. 또한 원형의 국화와 S자형 파상당초문을 연결한 단순하고 단조로운 국당초문菊唐草文이라든가 포도덩쿨, 모란, 연화 등으로 구성된 짜임새있는 당초문이 사용되었다. 조선시대에는 회화풍의 당초문이 성행하여 소박한 장식 의장문양으로 사용되었다.

173 대구운법 大句雲法

비교적 굵은 갈고리가 서로 연결된 모양의 필선으로 묘사한 구름. 큼직한 구름덩이의 움직이는 모습을 묘사하는 데 사용된다.

175 대방광불화엄경사경변상도

大方廣佛華嚴經寫經變相圖
⇒ 화엄경사경변상도

176 대방광원각수다라요의경판화

大方廣圓覺修多羅了義經版畫
⇒ 원각경판화

174 대부벽준 大斧劈皴

큰 도끼로 찍었을 때 생기는 단면과 같은 모습의 준. 붓을 기울인 자세로 쥐고 폭 넓게 끌어당겨 만든다. 이때에 약간의 비백飛白*이 나타나며 바위

표면의 거친 질감이 표현된다. 수직의 단층이 더욱 부서진 효과를 낼 때 사용하며, 남송의 이당李唐이 애용했다. 우리나라에서는 조선시대 초기 절파화풍浙派畫風*의 회화를 비롯하여 그후 산수화에도 계속해서 사용되었다.

177 대불정수능엄경판화
大佛頂首楞嚴經版畵 ⇒ 능엄경판화

178 대청록산수 大靑綠山水

청색이나 녹색으로 채색된 부분이 비교적 큰 청록산수. 이런 그림에서는 대개 점點이나 준皴이 거의 없고 윤곽선도 그다지 중요하지 않다.

179 대칭구도 對稱構圖

좌우가 대체로 대칭을 이루는 안정되고 균형 잡힌 구도.

180 대쾌도 大快圖

성城 밖에서 씨름과 택견을 하는 동자들과 그 장면을 구경하고 있는 사람들의 흥겨운 모습을 그린 그림. 〈대쾌도〉는 현재 국립중앙박물관에 소장되어 있는 전傳* 신윤복申潤福(18세기 후반)의 작품(지본채색, 150×

42.4cm)과 유숙劉淑(1827–1873)의 것으로 전칭되는 작품(지본채색, 105×54cm)이 서울대학교박물관에 소장되어 있다. 18세기 후반에 크게 유행한 풍속화들이 대개 소규모의 화첩畫帖으로 제작되었던 것과는 달리 두 작품 모두 높이가 100cm가 넘는 비교적 큰 그림이다. 두 작품은 각각 그림 윗쪽에 '대

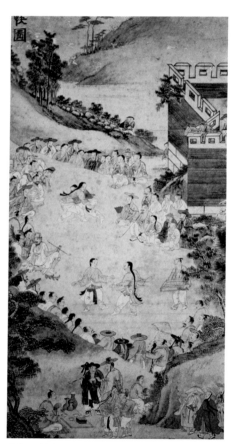

대쾌도, 전 유숙, 1836, 지본채색, 104.7x52.5cm,
서울대학교박물관 소장

쾌도大快圖'라는 표제標題와 '을사乙巳'와 '병오丙午'라고 쓴 연기年紀만 다를 뿐 '만화방창시절 격양세인사어강구연월萬花方暢時節 擊壤世人寫於康衢煙月(꽃이 만발한 시절 격양세인이 넓은 거리, 안개어린 달아래에서 그렸다.)'이라고 쓴 관지款識*가 있으며, 전 신윤복의 작품이 화면 상단의 산수 부분이 확대되어 원경遠景이 묘사된 것을 제외하면 두 작품 모두 원형圓形 구도와 조감鳥瞰에 가까운 시점視點을 사용하여 낮은 언덕들의 연결로 자연스럽게 형성된 무대에 펼쳐진 놀이 장면들을 묘사하고 있어 어떤 범본이 있었거나 유숙이 전傳* 신윤복의 작품을 방倣했을 가능성이 있다. 그러나 유숙의 작품으로 전칭되고 있는 〈대쾌도〉 역시 유숙의 진작眞作인가에 대하여서는 의문이 제기되고 있다. 즉, 병오년은 그의 생몰년을 감안하면 1846년이 되는데, 이는 유숙의 20세 때이며, 그 아래 찍힌 도장도 해독되지 않은 상태이므로 유숙과의 연관관계는 앞으로 좀 더 검토되어야 할 과제다.

유숙의 〈대쾌도〉는 씨름과 택견 자세를 취한 젊은이들에게 시선을 적당히 나누어 보내고 있는 구경꾼들과 그 사이로 경기와는 무관한 듯 한 표정으로 떡을 팔고 있는 사람, 그리고 화면 아랫 쪽에 놀이보다는 술에 더 마음이 동하는 듯 술을 사려고 허리춤에서 돈을 꺼내는 사람, 성곽 뒤에서 몸을 감춘 채 소피所避하면서도 놀이에서 시선을 뗄 줄 모르고 있는 소년, 지나던 길에 잠시 정신이 팔린 등짐장수 등 다양한 인물들이 묘사되어 있어 풍속화의 해학적인 맛을 더해주고 있다. 김홍도金弘道의 〈씨름〉에 비해 전傳* 유숙의 〈대쾌도〉는 인물들의 자세나 표정에서 박진감이나 개성이 결여되어 있어 조선시대 말기 풍속화가 차츰 쇠퇴하여 가는 과정을 보여주고 있다.

181 대폭포법 大暴布法

 폭이 넓고 매우 높은 커다란 폭포를 묘사하는 법.

182 대한민국미술전람회 大韓民國美術展覽會

대한민국의 미술 분야에서 1949년부터 1981년까지 시행된 공모전으로서 국전國展으로 약칭되었다. 일제강점기에 행하여진 조선미술전람회를 대치하는 행사로서 대한민국 정부 수립 이듬해인 1949년에 정부에 의해 창설되었다. 신인 작가 등용을 위한 공모전 외에도 초대작가전과 추천작가전을 혼합해 실시하였다. 따라서 신인작가 발굴에 한계가 있었고, 국전을 둘러싼 잡음도 끊이지 않았다. 1981년 제30회 국전을 마지막으로 문화공보부가 개선안을 내놓아 폐지되었다. 이어서 1982년부터 신인작가 발굴만을 담당하는 대한민국미술대전이 창

설되었고 기성작가를 위해서는 국립현대미술관이 현대미술초대전을 열도록 했다.

183 대혼점 大混點

 타원형처럼 생긴 비교적 큰 점으로, 붓을 옆으로 뉘어서 혼란하게 찍는다. 무성한 여름 나뭇잎을 나타낼 때 주로 사용되며 산의 묘사에도 가끔 쓰인다.

184 도감 都監 ⇒ 의궤

185 도담삼봉 嶋潭三峯 ⇒ 단양팔경

186 도상학 圖像學

Iconography. 회화나 조각 작품의 전체 주제, 또는 그 구성요소들 하나하나가 가지고 있는 문화적, 종교적 의미를 해석하는 미술사 방법론의 한 분야. 이에 더 나아가서 그 주제, 또는 작품 자체가 한 문화권 내에서 가지는 역사적 · 문화적 의의를 규명하는 학문 분야를 도상해석학 iconology이라고 한다. 바르부르그 A. Warburg, 말레 E. Mâle, 파노프스키 E. Panofsky 등과 같은 여러 유럽 학자들이 이 방면의 대가로 손꼽히며, 그 가운데 파노프스키는 도상해석학연

구 *Studies in Iconology*(1939)를 비롯한 여러 저술에서 르네상스 미술의 주제를 심층 분석해 미술사를 좀 더 광범위한 문화적 배경에서 이해할 것을 주장하였다. 서양미술사에서부터 출발한 도상학과 도상해석학은 동양미술사에서도 광범위하게 적용된다. 예를 들어 불화佛畵* 나 도교 회화에 나타난 도상圖像의 종교적인 의미를 밝히는 것을 비롯하여, 오봉병五峯屛* 이나 십장생十長生 또는 민화에 사용된 여러 가지 소재들에 함축된 상징적인 의미를 해석하고 이 그림들이 차지하는 문화적 위치를 규명하는 것 역시 도상학, 혹은 도상해석학의 범주에 해당된다.

187 도석인물화 道釋人物畵

도교의 신선이나 불교의 고승高僧 · 나한羅漢 등의 인물을 그린 그림. 줄여서 도석화라고도 한다. 전형적인 도석인물화는 백묘화법白描畵法*으로 그려지며 즉흥적이고 간략한 필치의 감필체減筆體*가 특징이다. 중국에서 도석인물화는 당唐의 오도현吳道玄(690~760)에 의하여 그 기초가 이루어졌고, 당말唐末 송초宋初부터 성행하기 시작하였다.
도교적 인물화의 소재는 장수長壽와 화복和福 등 상서로움을 상징하는 선인상仙人像, 거사居士 등 신선의 경지에 이른 도인상

道人像과 동왕공東王公 · 서왕모西王母* · 복희伏羲 · 여와女媧 등 중국 고대 신화에 등장하는 전설적 인물상, 그리고 기타 신장도神將圖가 있다. 도선상道仙像들은 단독상 혹은 군상群像으로 표현되며 천도天桃 · 불로초 · 사슴 · 학 등 전통적으로 장수를 상징하는 요소들과 함께 등장한다. 불교 인물화는 사원의 정통적인 불화보다 선종 계통의 작품이 주를 이룬다. 자주 등장하는 화제로는 선종의 조사祖師 달마達磨와 선승 포대布袋 · 한산寒山 · 습득拾得 등과 백의관음白衣觀音, 나한 등을 들 수 있다. 이들 역시 단독상이나 군상으로 표현되며, 이들과 관계되는 일화逸話를 소재로 각각의 지물持物과 함께 표현되었다.

이밖에 도교와 불교적인 인물상을 복합시켜 표현하기도 한다. 유교 · 도교 · 불교의 삼교합일三敎合一을 상징하는 삼소도三笑圖, 즉 공자孔子 · 노자老子 · 석가모니釋迦牟尼가 함께 담소를 나누며 웃는 장면을 그린 그림도 이에 포함된다. 우리나라에서는 고려시대에 선종 회화가 보급되었고 선승과 달마상, 삼소도 등을 그렸다는 기록이 있다. 그러나 현존하는 작품은 거의가 조선 중기 이후의 것들이다.

대표적인 도석인물 화가로는 김명국과 한시각韓時覺(1621-?) 등이 있다. 임진왜란 이후에는 조선 후기 풍속화와 함께 유행하였는데, 대표적인 화가로는 김홍도金弘道(1745-?)와 그의 화풍을 따른 김득신(1754-1822) · 김석신金碩臣(1758-?) 등이 있다. 말기에는 장승업張承業(1843-1897) · 조석진趙錫晉(1853-1920) 등이 많이 그렸다.

188 도설 圖說

현대어現代語의 삽화挿畵, 또는 삽도挿圖에 해당함. 즉 책에서 그림을 곁들여 설명하는 것. 조선시대의 많은 의궤儀軌*들이 그 행사에 소용된 각종 기물器物 · 의상 · 악기 등의 그림과 행사 중에 거행된 행렬도(반차도班次圖*라고 함)를 포함하고 있는 것은 그 좋은 예이다.

189 도성대지도 都城大地圖

세로 188cm, 가로 213cm의 조선시대 최대 규모의 회화식繪畵式 도성지도(서울역사박물관 소장). 도성 5부府의 52방坊 및 하위 행정 단위인 329개 계契의 위치와 이름들이 상세히 기록되어 있고 지형과 건물이 매우 세밀한 부분까지 채색되어 있다. 이 지도의 제작연대를 추정할 수 있는 근거로는 1711년 수축된 북한산성, 1753년 숙빈묘淑嬪廟에서 육상궁毓祥宮으로 승격된 건물이 기록되어 있다는 것, 그리고 영조 27년1751에 도성 개편 당시 329계로 구획했다는 것 등이다. 따라서 이 지도는 1753년 이후 어느

때 제작된 것으로 판단된다.

190 도솔래의상 兜率來儀相

팔상도八相圖* 중 첫 번째 장면. 호명보살護明菩薩이 도솔천兜率天에서 내려와 마야부인에게 입태入胎되는 장면을 그린 것이다. 대략 네 가지 장면이 표현되는데, 마야부인이 마야궁 안에 앉아 호명보살이 육아백상六牙白象을 타고 도솔천에서 내려오는 꿈을 꾸는 장면(마야탁몽摩耶託夢)과 입태되는 장면(승상입태乘象入胎), 석가씨의 조상인 소구담小瞿曇이 도적으로 몰리어 죽는 장면(구담귀성瞿曇貴姓), 정반왕궁淨飯王宮에서 정반왕과 왕비가 꿈꾼 이야기를 바라문에게 물어보는 장면(해몽解夢) 등이 묘사된다.

도솔래의상, 1725년, 견본 채색, 124.3x117.7cm, 전남 순천 송광사 소장, 보물 제1368호

191 도장 圖章

인장印章*이나 도서圖書의 다른 말.

192 도해 圖解

글의 내용을 그림으로 풀이함. 또는 그렇게 한 풀이나 책자.

193 도화 陶畵

도자기에 그린 그림. 우리나라는 신석기시대 토기에도 간단한 문양을 그려 넣었으며 고려 백자와 청자에도 다양한 문양을 상감象嵌하거나 그려 넣었다. 조선시대의 분청이나 백자도 그 전통을 이어 받아 도화서圖畵署의 화원들이 그 작업을 수행하였다. 현대의 유명한 화가들도 도자기에 그림을 그렸으며 서양의 피카소, 우리나라의 변종하卞鍾夏 (1926-2000)·김기창金基昶 (1914-2001) 등을 들 수 있다.

194 도화견문지 圖畵見聞誌

중국 북송北宋의 곽약허郭若虛의 저서. 6권으로 이루어져 있다. 그 내용으로 판단해 볼 때 1070년 후반에 쓰여졌음을 알 수 있다. 북송의 수도 개봉開封에서 하급 궁정관리였던 곽약허는 11세기 중반 20년 동안

활동하였는데 정확한 연대는 알려져 있지 않다. 그는 『도화견문지』 서문에 그의 할아버지와 아버지가 서화수집에 열정적이었음을 언급하였다. 그러나 그 수장품들은 아버지의 사후 각지로 흩어지게 되었고, 후에 곽약허는 잃어버린 품목들을 재수집하였다. 권1은 서론敍論 십육사十六事인데 여러 가지 주제에 관한 자신의 생각을 서술한 부분이다. 논기운비사論氣韻非師, 논용필득실論用筆得失 등이 자주 언급된다. 권2~4는 당唐 후기에서 그 당시까지 활동했던 291명의 화가들의 목록을 만들었다. 이들은 시대 순으로 나열되었는데 당唐후기에 활약한 인물이 27명, 오대五代가 91명, 송대宋代가 173명이다. 송대 화가들은 다시 황제, 왕공사부王公士夫, 고상高尙 등으로 신분이나 사회 계층에 의해 분류하고 이어서 회화를 인물, 초상화(전사傳寫), 산수화, 화조화, 기타(잡화문雜畵門)로 구분하여 각 분야에 이름 난 화가들을 열거하였다. 이처럼 화가들을 우선 신분이나 사회 계층에 의해 분류한 것은 당시에 대두된 사대부화士大夫畵, 즉 문인화* 이론의 영향으로 간주된다. 또한 논기운비사論氣韻非師, 즉 기운氣韻이란 후천적으로 배울 수 있는 것이 아니라 타고나야 한다는 그의 주장과도 궤軌를 같이 한다. 각 항목의 구성은 화가의 짧은 전기傳記가 앞에 나오고 화가 개인의 화풍 양식에 대한 간략한 언급이 뒤따르며 마지막으로 이

들이 그런 몇몇 작품의 제목이 열거되어 있다. 권5~6은 각각 27개와 32개의 항목으로 나누어 화가와 잘 알려진 주제에 관해 서술하였다. 가장 빠른 것은 7세기까지 거슬러 올라가며 늦은 것은 주로 1070년대에 일어난 일들을 다루고 있다. 권6의 마지막 부분에 포함된 고려高麗 부분은 짧기는 하나 당시 중국과 고려의 회화 교류 상황을 알려주는 귀중한 자료이다. 『도화견문지』는 장언원張彦遠의 『역대명화기歷代名畫記』*의 후속편의 성격을 가지고 있으며 『역대명화기』와 등춘鄧椿의 『화계畵繼』 사이 200년의 중국 화단을 매우 생생하게 다루었다. 영문 역주譯註로는 Alexander C. Soper, *Kuo Jo-hsu's Experiences in Painting: An Eleventh Century History of Chinese Painting Together with Chinese Text in Facsimile*. (Washington, D. C.: American Council of Learned Societies, 1951)가 있고 한국어 역주서는 박은화朴恩和의 『곽약허의 도화견문지』(시공사, 2005)가 있다.

195 도화서 圖畵署

조선시대 그림 그리는 일을 관장하기 위하여 설치된 관청. 국초에는 고려시대의 도화원圖畵院*의 명칭을 그대로 사용하였으나 1471년경에 도화서圖畵署로 개칭된 것으로 보인다. 1474년 편찬된 『경국대전』 이전吏典과 예전禮典에 관련 규정이 있다. 이전吏

典에는 경관직京官職에서 도화서는 종육품의 아문衙門으로 규정하고 정직正職으로 제조提調 1인과 별제別提 종6품 2인이, 잡직雜職으로는 화원 20인, 임기 만료 후 받을 수 있는 서반체아직西班遞兒職 (무관의 직위이나 실제는 무관이 아님) 3인 (종6품, 7품, 8품 각 1인)이 있고, 화원畵員의 보직은 선화善畵 1인 · 선회善繪 1인 · 화사畵史 1인 · 회사繪史 2인으로 되어있다. 예전禮典에는 도화서를 예조禮曹 소속 관사官司로 규정하고 15인의 화학 생도畵學生徒를 더 두고 있다. 영조 때(1746) 간행된 『속대전續大典』에 의하면 화학 생도 수가 30인으로 증가되고 잉사화원仍仕畵員 (임기 만료후 계속 임용됨) 1인을 두었으며, 1785년(정조 9) 편찬된 『대전통편大典通編』에는 도화서의 제조提調를 예조판서가 겸임하도록 되어있고, 별제別提 자리가 폐지되고 전자관篆字官 2인이 더 배정되는 등 변화가 있었다. 그러나 1865년(고종 2)에는 종6품의 화학교수畵學敎授 1인의 자리가 다시 마련되었다. 정조 때는 규장각 자비대령화원奎章閣差備待令畵員*이라는 명목으로 화원 가운데 다시 시험을 보아 국왕의 측근에서 회사繪事를 관장하는 제도가 생겼다. 1894년 갑오경장 이후에는 도화서가 규장각에 소속되었고 화원畵員들은 화원도화주사畵員圖畵主事로 명칭이 바뀌었다.

화원을 선발하는 취재取才는 죽竹 · 산수 · 인물 · 영모翎毛 · 화조였고, 대나무를 1등, 산수를 2등, 영모와 인물을 3등, 화조를 4등으로 하여 두 과목을 시험 보았다. 이와 같은 화목별畵目別 등급에는 묵죽墨竹*이나 산수화를 중시하는 문인화의 이념이 반영된 것을 알 수 있다. 『경국대전』의 규제와는 달리 조선시대 화원 가운데는 종2품까지 승급된 예가 종종 있으나 이때마다 조정 문신文臣들은 화원의 신분이 천직임을 들어 강력히 반대한 기사가 조선왕조실록에 다수 보인다. 그러나 화원들은 기본적으로 기술직 중인中人이며, 화원 집안간 인척을 맺거나 대를 이어 화원을 배출한 집안이 여럿 있었던 사회적 특징도 볼 수 있다.

도화서 소속 관원들의 봉급 체계에 관해서는 현재까지 알려진 바가 없다. 다만 조선시대 각종 도감의궤都監儀軌에는 그 도감에서 봉사한 화원들의 삭급료朔給料가 미포식米布式이라는 명목으로 기록되어 있는데, 17-19세기 기간 동안에는 거의 변함없이 쌀 12두斗 포布 1필匹이었다. 갑오경장 이후에는 월은식月銀式이라고 바뀌어 화폐로 지급되었는데, 화원의 임무에 따라 최고 400냥까지 지급된 예가 있어 상당히 인플레된 듯 이전의 체계와 비교가 힘들다. 또한 어진도사御眞圖寫 등 큰 행사가 끝나면 상으로 가자加資 (종 6품 화원을 3품으로 올려줌), 승서陞敍 (종9품의 화원을 종 6품으로 올려줌) 등으로 포상褒賞하였다.

도화서의 업무는 궁중에서 수요로 하는 모

든 회사繪事인데 구체적으로 보면 국왕이나 공신들의 초상화를 그리는 일, 궁중의 모든 행사 때 필요한 각종 병풍, 기록화記錄畵, 각종 기물器物, 의장물儀仗物, 반차도班次圖*를 그리는 일, 관요官窯에서 생산하는 자기瓷器 표면 장식, 건물의 단청을 칠하는 일, 전적 典籍에 인찰印札(글씨 쓸 간間을 만드는 줄을 침) 등 매우 다양하다. 이처럼 지속적으로 국가에 의해 화가들이 양성되고 국가의 가장 중요한 장식업무에 이들이 기용되었기 때문에 조선시대 회화는 문인화가와 도화서 소속의 직업화가라는 양대 축을 중심으로 발달하게 되었다.

196 도화원 圖畵院

고려시대와 조선시대 초기에 그림 그리는 일을 담당하였던 관청. 고려시대에는 서경 西京에 지방관청의 하나로 설치되었다는 기록이 있어 중앙관청에도 설치되었을 것으로 짐작된다. 조선시대에는 건국 초기에서부터 설치되었다는 것을 조선왕조에서 확인할 수 있다. 1464년(세조 10)까지는 고려 때의 명칭 그대로 사용하였으나, 1471년 (성종 2)부터 조선왕조실록에 도화서圖畵署* 라는 명칭이 등장하는 것으로 미루어 보아 『경국대전』이 반포된 1474년 이전에 도화원圖畵院의 명칭은 없어진 듯하다.

독서당계회도, 1570년경, 서울대학교박물관 소장

197 독서당계회도 讀書堂契會圖

조선시대에는 젊은 문신 중에서 덕과 재주가 있는 사람들을 뽑아 사가독서賜暇讀書, 즉 휴가를 주어 독서에 전념 하도록 하는 제도가 있었다. 이들은 두모포豆毛浦(현재의 성동구 옥수동 극동아파트 일대)에 있는 독서당 讀書堂에서 한강을 바라보며 휴가와 독서를 즐기며 재충전의 기회를 갖는 것이다. 이

제도는 1426년부터 1773년까지 지속되었다. 같은 시기에 사가독서를 하게 된 선비들은 이를 기념하기 위하여 계회도契會圖*를 그려 나누어 가졌는데 이 계회도를 독서당계회도라고 한다. 그림의 형식은 조선 초·중기의 다른 계회도와 마찬가지로 삼단三段 구성을 보인다. 즉 제일 위에 전서篆書로 제목을 쓰고 그 아래 독서당이 있던 두모포의 풍경을 그린 산수화가 있고 그 아래에 같이 사가독서를 하였던 인사들의 이름과 간단한 인적사항을 적은 좌목座目이 있다. 이 좌목을 통하여 그림의 제작 연대를 알 수 있어 계회도 형식의 변천, 산수화의 양식 변천을 알 수 있게 해 주는 귀중한 자료로 간주된다. 현재 1500년대 중·후기에 속하는 몇 가지 독서당계회도들이 국내외에 남아 있으며, 대표적인 것으로 서울대 박물관 소장 〈독서당계회도〉(1570년경)가 있다. 이 그림의 좌목에 의해 여기에 참가한 사람은 윤근수尹根壽·정유일鄭維一·정철鄭澈·구봉령具鳳齡·이이李珥·이해수李海壽·신응시辛應時·홍성민洪聖民·유성룡柳成龍 등 아홉 명이었음을 알 수 있고 이들 가운데 가장 일찍 세상을 떠난 정유일(1533–1576)의 경우로 보아 1570년 전후에 제작되었을 것으로 보인다. 후기의 인물중심의 시사회詩社會나 기로회도耆老會圖*에 비하면 계회 장면보다는 주변풍경을 확산하여 그린 산수 중심의 계회도라는 것이 특징이다.

198 독성각 獨聖閣 ⇒ 독성도獨聖圖

199 독성도 獨聖圖

석가모니의 제자로 남인도의 천태산天台山에서 수행하는 독성존자獨聖尊者의 모습을 그린 불화. 독성각獨聖閣 또는 삼성각三聖閣 내에 단독 혹은 산신도·칠성도와 함께 봉안된다. 독성은 빈도라바라타자Pindola-bharadvaja로 음역되는 부처님의 제자로, 석가모니의 수기를 받아 남인도의 천태산에

독성도, 조선 후기, 마본 채색, 87.0x56.5cm,
경북 문경 대승사 소장

서 수도하다가 석가모니가 열반한 후 모든 중생들의 복덕福德을 위하여 출현하였다고 한다. 우리나라에서는 독성, 수독성修獨聖 또는 나반존자那畔尊者라고도 한다. 천태산을 배경으로 늙은 비구가 석장錫杖을 짚고 앉아있는 모습으로 그려지며, 때로 동자가 옆에서 차를 끓이는 모습이 표현되기도 한다. 현존하는 작품은 대부분 19세기 이후의 것들이다. 대표적인 작품으로는 통도사 취서암 독성도(1861년), 청암사 수도암 독성도(1862년), 화엄사 금정암 독성도(1881년), 쌍계사 독성도(1890년), 흥왕사 독성도(1892년), 은해사 거조암 독성도(1898년) 등이 있다.

200 동거파 董巨派

오대五代의 화가 동원董源 (또는 元. 930-960 활약) 과 남당南唐에서 북송北宋으로 이체되는 시기에 활약한 거연巨然(960-980 활약)의 산수화 양식을 이어 받은 원대元代부터 그 이후의 화가들. 동원은 남쪽 중국의 산수를 수묵으로 표현하는데 있어서 마麻의 넝쿨을 길게 펴놓은 것 같은 피마준披麻皴*을 사용하여 부드러운 토산土山과 평원平原의 질감을 나타내었으며, 거연은 산 위의 둥글둥글한 바위를 반두점礬頭點*을 사용함으로써 부드러운 산의 질감과 입체감을 표현하였다. 이 두 화가의 그림은 평담平淡한 분위기를 표현하는 문인 산수화에서 더없이 적

절한 양식으로 간주되어, 복고주의復古主義*를 주창한 조맹부趙孟頫·전선錢選, 이어서 원사대가元四大家,* 명의 오파吳派* 화가들이 즐겨 채택하게 되었다. 동거董巨 양식은 동기창董其昌 이후 남종화南宗畵*의 주된 양식적 요소가 되어 계승되었다. 조선 후기에 남종화의 성행과 더불어 우리나라에도 동거파의 영향이 크게 미쳤다.

201 동경 同景

하나의 통일된 경치나 구도를 이루는 여러 폭의 좁은 축화軸畵.

202 동국문헌 화가편 東國文獻畵家篇

『동국문헌東國文獻』권2의 일부로 조선시대 화가들의 자·호·본관·출생년·관직·특기 등에 대해 알 수 있는 참고자료. 오세창吳世昌의 『근역서화징槿域書畵徵』*에 자주 인용된 문헌이다. 『동국문헌』은 조선시대 태조부터 순조 때까지의 여러 명신과 명현名賢들의 이름과 약력을 수록한 책으로 편자는 미상이다. 4권 4책. 목판본. 1808년(순조 4)에 김성개金性漑가 교정하고, 안방택安邦宅 등이 정읍의 충렬사에서 간행하였다. 한국학중앙연구원 장서각에 소장되어 있으며 조선시대 인물과 관직 및 유교사상 연구에 중요한 자료다. 화가편은 권2에 공신功

臣·청백淸白·기로耆老·남대南臺·품직品職·현관顯官·필원筆苑 등과 함께 실렸다. 조선 후기의 학자 이원李源이 1909년(순종 3)에 편찬한 『동국문헌보유東國文獻補遺』에 전체 3책 중, 동국필원편東國筆苑篇, 동국도학연원東國道學淵源, 동국문묘향사록東國文廟享祀錄 등과 함께 제 2책에 수록되었다.

203 동국여지승람 東國輿地勝覽

1480년(성종 12)에 편찬된 조선 전기의 대표적인 관찬官撰 지리서. 원래 50권이었던 것을 중종의 명에 따라 이행李荇·윤은보尹殷輔·신공제申公濟 등이 1503년(중종 25)에 증수하여 55권 25책으로 편찬하였는데, 이를 『신증新增동국여지승람』이라 한다. 1477년에 편찬한 『팔도지리지』에 『동문선東文選』*에 수록된 시문을 첨가하였으며 체제는 남송의 『방여승람方輿勝覽』과 명대의 『대명일통지大明一統志』를 참고하였다. 각 도의 연혁과 총론·관원, 목·부·군·현의 연혁, 관원, 군명, 성씨, 풍속, 명승, 산천 토산, 성곽, 학교, 교량위치, 사묘祠廟, 능묘, 고적, 명환名宦, 인물 등이 기재되어 있으며 시문詩文으로 과거의 경관을 묘사하였다. 지리뿐만 아니라 정치, 경제 역사, 행정 군사 사회 민속, 예술, 인물 등 지방사회의 모든 방면에 걸친 종합적 성격을 지닌 백과사전적 서적이며, 조선 전기 사회의 여러 측면을 이해하는데 필

수 불가결한 자료이다. 미술사 연구에 있어서는 명승지의 사찰에 남은 명사名士의 글씨나 시문, 공민왕이 신하에게 초상화를 내린 기록 등을 참고할 수 있으며, 진경산수화 연구에 많은 정보를 얻을 수 있는 문헌자료다. 국역은 민족문화추진회, 『국역신증동국여지승람』(1969/1978)이 있다.

204 동뢰연도 同牢宴圖
동뢰연배설도 同牢宴排設圖

조선시대 왕, 왕세자, 그리고 왕세손의 혼례 의식의 기록인 〈가례도감의궤嘉禮都監儀軌〉에 포함된 그림으로 동뢰연, 즉 신랑, 신부가 서로 절하고 술과 음식을 나눠먹는 의식에서 두 사람의 자리와 기타 기물들의 위치를 그린 그림. 1882년의 왕세자(후의 순종) 가례도감의궤에 포함된 〈동뢰연배설도〉가 그 형식을 잘 보여준다. 즉 가운데에 교배석交

동뢰연배설도, 경빈가례시가례청등록慶嬪嘉禮時嘉禮廳謄錄, 1847년, 장서각 소장

拜席이 있고 양쪽으로 신랑의 자리(세자궁좌世子宮座)와 신부의 자리(빈좌嬪座)가 표시되어 있고 각각의 앞에 음식을 놓는 찬안상饌案床이 있다. 그림의 위쪽에는 여러 가지 음식을 차려놓는 상들이 있고 아래쪽으로는 준화樽花 상이 양쪽으로 있고 기타 향안香案, 촛대 등 다른 예식에 필요한 기물들이 배치되어 있다.

205 동문선 東文選

1478년(성종 9)에 편찬된 우리나라 역대 시문詩文 선집. 130권, 목록 3권, 합 45책. 활자본·목판본. 신라의 김인문金仁問·설총薛聰·최치원崔致遠을 비롯, 편찬 당시의 인물까지 약 500인에 달하는 작가의 작품 4,302편을 수록하였다. 많은 글들이 사륙변려체四六騈儷體(4자 또는 6자씩 한자 사성四聲의 운을 맞추어 쓴 글)로 된 화려한 문장이어서 전체적으로 형식미가 선정의 기준이 된 것으로 보인다. 수록 시문 중에 고려시대의 여러 화가에 대한 글이나 제화시題畵詩* 등이 다수 포함되어 있어서 고려시대와 조선 초기 회화사 연구에 중요한 자료이다.

206 동연사 同研社

1923년 3월 9일에 결성된 한국 최초의 한국화 동인회. 소정小亭 변관식卞寬植(1899-1976), 청

전청전田 이상범李象範(1897-1972), 심산心汕 노수현盧壽鉉(1899-1978), 묵로墨鷺 이용우李用雨(1902-1952) 등 4명이 결성했다. 이들은 당시 많은 화가들이 서구의 모더니즘 미술에 관심을 두고 있을 때 '동양화'라는 개념을 탈피하여 조선화의 방향을 함께 연구하자는 뜻을 내걸고, 구한말까지 이어온 전통회화를 현대적 감각에 맞는 새로운 한국적 화풍을 창출하고자 하였다. 이 모임은 전시회 한 번 열지 못하고 1924년 해체되기는 했으나 근대 이후 영향력 있는 거장들이 뜻을 같이 했던 단체였다는 점에서 결성 자체만으로도 중요한 의미를 지닌다. 나이는 가장 어렸으나 일찍 타계한 이용우는 전통과 가장 멀어진 개성적 화풍을 선보였다. 나머지 세 사람은 한국의 20세기 산수화 양식의 기반을 마련한 것으로 평가된다. 변관식은 금강산 등 실경산수를 한 차원 높였고, 이상범은 주변 어디서나 볼 수 있는 친근한 한국의 야산을 각각 독특한 필치로 묘사하였다. 노수현은 서구적인 투시법과 원근법을 시도해 실경을 더욱 사실적으로 표현하였다. 이들 세 사람과 의재毅齋 허백련許百鍊(1891-1977)을 한국 근현대 산수화의 사대가四大家로 지칭한다.

207 동유첩 東遊帖

조선시대 말기의 문신 이풍익李豊翼(1804-1887)이 금강산을 유람하고 지은 시문詩文

동유첩, 전 이풍익, 옥류동, 20x13.3cm.
성균관대학교박물관 소장

에 금강산의 명승名勝 28장면을 묘사한 진경산수를 더하여 묶은 화첩. 지본담채紙本淡彩에 20×13.3 cm의 작은 화첩 10권으로 되어 있으며 성균관대학교 박물관에 소장되어 있다. 제1권에는 박종훈朴宗薰 (1773-1841)과 박회수朴晦壽 (1786-1861)의 서문이, 제2권에는 이풍익의 1825년 동유기東遊記가, 제3권에는 그의 동유시東遊詩 47편이, 그리고 4권부터 10권까지에는 진경산수와 해설, 일화 등이 수록되어 있다. 그림들은 두 폭이 한 장면으로 되어 있다. 이 그림들을 이풍익의 작품으로 보는 견해도 있으나 그가 그림을 그렸다는 사실이 전혀 알려지지 않았고, 28점의 그림들 중 22점이 김홍도金弘道에게 전칭된 〈해산도첩海山圖帖〉*의 장면들과 동일한 구도를 보이면서도 양식

상으로는 필선이 경직화되는 경향을 띤 19세기 후반기 금강산 그림들의 특징을 보인다는 점에서 무명無名 화공畵工의 작품으로 보인다.

208 두록 頭綠

광물성 녹색 안료 중 가장 짙은 색. 짙은 에메랄드 색에 가깝다. 나뭇잎, 또는 청록 산수화에서 짙은 녹색 바위를 배채背彩, 즉 비단의 뒷면으로부터 칠할 때 사용한다.

209 두루마리 卷

종이나 천을 여러 장 이은 후 끝단에 축軸을 끼워 말 수 있도록 한 것. 중국에서 고대부터 여러 장의 종이를 겹친 책자나 그림을 두루마리 형태로 보존하는데서 비롯되었다. 서예의 경우 서권書卷이라 하고 그림의 경우 화권畵卷이라고 하며 글씨와 그림 부분을 한 두루마리에 같이 표구한 것은 합벽권合璧卷이라고 한다.

210 두방 斗方

사각형의 작은 그림. 보통 화첩에 속하는 작은 크기의 그림.

211 두청 頭靑

광물성 청색 안료 중 가장 짙은 색. 보통 배채背彩, 즉 비단의 뒷면으로부터 칠할 때 사용한다. 광물질 안료를 두껍게 칠하면 그림을 다룰 때 갈라져 칠이 벗겨지므로 앞면에 칠할 때는 식물성 안료인 화청花靑*을 먼저 칠하고 그 위에 칠한다.

212 두타초 頭陀草

조선 후기 문인 이하곤李夏坤 (1677-1724)의 문집. 전체 18책으로 1650여 편의 시詩와 서書 등이 실려 있다. 이 가운데 중국회화나 고려·조선시대 회화에 대한 안목 있는 비평이 많아 주목된다. 소개되어 있는 중국화가는 당대唐代의 왕유王維,* 송대宋代의 마원馬遠,* 하규夏珪,* 조백구趙伯駒, 유송년劉松年, 원대元代의 조맹부趙孟頫,* 전선錢選,* 명대明代의 심주沈周,* 동기창董其昌,* 청대淸代의 맹영광孟永光에 이르기까지 다양하다. 고려나 조선시대의 화가로는 공민왕恭愍王, 이징李澄, 이덕익李德益, 윤두서尹斗緒, 정선鄭敾 등이 다루어졌고 화가와 그림에 대하여 간략하게 평가하고 있다. 여러 화론서와 서화를 두루 섭렵했던 이하곤은 학식이 높은 선비화가들의 작품을 높게 평가하고 사의寫意*를 중시하였던 경향을 보였다. 그러나 그는 정신을 중시하는 것과 더불어 그리는 대상을 닮게 그리는 형사形似도 중요시하는 당시로서는 독특하고 진취적인 회화관繪畵觀을 견지하였다. 이는 당대當代의 화가 윤두서尹斗緒가 그린 자화상이나 말 그림, 노승도老僧圖 등에 대해 사실성이 높은 훌륭한 그림이라고 평가한 것으로도 알 수 있다. 아울러 정선의 진경산수眞景山水* 그림이 중국식의 그림이 아니라, 자신의 시의詩意로서 그려진 개성 있는 그림이라는 선구적 비평 안목을 보여준다.

213 두판준 豆瓣皴

콩의 두 쪽처럼 생긴 필선의 준법. 거의 수직으로 그은 짤막하며 두터운 필선. 대개 쌍으로 짝지어 긋는다. 북송시대 산수화에 많이 보이며 풍화작용으로 부식된 바위의 표면 질감을 표현하는데 사용한다.

214 등라자 藤蘿紫

양홍洋紅*과 화청花靑*의 배합으로 내는 등나무꽃 색과 같은 보라색 안료. 꽃 그림에 주로 사용된다.

해등海藤이라는 나무의 진으로 만든 식물성
황색 안료. 나무진을 굳혀서 막대기 형태로
만들어 두고 조금씩 물에 녹여서 사용한다.
산수, 화조 등에 폭넓게 사용된다. 색이 변
하지 않으며 약간 독성이 있어 붓을 입으로
빨면 해롭다.

216 라피스 라즐리 Lapis Lazuli

청금석靑金石, 청색 안료를 추출하는 재료. '청색'을 뜻하는 라틴어의 라즈르Lazur와 '돌'이란 뜻의 라피스Lapis의 합성어이다. 북동부 아프가니스탄의 바다흐샨Badakhshan주 코크차Kokcha강 계곡에서 생산된다. 인도의 아잔타Ajanta석굴,* 쿠차Kucha의 키질Kizil 석굴 등의 벽화에 사용된 청색은 대부분 라피스 라즐리에서 분리한 것이다.

라피스 라즐리

ㄱㄴㄷㄹㅂㅅㅇㅈㅊㅋㅌㅍㅎ

217 마본 麻本

삼베바탕. 삼베는 직물 가운데 가장 일찍부터 사용되던 것으로, 대마大麻와 저마苧麻 등이 있다. 대마는 내수성이 강하고 거칠고 두꺼우며 매우 질겨서 탱화 중에서도 괘불화나 큰 그림을 그릴 때 주로 사용된다. 풀로 배접하고 아교를 여러 번 발라 골고루 문지른 뒤 채색해야 선묘가 잘되고 세부 묘사가 가능하다. 저마는 모시라고도 하는데, 광택이 좋으며, 올이 가늘고 섬세해서 불화의 재료로 많이 사용된다. 원색을 칠해도 색이 가라앉으며 물감이 마르기 전과 마른 후의 색감에 큰 차이가 없어 여러 번 덧칠하면 선명하고 맑은 색을 낼 수 있다. 섬세한 그림을 그릴 때는 좋지 않지만, 비교적 발이 곱고 흡수력도 좋아 그림의 바탕으로 많이 사용된다. 조선 전기에 일반 민중들이 발원한 불화 가운데 마본 불화들이 많이 남아있으며, 조선 후기에는 비단 바탕과 함께 모시 바탕을 많이 사용하였다. 올이 굵어서 물감이 잘 흡수되지 않는 성질이 있으나 견고하기 때문에 괘불화 같은 대규모 탱화는 폭 34~38cm 전후의 대마를 여러 폭 이어 사용하는 것이 일반적이다.

218 마아준 馬牙皴

 말의 이처럼 생긴 바위모양을 묘사한 준법. 수직으로 내려 그은 필선을 사용하여 바위들이 수직으로 연결된 모양을 묘사하는데 사용한다. 당대唐代의 이사훈李思訓이나 송대宋代의 조백구趙伯駒 등이 많이 사용하였다.

219 마엽문 麻葉文

삼잎처럼 생긴 기하학적인 문양. 6개의 마름모가 가운데를 중심으로 모여 꽃모양을 이룬 문양이 연속적으로 표현되는 형태이다. 고려시대 수월관음도에 많이 사용되었

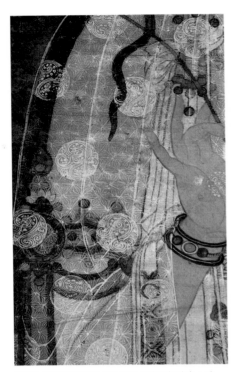

마엽문. 수월관음도 부분. 고려. 일본 쵸라쿠지長樂寺 소장

는데, 관음보살의 투명한 베일에는 백색안료로 바탕에 마엽문을 그리고 그 위에 연화당초문蓮華唐草文을 그렸다.

220 마일각 馬一角

남송 화원畫院의 대조待詔를 역임한 마원馬遠*이 즐겨 취한 구도構圖. 대개 화면을 대각선으로 나누어 경물을 한쪽 구석에 치우치게 포치布置*하고 반대편은 여백으로 남아있도록 한 데서 생긴 용어.

221 마피준 麻皮皴

마麻의 올이 얽힌 것 같은 준이며 다소 거친 느낌을 준다. 피마준披麻皴*과 비슷하며 남당南唐의 동원董源이 많이 사용했다.

222 마하파 馬夏派

남송南宋의 화원畫院에서 활약했던 마원馬遠*과 하규夏珪*에 의해 형성된 화파로서 주로 직업화가들 사이에서 추종되었다. 마하파의 화풍은 강남지방의 특유한 자연환경과 이를 향유하는 인물을 소재로 하여 근경에 역점을 두되 경물을 한쪽 구석에 치우치게 하는 일각구도一角構圖*에, 원경은 안개 속에 잠길 듯 시사적으로 나타내어서 정적인 분위기를 자아낸다. 그리고 산과 암벽의 표면을 부벽준斧劈皴*으로 처리하고 굴곡이 심한 나무를 근경에 그려 넣는 것 등도 이 화파 화풍의 특징이다. 우리나라에서는 조선 초기 이상좌李上佐의 〈송하보월도松下步月圖〉에서 마하파를 답습한 것을 볼 수 있다.

223 마황묘 馬蝗描

난초 잎이 자연스럽게 꺾여진 듯한 형태로 인물화의 옷주름을 묘사하는 선묘. 난엽묘

蘭葉描*라고도 한다. 정봉正鋒의 첨필로써 모가 나도록 긋는 필획이며 남송의 마화지馬和之가 사용하였다. 이 명칭은 명대明代 추덕중鄒德中(생몰년 미상)의 『회사지몽繪事指蒙』*에 열거된 묘법고금描法古今 십팔등十八等 중 하나이다.

224 만다라 曼茶羅

불교회화의 하나. 우주 법계法界의 덕德을 망라한 진수를 그림으로 나타낸 불화다. 밀교密敎의 성립과 함께 이루어졌으며, 의식을 행할 때에 본존으로 봉안하여 예배하는 예배용 불화이다. 만다라는 금강계만다라金剛界曼茶羅와 태장계만다라胎藏界曼茶羅로 나눌 수 있다. 태장계만다라는 밀교의 2대 경전 중의 하나인 『대일경大日經』에 근거하여 태장계의 세계를 묘사한 것이다. 중앙의 대일여래大日如來를 중심으로 4불과 4보살을 배치하고, 그 주위에 많은 보살소상菩薩小像과 천신상天神像, 천인상天人像 등을 배치한다. 금강계만다라는 『금강정경金剛頂經』을 기초로 하여 제작된 것으로 전체를 9등분하여 성신회成身會를 비롯한 9회를 배치한다. 만다라는 밀교가 발달한 티벳, 일본 등에서 성행하였으며 우리나라의 경우 본격적인 만다라는 별로 없다. 전라남도 해남 대흥사에 소장된 법신중위회37존도(1845년)는 『금강정경』 성신회의 37존을 그렸으며, 경상북도 예천 용문사 만다라도(조선 후기)는 대일여래 삼존을 중심에 배치하고 불·보살을 5겹의 원으로 묘사하였다.

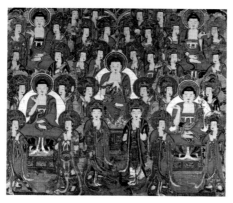

만다라, 법신중위회37존도, 1845년, 전남 해남 대흥사 소장

225 말각조정 抹角藻井

벽의 네 면을 좁혀서 덮는 천정가구법天井架構法. 흑해 연안에서부터 근동近東·중앙아시아와 중국에 걸쳐 분포되어 있고 우리나라에서는 삼국시대에 고구려에서만 축조되었다. 벽과 천정이 만나는 선의 각 중앙점을 연결하여 모서리에 생기는 네 개의 삼각형 공간을 돌로 덮어서 네 모서리를 줄이면 천정 면적이 반으로 줄어들게 되는데 이 방법을 반복하여 마지막 공간을 판석으로 덮는 가구법이다. 완성된 천정을 실내에서 쳐다보면 정사각형 속에 마름모꼴이 있고

말각조정, 강서대묘, 고구려, 평남 강서군 우현리 소재

그 속에 다시 정사각형이 있는 모양이 된다. 고구려 고분의 천정화는 이 말각조정의 중심 부분, 삼각형 면, 그리고 그 삼각형의 두께에 해당하는 대帶에 밀집되어 나타난다.

226 망천도 輞川圖

당唐의 시인이자 화가인 왕유王維 (699-759)가 장안長安 교외의 남전현藍田縣에 위치한 망천輞川 주변에 망천장輞川莊이란 별장을 짓고 은거하며, 주변 경치를 20수首의 시로 읊고 이 시의 내용을 20장면으로 그린 그림. 진작은 남아있지 않으며, 오대五代의 곽충서郭忠恕 (?-977)가 모사한 그림이 판화의 형태로 전해온다. 이 판화 본에는 돈황敦煌 벽화에서 발견되는 육조시대부터 당대 초기까지 성행된 독특한 공간 구성법이 보인다. 즉 하나의 닫힌 공간을 형성하기 위하여 산줄기, 또는 나무 등으로 그 부근을 에워싸는 것이

다. 이러한 구성법은 명청대 이후에 의고擬古적인 그림에 많이 원용되었다. 송 · 원 · 명 · 청의 많은 화가들이 자신들의 화풍으로 곽충서 그림의 기본 구도로 두루마리 형식의 그림을 제작하였다. 이처럼 많은 화가들이 망천도를 그리게 된 배경에는 왕유가 시서화詩書畵 일치 사상의 원조元祖, 그리고 후에 남종화南宗畵*의 시조로 추앙받게 되었기 때문이다. 청초 사왕四王* 가운데 하나인 왕원기王原祁 (1642-1715)의 수묵담채 〈망천도〉가 현재 뉴욕 메트로폴리탄 미술관에 소장되어 있어 잘 알려졌다. 왕원기는 그림과 더불어 시 20수를 모두 써 넣었다. 우리나라 화가로는 이방운李昉運 (1761-?)의 〈망천십경도〉가 홍익대학교 박물관에 소장되어 있다.

227 매신 梅身

매화나무의 수간樹幹. 매신을 묘사할 때는 양쪽으로 윤곽선을 긋고 가운에 부분은 붓을 뉘어 밑으로 끌어 비백법飛白法*으로 거친 표면 질감을 내고 몇 개의 준皴*을 가한다.

228 매화점 梅花點

매화 꽃잎처럼 생긴 짧고 굵은 점. 대개 가운데를 중심으로 방사상放射狀을 이루는 다섯 개의 점이 한 조組를 이룬다.

매화희신보

229 매화희신보 梅花喜神譜

남송의 송백인宋伯仁이 편찬하여 1261년에 출간된 매화 화보畵譜. '희신喜神'이란 초상화를 이르는 말로 이 화보에서는 100가지 매화의 자태, 즉 꽃봉오리부터 꽃잎이 떨어질 때까지 여러 단계의 모습, 여러 각도에서 본 매화꽃의 형태를 간결한 선묘로 표현하고, 매화를 묘사한 시詩를 곁들여 목판화로 실었다. 이 화보의 매화 그림은 북송시대부터 크게 발달하기 시작한 문인 묵매墨梅*의 청초한 모습을 반영한다. 이 그림들은 간결한 매화가지에 꽃이 성글게 달린 묵매 초기의 모습으로 후대의 꽃이 많이 달린 화려한 매화와는 구별된다. 사군자 화보 가운데 가장 연대가 이른 화보이다.

230 맥락 脈絡

첩첩이 겹쳐 보이는 산봉우리들의 윤곽을

묘사할 때 가장 중요한 형태를 잡아주는 필선. 제일 가까운 곳에 있는 봉우리를 먼저 묘사하고 그 다음 점점 뒤로 가면서 처음 필선에 연결되게 그려 혈맥血脈 모양으로 이어지는 선들. 먼저 맥락脈絡을 잡아놓고 그 다음에 준皴*을 가한다.

231 명사대가 明四大家

명대 중기에 활약한 심주沈周* (1427-1509), 문징명文徵明* (1470-1559), 당인唐寅* (1470-1524), 구영仇英 (16세기 중엽 활약) 네 화가들의 총칭. 심주와 문징명은 사제지간으로 오파吳派* 화가들, 즉 문인화가들이며 당인과 구영은 직업화가들이다.

232 모 模

원본의 위에 비치는 얇은 종이를 대고 윤곽선을 직접 그대로 베끼는 것. 어떤 방법을 쓰든 상관없이 원본과 똑같이 그리는 것이다.

233 모란문 牡丹文

모란의 꽃과 잎을 도안화한 장식무늬. 모란은 꽃 중의 꽃이자 부귀를 상징하는 꽃이다. 모란꽃을 그대로 표현한 것과 모란 줄기에 모란 잎을 상하좌우로 연속시켜 표현한 형태의 두 가지가 있다.

234 모란홍 牡丹紅

연지臙脂*로부터 만든 분홍색 안료. 꽃, 특히 모란꽃을 채색하는데 사용한다.

235 모방 模倣 ⇒ 모, 모본

236 모본 模本

원본과 똑같이 그리는 것. 경우에 따라 크기는 조금 다를 수 있다.

237 목각탱 木刻幀

나무를 조각하여 만든 불화. 주존불主尊佛 뒤에 후불화後佛畵로 봉안하였으며, 기능은 불화이지만 기법은 조각에 해당되므로 회화와 조각의 두가지 측면을 동시에 갖고 있다. 대개 2개 이상의 판목을 잇대어 만드는데, 상이 조각된 중앙부 이외에 상단부나 하단부는 따로 조각하여 붙이는 경우도 있다. 현재 알려진 작품은 7점으로 모두 조선 후기의 작품들이다. 도상적으로는 본존인 아미타불을 중심으로 8대보살과 십대제자, 사천왕, 기타 권속들을 2단 내지 4단으로 정연하게 배치하는 등 불화의 아미타극락회상도와 동일한 구도를 보여준다. 대표적인 작품으로는 용문사 목각탱(1684년), 남장사 관음선원 목각탱(1694년), 실상사 약수암 목각탱(1782년), 남장사 보광전 목각탱, 대승사 목각탱, 경국사 극락전 목각탱, 미륵사 목각탱 등이 있다.

모란문, 지장보살도, 고려, 일본 젠도지善導寺 소장

목각탱, 1684년, 목조 채색, 268x218cm,
경북 예천 용문사 대장전 소장, 보물 제989호

『목련경目連經』의 내용을 판각한 판화.『목련경』의 원 제목은『불설대목련경佛說大目連經』으로, 송대宋代 법천삼장法天三藏이 한역漢譯하였다고도 하나 확실하지 않다. 아귀도餓鬼道에 빠진 어머니를 구제하는 목련존자의 효심孝心이 주제인『우란분경盂蘭盆經』이 중국에서 민간에 전파되는 과정 중 지옥의 모습 등 여러 내용이 첨가되어 현재와 같은 내용이 성립되었다. 내용은 삼보三寶를 믿지 않고 살생을 한 죄로 죽어서 지옥에 떨어져 고통 받는 망지亡母를 구출하여 천상에 태어나게 한다는 목련존자의 효가 골자로 되어 있다.

우리나라에서는 고려시대부터『부모은중경父母恩重經』과 함께 대표적인 효경孝經으로 널리 독송되었다. 현존하는 판본은 모두 16세기 이후의 것들로서, 대부분 본문에 해당되는 곳에 판화가 삽입되어 있는 형식을 취하고 있다. 집 문 앞에 부인(청제부인靑提夫人)과 허리를 굽혀 인사하는 인물(라복羅卜), 짐을 실은 마차와 안장을 얹은 말과 대기하는 하인 등『목련경』의 첫 부분의 내용을 도해한 변상으로 시작하여, 목련이 등을 켜고 번幡을 만들어 세운 장면, 어머니가 아귀도에서 벗어나 개로 변한 모습, 우란분재를 올리는 장면, 목련의 공덕으로 어머니가 도리천궁忉利天宮으로 올라가는 모습 등『목련

목련경판화, 수암사본, 1654년, 한국학중앙연구원 장서각 소장

경』의 마지막 부분에 이르기까지 모두 18장면으로 구성되어 있다. 연기사본(1536년간), 홍복사본(1584년간), 수암사본(1654년간), 보현사본(1735년간) 등이 있다.

239 목일회 牧日會

1934년 도쿄 미술학교 출신 서양화가들이 주축이 되어 결성한 미술 단체. 이들은 대부분 1930년 결성되었던 백만양화회白蠻洋畵會의 동인이었으므로 목일회는 그 후속 단체로 볼 수 있다. 회원은 구본웅具本雄, 김용준金瑢俊, 임용련任用璉, 백남순白南舜, 이병규李昞圭, 황술조黃述祚, 길진섭吉鎭燮, 장발張勃, 송병돈宋秉敦, 이마동李馬銅, 신홍휴申鴻休 등. 여기에 우리나라 최초의 프랑스 유학파 이종우李鍾禹가 참여하여 프랑스와 일본

의 서양화풍에 우리나라의 전통미술과 융합을 시도하며 한국미술에 적합한 서양화 양식을 찾으려고 노력하였다. 화신백화점에서 제1회 회원작품전을 가졌으나 단체의 이름이 일본 배격의 뜻을 담고 있다는 이유로 사용금지당해 모임이 해체된 상태였다가 1937년에 이름을 목시회牧時會로 개칭하고 활동을 재개했다. 1938년 2회의 회원전을 끝으로 해체되었다.

몰골법, 허련, 모란도, 19세기, 국립중앙박물관 소장

240 몰골법 沒骨法

윤곽선을 써서 형태를 정의하지 않고 바로 먹이나 채색만을 사용하여 붓을 눌러 넓게 퍼지도록 하여 사물의 형태를 묘사하는 기법. 윤곽선이 없기 때문에 몰골, 즉 뼈 없는 그림이라고 부른다. 특히 꽃 그림에 많이 사용되며 이 경우 엽맥葉脈이나 꽃의 끝을 예리한 필선으로 더해준다. 구륵법鉤勒法*과 반대의 기법이다.

241 몽롱체 朦朧體

20세기 초기에 나타난 일본회화의 한 양식. 미술원美術院의 급진파인 요코야마 타이칸橫山大觀 (1868-1958), 히시다 순소菱田春草 (1874-1911) 등은 동양화의 전통적인 표현방법인 선묘線描를 없애고 먹과 색채의 농담濃淡만을 구사하여 공간감의 표현을 시도하였다. 이 새로운 양식을 당시 동경 일일신문日日新聞에서는 조소하는 의미로 '몽롱체'라고 명명하였다. 즉 이들의 작품이 '긴장하지 않은 몽롱한 인상'이 강하다고 하여 비하하는 의미로 붙여진 이름이다. 몽롱체 화풍은 청신한 낭만적인 분위기를 화면에 나타내는 것에는 성공했으나 동양화 본연의 힘있는 필선이 사용되지 않았기 때문에 비판을 받았으며, 일제강점기의 우리나라의 회화에도 일본화의 영향이 미치면서 일부 화가들의 그림에 이와 비슷한 경향이 나타나 역시 비판의 대상이 되기도 하였다. 그러나 몽롱체 화풍은 역사적으로 보면 일

몽롱체, 요코야마 타이칸, 어원춘우御苑春雨, 1924년, 일본 궁내청 소장

본화가 서양회화의 영향을 받아들이는 하나의 과정으로서 흥미로운 단계를 보여준다.

242 몽유도원도 夢遊桃源圖

조선 초기의 화원畵員* 안견安堅의 유일한 기년작紀年作 (1447) 산수화. 비단에 먹과 채색으로 그렸다. 크기는 38.7x106.5cm. 현재 일본 나라奈良 천리대天理大 중앙도서관에 소장되어 있다. '꿈에 도원桃源을 거닐다'라는 제목에 명시된 바와 같이 이 그림은 안평대군安平大君 이용李瑢이 1447년 4월 20일 꿈에 박팽년朴彭年 등 당시의 문사들과 도연명陶淵明의 도화원기桃花源記에 나오는 도원桃源을 거닐고 그 장면을 안견에게 설명해 주어 그리게 한 것이다. 안견은 단 사흘만에 이 그림을 완성하였다고 한다. 이 그림에는 송설체松雪體* 글씨로 유명한 안평대군의 제서題書가 감색紺色비단에 붉은 글씨로 쓰여 있다. 또한 그의 발문과 1450년에 지은

시 한 수首, 그리고 신숙주申叔舟 · 정인지鄭麟趾 · 박팽년朴彭年 · 성삼문成三問 · 서거정徐居正 등 당대의 22명의 명사들의 제찬題讚이 그림과 더불어 두 개의 두루마리로 나뉘어 표구되어 있다. 그림 자체는 조선 초기에 풍미한 이곽파李郭派* 양식의 산수화이며, 환상적 산과 안개가 흐르는 모습은 도원桃源이라는 상상想像의 세계와 이를 꿈에서 본 형상이 배합된 이중二重의 비현실非現實 세계를 표현하기에 적절한 양식이다. 이 그림은 조선 초기 기년작紀年作 회화 유품이 매우 드물게 남아있는 실정에서 당시의 대표적 화가 안견의 진작眞作이라는 점과, 유려한 문장과 서체로 쓰여진 당대 문사文士들의 시와 문장이 어우러진 시서화詩書畵 삼절三絶*이라는 점에서 매우 귀중한 문화재이다.

243 묘법연화경사경변상도
 妙法蓮華經變相圖 ⇒법화경사경변상도

몽유도원도, 안견,1447년, 견본수묵담채, 일본 텐리대학교 도서관 소장

244 묘법연화경판화 妙法蓮華經版畵
⇒ 법화경판화

245 묘영 妙英

조선 말기 전라도지역에서 활동하던 화승. 당호堂號는 향호당香湖堂이다. 19세기 중반부터 20세기 초반에 걸쳐 조계산 지역을 중심으로 활동하였다. 1867년-1907년에 이르는 약 40년 간의 작품이 남아있는데, 초기에는 주로 금암당錦巖堂 천여天如, 운파당雲波堂 취선就善 등과 함께 작업을 하였으며, 1880년경부터는 수석화사가 되어 독자적인 화풍을 구사한 것으로 보인다. 그는 스승인 천여와 취선의 화풍을 이어받아 전통적인 양식을 기본으로 하면서 복잡하고 구불구불한 선을 많이 사용하였으며, 파상선의 광배와 방형에 가까운 얼굴에 볼륨있는 얼굴표현 등을 특색으로 하였다. 채색면에서

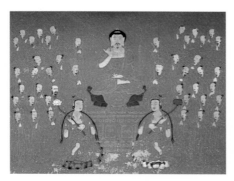

묘영. 칠성도. 1867년. 견본 채색. 77.0x102.5cm. 전남 순천 송광사 소장

는 적갈색의 사용이 두드러진다. 대표적인 작품으로는 천여와 함께 제작한 선암사 향로암 관음보살도(1869년), 대흥사 무량전 아미타도(1870년), 기연奇衍 · 취선과 함께 제작한 송광사 칠성도(1867년), 쌍계사 아미타도(1884년), 흥국사 석가모니후불도(1907년) 등이 있다.

246 묘작도 猫雀圖

조선 후기의 화가 변상벽卞相璧(17, 18세기 활약)이 그린 대표적인 동물화. 국립중앙박물관 소장. 고양이와 참새는 70세 노인을 뜻하는 모耄와 길조인 까치(작鵲) 한자발음상의 연계성 때문에 장수의 기쁨을 상징하는 축수용祝壽用 화제로 민화에서도 많이 그려지던 것이다.

247 무이구곡도 武夷九曲圖

중국 복건성福建省 무이산武夷山에 있는 구곡九曲을 그린 그림. 무이구곡도가 하나의 화제畵題*로 등장한 것은 남송南宋대 성리학性理學을 집대성한 주희朱熹(1130-1200)의 삶과 학문을 추종한 후학後學들이 그의 은신처이자 성리학의 발원지였던 무이구곡을 그리게 되면서부터였다. 따라서 무이구곡도는 산수화의 형식으로 그려졌지만 주희의 행적을 기리는 뜻이 상징화된 그림이

라고 할 수 있다. 무이구곡도는 주희 생전에는 그려지지 않은 듯 하며 그의 사후死後 원대元代부터 본격적으로 제작되었던 것으로 보인다. 조선에 전래된 것은 주자성리학의 이해가 심화되었던 16세기에 이르러서이다. 이성길李成吉의 〈무이구곡도武夷九曲圖〉(1592)가 현재 국립중앙박물관 소장으로 있다. 이때 무이구곡도가 수용되고 널리 유행할 수 있었던 것은 주희와 성리학에 대한 이해 및 감회의 결과였으며, 따라서 화풍도 중국을 적극적으로 모방하였다. 그러나 17세기에는 조선의 성리학자들이 우리나라의 산천에서 구곡九曲을 갖춘 명승을 찾아 자신들의 정사精舍를 짓고 그 풍경을 그린 구곡도九曲圖*를 제작하기에 이르렀다. 그 예로 국립중앙박물관 소장 조세걸曺世傑의 〈곡운구곡도谷雲九曲圖〉*(1682)를 들 수 있으며, 17세기의 구곡도는 실경을 표현했다는 점에서 진경산수 발달에 크게 기여하였

다. 이러한 구곡도는 18세기 이후에는 자의적인 도상의 해석과 함께 형식화된 화풍을 보였다.

248 무일도 無逸圖

『서경書經』「무일無逸」편編의 내용을 그린 그림. 통치자에게 백성들의 생업의 어려움을 일깨우고 바른 정치를 하도록 하기 위해 그려진 감계적鑑戒的 성격의 그림. 무일無逸이란 남의 위에 있는 사람은 일신의 즐거움이나 자기 몸의 편안함을 구해서는 아니 된다는 뜻이며 무일편은 주나라 주공周公이 섭정攝政을 그만두고 나이가 어리고 경험이 부족한 조카인 성왕成王을 등극시킨 다음 통치자로서 백성을 다스리는 자세를 충고하기 위하여 지은 것이다. 〈무일도〉에 관한 중국의 가장 오래된 기록은 북송 인종仁宗 때 학사學士였던 손석孫奭이 〈무일도〉를 그

무이구곡도, 부분, 이성길, 1592년, 국립중앙박물관 소장

려 바친 것과 역시 인종 13년(1035) 새로 설치한 이영각邇英閣과 연의각延義閣에 〈무일도병풍〉을 두게 한 것이다. 우리나라에서는 고려 태조太祖의 〈훈요십조訓要十條〉에 '서경 무일도의 내용을 그려 붙여 출입할 때마다 보고 반성하도록 하라'는 내용이 전한다. 조선시대에 이르러서는 초기부터 〈빈풍칠월도豳風七月圖〉*와 함께 궁중에서 많이 제작되었으며, 왕의 등극, 탄신, 지방행차 등의 기념선물로도 자주 진상되었다. 우리나라의 인물과 풍속이 담긴 〈무일도〉가 처음 제작되었던 것은 세종 때이며, 이 그림은 백성들의 어렵고 힘든 생활상을 담은 월령月令 형식으로 제작되었다. 〈무일도〉는 숙종 때 〈무일산수도〉라 부른 적도 있으나 작품이 남아 있지 않아 구체적인 모습은 알 수 없다.

249 묵국 墨菊

먹으로만 그린 국화. 사군자四君子* 가운데 선호도가 가장 낮은 화목이다. 우리나라에서는 조선 중기의 이산해李山海(1539-1609), 후기의 이인상李麟祥(1710-1760)의 작품들이 전하며 18세기 후기와 19세기에 이르면 그 이전보다 좀 더 많이 그려졌다. 이 시기 강세황姜世晃 · 신위申緯 등의 작품이 다수 전한다. ⇒ 사군자四君子

250 묵란 墨蘭

먹으로만 그린 난초. 예서隸書의 필법과 가까운 필법을 사용한다. 사군자四君子* 가운데 묵죽墨竹* 다음으로 선호되었으며 우리나라에서는 중기의 이정李澄, 후기의 김정희金正喜 · 조희룡趙熙龍 등에 의해 많이 그려졌으며, 역사에서 대원군大院君으로 더 잘 알려진 석파石坡 이하응李昰應 · 김응원金應元 등 말기의 작품이 많이 남아있다. ⇒ 사군자四君子

251 묵매 墨梅

사군자四君子* 중의 하나로 먹으로만 그린 매화. 나무 둥치는 비백법飛白法*으로 그리며 꽃은 윤곽선을 그어 그리기도 하고 담묵淡墨의 점으로 표현하기도 한다. 묵죽墨竹*과 더불어 사군자 가운데 비교적 일찍 북송北宋 때부터 문인들이 애호한 화목이다. 묵매와 보름달을 같이 그릴 경우 월매도月梅圖라고 한다. 조선 중기의 어몽룡魚夢龍 · 오달제吳達濟 · 말기의 조희룡趙熙龍의 묵매가 유명하다. ⇒ 사군자四君子

252 묵분오색 墨分五色

먹에 물을 섞어 농담을 조절하는 기법. 당대唐代 장언원張彦遠의 역대명화기歷代名畫

記*의 "먹을 운용함에 있어 오색이 갖추어 있다運墨而五色"는 구절에서 연유한 말. 그러나 오색이 정확히 무엇을 지칭하는가에 관해서는 일치된 설이 없다. 짙은 먹으로부터 엷은 먹의 단계를 나타내는 초焦 · 농濃 · 중重 · 담淡 · 청淸이나, 혹은 농濃 · 담淡 · 건乾 · 습濕 · 흑黑의 다섯 가지, 여기에 백白을 추가해 "육채六彩"라고도 한다. 그러나 대체로 먹의 풍부한 농담 변화를 의미하는 것으로 이해된다.

253 묵죽 墨竹

먹으로만 그린 대나무. 특히 몰골법沒骨法*으로 그린 대나무를 지칭한다. 사군자四君子* 가운데 선호도가 가장 높아 작품수도 가장 많다. 묵죽의 화법은 서예와 가장 가깝다. 즉 대나무 잎은 예서隸書, 또는 팔분체八分體로, 죽간竹竿은 전서篆書의 필법과 동일하다. 중국에서는 북송시대 이후 문인들에 의해 애호되었으며, 우리나라에서는 고려시대 문인들이 북송의 문화를 받아들이면서 시작되었다. 이 당시의 현존 작품은 없으나 문헌기록을 통하여 이를 알 수 있다. 조선시대로 오면 초기부터 말기까지 꾸준히 많은 화가들이 즐겨 다루어 현존 작품이 가장 많다. 조선 초기의 수문秀文, 신사임당申師任堂, 중기의 이정李霆, 후기의 유덕장柳德章, 강세황姜世晃, 말기의 김정희金正喜, 신위申

緯, 민영익閔泳翊 등이 유명하다. ⇒ 사군자四君子

254 묵화 墨花

먹으로만 그린 꽃 그림. 때로는 채소까지를 포함하기도 한다. 대개는 몰골법沒骨法*으로 그리며 약간의 필선이 가미되기도 한다. 사군자四君子*의 연장선상으로 사의적寫意的 성격이 강하여 문인들이 즐겨 그린 소재이다. 모란 · 연꽃 · 목련 등이 자주 그려졌다.

255 문방사보, 문방사우, 문방사후

종이紙 · 붓筆 · 벼루硯 · 먹墨 등 학문을 하는 선비가 늘 가까이 하는 네 가지 귀한 물건을 이르는 말. 문방사우文房四友, 또는 문방사후文房四侯라고도 한다.

256 문인화 文人畵

문인들이 여기餘技로 그린 그림. 중국 북송시대 소식蘇軾(1036-1101)*과 그의 친구들, 즉 서예가 황정견黃庭堅, 서화가 겸 감식가인 미불米芾,* 묵죽화가 문동文同,* 인물 및 말 그림으로 유명한 이공린李公麟* 등에 의해 정립된 개념. 이들은 사인士人과 화공畵工의 그림은 그들의 신분적, 교양적 차이로

인하여 필연적으로 여러 가지 차이가 난다는 논리를 기반으로 하여 '사인지화士人之畵' 또는 '사대부화士大夫畵'라는 용어와 사대부 화론畵論을 만들었다. 즉 사대부화란 그림을 직업職業으로 삼지 않는 화가들이 여기餘技 또는 여흥으로 자신들의 의중意中을 표현하기 위하여 그린 그림을 지칭하는 것이었다. 북송대에는 사회적으로 '문인 즉 사대부'라는 등식이 성립하였을 때였으나 원대元代부터는 반드시 그렇지 않은 경우가 허다하여 결국은 '사대부화' 대신에 '문인지화文人之畵,' 또는 문인화라는 용어를 사용하게 되었다. 이러한 역사적 배경에서 동기창董其昌(1555-1636)*의 남북종화 이론이 성립되었고 이후 남종화와 문인화를 동일시同一視하는 경향이 생기게 되었다.

문인화에서는 기법에 얽매이거나 사물의 세부적 묘사에 치중하지 않은 채 그리고자 하는 사물의 진수를 표현할 수 있을만큼 학문과 교양, 그리고 서도書道로 연마한 필력筆力을 갖춘 상태에서 흉중성죽胸中成竹,* 즉 그리고자하는 대상을 완전히 마음속에 준비하여 영감靈感을 받은 듯 흥興이 날 때 즉시 그린다는 것이다.

문인화가들은 필력이 도道의 경지에 이르렀다고 하여도 그림에 기교가 나타나지 않도록 치졸한 맛을 살려 천진함을 강조하였고, 사물의 내적인 면이나 화가의 의중意中을 표현하는 사의寫意*를 중시하고 이에 반대되는 형사形似를 추구하지 않았다. 그러므로 이와같은 그림은 서로를 잘 이해하는 친구들 사이에서 감상되었고 결코 매매되지 않았다. 또한 문인화에서는 옛 대가大家들의 필의筆意를 방倣하는 전통이 확립되어 후대에는 그들의 회화 양식樣式 자체가 그림의 주제가 되는 현상을 낳기도 하였다. 사의를 중시한 그림은 세부 묘사를 과감하게 생략하여 대개 소략疎略하므로 원대 이후의 문인화에는 시詩 형식의 화제畵題*를 곁들여 그 의미를 풍부하게 하는 경향이 생기게 되었으며 이때 시詩 · 서書 · 화畵가 모두 뛰어나 삼절三絶*을 이루게 되는 경우가 많았다. 문인들이 표현 수단으로 가장 적합하다고 생각한 화목畵目은 수묵 산수화이며 그 다음은 매梅 · 란蘭 · 국菊 · 죽竹의 총칭總稱인 사군자四君子*이다. 그 이유는 산수화가 예로부터 도道를 체현體現하는 가장 이상적인 소재로 여겨졌고, 사군자 역시 그 상징성으로 인하여 문인들이 가까이 했던 것이며 또한 사군자를 그리는데 구사하는 필획은 서예의 그것과 유사하다는 데도 기인한다. 사군자의 연장선상에 있는 묵포도墨葡萄, 소채蔬菜의 스케치 등도 문인화에 자주 등장한다. 그러나 문인들 중에도 청록산수화靑綠山水畵*나 인물화를 잘 그린 사람들도 있어 그들이 그린 화목이나 구사한 기법이 제한된 것은 아니다. 북송시대 사대부화, 즉 문인화의 정신은 우리나라의 고려시

대에 받아들여졌으며 당시의 왕공 사대부들이 여기餘技로 그림을 그린 예를 현재 문헌기록을 통해 잘 알 수 있다. 공민왕恭愍王(1352-1374 재위), 이제현李濟賢, 김부식金富軾 등이 그 예이며 앞의 두 사람에게 전칭傳稱된 그림은 현재까지 남아 있다. 조선 시대의 많은 문인 사대부들도 그림을 남겼으나 초기의 문인화가 강희안姜希顔은 자신이 화가로서 이름을 남기는 것을 꺼려 자손들에게 자신의 그림을 모두 없애라고 하였다. 조선 후기에 중국으로부터 남종화가 유입되면서부터 점차 많은 문인화가들의 활약을 보게 되며 이들은 화단에서 주도적 역할을 하였다. 강세황姜世晃, 이인상李麟祥, 조영석趙榮祏,, 심사정沈師正 등이 그 좋은 예이며 추사秋史 김정희金正喜에 이르러 조선의 문인화는 그 절정에 이르게 되었다.

257 문자도 文字圖

문자와 그림을 결합시켜 그린 그림. 삼강오륜三綱五倫을 비롯하여 유교적 윤리관을 나타내는 글자들이 주로 사용되며, 대표적인 것으로는 효도, 우애, 충절, 교신, 예절, 의리, 청렴, 부끄러움을 의미하는 효孝, 제悌, 충忠, 신信, 예禮, 의義, 염廉, 치恥 8자를 소재로 하여 8폭 병풍으로 그리는 예가 가장 많다. 이를 효제문자도孝悌文字圖,* 효제도* 또는 팔자도八字圖*라고도 하며, 민간에서는

문자도, 충. 종이에 채색, 조선 말기, 74.2x42.2cm, 삼성미술관 리움 소장

꽃 글씨라고 불려왔다. 각각의 글자는 그 의미와 관련된 고사故事나 설화의 내용을 대표하는 상징물과 함께 그려진다. 예를 들면 '효' 자에는 오吳나라 맹종孟宗이 한겨울에 노모老母에게 죽순을 따 드린 일과 진晉나라 때 왕상王祥이 한겨울에 얼음을 깨고 계모에게 잉어를 잡아 드린 것을 상징하여 잉어와 죽순 등이 함께 그려졌다. 문자도에 표현된 이러한 중국 고사들은 조선시대 후기 백

성의 교화 教化를 위해 간행되었던 『이륜행실도二倫行實圖』*(1730), 『삼강행실도三綱行實圖』,* 『오륜행실도五倫行實圖』*(1797) 등의 내용에서 추출한 것이며, 이밖에도 구름과 용을 함께 그린 〈운룡문자도雲龍文字圖〉, 바람과 호랑이를 그린 〈풍호문자도風虎文字圖〉, 용·잉어·새우·대합을 그린 〈충자도忠字圖〉 등이 있다. 문자도는 18세기 이전부터 궁중이나 사대부 가정에서 장식병풍으로 사용했던 것으로 추정되며, 19세기에는 상류층 문자도의 정형에서 벗어나 그림의 성격이 강해지고 문자 본래의 의미와는 관계없는 다양한 표현이 가미된 민화풍의 문자도가 널리 유행하게 되었다. 문자도의 기법에는 붓을 사용하는 전통적인 기법 이외에 가죽 붓을 사용하는 혁필화革筆畵* 기법과 인두로 지져서 그리는 낙화烙畵* 기법 등이 있다.

258 미가산수 米家山水

중국 산수화파의 하나. 북송의 미불米芾(1051-1107)과 그의 아들 미우인米友仁(1075-1151)이 창시한 안개가 자욱하고 습윤한 풍경을 발묵潑墨*과 미점米点*을 구사하여 표현한 산수화파. 원대의 고극공高克恭(1235-1310), 방종의方從義(1277-1368), 명대의 진순陳淳*(1483-1544) 등이 이에 속한다. 후대로 이어지면서 남종화南宗畵*의 한 조류를 이루었다. 한국 회화에서는 15세기부터 시작되어 조선 말기까지 이어지면서 크게 유행하였다.

259 미륵불화 彌勒佛畵

미륵부처를 그린 그림. 미륵Maitreya은 수미산須彌山 상단의 도솔천에 주재하면서 중생을 교화하는 보살인데, 석가모니가 입멸한 후 56억 7천만 년이 지나면 인간세계의

미가산수, 이정근, 미법산수도, 조선 중기, 지본수묵, 23.4x119.4cm, 국립중앙박물관 소장

용화수龍華樹 아래에 내려와 부처가 되어 석가불이 못다 구제한 중생을 모두 제도한다는 미래불로서 부처와 보살의 두 가지 성격을 가지고 있다. 미륵사상은 일찍부터 불교도들에게 인기가 있었는데, 이 가운데 상생上生, 즉 도솔천 왕생사상은 보다 체계화되고 심화되어서 진종眞宗 또는 법상종法相宗이라는 종파로 널리 신앙되었다. 미래의 정토를 약속하는 하생下生사상은 이 세상을 정토로 만들고 모든 사람들을 구제하겠다는 구제자로서의 미륵불을 열렬히 신앙하는 것으로, 이러한 사상은 세상이 혼란하거나 사회가 불안할 때 더욱 성행하였다. 미륵존상을 모시는 전각은 미륵전彌勒殿이라 하며, 미륵존상이 주불일 경우 용화전龍華殿

미륵불화, 1798년, 견본 채색, 181.8×173.0cm,
경남 양산 통도사 소장

이라고도 한다.

미륵불화는 미륵정토변상도彌勒淨土變相圖, 미륵하생경변상도彌勒下生經變相圖,* 미륵내영도彌勒來迎圖의 세가지 형식이 있다. 미륵정토변상도는 미륵보살이 설법하고 있는 도솔천 미륵천궁의 장면을 묘사한 그림으로 미륵보살은 보통 보관에 탑을 묘사하거나 손에 탑을 가지며, 손에 든 연꽃에 탑을 묘사하는 것이 특징이다. 미륵하생경변상도*는 미륵이 용화수 아래에서 3회 설법한 후 미륵불이 되어 중생을 제도하는 장면을 그렸다. 미륵내영도는 아미타래영도와 거의 유사한데 보통 보관을 쓴 미륵보살이 구름을 타고 내려오고 주위로 보살과 성중聖衆·범천梵天·제석천帝釋天들이 둘러싸고 있으며 미륵정토 수행자가 작게 배치된다. 우리나라에서는 미륵정토변상도와 미륵내영도는 거의 조성되지 않았으며, 고려시대의 미륵하생경변상도彌勒下生經變相圖*가 3점 남아있다.

260 미륵하생경변상도 彌勒下生經變相圖

『미륵하생경彌勒下生經』의 내용을 그림으로 표현한 불화. 『미륵하생경』은 우리나라 미륵신앙의 소의경전 중 하나로서, 『미륵성불경彌勒成佛經』·『미륵상생경彌勒上生經』과 함께 미륵삼부경彌勒三部經으로 불린다. 여러 종류의 한역본이 있으나 축법호竺法護가

미륵하생경변상도, 1350년, 견본 채색,
178x90.3cm, 일본 신노인親王院 소장

리 신봉되고 전승되었다.

변상도는 화면을 크게 2등분하여 윗부분에
는 미륵불이 용화수 아래에서 중생들을 성
불시키기 위하여 설법하는 장면을 그렸고,
아래에는 미륵하생지로 알려진 시두말성翅
頭末城의 여러 모습을 묘사하였다. 상부의
중앙에 그려진 미륵불은 여러 보살과 권속
들에게 둘러싸여 앉아있는데, 의자에 앉아
두 다리를 내려뜨린 의좌상倚坐像의 자세가
특이하다. 미륵의 머리 위에는 미륵이 성불
하기 이전에 거주하던 도솔천궁의 화려하
고도 장엄한 모습을 표현하였고, 미륵 아래
에는 전륜성왕과 왕비가 미륵의 설법을 듣
고 출가를 결심하여 꿇어앉아 삭발하고 있
는 장면을 그렸다. 아래 부분에는 미륵이
하생한 성의 화려하면서도 장엄한 모습, 농
부가 밭갈이하는 장면, 벼를 베고 도리깨로
타작하고 낱알을 주어 담는 모습 등 추수장
면, 금은보화를 쓸어 담고 있는 장면 등을
그렸다. 이것은 "비가 때 맞추어 내려 곡식
이 풍성하게 자라고, 한 번 심어 7번이나 수
확한다"는 『미륵하생경』의 내용을 도상화
한 것으로 추정된다. 1294년에 제작된 미륵
하생경변상도(일본 묘만지妙滿寺 소장)를 비롯
하여 1350년 현철圱哲의 발원에 의해 회전
悔前이 제작한 미륵하생경변상도(일본 신노인
親王院 소장), 일본 치온인知恩院 소장 미륵하
생경변상도 등 3점이 전한다.

번역한 것이 가장 널리 유통되었다. 경전의
내용은 구원한 미래에 미륵이 이 세상에 태
어나서 부처가 되고 전륜성왕轉輪聖王을 비
롯한 많은 중생들을 교화하는 것을 주요한
내용으로 하고 있다. 특히 석가모니 입멸
후 56억 7천만 년 뒤 인간의 수명이 8만4천
세가 될 때 이상적인 용화세계龍華世界가 실
현되고 미륵불이 강림할 것이라는 예언적
인 내용을 담고 있어 희망의 신앙으로서 널

261 미법산수 米法山水 ⇒ 미가산수

262 미수기언 眉叟記言

조선 중기의 문신 미수眉搜 허목 許穆 (1595-1682)의 시문집. 93권 25책으로 구성. 허목은 당쟁이 치열하던 숙종대에 예론禮論으로 노론老論의 영수領首였던 송시열宋時烈과 논쟁을 일으킨 바 있는 대표적인 남인南人 학자였다. 『미수기언』은 허목이 자연, 경전, 예약, 교육, 정치, 사회, 서화 등 각 분야에 걸쳐 저술한 것을 직접 편집한 문집으로 1689년(숙종 15) 왕명으로 간행되었다. 원집, 속집, 습유拾遺, 자서自序, 자서속편, 별집別集으로 구성되었다. 저술한 시기를 기준으로 나누어 보면 1674년(현종 15) 이전에 쓰여진 「원집」과 그 이후에 지은 「속집」이 합계 67권이며, 따로 「별집」 26권이 있다. 이 문집의 체제는 일반 문집과 달리 첫 머리의 큰 표제가 학學 · 예禮 · 유림儒林 등으로 되어 있어 형식보다 내용을 기준으로 편집되었다. 다만, 편지 · 묘비문 등은 형식에 따라 함께 묶여져 있으며, 별집은 시詩 · 수의收議 등을 글의 형식별로 수록되었다. 저자가 직접 쓴 장문의 「자서自敍」 두 편도 매우 중요한 자료다.

허목의 중국 진한秦漢 이전의 문물에 대한 탐구는 문자에도 적용되어 그는 전서篆書에서 독보적 경지를 이루었다. 사상적으로는 이황李滉 (1501-1570), 정구鄭逑 (1543-1620)의 학통을 이어받아 이익李瀷에게 연결시킴으로써 기호畿湖 남인 실학파의 기반을 이루었다. 기언記言 원집原集 상편 제9권 도상圖像에는 세 편의 화상畵像 찬讚과 기記가 있고, 원집原集 하편 제29권 서화書畵에는 낭선군郞善君 이우李俁의 금석첩, 화첩 등의 서序가 실려 있다.

263 미점 米点 미점준 米点皴

붓을 옆으로 뉘어서 횡으로 찍는 점묘법이나 준법皴法. 북송의 문인화가 미불米芾 (1051-1107)이 창안한 데서 그의 성을 따 붙여졌다. 녹음이 무성하고 습윤濕潤한 여름 산이나 수림樹林을 그릴 때 많이 사용된다. 조선시대 후기 정선鄭敾의 진경산수화*를 비롯하여 여러 문인들의 산수화에도 많이 나타난다.

264 민간연화 民間年畵

중국에서 음력설을 즈음하여 발재發財, 다산多産, 행운, 벽사辟邪의 의미를 담고 있는 각종 소재를 판화로 찍어 집안 곳곳을 장식하던 그림. 우리나라의 세화歲畵*보다 매우 서민적 차원의 그림들이다.

민중미술. 안한수. 밤. 1993. 채색목판. 50x64cm

265 민중미술 民衆美術

1980년대 광주민주화운동의 무력 진압과 그 반작용으로 제5공화국에 대한 저항이 사회운동으로 확산되던 무렵에 등장한 미술 흐름의 한 형태. 1980년 젊은 작가들의 동인同人 모임인 '현실과 발언'이 창립되면서 본격화되기 시작하였고 1985년 민족미술협의회가 결성되어 서울 인사동에 '그림마당 민'이라는 독자 전시공간이 마련될 만큼 활발하게 활동했다. 이들은 20세기 초기 유럽과 중국의 사회사실주의* 운동에서와 같이 과장된 사실주의寫實主義*기법을 택하였고 이러한 기법으로 한국 사회의 온갖 부정不正과 부조리不條理를 그림을 통하여 고발하는 것을 주된 목적으로 삼았다. 그림 소재는 주로 군사정권의 비판과 풍자, 노동자와 농민들의 억압된 삶과 참담한 현실, 민족 분단, 산업화에 의해 파괴된 환경을 고발하는 것들로 일반사람들의 많은 호응을 얻었다. 시위 현장에 크게 내걸린 걸개그림, 목판화, 강렬한 색채의 구사 등이 특징이다. 정부의 강력한 규제에 부딪쳐 당시의 많은 작품들이 파괴되었다.

1993년 문민정부文民政府의 출범 직후 민중미술의 사회공헌을 인정받아 1994년에 제도권에서는 처음으로 국립현대미술관에서 기획전 「민중미술 15년전」을 열게 되었다. 전시된 작품들 가운데 상당수가 탄압으로 파괴되었던 것을 다시 제작한 것들이었다. 대표적 작가로 강요배姜堯培 (1952-), 김방죽金邦竹 (1955-), 김호석金鎬碩 (1957-), 박불똥 (1956-), 박재동朴在東 (1952-), 손상기孫詳基 (1949-1988), 손장섭孫壯燮 (1941-), 신학철申鶴澈 (1943-), 안창홍安昌鴻 (1953-), 오경환吳京煥 (1940-), 오윤吳潤 (1946-1986), 임옥상林玉相 (1950-), 정복수丁卜洙 (1955-), 홍성담洪成潭 (1955-), 안한수安漢洙 (1959-) 등이 있다.

266 민화 民畵

조선시대 회화 가운데 생활공간의 장식 및 각종 행사장 등에 사용하기 위하여 민속적인 관습에 따라 그려졌던 그림들. 민화라는 명칭은 일본인 미술 평론가 야나기 무네요시柳宗悅 (1889-1961)가 오츠에大津繪라는 일본의 민속적 회화에 붙였던 명칭에서 비롯되었으나, 현재 우리나라에서는 떠돌이 서민 화가가 그린 각종 그림들과 궁중에서 제

민화, 책거리도, 19세기, 지본 채색, 43x189cm, 프랑스 기메동양박물관 소장

작된 각종 의식儀式용, 장식裝飾용 그림을 통칭하는 용어로 사용되고 있다. 그러나 궁중에서 제작된 의식용, 장식용 회화를 민화라고 부르기에는 적절치 않다. 예를 들어 오봉병五峯屛*이나 책가도冊架圖* 등은 후대에 소규모로 그려져 민간에서도 사용되기도 하였으나 처음부터 민화의 소재는 아니었음이 분명하다. 민화는 재미있고 풍부한 민간 설화, 무속 신앙, 그리고 각종 고사故事 등의 내용을 소재로 하고 있다. 예를 들어 부귀富貴의 상징인 모란병牡丹屛, 장수長壽의 상징인 십장생十長生,* 벽사辟邪의 상징인 까치 호랑이 등 기복祈福적 내용의 각종 그림, 기타 상징적 화조화·영모화·인물화·유교儒敎의 도덕관을 담은 문자도文字圖*·금강산도*·소상팔경도瀟湘八景圖* 등의 명승지를 묘사한 산수화 등 매우 다양하다. 가장 큰 양식적 특징으로는 소박한 형태와 대담하고도 파격적인 구성, 강렬한 색채, 그리고 형식화形式化와 양식적 보수성保守性을 들 수 있다.

267 밀타승 密陀僧

불화 또는 단청의 안료. 황색을 말한다. 산화납PbO·연鉛을 산화시켜 만든다.

ㄱㄴㄷㄹㅁㅂㅅㅇㅈㅊㅋㅌㅍㅎ

268 박고도 博古圖

청동기 · 도자기 · 기타 문방사우文房四* 등 골동품을 묘사한 그림. 박고博古라는 용어는 박통고사博通古事(옛 것을 널리 알다)의 준말이다. 송대宋代 금석학金石學 연구의 일환으

박고도, 박고화훼博古花卉. 중국 청대

로 왕불王黻에 의해 집대성된 『선화박고도宣和博古圖』(1123-25)에 수록된 고동기古銅器가 문인들 사이에 널리 알려진 후 옛 도자기, 괴석怪石 등으로 그들의 관심이 넓혀지면서 옛 기물들을 묘사한 박고도의 도상이 성립되었다. 원래는 인물화의 배경으로 시작되었으나 후대에 독립된 화제로 발전하였다. 이들의 일부가 조선시대의 문방도, 또는 책가도冊架圖*에 포함되었다. 주로 사실적 묘사, 또는 공필工筆*을 요하는 그림이므로 직업화가들만이 그린 화제이다.

269 반구대 암각화 ⇒ 암각화

270 반두준 礬頭皴

 백반 덩어리나 둥그런 찐빵 모양의 많은 덩어리가 모여서 이루어진 산꼭대기의 모습을 묘사한 준법. 침식이 심한 지형을 나타낸다. 오대의 거연居然(10세

기 후반 활약)으로부터 시작되어 원사대가元
四大家* 가운데 오진吳鎭 (1280-1354)* · 황
공망黃公望 (1269-1354)*의 산수화에서 많이
보인다.

271 반선 礬宣

아교에 명반明礬을 탄 풀을 표면에 바른 화
선지. 표면을 매끄럽게 하여 붓이 잘 움직
이도록 한 것이다.

272 반야용선도 般若龍船圖

중생들을 고통의 세계로부터 피안彼岸의 세
상으로 건네 주는 용선을 타고 극락왕생하
는 모습을 그린 그림. 용선접인도龍船接引圖
라고도 한다. 반야般若는 지혜를 의미하는
것으로 지혜를 깨달아 피안에 도달하는 것
을 상징적으로 나타낸다. 통도사 극락전 외

벽 반야용선도, 제천 신륵사 극락전 반야용
선도 벽화, 국립중앙박물관 소장 반야용선
도, 서울 안양암 대웅전 반야용선도 등이
있다.

273 반차도 班次圖

조선시대 기록화에서 그 행사에 참여한 인
물들이 상호 위계질서에 따라 배치된 그림.
주로 궁중의 여러 가지 행사 때 행렬도, 진
찬進饌 · 진연進宴 행사에 참여한 신하들, 내
외명부內外命婦들, 악사 · 무희 등 각 인물의
위치를 나타낸 그림을 지칭한다. 이들 반차
도는 의궤儀軌* 기록의 마지막 부분에 첨가
되므로 의궤반차도라고도 한다. 조선시대
가례嘉禮 반차도를 보면 왕과 왕비의 연輦을
전후하여 각종 시위대侍衛隊, 문무백관, 의
장대儀仗隊, 악대樂隊, 상궁尙宮, 의녀醫女 등
을 포함하여 수 백명의 인원이 등장하는 화

반야용선도, 조선 후기, 견본 채색, 76.0x203cm, 서울 안양암 대웅전 소장

반차도, 영조정순후가례도감의궤 반차도, 1759년, 규장각

려한 그림도 있다. 그림으로 그려지기 이전
에 글씨로 각 인물의 위치를 일목요연하게
기재한 도면을 문반차도文班次圖라고 한다.

274 발묵 潑墨

먹에 물을 많이 섞어 넓은 붓으로 윤곽선
없이 그리는 화법. 당대 이후 일품逸品* 화
가들이 구사한 것으로 북송의 미불米芾*과
그를 추종한 그 이후의 화가들, 그리고 남
송의 선종禪宗 화승畵僧*들의 그림에서 많
이 볼 수 있는 기법이다. 우리나라에서도
조선 초기부터 강희안姜希顔, 이정근李正根
등의 전칭작으로 시작되어 많은 그림에 이
기법이 꾸준히 사용되었다.

275 방 仿

방倣이라고도 쓰며 옛 대가大家의 그림을
그대로 모방하는 것이 아니라 화의畵意, 또
는 필의筆意, 즉 정신이나 필치를 본받아 그
린다는 의미. 문인화文人畵*의 중요한 기본
정신이다.

276 방외화사 方外畵師

지방 관청을 중심으로 활약한 화사畵師. 이
들 가운데 널리 알려진 사람들은 왕실의 혼
례와 같은 중앙에 큰 행사가 있을 때 행사
를 관장하는 도감都監*에 차출되기도 한다.

278 배접장 ⇒ 배첩장

277 배채법 背彩法 ⇒ 복채법

279 배첩 褙貼 배접 褙接 ⇒ 배첩

비단이나 종이에 그린 그림 뒷면에 두꺼운
종이를 발라 그림을 빳빳하게 만드는 일.
병풍이나 화첩, 화축을 만들기 전 단계의
작업이다. 배접褙接이라고도 하며 현대에는
후자가 더 보편적으로 통용된다.

280 배첩장 褙貼匠 褙接匠

배첩褙貼*을 전문으로 하는 장인匠人. 궁중에서 필요로 하는 배접 일을 하는 장인들은 공조工曹 소속이었다가 후기에는 도화서圖畵署* 소속으로 바뀌었다. 조선시대 의궤儀軌 기록에는 각종 도감에 종사한 배첩장들의 이름이 다수 보이며 그만큼 전문성을 인정받은 장인이다.

281 백동자도 百童子圖

놀이에 열중해 있는 천진난만한 귀여운 사내아이들의 모습을 그린 것으로 남아존중 사상과 자손 번성에 대한 염원이 깃들여 있는 민화의 일종. 백자도百子圖·백자동도百子童圖라고도 하며, 주로 젊은 부녀자의 방이나 아이들의 방에 장식화로 사용되었다. 백동자도는 중국 당대唐代 제후諸侯였던 곽자의郭子儀의 이야기를 그린 〈곽분양행락도郭汾陽行樂圖〉*에서 유래되었다. 평생동안 벼슬살이와 가정생활이 평탄했으며, 백자천손百子千孫을 두고 85세까지 무병장수하여 수壽·부富·귀貴·다자多子 등을 갖춘 세상에서 가장 행복했던 인물의 상징인 곽자의의 자손들을 그린 〈백동자유희도百童子游戲圖〉에서 기원한 것이다. 아름다운 정원이나 선경仙境에서 제기차기, 연날리기, 장군놀이·닭싸움·술래잡기 등을 하며 즐

백동자도, 8폭병, 지본 채색, 53.2x34.5cm, 삼성미술관 리움 소장

겁게 노는 동자들은 대부분 한국의 어린이들이지만 간혹 중국식 머리모양과 복장을 하고 있기도 한다.

282 백묘인물화 白描人物畵

색채나 음영을 가하지 않고 철저하게 윤곽선만으로 이루어진 인물화 북송의 이공린李公麟*에 의해 전통이 확립되었다.

283 백문 白文 ⇒ 음문

284 백사위신중도 百四位神衆圖

신중화神衆畵*의 한 형식. 『화엄경華嚴經』에 등장하는 신중 외에 중국과 한국 등지의 토속신이 가미되어 형성된 104위位의 신중들을 묘사한 그림이다. 조선 후기에 이르러 우리나라에서 새롭게 창안된 도상이다. 『석문의범釋門儀範』·『범음집梵音集』* 등 불교의 식집에는 상단·중단·하단으로 이루어진 104위 신중에 대하여 기록하고 있는데, 상단은 대예적금강大穢跡金剛·8금강八金剛·4보살四菩薩·10대명왕十大明王 등 밀교적인 신들이 중심이 되고, 중단은 범천·제석천·사천왕·팔부중 등 원시불교의 호법신護法神과 성군星君 등 중국 도교의 신들이 주류를 이룬다. 또 하단은 인도와 한국의 토속신이 함께 표현되는 등 다양한 성격의 신들

백사위신중도, 1862년, 견본 채색, 348x315cm,
경남 합천 해인사 소장

로 이루어져 있다. 해인사 신중도(1862년)는 제일 윗부분에는 정면향을 한 제석천과 범천을 비롯한 천부중天部衆이 배치되고, 그 아래에는 대예적금강向左과 대자재천大自在天. 向右 및 4보살, 8금강, 그리고 아래에는 중앙의 위태천韋駄天을 중심으로 천룡팔부天龍八部를 비롯한 많은 무장신들이 배치되어 있다. 이 모든 신중들은 제석천-범천-대자재천-대예적금강-위태천이 이루는 오각형의 구도를 중심으로 질서정연하게 배치되어 있다. 법주사 104위신중도(1897년), 완주 송광사 104위신중도(1925년), 범어사 104위신중도 등이 알려져 있다.

285 백양회 白陽會

1957년 가을 김기창金基昶, 이유태李惟台, 이남호李南浩, 장덕張德, 박내현朴崍賢, 허건許楗, 김영기金永基, 김정현金正炫, 천경자千鏡子 등 9명이 주축이 되어 결성한 한국 화가들의 단체. 이들은 각자의 개성과 특질을 상호 존중하면서 전통회화의 현대적 다양화와 창조적 방향을 추구하자는 목표를 내세우고 1957년 12월 화신백화점 화랑에서 첫 회원 작품전을 열었다. 백양회는 사회적 활동 범위를 서울에 국한시키지 않고 지방으로 확대시켰으며, 1960년에는 해외 원정전遠征展까지 갖는 등 활발한 움직임을 보였다. 1976년 2월에는 정관을 개정하면서

과거 20년 동안의 활동 목표와 창립 정신을 재천명하였다.

이 단체는 화법과 표현경향이 서로 다른 중견 작가들의 모임으로 어떤 유파를 지향한 것은 아니었으며, 새로운 실험이나 파격적인 표현의 모험은 별로 없었다. 그러나 고루하게 종래의 형식주의를 고수하였던 것은 아니며 대다수 회원들은 독자적 화법으로 풍부한 개성 표현과 전통 개량의 의지를 보였다는데 그 의의가 크다.

286 백엽점 柏葉點

 작은 검은 점으로 근경近景의 측백나무 잎을 묘사하거나 원경遠景의 활엽수 잎을 묘사하는 데 사용된다.

287 백우회 白牛會

1937년 일본 도쿄에 유학 중인 미술학교 학생들을 중심으로 결성한 미술단체. 목일회牧日會*와 함께 주로 1930년대에 활동하였다. 1918년 6월 창설한 서화협회를 일제가 강제 해산시키고 관전인 조선미술전람회만 남게 되자, 미술 분야에서라도 자주적인 활동을 하자는 민족적 자각에 따라 결성되었다. 1933년 도쿄에 유학 중이던 김학준金學俊을 회장으로 주경朱慶, 심형구沈

亨求, 김인승金仁承, 조병덕趙炳悳, 김원金源, 이중섭李仲燮, 이유태李惟台, 구종서, 이쾌대 등 일본에 유학중인 화가들을 주축으로 만들었다. 일제가 백우白牛라는 문자가 민족적 자의식을 촉발한다는 이유로 개명을 강요하여 이듬해 재在도쿄미술가협회로 명칭을 변경하였다. 처음에는 서양화가 위주였으나 나중에 일본미술학교, 문화학원 등에 다니던 학생들이 참가해 동양화·조각 등으로 범위가 넓어졌다. 1942년과 1943년에 경복궁미술관에서 전시회를 개최하였다.

288 백의관음도 白衣觀音圖

흰옷을 입은 관음보살을 그린 그림. 백의관음pandaravasini은 일체의 재난을 없애주고 여행자의 수호자이자 인간의 수명을 늘려주는 보살이다. 중국에서 6세기 전기에 『다라니잡집陀羅尼雜集』 등 밀교경전이 한역되면서 널리 알려졌다. 백의관음의 형상에 대해서는 백련화白蓮華에 결가부좌하고 천발계관天髮髻冠을 쓰고 순소의純素衣를 입거나 『대일경소大日經疏』, 백의를 걸치고 연화좌에 앉아 한손에는 연꽃, 한손에는 정병을 들고 두발을 높이 세운다 『관세음보살설소화응현득원다라니觀世音菩薩說燒華應現得願陀羅尼』고 한다. 중국에서는 8세기 이후 백의관음도가 유행하였으며, 특히 선종의 흥기와 함께 감필법*으로 그려진 선종화*적인 백의관음도

백의관음도, 조선 후기, 지본 채색, 389x336cm,
전남 여수 흥국사 대웅전 뒷벽

가 유행하였다. 우리나라에서는 고려 후기
불화에 아미타불의 협시로 백의관음이 표
현되었으며, 조선 후기에는 후불벽 뒷면에
수월관음과 결합된 백의관음벽화가 많이
조성되었다.

289 백피 柏皮

길고 구불구불하며 약간 나선형의 성격을 띤
필선으로 측백나무 표면을 묘사하는 기법.

290 백화 帛畵

고대 회화유품 중 직물織物 위에 그린 것들
을 지칭. 가장 오래된 것은 전국시대戰國時
代 초楚나라의 유물로 호남성 장사長沙에
서 출토된 세 폭의 그림들이다. 또한 서한
西漢의 마왕퇴馬王堆 분묘에서 출토된 'T'
자형 비의飛衣가 유명하다. 비의는 무덤 속
에서 관의 윗부분을 덮은 그림이며, 비의飛
衣라는 명칭은 그 분묘 부장품 목록인 유책
遣策에 의한 것이다. 이들 백화는 모두 부장
품으로 당시의 사후死後세계에 관한 생각과
생활풍습, 회화 양식 등을 알 수 있는 귀중
한 유품이다.

291 번각 飜刻

판화제작의 기법. 판본은 있으나 목판이 마
손되었거나 없어져서 다시 판각할 때, 인쇄
된 판본을 새기려는 판본에 뒤집어 붙여놓
고 그대로 새겨내는 기법을 말한다.

292 번화 幡畵

깃발에 매단 번幡에 그려진 그림. 사원에서
의식을 행할 때 사찰을 장엄하는 목적으로
그려진다. 중국에서는 일찍이 돈황에서 당
말 오대 경의 번화가 다수 발견된 바 있는
데, 좁고 긴 화폭에 관음보살이나 지장보살

백화, 호남성 장사 마왕퇴 1호분 출토, 서한(기원전 2세기 초)
채회 백화, 높이 205cm, 위폭 92cm, 아래폭 47.7cm, 중국 호
남성 박물관 소장

번화, 관세음보살도, 9~10세기, 돈황석굴사원 17굴발견,
일본 도쿄국립박물관 소장

등을 그린 것이 대부분이다. 우리나라에서
는 사찰장엄화인 칠여래도 · 사보살도 · 팔
금강도 등이 번화로 많이 그려졌다.

293 범음집 梵音集

조선 후기 지환智還이 편집한 불교의식집.
원 제목은 『천지명양수륙재의범음책보집
天地冥陽水陸齋儀梵音册補集』이며, 줄여서
『수륙의문水陸儀文』이라고 한다. 1709년 ·
1721년 · 1739년에 간행된 판본 외에도 다
수의 판본이 남아 있다.

294 법계성범수륙승회수재의궤
法界聖凡水陸勝會修齋儀軌

중국의 승려 지반志磐이 지은 수륙재水陸齋에
관한 불교의식집. 수륙재는 6세기 초 양 무제
때부터 시작된 의식으로, 물이나 육지에 있는
고혼孤魂 · 아귀餓鬼 등의 혼령에게 법식法食
을 평등하게 공양하여 구제하는 의식이다.

295 법화경사경변상도 法華經寫經變相圖

『법화경法華經』의 내용을 그림으로 그린 변
상도. 『법화경』은 『묘법연화경妙法蓮華經
Saddharma-pundarika-sutra』의 약칭으로
총 7권 28품으로 구성되었다. 6번 한역되
었으며, 406년에 구마라습이 번역한 『묘법

연화경』 7권 28품이 널리 유포되었다. 대승
불교의 대표적인 경전으로, 『화엄경』과 함
께 한국 불교사상의 확립에 가장 큰 영향을
끼쳤다. 따라서 역대 어느 경전보다도 많
이 간행되어 사경과 판화로도 많이 제작되
었다. 내용은 영취산靈鷲山에서 석가모니를
중심으로 한 다양한 성중들의 존재와 당시
의 상황을 장엄적으로 설명하고 석가모니
에 의해 법문이 설해진다. 이어 이 법문을
풍부한 비유와 인연설화를 예로 들어 보충
설명하고, 재차 석가모니와 보살, 제자들이
등장인물들에 의해 게송偈頌으로 찬탄되는
형식으로 이루어져 있다.

현존하는 『법화경』의 사경변상도는 대개
고려시대의 것으로 각 권 머리 부분에 그려
져 있다. 오른쪽에는 『법화경』을 설하는 부
처와 그 일행, 왼쪽에는 각 권의 내용 가운
데 가장 극적인 설화를 묘사하였다. 제1권
은 서품序品과 방편품方便品으로, 오른쪽에
는 석가모니가 영취산에 앉아서 『법화경』
의 설법을 시작하는 장면, 왼쪽에는 석가모
니의 백호상白毫相으로 비추어본 동방세계
와 아비지옥阿鼻地獄, 색구경천色究竟天 등
이 묘사되고 주위에는 설법을 찬탄하는 꽃
비가 내리는 장면이 묘사된다. 2권의 왼쪽
에는 불타는 장자의 집에서 아들을 건져내
는 비유품譬喩品의 이야기가 펼쳐지고, 3권
에는 약초유품藥草喩品의 장면과 화성유품
化城喩品의 보물을 찾는 장사꾼의 비유를 그

법화경사경변상도, 1340년, 일본 사가佐賀현립박물관 소장

리고 있다. 4권에는 견보탑품見寶塔品에 나오는 보탑寶塔 속에 석가모니와 다보여래多寶如來가 자리를 나누어 같이 앉아있는 모습과 수기授記하는 장면이 주로 묘사된다. 5권에는 안락행품安樂行品의 비유장면인 전륜성왕轉輪聖王이 신하에게 보배동곳을 상품으로 내리는 이야기 등이 표현된다. 6권에는 촉루품囑累品의 법을 부촉하는 장면들과 약왕보살본사품藥王菩薩本事品의 희견보살喜見菩薩이 스스로 몸을 태워 일월정명덕여래日月淨名德如來에게 공양하는 장면과 8만4천탑을 세운 장면 등이 묘사된다. 7권은 이 경의 결론부분으로관세음보살보문품觀世音菩薩普門品 등 5품으로 이루어졌는데, 경을 유포하는 공덕을 기리는 장면 또는 관세음보살 보문품의 칠난구제七難救濟 장면이 묘사된다. 감지금니묘법연화경 권2사경변상도(고려, 삼성출판박물관소장), 백지묵서묘법연화경사경변상도(1377년, 호림박물관소장. 국보 제211호), 감지금니묘법연화경 권5사경변상도 (1400~1404년. 국립중앙박물관소장), 감지금니묘법연화경 권2·4·5·6사경변상도(1422년. 불교중앙박물관 소장. 보물 제390호) 등이 있다.

296 법화경판화 法華經版畵

『법화경』의 내용을 판각한 판화. 고려시대부터 조선 후기에 이르기까지 많은 판본이 남아있다. 한국에서 간행된 『법화경』판화는 1236년 간행된 『법화경』과 1467년 간경도감刊經都監에서 간행한『법화경』을 제외하고는 거의 송宋 개원련사開元蓮寺의 비구 계환戒環이 1127년에 찬술한『묘법연화경요해妙法蓮華經要解』7권본인 점이 특징이다. 현존 판본은 고려시대의 것이 3종, 조선시대의 것이 117종 등 모두 120여 종에 이른다. 고려판으로 추정되는 기림사 비로자나불 복장 중의 『법화경』 권6 판화는 각 권마다 변상을 따로 새기는 형식을 취하고 있으며, 조선시대의 것은 영산회상도靈山會上

법화경판화, 1405년, 안심사본, 국립중앙박물관 소장

圖* 형식, 삼세불화三世佛畫* 형식, 금강경변상金剛經變相 형식, 칠존도七尊圖 형식 등 다양한 형식이 존재한다. 가장 많은 종류는 영산회상도가 권수판화卷首版畫로 새겨진 것으로, 설법하는 석가모니를 중심으로 문수·보현을 비롯한 보살중, 10대 제자·사천왕·팔부중 등의 주요 권속들이 배치된 영산회상의 장면을 묘사하였다. 대표적인 작품은 소자본小字本묘법연화경 권1~7변상도(1286년, 삼성미술관 리움), 묘법연화경합부(1404년), 안심사본(1405년), 견성암본(1459년), 패엽사본(1564년), 송광사본(1607년), 선암사본(1660년)등이 있다.

297 변상도 變相圖

불교 교리나 경전의 내용을 시각적으로 표현한 그림. 금니金泥나 은니銀泥 등으로 직접 경전 앞에 그린 사경화寫經畫와 목판木板 또는 동판으로 찍은 판경화版經畫의 두 가지 형식이 있다. 변상도는 장황한 내용의 경전이나 심오한 교리적 의미를 한 폭의 그림, 한 장의 판화로 요약·함축하는데 그 특징이 있으며, 거대한 전각용 불화에 비해 제작이 용이하고 이동, 보급이 쉬워 일찍부터 많이 조성되었다. 통일신라시대부터 금니를 사용한 화려한 사경들이 조성되었으며, 고려시대에는 국가적으로 사경원寫經院을 둘 정도로 사경의 제작이 성행하였다. 조선시대에 이르면 사경의 제작은 거의 중단되고 인쇄된 판경으로 대치됨에 따라 판경화가 주로 제작되었다. 우리나라에서는 『법화경』·『화엄경』·『무량수경』·『능엄경』·『금강경』·『부모은중경』 등의 변상도가 주로 제작되었다. 변상도의 형식으로는 첫째, 각 권의 첫머리에 그 권의 내용을 압축·묘사한 것, 둘째, 경전이 잘 보호될 것을 기원하는 의미에서 신장상神將像을 그린 것, 셋째, 모든 장마다 경전의 내용을 그린 것 등이 있다.

298 변장 邊章

관서款署*의 옆이나 화면의 좌우 구석을 제
외한 다른 곳, 또는 화제畵題*의 시작 부분
에 찍는 인장.

299 별지화 別枝畵

단청그림 중의 하나. 창방·평방·도리·
대들보 등 큰 부재의 양 끝에 머리초를 놓
고 중간의 공백에 회화적인 수법으로 그린
장식화. 사찰건축에서 많이 볼 수 있는데,
용龍·기린麒麟·천마天馬·당사자唐獅子·
학鶴 등 상서로운 동물과 사군자四君子 또는
불경에 나오는 장면 등이 주로 그려진다.

300 병조 屛條

그림을 표구하는 형식. 대개 길고 좁은 폭
을 4·6·8·10·12, 특별한 경우 16폭까
지 연결할 수 있도록 축화軸畵로 꾸민 것을

이른다. 이 경우 각각의 그림은 폭이 좁아
서 하나의 의미 있는 구도를 이루지 못한
다. 짝수 폭이 연결되어 이루는 경치를 통
경通景이라고 하며 하나는 단조單條라고 한
다. 이들을 병풍으로 꾸밀 경우 병장屛障이
라고 한다.

301 보상화문 寶相華文

반쪽의 팔메트잎을 좌우 대칭시켜 심엽형
心葉形으로 나타낸 장식무늬. 연화문과 결
합한 팔메트잎의 변형으로 동양미술에서
애용되었다. 보상화무늬의 기본이 되는 팔
메트잎은 허니 서클이라는 식물장식의 하
나로, 기원전 16세기경 이집트에서 부터 시
작되어 기원전 4세기 알렉산더대왕의 동
방원정에 의해 인도, 중국으로 퍼져나갔다.
우리나라에서는 통일신라시대에 보상화문
이 유행하였는데, 좌우 대칭으로 완성된 팔
메트의 꽃잎이 연속되면서 4잎에서 6잎·8
잎·10잎 등을 이룬 연화문 형태의 무늬를

별지화, 조선 후기, 경북 경주 불국사 대웅전

보상화문, 아미타내영도 부분. 1286년.
일본 니혼은행日本銀行 소장

만들고 있다. 보상화문의 대표적인 예로는
성덕대왕신종(771년)의 상하대 문양대를 들
수 있으며, 고려시대에는 불화의 불의佛衣
문양으로도 많이 사용되었다.

302 보협인다라니경판화 寶篋印陀羅尼經版畵

『보협인다라니경寶篋印陀羅尼經』의 내용을
판각한 판화. 『보협인다라니경』은 우리나
라에서 유통된 다라니경전의 하나로 772년
불공不空이 한역漢譯하여 대장경大藏經 안에
편입시켰다. 내용은 일체여래一切如來의 진
신사리眞身舍利의 공덕을 적은 다라니를 간
행하여 불탑 속에 넣어 공양하면, 일체여래
의 신력이 보호해 주고 죄를 소멸하게 하며
공덕을 쌓아 성불成佛할 수 있다는 것이다.
우리나라에서 간행된 것 중 가장 오래된 것
은 1007년 개성 총지사總持寺의 주지 홍철弘
哲이 간행하여 탑 속에 공양한 것이다. 판화

의 내용은 석가모니가 무구묘광無垢妙光 바
라문의 공양을 받으러 그의 집에 가는 도중
풍재원風財園의 낡은 고탑古塔을 만나 설법
하는 것으로부터 시작하여, 법문을 들은 수
많은 이들이 각기 불과佛果를 증득하고, 이
경전을 서사하여 탑 속에 봉안함으로써 얻
어지는 무한한 공덕을 도상화하였다. 오른
쪽에는 무구묘광바라문이 석가모니의 처소
에 나아가 공양을 청하는 모습, 왼쪽에는 석
가모니가 제자들과 함께 바라문의 집에 막
도착한 장면, 오른쪽 위에는 보협인다라니
탑과 하늘에서 꽃이 내려 탑을 공양하는 장
면을 묘사하였다. 이 변상도는 중국 오월의
전홍숙錢弘俶 (재위 948-978)이 간행하여 975
년 서호西湖의 뇌봉탑雷峰塔 안에 봉안한 보
협인경변상寶篋印經變相을 기본으로 하고 있
으나, 오월판吳越版보다 구도나 사물의 묘사
가 훨씬 사실적이라는 평을 받고 있다.

303 복고주의 復古主義

고전古典이라고 생각되는 과거의 미술양식
을 의식적으로 부활시키려는 미술사조. 중
국회화사에서는 송대宋代부터 이러한 경향
이 나타나지만 원대元代 이후에 본격적으
로 나타난다. 중국 회화는 남송南宋 말까
지 여러 세기에 걸쳐 이론적·기법적 발전
을 거듭하며 다양하게 전개되었다. 산수화
에서는 오대五代와 북송北宋을 거치면서 다

보협인다라니경판화, 1007년, 개인소장

양한 준법皴法, 원근법遠近法,* 화면 구성법 등이 발달되었고 남송 때에는 항주杭州라는 새로운 환경에서 그에 맞는 새로운 기법이나 구도가 생겨났다. 인물화에서도 육조六朝부터 북송까지 고개지顧愷之 · 오도자吳道子 · 주방周昉 · 이공린李公麟 등의 인물화 양식이 수립되었다. 한족漢族의 나라가 멸망하고 몽고족의 원元이 수립되자 한족 문인화가들 사이에서 멸망을 초래한 남송南宋을 건너 뛰어 한족의 문화 전성기인 과거로의 회귀回歸를 열망하게 됨에 따라 육조 · 당 · 오대 · 북송의 회화양식을 부활하고자 하는 복고주의 운동이 일어나게 되었다. 이러한 이념적인 면과는 상관없이 회화 양식의 측면으로 볼 때, 남송의 산수화 양식은 최소한의 필치로 산, 안개, 공간 등을 표현하였으므로 더 이상의 발전을 기대하기 어려운 상태에 도달해 있었다. 이러한 정치적, 문화적 여건은 새로운 예술형식을 요구하게 되었다. 원

대 회화의 새로운 경지를 개척한 조맹부趙孟頫 (1254-1322)와 전선錢選 (1235-1301 이후)은 북송 이전의 그림양식을 토대로 하여 새로운 회화양식을 창조해 내는 데 선두적 역할을 하였다. 특히 조맹부는 그가 직접 보고 공부할 수 있었던 옛 그림에 기초하여 의식적으로 북송이전의 회화로 돌아가고자 하였다. 그는 그림에서 가장 중요한 것은 고의古意라고 했으며, 자기의 그림은 겉으로 보아 아름답지 않으나 '옛 것의 아름다움 (고아古雅)이 표현되었다고 주장했다. 이들의 복고 정신을 이어받은 원사대가元四大家*들도 과거의 양식을 토대로 하여 각각 독자적인 경지를 개척하였다. 복고주의 운동은 한족漢族의 왕조인 명대明代에 이르러서도 그 성격을 달리하며 지속적으로 전개되었다. 명초明初 황제들에 의한 남송 문화 부활의 일환으로 궁중을 중심으로 활약한 화가들은 남송 화원화畵院畵 양식을 기반으로 절파

ㄱㄴㄷㄹㅁㅂㅅㅇㅈㅊㅋㅌㅍㅎ **138**

浙派*화풍을 성립하는 한편 심주沈周와 문징명文徵明 등의 오파吳派*화가들에 의한 원사대가 양식의 계승발전, 동기창董其昌에 의한 남·북종화南·北宗畵의 구분과 중국회화의 정통正統의 수립, 그리고 문징명·당인唐寅·진홍수陳洪綬(1599-1652) 등에 의한 육조시대 인물화 양식의 부활 등은 모두 복고주의의 큰 흐름을 나타내는 현상들이다.

304 복채법 伏彩法

동양화에서 색이 곱게 보이기 위해 비단 뒤에서 채색을 가하여 앞쪽으로 배어나오게 하는 기법. 배채법背彩法이라고도 한다. 앞에서 채색하는 것보다 채색이 은은하고 물감이 쉽게 박락되지 않는 장점이 있다. 종이에서는 효과가 거의 없어 대부분 비단 재질에서 사용된다. 배채법은 주로 초상화·불화·세필 화조화花鳥畵 등 화원화풍의 그림에 사용되며 산수화에는 거의 쓰이지 않는 기법이다. 전체적인 바탕색은 뒤에서 넣고 앞면에서는 음영이나 눈동자나 윤곽선 등을 그려 완성한다. 고려시대의 불화, 조선시대 진찬進饌·진연도進宴圖 등 대규모의 기록화에서도 사용한 것을 볼 수 있다.

305 본생도 本生圖

부처님의 전생인 본생本生을 그림으로 표현한 것. 부처의 전생인연前生因緣 설화집인 『본생경本生經, Jataka』에 수록된 500여 개의 본생담本生談을 근거로 하여 그려졌다. 본생담은 일찍이 인도 석굴벽화의 주요한 주제로 그려졌다. 아잔타Ajanta석굴사원에는 당시 일반 민중들을 교화하기 위하여 시비왕본생, 산카팔라용왕龍王본생, 마하자나카본생, 캄페이야용왕龍王본생, 한사본생, 마하살타본생, 샤마본생, 육아상六牙象본생, 비슈반다라본생 등 다양한 종류의 본생담들을 소재로 한 벽화가 제작되었다. 본생도의 전통은 서역과 중국의 석굴사원으로 이어졌다. 쿠차의 키질Kizil석굴사원에는 불전도佛傳圖*와 함께 다양한 본생도가 벽화로 그려졌으며, 투르판의 베제클릭Bezeklik석굴사원에는 서원화誓願畵*라고 하는 특이한 형식의 본생도가 성립되었다. 중국에서는 돈황석굴사원의 남북조시대 석굴에 본생도가 집중적으로 그려져 있다. 돈황석굴사원의 본생도는 인도 아잔타석굴사원이나 서역의 키질석굴사원 등에 비하여 본생도의 수가 적고 다양성도 떨어지며, 동일주제가 반복되어 표현된 것이 특징이다. 또한 마하살타본생, 시비왕본생, 비슈반다라본생 등 자기희생적인 보살행이 중시된 주제가 집중적으로 묘사되었는데, 이러한 주제들은 대부분 『현우경賢愚經』에 수록된 본생담이다. 일본 나라 호류지法隆寺에 소장된 다마무시즈시玉蟲廚子에 묘사된 마하살타본생은 고구려 양식

본생도, 다마무시즈시玉蟲廚子 부분, 7세기 중엽, 일본 호류
지法隆寺 소장

봉황문, 아미타독존내영도 부분, 고려,
일본 쵸코지政法寺 소장

이 반영된 것으로서 우리나라에도 일찍이
본생도가 알려져 있었음을 알 수 있다. 충청
북도 청원에서 발견된 보협인탑(고려, 동국대
학교 박물관 소장)의 탑신부에도 본생도가 새겨
져 있다.

306 봉황문 鳳凰文

상상의 새인 봉황을 문양화한 무늬. 『설문

해자說文解字』에는 봉황을 "머리의 앞쪽은
수컷의 기린, 뒤쪽은 사슴, 목은 뱀, 꽁지는
물고기로, 용과 같은 비늘이 있고, 등은 귀
갑龜甲과 같으며, 턱은 제비, 부리는 닭과
같다"고 하였다. 긴 꼬리에 날개를 활짝 핀
모습으로 표현된다. 고려불화에서 여래도
의 하의 문양으로 많이 표현되었다.

307 부모은중경판화 父母恩重經版畵

부모의 은혜가 얼마나 귀중하고, 그 은혜를
어떻게 갚아야 하는가를 설한 『부모은중경

父母恩重經』을 변상으로 그린 판경화版經畵. 이 경전은 중국에서 편집된 것으로 이해되기도 하지만 시원적인 것은 인도에서이다. 우리나라에서는 고려 말에 유행하기 시작하여 조선시대에 가장 인기를 모았는데 유교, 특히 성리학의 효 사상과 부합하여 유행하였다. 판본만으로도 60여 가지를 헤아릴 수 있으며, 판본에는 거의 빠짐없이 변상그림이 있다. 이 경전에는 중요한 대목에 다음과 같은 21장면의 변상이 표현되어 있다. 1. 부처가 제자들과 남쪽으로 여행하다가 길가에서 해골을 보고 절하면서 부모의 은혜를 말하기 시작하는 장면, 2. 2-10 장면은 부모의 은혜를 열가지로 열거한 가운데 잉태하였을 때 품에 품고 지켜주는 은혜, 해산할 때 고통을 이기는 은혜, 자식을 낳고 근심을 잊는 은혜, 쓴 것은 삼키고 단 것만 먹이는 은혜, 진자리는 피하고 마른 자리만 골라 뉘이는 은혜, 젖을 먹여 키우는 은혜, 아기를 씻어주는 은혜, 멀리 떠나는 자식을 항상 염려해주는 은혜, 자식을 위해서는 악업이라도 대신 행하는 은혜, 끝까지 불쌍히 여겨주는 은혜 등을 그렸다. 3. 11-19 장면까지는 부모에게 보은하는 것이 얼마나 큰 것인가를 보여주는 장면이다. 부모의 은혜는 좌우 어깨 위에 부모를 업고 뼈가 닳아 골수가 나올때까지 수미산을 돌더라도 못다 갚는다는 것을 표현한 것인데, 수미산 아래에서 부모님을 업고가는 장

면을 그렸다. 나머지는 효도를 하지 않으면 아비지옥阿鼻地獄에 떨어진다는 것, 효도한 사람은 천상에 태어난다는 것으로 지옥의 장면과 하늘로 올라가는 장면을 그렸다. 이러한 21장면은 1378년판에서부터 조선시대까지 일관되게 나타난다. 예외로 1796년의 용주사판은 그림의 기법도 많이 다를 뿐아니라 부모은혜의 막중함은 첫째 장면에만 묘사하는 등 14장면만 표현하였다. 현재 전하는 판본 중 가장 오래된 것은 1378년본이며, 화암사본(1441년간), 용정사본(1486년간), 도솔암본(1534년간), 석두사본(1546년간), 송광사본(1563년간), 쌍계사본(1681년간), 용주사본(1796년간) 등이 있다.

부모은중경판화, 1562년 광흥사본, 동국대학교도서관 소장

308 부벽서 付壁書 부벽화 付壁畫

벽에 써 붙이는 글씨나 그림. 벽화는 벽면에 직접 대고 그리는 것임에 반하여 부벽서나 부벽화는 다른 종이나 비단 위에 그리거나 쓴 것을 벽에 붙이는 것이다. 이들은 훼손되거나 다른 작품을 붙이는 것이 더 적절하다고 생각되면 뗄 수 있으므로 벽화보다 편리한 점도 있다. 글씨만 쓴 것, 그림만 그린 것, 글씨와 그림이 서로 보완 관계를 갖고 어울려 있는 것 등이 있다. 부벽서는 산수山水·화조花鳥의 아름다움에 명문名文을 곁들여 시적詩的인 운치를 느낄 수 있도록 하기도 하고 때로는 글씨만 붙이기도 한다. 부벽화는 십장생十長生이나 수복강녕壽福康寧에 관계되는 그림을 붙여 현세적인 행복을 기원祈願하는 것이다. 우리나라 궁궐의 잘 알려진 부벽화로는 창덕궁의 내전內殿 일곽인 희정당熙政堂, 대조전大造殿, 경훈각景薰閣에 대형 부벽화 6점이 있다. 희정당의 동, 서 벽에는 각각 김규진金圭鎭의 〈금강산도〉, 대조전에는 김은호金殷鎬의 〈백학도〉와 오일영吳一英/이용우李用雨의 〈봉황도〉, 경운각에는 이상범李象範의 〈삼선관파도三仙觀波圖〉와 〈조일선관도 朝日仙館圖〉가 있다.

309 부벽준 斧劈皴

도끼로 나무를 찍어낸 자국과 같은 바위표면의 질감을 나타내는 준皴. 붓을 옆으로 뉘어 아래로 끌며 그어 내린다. 바위가 단층斷層에 의해 갈라진 형상을 묘사하기 위한 기법으로 준皴의 크기에 따라 소부벽준과 대부벽준으로 나눈다. 남송시대 이당李唐의 〈만학송풍도萬壑松風圖〉와 같은 산수화에서 처음에 소부벽준이 등장하다가 만년의 작품으로 간주되는 〈고동원산수도高桐院山水圖〉에서 대부벽준이 나타났다. 이어서 명대 절파浙派 화가들, 우리나라의 절파 화풍 산수화에서 이 두 기법을 모두 볼 수 있다.

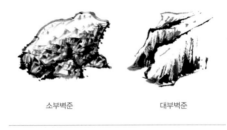

소부벽준 대부벽준

310 부세회 浮世繪

일본의 에도江戶시대(1615~1865)부터 유행하기 시작한 판화의 총칭. 인물·풍속·풍경 등 다양한 소재를 다룬 채색 판화. 일본어 발음으로는 "우키요에"라고 한다. 처음에는 검은 윤곽선으로만 인물을 묘사하다가 차츰 한, 두 가지 색이 사용되었고 18세기에는 다색 판화로 발달하였다. 부세浮世라는 말은 중국 육조시대 문학에서 처음으로 인간, 인세人世의 뜻으로 사용되었고 송대宋代 문학에 이르러 세상의 일이 허무하

부세회, 키타가와 우타마로, 부인상학십체

고 뜬구름처럼 일정치 않다는 의미로 사용되었다. 일본에서도 1681년경 이하라 사이카쿠井原西鶴의 우키요조시浮世草子라는 대중 소설에서 이 용어가 먼저 쓰였다. 이어서 일본 판화가 에도시대에 처음 발달하기 시작했을 때의 소재가 주로 세속적 테마를 다룬 것이기 때문에 우키요에라고 부른다. 이 시기는 한국에서도 풍속화가 발달되는 시기라는 점에서 미술사에서 각각의 시대배경 등 의미 있는 비교가 가능하다.

311 부착준 斧鑿皴

도끼로 통나무를 갈랐을 때 생기는 것처럼

기다랗게 결을 형성하며 갈라진 바위의 단층斷層 질감을 표현하는데 사용되는 준皴. 부벽준斧劈皴* 보다 준의 단위가 길고 갈라진 틈의 윤곽을 긋지 않고 그대로 남겨두는 것이 다르다. 조선 후기 심사정沈師正(1707-1769)의 산수화에 보인다.

312 북방산수화파 北方山水畫派

북송시대 초기에 산수화가 북방·남방의 특징적 지형을 묘사하는 두 갈래로 갈라지며 북방의 이성李成·관동關仝·범관范寬이 형성한 화파를 일컫는 말. 곽약허郭若虛의 도화견문지圖畵見聞志*에 이들의 산수화적 특징을 이성은 "스산한 분위기, 안개 낀 숲의 광활한 모습, 필치의 거칠음과 묵법의 정미精微함"이라고 하였고, 관동은 "바위는 단단하고, 나뭇잎은 풍성하고, 건물들이 고아古雅하고, 인물은 그윽하고 한가하다"고 하였고, 범관은 "산봉우리가 두툼하고 그 기세가 웅장, 강건하고 필치가 고르며, 인물, 가옥의 형태가 모두 올바르게 되어있다"고 하였다. 이 세 화가들의 산수화 양식이 중국 북방 전역을 풍미하며 크게 영향을 끼쳐 이들은 북방산수화파의 시조가 되었다.

313 북종화 北宗畵

명말明末 화가이자 이론가인 동기창董其昌 (1555-1636)*의 남·북종화의 가름 체계에서 남종화南宗畵*에 대비되는 개념을 말한다. 화원畵員이나 직업적인 화가들이 짙은 채색과 꼼꼼한 필치를 써서 사물의 외형묘사에 주력하여 그린 장식적이고 격조 없는 공필工筆*의 그림을 지칭한다. 북종이라는 용어는 선종禪宗 불교에서 돈오頓悟에 대비되는 점수漸修를 주장한 북종 선불교에서 연유된 것이며 이에 비유하여 회화 기법의 많은 수련을 요하는 그림을 북종화라고 한 것이다. 남송의 마원馬遠*이나 하규夏珪처럼 수묵水墨을 주로 사용하여 그린 화가들도 북종화가로 분류된다. 명대明代의 남·북종화론에서는 채색화·수묵화 등 기법에 의한 구분이라기보다는 일차적으로 화가의 신분이 그 구분에 중요한 기준이 되었던 듯하다.

314 분본 粉本

벽화나 탱화, 단청 등의 그림을 그릴 때 그 도안을 선묘線描로 깨끗하게 그려 그 선을 따라서 작은 구멍을 뚫어 놓는다. 이 선묘 도안을 옮겨 그리고자 하는 면에 부착시켜 놓고 선을 따라 흰 가루를 엷은 헝겊에 싸서 구멍 뚫린 선을 따라 두들기면 흰 가루가 구멍을 통해 그리고자 하는 면에 점선으로 나타난다. 이 가루점을 따라 붓으로 윤곽선을 긋고 그림을 그리게 되며 이때 구멍이 뚫린 선으로 묘사된 도안을 분본이라고 한다.

315 분임 粉臨

모사模寫의 한 기법. 그림 위에 비치는 종이를 놓고 윤곽선을 따라 그대로 그린 후 그 종이를 뒤집어 윤곽선대로 분필로 그린다. 이 종이를 옮겨 그리고자 하는 비단이나 종이의 표면에 분필 선이 닿도록 놓고 그 위를 젖은 헝겊으로 가볍게 두드리면 분필가루가 그 표면에 그대로 옮겨져 흰 선이 나타난다. 그 위에 붓으로 윤곽선을 그으면 원래 그림의 윤곽선을 그대로 모사할 수 있게 된다.

316 불모 佛母

불교회화를 그리는 화승畵僧*을 일컫는 말. 조선시대 이전에는 화승을 금어金魚*·편수片手*·화원畵員 등으로 부르는 것이 일반적이었으나 19세기 말~20세기 초 이래 불모라는 명칭을 많이 사용하고 있다. 대표적인 불모로는 고산당古山堂 축연竺衍, 퇴운당退耘堂 일섭日燮, 석정石鼎, 만봉萬奉 등이 있다.

317 불전도 佛傳圖

석가모니의 생애(불전佛傳)를 그림으로 표현

한 것. 석가모니가 입멸한 후 그의 생애를 추모하는 사람들에 의하여 전기문학과 불전미술이 탄생하였는데, 처음에는 단순히 역사적으로 실재했던 한 인간의 일생을 기술하였으나 차츰 풍부한 문학성과 기적, 불가사의로 가득 찬 설화의 형태를 이루었다. 『수행본기경修行本起經』・『태자서응본기경太子瑞應本起經』・『보요경普曜經』・『과거현재인과경過去現在因果經』등은 불전에 대하여 다룬 대표적인 경전으로, 이러한 경전을 바탕으로 불전도가 제작되었다. 흔히 불전도라 할 때는 비단이나 종이에 그려진 것 뿐 아니라 부조나 조각도 함께 일컫는다. 초기 불교시대에는 부처님의 모습을 직접 그리지 않고 보리수菩提樹・불족적佛足跡・법륜法輪・대좌臺座와 같은 상징물로 대치하는 '불타佛陀없는 불전도佛傳圖'가 성립되기도 하였다. 가장 오래된 불전도로는 바르후트 탑이나 산치 제1탑의 부조를 들 수 있으며, 서기 1세기경 불상의 탄생과 함께 석가모니가 표현된 불전도가 제작되었다. 초기의 불전도는 탄생에서부터 입멸에 이르는 석가모니의 일생을 표현하는 것이 아니라 출성出城 이후의 항마降魔・전법륜轉法輪・종삼십삼천강하從三十三天降下의 기적 등이 위주가 되었지만 점차 주제가 정돈되고 간략화되어 탄생誕生・항마성도降魔成道・초전법륜初轉法輪・열반涅槃의 네 가지 사건을 표현한 사상도四相圖 또는 이를 좀더 확대한

불전도, 석가탄생도, 조선 전기, 견본 채색, 145.0x109.5cm, 일본 혼가쿠지本岳寺 소장

팔상도八相圖*로 고정되었다. 불전도의 모티프는 서역・중국・한국 등으로 전래되었다. 특히 쿠차의 키질석굴사원에서는 석굴 내의 벽화로 본격적인 불전도가 그려졌으며, 중국에서는 돈황 막고굴莫高窟을 중심으로 많은 불전벽화를 남기고 있다. 우리나라에는 조선시대 이전의 불전도는 남아있지 않으며, 15세기의 『석보상절釋譜詳節』・『월인석보月印釋譜』의 판화 및 조선 후기의 팔상도가 대표적인 불전도이다.

318 불족도 佛足圖

석가모니의 발자국(불족적佛足跡)을 형상화

145

한 그림. 불족적은 불상의 발생 이전에 보리수, 법륜法輪 등과 함께 부처님을 상징하는 주요한 상징물로서, 부처님이 남기신 위대한 족적을 따라간다는 의미에서 신앙의 대상이 되었다. 불족도의 기원은 중인도 마가다국의 큰 돌에 새겨진 불족적을 현장법사 玄奘法師가 그려 중국으로 전한 것인데, 누구나 이 발자국을 보고 존경하며 기뻐하면 한량없는 죄업罪業이 소멸된다고 하여 예로부터 이것을 만들어 숭배하고 공경하는 일이 성행하였다. 우리나라에서는 초기에 불족도가 사성寫成되어 전해졌다고 생각되나 현존하는 것은 대부분 목판본이며, 드물게 목판의 판목이 전해지기도 한다. 중국 남송 소흥30년(1160) 연경사延慶寺의 입석立石에 새겼던 목판의 복각본復刻本이 알려져 있으며, 국내 모각본模刻本으로는 통도사와 봉은사 소장본 등이 알려져 있다. 그림의 형식은 제일 위에 석가여래유적도釋迦如來遺跡圖라 새기고 그 아래 불족을 양각하고 제일 아래 부분에 불족도의 유래를 적었다. 불족 내에는 화문華文·만자卍字·어형魚形·보검寶劍 등의 문양이 다양하게 표현되었다.

불족도, 조선 후기, 통도사성보박물관 소장

319 불화 佛畵

불교의 교리를 알기 쉽게 압축, 묘사한 그림. 불화의 가장 중심이 되는 것은 예배대상이 되는 존상화尊像畵이며, 석가모니의 전생

설화前生說話나 일생을 그린 그림, 불경에 나오는 교훈적인 장면을 묘사한 그림(변상도變相圖)을 비롯하여 사원을 장식하는 그림, 연꽃·사자·코끼리그림 등도 넓은 의미에서 불화라고 할 수 있다. 불화는 종류에 따라 벽그림(벽화壁畵), 천정그림(천정화天井畵), 벽에 거는 그림(탱화幀畵), 불경에 그린 그림(경화經畵) 등으로 분류되며, 이것은 다시 그 바탕재료에 따라 비단바탕, 삼베바탕, 종이바탕 등으로 나뉜다. 불화는 여러 가지 용도로 쓰이지만 크게 사원을 장엄하기 위한 것(단청丹靑 등)과 일반 대중에게 어려운 불교의 교리를 알기 쉽게 전달해 주고자 그리는 교화용 불화(본생도本生圖·불전도佛傳圖·내영도來迎圖·지옥변地獄變 등), 의식 때 예배하기 위한 예배

용 불화(괘불화掛佛畵) 등으로 나눌 수 있다. 또한 주제에 따라서는 여래화如來畵 · 보살화菩薩畵 · 나한조사화羅漢祖師畵 · 신중화神衆畵* 등으로 분류된다.

320 비람강생상 毘藍降生相

팔상도八相圖* 중 두 번째 장면. 싯다르타 태자의 출생장면을 그린 것이다. 마야부인이 룸비니 동산의 무우수無憂樹 아래에서 나뭇가지를 붙잡고 오른쪽 겨드랑이에서 태자를 낳는 장면(수하탄생樹下誕生), 어린 태자가 한손은 위로, 한손은 아래를 가리키면서 천상천하유아독존天上天下唯我獨尊을 외치는 장면, 여러 천(제천諸天)이 온갖 보물을 공양하는 장면, 구룡九龍이 탄생불誕生佛을 씻어주는 장면(구룡관욕九龍灌浴), 태자일행이 정

비람강생상, 1725년, 견본 채색, 124.5x119cm,
전남 순천 송광사 소장

반왕궁淨飯王宮으로 돌아오니 제천과 모든 백성들이 찬탄하는 장면(종원환궁從園還宮), 아지타선인이 태자의 관상을 보고 태자가 전륜성왕이나 불타가 될 것이라고 예언하는 장면(선인점상仙人占相) 등이 표현된다.

321 비로자나불화 毘盧舍那佛畵

불교의 진리를 부처로 신격화시킨 법신法身 비로자나불毘盧舍那佛을 그린 그림. 비로자나는 vairocana, 즉 '광명이 두루 비친다'라는 뜻으로, 부처의 광명을 어디에나 두루 비치게 하는 부처이자 부처의 가장 궁극적인 모습인 법신불法身佛이다. 법신은 빛깔이나 형체가 없는 우주의 본체인 진여실상眞如實相을 의미하는 것으로, 이 부처를 신身이라고는 하였지만 색신色身이나 생신生身이 아니며 갖가지 몸이 이것을 근거로 하여 나오게 되는 원천적인 몸을 뜻한다. 비로자나 부처가 계신 세계는 공덕이 무량하고 광대장엄하며 큰 연화로 이루어져 있는데, 이 세계의 가운데에는 우주의 만물을 모두 간직하고 있다하여 흔히 연화장세계蓮華藏世界라고 부른다. 경전상으로 볼 때 비로자나불은 『화엄경』의 주불이지만 『화엄경』 안에서는 설법하지 않고 침묵으로 일관하며, 석가모니가 보리수 아래에서 깨달음을 이루자마자 그 깨달음의 세계를 보현보살普賢菩薩을 비롯한 수많은 보살들이 비로자나불

의 무량한 광명에 의지하여 설법하는 형식을 취하고 있다. 우리나라에서는 대적광전大寂光殿이나 대광명전大光明殿을 비롯하여 비로전毘盧殿·문수전文殊殿·화엄전華嚴殿 등에 비로자나불을 봉안하는데, 규모가 작은 곳에서는 독존을 봉안하지만 비교적 규모가 큰 전각에는 보신報身인 노사나불盧舍那佛, 화신化身인 석가불釋迦佛과 함께 삼신불三身佛로 봉안한다. 그 뒤에는 비로자나후불화毘盧舍那後佛畵 (중앙)를 비롯하여 석가후불화釋迦後佛畵 (향좌), 노사나후불화盧舍那後佛畵 (향우)를 봉안하는 것이 원칙이다. 조선시대에는 대적광전에 비로자나를 본존으로 모시고 노사나불과 석가여래를 좌우협시불로 배치하는 비로자나삼신후불화毘盧舍那三身後佛畵가 통례였던 것 같다. 그 중앙의 불화가 바로 비로자나후불화인데, 『화엄경』을 설법한 장소의 하나인 보광명전普光明殿이나 적멸도량寂滅道場의 설법장면을 묘사한 것으로 생각된다. 지권인智拳印을 하고 결가부좌結跏趺坐한 비로자나불이 중앙에 큼직하게 그려지고 이 주위로 보살성중菩薩聖衆과 성문중聲聞衆, 그리고 양 끝에 천왕天王을 배치하는 경우도 있다. 그러나 외호중外護衆인 사천왕, 팔부중은 여기에는 배치하지 않는 것이 원칙이다. 석가화신후불화는 항마촉지인降魔觸地印을 한 석가불과 권속들이 묘사되어 있다. 노사나보신후불화의 구도는 오른쪽의 석가화신후불화와 같은데, 노

사나불은 결가부좌한 모습으로 두 손은 설법인說法印을 짓고 보관을 쓴 장엄신 모양을 하고 있는 점이 가장 특징적이다. 19세기 이후에는 삼신불三身佛을 한 폭에 그리는 형식이 유행하기도 하였다. 이외에도 문수전은 문수보살을 보신 전각이지만 때때로 비로자나삼존불을 모시기도 하므로 문수전의 후불화는 대부분 비로자나삼존불화를 봉안한다. 이 불화의 형식은 비로자나불을 중심으로 사천왕 등의 외호중들을 더 첨가시키고 좌우의 협시보살인 문수보살과 보현보살들도 더 큼직하게 묘사하여 삼존불화로서의 의의를 충분히 살리고 있다. 대표적인 작품으로는 화엄사 비로자나삼신불도(1757년), 통도사 비로자나삼신불도(1759년), 선암사 비로자나불도(1869년), 해인사 비로자나삼신불도(1885년) 등이 있다.

비로자나불화, 1759년, 견본 채색, 187.5x212.5cm. 강원도 평창 월정사 성보박물관 소장(영원사 구장)

322 비백 飛白 비백법 飛白法

서예에서 굵은 필획筆劃을 그을 때 운필運筆의 속도와 먹의 분량에 따라서 그 획의 일부가 먹으로 채워지지 않은 채 불규칙한 형태의 흰 부분을 드러내게 하는 필법. 이와 같은 획은 한대漢代의 채옹蔡邕이 시작한 것으로 전한다.

회화에서는 오대五代와 북송 이후 많이 사용하게 되었으며, 묵매墨梅*의 굵은 나무둥치를 묘사할 때나 묵죽墨竹*이나 묵란墨蘭*화의 바위묘사에 주로 적용된 속도감과 질감 표현을 동시에 이룰 수 있는 기법이다.

323 비천문 飛天文

하늘을 나는 천인天人을 표현한 장식무늬. 주악奏樂과 산화散花를 하며 하늘을 떠도는 천인은 1세기 전후부터 널리 조형화되어 4, 5세기의 바미얀석굴사원의 석조상과 돈황석굴사원의 벽화를 비롯하여 중앙아시아와 중국 육조시대의 화상석畵像石·화상전畵像博 등에 널리 표현되었다. 우리나라에서는 삼국시대부터 나타나기 시작하여 고구려 고분벽화에 다양한 형상의 비천문이 표현되었다. 통일신라시대 이후에는 매우 사실적이고 화려하며 세련된 양식으로 발전하였으며, 성덕대왕신종, 상원사종 등 범종에 새겨진 주악비천상奏樂飛天像은 가장 전

비백, 어몽룡, 묵매도, 16세기, 견본수묵, 119.2x53cm, 국립중앙박물관 소장

형적인 양식을 보여준다. 비천문은 고려시대 이후 사찰의 벽화에도 자주 그려졌는데, 무위사 벽화(1476년)의 비천상이 유명하다.

324 비현 조賢

조선 후기의 화승. 비현은 18세기 전반 전라도 지역과 경남 일부지역에서 활약했던 의겸義謙*의 화풍을 이어 받아, 18세기 중·후반에 선암사·태안사·흥국사·불갑사 등 전라남도의 사찰을 중심으로 전통적인 불화양식을 충실히 재현하는 작품을 많이 제

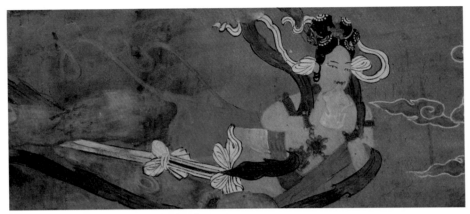

비천문, 조선 후기, 전남 강진 무위사 성보박물관 소장

작하였다. 현재 그가 그린 불화는 10여 점 남아있는데, 전체적으로 건장하면서도 안정된 신체라든가 둥근 얼굴에 적절한 이목구비의 비례, 녹색과 양록색을 많이 사용한 점 등이 특징이다. 그의 작품 중 가장 대작이라 할 수 있는 흥국사 괘불도(1759년)는 키모양의 광배를 배경으로 하여 거대한 화면을 압도하듯이 좌우로 두 손을 벌리고 두 발을 약간 벌린 채로 당당하게 서있는 노사나불盧舍那佛이 화엄교리를 설법하고 있는 모습을 그린 것으로, 공주 신원사 괘불도(1644년), 수덕사 괘불도(1673년), 광덕사 괘불도(1749년) 등 충청남도 일원에서 제작된 노사나괘불도의 형식을 이어 받은 것이다. 비현을 비롯한 3명의 금어金魚*와 10명의 편수片手* 등 13명의 화승이 함께 제작한 이 괘불도는 규모에 있어서나 양식에 있어서 우리나라 괘불도를 대표하는 수작으로 평가된

다. 비현의 양식은 그후 18세기 후반의 쾌윤快允*과 평삼評三을 비롯하여 19세기의 천여天如 · 내원乃圓 · 익찬益贊* 등에도 영향을 주어, 조선 후기 전라도 지역의 대표적인 양식으로 자리잡았다. 대표적인 작품은 흥국사 괘불도(1759년), 불갑사 영산회상도(1777년)와 지장시왕도(1777년), 선암사 화엄칠처구회도(1780년) 등을 들 수 있다.

325 빈주 賓主

그림 구도構圖 원칙 중의 하나. 산수화에서 커다란 산봉우리, 즉 주主와 작은 산봉우리, 즉 빈賓 사이에 균형 잡힌 구성이나 화조화에서 큰 꽃송이와 작은 꽃의 조화로운 배치를 말한다. 유교에서 중요시하는 군신君臣의 예禮와 질서를 회화에 적용한 원칙으로 풀이된다.

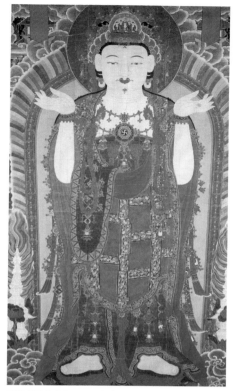

비현, 흥국사 괘불도, 1759년, 마본 채색, 1008x718cm,
전남 여수 흥국사 소장

의 농사짓는 어려움을 인식시키기 위해 기록한 것이라고 한다. 이를 그림으로 표현한 빈풍칠월도는 통치자로 하여금 백성들의 생업의 어려움을 일깨워 바른 정치를 하도록 하기 위한 감계적인 목적으로 그려졌으며, 궁중에서 병풍이나 족자의 형태로 제작되어 임금이 자주 가까이 할 수 있는 침전에 설치되었다. 빈풍칠월도가 언제부터 그려졌는지는 확실치 않지만 남송南宋 고종高宗때부터 본격적으로 그려졌던 것으로 추정되며, 우리나라에는 조선 『태종실록』에 그 구체적인 기록이 나온다. 조선 후기에는 청淸으로부터 빈풍칠월도를 체계화시킨 『패문재경직도佩文齋耕織圖』*의 유입으로 빈풍칠월도보다 경직도의 제작이 활발해지며, 이러한 그림들은 조선후기 풍속화의 발달에도 많은 영향을 주었다. 작품으로는 이방운李昉運 (1761-?) 의 〈사시풍속화첩四時風俗畵帖〉(국립박물관 소장)이 남아 있다.

326 빈풍도豳風圖 빈풍칠월도 豳風七月圖

『시경詩經』의 빈풍豳風 칠월七月편의 내용을 그린 것. 빈풍 칠월편은 주周나라 백성들의 생업인 농업과 잠직업蠶織業의 생활과 이에 따른 풍속을 월령月令의 형식으로 읊은 시기詩歌로, 주공周公이 무왕武王의 뒤를 이어 섭정을 그만두고 성왕成王을 등극시킨 뒤, 어리고 경험이 부족한 성왕에게 백성들

327 빙설선 冰雪宣

흰 색 화선지로 보통 가장 얇은 화선지인 단선單宣*의 두 겹 정도의 두께이며, 백반을 아교에 타서 표면처리한 것을 말한다.

328 사 寫

원래의 뜻은 글씨를 쓴다는 것과 그림을 그린다는 두 가지 뜻이 다 포함되어 있음. 회화繪畵에서는 스케치, 즉 대략 그린다는 뜻으로 주로 쓰인다. 특히 사생寫生* · 사의寫意*와 같은 복합어에서는 화법에 얽매이지 않고 자유롭게 그린다는 뜻을 함축하고 있다.

329 사계팔경도 四季八景圖 ⇒ 사시팔경도

330 사군자 四君子

매화 · 난초 · 국화 · 대나무의 네 가지 식물을 군자君子에 비유하여 일컫는 말. 매화는 이른 봄의 추위를 이기고 꽃을 피우기 때문에 군자의 지조志操와 절개節槪에 비유되며, 깊은 산중에 은은한 향기를 풍기는 난초는 군자의 고결함을, 늦가을 첫추위를 이기고 꽃을 피우는 국화는 군자의 은일隱逸, 자적自適함을 상징한다. 대나무 역시 겨울에도 푸른 잎으로 인하여 군자의 지조와 높은 품격을 나타낸다. 또한 대나무는 바람이 불어도 휘기는 하지만 꺾어지지 않으므로 강인强靭함을 상징하고, 죽간竹竿은 속이 비어있어 청렴淸廉함을 상징하고, 뿌리로 퍼지는 속성이 있어 가족간의 친화親和를 상징한다. 흔히 매梅 · 난蘭 · 국菊 · 죽竹으로 표현되는 사군자의 순서는 춘하추동 계절의 차례에 의한 것이다. 이 네 가지 식물들은 구륵전채화법鉤勒塡彩畫法*을 사용한 화조화의 소재로 사용되어오다가 북송 때 문인화* 이론과 수묵화*가 발달하면서 차츰 문인화의 소재로 그려지게 되었다. 사군자화는 서예의 기법을 적용하여 그리는 것이 가능하고, 필치가 그 사람의 인품을 반영한다고 믿었던 문인들은 사군자가 자신들의 인품 또는 성격을 표현하는 것으로 생각하여 즐겨 그렸다. 묵죽*을 문인화의 화목으로 격상시키는데 가장 큰 공헌을 한 사람들은 북송의 소식蘇軾*과 문동文同*이다. 이처럼 문인화의 화목으로 애호되면서

출판기술의 보급과 함께 사군자 화보畫譜도 발달하여 송대 송백인宋伯仁의 『매화희신보梅花喜神譜』*를 시작으로 원대에는 이간李衎의 『죽보상록竹譜詳錄』*, 오태소吳太素의 『송재매보宋齋梅譜』* 같은 백과사전적 규모의 화보들이 발간되기도 하였으며, 가구사柯九思나 오진吳鎭같은 문인화가에 의해 화첩형식의 묵죽보가 만들어지기도 하였다. 우리나라의 경우 고려시대에 사대부화의 전통이 생겼으며, 특히 충선왕때는 연경燕京에 세운 만권당萬卷堂을 통해 이제현李齊賢이 원의 조맹부趙孟頫, 주덕윤朱德潤 등과 교유한 바 있으므로 그들의 회화양식이 전해졌을 것이나 그 양상을 알 수 있는 현존작은 없다. 다만 문헌을 통해 정지상鄭知常, 차원부車元頫 같은 이들이 묵매를 잘 그렸으며, 말기의 윤삼산尹三山, 옥서침玉瑞琛이 묵란에 능했고, 석축분釋竺芬이라는 선승禪僧이 매·죽·난을 모두 잘 그렸다는 기록을 볼 수 있으며 김부식金富軾과 이인로李仁老, 정서鄭敍 등이 묵죽으로 이름이 났었다는 것을 알 수 있을 뿐이다. 조선시대에는 사군자가 도화서 화원 취재取材의 필수 화목으로 중시되었으며, 15·16세기에는 청화백자의 표면장식에도 많이 그려질 정도로 매우 애호되는 소재였다. 조선시대 묵매, 묵죽화의 양식적 전통을 수립한 화가로는 이정李霆(묵죽), 오달제吳達濟(묵매), 어몽룡魚夢龍(묵매) 등을 들 수 있다. 남종화가 본격

적으로 수용되었던 시기인 조선 후기에는 사군자화가 더욱 성행하게 되어 신위申緯의 묵죽과 김정희金正喜의 묵죽·묵란, 조희룡趙熙龍의 묵매가 유명하며, 문인화가 이인상李麟祥의 〈병국도病菊圖〉가 대표적인 묵국화로 꼽는다. 조선 말기에는 사군자가 모두 보편화되어 더욱 많은 화가들이 즐겨 그렸으며 그에 따라 그림 양식도 더욱 다양하여졌다. 대표적인 사대부화가로는 묵매·묵란을 많이 그린 허련許鍊, 난초로 유명한 이하응李昰應, 그의 양식을 답습한 김응원金應元, 이들과 좀 색다른 묵란을 그린 민영익閔泳翊, 묵죽으로 뛰어났던 김규진金圭鎭 등을 들 수 있다. 한국 사군자화는 다른 화목들과 마찬가지로 한편으로는 중국의 영향을 수용하면서 다른 한편으로는 이를 극복하여 독자적인 양식으로 전개되었다. 각 화가의 개성이 드러난 좋은 작품들이 많이 남아있으며, 현대에도 동양화의 기법과 정신을 가장 단적으로 표현하는 화목으로 간주되어 계속 그려지고 있다.

331 사녀인물도 仕女人物圖

궁중에서 생활하는 여인들을 주제로 한 그림을 이르는 말. 사녀仕女의 사전적 의미는 관녀官女, 나아가 미녀美女까지를 포함한다. 그러나 중국회화의 사녀인물도 전통은 동진東晉의 고개지顧愷之 (344-406)*가 그린 것

사녀인물도, 김홍도, 사녀도, 1781년, 국립중앙박물관 소장

綬 (1599-1652), 청의 개기改琦 (1774-1829), 비단욱費丹旭 (1806-1850)과 그의 추종자 비파費派화가들의 사녀인물도에서는 당시의 부유한 상인층의 여인들, 소설의 주인공 등도 등장한다. 청대 연화年畵의 미인도 역시 이 전통을 이어받은 것이다. 한국회화에서는 중국의 사녀도 장르나 전통과 일치하는 그림은 많지 않다. 국립중앙박물관 소장 필자미상의 〈현비사적도賢妃事迹圖〉, 강희언姜熙彦의 〈소군출새도昭君出塞圖〉 등이 있다. 이들은 고사인물도 범주에 넣을 수도 있을 것이다.

332 사당도 祠堂圖

집안에 조상의 사당을 갖지 못한 사람들이 그 대용으로 사용할 목적으로 그린 사당의 그림. 민화의 일종. '돌아가신 조상을 흠모하기를 마치 곁에 계신 듯 한다'는 뜻으로 감모여재도感慕如在圖*라고도 한다. 그림의 기본구성은 대체로 동일한데 중앙에는 소나무 아래 기와지붕을 얹은 사당이 있고, 그 출입문은 닫혀있기도 하고 열린 경우도 있다. 앞에 놓인 제사 상 위에 좌우대칭으로 놓인 두개의 촛대와 화병이 있다. 화병에는 그림에 따라 모란, 매화, 대나무 등 다른 식물들이 꽂혀있으며 제사 상 위에는 과일 등 갖가지 제물들이 차려져 있다. 사당의 중앙 부분에는 위패位牌를 모시는 자리

으로 전하는 〈여사잠도권女史箴圖卷〉으로 시작하여 당대 주방周昉의 〈잠화사녀도簪花仕女圖〉 등 후궁後宮 정도의 상류 여인들을 묘사한 그림, 오대五代의 주문구周文矩, 명대明代의 구영仇英, 당인唐寅 (1470-1524)으로 그 전통이 이어졌다. 명말의 진홍수陳洪

가 마련되어 있어 제사에 따라 신위神位를 적어놓을 수 있는 것이다. 현재 남아있는 그림들은 대개 조선시대 후기의 것이지만 이러한 풍습이 언제부터 시작되었는지는 분명치 않다.

333 사문유관상 四門遊觀相

팔상도* 중 세 번째 장면. 싯다르타태자가 4문四門으로 나가 인생의 여러 모습을 보고 출가를 결심하게 되는 내용을 표현하였다. 동문東門을 유관遊觀할 때 정거천淨居天이 변한 노인을 만나 사색하는 장면(노봉노인路逢老人), 남문南門에서 병든 사람을 만나 인생의 무상을 느끼는 장면(도견병와道見病臥), 서문西門에서 시체를 보고 죽음을 절감하는 장면(노도사시路覩死屍), 북문北門에서 사문沙門을 만나 출가를 결심하게 되는 장

사문유관상, 1725년, 견본 채색,
125.5x118.5cm, 전남 순천 송광사 소장

면(득우사문得遇沙門) 등이 표현된다.

334 사상도 四相圖

석가모니의 생애를 네가지 장면으로 표현한 것. 초기 불교에서는 부처님의 생애를 네가지 극적인 장면으로 압축, 묘사하는 것이 일반적이었다. 사상도의 주제는 출생出生－성도成道－전법륜轉法輪－입열반入涅槃, 또는 탁태托胎－출유出遊－출가出家－항마降魔, 또는 이를 혼합하거나 첨가한 것 등이 있다. 이후 대승불교시대에는 이를 발전시켜 여덟 장면으로 확대한 팔상도八相圖*가 주로 제작되었다. 기원전 2세기경의 탑 조각에 표현된 사상도가 가장 이른 시기의 작품이다. 대표적인 것으로는 인도 캘커타박물관 소장의 석가사상도釋迦四相圖가 있다.

335 사생 寫生

실물을 보고 그대로 그리는 것. 동양화에서는 주로 화조·영모·초충화에 적용한다. 때로는 사의寫意*에 대비되는 개념으로 사용되기도 하지만 문인화에서의 사생은 수묵으로만 스케치 풍으로 꽃이나 채소를 그린 것을 이른다.

336 사선 沙線

산수화에서 얕은 수면을 표현하는 수평으로 그은 선. 대개 그 위에 약간의 점으로 풀이 자라는 것을 나타내지만 땅이나 물결을 표현하는 것은 아니다.

337 사시팔경도 四時八景圖

춘春 하夏 추秋 동冬 네 계절의 경치를 다시 이른 봄무春, 늦은 봄晩春, 이른 여름初夏, 늦은 여름晩夏, 이른 가을初秋, 늦은 가을晩秋, 이른 겨울初冬, 늦은 겨울晩冬 등 여덟 개로 나누어 그린 그림. 사계팔경도 四季八景圖라고도 한다. 대개 화첩이나 병풍에 그려지며, 계절별로 둘씩 대칭을 이룬다. 사계절의 경치를 여덟 폭으로 그리는 것은 자연의 경치는 계절에 따라 항상 다르게 보인다는 고래古來의 화론畵論에 의거한 것이며, 각각의 경치는 계절의 특성을 살려 대체로 봄은 온화하고 부드럽게 가을은 쓸쓸하고 스산한 모습으로 표현된다. 사시팔경도는 조선시대에 크게 유행하였으며, 초기의 안견파安堅派*화풍, 중기의 절파계浙派系화풍, 후기 이후에는 남종화풍으로 그려지는 등 시기마다 다른 화풍을 보이면서 현대까지 그 전통이 이어져왔다.

338 사신도 四神圖

동서남북을 지키는 방위신方位神을 동물의 형상으로 나타낸 그림. 원래 사신四神은 고대 중국에서 사방四方의 성수星宿를 각각 동물의 형상으로 표현한 것으로 우주의 질서를 진호鎭護하는 보호신의 역할을 하였다. 사령四靈, 사수四獸라고도 하는 사신은 동쪽의 청룡靑龍 서쪽의 백호白虎, 남쪽의 주작朱雀, 북쪽의 현무玄武를 말한다. 사신에 관한 도상圖像과 개념이 언제부터 유래했는지는 알 수 없으나 중국의 한漢·육조六朝 시대에 유행하였으며, 우리나라에는 삼국시대 중국 문화가 전래되면서 나타나기 시작했던 것으로 추정된다. 사신도가 가장 먼저 나타나는 것은 4, 5세기에 축조된 고구려 고분벽화古墳壁畫로 인물풍속도人物風俗圖와 함께 그려졌으며, 6세기말에서 7세기 전반 경에는 사신도가 고분 현실玄室의 네 벽에 주된 장식으로 나타나게 되었다. 시대마다 약간씩의 차이는 있지만 대체로 7세기 후반기의 강서대묘江西大墓·진파리1호분眞坡里1號墳 등에는 실제와 상상의 동물이 복합된 형태를 보이는 사신도가 능숙하고 세련된 솜씨로 묘사되었다. 고구려의 사신도는 백제에도 영향을 미쳐 송산리고분宋山里古墳·능산리고분陵山里古墳 등에도 사신도가 그려졌다. 고려시대 석관石棺의 표면이나 경기도 개풍군 수락암동水落巖洞

사신도, 현무도 , 고구려 7세기, 강서대묘

1호분 벽화 등을 통해 고려시대에도 사신
도가 표현되었음을 알 수 있다. 조선시대에
는 『국조오례의國朝五禮儀』 권7 흉례凶禮의
'치장治葬' 부분에 왕릉의 석실石室 천장에
는 일월성신日月星辰, 벽에는 청룡[동], 백호
[서], 현무[북]를 그리고 남쪽 문비석門扉石이
합치는 곳에 주작을 그린다고 되어 있고,
『조선왕조실록』의 기록이나 조선시대 각종
『산릉의궤山陵儀軌』 가운데 채색 사신도의
그림이 있어 조선 왕릉에도 사신도가 그려
졌음을 알 수 있다. 또한 사신도는 민화에
서도 즐겨 사용되는 화제畫題의 하나였다.

339 사실주의 寫實主義

대상의 모습을 되도록 실제와 가깝게 묘사
하는 그림 양식realism. 인물에서는 초상화
에 많이 적용되며, 꽃이나 풍경화의 경우 자
연주의自然主義 naturalism라는 말로 표현 할

수도 있다. 그러나 사실주의라는 단어에는
서양미술에서 유래한 좀 특별한 의미가 포
함되어 있다. 즉 가난한 사람들의 있는 그
대로의 모습을 묘사한다던지 종교화에서
도 성인의 모습을 더러운 발 그대로 묘사한
다던지 하는 등의 의미 있는 사실주의가 있
다. 조선시대 조영석趙榮祏, 김홍도金弘道 등
의 풍속화風俗畵*에서도 우리는 때로 당시 서
민들의 생활모습을 사실적으로 묘사했다고
한다. 그러나 김홍도의 간단한 선으로 그린
인물들은 실제 인물들의 모습과는 많은 차
이를 보인다. 또한 사진 이상으로 더 그 실
재에 가깝게 묘사하는 극사실주의極寫實主
義 hyperrealism도 있다. 이러한 과장된 사실
주의는 작가의 의도에 따라 여러 가지 메시
지를 전달할 수 있다. 극사실이 아니더라도
'사실寫實'의 전달은 보는 사람을 감동시키
는 힘이 있다. 따라서 사회사실주의社會寫實
主義 social realism*라고 불리는 사실주의의
한 분파에서는 선동적, 정치적인 목적으로
사회의 부정不正이나 부조리不條理를 고발
하기도 한다. 가난한 노동자들의 모습 등 그
사회의 처참한 인간상들을 사실적으로, 또
는 과장하여 묘사함으로써 대중의 공감을
얻어내는 것이다. 우리나라 미술에서는 민
중미술民衆美術* 화가들의 작품이 이 범주에
속한다. 사회사실주의는 사회주의사실주의
社會主義寫實主義 socialist realism와는 구별되
어야 한다. 후자는 미술이 구소련, 북한 등

사회주의 국가의 이념을 전달하는 수단으로 쓰이는 것을 지칭한다.

340 사왕 四王 사왕오운 四王吳惲

청대 초기 네 사람의 정통파正統派* 산수화가인 왕시민王時敏 (1592-1680), 왕감王鑑 (1598-1677), 왕휘王翬 (1632-1717), 왕원기王原祁 (1642-1715)를 일컫는 말. 이 용어는 청대의 진조영秦祖永 (1825-1884)의 『동음논화桐陰論畵』의 예언例言에서 처음 제시되었다. 사왕은 동기창董其昌* 회화이론과 기법을 직접 배우고 이어받은 왕시민과 그의 조카 · 제자 · 손자의 관계로 엮어져 있으며, 그들의 모고주의模古主義적 산수화풍은 중국회화를 형식주의에 빠지게 하였다는 평가를 받는다. 오력吳歷 (1632-1718) · 운수평惲壽平 (1633-1676)과 함께 사왕오운四王吳惲*으로 불리기도 한다.

341 사원벽화 寺院壁畵

불교사원을 장엄하기 위하여 사찰의 내외 벽면에 그린 그림. 건물을 장식하며 각 벽면의 위치와 성격에 적합한 불교적인 주제를 효과적인 방법으로 표출하여 민중을 교화하고 신앙심을 불러일으키기 위하여 제작된다. 벽화의 종류로는 예배대상이 되는 존상도尊像圖(後佛壁畵)를 비롯하여 불전도

佛傳圖* · 불교설화도佛敎說話圖 · 경변상도經變相圖 등 교화적인 그림과 각종 장식적인 그림 등이 있다. 사찰벽화는 벽면의 재질에 따라 토벽화土壁畵 · 석벽화石壁畵 · 판벽화板壁畵* 등으로 나눌 수 있다. 우리나라의 경우 석벽화는 발견된 예가 거의 없고 흙벽에 그려진 토벽화가 주류를 이룬다. 벽화의 제작방법으로는 템페라기법과 프레스코기법이 있는데, 동양에서는 젖은 회벽灰壁에 그림을 그리는 프레스코기법buon fresco*이 널리 이용되었다. 벽화에 사용되는 물감은 광물질과 식물의 즙, 동물의 배설물 등이 있다. 동양에서는 대체로 백白 · 흑黑 · 적赤 · 황黃 · 청靑 · 녹색綠色의 광물질 안료가 많이 사용되었다. 벽화의 제작기법은 먼저 나무를 엮어 만든 벽심壁心 위에 잘게 썬 짚여물과 진흙 등을 섞은 반죽을 두세겹 발라 벽을 평평하게 만든 후, 회灰 또는 백토白土를 입혀 초지草地를 마련하고, 황토로 가칠假漆*하여 벽면을 마련한다. 벽면이 마련되

사원벽화, 1476년, 토벽 채색, 320x280cm, 전남 강진 무위사 극락보전 소장

면 디자인에 따라 구멍을 뚫은 화본畵本을 벽에 대고 분주머니를 두드려 그림의 윤곽을 벽면에 표시한 후 그것을 따라 다시 선을 긋고 채색하여 완성한다.

현존하는 불교사원벽화 가운데 가장 오래된 것은 인도 아잔타석굴사원(기원전 2세기~서기 7세기경)의 벽화이다. 인도 석굴사원의 벽화전통은 서역과 중국 등지로 전해져 중앙아시아의 바미얀Bamiyan석굴사원, 키질Kizil석굴사원, 베제클릭Bezeklik석굴사원, 중국의 돈황석굴사원 등 많은 사원의 벽을 장식하였다. 우리나라에서는 삼국시대부터 본격적인 사원벽화가 발전되었으나, 고구려·백제·신라의 고분벽화에 연꽃과 비천飛天, 불상예배도, 승려행렬도, 불탑도 등 간단한 장식문양이나 불교적 소재의 벽화를 확인할 수 있을 뿐이다. 통일신라시대에는 솔거率居*가 그렸다는 황룡사 노송도老松圖, 분황사 관음보살도觀音菩薩圖가 유명하며, 이외에도 내제석원內帝釋院의 미륵보살벽화彌勒菩薩壁畵, 금산사 금당의 미륵현신수계도彌勒現身受戒圖, 흥륜사 금당 미륵보살도彌勒菩薩圖 및 보현보살도普賢菩薩圖 등 사원에 그려진 벽화의 예가 기록으로 남아있다. 현재 남아있는 것은 하나도 없어 양식은 알 수 없지만 중국 돈황석굴사원의 벽화나 일본 호류지벽화法隆寺壁畵 등의 양식으로 추정해 보건대 선묘線描 위주의 사실주의 양식이 아니었나 생각된다. 고려시대에

는 사원불화의 주류가 벽화였을만큼 많은 벽화가 조성되었다. 중국의 상국사벽화相國寺壁畵를 이모移模해 그린 흥왕사벽화興王寺壁畵, 선원사禪源寺 비로전벽화毘盧殿壁畵 등의 기록이 전하고 있지만, 부석사 조사당벽화와 봉정사 대웅전 영산회상후불벽화靈山會相後佛壁畵 정도가 남아있을 뿐이다. 부석사벽화는 범천梵天과 제석천帝釋天, 사천왕四天王(持國天·增長天·廣目天·多聞天)등을 그린 6폭이 남아있는데, 양식적으로 13세기경의 작품으로 추정된다. 봉정사 벽화는 높이 3.6m, 너비 4m에 달하는 대규모 벽화로 14세기 전반의 화려한 고려불화 전통이 그대로 남아있는 조선 초기의 후불벽화다. 화면의 중심에 석가삼존상을 배치하고 그 주위로 제석과 범천, 아난과 가섭 등 10대제자, 보살, 시주자들이 둘러싸고 있는 현존 최고의 초대형 후불벽화다. 조선시대에 이르면 전반적으로 불교회화가 위축되었고, 제작방법이 까다롭고 제작기일이 많이 걸리는 후불벽화 대신 제작이 간편한 탱화*가 보급됨에 따라 벽화의 제작은 현저히 감소되었다. 다만 전각 내부나 외벽에 간단한 장식적인 그림이 많이 그려졌다. 현존하는 조선시대의 벽화로는 무위사 극락보전 후불벽화(1476년) 및 아미타내영벽화(1476년), 통도사 영산전 다보탑도多寶塔圖(조선후기), 선운사 대웅전 후불벽화(1840년), 신흥사 대광전 벽화(조선후기), 범어사 대웅전 벽화(조선후

기), 보광사 판벽화(조선후기), 삼막사 판벽화(조선후기) 등이 대표적이다.

342 사의 寫意

사물의 외형外形만을 중시해서 그리지 않고 사물의 의태意態와 신운神韻을 포착하거나 작가의 내면세계의 뜻을 자유롭게 표현하는 것을 말함. 남송의 한졸韓拙은 사의를 "간략하게 그리되 그 의미가 완전한 것"이라고 정의하였다. 문인화文人畵*에서 지상至上의 목표로 삼는 원칙이다. 그러나 후대에 가서는 문인화의 원래의 이념과 상관없이 간략한 필치로 대강 그리는 모든 그림에 이 용어를 적용하기도 한다. 때로는 거친 필치, 즉 조필粗筆과 같은 의미로도 사용하며 이러한 그림 양식을 사의화풍寫意畵風이라고도 한다.

343 사인암 舍人岩 ⇒ 단양팔경

344 사직사자도 四直使者圖

지옥의 염라왕이 망자의 집에 파견하는 지옥사자 중 연직사자年直使者·월직사자月直使者·일직사자日直使者·시직사자時直使者 등을 그린 그림. 사찰에서 수륙재나 영산재 등의 의식을 행할 때 사용하는 도량장엄용 불화다. 삼성미술관 리움 소장 사직사

사직사자도, 1676년, 삼성미술관 리움 소장

자도四直使者圖(1676년)는 칼과 창, 두루마리 등을 들고 말 앞에 서있는 네 명의 사자를 한 폭에 그렸다. 충청남도 서산 개심사 사직사자도는 오방오제위도五方五帝位圖와 함께 1676년에 화승 일호一浩가 단독으로 그린 것으로, 네 폭으로 구성되었다. 축軸 형식으로 되어 있어 불교의식 때 걸었던 의식용 그림으로 여겨지며, 유려하고 세밀한 선과 색으로 인물의 형상을 생동적으로 잘 묘사하였다.

345 사진 寫眞

초상화肖像畵의 다른 말. 전신傳神,* 또는 사조寫照라고도 한다. 두보杜甫의 『단청인증조장군패丹靑引贈曹將軍覇』라는 시에 "장군은 그림을 잘 그려 대개 정신을 포착했으며

(將軍善畫盖有神) 아름다운 선비를 우연히 만나면 역시 그 상을 그렸다(偶逢佳士亦寫眞)." 고 한데서 사진이 초상화라는 뜻으로 쓰였다고 한다.

346 사천왕도 四天王圖

수미산須彌山의 중복에 살면서 사방을 수호하는 호법신인 사천왕을 그린 그림. 동방 지국천왕持國天王, 남방 증방천왕增長天王, 서방 광목천왕廣目天王, 북방 다문천왕多聞天王 등 4명의 수호신을 그렸다. 조선시대 사찰의 중문中門인 천왕문天王門 안에 봉안되었는데, 때로는 사천왕상의 뒤에 봉안되기도 하고 상 없이 사천왕도만을 봉안하는 경우도 있다. 현존하는 작품은 모두 조선 후기 이후의 것들이며 유례가 많지 않다. 대표적인 작품으로는 고운사 사천왕도(1758년. 홍익대학교박물관소장), 범어사 사천왕도(1869년), 동화사 사천왕도(1896년) 등이 있다.

347 사품 四品

중국 당대의 주경현朱景玄 (9세기초중경 활동)에 의해 처음 제시된 회화 품등의 하나. 주경현은 『당조명화록唐朝名畫錄』*에서 장회관張懷瓘의 신神 · 묘妙 · 능能 삼품三品*에 일품일품逸品*을 더하여 새로이 사품등법을 제시하였다. 이는 당대唐代 이사진李嗣眞의 『서후품書後品』의 등급 제도를 따른 것이다. 일품일품은 상법常法을 벗어난 새로운 발묵潑墨*법이나 술을 좋아하는 성향, 그리고 "손에 응하고 뜻을 따르는데 마치 조화와 같은" 뛰어난 솜씨를 지칭하는 품격이다. 주경현이 사품 가운데 이 일품을 포함시켰을 때는 신 · 묘 · 능 삼품과의 우열관계는 상정하지 않았다. 이후 송초宋初의 황휴복黃休復 (10세기말–11세기초)은 『익주명화록 益州名畫錄』*에서 일품을 신품보다 앞에 둠으로써 최고의 품격으로 올렸다. 그러나 북송 휘종대에 와서 일품

사천왕도, 1758년, 지본 채색, 315x178.5cm, 홍익대학교박물관 소장(고운사 구장舊藏)

은 신품 다음에 오게 되어 신神 · 일逸 · 묘
妙 · 능能의 순서로 정리되었다.

348 사혁 謝赫

중국 남제南齊의 인물화가. 5-6세기 1/4분
기 활약. 중국회화사상 최초의 평론서인
『고화품록古畵品錄』*의 저자로 그 서문에 제
시한 육법六法*은 그 이후 중국회화 평론에
큰 영향을 미쳤다.

349 사회사실주의 社會寫實主義
⇒사실주의

350 산구분천법 山口分泉法

개자원화전*「산석법山石法」
중에 나오는 흐르는 물(천泉)
을 그리는 한 방법으로, 산
의 입구에서 갈라진 폭포를
그리는 법을 말함.

351 산배화사 山背畵師

7세기 무렵 일본의 아스카시대에 활약했던
고구려 출신의 화사집단畵師集團. 일본에서
는 604년부터 불화를 잘 그렸던 화공들에
게 씨족이나 지역별로 명칭을 부여하고 호
과戶課를 면제하는 등 화업을 보호 육성하

였다. 『일본서기』에 의하면 산배화사 외에
황문화사黃文畵師,* 책진화사簀秦畵師, 하내
화사河內畵師 등을 정하였다고 한다. 이 중
산배화사와 황문화사는 고구려 출신의 화
가들로 추정되는데, 이들 집단의 존재는 삼
국시대 우리나라가 일본의 회화발전에 공
헌하였음을 보여주는 좋은 예이다. 이들 화
가집단의 활동은 헤이안시대 이후에 약화
되었다가 화공사畵工司의 폐지와 더불어 소
멸되었다. 일본발음으로는 '야마시로 에
시'라고 하는데, 이는 일본 아스카飛鳥시대
(552-645)에 야마토大和지방을 중심으로 활
동했던 야마시로코 마노무라지山背狛連와
동계同系의 고구려 후예로 추정되는 씨족
화가 집단을 말한다.

352 산수문전 山水紋塼

산수문양을 얕은 부조浮彫 형식으로 판형
을 떠서 경질의 점토로 찍어내어 구워 만든
백제시대의 정방형 벽돌. 산수문전(문양전)
은 1937년 충남 부여군夫餘郡 규암면窺巖面
외리外里에 있는 한 절터에서 출토된 8장의
일괄 유물 가운데 하나이다. 현재는 국립부
여박물관에서 소장하고 있다. 다른 문양전
들은 산수봉황문전山水鳳凰紋塼 · 산수귀문
전山水鬼紋塼 · 연화문전蓮花紋塼 · 와운문전
渦雲紋塼 · 봉황문전鳳凰紋塼 · 반룡문전蟠龍
紋塼 등이다. 이 가운데 산수문전은 초기 산

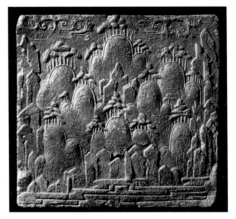

산수문전, 백제, 국립부여박물관 소장

북송 말기의 화원 한졸韓拙의 저서(1121년 서문). 한졸의 정체에 관해서는 의문점이 많이 있으나 그가 선화宣和 화원에서 산수화가로 활약하였다는 것은 신빙성 있게 받아들여지고 있다. 산수화를 그리는 구체적인 기법을 산, 나무, 바위, 구름, 안개 등 하나 하나를 매우 분석적으로 세세히 가르쳐 주는 일종의 산수화 지침서로, 산수화 발달 단계로 보면 북송의 거비파巨碑派 산수화의 전통이 끝나고 남송의 산수화가 시작되는 시점에서 전향적인 산수화 양식을 예고하는 기법을 담고 있다. 예를 들면 곽희郭熙의 삼원三遠*에 또 세 가지 거리감 표현법을 더한 것이다. 즉 "가까운 물가에서 멀리 트인 물과 아득한 산을 바라보는 것을 활원闊遠*이라고 하며, 안개가 자욱하여 들과 산을 격리시켜 보이지 않는 듯 한 것을 미원迷遠*이라고 하며 경치가 단절된 듯 멀리 보일 듯 말 듯 한 것을 유원幽遠*이라고 한다."고 하였다. 안개에 가려 아득히 보이는 남송시대 산수화의 특징을 묘사하는 적절한 거리감의 표현이다. 곽희의 삼원과 한졸의 삼원을 합하여 육원六遠*이라고도 한다.

354 산신도 山神圖

산왕山王으로 신앙되던 호랑이를 의인화하

수화의 시원적 양식을 반영하고 있다. 하단에는 수면을, 중단에는 선산仙山으로 생각되는 산악을, 상단에는 구름이 떠 있는 하늘을 표현하였다. 그리고 산악의 중앙 하단과 그 오른쪽 아랫부분에는 건물과 승형僧形의 인물이 묘사되어 있다. 토산과 암산에 표현되어 있는 빗금은 준법皴法의 시원적 양식으로 6세기 중엽 경에 제작된 중국 남북조시대 석각화에 묘사된 것과 유사하다. 그리고 토산의 능선에 늘어서 있는 수목의 표현은 7세기 전후 경에 조성된 고구려 내리 1호분의 산악도 수목과 유사하다. 백제 특유의 완만하고 부드러운 형태를 보이는 이 산수문전은 건축물 부재에 장식된 문양이지만 이 시대에 다른 회화 유품이 없는 상황에서 우리나라 산수화 발달의 초기 과정을 연구하는 데 중요한 유물이다.

여 묘사한 불화. 사찰의 산신각山神閣 · 산왕각山王閣 또는 삼성각三聖閣 안에 봉안된다. 불교에서 산신은 원래『화엄경』에 등장하는 불법佛法을 외호하는 39위신중의 하나인 주산신主山神으로, 불교가 민간신앙과 결합, 토착화하는 과정에서 신령神靈으로 믿어져 온 호랑이와 주산신이 결합하여 산신이 되었다. 중국에서는 일찍이 수나라 때 천태산天台山 국청사國淸寺에 절의 수호신으로 산왕각을 세우고 산신을 봉안한 이래 당나라 때부터 그 신앙이 이어져 왔다. 우리나라에서는 고려시대까지 산신에 대한 신앙이 없었던 것으로 보인다. 조선시대에 들어와 불교가 민간신앙과 결합하면서 산신신앙이 유행하여, 조선시대의 사찰에는 대개 산신각을 세워 상과 불화를 봉안했다. 산신도는 독성도, 칠성도와 함께 삼성각 안에 봉안되거나 따로 산신각 · 산왕각 등에 봉안된다. 산신도의 도상은 깊은 산과 골짜기를 배경으로 기암괴석奇巖怪石 위에 백발이 성성한 노인 모습의 산신이 동자를 대동하고 앉아 있고, 산신 옆에 호랑이가 쭈그리고 앉은 모습을 그렸다. 신선은 족두리 모양의 치포관緇布冠 위에 투명한 탕건宕巾을 쓰거나 백발이 성성한 노인이 얼굴을 측면으로 향하고 손에는 주장자와 불자 또는 파초선芭蕉扇을 들고 앉은 모습으로 표현된다. 산신의 옆에는 동자가 차를 끓이거나 공양물을 받쳐 들고 시중을 들고 있으며, 산신의 뒤에는 호랑이가 산

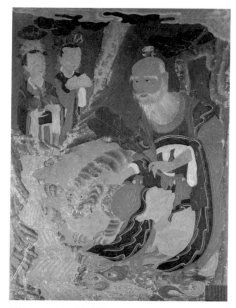

산신도, 1856년, 견본 채색, 102.0x63.5cm,
전남 순천 선암사 소장

신을 에워싸듯 호위하였다. 배경으로는 소나무 · 괴석 · 불로초 · 구름 · 폭포 등이 청록산수靑綠山水 기법으로 묘사되며, 소나무는 우주목인 천리반송千里盤松과 천리부상天理扶桑을 표현하는 것이 일반적이다. 간혹 호랑이 등에 타고 있는 산신이나 투구를 쓰고 칼을 든 신장형의 산신도 그려졌다. 현존하는 작품은 대부분 1800년도 이후의 것들이다. 대표적인 작품은 용문사 산신도(1853년), 천은사 산신도(1854년), 선암사 산신도(1856년), 송광사 산신도(1858년), 청암사 수도암 산신도(1862년), 통도사 산신도(1871년), 은해사 산신도(1897년) 등을 들 수 있다.

355 산점투시 散點透視

공간이나 시간에 제한을 받지 않고 화면에 형상을 배치하는 동양화의 독특한 화면 구성 방식. 서양화의 공간표현 방법인 일점투시一點透視*에 대비되는 투시법. 즉 시점이 다원적으로 여러 군데에 있어 위에서 본 모습, 옆에서 본 모습, 중앙에서 본 모습 등이 한 화면에 나타나게 표현하는 방법. 두루마리 그림의 연속되는 경물묘사, 기록화의 건물묘사, 지도의 산, 건물 등의 묘사에서 볼 수 있다.

356 삼강행실 三綱行實

유교의 기본강령인 임금과 신하[군위신강君爲臣綱], 어버이와 자식[부위자강父爲子綱], 남편과 아내[부위부강夫爲婦綱] 사이에 마땅히 지켜야 할 도리를 그림과 글로 설명한 판화책. 1434년(세종16)에 직제학 설순偰循 등이 왕명에 따라 우리나라와 중국의 서적에서 삼강에 모범이 될만한 충신 · 효자 · 열녀의 행실을 모아 3권 1책으로 만들었다. 『삼강행실』은 조선시대에 가장 중요한 윤리교과서 역할을 하였는데 모든 사람이 알기 쉽도록 매 편마다 그림을 넣어 글을 모르는 백성들도 사실의 내용을 한눈에 알아볼 수 있게 하였다. 현재에는 규장각 도서에 있는 세종世宗조 간본刊本과 함께

성종, 선조宣祖, 영조시대의 중간본重刊本이 전한다. 내용은 크게 삼강행실효자도三綱行實孝子圖 110명, 삼강행실충신도三綱行實忠臣圖 112명, 삼강행실열녀도三綱行實烈女圖 94명의 세 부분으로 구성되어 있다. 각각의 형식은 해당 인물의 고사를 그림으로 그려 앞에 놓고 행적을 그 뒤에 적고 찬시讚詩를 한 수씩 붙였다. 그림의 상단 오른쪽에는 넉자로 그림 제목을 달아 놓았고 그림은 한 화면에 1-3 장면을 순서대로 표현하였다. 각 장면은 언덕이나 담장 등을 사용하여 주로 사선으로 많이 구분하였다. 삼강행실의 밑그림은 안견의 주도 아래 최경崔涇 · 안귀생安貴生 등 당시에 활동했던 화원들이 그렸을 것으로 보인다. 이후에 간행된 『이륜행실二倫行實』*과 『오륜행실五倫行實』*은 이 책의 체제와 취지를 본받았다.

357 삼록 三綠

광물성 녹색 안료 중 가장 엷은 녹색. 산수화에서 나무 둥치 위에 있는 이끼나 먼 산의 나뭇잎을 묘사하는 데 쓰이며 인물화의 의상에도 쓰인다.

358 삼백법 三白法

회화에서 명암을 표현하는 기법 중의 하나. 키아로스쿠로chiaroscuro법이라고도 한다.

삼백법, 지장시왕도 부분, 1562년, 일본 고묘지光明寺 소장

주로 얼굴을 묘사할 때 사용하는 명암법으로, 이마와 콧잔등, 뺨 부분 등 도드라진 부분을 흰색으로 표현하여 명암을 강조하는 방법이다. 일찍이 중앙아시아의 키질석굴사원, 돈황석굴사원의 벽화에서 사용되었으며, 우리나라에서는 조선 전기 불화에서 특징적인 기법으로 사용되었다.

359 삼병 三病

붓을 쓰는데 있어 세 가지의 결점. 곽약허 郭若虛의 『도화견문지圖畫見聞誌』*에 언급된

것으로 첫째는 판板, 즉 팔의 힘이 없어 필획이 전혀 둥근 맛이 없고 평면적인 것, 둘째는 각刻, 즉 운필運筆에 자신이 없고 손과 마음이 서로 일치하지 않아 윤곽선을 그을 때 모서리가 생기게 되는 것, 셋째는 결結, 즉 필선이 자유롭게 나아가지 못하고 막히듯 맺히며 마치 장애물이 있는 것처럼 유창하게 흐르지 못한 것을 이른다.

360 삼세불화 三世佛畫

석가모니불과 약사불, 아미타불 및 그 권속들을 그린 그림. 대웅전에 후불화로 봉안된다. 중앙에 석가불화, 향우측에 약사불화, 향좌측에 아미타불화를 봉안하는 것이 일반적이다. 삼세불이란 과거세와 현재세, 미래세에 출현한 부처다. 중국에서는 일찍이 당대에 산서성 불광사佛光寺에 석가모니불·아미타불·미륵불彌勒佛의 삼세불이 봉안된 것을 비롯하여 1038년에 건립된 산서성 하화엄사下華嚴寺에는 정광불定光佛·석가모니불·미륵불의 삼세불이 조성되었다. 그후 송대와 금대를 거쳐 원대에 이르러 석가모니불(또는 비로자나불)·약사불·아미타불로 구성된 삼세불 도상이 확립되어 명대까지 꾸준하게 유행하였다. 중국에서의 삼세불 유행은 우리나라에 영향을 주어, 고려시대에는 법화천태사상法華天台思想을 근간으로 하여 석가모니불과 아미타불, 약

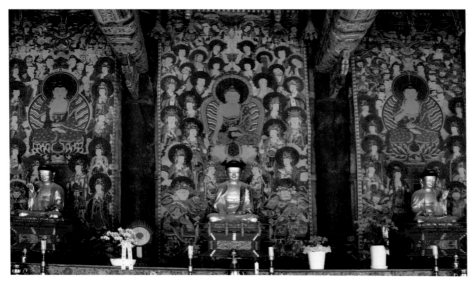

삼세불화, 1744년, 견본 채색, 각 644x238cm, 경북 김천 직지사 대웅전 소장

사불을 결합한 삼세불의 도상이 발생한 것으로 추정한다. 고려 후기 법화천태의 주류였던 백련사白蓮社와 묘련사妙蓮社에서 주존인 석가모니와 더불어 각각 아미타불과 약사불에 대한 신앙이 행해져, 석가모니를 중심으로 미타신앙과 약사신앙의 융합이 이루어졌다고 보기도 한다. 1348년에 조성된 경천사지 석탑 1층 남면에 부조된 삼세불은 비로자나불·아미타불·약사불 또는 비로자나불·아미타불·미륵불로 보는 등 아직 존명에 대해서는 확실하게 알 수 없으나 우리나라에서도 고려 후기에 삼세불 도상이 수용되었음을 보여주는 좋은 예이다. 조선시대에 이르면 초기의 불교종파 통폐합에 따라 삼세불 신앙이 더욱 유행하였다. 1466년 오대산 상원사 중창 시 석가모니불·아미타불·약사불 등 삼불을 조성하였다는 기록이 현재 문헌으로 전하는 가장 오래된 것이다. 1482년에는 인수대비仁粹大妃가 외동딸인 명숙공주明淑公主의 극락천도를 기원하며 영산회도靈山會圖·약사회도藥師會圖·서방회도西方會圖를 발원하였다는 기록이 있으며, 16세기 후반 태백산 상선암上禪庵에 순금純金 영산회·미타회·약사회를 봉안하였다는 기록이 전하는 것을 보면, 적어도 16세기경부터 석가모니불·아미타불·약사불을 결합한 삼세불화가 조성되기 시작하였음을 알 수 있다.

그림의 형식은 크게 두 가지로 나눌 수 있다. 삼세불을 각각 1폭씩 3폭으로 그리는 경우와 1폭에 삼세불을 모두 묘사하는 경우다. 석가불화는 석가모니삼존을 중심으로 분신불 · 보살 · 10대 제자 · 성중 · 사천왕, 아미타불화는 아미타삼존 · 8대보살 · 분신불 · 성문중 · 사천왕 등, 약사불화는 약사여래삼존 · 약사12신장 · 분신불 · 성문중 · 사천왕 등이 묘사된다. 전각의 규모가 큰 곳에는 3폭 형식, 작은 규모의 전각에는 1폭 형식이 봉안된다. 18세기 후반까지는 3폭 형식이 주류를 이루며 19세기 이후에는 1폭 형식이 증가한다. 이외에 신흥사 대광전 삼세불도, 범어사 삼세불도처럼 전각의 좌우 측면에는 약사불회도와 아미타불회도를 그리고 중앙 후불벽에 영산회상도를 봉안하는 경우도 있다. 대표적인 작품으로는 갑사 삼세불도(1730년), 광덕사 삼세불도(1741년), 직지사 삼세불도(1744년), 쌍계사 삼세불도(1781년), 화엄사 각황전 삼세불도(1857년), 용주사 삼세불도(20세기 초) 등이 있다.

361 삼신불화 三身佛畫

법신法身 비로자나, 화신化身 석가모니, 보신報身 노사나 등 세 불신佛身을 함께 그린 불화. 삼신불화는 화엄종의 불신관佛身觀을 배경으로 조성되는데, 불신佛身이란 최상의

이상을 실현한 부처의 몸을 가리키는 말로서, 석가모니가 깨달음을 얻어 부처가 되고 열반에 든 뒤 사람들이 그를 존경하고 초인화, 절대화하는 과정에서 생겨났다. 불신에 대한 관념은 초기에는 석가모니만이 존재하였으나, 이후 카필라성에서 인간의 몸으로 태어난 성불成佛 이전의 몸인 생신生身(色身)과 연기緣起의 법을 깨달은 '각자覺者'로서의 불신을 가리키는 이신설二身說로 발전하였다. 이것이 대승불교시대의 세친世親(320~400) 때부터 법신 · 보신 · 화신의 삼신불 사상으로 변모하였다. 인도의 영향이 반영된 삼신불은 동아시아로 넘어오면서 각각 비로자나불-석가모니불-노사나불이라는 구체적인 이름을 얻게 되어, 비로자나는 법신法身, 노사나는 보신報身, 석가모니는 화신化身으로 발전하였다. 법신은 우주에 가득한 법法을 인격화하고 진리의 체

삼신불화, 1755년, 견본 채색, 466x522cm,
경북 청도 운문사 비로전 소장

현자로서의 이상적인 이불理佛을 지칭하며, 보신은 보살로서의 바라밀행波羅蜜行과 서원誓願이 완성되어 그 결과로써 얻게 되는 완전하고 원만한 이상적인 불신, 응신은 특정한 시대에 특정한 중생을 제도하기 위하여 출현하는 불신을 뜻한다.

중국에서는 8세기 말~9세기경에 삼신불이 조성된 것으로 추정되며, 우리나라에서는 최초의 비로자나불상인 석남암사 비로자나불상(766년) 이후 삼신불이 조성되었을 것으로 생각된다. 고려시대에는 982년 중건된 장안사와 1183년 중수된 용천사에 삼신불상이 봉안되었다는 기록이 있다. 조선시대에는 큰 규모의 대적광전이나 대광명전 안에는 대개 삼신불상을 봉안하고 후불화로서 삼신불화를 봉안하는 경우가 많다. 삼신불화는 고려시대부터 성행했다고 생각되지만 현존하는 작품은 모두 조선시대 이후의 것들이다. 그림의 형식은 비로자나불도 · 석가모니불도 · 노사나불도로 구성되는 전형적인 삼신불화 형식, 삼신불 · 삼세불을 함께 결합한 삼신삼세불화三身三世佛畵 형식, 삼신삼세불화를 축소 · 변형시킨 형식 등으로 나눌 수 있다. 그림의 구성은 삼신불을 중심으로 상 · 하단에 권속들을 배치하는 일반적인 불화의 형식을 취하였다. 비로자나불화는 지권인을 결한 비로자나불 주위에 문수 · 보현을 비롯한 여러 보살, 분신불, 호법신 등을, 석가모니불화는 항마촉지인을 결한 석가모니와 분신불, 문수 · 보현 등 여러 보살, 제자, 호법신 등을, 노사나불화는 좌우 양손을 어깨 위로 들어 설법인을 취한 보살형의 노사나불과 권속들을 배치하였다. 규모가 큰 법당에는 비로자나불 · 석가모니불 · 노사나불을 각각 1폭씩으로 그린 3폭의 삼신불화를 봉안하는 것이 일반적이며, 작은 규모의 법당에서는 1폭에 세 부처를 함께 그린 삼신불화를 봉안한다. 대표적인 작품은 갑사 삼신불괘불도(1650년), 봉선사 삼신불괘불도(1735년), 청곡사 삼신불도(1741년), 화엄사 대웅전 삼신불도(1757년), 해인사 대적광전 삼신불도(1885년) 등이 있다.

362 삼엽점 杉葉點

삼나무 잎 모양의 점. 개자점个字點*과 비슷하지만 필획이 약간 안으로 구부러지는 성향을 보인다.

363 삼원 三遠

동양 산수화에서 거리감을 표현하는 세 가지 방법. 고원高遠 · 심원深遠 · 평원平遠으로 북송 산수화가 곽희郭熙의 말을 그 아들 곽사郭思가 정리하여 놓은 『임천고치집林泉高致集』*에 처음으로 언급된 용어들이다.

"산 밑에서 꼭대기를 올려다 보는 것을 고원이라고 하며, 산의 앞에서 산의 뒤를 들여다보는 것(즉 산 골짜기 사이로 멀리 보는 것을 말함)을 심원, 가까운 산 위에서 먼 산을 바라보는 것을 평원이라고 한다"고 하였다. 이들 거리감의 표현은 당대唐代 산수화에서도 이미 나타난 것들이지만 곽희에 이르러 이처럼 정리되어 용어로 정착된 것이다.

364 삼장보살화 三藏菩薩畵

천장보살天藏菩薩·지장보살地藏菩薩·지지보살持地菩薩 등 세 보살의 회상會上을 묘사한 그림. 천장보살은 상계교주上界敎主, 지지보살은 음부교주陰府敎主, 지장보살은 유명계교주幽冥界敎主로서, 천상과 지상, 지하의 3교주로 신앙된다. 보통 1폭에 삼장보살을 모두 그리지만 2폭 또는 3폭으로 나누어 그리는 경우도 있다. 삼장보살에 대해서는 소의경전이 알려진 바가 없어 도상이나 명칭이 어디에서 유래하였는지는 정확히 알 수 없다. 그러나 중국에서는 송나라 때 지반志磐이 찬술한 『법계성범수륙승회수재의궤法界聖凡水陸勝會修齋儀軌』*에 삼장의궤가 중단의궤로 기록되었으며 원·명대元·明代의 수륙화水陸畵*에 천장·지장·지지보살이 그려져 있어 일찍이 수륙재와 관련되어 새롭게 도상이 성립된 것으로 생각된다. 우리나라에서는 조선 후기에 승려 지환智還이 불가佛家에서 널리 사용되던 수륙재水陸齋 관

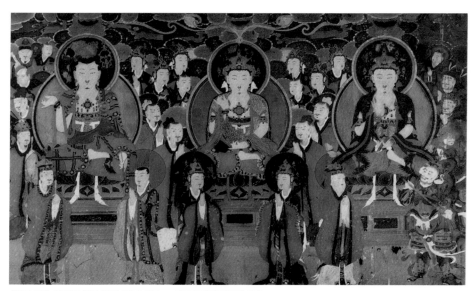

삼장보살화, 1728년, 견본 채색, 176.5x274cm, 대구 동화사 대웅전 소장

련 의식집을 모아 편찬한 『천지명양수륙재의범음산보집天地冥陽水陸齋儀梵音刪補集』에 삼장보살이 중단의궤로 기록되어 있으며, 이외 수륙재관련 불교의례집에도 대부분 삼장의궤三藏儀軌가 실려 있는 점을 볼 때 수륙재 중단의궤용中壇儀禮用 신앙에서 비롯된 것으로 추정된다. 현존하는 삼장보살도 중 가장 연대가 올라가는 작품은 일본 신쵸코쿠지新長谷寺 소장 삼장보살도(1550년)이며, 일본 호토지寶島寺 소장 삼장보살도(1588년), 일본 엔메이지延命寺 소장 삼장보살도(1591년) 등도 16세기에 제작되었다. 1548년 서산대사西山大師(1520~1604)가 쓴 「금강산도솔암기金剛山兜率庵記」에 "벽의 서쪽에는 지지 · 천장 · 지장보살 등 세 보살의 불화와 천선신부이십사중天仙神部二十四衆을 그린 그림 1폭이 있다"는 기록을 볼 때 적어도 16세기 전반 경에는 삼장보살 도상이 성립되었던 것으로 추정된다. 삼장보살도는 중앙에 천장보살, 오른쪽(향좌)에 지장보살, 왼쪽(향우)에 지지보살이 나란히 배치되 각각의 권속들이 그 주위를 둘러싸고 있다. 삼장보살도의 권속에 대해서는 『천지명양수륙재의범음산보집天地冥陽水陸齋儀梵音刪補集』, 『천지명양수륙잡문天地冥陽水陸雜文』, 『천지명양수륙재의찬요天地冥陽水陸齋儀纂要』, 『작법절차作法節次』, 『오종범음집五種梵音集』 등에 기록되었으나 약간씩 차이가 보인다. 천장보살은 보관을 쓴 천신의 모

습으로 보통 설법인說法印을 취하고 있다. 1776년 천은사 삼장보살도에는 진주보살眞珠菩薩과 대진주보살大眞珠菩薩이 협시하고, 주위에 사공천왕四空天王 · 십팔천왕十八天王 · 육욕천왕六欲天王 · 일월천왕日月天王 · 제성군중諸星群衆 · 오통선중五通仙衆 등이 배치되었다. 지지보살은 천장보살과 같은 모습으로 경책經冊을 들고 있으며, 권속으로는 용수보살龍樹菩薩 · 다라니보살陀羅尼菩薩 · 견뇌신중堅牢神衆 · 금강신중金剛神衆 · 팔부신중八部神衆 · 용왕신중龍王神衆 · 아수라阿修羅가 표현된다. 지장보살은 승형 또는 두건을 쓰고 석장 · 보주를 들고 있다. 권속으로는 도명존자道明尊者 · 무독귀왕無毒鬼王 · 시왕十王 · 판관判官 · 사자使者 · 동자童子 등이 표현된다. 삼장보살도는 조선 중기부터 조성되었으며, 18, 19세기의 작품이 많이 남아있다. 대표적인 작품으로는 염불암 삼장보살도(1588년. 일본 寶島寺소장), 파계사 삼장보살도(1707년), 옥천사 삼장보살도(1744년), 쌍계사 삼장보살도(1781년), 용주사 삼장보살도(1790년), 선암사 삼장보살도(1849년) 등이 있다.

365 삼재도회 三才圖會

중국 명明나라 때에 왕기王圻와 그의 아들 왕사의王思義가 편찬한 판화를 곁들인 도설圖說*백과사전 형식의 유서類書. 1607년

에 쓴 왕기의 자서自序가 있고, 후에 아들 왕사의가 속집續集을 편찬하였다. 모두 106권이다. 여러 서적의 도보圖譜를 모으고 그 그림에 의하여 천지인天地人의 삼재三才에 걸쳐 사물을 설명하였다. 천문, 지리, 인물, 시령時令, 궁실宮室, 기용器用, 신체, 의복, 인사人事, 의제儀制, 진보珍寶, 문사文史, 조수鳥獸, 초목草木의 14부문으로 분류하였다. 이수광의 『지봉유설芝峯類說』(1614년) 가운데 인용된 것으로 보아 이 책이 출간 후 곧 조선에 유입되었음을 알 수 있다. 또한 이익李瀷을 비롯한 실학자들도 이 책을 많이 참조하였다. 『삼재도회』가 『고씨화보顧氏畵譜』*나 『개자원화전芥子園畵傳』*과 같은 화보畵譜가 아니었음에도 불구하고, 이 책의 〈지리권〉·〈인물권〉·〈인사권〉의 각종 그림들이 조선시대 화가들, 즉 한시각韓時覺, 이정李霆, 심사정沈師正, 김홍도金弘道, 강세황姜世晃 등에게 산수화, 화조화, 도석인물화, 사군자 등을 그리는데 기본 구도나 모티프를 제공해 주었다. 또한 조선 후기 불화의 나한도 도상에도 큰 영향을 주었다.

366 삼전법 三轉法

묵란화墨蘭畵의 운필법運筆法 가운데 하나로서, 난엽을 칠 때 붓을 세 번 눌렀다 떼면서 선에 변화를 주는 기법. 즉 난초 잎이 공간에서 자연스럽게 늘어지며 사방으로 뻗치는 모습을 실감나게 포착하는 수단이다. 김정희金正喜 (1786-1856)는 난엽 묘사에서 삼전법을 가장 중요시했는데, 그의 〈난맹첩蘭盟帖〉(간송미술관 소장)에 의하면 이는 원대元代 조맹부趙孟頫 (1254-1322)에 의해 비롯되었다고 한다. 이 기법은 김정희 문하에서 활약한 조선시대 말기 묵란화가들에게 계승되었으며, 특히 이하응李昰應(1820-1898)의 묵란화에서 강조된 것을 볼 수 있다.

367 삼절 三絶

①시와 글씨와 그림에 모두 뛰어난 사람을 일컫는 말.
②한 그림에서 그림, 명필의 아름다운 시詩가 배합되어 있을 때 그 작품을 일컫는 말. 또는 한 시대의 뛰어난 화가나 서예가 세 사람을 묶어서 부를 때도 있다. 진서晉書 고개지顧愷之전에서는 그를 재才·화畵·치痴의 삼절이라고도 하였다. 명·청대에는 재절才節·화절畵節·서절書節을 삼절로 칭하기도 하였다.

368 삼족오 三足烏

태양 안에서 산다는 세 발 달린 상상의 까마귀. 금오金烏 또는 준오踆烏라고도 한다. 까마귀의 다리가 셋인 까닭은 태양이 양陽이고, 3이 양수陽數이기 때문이라고 한대漢

代 『춘추원명포春秋元命包』에 전하고 있다. 삼족오 설화는 전한前漢 시대부터 시작되었다. 삼족오 도상은 중국에서는

삼족오, 고구려 오회분 4호묘 벽화

한대漢代 와당이나 무덤 속에 관위에 걸쳐 있던 비의飛衣 등에서 달을 상징하는 두꺼비와 더불어 일월日月을 상징하는 도상으로 발전되어 왔다. 한국에서는 고구려 고분 벽화나 관식금구冠飾金具에 태양을 상징하는 원圓 안에 다리가 3개인 까마귀가 표현된 것을 볼 수 있다.

369 삼청 三靑

광물성 청색 안료 중 가장 엷은 청색. 주로 인물의 의상에 칠한다.

370 삼품 三品

동양에서 서화書畵 예술의 우열을 세 단계로 나누는 등급. 당대唐代의 장회관張懷瓘이 「서단書斷」에서 처음으로 이 용어를 사용하였는데 내용상 남조南朝 양梁의 유견오庾肩吾의 상上 · 중中 · 하下 삼급에 해당하며 여기에는 각각 또 세 단계 (상중상, 상중중, 상중하 등)가 있어 실제로 구 등급에 해당하는 것

이었다. 북송 유도순劉道醇의 『성조명화평聖朝名畵評』*에서 이 삼품 등급을 채택한 이후 원元의 하문언夏文彦, 명明의 왕세정王世貞 등이 이 품등법品等法을 답습하였다.

371 상겸 尙謙

18세기 후반 경상도 일대와 충청지역을 중심으로 활동하였던 화승畵僧.* 신겸信謙 · 의겸義謙*과 함께 당대를 풍미하던 화승이었다. 용주사 대웅전 닫집에서 발견된 〈삼세불원기三世佛願記〉에 의하면 상겸은 민관旻寬 등 25인의 화사와 함께 대웅전 삼세불도三世佛圖를 그렸다고 한다. 〈본사제반서화조작등제인방함本寺諸般書畵造作等諸人芳啣〉(1825년)에는 대웅보전의 하단탱을 그렸다고 기록하고 있어 사도세자思悼世子를 위해 건립한 용주사의 불사에 적극적으로 참여하였던 것을 알 수 있다. 그러나 현존하는 대웅전大雄殿 삼세불도는 상겸의 작품인 용주사 감로왕도(1790년) · 삼장보살도(1790년)와는 양식상 차이를 보이고 있어 그가 용

상겸, 용주사 감로도, 1790년, 견본 채색, 156x313cm, 개인소장

주사 건립시 25명의 화승들과 함께 그린 그림과는 다른 작품으로 추정된다. 상겸은 이외에도 향천사 지장보살도(1782년), 황령사 아미타회상도와 신중도(1786년), 남장사 괘불도(1788년) 등을 그렸으며 1780년에 봉선사 대웅전 불상 중수개금불사에도 참여하였다. 화풍상의 특징은 세장한 신체에 갸름한 얼굴이 특징적이며, 특히 용주사 감로왕도에서 볼 수 있듯이 불화 속에 일반 산수화의 요소를 적극적으로 끌여 들어 활용한 점이 돋보인다.

372 생 生

비단에 아교와 백반을 바르지 않은 상태. 숙熟*에 대비되는 말.

373 생사륜도 生死輪圖

인간이 육도六道 (天道·人道·阿修羅道·畜生道·餓鬼道·地獄道)에 윤회전생輪廻轉生하는 모습을 수레바퀴형(차륜형車輪形) 안에 묘사한 그림. 모든 사람들에게 인과응보因果應報, 십이인연十二因緣 등 초기 불교의 가르침을 전하기 위한 목적으로 제작되었다. 고대 인도에서는 사원 입구의 벽에 생사윤회도를 그려 사원을 방문하는 신도들에게 불교의 진리를 깨닫게 하는데 중요한 역할을 하였다. 그림의 형태는 수레바퀴형의 가운데를 구분

해서 바퀴통의 가운데에는 불상과 탐貪 (탐욕)·진瞋 (성냄)·치痴 (어리석음)를 상징하는 비둘기·뱀·돼지, 그 바깥에는 원을 5 내지 6등분하여 오도五道 (육도에서 아수라를 제외한 것) 또는 육도六道의 모습를 그리고, 원의 가장자리에는 무명無明에서 노사老死에 이르는 십이인연十二因緣의 각 과정을 상징하는 12개의 생멸의 모습을 그렸다. 이 그림은 불교의 동점과 함께 서역·티벳·중국·한국 등으로 전해졌다. 티벳에서는 사찰입구 벽화 뿐 아니라 때로는 탕카Than-ka와 판본으로 만들어져 크게 성행하였다. 우리나라에서는 독립된 형태의 생사윤회도는 유례가 없고 『화엄경華嚴經』 변상도 중에 삽입되

생사륜도, 19세기경, 티벳

어 표현되었다. 해인사와 호림박물관에 소장된 고려시대『화엄경』권 37의 변상 중에는 제6현전지現前地와 제7원행지遠行地 사이 십이인연이라는 표제 아래 무상대귀無常大鬼가 커다란 수레바퀴를 돌리는 전형적인 생사윤회도의 모습이 그려져 있다. 4중의 원으로 이루어진 수레바퀴의 바퀴축 부분에는 불좌상과 비둘기·뱀·돼지의 세 짐승이 표현되었고, 바깥원의 윗 쪽은 수미산으로 묘사된 천상도天上道와 해와 달 등으로 묘사된 인간도人間道·아수라도阿修羅道 등 삼선도三善道, 아래쪽에는 지옥도地獄道·아귀도餓鬼道·축생도畜生道 등 삼악도三惡道가 표현되었다. 그 바깥쪽 원에는 12인연의 총체를 18계界로 나누어 다양한 인간의 삶의 형태를 표현하고, 제일 바깥쪽에는 20개의 원통 안에 중생들이 머리와 꼬리를 내놓은 채 꼬리에 꼬리를 물고 도는 모습, 생사륜의 향우측 아래에는 원숭이가 수레바퀴를 돌리는 모습을 묘사하였다. 이처럼『화엄경』에 생사윤회도가 그려진 것은 12인연의 도리를 밝혀 중생이 윤회하는 근본을 파헤쳐서 무위진여無爲眞如의 세계가 현전現前함을 밝히기 위한 것이었다고 생각된다.

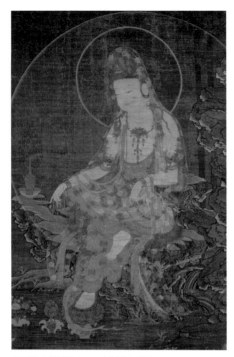

서구방, 수월관음도, 1323년, 견본 채색, 165.5x101.5cm, 일본 센오쿠하쿠코칸泉屋博古館 소장

374 서구방 徐九方

고려시대의 화원. 1323년 수월관음도(일본 泉屋博古館소장)를 그렸다. 그림의 화기에 의

하면 "지치삼년至治三年 (1323년) 계해癸亥 6월 내반종사內班從事 서구방徐九方이 그림을 그리고 동량도인棟梁道人(시주)은 육정六精이다"라 하여 그가 내반종사라는 직책을 지녔음을 알 수 있다. 내반內班은 고려의 관직명으로 액정원掖庭院·액정국掖庭局·내알사內謁司 등 시대에 따라 호칭이 변해 온 관서에 속하는 종9품의 하위관리인데, 왕의 명령을 전달하기도 하고 왕의 문방구나 궁중의 열쇠를 관리하는 임무를 맡는 직책이다. 그가 그린 수월관음도는 섬세하고 정치한

필치로 물가 옆 동굴에 앉아 선재동자善財童子의 방문을 받는 관음보살의 모습을 그린 것으로 고려시대 수월관음보살도 중 백미로 꼽힌다. 이처럼 관립 불화공방에 속한 전문화공이 아닌 하급관리에 의해 이와 같은 불화가 제작되었다는 사실은 당시 불화 제작의 한 상황을 보여준다.

375 서왕모 西王母

중국 서극西極의 선경仙境인 곤륜산崑崙山의 약수弱水·유사流沙 등에 산다고 전해지는 전설적인 신선.『산해경山海經』에는 서방의 곤륜산에 사는 인면人面·호치虎齒·표미豹尾의 신인神人이라고 한다. 또한 서왕모는 "그 형상이 사람과 같고, 표범과 같은 꼬리가 있으며, 이빨은 호랑이 같다. 휘파람을 잘 불며, 머리는 흩어져 있고 목걸이를 걸고 있는데, 하늘의 재형災刑을 맡아본다."고 되어 있다. 한대漢代 이전의 기록에는 서

왕모가 지명이나 종족명으로 나타나기도 하였으나 한대에 와서는 서방을 주재하는 신선으로 정착되었다.『한무내전漢武內傳』에서는 아름다운 여신으로 묘사된 서왕모에 대한 기록이 나와 당시 신선사상에서 서왕모에 대한 인식의 변화를 보여준다. 특히 원대元代 이후 도교道敎 미술의 발달과 함께 서왕모는 도교에서 최고의 자리에 군림하는 여신으로 미화되어 표현되었다. 서왕모와 관련된 대표적인 일화는 전한前漢의 무제武帝, 또는 주周 목왕穆王이 요지瑤池에서 서왕모를 만나 술잔을 건네면서 연회를 즐겼다는 '요지에서의 연회'이다. 이 장면을 묘사한 〈요지연도瑤池宴圖〉*는 조선시대에도 많이 그려진 신선 사상과 관련된 대표적인 그림이다.

376 서원아집도 西園雅集圖

서원아집도는 1087년(송 철종 2년, 고려 의종 4

서원아집도, 김홍도, 6폭병풍, 국립중앙박물관 소장

년) 북송의 개봉에 있던 부마도위駙馬都尉 왕선王詵이 자신의 별서別墅 정원인 '서원西園'에서 소식蘇軾, 미불米芾, 이공린李公麟을 비롯하여 당시의 유명한 시인과 묵객 16명과 더불어 시를 짓고 글씨를 쓰고 담론하는 아회雅會 광경을 그린 그림. 모임에 참석했던 미불이 도기圖記를 쓰고, 화가 이공린이 그림으로 그리고 서원아집도라는 이름을 붙였다. 현재 이공린의 그림은 전하지 않으나 미불의 글씨는 법첩으로 전한다. 우리나라에서는 고사故事인물도의 소재로 애용되었으며 조선 후기 김홍도金弘道의 6곡 병풍〈서원아집도〉(국립중앙박물관)가 가장 유명하다. 그 밖에 석벽石壁에 글씨를 쓰는 미불의 모습을 그린 그림도 이와 관련 있는 것이다.

377 서원화 誓願畵

불교회화의 주제 중의 하나. 석가모니가 전생에 과거의 부처에게 성불成佛의 서원誓願을 발하고 수행하여 그 부처로부터 미래성불未來成佛의 수기授記를 받는다는 것을 주제로 하여 그린 그림. 서역 투르판Turfan의 베제클릭Bezeklik석굴사원에서 볼 수 있다. 마니Mani교를 신봉하였던 위구르족이 840년 키르기스Kirgis의 공격으로 투르판으로 남하하여 서위구르왕국을 건설한 이래 불교로 개종하면서 창안한, 불교와 마니교적 요소가 결합된 독특한 도상의 불화이다. 이

불화의 도상은 『근본설일체유부비나야약사根本說一切有部毘奈耶藥事』 중의 게偈를 도해하였다. 그림의 형식은 중앙에 화면 가득 여래입상을 배치하고 그 좌우에 예배인과 공양인물상(國王·商人·婆羅門·菩薩 등)을, 상단에 보살·비구·집금강신執金剛神을 배치한 구도가 일률적이며 모두 15주제가 알려져 있다. 석굴 내에서 직접적인 예배용 벽화였다기 보다는 장엄 또는 교화용의 부속화적인 성격을 띠고 있었던 것으로 생각된다. 전체를 묶어주는 치밀한 짜임새, 당대唐代 회화에서 볼 수 있는 견실한 선묘線描의 윤곽처리, 그 위에 위구르식의 강렬한 설채設彩, 도안 식으로 처리된 화려한 광배 등이 어울려 독자적인 양식을 형성하였다. 서원

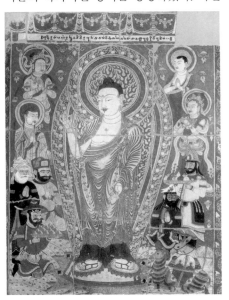

서원화. 투르판 베제클릭석굴 제32호굴

화의 조성연대는 학자에 따라 약간 차이는 있지만 대체적으로 9세기설, 10~12세기설로 압축된다.

378 서족점 鼠足點

쥐의 발자국처럼 네 개 혹은 다섯 개의 약간 구부러진 필선을 부채 살 모양으로 모아 소나무 잎을 묘사하는 기법. 필선이 모이는 지점은 선들을 완전히 연결하지 않고 흰 부분으로 남겨 둔다.

379 서화동원론 書畫同源論

동양화에서 서예와 회화의 원류가 같다는 이론. 즉 서법과 화법의 밀접한 관계와 발달사를 말해 준다. 장언원張彦遠의 『역대명화기歷代名畫記』*의 『서화지원류叙畫之源流』에서 한자漢字의 창시자 힐힐이 하늘에서 상象을 받고 새 발자취와 거북의 등 문양에서 그 형상을 따서 글씨의 형체를 만들었으며, 이때는 글씨와 그림이 아직 분리되지 않은 매우 소략한 상태였는데, 의미를 정확하게 전달하기 위해 글씨가 생겨났고 형태를 정확하게 나타내기 위해 그림이 생겨났다고 하였다. 그는 또한 한자의 여섯 가지 체體를 설명하면서 서화書畫가 이름은 다르나 같은 것을 서화이명이동체書畫異名而同

體라고 하였다. 동양화에서 서예와 회화가 기본적으로 같은 붓을 사용한 데도 그 이론적, 실제적 근거가 있으며 특히 사군자四君子* 그림에 이 이론이 적용된다.

원대元代 조맹부趙孟頫는 대나무를 그릴 때 죽간竹竿은 전서篆書체 획으로, 잎은 예서隸書의 획, 그리고 바위를 그릴 때는 비백법飛白法으로 한다는 것이다. 추사秋史 김정희金正喜의 〈부작란도不作蘭圖〉에도 추사는 난초를 그리는데 초서와 예서의 기이한 법으로 하였다고 적었다.

380 서화미술회 書畫美術會

경성서화미술원京城書畫美術院*의 후원회 격으로 결성된 모임. 이완용, 조중응, 조민희 등의 친일 세력이 주축을 이루어 총독부 영향권 안의 서화 애호단체로 알려졌다. 윤영기로부터 경성서화미술원의 주도권을 넘겨받아 1912년 강습소를 설치. 1913년과 1915년에 전람회를 개최하였고 1919년에 해체될 때까지 오일영吳一英, 이용우李用雨, 박승무朴勝武, 김은호金殷鎬, 이상범李象範, 노수현盧壽鉉, 최우석崔禹錫 등을 배출하였고 서화협회書畫協會*가 결성되는 발판을 마련하였다.

381 서화발미 書畫跋尾 ⇒ 금릉집

382 서화협회 書畵協會

1918년 서울에서 서예가, 화가들을 중심으로 결성된 한국 최초의 미술인 단체. 1937년 총독부의 정지령에 의해 해체되었을 때까지 모두 15회의 단체전을 가졌다. 1911년 경성서화미술원 京城書畵美術院*이 생기고 그 강습소가 생겨 후진 양성이 시작되었으나 서화가들의 전시 무대가 없던 중 일본인 서양화가들이 조선에 와서 결성한 조선미술협회의 자극을 받아 고희동高羲東을 중심으로, 안중식安中植, 조석진趙錫晋, 오세창吳世昌, 김규진金圭鎭, 정대유丁大有, 현채玄采, 강진희姜璡熙, 김응원金應元, 정학수丁學秀, 강필주姜弼周, 김돈희金敦熙, 이도영李道榮 등 13인이 발기인이 되어 창립하였으며 초대 회장으로 안중식을 선출하였다. "미술"이라는 일본인들의 신조어新造語를 협회 명칭에 넣지 않는 등 자주적 성격을 강조하기도 하였으나 명예 부총재에 김윤식, 고문에 이완용 등 친일 성향의 인사들을 포함시켜 협회의 성격 자체가 모호한 점도 없지 않다. 1921년 4월, 타계한 안중식(1919)과 조석진(1920)의 유작과 안평대군安平大君, 정선鄭歚, 김정희金正喜의 명품들, 그리고 김은호金殷鎬, 이상범李象範, 노수현盧壽鉉, 최우석崔禹錫의 동양화, 고희동, 나혜석羅蕙錫의 유화 작품을 함께 전시한 초대전을 열었다. 1922년 『서화협회보書畵協會報』를 발간

하였다. 그러나 총독부의 주관하에 1922년 6월에 조선미술전람회가 창립되어 기구나 운영면에서 점차로 경쟁력을 잃게 되었다. 1929년 심영섭沈英燮이 지적한 대로 서화협회가 처음부터 뚜렷한 민족지향성이 결여되었기 때문으로 보인다. 1930년 임원진 개편, 신인 공모제 채택 등으로 재기를 기도하였으나 동양화 작가들을 주축으로 약 50명의 회원을 유지하다가 1936년 제 15회전을 마지막으로 이듬해 해체되었다. 김기창金基昶, 한유동韓維東, 이여성李如星, 이응노李應魯 등도 이 협회를 거처간 화가들이다.

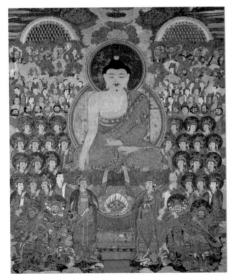

석가불화, 1729년, 견본 채색, 334x240cm, 보물 제1273호, 경남 합천 해인사 소장

ㄱㄴㄷㄹㅁㅂㅅㅇㅈㅊㅋㅌㅍㅎ

불교의 창시자인 석가모니불과 그 권속들을 묘사한 그림. 사찰의 대웅전에 봉안된다. 석가모니釋迦牟尼. Shakyamuni (B.C.563~B.C.483)는 고대인도 북부의 카필라성에서 정반왕淨飯王을 아버지로, 마야부인을 어머니로 하여 태어났으며, 본래의 이름은 싯달타 Siddhartha, 성은 고타마Gautama이다. 29세 되던 해 인간세상의 생노병사生老病死의 고뇌에 대해 깨달은 바가 있어 출가하여 고된 수행을 한 끝에 35세 때 보드가야의 보리수 아래에서 깨달음의 경지에 도달하였다. 그 후 인도 북부·중부의 갠지즈강 유역에서 불교를 전파하였으며, 80세 되던 해 쿠시나가라에서 열반하였다. 열반 후 제자들로부터 현세불現世佛로 숭앙되었다. 기원전 3세기경부터 탑을 비롯하여 석굴사원 등에 그의 전생과 생애를 주제로 하는 많은 미술품들이 제작되었는데, 기원을 전후한 시기부터는 본격적으로 신앙이 되는 불상과 그의 모습을 그린 불화가 제작되었다. 석가모니를 주제로 한 그림은 석가모니의 일생을 그린 불전도佛傳圖*와 팔상도八相圖*를 비롯하여 전생의 주요한 사건을 주제로 한 본생도本生圖,* 고행을 마치고 설산雪山에서 나오는 석가를 그린 석가출산도釋迦出山圖, 항마降魔의 순간을 묘사한 석가항마도釋迦降魔圖, 최초의 설법을 묘사한 초전법륜도初轉法輪圖,

열반涅槃의 모습을 그린 열반도涅槃圖* 등이 있다. 우리나라에서는 고려시대까지는 석가삼존도·석가출산도·석가열반도·석가 16나한도 등이 제작되었으나 남아있는 것은 몇 점에 불과하다.

현재는 조선시대 이후 대웅전에 후불탱화로 봉안되었던 석가후불화가 다수 전하고 있다. 석가후불화는 석가여래 삼존을 중심으로 좌우에 10대 제자와 보살, 호법신護法神 (사천왕, 팔부중), 분신불 등이 석가여래를 둘러싸는 형식을 취하고 있다. 석가여래는 화면의 중앙에 커다란 광배를 등지고 항마촉지인降魔觸地印을 결하고 결가부좌結跏趺坐하였다. 좌우에는 대표적인 협시보살인 문수보살文殊菩薩 (좌협시)과 보현보살普賢菩薩 (우협시)이 시립하며, 때로 수기삼존授記三尊인 제화갈라보살과 미륵보살이 협시하는 경우도 있다. 협시보살 외에도 『법화경』에 등장하는 많은 보살들이 표현된다. 석가여래의 위로는 시방불十方佛 또는 분신불分身佛이 묘사되고, 그 위로 작은 부처들이 구름을 타고 오는 모습이 표현된다. 이것은 『법화경法華經』 권제4 「견보탑품見寶塔品」에서 다보불多寶佛이 석가불에게 분신불을 불러 모으기를 요청한 것을 도상화한 것이다. 석가의 좌우로는 10대 제자가 표현되는데, 10명이 모두 표현되기도 하지만 아난존자와 가섭존자 또는 4명, 6명만 표현되는 경우도 있다. 이들 불보살과 제자의 주위로는 사천

왕과 팔부중 등 호법신이 외호하는 모습이 그려진다. 석가불화는 다른 어떤 불화보다도 많이 그려졌기 때문에 현재 많은 작품들이 남아있다. 특히 괘불화로도 다수 조성되어 영산재靈山齋등 큰 의식 때에 주존으로 예배되었으며, 비로자나불화·노사나불화과 함께 삼신불화三身佛畵*의 하나, 아미타불화·약사불화와 함께 삼세불화三世佛畵*의 하나로도 조성되었다. 대표적인 작품은 보살사 괘불도(1649년), 화엄사 괘불도(1653년), 쌍계사 석가불도(1687년), 흥국사 석가불도(1693년), 영국사 석가불도(1709년), 천은사 석가불도(1715년), 해인사 석가불도(1729년), 선암사 석가불도(1765년), 용연사 석가불도(1777년) 등이 있다.

384 석간주 石間朱

불화의 재료 중의 하나. 붉은색을 내는 안료이다. 산화철酸化鐵을 포함한 붉은 흙(자토紫土, 赭土)을 말한다.

385 석거보급 石渠寶笈
석거보급속편 石渠寶笈續編

청淸의 궁정에 수장되었던 황제의 친필親筆을 비롯한 서화류書畵類를 기록한 책. 1744년 장조張照·양시정梁詩正 등이 건륭乾隆황제(재위 1735-1795)의 칙명勅命을 받아 엮은

것으로 다음 해인 1745년에 완성되었고 전체 44권이다. 작품들은 자금성紫禁城 내의 11개의 궁전宮殿 건물에 소장된 것들인데 대부분은 건청궁乾淸宮, 양심전養心殿, 중화궁重華宮, 어서방御書房 등에 보관되어 있던 것들이다. 황제의 여름 별궁인 성경고궁盛京故宮에 보관된 작품들은 별도의 목록으로 작성되었다. 작품들은 보관된 궁전에 따라 분류되고 다시 서예와 회화로, 그리고 각 범주 안에서는 청 황제(강희 康熙, 옹정 雍正, 건륭 乾隆)들의 작품이 제일 먼저 수록되었다. 다음으로 서예가와 화가들이 시대 순으로 나열되었다.

도교와 불교 회화는 『비전주림秘殿珠林』(속편續編, 삼편三編 포함), 그리고 황제와 고위 관료의 초상화들은 『남훈전존장도상목南薰殿尊藏圖像目』의 별도 책으로 편집되었다. 모든 작품은 상등上等과 차등次等으로 분류되었는데 상등작품은 크기·재질·기법, 그리고 제발題跋을 옮겨 적은 것, 관서款署*·인장 등 모든 사항이 수록된 반면에 차등작품에 관한 것은 제발의 필자 이름과 낙관만이 수록되어 있다. 때때로 편자들이 작품 설명 뒤에 약간의 언급을 덧붙였다. 속편續編은 1791년에 완원阮元 (1764-1849) 등이, 그리고 1799년에 호경胡敬 등이 제3편을 역시 칙명에 따라 편집하였다. 1917년에 제3편의 목록만 간행되고, 1950년에 속편이 출판되었다. 중국회화사·서예사 연구에 필

수 불가결의 목록이다.

386 석거보급삼편 石渠寶笈三編

『석거보급속편石渠寶笈續編』*이 간행된 1793년 이후 첨가된 약 2000 점의 청 황실 수장 서화의 목록으로 1816년에 간행된 책. 여기에는 『남훈전존장도상목南薰殿尊藏圖像目』에 수록된 황실 초상화들과 『다고장저도상목茶庫藏貯圖像目』에 수록된 공신상들이 재수록되었는데 각각의 항목은 『석거보급石渠寶笈』*이나 『석거보급속편』에 비해 훨씬 자세하며, 의상·주인공의 전기 등이 첨가되었다. 수록된 작품의 대부분이 현재 대만 고궁박물원에 소장되어 있다. 중국회화사 연구에 매우 중요한 책이다.

387 석록 石綠

광물성 안료. 공작석孔雀石 malachite을 갈아서 만든 가루에 아교 물을 데워서 섞어 사용한다. 세 단계 (두록 頭綠, 이록 二綠, 삼록 三綠)의 강도로 사용된다. 새우 꼬리 모양의 공작석이 가장 아름다운 색채를 낸다고 한다.

388 석묵여금 惜墨如金

"먹을 금처럼 아낀다"는 뜻. 그림을 그릴 때 먹을 낭비하지 말고 꼭 쓸 만큼만 쓰라

는 뜻. 즉 적당한 양의 먹으로 풍부한 효과를 낸다는 의미. 이 용어의 시초는 북송의 산수화가 이성李成이 갈필渴筆*로 나뭇가지를 그리고 둥치는 담묵淡墨을 비비듯 그렸지만 한림寒林의 효과를 잘 표현하였다는 데서 나왔다. 원사대가元四大家* 가운데 하나인 예찬倪瓚 역시 먹을 아껴 쓴 화가로 유명하다.

389 석씨원류판화 釋氏源流版畵

『석씨원류응화사적釋氏源流應化事跡』의 내용을 판각한 판화. 『석씨원류응화사적』은 석가모니의 탄생에서부터 열반에 이르기까지의 행적을 찬한 것이다. 언제 누구에 의해 간행되었는지는 알 수 없으나 권두에 실린 「어제석씨원류서御製釋氏源流序」(1486년)에 의해 볼 때 그 이전에 간행되었다고 추정된다. 우리나라에 전하는 판본은 2종으

석씨원류판화, 1673년, 불암사판

로 불암사판(1673년간)과 선운사판(1648년간)이 있다. 불암사판은 총 4권으로 권 1·2에는 석가의 일대기, 권3·4에는 전법제자轉法弟子의 행적이 실려 있으며 각 권에 100 화제畵題*씩 모두 400 화제가 수록되었다. 판심版心을 중심으로 우측상단의 모서리에 4자로 된 제목을 새기고 우측에 내용, 좌측에 판화를 새겼다. 그 중 석가와 관련되는 것은 석가수적釋迦垂迹에서부터 사리균분술利均分까지 모두 189화제에 이른다. 선운사판은 불암사판과는 달리 상부에 그림, 하부에는 내용을 새겼으며, 도상은 유사하지만 세부 표현은 다소 다르다. 52매 104판만 남아있다. 『석씨원류』의 판화는 조선시대 팔상도의 기본 도상을 제공하였다.

390 석옹당 철유 石翁堂喆侑 ⇒ 철유

391 석준 石埈

여러 개의 산봉우리가 겹쳐 있을 때 가장 앞에 있는 봉우리나 바위. 준埈은 가장 높은 곳을 이른다.

392 석청 石靑

광물성 청색 안료. 남동광藍銅鑛 azurite을 갈아서 그 가루에 아교와 물을 섞어 데워서 사용한다. 가루 형태 또는 먹과 같은 고체 형태로도 되어있다. 세 가지 강도 (두청頭靑, 이청二靑, 삼청三靑)로 사용한다.

393 석황 石黃

광물성 황색 안료. 웅황雄黃 orpiment을 부스러질 때까지 불에 달구어 가루를 만든 다음 아교와 물에 섞어 사용한다. 해바라기 꽃과 같은 황색을 내며 인물, 나비 등의 채색에 사용한다.

394 선 渲

안료나 먹에 물을 타서 농담 효과를 내는 기법. 선염渲染,* 또는 염선染渲과 같이 복합어로도 사용된다.

395 선묘화 線描畵

선線만으로 그린 그림. 먹선의 비수肥瘦 (굵고 가늠)의 변화를 이용하여 입체감까지도 표현하는 그림을 말한다. 다양한 종류의 그림들이 있으며 자를 대고 건물의 모양을 그리는 계화界畵* 등이 이 범주에 속한다. 불화에서는 조선 전기에 금니金泥 또는 백색, 황색으로만 그린 선묘불화가 성행하였다.

396 선염 渲染

먹이나 안료에 물을 섞어 각 단계의 점진적 농담의 변화가 보이도록 칠하는 기법. 질감과 입체감, 그리고 전체적으로 담묵淡墨의 효과를 내는데 사용되며 붓 자국이 하나하나 보이지 않게 칠한다.

397 선의전 蟬衣箋 선익전蟬翼箋

매미의 날개와 같이 얇고 좋은 종이. 백반과 아교를 섞어 반들반들한 표면처리를 거친 것.

398 선종화 禪宗畵

불교의 한 종파인 선종의 이념이나 그와 관

선종화, 감, 목계牧溪, 일본 류코인 소장.

계되는 소재를 다룬 그림. 도석화道釋畵의 하나로 선화禪畵라고도 한다. 선승禪僧들이 수행 중의 여가에 주로 그렸으나 선가적禪家的 내용이나 사상 등이 사대부들의 사유방식과 연결되어 교양화되고 취미화됨으로써 감상화로도 크게 발전하였다. 채색을 사용하는 경우도 있으나 진채眞彩 위주의 전통적인 불교회화와는 달리 수묵水墨 위주로 감필減筆*의 간일하고 조방한 화풍을 이루는 것이 일반적이다. 달마達磨를 비롯한 조사상祖師像과 출산석가出山釋迦, 한산寒山, 습득拾得, 포대布袋, 나한羅漢, 십우도十牛圖 등이 많이 그려졌다. 당대唐代에 선종의 대중화와 더불어 성행하였으며, 남송 때에 전통이 확립되었다. 원대 이후로는 일본에서 크게 풍미하였으며 우리나라에서는 조선 중기 이후에 크게 유행하였다. 선종화를 그린 대표적인 작가로는 김명국金明國, 김홍도金弘道, 한시각韓時覺 등이 있다.

399 선지 宣紙

동양화나 붓글씨를 쓰는데 사용되는 얇은 종이. 아교와 백반으로 표면이 매끈하게 처리된 것과 안된 것 두 가지가 있다. 표면처리가 안 된 것은 먹을 더 빨리 흡수하여 먹의 농담을 조절하기가 더 힘들다.

400 선화봉사고려도경 宣和奉使高麗圖經

1123년(인종1)에 송 휘종徽宗의 명을 받고 송나라 사절의 한 사람으로 고려에 왔던 서 긍徐兢이 직접 견문한 고려의 여러 가지 문물의 실정을 그림과 글로 설명한 책. 전 40권. 『고려도경高麗圖經』*이라고도 한다. 서긍은 형상을 그릴 수 있는 것은 먼저 글로써 설명하고 그림을 첨부하는 형식을 취하였는데 휘종에게 바쳤던 그림이 있는 정본正本은 1126년 금金이 송의 수도 개봉開封을 함락시킬 때 없어지고, 현재는 그림이 없는 부본副本에 의거하여 만든 판본들만 남아 있다. 고려 인종 때를 중심으로 한 우리나라 사회가 중국인의 눈에 어떻게 비쳤으며, 특색은 무엇이었는가 등을 이해하는데 긴요한 자료이지만 우리나라의 역사적 사실을 잘못 이해하여 서술하고 있는 부분도 적지 않아 자료의 이용에 엄밀한 검토 및 비판적 시각이 필요하다.

목차를 소개하면 다음과 같다. 권1 건국建國, 2 세차世次, 3 성읍城邑, 4 문궐門闕, 5, 6 궁전宮殿, 7 관복冠服, 8 인물人物, 9, 10 의물儀物, 11, 12 장위仗衛, 13 병기兵器, 14 기치旗幟, 15 거마車馬, 16 관부官府, 17 사우祠宇, 18 도교道敎, 석씨釋氏, 19 민서民庶, 20 부인婦人, 21 조예皁隸, 22, 23 잡속雜俗, 24 절장節仗, 25 수조受詔, 26 연례燕禮, 27 관사館舍, 28, 29 공장供帳, 30-32 기명器皿, 33 주즙舟

楫, 34-39 해도海道, 40 동문同文. 이처럼 폭넓게 고려의 문물을 다룬 것을 알 수 있다. 국역본은 민족문화추진회, 『국역 고려도경』(1977) 참조.

401 선화화보 宣和畵譜

북송北宋시대에 쓰여진 총 20권의 회화관계 저록著錄. 휘종徽宗 황제의 1120년 어제서御制序가 있다. 태조太祖에서 휘종까지의 기간에 궁정에 소장된 역대 화가 231명의 작품 총 6396점을 기록하였다. 이 그림들을 화목畵目별로 10부분(십문十門)으로 나누어 각 부분에는 서론, 화가의 간략한 전기, 그리고 작품명 등이 실려있다. 제1-4권은 도석道釋, 제5-7권은 인물人物, 제8권은 궁실宮室·번족番族, 제9권은 용어龍漁, 제10-12권은 산수山水, 제13-14권 축수畜獸, 제15-19권은 화조花鳥, 제20권은 묵죽墨竹*·소과蔬果를 실었다. 채조蔡條(1126 卒)의 『철위산총담鐵圍山叢談』에서는 이 책에 기술된 작품은 대다수가 미불米芾(1051-1107)에 의해 감별鑑別된 것이라고 하였다. 이 책에 제시된 10문門의 화목畵目 구분은 이후 많은 중국 회화사 저술에 적용되었으며 각 문의 서문은 당시까지 그 화목에 대한 중국인들의 인식을 정리한 것으로 매우 중요하다. 또한 각 화목별로 정리된 화가들의 간단한 전기에는 인적사항 뿐만 아니라 그 화가의 작화

作畵 태도의 특징들을 적은 매우 통찰력 있는 내용을 보여준다.

402 설산수도상 雪山修道相

팔상도八相圖 중 다섯 번째 장면. 싯다르타 태자가 설산雪山에서 수도를 하며 스승을 찾는 장면을 묘사하였다. 고행림에 들어 머리칼을 자르고 사냥꾼으로 변한 정거천인 淨居天人과 옷을 바꿔입는 장면(금도낙발金刀落髮), 마부馬夫 차익이 태자와 하직하는 장면(차익사환車匿辭還), 고행하는 선인들에게 도의 근본에 대하여 묻는 장면(힐문임권詰問林倦), 교진여 등 대신들이 궁으로 돌아가기를 청하는 장면(권청회궁勸請回宮), 고행을 한다는 소식을 듣고 정반왕이 식량을 보내자 받지않고 돌려보내는 장면(원향자량遠餉資粮),

설산수도상, 1725년, 견본 채색, 126x118.5cm, 전남 순천 송광사 소장

니련선하에서 목녀가 태자에게 우유죽을 공양하는 장면(목녀헌미牧女獻鸍)등이 묘사된다.

403 설색 設色

그림에 색채를 칠하는 것. 채색彩色, 착색着色과 동일하다.

404 설충 薛冲

고려시대의 화가. 1323년 관경16관변상도 觀經十六觀變相圖*(일본 知恩院 소장)를 그렸다. 화기에 의하면 지치3년至治三年(1323) 10월

설충, 관경변상도, 1323년, 견본 채색, 224.2x139.1cm, 일본 치온인知恩院 소장

화공畵工 이李□과 함께 관경변상도를 그렸다고 기록되어 있다. 그의 이름 앞에 화공畵工이라는 명칭이 적혀져 있어 관립불화공방官立佛畵工房의 전문화승이었던 것으로 보인다. 설충이 그린 관경변상도는 『관무량수경觀無量壽經』 정종분正宗分의 내용을 도해한 것으로 여러 사람들의 발원에 의하여 제작되었다. 이 그림은 제1관第一觀에서 제16관第十六觀까지의 찬송讚頌을 하나하나 적어놓았을 뿐 아니라 제작연대, 발원자, 발원내용, 화공 등의 기록을 남기고 있어 고려 불화연구에 귀중한 자료를 제공하고 있다.

405 성시전도 城市全圖

서울의 도성都城 전경을 묘사한 그림. 조선 후기 서울(한양 漢陽)은 인구가 급증하고 급속히 도시화되면서 상공업이 발달하였다. 18세기 경제 발달의 변화 중에서도 가장 눈에 띄는 것은 시장의 번성으로 정조대에는 난전亂廛이 많이 생겨 육의전六矣廛에 주었던 금난전권禁難廛權이 폐지되었을 정도였다. 〈성시전도〉는 조선 후기 활발했던 서울의 모습을 장대하게 담은 조선 후기 풍속화의 가장 대표적인 화제로 간주되고, 현재 기록상으로는 많은 수의 그림이 있었을 것으로 추정되나 의외로 현존 작품이 드물다. 2002년 국립중앙박물관의 풍속화 특별

성시전도, 8폭 중 8폭, 필자미상, 18세기후반, 견본채색, 113.6×49.1cm, 국립중앙박물관 소장

전에 처음으로 선보인 대형 병풍 〈성시전도〉가 가장 대표적인 예이다. 대개는 전도全圖 형식으로 그려지는 경우가 많았으나 이 때에는 개개의 장면을 자세히 담기에는 어려움이 많았다. 〈성시전도〉의 연원은 북송대의 장택단張擇端이 그린 〈청명상하도淸明上河圖〉*로 거슬러 올라갈 수 있다. 실제로 〈성시전도〉에 대한 제사題詞에는 〈청명상하도〉를 언급하는 경우가 많다. 국립박물관 소장의 〈성시전도〉의 예에서 보더라도 〈청명상하도〉로부터 차용된 모티프가 많이 발

견된다. 번화한 서울의 모습을 장대하게 묘사함으로써 왕정의 태평성세를 찬양하고자 했던 그림이다. 따라서 규장각奎章閣 자비대령화원差備待令畵員*의 녹취재祿取才*에서도 〈성시도〉는 특히 국왕들이 출제하는 삼차三次 시험에 자주 출제되었다. 정조 20년(1796)부터 헌종憲宗 8년(1842)까지 총 8회에 걸쳐 출제되어 이 기간에 단일 화제로는 가장 많이 출제된 화제였다.

세관, 아미타불도, 1741년, 견본 채색, 297x313cm, 경북 상주 남장사 소장

406 성조명화평 聖朝名畵評

송宋의 유도순劉道醇이 편찬한 송 왕조대의 화가 평. 일명 『송조명화평宋朝名畵評』, 또는 『본조명화평本朝名畵評』이라고도 한다. 편자 유도순의 정확한 생몰년은 알려져 있지 않으나 11세기경에 살았던 것으로 추정된다. 『성조명화평』은 110명의 북송 초기의 화가들을 다루고 있다. 그들은 각자의 전문 분야에 따라 인물人物, 산수山水, 임목林木, 축수畜獸, 화목花木, 영모翎毛, 귀신鬼神, 옥목屋木 등의 항목으로 나누어 졌다. 각 항목 안에서 화가들은 신神, 묘妙, 능能의 등급으로 매겨졌고, 이어서 약전略傳과 함께 작품에 대한 비평을 실었다.

407 세관 世冠

조선 후기의 화승. 생몰연대는 알려져 있지 않으나 18세기 중·후반경 직지사·남장사·통도사 등 경상도지역을 중심으로 활동하였다. 대표작인 직지사 삼세불도(1744년)를 중심으로 화풍을 살펴보면 안정된 자세와 적절한 인체비례, 둥근 얼굴에 가는 눈썹과 작은 눈, 작은 입 등이 특징적이다. 채색은 녹색과 붉은색, 황색 등이 주류를 이루면서 녹색과 황색의 사용이 특히 두드러진다. 또한 인물들의 모습은 대체적으로 건장하면서도 장대한 느낌을 주는데, 특히 사천왕은 화려하면서도 과다한 장식, 복잡한 천의모습으로 인하여 다소 번잡한 느낌이 든다. 제자로는 삼옥三玉·월륜月輪·서징瑞澄 등이 있다. 대표적인 작품으로는 남장사 아미타불도(1741년)과 삼장보살도(1741년), 직지사 삼세불도(1744년)와 시왕도(1744년) 등을 들 수 있다.

세한도, 김정희,1844년. 지본 수묵, 23 × 69.2cm, 개인소장

408 세구운법 細勾雲法

가볍고 엷은 구름을 묘사하
는 법. 작은 갈고리 같은 필
선으로 S자 곡선을 그린다.

409 세수등점 細垂藤點

매우 가느다랗게 늘어진 덩
굴을 묘사하는 선. 먼저 길
게 늘어진 줄기를 긋고 이
어서 옆으로 가느다란 선을
여러 개 긋는다. 주로 나무 둥치 위에 늘어
진 덩굴을 묘사하는 데 사용된다.

410 세엽점 細葉點

매우 가느다란 잎을 묘사
하는 필선. 주로 어린 버드
나무나 대나무의 잎을 묘

사하는 데 사용된다.

411 세천법 細泉法

골짜기의 급류急流로부터 퍼
져 나오는 물줄기를 묘사하
는 기법.

412 세한도 歲寒圖

추사秋史 김정희金正喜(1786-1856)의 대표적
인 작품으로 그가 제주도 유배 당시 그를 찾
아온 제자인 역관 이상적李尙迪(1804-1865)
에게 1844년에 그려준 것으로 추정된다.
"세한歲寒"이라는 제목은『날씨가 차가워진
다음에야 소나무 잣나무가 늦게 시듦을 안
다. 세한연후지송백지후조야歲寒 然後 知松柏之後
凋也』라는 논어論語의 구절에서 연유한 것으
로 제자 이상적의 스승에 대한 변함없는 존
경심을 송백松栢에 비유한 것이다. 이러한

내용은 그림의 왼쪽에 추사 자신이 쓴 발문
跋文에 적혀 있다. 가로로 긴 지면에 가로놓
인 초가와 지조의 상징인 소나무와 잣나무
의 형태를 갈필渴筆*로 요점만을 간추린 듯
묘사한 이 그림은 그가 지향한 문인화文人畵*
의 세계를 잘 보여준다. 추사와 동시대의 문
인화가 권돈인權敦仁(1783-1859) 역시 〈세한
도〉를 남겼다.

소부벽준, 이당, 기봉만목, 대북 고궁박물원 소장

413 세화 歲畵

새해를 송축하는 의미에서 서로 선물로 주
고받던 그림. 문에 붙여 악귀를 막아 벽사
辟邪의 기능을 하는 그림으로부터 길상吉祥,
감계鑑戒 등의 기능이 담긴 그림들이 주류
를 이룬다. 세화에 대한 기록은 이미 고려
시대부터 찾아볼 수 있지만 제작이 더욱 활
발해진 것은 조선시대 궁중에서였다. 1849
년 홍석모洪錫謨가 지은 『동국세시기東國歲
時記』에 "도화서에서는 수성壽星, 선녀와 직
일신장直日神將의 그림을 그려 임금에게 드
리고, 또 서로 선물하는 것을 이름하여 세
화라 하며, 그것으로 송축하는 뜻을 나타낸
다"고 하였고, 김매순金邁淳(1776-1840)의
『열양세시기洌陽歲時記』에는 도화서圖畵署*
에서 제작한 세화의 용도와 주제를 열거하
였는데 궁전의 문에는 금金·갑甲의 신장상
神將像, 조벽照壁에는 선인仙人·닭·호랑이
등을 붙였고 임금의 외척과 가까운 신하에

게 이를 나누어주었다고 하였다. 기본적으
로 개인의 기복祈福을 담은 성격을 띤 그림
들이므로 공적인 공간인 궁궐에서는 적합
하지 않다고 보는 부정적인 시각에도 불구
하고 더욱 주제와 용도가 확산되면서 조선
후기까지 계속해서 궁중에서 유행하였다.
조선 말기에 이르면 민간에도 전파되어 궁
중과 민간에서 함께 성행하였다.

414 소릉 素綾

매우 곱게 짠 흰 비단. 그림 그리는 데, 또
는 장황裝潢*하는 데 사용된다. 대개 약
2.4cm 내에 144개의 날줄과 120개의 씨줄
이 있다.

415 소부벽준 小斧劈皴

붓을 옆으로 비스듬히 뉘어 낚아채듯 끌어

서 생긴 준찰皴. 작은 도끼로 찍었을 때 생기는 단면과 같은 모습이다. 단층이 모난 바위의 질감을 표현하는데 사용되며, 대부벽준*과 더불어 남송 화원畵院의 화가들이나 절파 화가들에 의해 많이 사용되었다.

416 소상팔경도 瀟湘八景圖

중국 호남성湖南省 동정호洞庭湖의 남쪽 소수瀟水와 상수湘水가 합류하는 곳의 아름다운 경치를 다음의 여덟 가지 소재로 표현한 그림. 산시청람山市晴嵐, 연사모종煙寺暮鐘 또는 원사만종遠寺晚鐘, 원포귀범遠浦歸帆, 어촌석조漁村夕照 또는 어촌낙조漁村落照, 소상야우瀟湘夜雨, 동정추월洞庭秋月, 평사낙안平沙落雁, 강천모설江天暮雪. 소상 지역의 아름다운 경치를 읊은 시는 이미 3세기경부터 나타났으나 이와 같은 주제의 그림이 처음으로 나타나는 것은 11세기 북송의 문인화가 송적宋迪이 그렸다는 팔경일 것으로 추측된다. 현재 남아있는 가장 연대가 이른 그림은 남송의 화가 왕홍王洪의 작품으로 프린스턴 대학교 박물관에 있다. 팔경八景의 순서는 일정하지 않으나 우리나라의 경우는 대체로 위와 같은 순서를 보이며, 사계절의 순서를 반드시 따르고 있지는 않다. 하루 중에는 저녁과 밤이 주로 표현되었다. 우리나라에 전래된 시기는 확실치 않으나 이미 고려 명종 연간(1171-1197)에

그려진 기록이 있으며, 조선 시대에는 더욱 유행하였다. 조선중기의 이징李澄, 김명국金明國, 후기에는 정선鄭敾, 심사정沈師正, 최북崔北, 김득신金得臣, 이재관李在寬 등의 작품이 남아 있으며, 조선후기 민화에서도 그 작례作例가 보인다. 일본에서도 무로마치시대室町(1339-1573) 이후 수묵화의 본격적인 발달과 더불어 자주 채택된 화제이다. 이처럼 한·중·일 삼국에서 많이 그려지면서 점차 실경實景의 성격을 잃어가면서 이상화理想化된 승경勝景의 상징으로서 그려지게 되었다.

417 소찬취점 小攢聚點

한 점으로 모이도록 찍은 작은 세 개의 점획. 작은 개자점个字點*을 거꾸로 찍은 듯 위로 향하며, 하나 하나의 단위가 구별되지 않는다.

418 소치실록 小癡實錄

조선시대 말기 지중추부사知中樞府事 '정2품'을 지냈으며, 김정희金正喜의 문인門人이었던 허련許鍊(1808-1893)의 문집. 허련의 초명初名은 유維이며, 소치는 그의 호다. 자서전의 성격을 띤 이 문집은 '소치실기小癡實記'라고도 하며, 1867년에 쓴 「몽연록夢緣錄」과 1879년에 쓴 「속연록續緣錄」으로 이

루어져 있다. 「몽연록」은 제목이 말해주듯 시골 출신의 화가가 겪었던 과분하고 꿈속 같은 인연들에 관해 기록한 것으로 가상의 손님과 마주 앉아 자신이 살아온 삶을 이야기하는 형식으로 되어 있다. 즉, 진도珍島 출신으로 그림을 그리게 된 계기와 해남海南 윤두서尹斗緖(1668-1715)의 유택遺宅에서 서화를 학습하게 된 이야기, 그리고 진도에서 상경한 후 권돈인權敦仁(1783-1859)의 집에서 머물면서 헌종을 만났던 일과 헌종의 배려로 무과武科에 급제하게 되는 과정, 스승 김정희金正喜(1786-1856)와의 관계, 신관호申觀浩 · 김현근金賢根(1810-1868) · 정약용丁若鏞의 큰아들인 정학연丁學淵 등과 교유했던 일이 기록되어 있으며, 대흥사大興寺 초의선사艸衣禪師와의 인연과 영향, 후일 선禪불교에 기울어진 사상적 변화 등이 자세하게 기록되어 있다. 또한 김정묵金正默의 소개로 결혼하게 된 과정과 진도와 전주, 서울을 오가며 맺은 교유 관계 등을 적고, 끝으로 정치적인 혼란기에 벼슬을 하지 않은 이유와 야인野人 화가로 살아온 삶을 술회하였다. 「속연록」은 60대 이후에 맺은 인연들에 관한 것으로 이하응李昰應(1820-1898), 민영익閔泳翊(1860-1914) 등과의 교유뿐 아니라 전국을 유람하며 겪었던 일들을 기록한 것이다. 「몽연록」에는 이교영李喬榮의 서문序文과, 김유제金有濟와 김경해金經海의 발문跋文이 있으며, 「속연록」에는 김한

제金翰濟, 신석희申奭熙, 이상덕李相悳, 남홍철南弘轍의 발문이 있다.

419 소혼점 小混點

붓끝으로 찍는 타원형의 작은 점으로 흐리고 진한 것을 뒤섞어 혼란하게 그린다. 산이나 바위, 나뭇잎 등의 묘사에 폭넓게 사용된다.

420 속화 俗畵

조선시대 후기에 유행하기 시작한 일상생활의 다양한 장면들을 묘사한 그림. 세속의 그림이라는 뜻으로 쓰인 말이나 현대에는 풍속화風俗畵*의 의미로 사용된다. 조선시대 영조 · 정조 때에 김홍도金弘道(1745-1806 이후), 신윤복申潤福(18-19세기)에 의해 크게 발달되었고 이들이 남긴 풍속화첩을 통하여 당시 여러 계층의 생활상을 생생하게 볼 수

속화, 신윤복, 월야밀회, 간송미술관 소장

있다. 그 이후 조선시대 말기에는 김준근金
俊根 (19세기 말)의 〈기산풍속화첩箕山風俗畵帖〉*
을 통하여 우리나라의 다양한 생활모습이
해외에 알려지기도 했다.

421 속화품 續畵品

남조 진陳의 요최姚最 (534-602)의 회화품평
서. 요최의 자는 사회士會이며 오흥吳興 무
강인 武康人 (현 절강 덕천). 「속화품」은 사혁謝
赫*의 「고화품록古畵品錄」*을 이어서 지은
것이라는 의미로 붙인 제목이다. 품등을 구
분하지 않고 양梁 원제元帝 소역蕭繹으로부
터 해천解蒨까지 모두 20명의 화가를 다루
었는데 이들 가운데 몇 사람은 둘, 혹은 셋
씩 묶어 16 항목으로 구성되어 있다. 길어
야 5·6행을 넘지 않고 짧게는 3·4구로
평을 적었다. 그는 사혁의 품등을 수정하기
도 하였는데, 예를 들어 사혁이 고개지顧愷
之에 대하여 "자취가 뜻에 이르지 못하여
명성이 그 실제보다 지나치다"고 한데 대
하여 "장강長康. 顧愷之의 미美는 과거의 기
록에서 높은 이름을 떨쳐 홀로 높이 뛰어나
처음부터 끝까지 짝할만한 사람이 없다."
고 하였다. 「속화품」은 장언원의 『역대명화
기歷代名畵記』* (847)에 부분적으로 인용되어
있다.

422 속화품록 續畵品錄

당대唐代 이사진李嗣眞 (696 卒)의 찬술로 전
하는 후대의 위작僞作. 조불흥曹不興으로부
터 염립본閻立本까지 19인의 화가를 품등에
의해 열거하고 촌평을 한 것이지만 그 내용
은 『역대명화기歷代名畵記』*와 동일하다.

423 솔거 率居

신라의 화승. 출생, 활동시기 등에 대해서
는 알려져 있지 않으나 그가 그림을 그린
단속사斷俗寺·황룡사皇龍寺의 완공시기나,
"신문왕 때 당인唐人 승요僧瑤가 신라에 와
서 솔거率居로 개명하였고, 물物·생生·영
靈에 극진하여 많은 사람들이 신봉하였으
며 왕도 조서詔書를 내려 솔거로 명하였다"
는 「백률사중수기栢栗寺重修記」의 내용 등
으로 볼 때 통일신라시대에 활약하였던 것
으로 생각된다. 『삼국사기三國史記』 열전列
傳 솔거전率居傳에 의하면 그는 농가 출신
으로 어릴 때부터 그림에 뛰어났으며, 그가
그린 황룡사의 노송도老松圖*는 너무 훌륭
하여 까마귀, 제비, 참새 등이 종종 날아들
다 떨어지곤 하였으나 세월이 오래되어 단
청丹靑*으로 보충하였더니 새들이 다시 오
지 않았다고 전한다. 이러한 기록으로 보아
솔거의 그림은 채색화로서 매우 사실적이
면서도 생동감 넘치는 그림이었음을 알 수

있다. 이외에 분황사 관음보살도觀音菩薩圖
와 단속사 유마상維摩像, 단군초상檀君肖像,
진흥왕대렵도眞興王大獵圖 8폭을 그렸다고
전하며, 관음보살觀音菩薩 삼상三像을 조각
하였다는 기록도 있다.

424 송도팔경도 松都八景圖

고려의 수도였던 송도(지금의 개성)의 팔경八
景을 그린 것으로 고려 말부터 조선 초에 걸
쳐 유행하였다. 팔경의 내용은 다음의 두
종류가 있다. 첫째, ①자동심승紫洞尋僧 ②
청교송객靑郊送客 ③북산연우北山烟雨 ④서
강풍설西江風雪 ⑤백악청운白嶽晴雲 ⑥황교
만조黃郊晩照 ⑦장단석벽長湍石壁 ⑧박연폭
포朴淵瀑布. 둘째, ①자동심승 ②청교송객
③곡령춘청鵠嶺春晴 ④용산추만龍山秋晚
⑤웅천계음熊川禊飮 ⑥용야심춘龍野尋春
⑦남포연사南浦烟莎 ⑧서강월정西江月艇이
다. 송도 팔경 가운데는 승려, 사찰, 비, 눈,
저녁 등 소상팔경도瀟湘八景圖*에 포함된 요
소들이 있어 서로 영향을 주고받으며 발전
하였을 가능성이 있다. 이러한 송도팔경도
의 전통은 조선시대 신도팔경도新都八景圖*
로 이어졌으며, 이외에 관동팔경關東八景*
이나 관서팔경關西八景* 등의 팔경도 전통
의 모태가 되었다.

425 송설체 松雪體

원대元代 문인 서화가 송설도인松雪道人 조
맹부趙孟頫(1254-1322)의 서체書體. 송설체
는 자형이 좀 납작하고 붓끝의 움직임이 세
련되며 절필折筆 부분이 부드럽게 처리되
는 등 완미婉媚하고 정제整齊로운 특징을 지
닌다. 조맹부는 중국 역대 서예사의 성과를
온전하게 계승할 것을 주창하고, 이에 진
당고법晉唐古法을 주축으로 한 복고주의復
古主義* 서풍을 진작시켰다. 그는 여러 서체
에 두루 뛰어났는데 특히 해서楷書와 행서
行書는 당시 최고로 평가받았다. 해서는 종
요鍾繇(151-230), 왕희지王羲之(307-365) 등
의 위진시대魏晉時代 서풍과 당대唐代의 서
풍을 널리 수용하였다. 그 중 소해小楷는 왕

송설체, 몽유도원도 발문, 안평대군 이용, 일본 텐리대도서관 소장

희지와 초당初唐의 서풍에 바탕을 두었고, 중자中字 해서는 당대唐代 명필의 서풍을 혼용했는데 특히 이옹李邕(678–747)에서 취한 것이 많다. 행서는 전아典雅한 필치의 왕희지 서풍을 깊이 사숙했으며, 초서에서도 같은 경향을 보였다. 이처럼 조맹부는 고전에 근거하면서도 그것을 종합적으로 재해석하는 특유의 능력을 보였다. 송설체가 우리나라에 전래된 시기는 고려말 원과의 외교관계가 긴밀해짐에 따라 특히 충선왕忠宣王(1275–1325)이 연경에 세운 만권당萬卷堂을 중심으로 조맹부 등의 원나라 문인과 이제현李齊賢(1287–1367) 등의 고려 문인이 교류하게 되면서부터이다. 이에 송설체의 정수를 터득한 인물로 행촌杏村 이암李嵒(1297–1364) 등이 있었는데, 당시 송설체는 아직 일반에까지 확산되지는 못했다. 송설체의 본격적인 유행은 조선에 들어가 세종년간에 이르러 안평대군安平大君 이용李瑢(1418–53) 등에 의하여 진행되었으며, 15 · 16세기를 거치면서 대중에까지 널리 전파되었다. 이후 조선왕실이나 보수인사를 중심으로 그 명맥이 이어졌으며, '촉체蜀體'라 불리기도 하면서 왕희지의 '진체晉體'와 함께 우리나라 서예가들에 의해 약간의 변모과정을 거쳤다.

426 송연묵 松煙墨

소나무의 그을음(매연 煤煙)을 아교에 섞어서 만든 먹. 그림 그리는데 사용되는 먹 가운데 최고급으로 간주된다.

427 송엽점 松葉點

소나무의 침엽針葉을 묘사하는 점. 대개 다섯, 또는 일곱 개의 가느다란 선들이 부채 살 모양으로 한 점에서 뻗어나간다. 이때 가운데 점이 여러 선이 중

수권. 각 부분의 명칭: ① 표지 또는 포수包首, ② 제첨 ③ 제題, 인수引首, ④ 그림 부분 (화본畵本, 화심畵心), ⑤ 격수隔水 (前격수, 後격수), ⑥ 발문跋文 부분 (미자尾子), ⑦ 천지天地, ⑧ 축軸, ⑨ 첩죽貼竹, ⑩ 대帶

복되어 까맣게 되지 않아야 하며 침엽의 각 선 역시 중복을 피하여야 한다.

428 수권 手卷

橫橫으로 펼쳐 보는 그림이나 글씨의 두루마리. 횡권橫卷이라고도 함. 장황裝潢을 할 때 두루마리의 표지를 이루는 부분①과 나머지, 즉 그림이나 글씨 부분의 두 부분으로 나누어 하여 완성 후 연결한다. 표지부분의 끝에는 그림의 제목을 쓰는 세로로 된 종이, 즉 제첨②을 부착한다. 오른쪽에서 왼쪽으로 펼쳐나가면 제일 먼저 보이는 부분이 큰 글씨(대개 전서체篆書體)로 그림의 제목에 해당하는 문구를 쓴 제題 혹은 제자題字라고 하는 부분인데③ 이 부분을 인수引首*라고도 한다. 인수와 그림부분④, 그리고 발문을 쓴 부분과⑥ 그림의 사이를 격수隔水⑤라고 하는데 앞을 전前격수, 뒤를 후後격수라고 구분해 부르기도 한다. 인수, 그림 부분, 그리고 발문 부분의 상하 가장자리가 넓은 중국 장황에서는 이를 천지天地⑦라고 부른다. 발문을 격수 없이 그림에 바로 연접하는 경우 접지접紙拔이라고 한다. 왼쪽 제일 끝 부분에 둥근 축이 있어⑧ 이를 중심으로 전체를 단단하게 말아 둔다. 이 축은 길이가 횡권의 높이와 같은 것과 아래위로 조금씩 긴 것의 두 가지가 있는데 후자는 고古 중국식이다. 표지 부분의

제일 끝에는 천간天杆 · 첩죽貼竹, 즉 우리나라에서는 반월半月이라고 하는 가늘지만 단단한 막대기를 부착하는데 ⑨한쪽은 편편하고 다른 쪽은 반월형의 곡선을 보인다. 이 부분의 가운데에 두루마리를 만 다음 묶어두기 위한 끈목으로 된 대帶를⑩ 부착한다. 중국에서는 이 끝에 상아, 뼈, 또는 옥으로 된 핀을 부착하지만 우리나라나 일본에서는 핀이 없이 그대로 리본으로 매기도 한다. 그림을 볼 때는 대개 한번에 사람의 어깨 폭 만큼씩 펼쳐서 보고 다 본 부분은 다시 말아둔다. 그러므로 연결된 산수화의 구도라도 그 만큼씩을 하나의 구성 단위로 삼아 전체 구도를 설정한다.

429 수노인도 壽老人圖 ⇒ 수성도

430 수두점 垂頭點

양쪽 끝이 아래를 향한 가느다란 곡선 점. 여러 개를 반복하여 서로 약간 엇갈리며 겹치게 찍어 비가 올 때, 또는 멀리 보이는 한 여름의 무성한 나뭇잎의 모습을 묘사하는 데 사용한다.

431 수등점 垂藤點

절벽 아래 걸려있는 덩굴식물을 묘사하는

아래로 내려그은 여러개의 가느다란 필선들. 뒤엉킨 새 발자국의 모습처럼 보인다.

432 수륙화 水陸畵

불교에서 물과 육지에서 헤매는 외로운 영혼과 아귀餓鬼를 달래며 위로하기 위하여 불법을 강설하고 음식을 베푸는 종교의식인 수륙재水陸齋 때 거는 그림. 감로도甘露圖* · 삼장보살도三藏菩薩圖 등이 대표적인 수륙화이다.

433 수묵화 水墨畵

채색을 가하지 않고 먹만을 사용하여 그린 그림. 수묵화가 발달된 배경에는 흑黑색과 백白색을 오방색五方色* 중에 포함시키는 동양 특유의 색채관이 크게 작용한 것이며 수묵화는 서양화와 동양화의 근본적인 차이점을 알 수 있는 가장 대표적 예라고 할 수 있다. 수묵이라는 용어가 처음 등장한 것은 당唐의 시인 유상劉商(8세기 후반)의 시 구절이다. 수묵화는 다시 먹선만을 사용하여 그린 백화白畵,* 또는 백묘화白描畵*와 선과 선염渲染*을 모두 사용한 수묵화로 나눈다. 후자에는 파묵破墨,* 발묵潑墨*의 기법이 발달되었다. 수묵화는 7세기 말, 8세기 초에 이미 있었다는 기록이 『역대명화기歷代名畵記』*의 은중용殷中容 조條에 있다. 즉 그는 묵색만으로 오채五彩를 냈다고 하였다. 수묵화의 본격적인 발달은 당말 · 오대, 즉 9~10세기라고 볼 수 있으며, 문헌 증거로 형호荊浩의 『필법기筆法記』*에 육요六要*(기氣 · 운韻 · 사思 · 경景 · 필筆 · 묵墨) 가운데 묵이 여섯 번째로 등장한 것을 들 수 있다. 이어서 오대와 북송대에 수묵산수화가 크게 발달하였으며, 북송 때부터 발달한 문인화文人畵*에서 수묵화를 선호한 경향과 더불어 더욱 그 위치가 확고해지고, 거의 모든 화목畵目에서 수묵화가 등장하였다. 특히 사군자四君子*는 문인들에 의해 거의 수묵으로만 그려졌다. 우리나라에서도 황해남도에 있는 고구려시대 분묘인 평정리坪井里 1호분에서 이미 수묵으로만 그려진 산수화가 발굴되어 일찍이 수묵화가 발달된 것으로 보이며, 고려시대에는 현존 산수화를 비롯하여 문인들이 수묵으로 사군자를 많이 그린 문헌증거가 있다. 조선 초기부터는 여러 화목의 수묵화가 전해내려 오며, 수묵에 담채를 약간 가한 수묵담채화도 크게 유행하였다.

434 수법 樹法

나무를 묘사하는 여러 가지 방법. 『개자원화전芥子園畵傳』*에는 십팔법十八法이라고 해서 나무의 수간樹幹, 가지, 혹은 몇 개의

나무가 조組를 이루고 있는 모습 등을 분류하여 제시해 놓았다. ⇒ 수지법樹枝法

435 수선전도 首善全圖

김정호金正浩가 제작한 목판본 서울지도. '首善'은 모범이 되는 곳이란 뜻으로 서울을 일컫는 말이다. 지도의 내용과 구성으로 보아 김정호가 1834년(순조34)에 제작한 〈청구도靑邱圖〉에 있는 〈도성도都城圖〉를 바탕으로 제작한 것으로 여겨진다. 또한 김정호의 생존 시기를 1800년대에서 1860년대로 볼 때 수선전도의 제작시기를 1840년대로 보는 것이 타당하다. 또 1846년(헌종 9)

수선전도, 1840년대, 고려대학교 도서관

부터 1849년까지 자하문 밖에 있던 총융청摠戎廳을 총위영總衛營으로 고쳐 불렀던 시기가 있는데 이 지도에는 총신영總新營으로 표시되어 있는 점도 1840년대 제작설을 뒷받침한다. 지도의 가장 위쪽에 있는 도봉산과 세 개의 봉우리로 표시된 삼각산으로부터 지도의 나머지 삼면을 에워싸고 있는 한강에 이르기까지 풍수사상에 입각하여 서울 주변의 산세를 잡고 그 안에 시가지의 모습을 묘사하였다. 서울을 가로지르는 종로거리를 중심으로 사방으로 뻗어나간 도로를 그리고 궁궐, 종묘, 사직, 문묘 등 주요 건축물과 시설을 비롯하여 주요 명소 및 부府, 방房, 동洞의 위치와 명칭을 정확하게 기록하였다. 도성 내의 산들은 미점米點으로 질감을 표현하였다. 현재 고려대학교박물관에서는 〈수선전도〉 목판(82.5×67.5cm, 보물 제853호)을 소장하고 있다.

436 수성도 壽星圖

인간의 수명을 관장하는 별자리인 남극성南極星을 의인화擬人化하여 그린 그림. 신선사상神仙思想을 배경으로 한 수성신앙壽星信仰에 바탕을 둔 신선도神仙圖*의 일종으로 수노인도壽老人圖,* 노인성도老人星圖,* 남극성도南極星圖,* 남극노인도南極老人圖*라고도 한다. 수성도는 당대唐代에 도상적인 특징이 성립되었으며, 우리나라에서는 조선

시대 초기부터 노인성老人星 신앙의 유행과 더불어 장수長壽의 상징으로 회갑 축하와 장수를 축원하는 축수용祝壽用으로 많이 제작되었다. 대체로 작은 키, 이마가 높은 커다란 머리, 긴 수염, 발목까지 덮힌 도의道衣

수성도, 김홍도, 18세기, 국립중앙박물관 소장

차림의 노인으로 표현되며, 손에는 두루마리 책이나 불로초不老草 혹은 복숭아와 같은 장수를 상징하는 것들을 들고 있거나 나무를 배경으로 사슴이나 학 또는 선동자禪童子와 함께 그려지기도 한다. 때로는 녹성祿星, 복성福星과 함께 삼성도三星圖로 제작되기도 한다. 대표적인 작품으로는 김명국金明國의 〈수노인도〉, 윤덕희尹德熙의 〈남극성도〉, 김홍도金弘道의 〈수성도〉 등이 있으며, 민화풍의 그림도 다수 전한다.

437 수엽점 垂葉點

 개자점介字點*과 비슷하게 아래로 늘어진 점. 여름에 수분을 잔뜩 머금어 밑으로 처진 나뭇잎 묘사에 사용된다.

438 수월관음도 水月觀音圖

『화엄경』「입법계품入法界品」에서 선재동자善財童子가 보타락가산에 거주하는 관음보살을 친견하는 장면을 도상화한 그림. 수월관음이라는 명칭은 관음보살이 물에 비친 달을 쳐다보며 금강보석金剛寶石 위에 앉아 중생을 이롭게 한다는 『화엄경』「입법계품」의 내용을 근거로 한다. 수월관음은 재난과 질병을 막아주며 여행의 안전을 보장해주는 보살로 신앙된다. 관음보살은 물가

의 바위에 한쪽 발을 늘어뜨린 반가부좌의
자세로 비스듬히 걸터앉아 있으며, 손에는
버들가지나 정병淨甁을 쥐고 있거나 옆에
있는 바위 위에 버들가지가 꽂힌 정병이 놓
여있다. 보살의 뒤쪽에는 기괴한 절벽과 대
나무가 솟아있고 발 아래에는 향기로운 연
꽃, 산호초 등이 가득 장식되어 있다. 『역대
명화기歷代名畵記』* 와 『당조명화록唐朝名畵
錄』* 등에 의하면 중국 당대唐代의 화가 주
방周昉이 수월水月의 양식을 창안하였으며,
원광圓光과 대나무가 표현된 수월관자재보
살水月觀自在菩薩을 그렸다고 전한다. 당말

수월관음도, 고려, 견본 채색, 227.9x125.8cm,
일본 다이토쿠지大德寺 소장

오대 이후 수월관음도상이 유행하여 송, 원
대에 이르기까지 크게 유행하였으며, 우리
나라에서는 고려시대에 성행하였다. 현재
고려시대의 수월관음도로 확인되는 작품
은 40여 점이 남아 있다. 도상은 기본적으
로 중국의 영향을 받았지만 중국과는 달리
버들가지가 꽂힌 정병이 옆에 그려지고 발
아래 선재동자가 빠짐없이 등장하며, 중국
이나 일본에서는 볼 수 없는 『법화경』 관세
음보살보문품觀世音菩薩普門品의 제난구제
상諸難救濟像과 같은 도상이 표현되는 경우
도 있어 이미 독자적인 양식을 이루었음을
알 수 있다. 수월관음도는 조선시대에도 계
속 조성되었지만, 탱화로 조성된 예는 많지
않고 대개 대웅전 등 전각의 후불벽 뒷면에
그려지는 것이 보통이다. 고려시대와는 달
리 정면관이 대부분이며, 관음보살의 투명
한 사라가 백의白衣로 바뀐 점도 특징이다.
대표적인 작품으로는 왕숙비 발원 수월관
음도(1310년, 일본 카가미진자鏡神社 소장), 서구
방徐九方*작 수월관음도(1323년 일본 센오쿠하
쿠코칸 泉屋博古館 소장), 일본 야마토분카간大
和文華館 소장 수월관음도(고려후기), 일본 사
이후쿠지西福寺소장 수월관음도(15세기), 무
위사 극락전 아미타후불벽화 뒷면 수월관음
도(1476년) 등을 들 수 있다.

439 수조점 水藻點

해초의 잎을 묘사하는 부드
럽고 가는 점. 송엽점松葉點*
과 비슷하지만 기다란 필선
들이 반드시 한 점에 모이도
록 되어있다.

440 수지법 樹枝法

나무의 뿌리에서부터 줄기, 가지, 잎 등의
표현기법과 포치 방법을 말하며, 시대와 화
파畵派에 따라 특징을 달리하기 때문에 작
품의 연대 판정과 양식의 변천을 추구하는
데 좋은 증거가 된다.

441 수직준 垂直皴

정선鄭敾이 금강산을 소재로 한 진경산수眞
景山水*에서 암산岩山의 독특한 모습을 묘사
하기 위해 창안한 준법皴法.* 예리한 필선을
죽죽 그어내린 것. 정선 이후 최북崔北 등 겸
재파謙齋派* 화가들의 진경산수에서도 사용
되었다.

442 수하항마상 樹下降魔相

팔상도八相圖* 중 여섯 번째 장면. 싯다르타
태자가 보리수菩提樹 아래에서 마구니를 항

수하항마상, 1725년, 견본 채색, 순천 송광사 소장

복받는 장면이다. 태자가 장차 정각에 들려
하자 마왕魔王이 32가지의 악몽을 꾸는 내용
(마왕득몽魔王得夢), 마왕이 세 딸을 보내 태자
를 유혹하려다 노파가 되어 도망가는 장면
(마녀현미魔女眩媚), 마왕이 코끼리를 타고 와
태자를 위협하는 장면, 마왕이 80억 무리들
을 모아 태자를 몰아내려는 장면(마군거전魔
軍拒戰), 마왕이 태자 앞에 있는 조그마한 물
병을 끌려고 하나 요동하지 않고 마군이 무
너지는 장면(마중예병魔衆曳瓶), 드디어 마왕
의 무리들이 항복하고 무량한 부처와 모든
천신 · 천녀 · 군중들이 찬탄하는 장면 등이
표현된다.

443 숙 熟

종이나 비단을 그림 그리기 위해 아교와 백

반을 섞은 물을 발라 매끄럽게 표면처리 한
상태. 생生*의 반대.

444 습필 濕筆 ⇒ 윤필

445 시당 詩塘

입축화立軸畫*에서 그림의 바로 윗부분에
연결되어 있는 종이나 비단부분. 이 공간
에는 대개 화가의 친구나 감식가鑑識家가
그림과 관계되는 제시題詩를 써 넣는다. (축
화 그림 참조).

446 시왕경판화 十王經版畫

시왕경十王經의 내용을 판각한 판화. 시왕
경은『염라왕수기사중역수생칠왕생정토경
閻羅王授記四衆逆修生七往生淨土經』의 줄인 말
로『예수시왕생칠경預修十王生七經』·『시왕
생칠경十王生七經』·『시왕경十王經』등으로
불린다. 당대唐代 대성자사大聖慈寺의 사문

시왕경판화, 1565년, 불갑사본, 관문사 성보박물관 소장

沙門 장천藏川이 찬한 것으로, 염라왕閻羅王
이 장차 보현왕여래普賢王如來로 성불할 것
이라는 수기授記, 시왕경의 구성과 독송, 시
왕상 조성, 예수칠재預修七齋의 실천 등으로
인한 공덕, 망자亡者가 명부로 가는 도중에
시왕청十王廳을 경과하는 시기와 시왕의 명
칭 및 심판의 방법 등에 대하여 설하였다.
우리나라에서 시왕신앙의 대표적인 경전
으로 유통되었으며 1246년 해인사판본을
비롯하여 조선시대의 많은 판본이 남아있
다. 해인사 소장 고려시대 판본은 2가지 종
류이다. 1246년 본에는 앞머리에 석가여래
설법도釋迦如來說法圖를 새기고, 이어 천룡
天龍 · 아수라阿修羅 · 6보살 · 도명존자道明
尊者 · 무독귀왕無毒鬼王 · 시왕 · 판관判官 ·
지옥장군地獄將軍 · 제귀왕諸鬼王 · 지옥사
자地獄使者 등을 일렬로 배치한 후 시왕경의
본문을 새겼다. 다른 하나는 오른쪽에 경전
중의 각 왕의 찬문을 적고, 바로 이어 지옥
에서의 시왕의 심판장면을 묘사한 변상을
배치한 형식으로, 10세기경 돈황석굴사원
에서 발견된『시왕경』변상도권과 유사한
형식을 취하고 있다. 조선시대의 판본은 한
가지 형식으로, 11~15매의 판에 석가여래
설법도와 시왕 및 권속들을 일일이 새기고,
마지막 판에 이 경을 서사書寫, 독송讀誦하
거나 시왕을 조성한 공덕 및 예수생칠재預
修生七齋를 행하면 그 공덕으로 정토왕생할
것이라는 내용을 도상화한 변상을 곁들인

것이다. 시왕 및 권속들의 도상 위에는 각기 이름을 새겨 밝히고 있어 각 왕의 권속들의 성격을 밝히는데 중요한 자료가 된다. 대표적인 판본으로는 천명사본(1454년간)을 비롯하여 효령대군 발원본(1469년간), 홍률사본(1574년간), 서봉사본(1601년간), 송광사본(1618년간) 등이 있다.

447 시왕도 十王圖

인간이 죽은 후 명부에서 인간의 생전의 죄업罪業을 심판하여 육도윤회六道輪廻를 결정하는 지옥의 시왕을 도상화한 불화. 보통 명부전 안에 지장보살도와 함께 봉안된다.

시왕도, 1775년, 견본 채색, 120x87cm,
경남 양산 통도사 소장

시왕신앙의 소의경전所依經典인『예수시왕생칠경預修十王生七經』에 의하면 망자亡者는 사후 명부로 가는 도중에 초칠일初七日에는 진광왕秦廣王, 이칠일二七日에는 초강왕初江王, 삼칠일三七日에는 송제왕宋帝王, 사칠일四七日에는 오관왕五官王, 오칠일五七日에는 염라왕閻羅王, 육칠일六七日에는 변성왕變成王, 칠칠일七七日에는 태산왕泰山王, 백일百日째는 평등왕平等王, 일년째는 도시왕都市王, 삼년째는 오도전륜왕五道轉輪王 등 차례로 열명의 왕 앞을 지나면서 재판을 받는다고 한다. 시왕에 대한 개념은 인도 브라만교의 명부신앙이 불교 속으로 들어와 체계화된 후 중국 도교의 명부신앙과 결합되어 성립되었으며『예수시왕생칠경』이 편찬됨에 따라 하나의 완전한 신앙체계를 이루었다. 이에 따라 시왕에 대한 도상이 성립되어 10세기 경에는 시왕경변상도十王經變相圖가 나타나는 등 당대 이후 시왕신앙이 성행하였다. 시왕의 도형이 당대의 도사道士인 장과張果로부터 비롯되었다고 하는『석문정통釋門正統』(송 종감 宗鑑 집집)의 기록은 당대에 시왕도상十王圖像이 성립되었음을 말해준다.『예수시왕생칠경』의 편찬 이후 시왕신앙은 명부의 구제자인 지장보살地藏菩薩에 대한 신앙과 결합하여 9세기 이후 시왕과 지장보살이 함께 묘사된 지장시왕도가 조성되었다. 중국에는 돈황 석굴사원 17굴에서 발견된 지장시왕도가 여러 점

전하고 있으며, 특히 남송대~원 초기에 이르는 기간에 경원부慶元府 (현재 寧波市)를 중심으로 다양한 시왕도를 제작, 수출하였다. 시왕도의 형식은 상단에 시왕이 판관判官과 사자使者 등을 거느리고 망자를 심판하는 모습, 하단에 망자가 지옥에서 벌을 받는 모습을 그린 것으로 우리나라의 시왕도 도상에 큰 영향을 주었다.

우리나라에서는 통일신라 초에 명부신앙이 소개되었다. 10세기말~11세기 초에는 시왕사十王寺라는 사찰에 시왕도가 봉안될 정도로 시왕신앙이 발전하였으며, 조선시대에 이르러 명부전冥府殿 안에 시왕도가 봉안되면서 본격적으로 시왕도가 조성되었다. 시왕도의 도상은 거의 일률적이어서 상단에는 책상 앞에 앉은 시왕이 판관 · 사자 · 동자 등을 거느리고 망자를 심판하는 광경을 그리고, 하단에는 망자가 지옥에서 옥졸들에게 무서운 형벌을 받는 장면을 묘사하였다. 지옥장면은 시대와 유파 등에 따라 다르지만 제1대왕도는 망자를 목판 위에 뉘어 놓고 몸에 못을 박는 장면, 제2대왕도는 나무판에 죄인을 묶은 후 뱃속에서 오장육부를 끄집어내는 장면, 제3대왕도는 죄인을 판에 묶어놓고 혀를 빼어 그 위에서 소가 쟁기질하는 장면, 제4대왕도는 옥졸이 죄인을 창으로 꿰어 펄펄 끓는 솥에 집어넣는 장면, 제5대왕도는 죄인을 철절구에 넣고 찧는 장면과 업경業鏡에 죄를 비추어보는 장면, 제6

대왕도는 옥졸이 죄인의 팔다리를 잡아 날카로운 칼이 꽂힌 숲에 던지는 장면, 제7대왕도는 형틀에 죄인을 묶어놓고 톱으로 몸을 자르는 장면, 제8대왕도는 철산鐵山 사이에 죄인을 끼어놓고 줄을 놓아 압사壓死시키는 장면, 제9대왕도는 죄인들을 얼음산에 던져 넣는 장면과 업칭業秤에 죄의 무게를 다는 장면, 그리고 제10대왕도는 법륜대法輪臺를 통해 육도윤회六道輪迴하는 장면이 그려져 있다. 시왕도의 형식은 한 폭에 한 왕을 그린 10폭형식을 비롯하여 10명의 왕을 2폭 · 4폭 · 6폭 등으로 나누어 그린 형식도 있다. 대표적인 작품은 일본 호쇼지寶性寺소장 시왕도(16세기), 범어사 시왕도(1742년), 옥천사 시왕도(1744년), 직지사 시왕도(1744년), 통도사 시왕도(1775년), 화엄사 명부전 시왕도(1862년), 불영사 명부전 시왕도(1880년), 용문사 시왕도(1885년), 신륵사 명부전 시왕도(1906년) 등이 있다.

448 시의도 詩意圖

시의 뜻을 주제로 한 그림. 이 전통은 송대宋代부터 시작되었으며, 송 휘종徽宗의 어화원御畵院에서는 화가를 시재試才 할 때 시詩 구절을 문제로 내어 그 시의詩意를 가장 잘 표현한 화가에게 높은 점수를 주었다. 남송대에 와서 처음으로 한 화면에 시와 그 내용이 그림으로 표현된 작품이 등장하였다.

시의도, 허필, 두보시의도, 지본담채, 37.6x24.3cm,
이화여대 박물관

경산수에 등장한다. 이때 시 전체를 그림에
다 적어 넣지 않고 오언시五言詩나 칠언시七
言詩의 두 구절 정도를 쓰는 것이 보통이다.
허필許佖의 〈두보시의도〉에서 그 좋은 예를
볼 수 있다.

449 시필묘 柴筆描

 마른 울타리나 땔나무와
같이 날카로운 인물화 옷
주름의 선묘. 고시묘枯柴
描라고도 한다. 이 명칭은 명대明代 추덕중
鄒德中 (생몰년 미상)의 『회사지몽繪事指蒙』*에
열거된 묘법고금描法古今 십팔등十八等 중
하나이다.

450 시화일률 詩畵一律

시와 그림이 그 근원이나 경지에 있어서 동
일하다는 뜻. 북송의 소식蘇軾 (1036-1101),
황정견黃庭堅 (1045-1105), 문동文同 (1018-
1079) 등 문인화가들에 의해 제창되었다. 특
히 소식이 당대唐代의 시인이자 남종화南宗
畵*의 시조로 추앙 받는 왕유王維 (699-760)
에 대하여 "그의 시 가운데 그림이 있고 그
림 가운데 시가 있다. 시중유화詩中有畵 화
중유시畵中有詩"라고 한 것과, "그림은 소리
없는 시(무성시無聲詩)요, 시는 소리가 있는
그림 (유성화有聲畵)"이라고 한 것은 바로 이

명대 이후 당·송의 시, 특히 당의 시인 왕
유王維, 이백李白, 한유韓愈, 두보杜甫와 북송
北宋의 소식蘇軾의 시를 그림으로 그린 것이
많다. 조선시대 후기의 문인화가들 역시
이와 같은 전통을 이어받아 시의도를 많이
그렸다. 특히 만력연간萬曆年間 (1573-1619)
에 출간된 『당시화보唐詩畵譜』*의 영향으로
많은 시의도의 모델이 생긴 것도 사실이다.
중국시 뿐만 아니라 이병연李秉淵 (1671-
1751)과 같은 조선의 유명 시인의 시도 진

시화일률 사상을 대변한 것이다. 북송 화원 畵院에서 화가 선발 시험에서 시구詩句를 그림으로 표현하는 문제를 낸 것도 이러한 맥락에서 볼 수 있다. 조선시대 정조 때 이후 궁중에서 자비대령화원*의 녹취재祿取才*에서도 시구詩句를 출제한 것도 이 전통의 계승이라고 할 수 있다. 문인화文人畵*에 제시題詩*를 써서 그림의 내용을 풍부하게 하는 것 또한 송대 이후 시·서·화를 모두 인품과 교양의 중요한 일면으로 간주한 데서 온 전통이며 이 세 부문에 모두 뛰어난 사람을 삼절三絶*이라고 부른다.

451 신도팔경 新都八景

조선 초기에 한양漢陽의 모습을 여덟 장면으로 묘사한 그림. 태조는 좌정승左政丞 조준趙浚과 우정승右政丞 김사형金士衡에게 〈신도팔경〉 병풍을 각각 하사하였고 정도전鄭道傳이 팔경시를 지어 바쳤다는 내용이 『태조실록』에 보인다. 이 시의 내용에 의거하여 보면 팔경은 다음과 같다. ①기전산하畿甸山河 ②도성궁원都城宮苑 ③열서성공列署星拱 ④제방기포諸坊碁布 ⑤동문교장東門教場 ⑥서강조박西江漕泊 ⑦남도행인南渡行人 ⑧북교목마北郊牧馬. 현재 남아있는 그림은 없으나 한양의 산하, 새로운 궁궐의 모습, 나루터, 행인 등 풍속적 요소가 포함되어 있었던 것으로 보인다. 고려시대 송도팔경松都八景*이나 중국의 소상팔경도瀟湘八景圖* 등 팔경도의 전통을 이어받은 것으로 풀이된다.

452 신선도 神仙圖

늙지 않고 오래 사는 신선 또는 그 설화를 주제로 한 그림. 도석인물화道釋人物畵* 화제 중의 하나로 주로 장수長壽와 현세기복現世祈福을 염원하는 의미에서 축수축복용祝壽祝福用으로 제작된다. 신선이 화제로 등장하기 시작한 것은 중국 남북조시대 이후부터였는데, 도교의 신선사상과 밀접한 관계를 가지며 발전되었다. 신선의 모습은 시대에 따라 약간의 차이는 있으나 각 신선의 전기나 상징이 적혀있는 신선전神仙傳의 내용을 충실히 따르고 있기 때문에 대개 일정한 상을 유지한다.

그 중에서도 특히 많이 그려졌던 신선은 팔선八仙:(종리권鍾離權, 한상자韓湘子, 여동빈

신선도, 김홍도, 18세기, 삼성미술관 리움 소장

呂洞賓, 장과로張果老, 이철괴李鐵拐, 조국구曹國舅, 남채화藍采和, 하선고何仙姑)을 비롯하여 노자老子, 황초평黃初平, 마고선녀麻姑仙女, 동방삭東方朔, 서왕모西王母* 등이다. 신선들은 대개 단독으로 그려지지만 때로 여러 명이 무리지어 있는 군선群仙의 모습으로 표현되기도 한다. 군선도에는 3000년에 한 번씩 열리는 반도蟠桃를 기념하여 서왕모가 여는 반도회蟠桃會에 참석하기 위해 신선들이 파도를 건너 오는 장면을 그린 반도회도蟠桃會圖, 바다 위에 떠 있는 군선들을 그린 파상군선도波上群仙圖,* 수노인壽老人을 첨앙하는 군선들을 묘사한 군선경수도群仙慶壽圖* 등이 대표적이다. 이외 남극성南極星을 의인화하여 그린 수성도壽星圖*도 많이 제작되었다. 남송대 이후에는 신선도의 화법에 선종화의 감필법減筆法*이 가미되어 발전되었으며, 원대의 안휘顔輝, 명대의 오위吳偉, 장로張路, 구영仇英 등이 신선도를 많이 그렸다. 우리나라에서는 고구려의 고분벽화에서부터 신선이 등장하지만 독립된 화제로 등장하는 것은 고려시대부터이며, 조선 중기 이후에 본격적으로 유행하였다. 김명국金明國, 심사정沈師正, 김홍도金弘道, 김득신金得臣, 이수민李壽民, 장승업張承業 등이 뛰어난 작품을 많이 남겼다. 대표적인 작품으로는 김명국의 〈수노인도〉(일본 大和文華館 소장), 김홍도의 〈군선도〉(삼성미술관 리움 소장), 김득신의 〈신선도〉(국립중앙박물관 소장), 장승업의 〈신선도〉(간송미술관 소장) 등이 있다.

453 신안화파 新安畫派

중국 화파의 하나. 명말 청초의 홍인弘仁을 선구로 사사표査士標, 손일孫逸, 왕지서王之瑞 등을 일컬어 '신안파사대가新安派四大家'라 부른다. 홍인은 흡현歙縣 출신이고, 나머지 세 사람은 모두 휴녕休寧 출신인데, 두 현은 모두 휘주부徽州府에 속하고 진·당대에는 신안군新安郡에 속했으므로 그렇게 명칭이 붙었다. 또한 '해양사가海陽四家'라고도 불렀다. 이들 사대가는 예찬倪瓚과 황공망黃公望의 필치를 따라 먹을 아끼며 간결한 필치로 황산黃山의 운해雲海를 배경으로 송석松石이 어우러진 경치를 많이 그렸다. 먹을 많이 쓰지 않고 붓놀림이 간결하다. 대본효戴本孝와 전각篆刻으로 유명한 정수程邃 등도 이에 속한다.

454 신중화 神衆畫

부처의 정법正法을 수호하는 신들(신중 神衆)을 그린 불화. 신중神衆은 원래 고대 인도신화 속에 등장하는 신들로, 부처님의 설법을 듣고 감화되어 호법선신護法善神의 기능을 맡게 되었다고 전한다. 이들은 부처가 설법할 때는 여러 성중聲衆들과 함께 나타나 불

법佛法을 찬양하며 불법을 수호하는 역할을 하고 있어서 일찍부터 불경에 등장하였다. 신중은 여러 경전에서 부처의 설법을 옹호하는 신으로서 자주 묘사되고 있는데, 호국삼부경護國三部經 중의 하나인『금광명경金光明經』의 성립 이후에는 불법수호의 기능이 호국의 기능으로 확대되면서 신중은 단순한 호법신이 아닌 국가적 위기를 구원하는 막강한 무력을 지닌 신으로 인식되기 시작하였고, 이에 따라 불, 보살 보다는 한 단계 낮은

지위에 있는 신이면서도 불교 내에서 중요한 위치를 차지하였다. 신중이 지닌 불법수호의 기능은 국가의 수호(호국護國), 전쟁의 승리 등으로 확대되어 나라가 위기에 처했을 때 특히 신중에 대한 신앙이 성행하였다. 신중의 종류는『화엄경』에 등장하는 화엄신중華嚴神衆을 비롯하여『법화경』의 영산회상수호신중靈山會上守護神衆,『인왕호국반야경仁王護國般若經』,『대반야경大般若經』에 나타나는 호국선신護國善神 등 다양하다. 그 중에는

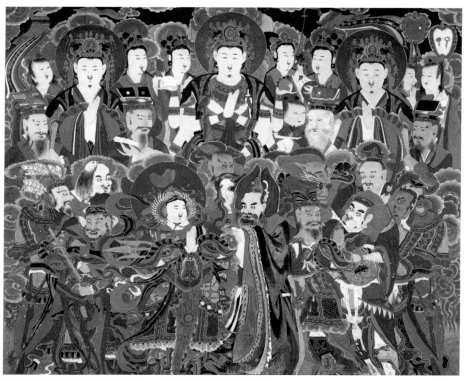

신중화, 1833년, 견본 채색, 165.5x175cm, 전남 구례 천은사 극락보전 소장

제석천帝釋天이나 범천梵天과 같이 모든 신을 주재하는 최고의 위치에 있는 신도 있으며, 인왕仁王이나 사천왕四天王, 팔부중八部衆 등 주로 불법의 외호를 맡은 신들도 있다. 우리나라에는 불교의 수용과 함께 신중신앙이 전래되었는데, 범천·제석천·인왕·사천왕·팔부중·12지신 등이 주로 신앙되어 조각과 회화 등으로 많이 조성되었다. 그 중에는 물론 독립적인 신앙대상으로 조성된 것도 있지만 고려시대까지는 주로 불전·탑·부도 등 불·보살이나 사리 등을 봉안하는 미술품의 외호중外護像으로 조형화된 것이 많으며, 조선시대에 이르면 신중화가 주류를 이루었다. 이에 따라 조선시대 이후 사찰의 대웅전이나 극락전을 비롯한 크고 작은 전각 안에는 거의 빠짐없이 신중도가 봉안되었다. 신중화의 형식은 제석도帝釋圖·천룡도天龍圖·제석천룡도·39위신중도三十九位神衆圖·104위신중도百四位神衆圖*·금강도金剛圖 등으로 구분할 수 있다. 대표적인 작품으로는 통도사 신중도(1741년), 선암사 대웅전 신중도(1753년), 쌍계사 팔상전 신중도(1790년), 직지사 대웅전 신중도(1797년), 천은사 극락보전 신중도(1833년), 봉은사 대웅전 신중도(1844년), 해인사 대적광전 신중도(1862년), 흥천사 신중도(1867년), 용주사 대웅보전신중도(1913년), 전등사 대웅보전 신중도(1916년) 등이 있다.

455 실경산수 實景山水

실재하는 산수를 표현한 그림을 말한다. 우리나라에서는 고구려 고분 가운데 황해남도의 평정리坪井里 1호분 벽화가 근처의 구월산을 묘사한 것으로 판단되어 일찍이 실경을 묘사했다는 증거를 찾을 수 있고 그밖에도 고려시대의 문헌에도 실경을 묘사한 증거를 찾을 수 있다. ⇒ 진경산수眞景山水

456 심원 深遠

동양화에서 거리감을 표현하는 기법인 삼원三遠 중의 하나. 앞에 있는 산이나 봉우리 사이로 멀리 보이는 경물의 모습을 통해서 거리감을 표현하는 기법을 말한다. 즉 깊이를 통해서 거리감을 표현하는 것. 북송北宋의 화가 곽희郭熙의 가르침을 그의 아들 곽사郭思가 정리한 『임천고치집林泉高致集』*이라는 책에 처음 언급된 용어이지만 그 기법

십육나한도, 1723년, 마본 채색, 164.0x214.5cm, 전남 여수 흥국사 소장

의 시원始原은 당대唐代의 산수화에도 보인다.

457 십육나한도 十六羅漢圖

부처님의 제자 중 16명의 나한을 그린 불화. 16나한은 석가모니가 열반한 후 미륵불이 나타나기까지 열반涅槃에 들지 않고 이 세상에 있으면서 불법을 수호하도록 부처님께 위임받은 제자들로, 삼계三界 (과거·현재·미래)의 더러움에 물들지 않았으며, 삼장三藏 (경·율·논)에 통달하였고, 특히 외전外典에 능하여 외도外道를 항복받으며, 신통력으로써 자신들의 수명을 연장하였다고 한다. 16나한에 대한 신앙은 중국 당나라 때 현장玄奘이 654년에 『대아라한난제밀다라소설법주기大阿羅漢難提蜜多羅所說法住記』를 번역한 이후 크게 성행하였다. 『법주기法住記』에는 16나한의 이름, 주처住處, 권속에 대해 자세하게 적혀있는데, 빈도라바라다바자賓度羅跋囉惰闍, pindola-bharadvaja, 가나가바차迦諾迦伐蹉, kanaka-vasta, 가나가바라타자迦諾迦跋囉墮闍,kanaka-bharadvaja, 소빈다蘇頻陀, subinda, 나구라諾距羅, nakula, 바다라跋陀羅, bhadra, 카리카迦理迦, kalika, 바자라푸트라伐闍羅弗多羅, vajraputra, 지바카戍博迦, jivaka, 판타카半託迦, panthaka, 라후라囉怙羅, rahula, 나가세나那迦犀那, nagasena, 안가다因揭陀, angata, 바나바시伐那婆斯, vanavasin, 아지타阿氏多, ajita, 수다판타카注茶半託迦,

cudapanthaka 등 16명의 이름을 들고 있다. 우리나라에는 말법신앙末法信仰과 함께 8세기 후반부터 16나한에 대한 신앙이 크게 유행하였으며, 고려시대에는 국가설행國家設行의 나한재羅漢齋가 빈번하게 개최되었다. 조선시대에는 거의 모든 사원에 나한전羅漢殿 또는 응진전應眞殿을 갖추고 16나한상과 16나한도를 봉안하였다. 현존하는 조선시대 후기 16나한도의 도상은 12세기 초 소식蘇軾의 『십팔대아라한송十八大阿羅漢頌』과 1602년 홍자성洪自性이 도교와 불교의 도상을 모아 수록한 『홍씨선불기종洪氏仙佛奇蹤』에 근거하여 그려진 것이 많다. 그림의 형식은 한 나한을 한 폭에 그려 16폭이 되기도 하고, 2명 또는 3명, 4명의 나한을 함께 묘사하는 등 일정하지는 않다. 전각에 봉안할 때는 홀수의 나한도는 향우측에, 짝수의 나한도는 향좌측에 봉안한다. 대표적인 작품으로는 여수 흥국사 16나한도(1723년), 송광사 16나한도(1725년), 남장사 16나한도(1790년), 남양주 흥국사 16나한도(1892년) 등이 있다.

458 십일면관음보살도 十一面觀音菩薩圖

11면의 얼굴을 가지고 있는 십일면관음보살十一面觀音菩薩을 그린 불화. 십일면관음보살은 열한 가지의 얼굴모습을 나타내어 여러 가지 방법으로 중생들을 구제하는 대비大悲의 보살로서, 정면에 3면, 왼쪽에 3

면, 오른쪽에 3면, 뒷면에 1면, 정상에 1면 등 모두 11면의 얼굴을 갖고 있다. 정면의 3면은 자비상慈悲相, 왼쪽의 3면은 분노상憤怒相, 오른쪽의 3면은 백아출상白牙出相, 뒷면의 1면은 폭대소상暴大笑相, 정상의 1면은 불도佛道를 설하는 모습 등으로, 관음이 이처럼 다양한 얼굴을 가지고 있는 것은 여러 마음으로 중생들을 적절히 구제하기 위한 것이다. 이와 함께 팔도 2개 또는 4·6·8

십일면관음보살도, 19세기, 견본 채색, 154.3x72.9cm,
전남 해남 대흥사성보박물관 소장

개인 경우도 있는데, 2개일 경우는 시무외인施無畏印과 정병淨瓶을 들고, 4개인 경우는 석장錫杖과 염주念珠, 연꽃, 정병 등을 든다. 우리나라에서는 일찍이 11면관음보살에 대한 신앙이 있어 통일신라시대 석굴암石窟庵의 본존 뒷면에 십일면관음보살이 조각되었다. 불화로서는 남아있는 예가 많지 않으며, 제작시기도 늦다.

대표적인 작품으로는 대흥사 소장의 조선 후기 십일면관음보살도가 있다. 이 불화는 초의선사草衣禪師가 그렸다고 전하는데, 팔각연화대좌 위에 서 있는 십일면관음보살을 그린 것으로 관음보살은 화불化佛 2구와 10면의 불두佛頭가 표현된 보관寶冠을 쓰고 40개에 달하는 손에는 석장錫杖·영지靈芝·일상日像·화불·금강저金剛杵·연꽃·도끼·정병淨瓶·칼·염주·금강령金剛鈴·보탑寶塔·법륜法輪·월상月像·경협經篋·보당寶幢 등 다양한 지물持物을 들었다.

459 십장생도 十長生圖

우리나라의 궁중이나 일반 서민 가정에서 화려한 장식을 겸하여 불로장생不老長生을 기원하는 의미로 널리 사용되어온 그림. 병풍형태가 가장 일반적이다. 해, 구름, 물, 바위, 사슴, 거북, 학鶴, 소나무, 대나무, 불로초[영지靈芝] 등 열 가지, 또는 대나무, 천도복숭아, 달[月] 등의 배합을 보이기도 한다. 이

십장생도, 국립고궁박물관 소장

들 장생長生 각각의 상징성 (특히 학, 사슴, 바위, 거북, 천도복숭아, 영지 등)은 중국에서 기원한 것이지만 이들을 십장생으로 회화의 주제로 묶게 된 것은 언제부터인지 확실치 않으며 우리나라에서 대략 고려시대부터가 아닌가 한다. 현재까지 알려진 가장 오랜 문헌기록은 고려말 이색李穡(1328-1396)의 「목은집牧隱集」의 「십장생시十長生詩」이다. 전형적인 십장생도에서는 장생長生이 모두 함께 청록산수靑綠山水* 형식으로 화려한 채색을 사용해서 그려졌다. 십장생 가운데 몇 가지만 따로 떼어 그리기도 하였으며, 이들 장생은 자수刺繡, 나전칠기, 도자기 등 기타 공예품의 장식으로도 사용되었다. 십장생도 병풍은 조선시대 궁중에서 가례嘉禮 행사, 또는 진찬進饌, 진연進宴때 반드시 사용되었던 병풍 가운데 하나다. 조선시대 후기 대표적인 작품들로는 현재 삼성미술관 리움, 국립고궁박물관 등에 있는 병풍을 들 수 있다.

460 십죽재서화보 十竹齋書畵譜

명말明末 호정언胡正言이 편찬한 채색 목판화보. 1619년에 판각되기 시작하여 1627년에 출간되었다. 십죽재는 그의 서재 이름이다. 내용은 「서화보書畵譜」, 「묵화보墨花譜」, 「과보果譜」, 「영모보翎毛譜」, 「난보蘭譜」, 「죽보竹譜」, 「매보梅譜」, 「석보石譜」 등 여덟 가지 화목畵目으로 나뉘어 있으며, 각 화목마다 20폭의 그림이 실려 있다. 그림은 명말의 유명한 화가였던 오빈吳彬(1573-1620), 오사관吳士冠, 위지극魏之克, 미만종米萬鍾(1570-1628), 문진형文震亨(1585-1645) 등이 그렸다. 「난보」를 제외한 모든 화보에는 마주한 두 폭의 그림 위에 명인名人의 제구題句가 적혀 있다. 이 화보는 당시 출간된 다른 화보들과 마찬가지로 조선시대 회화에 많은 영향을 주었다.

461 쌍관 雙款

그림을 받을 사람과 화가의 이름 모두가 포함된 제발題跋*. 그림을 받을 사람의 이름은 상관上款, 화가의 이름은 하관下款이라고 한다.

462 쌍림열반상 雙林涅槃相

팔상도八相圖* 중 여덟 번째 장면. 석가모니가 사라쌍수沙羅雙樹 아래에서 열반에 드는 장면을 그렸다. 석가모니가 열반하자 그 소식을 듣고 온 제자와 대중들이 모여 슬퍼하는 장면[쌍림열반雙林涅槃], 열반소식을 들은 마야부인이 내려와 석가를 만나는 장면[불모산화佛母散華], 금관金棺이 스스로 솟아 구시나가라성을 돌고 다비처소茶毘處所에 내린다는 내용[금관자거金棺自擧], 가섭이 오자 석가모니가 금관 밖으로 발을 내미는 장면[불현쌍족佛現雙足], 관에 불을 지피나 불이 붙지않고 관에서 불이 저절로 올라와 타는 장면[범화불연凡火不燃, 성화자분聖火自焚], 관을 다비茶毘하고 사리舍利가 나오자 사리를 나눠 갖는 장면[균분사리均分舍利] 등이 묘사된다.

쌍림열반상, 1725년, 견본 채색, 124.5x119.0cm, 전남 순천 송광사 소장

ㄱㄴㄷㄹㅁㅂㅅㅇㅈㅊㅋㅌㅍㅎ

463 아교 阿膠

갖풀. 짐승의 가죽, 뼈, 창자 힘줄 등을 고아 만든 황갈색 액체를 말린 단단한 반투명 물체. 물에 끓여 접착제로 사용한다. 아교 물에 가루로 된 안료나 백반 가루와 섞어 채색하거나 종이나 비단의 표면처리에 사용한다. 원래 중국 산동성山東省 아현阿縣에서 생산되어 아교라고 한다.

464 아미타경판화 阿彌陀經版畵

『아미타경阿彌陀經』의 내용을 판각한 판화. 『아미타경』은 우리나라 정토신앙의 근본경전으로서 『관무량수경觀無量壽經』·『무량수경無量壽經』과 함께 정토삼부경淨土三部經이라 불린다. 이 경전은 아미타불과 극락정토의 장엄을 설하고, 아마타불의 명호를 듣고 1일 내지 7일 동안 염불하면 임종할 때에 아미타불의 영접을 받아 극락세계에 왕생할 수 있음을 설하였다. 신라시대부터 이

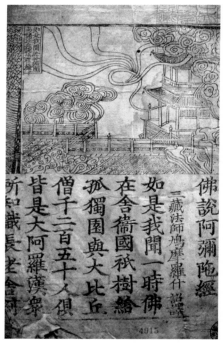

아미타경판화, 1572년, 동국대학교 도서관 소장

경전에 대한 연구가 활발히 이루어져 많은 주석서를 남기고 있으며 고려시대와 조선시대에는 경전 자체를 그대로 수용하여 독송讀誦하고 실천하는 경향이 많았다. 또한

이 경전에 근거하여 많은 염불회念佛會가 개최되었고 경전의 유포가 큰 공덕을 지닌다 하여 수많은 판본이 간행, 유포되었다. 가장 이른 시기의 경전간행은 1088년 금산사 광교원에서 『아미타경통찬소阿彌陀經通贊疏』를 판각한 기록이 있으며, 대부분의 판본들은 16세기 이후의 것들이다.

판화의 형식은 변상과 본문이 매 장마다 상하로 함께 새겨진 형식과 권수판화卷首版畵 형식의 두 가지가 있다. 앞의 형식은 석가모니가 기수급고독원祇樹給孤獨園(기원정사)에서 대중들이 모인 가운데 설법하는 장면과 극락의 장엄을 묘사한 장면, 아미타불의 믿음을 권하는 내용, 칭명염불을 권하고 정토왕생의 이익을 설명한 장면, 석가와 시방제불이 서로 찬탄하고 믿음을 권하는 내용을 도해한 장면 등 모두 25개의 장면으로 이루어져 있다. 권수판화 형식은 2매의 판에 아미타삼존도와 지욱선사도智旭禪師圖, 위태천과 위패 등을 그린 형식이다. 덕주사본(1572년간)·금강사본(1575년간)·송광사본(1648년간)·내원암본(1853년간) 등이 있다.

465 아미타구존도 阿彌陀九尊圖

아미타불과 8명의 보살을 함께 그린 그림으로, 고려시대에 유행하였던 아미타불화의 형식 중의 하나. 아미타팔대보살도阿彌陀八大菩薩圖라고도 한다. 아미타구존도의 도상은 불공不空이 번역한 『팔대보살만다라경八大菩薩曼茶羅經』이라는 밀교경전密敎經典에 의거하는데, 신속하게 보리菩提를 얻기 위해서는 관자재觀自在(관음)·자씨慈氏(미륵)·허공장虛空藏·보현普賢·금강수金剛手·만수실리曼殊室利(문수)·제개장除蓋障(제장애)·지장地藏의 팔대보살의 만다라를 건립하여 공양해야 한다고 서술하면서 팔대보살의 형상과 지물에 대하여 설명하고 있다. 관자재보살은 왼손에 연화를 쥐고 두관頭冠에는 무량수여래無量壽如來가 있으며, 자씨보살은 오른손에 정병淨瓶(군지軍持), 허공장보살은 가슴 앞에서 왼손에 보寶, 보현보살은 오른손에 칼을 쥐고 있다고 한다. 또 금강수보살은 오른손에 금강저金剛杵, 만수실리보살은 왼손에 금강저가 놓인 연화, 제개장보살은 왼손에 여의如意, 지장보살은 왼손에 탁발拓鉢을 들고 오른손으로 감싸고 있다고 한다. 실제 작품에서는 여덟 보살 중 허공장보살이 빠지고 대세지보살大勢至菩薩이 배치되고 있는데, 이것은 아미타보살의 좌우협시로서 관음보살과 대세지보살이 배치되는 보편적인 실례를 따른 것으로 보인다.

고려시대의 아미타구존도는 일본 마츠오데라松尾寺소장 아미타구존도阿彌陀九尊圖(1320년)처럼 본존이 대좌 위에 앉아있고 주위에 여덟 보살이 시립한 예배도 형식과 일본 도쿠가와德川미술관소장 아미타구존도

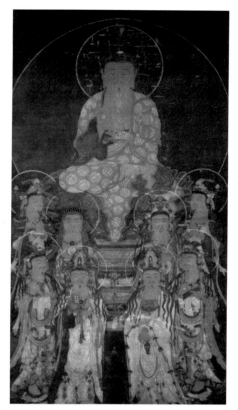

아미타구존도, 1320년, 견본 채색, 177.3x91.2cm,
일본 마츠오데라松尾寺 소장

阿彌陀九尊圖처럼 본존이 중앙에 서 있고 좌우에 4존씩 보살을 거느리고 비스듬히 오른쪽을 향하여 나아가는 자세의 내영도來迎圖 형식이 있다. 여덟 보살은 관음보살과 대세지보살, 문수보살과 보현보살, 금강장보살과 제장애보살, 미륵보살과 지장보살이 짝을 이루며 묘사된다. 아미타구존도는 조선 전기에도 몇 예가 남아 있으며, 조선 후기에는 아미타구존도를 기본으로 하여 많은 청문중聽聞衆을 첨가시킨 군도형식群圖形式*으로 변모되었다. 아미타구존도 가운데 가장 오래된 예는 노영魯英*이 그린 아미타구존도(1307년, 국립중앙박물관소장)이며, 대표적인 작품으로는 일본 마츠오데라松尾寺 소장 아미타구존도(1320년), 일본 도쿠가와德川미술관소장 아미타구존내영도, 일본 도쿄東京예술대학소장 아미타구존도, 미국 프리어미술관소장 아미타구존내영도 등이 있다.

466 아미타내영도 阿彌陀來迎圖

아미타불阿彌陀佛이 왕생자往生者를 극락정토極樂淨土로 맞이해가는 모습을 그린 그림. 아미타정토계 경전에 서술된 내영의 모습을 도상화하였다. 『무량수경無量壽經』에 의하면 무량수불의 극락정토에 왕생할 수 있는 자는 모두가 같은 자격이 아니라 상·중·하의 삼배三輩로 나뉘어 상배上輩는 직접 무량수불과 보살들의 내영, 중배中輩는 무량수불의 화불化佛과 그 성중聲衆의 내영, 하배下輩는 꿈과 같이 불의 내영을 받는다고 하였다. 『관무량수경觀無量壽經』에는 왕생인往生人을 9품으로 나누어 왕생인의 자격에 따라 아미타여래와 관음觀音·세지勢至·무수의 성중聲衆, 아미타여래와 세지보살의 화불보살化佛菩薩, 금색연화金色蓮華 등

으로 맞이해간다고 설하였다. 또『아미타경 阿彌陀經』에서도 염불수행자는 임종 시에 아미타여래가 많은 성중과 더불어 내영을 하게 됨으로 극락에 왕생할 수 있다고 하여, 아미타관계 경전에서는 모두 내영에 관하여 설명하고 있다.

그림의 형식은 아미타여래가 독존으로 또는 여러 권속들을 거느리고 오른쪽을 향해 걸어가는 모습인데, 대개 오른손은 앞으로

아미타내영도, 1286, 견본 채색, 203.5x105.1cm, 일본 도쿄국립박물관 소장(일본은행 기탁)

내밀어 왕생자를 맞이하는 자세이며, 왼손은 어깨 부근으로 올려 손가락을 마주 잡고 있다. 아미타내영도는 중국과 서하西夏, 일본, 한국 등에서 조성되었다. 고려시대의 내영도는 특히 서하시대(1038-1227)의 도상과 친연성이 높다. 내영의 형식으로는 아미타불이 혼자서 내영하는 모습을 그린 아미타독존내영도阿彌陀獨尊來迎圖, 아미타불이 관음보살과 세지보살을 거느리고 내영하는 아미타삼존내영도阿彌陀三尊來迎圖, 여덟 보살과 함께 내영하는 아미타구존내영도阿彌陀九尊來迎圖 등이 있다. 대표적인 작품으로는 염승익 발원 아미타독존내영도(1286, 일본 도쿄국립박물관 소장), 삼성미술관 리움 소장 아미타삼존내영도(고려), 일본 센오쿠하쿠코칸泉屋博古館 소장 아미타삼존내영도(고려), 일본 네즈根津미술관 소장 아미타구존내영도(고려), 무위사 극락전 아미타내영도벽화(1476년) 등이 있다.

467 아미타불화 阿彌陀佛畵

서방극락西方極樂 세계를 주재하는 아미타불阿彌陀佛과 그 권속들을 그린 그림. 아미타불이라는 이름은 인도에서 아미타유스 amitayus無量壽, 아미타바amitabha無量光라는 두가지의 범어梵語로 표현되었지만, 중국으로 전해지면서 모두 아미타阿彌陀라고 음사音寫되었다.『무량수경無量壽經』·『아

미타경阿彌陀經』·『관무량수경觀無量壽經』
등에 의하면 아미타불은 원래 법장法藏이라
는 보살이었는데 최상의 깨달음을 얻으려
는 서원을 세우고 살아있는 모든 자를 구제
하고자 48원願을 세웠으며, 오랜 기간의 수
행을 거쳐 본원을 성취하고 부처가 되어 사
바세계에서 서쪽으로 십만억불토十萬億佛土
를 지나서 있는 극락세계에 머무르면서 현
재까지 설법을 하고 있다고 한다.

우리나라에는 6, 7세기경부터 아미타신앙
이 대중의 생활 속에 자리를 잡으면서 대중
적인 불교신앙으로 발전하였다. 이에 따라
시대와 종파를 막론하고 아미타정토신앙이
성행하였으며, 아미타불은 불상과 불화 등
으로 도상화되었다. 삼국시대 이래 아미타
신앙이 성행하였기 때문에 아미타불화 역시
다수 조성되었지만, 현재 고려시대 이전의
작품은 남아있지 않다. 고려시대에는 아미
타독존도阿彌陀獨尊圖 · 아미타삼존도阿彌陀
三尊圖* · 아미타구존도阿彌陀九尊圖* 등 예배
도 형식과 아미타독존내영도阿彌陀獨尊來迎
圖 · 아미타삼존내영도阿彌陀三尊來迎圖 · 아
미타구존내영도阿彌陀九尊來迎圖 등 내영도
형식이 제작되었으며, 『관무량수경』의 내용
을 도해한 관경변상도觀經變相圖도 성행하였
다. 뿐만 아니라 아미타정토신앙과 결합한
관음보살도觀音菩薩圖, 지장보살도地藏菩薩
圖 등도 다수 조성되었다. 조선시대에는 극
락전極樂殿과 무량수전無量壽殿 등에 후불화

아미타불화, 1776년, 견본 채색, 361.5x276cm,
전남 구례 천은사 소장

後佛畵로 아미타불과 그 권속들을 그린 아미
타극락회상도阿彌陀極樂會上圖가 봉안되었는
데, 아미타불은 아미타구품인阿彌陀九品印을
결하고 좌우에 관음보살觀音菩薩과 대세지
보살大勢至菩薩, 또는 地藏菩薩을 거느린 모습
으로 표현되었다. 염불왕생첩경지도念佛往生
捷徑之圖와 극락정토변상도極樂淨土變相圖 등
도 아미타정토신앙에 의한 도상이다.

468 아미타삼존도 阿彌陀三尊圖

아미타불阿彌陀佛과 협시보살인 관음보살觀
音菩薩 · 대세지보살大勢至菩薩을 함께 그린
불화. 예배도 형식과 내영도來迎圖 형식이

가 있다. 대표적인 작품으로는 삼성미술관 리움 소장의 아미타삼존내영도(고려)를 비롯하여 일본 우에스기진자上杉神社소장 아미타삼존도(1310년), 무위사 극락전 아미타삼존도(1476년) 등이 있다.

469 안견파 安堅派

세종 때의 화원인 안견安堅 (15세기 중엽 활약)의 화풍을 따랐던 유명·무명의 화가들을 일괄하여 일컫는 말. 중국의 이곽파李郭派* 또는 곽희파郭熙派 화풍을 토대로 한국적인 양식을 형성하였던 이 화파의 화풍은 조선

아미타삼존도, 고려, 견본 채색, 110x51cm, 삼성미술관 리움 소장, 국보 제218호

있다. 아미타불은 9품인九品印을 결하고 관음보살은 아미타화불이 표현된 보관을 쓰고 연꽃 또는 정병을 들고 있고, 대세지보살은 정병이 표현된 보관을 쓰고 연꽃을 들고 있다. 때로는 아미타불의 우협시로 대세지보살 대신에 지장보살이 묘사되는 경우

안견파, 사시팔경도, 15세기, 국립중앙박물관 소장

초기는 물론 조선 중기까지도 그 영향이 미친 것을 볼 수 있다.

470 안락국태자전변상도安樂國太子傳變相圖

사천국의 사라수沙羅樹왕과 왕비 원앙부인鴛鴦夫人이 출가하여 겪게 되는 불행한 이야기를 소재로 그린 그림. 사라수탱沙羅樹幀이라고도 한다. 1447년에 편찬된『월인석보月印釋譜』권8에 나오는 〈안락국태자전安樂國太子傳〉과 그 내용이 일치하고 있어 그것을 저본으로 해서 회화화한 것으로 생각된다. 안락국태자가 아버지를 찾아가는 과정을 총 26개의 장면으로 그렸는데, 내용은 다음과 같다. 범마라국 임정사林淨寺의 광유성인光有聖人은 승렬비구를 서천국 사라수대왕국에 보내 찻물 길어오는 시중을 들 팔궁녀八宮女를 청하고, 이어 사라수대왕沙羅樹大王을 청하게 된다. 이에 사라수대왕은 부귀영화에 얽매이지 않고 선근을 닦고 무상도를 구하기 위해 기쁜 마음으로 구도의 길을 나선다. 왕비인 원앙부인도 동행하게 되는데, 멀고 험한 여정 중에 심한 발병이 나고 또 만삭의 몸이라 더 이상 길을 가지 못하게 되는 상황이 벌어지자, 죽림국 자현장자의 집에 계집종으로 팔아 보시케 해달라는 부인의 청대로 그녀는 뱃속의 아기와 함께 금 4천근에 팔리게 된다. 사라수왕은 아직 태어나지 않은 아기의 이름을 안락국安樂國이라

지어주고, 서로 꿈에서라도 다시 만나자라는 언약을 하고 이별을 한다. 원앙부인은 장자의 집에서 생전 겪어보지 못했던 종으로서의 고생과 학대를 받고, 안락국은 일곱 살 되던 즈음 아버지를 찾기 위해 장자의 집에서 탈출을 시도하다가 실패하여 얼굴에 숫돌물로 문신을 당하는 끔찍한 형벌을 당하게 된다. 결국 두 번째 탈출에 성공하여 임

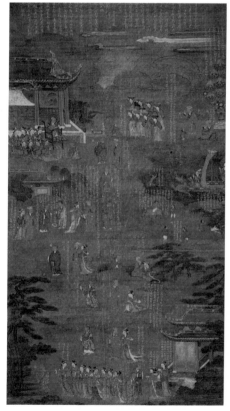

안락국태자전변상도, 1576년, 견본 채색, 106.5x57.1cm,
일본 세이잔분코靑山文庫 소장

정사로 향하여 우여곡절 끝에 아버지와 상봉하게 된다. 그러나 사라수왕은 원앙부인의 안부가 걱정이 되어 아들의 귀가를 재촉하였고, 안락국은 다시 죽림국으로 돌아온다. 그러나 어머니는 안락국의 탈출로 장자의 노여움을 사게 되어 이미 몸이 세 동강으로 살해된 뒤였다. 안락국은 동강난 시신을 한데 모아 이어놓고 엎드려 울며 서방을 향해 합장하니, 아미타불이 탄 48용선이 내려와 이들을 태우고 극락세계로 향하였다는 내용이다.

그림은 향우측 하단 서천국의 사라수대왕의 궁전에서 시작하여 상단 향좌측 범마라국의 광유성인 장면으로 이어지면서 다시 중간 왼쪽의 자현장자의 집, 오른쪽 위에 사라수대왕과 안락국태자의 만남으로 이어지다가 용선접인 장면을 마지막으로 원앙부인과 안락국태자가 극락왕생하는 장면으로 끝을 맺고 있다. 일본 세이잔분코青山文庫에

1576년 비구니 혜인慧因과 혜월慧月 등이 선조와 왕비, 인종비, 혜빈 정씨惠嬪鄭氏 등의 장수를 기원하며 제작한 작품이 남아있다.

471 안휘파 安徽派

중국 안휘성安徽省 출신의 청초 산수화파. '휘파徽派'라고도 부른다. 이들 중 대표적인 홍인弘仁, 사사표査士標, 왕지서汪之瑞, 손일孫逸은 출신지의 옛 이름을 따서 따로 신안화파新安畫派,* 혹은 해양사가海陽四家라고도 한다. 안휘파에는 그밖에도 무호蕪湖의 소운종蕭雲從, 선성宣城의 매청梅淸, 매경梅庚 및 대본효戴本孝 등이 포함된다.

472 암각화 岩刻畵

천연 바위, 단애斷崖, 동굴의 석벽石壁 등 바위 표면에 새긴 선사시대先史時代의 그림.

암각화, 울산 대곡리 반구대암각화

바위그림이라고도 한다. 역사시대의 암각 불상 등은 여기서 제외된다. 세계적으로 후기 구석기시대 유적에서도 발견되나 본격적으로 암각화가 새겨진 시기는 신석기 내지 청동기시대로 보인다. 유라시아 대륙에서는 서쪽으로 스칸디나비아, 동쪽으로는 베링해협까지 펴져 있고 중국에서는 흑룡강黑龍江 유역에서 발견된다. 암각화의 주된 테마는 기하학적 문양이나 수렵狩獵과 어로漁撈에 관계되는 동물, 물고기, 인간들의 모습이다. 따라서 그 제작 동기를 풍요와 생산을 기원하는 주술적呪術的 의도로 볼 수 있다.

우리나라에서도 1970년대 이후 곳곳에서 선사 암각화가 발견되었다. 1971년 경남 울주군蔚州郡 두동면斗東面 천전리川前里 암벽에서 선사시대 기하학적 문양(동심원 · 사각형 · 능형 등)이 새겨진 것이 동국대 조사단에 의해 처음 발견되었고, 같은 해 경북 고령군高靈郡 개진면開津面 양전동良田洞에서도 기하학적 문양의 암각화가 발견되었다. 이후 1972년 천전리에서 얼마 멀지 않은 울주군 언양면彦陽面 대곡리大谷里의 반구대盤龜臺에서 청동기시대(기원전 10〜1세기) 것으로 추정되는 높이 약 2m, 폭 약 8m 정도의 절벽에 수렵과 어로에 관계되는 다양한 동물, 물고기 등을 새긴 암각화가 발견되었다. 이곳은 평소에는 물 속에 잠겨있고 극심한 갈수渴水 현상이 나타날 때만 암

각화가 노출된다. 이 암각화는 쪼기, 일반 선각線刻, 면각面刻 등 다양한 기법을 이용하여 호랑이 · 멧돼지 · 사슴 · 개 · 고래 · 거북 등과 더불어 사람의 모습도 새겨 놓았다. 성기를 노출한 남자, 새끼 밴 동물들의 모습에서는 다산多産을, 목책木柵 안에 갇힌 짐승들의 모습에서는 성공적인 사냥을 기원하는 의미를 읽을 수 있다. 이밖에도 청동기 시대의 지석묘支石墓 덮개의 안쪽에서도 암각화가 발견된 예도 있다. 선사시대의 다른 회화 유적이 없는 우리나라에서는 이들 암각화가 회화의 시원始原을 알려주는 귀중한 자료로 간주된다.

473 앙두점 仰頭點

양쪽 끝이 위로 향하게 구부러진 가느다란 선. 산수화에서 종속적인 숲의 나뭇잎, 맑은 날의 숲을 묘사하는 데 사용된다.

474 앙엽점 仰葉點

위로 향한 잎을 묘사하는 점. 멀리 보이는 소나무 잎의 윗 부분에 뭉치지 않게 위로 향하여 거의 직선으로 빳빳하게 긋는 선들이다.

475 약리도 躍鯉圖

떠오르는 아침해를 배경으로 물 속에서 거대한 잉어가 솟구쳐 오르는 모습을 그린 그림. 약리도의 정확한 화제畫題는 어리변성룡도魚鯉變成龍圖(잉어가 용이 된 그림)이나 잉어가 공중으로 뛰어오르는 모습으로 표현되기 때문에 현대에는 약리도라고 한다. 고려대 박물관 소장 정선鄭敾의 〈어약도魚躍圖〉가 잘 알려졌고 민화에도 흔히 나타난다.

약리도, 어약도, 정선, 고려대박물관 소장

476 약사불화 藥師佛畵

약사여래를 주제로 그린 그림. 약사여래는

동방유리광세계東方琉璃光世界의 교주이자 온갖 병고病苦와 재난에서 중생을 구제하고 수명을 연장해주는 부처로서 약사유리광여래藥師琉璃光如來·대의왕불大醫王佛이라고도 한다. 모든 중생의 질병을 소멸시키며 부처의 원만행圓滿行을 닦는 이로 하여금 무상보리無常菩提의 묘과妙果를 증득增得하게 하는 부처님으로, 과거세에 약왕藥王이라는 이름의 보살로 수행하면서 중생의 아픔과 슬픔을 소멸시키기 위한 12가지의 대원大願(藥師12大願)을 세웠다고 한다. 극락왕생을 원하는 자, 악귀를 물리쳐서 횡사를 면하고 싶은 자, 온갖 재앙으로 부터 보호받고 싶은 자들이 약사여래의 명호를 부르면서 발원하면 구제를 받을 수 있다고 하며, 외적의 침입과 내란, 성수星宿의 괴변, 일월日月의 괴변, 질병의 유행 등 국가가 큰 재난에 처했을 때도 약사여래의 본원력을 통하여 구제받을 수 있다고 하여 주요한 신앙의 대상이 되었다.

약사여래에 대한 신앙이 구체화된 것은 달마굽다가 『약사여래본원경藥師如來本願經』을 번역한 615년 이후부터이며, 우리나라에는 650년경을 전후하여 약사신앙이 성행하였다. 약사여래의 도상적 특징은 왼손에 약기藥器 또는 약호藥壺를 드는 것인데, 약사여래를 단독상으로 묘사한 약사여래독존도 형식, 약사여래와 보살 및 약사12신장藥師十二神將, 기타 성중이 묘사되는 약사불

약사불화, 16세기, 견본 채색, 123x127cm.
미국 보스턴미술관 소장

회도藥師佛會圖형식, 약사여래의 정토인 동방유리광세계를 묘사한 약사정토변상도藥師淨土變相圖 등의 형식이 있다. 삼세불화三世佛畵*의 한 폭으로서 석가여래불회도釋迦如來佛會圖의 향우측에 봉안되기도 한다. 대표적인 작품으로는 일본 치샤쿠인智積院소장 약사불회도(고려), 문정왕후발원 약사여래삼존도(1565년, 국립중앙박물관 소장), 직지사 약사불도(1744년), 통도사 약사불도(1775년), 쌍계사 약사불도(1781년), 화엄사 각황전 약사불도(1857년), 전등사 약사불도(1884년), 흥국사 약사불도(1892년) 등이 있다.

477 양국 養局

입축立軸에서 그림을 사방으로 둘러싼 비단과 그림 사이에 아래와 위 부분에 부착시키는 가느다란 띠 모양의 비단. 대개 화려하게 금실이나 은실을 섞어 직조된 비단을 사용하며 그림을 새로 표구할 때도 이 부분은 거의 그대로 사용한다. 아자丫子라고도 한다(축 그림 참조).

478 양문 陽文

주문朱文과 같다. 도장의 글자부분이 양각되어 인주에 묻혀 찍으면 흰 바탕에 자획이 붉은 색으로 나타나는 인장印章이다. 단독으로 이용할 때 주문방인朱文方印을 많이 쓴다.

479 양주팔괴 揚州八怪 양주화파揚州畵派

청나라 중기 상업도시 양주揚州에서 활약한 8인의 화가. 전통적인 화법이나 기교에 구애되지 않고 개성적인 표현으로 화훼, 인물을 즐겨 다루었다. 보통 왕사신汪士愼, 황신黃愼, 금농金農, 고상高翔, 이선李鱓, 정섭鄭燮, 이방응李方膺, 나빙羅聘 등 8인을 이르나, 고상 대신 고봉한高鳳翰, 이방응 대신 민정閔貞을 드는 경우도 있어 반드시 고정되어 있지 않다. 또한 화암華嵒도 팔괴에 준하여 취급된다. 그밖에 이면李葂, 변수민邊壽民, 양법楊法, 진찬陳撰 등을 포함하기도 한다. 이렇게 당시에 활약한 15인의 화가들이 여러 문헌에 따라 이렇게 저렇게 묶여 있어

양주팔괴라는 명칭 대신 '양주화파揚州畵派'* 라는 명칭으로 이들을 지칭하는 것이 타당하다는 의견도 있다. 화풍상으로 명나라의 서위徐渭로 부터 이어지며 청 말기의 조지겸趙之謙, 오창석吳昌碩에 큰 영향을 미쳤다. 이들의 그림들은 조선에도 잘 알려졌으며 금농의 묵매도, 화암의 인물화 등이 전한다.

480 양홍 洋紅

서양에서 수입된 홍색 안료.1856년 영국에서 처음 개발된 합성유기화학안료合成有機化學顏料인 아닐린aniline dye 안료의 붉은 색으로 추정된다. 우리나라에는 19세기 4/4분기 중 수입되어 사용된 것으로 보인다.

481 어용도사도감 御容圖寫都監
어진도사도감 御眞圖寫都監

국왕의 초상화를 그리기 위하여 설치된 도감,* 즉 궁중의 임시 기구機構. 이 도감에서는 초상화를 그릴 날짜의 택일, 화가의 선정, 물자의 조달, 관계자들의 시상施賞 등 모든 일을 기획하고 실행 한 후 도감 의궤儀軌*를 남긴다.

482 어용모사도감 御容模寫都監
어진모사도감 御眞模寫都監

훼손된 국왕의 초상화(어용 御容)를 모사하기 위하여 설치된 도감都監, 즉 궁중의 임시 기구機構. 도감에서 관장하는 일은 어용도사

어제비장전판화, 고려, 11세기, 성암고서박물관 소장

도감*과 비슷하나 이 경우 국내의 여러 곳의 진전眞殿* 가운데 어느 곳에 보관된 어느 어용御容을 가져다 모사할 것인가를 결정하는 일이 있다.

483 어제비장전판화 御製秘藏詮版畫

중국 북송대 태종太宗 (976-997)의 저서인 『어제비장전御製秘藏詮』의 내용을 판각한 판화. 미국 하버드대학 포그미술관에 북송판北宋版 권 제13이 소장되어 있으며, 한국 판으로는 일본 난젠지南禪寺에 권 제13, 성암고서박물관誠庵古書博物館에 권 제6이 남아있다. 『어제비장전』은 983년에 제작된 20권본과 996년에 만들어진 30권본이 있는데, 20권본은 전해지지 않으며 중국과 한국에서 편찬된 것은 모두 30권 본이다. 30권본의 경우 1권~20권까지는 5언4구로 된 1000수의 시詩로서 대승불교에서 설한 교리의 뜻을 해석하고 있으며, 21권~30권까지는 교리의 여러 뜻을 보충적으로 해석하며 성자聖者가 되는 길이 대승불교에 있다고 설하고 있다.

성암고서박물관 소장의 『어제비장전』 판화(고려)는 모두 4폭으로 이루어져 있다. 첫번째 폭은 승려가 불타무상의 진리를 깨치기 위해 고승의 설법을 열심히 듣고 있는 장면과 법문을 듣고 득도하기 위해 찾아오는 장면, 불도佛道를 증대하고 육정六情에 사로잡혀 번뇌망상하고 있는 중생을 교화 제도하기 위하여 떠나는 장면, 두 번째 폭은 승려가 고승으로 부터 설법을 듣는 장면과 보리菩提를 구한 승려가 길가에서 중생을 교화하고 발길을 돌리게 하는 장면, 5온18계五蘊十八界에서 번뇌망상하고 있는 각계 각층의 중생들이 설법을 듣고자 찾아오는 장면, 그 교법을 듣고 돌아가는 장면, 세번째 폭은 초암草庵 밖에서 차례를 기다리는 광경과 단장의 앞길에서 찾아오는 중생을 안내해주는 광경, 네번째 폭은 현자賢者로 여겨지는 이가 생사만을 되풀이 하는 이 언덕에서 생사 없는 열반의 저 언덕으로 이르는 인간의 지혜가 무엇인가를 깨닫고자 승려의 안내를 받으며 단장으로 향해오고 있는 모습, 현자와 고승이 정법正法의 교리를 일문일답식으로 진지하게 대화하는 장면으로 이루어져 있는데, 산수를 배경으로 각 장면들이 동감 있고 생생하게 펼쳐져 있다. 성암고서박물관 소장본은 북송 원판을 그대로 복각한 것이 아니라 고려의 독자적인 판각기술로 북송판의 지나친 유연함에서 탈피한 웅장하면서도 자연주의적인 필치를 보여주고 있어 고려 목판기술의 뛰어난 솜씨를 엿볼 수 있다.

484 어진 御眞

국왕의 초상화. 이 용어는 우리나라에서

1713(숙종 39)년부터 정착된 것이며 중국에서는 사용하지 않는다. 1713년 〈어용모사도감의궤御容模寫都監儀軌〉에는 숙종과 신하들이 그 때까지 국왕의 초상화를 지칭하는 여러 가지 말들(진영眞影·영자影子·진용眞容·성진聖眞·쉬용晬容·어용御容·영정影幀)이 있어 혼란스러움을 지적하고 숙종의 건의에 따라 어진이라는 단어를 사용하기로 결정하였다. 이때 숙종은 국왕의 초상화를 모셔두는 건물인 영희전永禧殿을 진전眞殿*이라고 칭하기로 하였고 송 인종仁宗때 구양수歐陽修가 거란契丹이 어용御容을 구하였

을 때 허락했다는 차자箚子를 참작하여 어진이라는 단어를 만들었다.

485 어진화사 御眞畵師

조선시대 국왕의 초상화인 어진御眞*을 그리기 위해 선발된 화가. 선발 방식은 어진 모사나 도사 행사가 있을 때에 따라 조금씩 다르나 대개 화재畵才를 직접 시험하는 방식과 추천을 받는 방식이 채택되었고 정조때는 규장각奎章閣 자비대령화원差備待令畵員* 중에서 선발되었다. 어진화사 중에는 주관主管화사, 동참同參화사, 수종隨從화사의 세 단계가 있다. 어진을 그리는 것은 화가들에게 큰 영광이었으며 어진 제작 후 그 공로와 중요도에 따라 품계品階를 삼등급 올려받거나 기타 상품을 받는 것이 관례였다.

486 어하도 魚蝦圖

물고기와 새우, 기타 조개, 게蟹, 수조水藻 등을 소재로 한 그림. 물고기는 쌍으로 그려 부부의 금슬을 상징하기도 하고 바다 새우를 해로海老라고 하여 해로偕老, 즉 부부가 같이 오래 산다는 뜻으로 풀이하여 모두 즐겨 그려졌다. 물속의 배경이 없이 새우만을 그린 그림들도 많이 그려졌다. ⇒ 어해도魚蟹圖.

어진, 태조어진, 조중묵 등, 1872년, 견본 채색, 218x150cm, 현재 국립고궁박물관 소장(원래는 전주 경기전)

487 어해도 魚蟹圖

물고기, 게蟹, 조개, 새우, 수조水藻 등을 묘사한 그림. 북송 때 편찬된『선화화보宣和畵譜』*에는「용어문龍魚門」, 즉 용과 물고기를 같이 하나의 화목畵目에 포함시켰고 어해라는 별도의 화목이 설정되지는 않았다. 그러나 물고기가 헤엄쳐 다니는 물속 바다 모래 위에 자연스럽게 서식하는 게나 조개를 묘사한 그림은 일찍부터 발달하여「용어문」내에 '어해도'라는 그림의 제목이 오대五代부터 나타나는 것을 볼 수 있다. 어하도魚蝦圖,* 유어도遊魚圖 등도 같은 부류의 그림이다.

물고기는 쌍으로 그려 부부의 금슬을 상징하기도 하고 바다 새우를 해로海老라고 하여 해로偕老, 즉 부부가 같이 오래 산다는 뜻으로 풀이하여 모두 즐겨 그려졌다. 우리나라에서도 일찍부터 그려졌을 것이나 조선시대 이전의 예는 남아있지 않다. 조선 후기의 장한종張漢宗과 말기의 조석진趙錫晉의 어해도가 유명하며 민화民畵*에서도 즐겨 다룬 소재이다.

488 여의륜관음도 如意輪觀音圖

관음보살도의 하나로 여의륜관음보살如意輪觀音菩薩을 그린 그림. 여의륜관음은 여의보주如意寶珠와 보륜寶輪의 공덕에 의해서 일체중생의 고통을 구하고, 심원心願을 성

여의륜관음도, 부분, 카마쿠라시대, 일본 나라국립박물관 소장

취시켜 주는 보살이다.『관세음보살비밀장여의륜다라니신주경觀世音菩薩秘密藏如意輪陀羅尼神呪經』,『여의륜다라니경如意輪陀羅尼經』등에는 머리에는 보관을 쓰고 반가좌 또는 유희좌의 자세를 취하고 있는 2비臂 또는 4비 · 6비 · 8비 · 10비 · 12비 등의 다비상多臂像으로 표현된다. 중국과 일본에서 주로 유행하였으며 우리나라에서는 거의 조성되지 않았다.

489 역대명화기 歷代名畵記

당唐의 장언원張彥遠 (815-875경)이 847년에

저술한 중국 회화사 저록著錄. 총 10권으로 되어 있는데 그 내용의 성격상 1~3권과 4~10권의 두 부분으로 나눌 수 있다. 첫째 부분에서는 1) 그림의 원류, 2) 그림의 흥폐興廢, 즉 옛 그림들이 어떻게 수장되고 없어졌나 하는 논의, 3) 사황史皇으로부터 당대唐代까지 화가 370명의 시기별, 왕조별 명단, 4) 사혁의 육법六法*에 관한 론論, 5) 산수수석론山水樹石論 (이상 권 1), 6) 육조시대까지 화가들의 사승師承 관계, 7) 고개지顧愷之, 육탐미陸探微, 장승요張僧繇, 오도자吳道子의 필법론, 8) 그림 양식, 도구, 모사 기법 등에 관한 논의, 9) 그림의 값과 질에 관한 논의, 10) 감정鑑定, 감상鑑賞, 수장收藏에 관한 논의 (이상 권 2), 11) 발문跋文의 예, 12) 인장의 예, 13) 그림의 장황裝潢*에 관한 논의, 14) 장안長安과 낙양洛陽의 두 수도와 외주外州 사관寺觀의 벽화, 그리고 회창폐불會昌廢佛 (845) 이후 남은 벽화들의 목록, 15) 역대 명화 97점의 목록(이상 권3)으로 되어 있다.

4권부터 10권까지에는 헌원軒轅 시대에서부터 당의 회창會昌 원년(841)에 이르기까지의 화가 373명에 대한 간략한 전기, 일화逸話, 품평으로 구성되었다. 이 책에 수록된 벽화나 회화 작품들의 목록은 현재 중국회화사 연구에 귀중한 자료가 된다. 또한 이 책은 그 이후 많은 서화관계 저록들의 모델이 되었다. 한국어 역주는 조송식, 『역대명화기』(시공사, 2008)가 있다.

490 연견 練絹

다듬어진 비단. 그림 그리기 위해 잘 연마된 돌이나 은 표면 위에 비단을 놓고 두들겨 비단의 올과 올 사이의 틈새가 없어지도록 다듬은 비단. 이 작업은 당대唐代부터 시작되었다고 한다.

491 연려실기술 燃藜室記述

조선 후기 실학자 이긍익李肯翊 (1736-1806)이 찬술한 조선시대 야사野史 집성록. 조선 태조부터 현종까지 각 왕대의 중요한 사건을 고사본말故事本末의 형식으로 엮은 원집과 그가 생존했던 시기인 숙종 당대의 사실을 고사본말로 엮은 속집, 그리고 역대의 관직을 위시하여 각종 전례·문예·천문·지리·대외관계 및 역대 고전 등 여러 편목으로 나누어 그 연혁을 기재하고 출처를 밝힌 별집으로 구성되어 있다. 이 책은 우리나라 야사野史 가운데 가장 체계적이고 모범적이고 풍부한 사료의 하나로 꼽힌다. 원집과 속집을 정치편이라 한다면 별집은 문화편이라 할 수 있으며, 별집에는 방대한 양의 조선시대 서화가들의 이름과 일화가 수록되어 있어 조선시대 회화사연구에 중요자료를 제공해 준다.

492 연분 鉛粉

아연가루로 된 흰색 안료. 이 가루는 물속에 저장해 두었다가 필요시 조금씩 건져 아교에 섞어 사용한다. 시간이 지나면 어두운 색으로 변질된다.

493 연주장 連珠章

하나의 인장이지만 두 개로 나뉘어 있어 연달아 찍게 되어있는 인장. 정선鄭敾의 자字 '원백元伯'이라는 인장 중 원元과 백伯, 둘로 된 연주장이 그 예이다.

494 연행록 燕行錄

조선시대 사신(부연사赴燕使)들이나 그들의 수행원이 청나라의 수도 연경燕京 (지금의 베이징)에 다녀와서 보고 느낀 것을 쓴 기행문. 현재 각종 연행록 398종이 알려져 있다. 이들은 당시의 청나라 문물·학문·풍속, 그리고 유럽 선교사들을 통해 들어온 서양 문물에 관한 정보 등을 담고 있어 그 기록적, 문화사적 가치가 매우 높다. 박지원朴趾源의 『열하일기 熱河日記』,* 홍대용洪大容이 한글로 기록한 『을병연행록乙丙燕行錄』(을유~병술년간 연행기록) 등이 특히 유명하다.

495 연화문 蓮華文

연꽃의 형태를 일정한 형식으로 도안화한 무늬. 연꽃은 불교에서는 대자대비大慈大悲를 상징하며, 태양이 동쪽에서 뜨면 동시에 연꽃잎도 피고 해가 서쪽으로 지면 연꽃잎도 오므리는 것에서 재생을 상징하는 꽃으로 받아들여졌다. 극락의 연화장세계蓮華藏世界를 상징하는 꽃으로도 알려졌는데, 인도 베다veda 시대 이후에 불교와 힌두교에서 상징적인 의미를 지니며 사용되었다. 『대일경소大日經疏』에는 서방西方의 연화를 다섯 가지로 구분하였다. 그 중 연화로 번역되는 것은 홍련화인 발두마화鉢頭摩華, padma로서, 적색과 백색의 두 종류가 있다. 연꽃을 문양으로 사용한 것은 고대 이

연화문, 수월관음도(1310년) 부분, 일본 카가미진자鏡神社 소장

233

집트의 로터스lotus 장식법에서부터 보이고 있어, 이집트에서는 적어도 5000년 전에 이미 국가의 상징으로 연화가 사용되었음을 알 수 있다. 동양에서는 중국 한대 화상석畫像石에 새겨진 일월상도日月像圖에 해와 달을 상징하는 삼족오三足烏와 두꺼비가 들어 있는 각 원곽의 둘레에 8엽葉 연화가 표현되어 있고, 또 중국을 비롯하여 한국·일본의 고대 와당 등에도 연화가 장식되었다. 특히 불교적인 조형물에서는 다양한 연화문의 형식이 등장하는데, 『무량수경無量壽經』에서는 극락세계에 태어나는 것은 연꽃 속에서 환생還生하는 것을 뜻하고 있고, 『아미타경阿彌陀經』에는 극락의 장엄이 연꽃으로 이루어졌다고 하여 극락정토는 연꽃으로 이루어진 부처의 세계를 의미하고 있다.

우리나라에서 연화문이 처음으로 등장하는 것은 고구려, 백제 등지의 건물지에서 발견되는 와당瓦當이며, 고구려 고분벽화에서도 다양한 연화문이 묘사되고 있다. 당초문과 결합된 연당초문蓮唐草紋도 많이 사용되었다. 이 외에 불상의 광배를 비롯하여 여러 미술품에서 특징적인 문양으로 발전되었으며, 불화에서는 부처의 법의法衣를 비롯한 장식문양으로 다양하게 사용되었다.

496 연화장세계도 蓮華藏世界圖

『화엄경華嚴經』(80권본)의 화장세계품華藏世

연화장세계도, 19세기경, 마본 채색, 230x290cm, 경북 예천 용문사 소장

界品에 묘사된 비로자나불의 정토인 연화장세계를 도설화한 그림. 연화장세계는 공덕무량하고 광대장엄한 이상적인 불국토로서, 화장세계 또는 연화장장엄세계해蓮華藏莊嚴世界海라고 한다. 이곳은 비로자나불이 머무는 곳으로, 『화엄경』에서는 비로자나불의 서원과 수행에 의하여 나타난 이상적인 세상이 바로 연화장세계라고 보았다. 연화장세계는 법계무진法界無盡 연기緣起의 진리를 구체적으로 설명한 것이다. 이곳은 20겹으로 중첩된 중앙 세계를 중심으로 110개의 세계가 있고, 다시 티끌 수만큼 많은 세계가 그물처럼 얽혀 세계망世界網을 구성하였으며, 그 가운데에서 부처가 출현하여 중생들 속에 충만함을 형상화하였다. 이러한 연화장세계도의 대표적인 작품이 예천 용문사의 연화장세계도이다. 19세기 작품으로 추정되는 이 그림은 연화장세계를 둥근 원형으로 배열하였다. 중앙의 큰 원 안에는 비로자나불·문수보살·보현보살

등 비로자나삼존을 중심으로 아난존자와 가섭존자가 협시한 비로자나오존도가 그려져 있다. 그 주위를 10개의 원이 둘러싸고, 원 안에는 각각 지권인과 항마촉지인, 설법인 등을 결한 여래가 연꽃대좌 위에 결가부좌한 모습으로 그려졌다. 이들 여래는 『화엄경』의 화장세계품에 언급된 10개의 세계종世界種에 머무는 여래로 추정된다. 10여래의 크고 작은 원들은 3겹으로 묘사되었으며, 그 안에는 화장세계품에 등장하는 세계종의 이름과 연화좌 위에 결가부좌한 지권인의 비로자나불을 그렸다. 또 그 주위에는 채운과 산을 그린 후 그 안에 다시 세계종이 적힌 12개의 원과 비로자나불좌상이 그려진 8개의 원을 배치하였다. 바깥쪽으로는 붉은색의 무수한 연꽃이 둘러쌌고 그 주위로 다시 파도가 묘사된 바다를 그렸는데, 이것은 연화장세계를 받치고 있는 향수해香水海와 그 안에 떠 있다는 대연화大蓮華를 도해한 것이다. 대표적인 작품으로는 통도사 연화장세계도(1899년), 서울역사박물관 소장 비로화장지도毘盧華藏之圖 (19세기 후반), 예천 용문사 연화장세계도(19세기) 등이 있다.

497 열반도 涅槃圖

석가모니의 열반을 주제로 그린 그림. 열반의 주제를 단독으로 그린 열반도涅槃圖와 입열반入涅槃의 장면을 중심에 두고 주위에 열반 전후의 몇 가지 사건을 그린 열반변상도涅槃變相圖, 입열반의 장면과 석가의 일생 가운데 주요사건 여덟 가지를 표현한 팔상열반도八相涅槃圖 등이 있다. 단독의 열반 주제를 예배대상으로 다룬 열반도는 불전도佛傳圖*의 성격을 갖는 팔상도八相圖*나 열반변상도에서 파생된 것으로 생각되며, 후에는 팔상열반도나 열반변상도 단독의 열반도와 마찬가지로 예배대상으로서의 성격을 띠게 되었다.

열반도의 형식은 크게 두 가지로 나눌 수 있는데, 부처가 양손을 몸체에 붙이고 몸을 곧게 편 상태로 누운 것과 『불반니환경佛般泥洹經』에 표현된 부처의 자세인 오른팔을 베고 오른쪽 옆으로 누워 양 무릎을 구부리고 양발을 겹치게 한 것이 있다. 석가열반의 도

열반도, 1086년, 견본 채색, 267.6x271.2cm,
일본 곤고부지金剛峰寺 소장

상은 인도·중앙아시아·중국·한국 등에서는 벽화와 불상조각으로 주로 조성된 데 비하여, 일본에서는 헤이안시대 초기(12세기)에 이르러 열반회涅槃會가 항례화됨에 따라 열반회의 본론으로 열반도가 다수 제작되었다.

498 열상화보 洌上畫譜

박지원이 1780년 사은사로 연행하였을 때 산해관山海關 영평부永平府에서 보았던 화첩. 이 화첩에 관한 것은 박지원朴趾源의 『열하일기熱河日記』 중 「관내정사關內程史」에 실려 있다. 산해관 안에서부터 연경에 이르기까지 7월 24일부터 8월 4일까지 11일 간의 일을 적은 「관내정사」의 7월 25일자 기록에 의하면, 박지원의 일행이 영평부에 들렀을 때 소주인蘇州人 호응권胡應權이 찾아와 조선 상인으로부터 산 화첩에 관지款識*가 없으니 고증해 달라고 청하였으므로, 박지원이 그림 옆의 별호別號를 상고하여 화가들의 성명과 자字 등을 써 주었는데, 이 화첩이 〈열상화보〉이다.

본래 화첩에는 제목이 없었던 것으로 보이며, 〈열상화보洌上畫譜〉는 박지원의 호인 열상외사洌上外士에서 연유한 것으로 추정된다. 조선시대에는 한강을 열수洌水, 그리고 한강 주변 경기도 일대를 열상洌上이라고 하였다. 〈열상화보〉에는 김정金淨, 김식金埴, 이경윤李慶胤, 이정李霆, 이징李澄, 김명국金鳴國, 윤두서尹斗緖, 정선鄭敾, 조영석趙榮祏, 김윤겸金允謙, 심사정沈師正, 윤덕희尹德熙, 유덕장柳德章, 이인상李麟祥, 강세황姜世晃, 허필許佖 등의 작품이 언급되어 있었다.

499 열성어제 列聖御製

조선왕조 태조(1392-1398 재위)에서 철종(1849-1863 재위)까지의 역대 임금들이 지은 시문詩文을 모은 책. 104권. 처음에는 목판본으로 되었으나 영조의 어제부터는 활자본으로 간행되었다. 인조(1623-1649 재위) 때에 처음 편집, 간행되었고, 숙종(1674-1720 재위)대 이후로는 왕이 바뀔 때마다 선왕의 어제를 편집하여 앞 시기의 어제에 덧붙여 간행하였다.

500 열성어필 列聖御筆

조선국왕들의 필적 (글씨나 사군자)을 모아서 목판본으로 출간한 것. 시문의 내용은 신하들에게 내려준 것, 궁중생활과 자연을 노래한 것, 군신간의 교유를 다룬 것 등 다양하지만 〈제이징산수도題李澄山水圖〉, 〈제이명욱산수인물도題李明郁山水人物圖〉 등과 같이 그림이나 글씨에 쓴 제발題跋이나 제시詩題들을 통해 역대 임금들의 서화취미 및 각 시기의 궁중어람용 회화에 대한 정보

열성어필, 선조 묵적

를 얻을 수 있다. 또한 숙종의 〈제해동명화
모사축제海東名畵模寫軸〉과 같이 현재 없어
진 그림들에 대한 비교적 정확한 기록도 있
어 그 중요도가 매우 높다.

501 열하일기 熱河日記

조선 정조 때의 실학자 연암燕巖 박지원朴趾
源의 중국 기행문집紀行文集. 26권 10책. 규
장각도서. 1780년(정조 4) 그의 종형인 금성
위錦城尉 박명원朴明源을 따라 청淸나라 고
종高宗 : 乾隆帝의 칠순연七旬宴에 가는 도중
황제의 피서지인 열하熱河(지금의 승덕承德)로

가서 문인들과 사귀고, 연경燕京의 명사들
과 교유하며 그곳 문물제도를 목격하고 견
문한 바를 각 분야로 나누어 기록하였다. 이
해 6월 24일 압록강 국경을 건너는 데서부
터 시작하여 요동遼東, 성경盛京, 산해관山海
關을 거쳐 북경北京에 도착하고, 열하로 가
서 8월 20일 다시 북경에 돌아오기까지 약
2개월 동안 겪은 일을 날짜 순서에 따라 항
목별로 적었다.

연암의 대표작인 이 『열하일기』는 발표 당
시 보수파로부터 비난을 받기도 하였으나
중국의 신문물新文物을 망라한 서술과 실학
사상의 소개로 수많은 조선시대 연경 기행
문학 중 정수精髓로 꼽힌다. 이 책은 당초부
터 명확한 정본正本이나 판본版本도 없었고,
여러 전사본轉寫本이 유행되어 이본異本에
따라 그 편제編制의 이동이 심하다. 이 책에
는 중국의 역사, 천문, 지리, 풍속, 의학, 인
물, 정치, 경제, 사회, 문화, 예술, 고동古董
등에 걸쳐 수록되지 않은 분야가 없을 만큼
광범위하고 상세히 기술되어있다. 경치나
풍물 등을 단순히 묘사한 데 그치지 않고 실
학자답게 이용후생利用厚生 면에 중점을 두
어 서술하였다.

조선 시대 회화사 중 서양화풍의 유입 과정
에서 빼 놓을 수 없는 것이 바로 연암의 천
주당(연경의 남당南堂) 벽화와 천정화에 대한
상세한 묘사이다. 이 그림들은 당시에 청 궁
정화가로 활약하던 선교사들의 작품으로

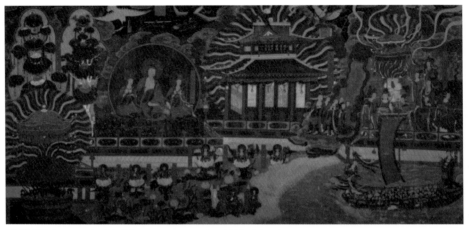

염불왕생첩경도, 1750년, 견본 채색, 159.8x306.5cm, 경북 영천 은해사 소장

바로크Baroque시대의 환상적인 양식으로
공간이 하늘로 무한대 확대된 느낌의 그림
이며 박지원 일행은 천정에서 어린아이들
(putti)이 떨어지는 것을 팔을 뻗어 받으려 했
다고 기록하였다. 수많은 연행록燕行錄 중에
서도 『열하일기』는 내용의 풍부함과 빼어난
표현력 면에서 조선 최고의 문학작품으로
도 꼽힌다.

502 염 染

화면에 붓으로 물, 먹, 안료를 찍어 바름.
대개 선염渲染*·찰염擦染*과 같이 복합적
으로 사용된다. 그림에 하나 하나의 필선이
보이지 않도록 물기나 먹기를 많이 칠하는
것을 이른다.

503 염불왕생첩경도 念佛往生捷徑圖

극락정토極樂淨土에 왕생하는 무리들을 용
선龍船에 태워 인로보살引路菩薩과 지장보
살地藏菩薩 또는 관음보살觀音菩薩과 대세지
보살大勢至菩薩이 배의 앞뒤에 서서 극락으
로 인도하는 장면을 그린 그림. 아미타내영
도 중의 한 형식으로 아미타불이 직접 내영
자를 맞이해가는 내영도와 달리 인로보살·
지장보살 등 인도하는 보살을 중간에 내세
워 왕생자들을 극락으로 인도하는 형식을
취한 것으로, 내영도의 발전된 형식이다.
간단하게 용선에 왕생자를 싣고 가는 모습
만을 표현하기도 하며, 은해사 염불왕생첩
경도(1750년)와 같이 상·하단으로 나누어 상
단에는 극락의 궁전에 아미타삼존불阿彌陀
三尊佛을 위시한 제자·아라한阿羅漢·성중

聲衆·보살 등이 앉아있는 모습을 그리고, 난간 앞의 연못으로 표현되는 하단에는 연화화생蓮華化生과 용선의 모습을 표현하기도 한다. 다시 말하여 정토경전에서 묘사한 극락의 장엄한 모습과 염불왕생자의 극락왕생을 함께 묘사한 내영도의 형식을 취하고 있다.

504 영모화 翎毛畵

새와 동물을 소재로 한 그림. 원래 영모는 새의 깃털을 의미하여 그것이 새 종류만을 지칭하는 말이었으나 두 글자를 각각 떼어 새의 깃털과 동물의 털이라는 의미로 확대 해석됨으로써 새와 동물을 포괄하는 넓은 의미로 쓰여진다.

505 영산회상도 靈山會上圖

영취산靈鷲山에서 설법하는 석가모니와 그 권속들을 도상화한 그림. 영산회상이란 좁은 의미로는 석가모니가 영취산에서 『법화경法華經』을 설법한 법회를 의미하지만, 넓은 의미로는 석가의 교설教說 또는 불교 자체를 의미하기도 한다. 사찰의 대웅전大雄殿 또는 영산전靈山殿 안에 봉안되는데, 그림의 형식은 석가모니후불화와 비슷하나 석가후불화보다 내용이 훨씬 풍부하고 보다 설명적인 경우가 많다. 즉 석가후불화에서

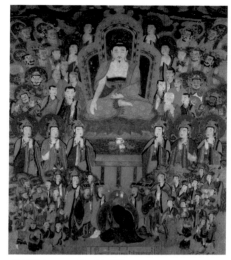

영산회상도, 1725년, 견본 채색, 214.0x186.5cm. 전남 순천 송광사 소장

는 불佛·보살菩薩·성문중聲聞衆·사천왕四天王·팔부중八部衆 등이 묘사되지만, 영산회상도에는 『법화경』의 내용에 의거하여 부처님의 설법을 듣는 국왕과 대신 등 우바새優婆塞, 왕비·장자녀 등의 우바이優婆夷, 사리불舍利佛이 석가를 향하여 돌아앉아 부처님께 질문하는 장면 등이 표현됨으로서 영산회상의 설법을 더욱 실감나게 표현하고 있다. 대표적인 작품은 영수사 영산회상괘불도(1653년), 여천 흥국사 영산회상도(1693년), 송광사 영산회상도(1725년), 통도사 응진전 영산회상도(1775년) 등이 있다.

506 영상 影像 ⇒ 초상화

507 영정 影幀 ⇒ 초상화, 조사도

508 예림갑을록 藝林甲乙錄

1849년 6월 20일에서 7월 14일까지 7번에 걸쳐 글씨에 능한 묵진墨陳 여덟 명과 그림에 능한 회첩繪疊 여덟 명이 전기田琦(1825-1854)의 이초당二草堂에서 김정희金正喜로부터 서화수련書畵修鍊을 받았던 내용을 기록해 놓은 것. 일종의 서화비평문이다. 『조선화론집성朝鮮畵論集成』하下와 『근역서화징槿域書畵徵』*권5에 실려 있다. 『근역서화징』에는 각 화가 조에 나누어 실려 있는데, 전기 조에 있는 「예림갑을록」서문에 의하면 1849년 가을 전기가 간직하고 있던 김정희의 평들을 유재소劉在韶(1829-1911)에게 부탁하여 정서하였다고 한다. 묵진 팔인은 김계술金繼述, 이형태李亨泰, 유상柳湘, 한응기韓應耆, 전기, 이계옥李繼沃, 유재소劉在韶, 윤광석尹光錫이며, 회첩 팔인은 이한철李漢喆, 김수철金秀哲, 허련許鍊, 전기, 박인석朴寅碩, 유숙劉淑, 조중묵趙重黙, 유재소 등으로, 모두 중인中人 신분의 화가들인 점이 주목된다. 당시 제작되었던 회첩 8인의 작품은 현재 각각 한 점씩 삼성미술관 리움에 소장되어 있으며, 작품 윗쪽에는 김정희의 평이 오세창吳世昌의 글씨로 쓰여 있으나 몇 개는 작품 내용과 연결되지 않는 것이 있다.

509 예수시왕생칠경판화
預修十王生七經版畵 ⇒시왕경판화

510 예진 睿眞

왕세자의 화상畵像을 이르는 말. 예睿는 슬기롭다는 뜻이며, 의궤儀軌에는 왕세자의 자리를 예좌睿座로 표시 한다. 어진御眞이란 단어가 한국 고유의 한자인 것 같이 예진 역시 중국에서는 사용하지 않는 한국 한자어이다.

511 오대당풍 吳帶當風

당대唐代의 인물화가 오도자吳道子 또는 吳道玄(8세기 중엽 활약)의 도석인물화道釋人物畵*에 보이는 인물의 옷자락이 바람을 맞아 휘날리는 모습을 묘사한 말. 오도자는 검무劍舞의 빠른 동작을 연상케 하는 신들린 듯한 필치로 인물화를 그린 것으로 유명하다. 우리나라에도 조선시대 중기 이후 인물화에 이 영향이 나타난다. 김홍도金弘道의 〈군선도群仙圖〉*에서 그 예를 볼 수 있다.

512 오동수신 梧桐樹身

오동나무의 수간樹幹. 두 개 혹은 세 개씩 조를 이룬 수평에 가까운 필선으로 수피樹皮의 질감을 표현한다.

513 오동점 梧桐點

오동나무 잎을 묘사한 점. 측필側筆*을 사용하여 둥글고 짤막한 필선을 개자介字 모양으로, 그러나 점들이 모이는 지점은 약간 열린 형태로 찍는다.

514 오륜행실 五倫行實

1797년(정조 21) 왕명에 의하여 이병모李秉模 (1742–1806) 등이 『삼강행실』과 『이륜행실』*을 합하여 수정 편찬한 판화책. 5권 4책으로 이루어져 있다. 오륜은 유교의 기본강령인 임금과 신하(군위신강君爲臣綱), 어버이와 자식(부위자강父爲子綱), 남편과 아내(부위부강夫爲婦綱), 어른과 어린이(장유유서長幼有序), 친구(붕우유신朋友有信) 사이에 마땅히 지켜야 할 도리이다. 현재 초간본은 국립중앙도서관과 규장각 도서 등에 있으며 중간본은

오륜행실, 1797년, 개인소장

1859년(철종10) 목판으로 간행되었다. 내용은 권1에서 권3까지는 『삼강행실』의 내용을 발췌 수록하였으며, 권4와 권5는 『이륜행실』*의 내용을 그대로 옮겨 실었다. 권1에는 33인의 효자 행적, 권2에는 35인의 충신 행적, 권3에는 35인의 열녀 행적이 실려 있다. 형식은 앞서의 『삼강행실』*과 『이륜행실』*과 동일하게 앞장에 그림을 넣고 뒷장에 행적 기록과 찬시를 적었다. 판화의 그림은 새로 그려서 찍어냈는데 『삼강행실』*에서 2, 3개의 장면을 한 화면 안에 넣는 것에서 탈피하여 중요한 단 하나의 장면만을 부각하여 나타내었고, 주변의 경물이 다양하고 풍부하여 현실감 있게 표현되었다. 수지법, 인물표현, 준법 등에는 당시 도화서를 중심으로 유행한 김홍도의 화풍이 뚜렷하게 나타난다.

515 오방색 五方色

한국의 전통 색상. 오방정색이라고도 하며 황黃ㆍ청靑ㆍ백白ㆍ적赤ㆍ흑黑의 다섯 가지 색을 말한다. 고구려 고분 벽화에 청룡靑龍은 동쪽 벽에, 백호白虎는 서쪽 벽에, 주작朱雀은 남쪽 벽에, 현무玄武는 북쪽 벽에, 그리고 때에 따라 황룡黃龍이 중앙의 천정에 그려진 것이 오방색에 의한 것이다. 주朱는 적赤, 그리고 현효은 흑黑에 해당한다. 아래의 오행五行과 그 관련사항들 표 참조 바람.

오방제위도, 황제헌원黃帝軒轅, 견본 및 마본 채색,
142x84cm, 1676년, 충남 개심사 소장

오백나한도, 고려말~조선초, 견본 채색,
188x121.4cm, 일본 치온인知恩院 소장

516 오방제위도 五方帝位圖

사찰에서 수륙재, 영산재 등 의식을 거행할
때 거는 도량장엄용 불화 중 하나. 중국의
전설상의 제왕帝王인 삼황오제三皇五帝 중
동방의 태호 복희太昊 伏羲, 서방의 소호 금
천少昊 金天, 남방의 염제 신농炎帝 神農, 북방
의 전욱 고양顓頊 高陽, 중방의 황제 헌원黃帝
軒轅 등 다섯 황제를 그린 것이다. 대표적인
작품으로는 개심사 오방제위도(1676년), 통
도사 오방제위도, 안동 봉황사 오방제위도,
봉정사 오방제위도, 예천 용문사 오방제위
도 등이 있다.

517 오백나한도 五百羅漢圖

석가모니의 제자 중 아라한과阿羅漢果를 증
득證得한 500명의 나한을 그린 그림. 오백
나한은 석가모니의 열반 직후 왕사성王舍城
의 1차결집一次結集 때 불전佛典을 편찬한
제자들로, 중국과 우리나라, 일본 등지에서
는 오백나한에 대한 숭배가 성행하였다. 이
들을 모신 전각을 오백나한전五百羅漢殿 또
는 오백성중전五百聖衆殿이라 부르고 상과
그림을 봉안하여 예배하고 있다. 우리나라
에서는 고려시대 이래 오백나한에 대한 신
앙이 유행하면서 오백나한도가 제작되었는

오봉병, 8곡병풍. 창덕궁 소장

데, 그림의 형식은 오백나한을 각각 1폭씩 모두 500폭으로 그리는 경우와 한폭에 오백 명의 나한을 모두 그리는 경우가 있다. 앞의 형식에 속하는 작품으로는 현재 국립중앙박물관을 비롯한 여러 박물관에 분산, 소장되어 있는 고려시대의 오백나한도(1235-1236)를 들 수 있다. 이 작품들은 황해도 신광사에 전해오던 것으로 무신들에 의해 제작되었다. 진채眞彩 위주의 고려불화와는 달리 수묵담채水墨淡彩 기법으로 단순하면서도 먹의 효과를 최대한 살려 고승의 모습을 효과적으로 표현하였다. 일본 치온인知恩院 소장의 오백나한도(고려말-조선초기)는 한 폭에 오백나한을 모두 그렸는데, 웅장하면서도 정교한 산수를 배경으로 각 나한들이 제각기 개성있는 모습을 보여준다.

518 오봉병 五峯屛

옥좌玉座의 뒤, 어진御眞*의 뒤, 기타 어느 장소나 국왕이 잠시라도 좌정坐定하는 장소에 펼쳐 놓는 병풍. 4폭 혹은 8폭으로 되어 있고 간혹 삽병揷屛의 형식도 있다. 그림에는 다음과 같은 구성요소들이 반드시 포함되어 있다. 1) 모두 다섯 개의 산봉우리 중 가운데 것을 가장 크게 그려 중앙에 오는 두 폭에 담았으며, 2) 해와 달은 양옆의 두 봉우리 사이에 해를 오른쪽에, 달을 왼쪽에 배치하였고, 3) 해와 달의 바로 아래 골짜기로부터 폭포가 한 번이나 두 번 굽이치며 떨어져 하얀 물보라를 일으키며 산 아래의 호수와도 같은 넓은 심연深淵으로 떨어진다. 4) 네 그루의 소나무가 제일 마지막 폭에 각각 두 그루씩 바위언덕에 대칭형을 형성하고 서 있다. 이 도상에는 『시경詩經』의 「천보天保」시에 언급된 아홉 가지 물체들이

모두 들어 있어 국왕의 영원한 번영을 기원
하고 국왕을 보호하는 뜻으로 풀이된다. 현
재 대부분의 출판물에는 '일월오악도日月五
嶽圖'라고 표기되어 있으나 조선시대 의궤儀
軌 전적典籍에는 모두 오봉병五峯屛, 오봉산
병五峰山屛, 또는 일월병日月屛이라고 기록
되어 있다. 오봉병은 현재 경복궁의 근정전,
창덕궁의 인정전 등 왕의 옥좌 뒤에 펼쳐져
있으며 진연도進宴圖에서도 왕이 앉을 자리
에는 반드시 뒤에 펼쳐놓은 것이 보인다.
오봉병의 회화 양식의 특징은 모든 구성 요
소가 극도로 형식화되고 평면화되어 강렬
한 윤곽선과 색채를 보이며 평면에 문양을
형성하고 있다. 산은 녹색과 청색의 두 강
렬한 색조로 되어 있는데 큰 봉우리는 청색
띠로 윤곽 지었고 내부는 녹색으로 채색된
작은 바위들로 이루어 진 듯한 모습을 보
인다. 물결은 어두운 녹색과 약간 밝은 녹
색의 비늘모양 띠가 엇갈리면서 극도로 규
칙적인 4단 또는 5단의 문양대를 형성한

다. 골짜기에서 흘러내리는 폭포수는 직선
에 가까운 세 줄기 흰 선으로 표현되어 있
고 물과 산의 경계선에서 일어나는 하얀 물
거품들은 폭포를 중심으로 손을 모아 감싸
는 듯한 양상으로 대칭형 문양을 형성하고
있다. 몇몇 예를 제외하고는 그림에 공간의
깊이나 사물의 입체감이 전혀 표현되지 않
아 폭포나 하얀 물거품들의 동적動的인 성
격에도 불구하고 모든 것이 정지된 진공상
태와도 다름없는 절대적 정적靜寂을 연상시
킨다.

519 오십삼불도 五十三佛圖

53명의 부처를 그린 그림. 불조전佛祖殿 또
는 오십삼불전五十三佛殿에 봉안된다. 오십
삼불 신앙은 인도에서 기원하여 5세기에
강량야사畺良耶舍에 의해『관약왕약상이보
살경觀藥王藥上二菩薩經』이 한역되면서 시작
되었다. 경전에 의하면 오십삼불의 이름을

오십삼불도, 1702년, 견본 채색, 115x265cm, 전남 순천 선암사 불조전 소장

부르면 나는 곳마다 시방의 여러 부처를 만날 수 있고, 지극한 마음으로 예배하면 4중 5역죄四重五逆罪가 없어지고 깨끗이 된다고 한다.

우리나라에서는 삼국시대 진평왕대(579-632)에 비구니 지혜智惠가 안흥사에 오십삼불・육류성중六類聖衆・천신天神・오악신군五岳神君 등을 벽화로 그렸다는 기록이 전하는 것으로 보아 늦어도 7세기 초에는 오십삼불이 벽화로 그려졌음을 알 수 있다. 금강산 장안사 정전正殿과 선실禪室에 각각 오십삼불이 봉안되어 있었다는 기록(이곡李穀 1298-1351, 『가정집稼亭集』〈금강산장안사중흥비金剛山長安寺重興碑〉)이나 유점사 능인보전에 봉안되었던 오십삼불상(통일신라시대-고려시대)은 금강산을 중심으로 오십삼불 신앙이 유행하였음을 보여준다. 오십삼불도는 많이 남아있지 않지만, 관룡사 약사전과 안동 봉황사 등에 벽화로 남아 있고, 선암사와 송광사에는 탱화 형식의 18세기 오십삼불도가 남아있다. 관룡사 약사전 내부 상단 벽면에는 2열로 네 벽을 돌아가며 오십삼불이 그려져 있고, 각 부처 옆에는 존명이 적혀 있다. 선암사 불조전의 오십삼불도(1702년)는 중앙의 법신法身・보신報身・화신化身과 사불四佛이 그려진 칠불七佛을 중심으로 보광불普光佛에서 상만왕불常滿王佛에 이르는 53불을 모두 6폭으로 나누어 그렸으며, 송광사 오십삼불도(1725년)는 9불도

2폭, 13불도 2폭, 5불도 2폭 등 54불을 6폭으로 그리고 각 부처 옆에는 『관약왕약상이

520 오파 吳派

명대明代 중기 강소성江蘇省 소주蘇州를 중심으로 활약했던 화파畵派. 오파라는 명칭은 이 화파의 시조로 간주되는 심주沈周(1427-1509)의 고향인 강소성 오현吳縣의 오吳자에서 유래되었다. 심주의 화풍을 따른 대표적인 화가로는 그의 제자인 문징명文徵明(1470-1559)이 있고, 문팽文彭(1498-1573), 문가文嘉(1501-1583), 문백인文白仁(1502-1575) 등의 문씨 일족 화가들, 문징명의 친구인 왕총王寵(1494-1533), 진순陳淳(1483-1544) 그리고 그 문하의 육치陸治(1496-1576) 등으로 이어진다. 화법상으로는 원사대가元四大家*의 양식을 계승하여 문인화풍을 확립하였고, 가정嘉靖 연간(1522-1566) 이후 절파浙派*를 대신하여 회화사의 주류를 차지하게 되었다. 이후 오파와 절파의 화법과 작화作畵 태도를 서로 상반되는 가치개념으로 인식하기에 이르렀다. 즉 절파는 조방粗放한 용필用筆과 짙은 먹을 많이 사용하지만 오파는 수묵창경水墨蒼勁한 문인화가다운 필치를 구사한다는 것이다. 또한 오파가 여기餘技화가[이리, 루戾, 예가隸家]임에 반해 절파는 전문적인 직업화가[행가行家]라는 품격론이 대두되었다. 명말明末에

이르러서는 동기창董其昌에 의한 남·북종화南·北宗畵의 구분에서 오파화가들이 남종화南宗畵*에 편입되어 중국회화의 정통正統으로 간주됨에 따라 절대적인 우위가 확립되었다.

521 오행 五行

동양 철학에서 우주 만물의 변화양상을 다섯 가지로 압축해서 설명하는 이론. 다음의 표를 참조하기 바란다.

오행과 그 관련 사항들

오행五行	오색五色	오방五方	계절季節	수數	기氣
목木	청靑	동東	춘春	3·8	풍風
화火	적赤	남南	하夏	2·7	열熱
토土	황黃	중앙中央	토용土用	5·10	습濕
금金	백白	서西	추秋	4·9	조燥
수水	흑黑	북北	동冬	1·6	한寒

*토용(土用)은 사계절 안에 모두 포함되어 있다. 즉, 사계절이 시작될 때 처음 18일을 이른다. 일수로는 18x4=72일이므로 일년의 약 5분의 1에 해당한다. 토용 대신 토왕지절(土王之節) 또는 사계(四季)라고도 한다.

522 옥설준 玉屑皴

작은 점이 모여 산을 이루게 하는 산수화 기법의 일종. '옥설준'이라는 용어는 명말明末 청초淸初의 화가 석도石濤의 『화어록畵語錄』*에 처음으로 등장한다. 지마준芝麻皴*과 유사하다.

523 옥판선 玉版宣

매우 빳빳하고 비교적 두꺼운 화선지. 표면처리는 안된 상태다.

524 완월도 玩月圖

달밤에 달을 완상玩賞하는 인물을 그린 그림. 남송 때부터 많이 등장하였고 우리나라에서는 조선시대 초기 남송 원체화풍院體畵風*이나 절파浙派*화풍이 유행하면서 나타났다.

525 요지연도 瑤池宴圖

산신도神仙圖* 중의 하나. 서왕모西王母*가 주최한 반도회蟠桃會와 거기에 초대받아 가는 군선群仙의 행렬을 그린 그림. 선경도仙景圖또는 군선경수반도회도群仙慶壽蟠桃會圖*라고도 한다. 삼천년에 한 번 열리는 장수의 선과仙果인 반도가 무르익은 곤륜산崑崙山 속 서왕모의 거처에서 벌어지는 연회장면과 그곳에 가기 위하여 파도를 건너오고 있는 군선을 묘사한 장면으로 구성된다. 파상군선波上群仙 부분에는 여러 신선전神仙傳에 등장하는 인물들이 등장하는데, 특히 팔선八仙이 가장 빈번하게 그려진다. 〈요지연도〉는 여러 종류가 남아있는데 공통적으로 청록산수靑綠山水* 계통의 공필工筆*과 진채

요지연도, 작지미상, 10폭, 견본 진채, 413x162.5cm, 서울옥션

를 사용하여 호화롭게 연희의 장면을 묘사하는 특징을 보인다. 서왕모의 주빈은 전한前漢의 무제武帝 또는 주周 목왕穆王이다. 무제는 전한대에 신선술에 가장 매료된 황제로 그와 관련된 신선설화는 현재까지도 전해온다. 『목천자전穆天子傳』 권3에 의하면 주 목왕은 포악한 주紂 임금을 치고 천하를 평정하고 두루 돌아보게 하는데, 곤륜산에 이루러 서왕모를 만나 전설적인 연못인 요지에서 연회를 베풀었다. 주인공들은 시녀를 거느리고 잔치 상 앞에 앉아 봉황과 선녀들의 춤을 감상하며 여흥을 즐기고 있다. 그 주위에 신선들과 학을 탄 수성노인壽星老人이 두 주인공들의 연회를 축하하기 위해서 모여들고 있는 모습이 그려져 있다.

비록 여기에 등장하는 수성노인을 비롯한 여러 신선들은 요지연 설화와는 관계가 없지만 도교道教의 대표적인 신선들로, 〈요지연도〉는 도교의 이상세계를 그린 그림이었다는 것을 알 수 있다. 중국에서는 원대 이후에 도교의 성행에 따라 많이 그려졌으며, 우리나라에서는 조선 후기에 많이 그려졌다. 신선사상 등 장수長壽와 현세기복現世祈福의 염원을 배경으로 하고 있어 혼인용 및 축수용祝壽用 병풍으로 수요가 많았던 것으로 보인다. 19세기 무렵 한양의 광통교廣通橋 아래 병풍전屏風廛에서 〈요지연도〉를 팔았던 것으로 미루어 보아 당시 수요가 매우 많았던 민화의 대표적인 화목이었음을 알 수 있다.

526 요철법 凹凸法

그림 속의 형태에 입체감을 부여하기 위해 먹이나 채색을 써서 명암의 단계를 번지듯 점진적으로 나타내는 기법. 서양의 고전 미술로부터 유래되어 인도와 서역을 거쳐 동아시아로 전해졌다.

중국에서는 서역 출신인 장승요張僧繇(6세기 활약)가 전통을 확립시켰다고 하나 그 이전 한대漢代 미술에도 볼 수 있다. 서쪽에서 전래되었다 하여 태서법泰西法*이라고도 한다. 우리나라에서는 18세기에 연행사燕行使들이 북경에 가서 서양화를 접하여 그 신기함을 기록하였으며 그 이후 회화에 여러 가지 형태로 음영을 가하는 기법이 수용된 것을 볼 수 있다.

527 용필법 用筆法

획이나 점을 지면紙面에 그릴 때 붓을 사용하는 법. 종이에 붓을 대어 획을 시작하는 것을 기필起筆, 이어서 획을 그어나가는 것을 송필送筆, 또는 行筆, 마지막으로 붓을 거두어 마무리하는 것을 수필收筆, 또는 廻鋒이라고 한다. 획을 처음 시작할 때 붓 끝을 살짝 대고 거슬러 올라간 다음 내려오는 것을 역입逆入이라 하고, 끝마무리 할 때도 붓을 잠시 반대 방향으로 올렸다가 끝내는 것을 도출倒出이라고 한다. 이 두 방법은 전서篆書의

기본 획을 만드는 법이기도 하고 이렇게 해서 그어진 획은 붓 끝이 숨겨졌다고 해서 장봉藏鋒이라고 하며, 서예 뿐만 아니라 묵죽의 죽간竹竿을 그릴 때도 사용된다. 또한 글씨를 쓰거나 그림을 그릴 때 팔을 종이에 대지 않고 붓을 똑바로 세운 채로 선을 긋는 것을 현완懸腕이라고 한다. 그밖에 각 서체書體마다 다른 용필법들이 있으나 위의 방법들이 용필법의 기본이라고 할 수 있다.

528 용후 用朽

버드나무 가지를 태워 만든 목탄木炭을 사용하여 밑그림을 그리는 것. 인물화, 또는 공필工筆* 그림을 그릴 때 먼저 스케치 하는 과정이다. 화가에 따라서는 종이를 빳빳하게 만 것이나 향을 태운 것을 사용하기도 하며 이 경우 개고改稿하기가 훨씬 쉽기 때문이다.

529 우림장두준 雨淋墻頭皴
우림준 雨淋皴

높은 바위산의 표면 질감을 나타내기 위하여 사용되는 면이 넓은 준. 우림준雨淋皴*이라고도 함. 대개 측봉側鋒으로 위에서 아래로 내려긋는 기법이다. 산이 비에 촉촉하게 젖은 느낌을 나타낸다.

530 우모준 牛毛皴

소의 털과 같이 짧고 가느다란 필선으로 화성암火成岩의 표면 질감을 나타내는 기법. 피마준披麻皴*보다 짧고 가늘며 원대元代의 왕몽王蒙그림, 또는 조선 후기의 심사정沈師正의 산수화에서 볼 수 있다.

531 우설점 雨雪點

산수화에서 빗방울 이나 눈(설雪)을 묘사하기 위하여 찍는 부드러운 느낌의 점. 크기가 조금씩 다른 점들이 모여 있도록 찍는다.

532 우점준 雨點皴

아주 작은 타원형으로 찍혀진 붓 자국이 빗방울 같이 생긴 준법. 산의 밑 부분에서는 크게 나타내며 위로 올라갈수록 작게 한다. 북송의 범관范寬의 작품에 잘 나타나 있다.

533 우키요에 ⇒ 부세회

534 운단 雲斷

구름을 산허리에 가로질러 산꼭대기와 아래 부분을 분리함. 산의 높이를 강조하기 위하여 사용되는 묘사법. 사의寫意*적인 수묵화에서는 구름의 윤곽선을 그리지 않으나 공필工筆* 그림에서는 윤곽선을 긋기도 한다.

535 운두준 雲頭皴

풍화 작용을 받아 침식되어 마치 구름이 피어오르는 것 같이 생긴 산을 표현하는 준법. 이곽파李郭派 화풍과 밀접한 관계가 있다.

538 운룡문 雲龍文

구름과 용이 한데 어우러져 만들어진 문양. 상서로움을 상징하는 이 문양은 도자기의 표면 장식, 비단의 문양 등에 이용되며 부도浮屠의 기단基壇 부분에 부조浮彫로도 장식된다.

536 운류천단법 雲流泉斷法

구름을 이용하여 폭포의 일부분을 가리는 묘사법. 『개자원화전芥子園畵傳』*「산석보山

운문, 아미타삼존내영도 부분, 고려, 삼성미술관 리움 소장

石譜」에 나온다. 옛 문헌에서는 고인古人들이 폭포를 그리는 경우 종종 연운煙雲을 사용하여 가렸는데, 이때 구름은 필묵筆墨의 흔적을 보여서는 안되며, 담채淡彩로 자연스럽게 표현하는 데에 그 묘수妙手가 있다고 적고 있다.

537 운문 雲文

구름을 여러 가지 문양으로 표현한 무늬. 곡선이 풍부한 운두雲頭에 길게 끄는 꼬리를 나타내어 바람에 날리는 비운飛雲으로

표현된다. 고려불화에서는 아미타불의 군의裙衣나 수월관음도水月觀音圖*의 베일에 봉황문과 함께 그려진 예가 많다.

539 웅황 雄黃

광물질 안료의 일종으로 수탉의 벼슬같이 생긴 붉은 색 광석이 그 원료. 이름이 황黃이지만 실제로는 매우 붉은 색에 가까운 오렌지 색을 띤다.

540 원각경판화 圓覺經版畵

『원각경圓覺經』의 내용을 판각한 판화. 『원각경』은 『대방광원각수다라요의경大方廣圓覺修多羅了義經』의 줄인 말로, 『원각수다라요의경圓覺修多羅了義經』이라고도 한다. 693년 불타다라佛陀多羅가 한역한 것이 주로 유통되고 있으나 산스크리트어 원본이 없어 중국에서 찬술된 위경僞經이라는 설이 지배

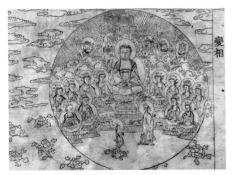

원각경판화, 1861년, 건봉사본, 한국학중앙연구원 장서각 소장

적이다. 1권 12장으로 구성되어 있는데, 석가모니가 12보살과의 일문일답을 통해 대원각大圓覺의 묘리妙理를 설한 것으로 석가와 보살이 문답한 것이 각각 1장으로 구성되었다. 판본으로는 1380년 이장李穡의 발문跋文이 있는 것을 비롯하여 조선시대 간경도감본刊經都監本 등 10여종이 알려져 있다. 판화는 비로자나설법도毘盧舍那說法圖가 위주인데, 제1판에는 위태천韋駄天의 도상을 새기고 나머지 3면에 보관을 쓴 보살형 비로자나불이 양손을 어깨 좌우로 벌려 설법하는 모습과 범천梵天·제석천帝釋天·천왕天王·귀왕鬼王·부처에게 질문하는 12보살·신장상神將像 등을 새겼다. 이밖에 1매의 판에 비로자나설법도를 새긴 것, 위태천 1구 만으로 변상을 대신한 것도 있다. 운문사본(1588년간), 건봉사본(1861년간), 봉인사 부도암본(1883년간) 등이 있다.

541 원각수다라요의경판화
圓覺修多羅了義經版畫 ⇒ 원각경판화

542 원근법 遠近法

공간실내. 풍경 중의 물체를 전체와 관련지어 포착하고 시각적으로 표현하는 방법. 삼차원三次元의 현실을 이차원의 평면상에 재현하는 회화에서 옛부터 고심한 중요한 문제이다. 서양에서는 로마시대 이미 어느 정도 대기大氣의 층을 표현하여 멀리 있는 물체를 흐리게 표현하는 대기원근법이 발달하였고, 기하학적인 투시법透視法이 15세기 초기에 발달하여 정확한 거리감 표현이 이루어졌다. 동양화에서는 오대, 북송시대에 수묵화水墨畫*의 발달과 더불어 대기원근법과 유사한 거리감의 표현이 안개의 사용으로 이루어 졌으나 서양화의 과학적인 거리감 표현은 서양화법의 유입 이후에야 이루어졌다. 그러나 송대宋代에 발달한 삼원三遠,* 육원六遠*등의 독특한 원근법이 발달하였다.

543 원사대가 元四大家

원대元代 말기에 활동한 네 명의 산수화가를 지칭하는 용어. 황공망黃公望 (1269-1354), 오진吳鎭 (1280-1354), 예찬倪瓚 (1301-1374), 왕몽王蒙 (1308-1385)이 이에 해당된다. 초기에는 조맹부趙孟頫와 고극공高克恭도 포함되어 있었으나, 명대明代 말기 동기창董其昌이 선정한 앞의 네 명이 더 널리 알려지게 되어 지금까지도 이를 그대로 따르고 있다. 동원董源과 거연巨然, 형호荊浩와 관동關仝의 산수화 양식을 부활시켜 중국 산수화의 새로운 전기를 마련하였으며, 각각 개성이 뛰어나 독자적인 산수 화풍을 구현하였다. 이후 이들의 산수화 양식은 문인 산수화의 이상적인 모델이 되어 심주沈周를

비롯한 명대 오파吳派* 산수화가에게로 이어졌으며, 명말의 동기창董其昌과 진계유陳繼儒, 청초의 복고적인 산수화를 그린 사왕四王(왕시민王時敏, 왕강王鑑, 왕휘王翬, 왕원기王原祁) 등 여러 화가들에 의해 계승되었다.

원장배석도, 이명기, 18세기말~19세기초,
삼성미술관 리움 소장

544 원장배석도 元章拜石圖

고사인물화故事人物畵* 소재 중의 하나. 북송北宋의 서화가 미불米芾이 바위를 유난히 좋아하여 길 가의 돌 앞에서 정중히 절한 뒤에 의형제를 맺었다는 고사를 그린 것이다. 유숙劉淑의 〈원장배석도〉(국립중앙박물관)을 비롯하여 김득신金得臣, 안중식安中植, 조석진趙錫晉 등의 작품이 남아있다.

545 원체화풍 院體畵風

궁정취향에 화원畵院을 중심으로 이룩된 직업화가들의 화풍. 중국의 남송시대, 명대明代 그리고 청대淸代의 각각 다른 원체화에서 볼 수 있는 것과 같이 궁정의 유행이 때에 따라 바뀌기 때문에 일정한 양식樣式을 말하는 것은 아니다. 그러나 일반적으로 사실성寫實性과 장식성이 강한 특징을 보인다.

546 원행을묘정리의궤 園幸乙卯整理儀軌

을묘乙卯(1795)년에 정조正祖가 회갑을 맞은 모친 혜경궁惠慶宮 홍씨(1735-1805)를 모시고 수원에 있는 현륭원顯隆園(사도세자의 무덤)에 전배展拜하였던 원행園幸에 관해 그 전말을 상세하게 기록해 놓은 의궤. 즉 정조는 재위 기간 중 현륭원을 12번 방문하였는데, 특히 을묘년은 사도세자思悼世子와 그의 부

인인 혜경궁 홍씨가 회갑이 되는 뜻깊은 해로 정조는 현륭원 전배를 마치고 화성행궁華城行宮에서 혜경궁을 위하여 진찬례進饌禮를 베풀었으며, 이 행사에 관한 논의와 준비과정부터 진행사항, 의식절차, 참석자 명단, 소용된 품목 및 비용, 그리고 동원된 관원들에 대한 시상에 이르기까지 전 과정을 정리하여 기록해 놓은 의궤이다. 권수卷首 1권, 본편本編 5권, 부편附編 4권으로 총 10권 8책인 『원행을묘정리의궤』는 1795년에 편성, 인쇄되었으나 완전하게 출간된 것은 1797년이며, 혜경궁에게 진상된 것을 비롯해 총 101건이 인쇄된 것으로 보인다. 이 의궤는 을묘년(1795)에 만들어진 새로운 동활자銅活字 정리자整理字로 인쇄되었으며, 그

림은 목판화를 사용하였는데 활자와 판화를 함께 사용한 것은 이것이 처음이다. 이러한 체제나 기법 등은 이후 제작된 진연進宴 · 진찬進饌 의궤의 내용과 형식을 결정하는 데 하나의 본보기가 되었다.

한편 이전과는 달리 이 의궤에는 도식이 많은 비중을 차지하고 있으며, 당시 판화양식과 새로운 화풍이 반영되어 있어 회화성이 풍부한 것은 물론, 현륭원 행행幸行시 거행된 행사의 중요 장면을 그린 8폭 병풍인 〈수원능행도병水原陵幸圖屛〉을 제작한 화원의 명단이 적혀 있어 조선 후기 회화사 연구에 도움이 되고 있다.

547 유금 乳金

청록산수靑綠山水,* 불화佛畵,* 화조화花鳥畵* 등에서 필요한 윤곽선이나 강조하는 부분에 칠하는 금金 안료. 얇은 금 조각을 물에 넣고 손가락으로 원을 긋는 움직임을 반복하여 서서히 금이 진흙처럼 물과 융화되도록 하여 만든다. 붓으로 금을 칠할 때도 같은 방향의 움직임으로 한다.

548 유묵 油墨

기름 그을림으로 만든 값이 싸고 질이 낮은 먹.

원행을묘정리의궤, 1795,년 반차도 중 혜경궁가마 부분

피준麻披皴*과 유사한 필선으로 표현한다.

551 유엽묘 柳葉描

버들잎이 바람을 맞는 것 같이 가늘고 부드럽게 인물화의 옷주름을 묘사하는 선묘. 이 명칭은 명대明代 추덕중鄒德中(생몰년 미상)의 『회사지몽繪事指蒙』*에 열거된 묘법고금描法古今 십팔등十八等 중 하나다.

552 유예지 遊藝志

조선 후기의 실학자實學者이며 문신인 풍석楓石 서유구徐有榘(1764-1845)의 저서 『임원경제지 林園經濟志』(1835년경)의 십육지十六志 가운데 제십삼지第十三志. 「유예지」의 '유예遊藝'는 『예기禮記』의 「소의편少儀篇」과 『논어』의 「술이편述而篇」에 나오는 "유어예遊於禮"에 근거한 것이다. 「유예지」는 육예六禮(예禮·악樂·사射·어御·서書·수數) 가운데 예禮와 어御를 제외한 네 가지를 다루고 있으며, 그 순서는 독서법讀書法, 사법射法(권1), 산법算法(권2), 서벌書筏(권3), 화전畵筌(권4), 매죽난보梅竹蘭譜(권5), 방중악보房中樂譜(권6)로 되어 있다. 이 중 권3의 「서벌」과 권4의 「화전」은 각각 서예와 회화의 이론적, 기법적인 문제를 다루었으며, 매죽난보에는 많은 삽도가 포함되어 있다. 특히 「화전」은 사혁謝赫*의 육법六法*과 곽약허郭

유성출가상, 1725년, 견본 채색, 순천 송광사 소장

549 유성출가상 踰城出家相

팔상도八相圖* 중 네 번째 장면. 싯다르타태자가 성을 넘어 출가하는 장면을 그린 것이다. 왕비 야수다라가 깜박 잠이 들어 흉몽을 꾸는 장면(야수응몽耶輸應夢), 처음으로 정반왕淨飯王에게 출가를 여쭈는 장면(초계출가初啓出家), 출가를 허락하지 않자 천인들이 신력으로 성 안의 인물들을 잠들게 하고 사천왕이 말굽을 받치고 성 안을 넘는 장면(야반유성夜半踰城), 마부馬夫 차익이 돌아와 왕비와 태자비에게 옷을 바치면서 보고하니, 왕비와 태자비가 태자의 소재를 묻는 장면 등이 묘사된다.

550 유신 柳身

버드나무 둥치. 사선으로 반복하여 그은 마

若虛의 「도화견문지圖畵見聞誌」*에 있는 「논기운비사論氣韻非師」를 인용하여 문인화론*의 핵심을 부각시킨 총론을 시작으로 위치位置·명제命題·사법師法·필묵筆墨·전염傳染·낙관落款*·인물人物·의관衣冠·산수림목山水林木·화과조수花果鳥獸·계화界畵*·이격異格 등 그림에 관한 이론적·기법적인 면을 다루고 있어 화론, 화법서로도 손색이 없을 정도이다. 인용된 글들의 출처를 모두 밝혀놓아 그가 중국과 조선에서 당시까지 출간된 많은 서적을 접하고 적절한 부분을 인용한 것을 보여준다. 그 자신의 독창적인 글이 아니라고 할지라도 일관성 있는 체제로 화론, 화법서를 편찬하였다는 데 그 의의가 크다.

553 유해희섬도 劉海戱蟾圖

도석인물화道釋人物畵* 화제 중의 하나. 유해劉海가 금전金錢을 꿴 실로 두꺼비를 희롱하고 있는 모습을 그린 것이다. 왕세정王世貞(1600년 간)의 『열선전전列仙全傳』에 의하면, 유해의 본명은 유현영劉玄英, 호는 해섬자海蟾子로 후량後梁 연왕燕王 때 재상을 지냈는데, 하루는 도인이 찾아와 달걀 10개와 금전 10개를 가지고 서로 섞어서 탑을 쌓아 속세의 영욕이 이처럼 위태롭고 허무한 것이라고 말하자 문득 깨달은 바가 있어 관직을 버리고 신선의 도를 닦아 드디어 신선이 되었

다고 한다.

유해섬劉海蟾은 도교의 한 종파인 북종北宗의 제4대조로 1269년 명오홍도진군明悟弘道眞君에 봉해진 후 도교사원에 봉안되었으며, 이때부터 그림으로 많이 제작된 것으로 추정된다. 유해희섬도가 언제부터 그려지기 시작하였는지는 알 수 없지만 하마선인도蝦蟆仙人圖*와 유사한 모습이었을 것으로 추정되며, 명대에는 하마선인의 도상이 때로 유해섬의 도상으로 혼용되기도 하였다고 한다. 심사정沈師正의 〈유해희섬〉(간송미술관 소장)은 금전이 달린 실을 잡은 손으로 두꺼비

유해희섬도, 심사정, 18세기, 간송미술관 소장

를 가리키며 성난 얼굴을 한 유해섬과 앞다리를 번쩍 들고 한 발로 서있는 두꺼비를 그렸다. 〈지두유해희섬도指頭劉海戲蟾圖〉(개인소장), 〈지두유해희섬수로도指頭劉海戲蟾壽老圖〉(개인소장) 등은 지두화법指頭畵法으로 그렸다.

554 육길반선 六吉礬宣

보통 선지宣紙*의 두 배 두께의 질이 좋은 종이에 아교와 명반明礬을 섞어서 만든 풀을 먹인 것. 글씨를 쓰거나 그림을 그릴 때 붓의 흐름에 걸림이 없이 잘 내려감.

555 육도윤회도 六道輪廻圖 ⇒ 생사륜도

556 육법 六法

남제南齊의 사혁謝赫(약 490-530 활약)이 지은 『고화품록古畵品錄』*의 서문에 나오는 회화의 제작 및 비평의 기준이 되는 여섯 가지 항목. 1) '기운생동氣韻生動'*은 '기氣가 운韻하여 생동감을 낳는다는 의미로서, 대상이 갖고 있는 살아있는 느낌을 생생하게 그려내는 것을 말한다. 이는 육법 가운데 나머지 요건이 모두 갖추어진 후에 도달할 수 있는 최고의 경지라고 할 수 있다. 2) '골법용필骨法用筆'은 붓을 운용함에 있어 골기骨氣의 역학적 힘이 깃들어야 한다는 의미로서, 필

치筆致와 선조線條를 적절하게 사용하는 것을 말한다. 3) '응물상형應物象形'은 대상의 형상을 실제에 가깝게 사실적으로 묘사해야 한다는 뜻이다. 4) '수류부채隨類賦彩'는 사물의 종류에 따라 정확한 채색을 가하는 것을 의미한다. 5) '경영위치經營位置'는 제재의 취사선택과 그들을 화면에 배치하는 것, 즉 구도構圖를 말한다. 6) '전이모사傳移模寫'는 본받을 만한 옛 그림을 모사를 통해 익히고 그 정신을 전승傳承함을 뜻한다. 이들 가운데 기운생동은 회화창작에 있어서 가장 중요시되었다.

557 육필화 肉筆畵

사람이 직접 붓으로 그린 그림. 즉 목각木刻이나 다른 인쇄매체를 빌어 표현한 판화와 상대되는 용어.

558 윤묵 潤墨 윤필 潤筆

짙은 먹이 풍부하게 묻은 붓으로 그린 필치. 녹음이 우거진 풍경, 비온 후의 습윤濕潤한 대기와 산의 분위기, 커다란 바위 면 등 대담한 터치를 필요로 할 때 잘 사용된다. 습필濕筆이라고도 한다.

559 은주 銀朱

주로 인주印朱를 만드는 데 사용되는 깊은
주홍빛 안료.

560 음문 陰文

백문白文.* 도장의 글자 부분을 음각陰刻한 것
으로 찍으면 붉은 바탕에 자획이 희게 나타나
는 인장印章*이다. 도장을 두 개 연이어 찍을
때에 백문방인白文方印을 위쪽에, 주문방인朱
文方印을 아래쪽에 찍는 것이 일반적이다.

561 음중팔선도 飮中八仙圖

고사인물화故事人物畵* 화제 중의 하나. 당
의 두보가 지은 〈음중팔선가飮中八仙歌〉에
보이는, 술을 좋아했던 여덟 사람을 주제
로 한 그림. 여덟 명의 신선을 중심으로 주
변에 여러 동자와 선비들이 모여 연회를 즐
기는 광경을 묘사하였다. 여기에 등장하는
팔선은 당 개원開元(731–741), 천보天寶(742–
756) 년간의 호주가豪酒家였던 하지장賀知章,
여탕옥汝湯玉, 이연지李蓮之, 최종지崔宗之,
소진蘇晉, 이백李白, 장욱張旭, 초수焦遂를 말
한다. 팔선 중 하지장을 그린 김홍도金弘道
의 〈지장기마도知章騎馬圖〉(국립중앙박물
관소장), 술 취한 이태백李太白을 묘사한 이
한철李漢喆의 〈취태백도醉太白圖〉(서울대박

물관 소장) 등이 있다.

562 응석 應釋

조선 말기의 화승. 당호堂號 경선당慶船堂.
19세기 후반~20세기 초반경 서울·경기
지역과 금강산 일대를 중심으로 활동하였
다. 섬세하고 유연한 가는 선묘와 자연스런
동세의 인물들을 즐겨 그렸으며, 채색은 당
시 유행하던 밝은 청색을 자제하고 밝은 다
홍색과 녹색 등으로 화사한 색을 사용하였
다. 말년에는 충청도와 전라도의 불화를 그
리기도 하였는데, 1901년에 석담당石潭堂
경연敬演과 함께 그린 대흥사 대웅전 약사
불도에서는 밝은 청색과 백색 등을 많이 사
용하는 등 기존의 채색과 차이를 보여준다.
대표적인 작품으로는 서울 보문사 지장시
왕도(1867년), 서울 봉은사 칠성도(1886년)와
영산회상도(1886년), 남양주 불암사 괘불도
(1895년) 등이 있다.

응석, 1886년, 견본 채색, 155.0x229.8cm,
서울 봉은사 북극보전 소장

257

조선 후기의 화승畵僧.* 생몰년과 출생지 등에 대해서는 알려진 바가 없으나 17세기말에 태어나 숙종대~영조대에 걸쳐 약 50여년간 지리산 유역을 근거지로 활약하면서 많은 작품을 남겼다. 18세기 전반 조계산문曹溪山門의 대표적인 화사畵師로 통도사의 임한파任閑派와 더불어 18세기 불교화단의 양대 산맥을 형성하였다. 1720년 후반 호선毫仙, 1730년-1740년초에 존숙尊宿이라는 칭호를 받을 정도로 당시 불화계에서 가장 대표적인 화승으로 알려져 있다.

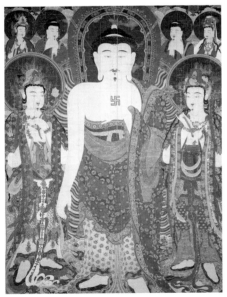

의겸, 괘불도, 1730년, 마본 채색, 1052x726cm,
전남 고흥 운흥사 소장

현재까지 알려진 작품은 1713년-1757년 사이에 그려진 25점 정도인데, 진채眞彩 일변도의 당시 불화화풍과 달리 담채법淡彩法의 독특한 화풍을 형성하였으며, 안정감 있는 구도와 짜임새 있는 구성, 생명력 있는 정치한 세선細線을 사용한 섬세한 인물묘사, 수묵담채적水墨淡彩的 경향과 선홍색·양록색·황토색의 격조높은 색조화 및 따뜻한 진채에서 비롯된 깔끔한 분위기를 풍긴다. 수목과 암산 표현에서는 조선 중기의 일반회화의 양식을 수용하는 보수적인 태도를 보여주면서도, 한편으로는『홍씨선불기종洪氏禪佛奇蹤』을 비롯한 중국 명대의 사경寫經이나 불화화본佛畵畵本을 수용하는 진취적인 면도 보여준다. 화풍상으로는 천신天信비구와 연관을 가지며, 봉각奉覺이나 광구廣口 아래에서 활동하다가 독립해서는 대규모 화사조직의 대표자로서 평생 동안 수많은 불사에 참여하였다. 신감信鑑·채인彩仁·긍척亘陟·색민色敏·회밀繪密을 비롯한 수십 명의 화승들을 배출하였다. 의겸의 영향은 19세기 후반까지 전라도와 서부 경남지역에 미쳐, 차후 전라도 지역의 화풍이 전통적이면서 보수적인 성격을 형성하는데 크게 기여하였다. 대표적인 작품으로는 운흥사 영산전 영산회상도 및 팔상도(1719년), 청곡사 괘불도(1722년), 흥국사 십육나한도(1723년) 및 수월관음도(1723년), 실상사 지장보살도(1726년) 및 아미타불도

(1749년), 안국사 괘불도(1728년), 선암사 서부
도전 감로도(1736년), 개암사 괘불도(1749년)
등이 있다.

564 의궤 儀軌

조선시대 궁중의 모든 길흉의례吉凶儀禮 및
국가행사의 상세한 기록. 의궤는 "의식儀式
의 궤범軌範"의 준말이다. 행사 때마다 그
행사를 주관하는 임시 관청인 도감都監이
설치되었으며, 이 도감에서는 행사의 모든
단계 과정을 날짜순으로 기록한 등록謄錄을
만들고, 여기에 행렬 반차도(班次圖: 의식에서
모든 참가자들이 각기 지위에 따라 정해진 위치에 늘
어선 모습을 그린 그림) 등의 다른 자료들을 포
함한 〈의궤儀軌〉라는 필사본 책을 만들었
다. 차후에 그와 유사한 행사가 있을 때 그
기록을 범본範本으로 삼아 참고할 수 있도
록 하기 위한 기록이다. 〈의궤〉들은 그 행
사의 종류에 따라 가례도감의궤嘉禮都監儀
軌, 책례도감의궤冊禮都監儀軌, 존숭도감의
궤尊崇都監儀軌 등등으로 분류된다. 그 내용
은 행사의 책임을 맡은 각급 관원들의 명
단, 논의과정, 의식의 세부절차, 관계 관청
상호간에 주고받은 문서의 기록, 예물의 상
세한 목록, 기타 행사에 소요되는 각종 물
건의 목록 및 제작에 소요되는 품목, 그 제
작을 맡은 장인(匠人)들의 이름, 그들에 대한
보수(報酬) 등의 상세한 기록을 담고 있다.

한 행사의 기록은 5건 내지 9건까지 행사
의 종류에 따라 여러 건이 만들어진다. 그
중 어람용御覽用 의궤는 초주지草注紙*에 모
든 글씨와 그림도 최상급으로 만들어졌다.
기타 사고史庫와 관계기관 분상용分上用 책
들은 저주지楮注紙*에 글씨와 그림의 수준
도 어람용만 못하였다. 현재 임진왜란(1592)
이전의 의궤는 모두 소실되었고 1600년 이
후의 의궤만 남아있다. 즉 서울대학교 규장
각奎章閣 도서관에 540종 2,700 여 책, 한국
학중앙연구원 장서각藏書閣 도서관에 293
종 356책, 국립중앙박물관에 191종 297책,
국립고궁박물관에 81종 167책, 대영박물관

의궤. 왕세자(익종)가례도감의궤 중 교명직조식. 1819년. 규장각

도서관에 1책 등 모두 약 3,521책이 남아있다. 국립중앙박물관에 보관되어있는 의궤들은 1866년 병인양요丙寅洋擾때 프랑스 해군이 강화도 외규장각外奎章閣으로부터 탈취해 간 이후 145년간 프랑스 국립도서관(BNF)에 소장되어있다가 양국 정부의 협상 끝에 2011년 5월 말에 5년 만에 한 번씩 재계약할 수 있는 대여 형식으로 한국으로 돌아온 것이다. 이들은 대부분 어람용이므로 의궤연구에 매우 중요한 가치를 지니고 있다. 국립고궁박물관에 보관되어 있는 것들은 대부분 대한제국大韓帝國 때의 것으로 일제강점기에 일본으로 약탈되어가서 동경 궁내청宮內廳에 있다가 2011년 12월 말 반환된 것들이다.

의궤가 처음으로 목판화 도설圖說*과 더불어 인쇄된 것은 1795년 정조正祖와 혜경궁 홍씨惠慶宮洪氏가 사도세자思悼世子의 무덤인 화성華城의 현륭원顯隆園을 방문한 기록인 원행을묘정리의궤園幸乙卯整理儀軌*이다. 그 이후 몇몇 의궤들이 인쇄되기는 하였으나 필사본 형식도 여전히 계속되었다. 반차도 이외에도 의궤는 많은 다른 도설을 포함하고 있다. 예를 들면 가례도감의궤에는 금보金寶, 옥책玉冊, 금보를 담는 통, 교명敎命 두루마리, 동뢰연同牢宴 (신랑 신부가 술잔을 나누는 의식으로 혼례중 가장 중요한 부분)때의 자리 배치도 등이 있다. 어진관계 의궤에는 작헌례酌獻禮(왕이 술잔을 올리는 의식)때 사용하는 술잔, 기타 기물들의 그림, 영정을 담을 흑장궤黑長櫃의 그림, 그리고 여러 가지 형태의 오봉병五峯屏*의 그림들을 볼 수 있다. 영건도감의궤營建都監儀軌에는 새로 지을 궁궐의 전체 모습, 세부도, 내부의 장식 등이 상세히 그려져 있다. 특히 궁중 잔치 행사의 기록인 진찬進饌, 진연進宴관련 의궤 속의 도설들은 이들 행사를 묘사한 대형 계병契屏*들의 도상을 이해하는데 매우 중요한 역할을 한다. 그 밖에도 각종 행사에 소용된 기물器物이나 병풍, 의상 등의 그림들은 조선시대 미술문화를 이해하는데 큰 도움이 된다. 이처럼 의궤의 문자기록과 도설은 조선시대의 정치, 경제, 사회, 문화 등 각 분야에 걸친 풍부한 자료를 제공하므로 그 사료적 가치는 실로 막중하다. 이와 같은 문화적 가치를 인정받아 2006년 6월 모든 의궤 전적典籍들이 UNESCO 세계기록유산(Memory of the World)으로 등재되었다.

565 이곽파 화풍 李郭派畫風

북송대北宋代의 이성李成과 곽희郭熙에 의해 이룩된 산수화풍. 금金과 원대元代에도 이 화풍을 많이 따라 그렸다. 이성의 화풍에 대해서는 의견이 분분하기 때문에 보다 화풍이 뚜렷하게 밝혀진 곽희의 이름을 따서 곽희파라고도 불린다. 대체로 이곽파 화풍은 뭉게구름처럼 보이는 침식된 황토산黃土

山을 즐겨 그리되 그 표면 처리에 있어서 필선이 하나하나 구분되지 않도록 붓을 서로 잇대어 쓰며, 곽희 때부터는 산의 아랫부분을 밝게 표현하여 빛이 화면 전체에 흐르듯한 조광효과照光效果를 내었다. 산수山水는 대개 근경·중경·원경이 점차 상승하면서 유기적으로 연결되는 경향을 띠며 고원산수高遠山水의 경우 주봉主峰을 한 가운데 우뚝 솟게 하여 거비적巨碑的인 모습을 강하게 지니고 있다. 나뭇가지들은 게의 발톱처럼 보이게 한 해조묘蟹爪描*로 그려지며 소나무 잎은 송충이털을 연상시키게 묘사된다. 우리나라에서는 안견安堅이 이 화풍을 따라 그 이후 안견파安堅派* 화가들도 다소 변형된 모습으로 계속 이 화풍을 따랐다. 17세기에 이징李澄이 그 좋은 예이다.

566 이금산수도 泥金山水圖 ⇒ 금니

567 이단구도 二段構圖

고려시대 불화 중 예배도에서 유행하였던 구도. 화면의 중앙에는 본존을 크게 묘사하고 권속들은 본존의 무릎 아래에 배치하여 본존을 더욱 돋보이게 하는 역할을 한다. 이러한 2단 구도는 조선시대 초기까지 일부 예배화에서 사용되다가 조선 후기에 이르면 불화의 구도는 모두 군도형식으로 변하면서 더 이상 사용되지 않았다.

568 이록 二綠

석록石碌*에서 만들어진 두 번째로 흐린 녹색 안료. 청록산수靑綠山水*에서 많이 사용되는 색채다.

569 이륜행실 二倫行實

1518년(중종13) 왕명에 의하여 조신曺伸이 삼강오륜三綱五倫 가운데 장유유서長幼有序와 붕우유신朋友有信을 권장하여 만든 판화책. 불분권不分卷 1책으로 되어 있다. 초간본과 함께 선조 때의 중간본, 영조 때의 두 개의 개간본이 전한다. 이 책이 찬술된 16세기는 조광조趙光祖 등의 신진 사대부들이 전통적인 유교정치를 회복하기 위해 촌락의 상호 부조를 위한 향약鄕約을 시행하였던 시기로, 백성들의 교화를 위해 이륜二倫이 강조되면서 이 책의 제작이 이루어졌다. 행실이 뛰어난 역대 명현名賢의 행적을 가려 뽑아 형제도兄弟圖에는 종족도宗族圖를, 붕우도朋友圖에는 사생도師生圖를 첨가하였다. 형제도 25명, 종족도 7명, 붕우도 11명, 사생도 5명으로 48명 모두가 중국인이다. 구성은 본문의 각 장 전면에 도판이 있으며, 도판 상단의 여백에 언해諺解가 실려 있고 후면에는 한문으로 된 행적 기록과 찬시讚詩가 있다. 도판의 각 장면을 구름이나 집과 같은 배치물을 이용하여 구분함으로써 적

게는 한 장면을 담은 것부터 많게는 다섯 장면을 담은 것까지 있다. 가장 보편적인 것은 두 장면인데, 1434년에 간행된 『삼강행실』*에서 나타난 복잡한 구성방식이 여기서는 단순화되는 경향을 보인다. 후대의 『오륜행실』*이 한 장면만으로 구성되는 것을 볼 때 행실류 판화의 그림은 구성이 단순화되는 방향으로 나아갔음을 알 수 있다.

570 이리발정준 泥裏拔釘皴

진흙에서 뽑아낸 못과 같은 형태의 준법. 굵은 먹선으로 된 피마준披麻皴*에 첨두점尖頭點*을 배합한 것으로 주로 여러 가지 식물로 덮인 언덕을 묘사하는데 쓰인다. 송대의 강삼江參(?-1159)이 시작하였다고 전한다.

571 이맹근 李孟根

조선 전기의 화가. 1465년에 일본 치온인知恩院 소장 관경16관변상도를 그렸다. 도화서화원으로, 1456년에 사용司勇(정9품)으로서 세조즉위원종공신世祖卽位原從功臣 2등에 녹훈되었으며, 그 후 정5품인 사직司直이 되었다. 1472년에는 소헌왕후 · 세조 · 예종 · 의경왕의 어용御容을 그린 공으로 별제別提 최경崔涇, 안귀생安貴生 및 화원 배련

裵連, 김중경金仲敬, 백종린白終隣, 이춘우李春雨, 조문한曹文漢, 사용司勇 이인석李引錫 등과 함께 한 자급資級을 더하였다. 이맹근이 그린 관경16관변상도(1465년)는 효령대군孝寧大君, 영응대군永膺大君 부인 송씨宋氏, 월산대군月山大君 등이 시주한 작품으로서, 설충薛冲필 관경16관변상도(1323년. 일본 치온인知恩院 소장), 1323년작 관경16관변상도(일본 린쇼지隣松寺 소장) 등 고려시대 관경변상도의 도상을 계승하면서도 중앙부의 불설법佛說法 장면을 확대하는 등 새로운 도상을 만들어냈다.

이맹근. 관경십육관변상도, 1465년. 견본 채색. 269.0x182.1cm, 일본 치온인知恩院 소장

572 이운지 怡雲志

조선 후기의 실학자實學者이며 문신인 풍석楓石 서유구徐有榘(1764-1845)의 저서 『임원경제지林園經濟志』*의 제십사지第十四志 「이운지」는 당시의 생활제구生活諸具, 문방기구, 명화名畵에 관한 기록 등 취미·골동骨董을 다루고 있는 부문으로서, 서법·화법·화론 등의 여러 부문에 대해 언급한 「유예지遊藝志」*와 함께 당시 선비들의 미의식이나 예술문화에 대하여 기록한 것으로 미술사 연구를 위한 문헌자료로서 주목된다. 「이운지」에서는 문방용구로서 붓, 먹, 벼루, 종이, 도장, 서실잡기書室雜器 등의 제조법이라던가 이와 관련된 내용을 다루고 있으며, 골동품, 서화작품에 관한 감상이나 수장의 문제를 폭넓게 취급하고 있다. 특히 『예완감상 藝翫鑑賞』상(권5) 부록인 『동국묵적東國墨蹟』에는 신라의 김생金生으로부터 이광사李匡師에 이르기까지 아홉 사람의 묵적에 관해 이광사의 『원교서결圓嶠書訣』을 인용하여 평하였고, 하(권6)의 『동국화첩 東國畵帖』에서는 조선 초기의 충암沖菴 김정金淨(1486-1521)으로부터 이인문李寅文(1745-1821)까지 13명의 화가들의 작품에 관한 평을 서유구 자신의 독서메모로 추측되는 『금화경독기金華耕讀記』에서 인용한 문구들의 편집으로 실었다. 조선 후기 사대부들의 예술에 대한 관심의 정도를 알려준다는 점에서 조선시대 미술사 연구에 매우 중요한 자료라 할 수 있다.

573 이자실 李自實

조선 전기의 화가. 1550년에 관세음보살삼십이응탱觀世音菩薩三十二應幀을 그렸다. 생몰연대와 활동연대 등은 밝혀져 있지 않다. 화기에 의하면 인종비인 공의왕대비恭懿王大妃가 인종의 명복을 빌기 위하여 양공良工을 모집하여 이자실로 하여금 그림을 그리게 하여 전남 영광 도갑사 금당에 봉안하였다고 한 것으로 보아 도화서圖畵署*의 화원이었을 것으로 추정된다. 조선시대에 편찬된 『의과방목醫科榜目』(하버드대학 소장본)에서 선조 38년(1604년)에 시행된 의과시醫科試에 합격한 견후증堅後曾에 관련된 기록 중 '그의 장인은 이흥효李興孝이며 관직이 수문장, 처의 할아버지는 이자실, 일명 배련陪連이며, 증조부는 소불小佛이다'라는 기록에 근거하여 이자실이 이흥효의 아버지라고 보기도 한다. 또는 이 불화가 조성된 16세기 중반 중종의 어용을 그린 당대의 가장 유명한 화원 이상좌가 곧 이자실이라고 보는 견해도 있다. 이 작품은 일반불화와는 달리 산수적 요소를 배경으로 하여 관음의 22응신應身을 그린 것으로 암산이나 묘법 등에서 조선 초기 산수도의 양식적 특징을 보여줄 뿐 아니라 필치도 뛰어나 조선 초기

궁중발원 불화 중에 대표작으로 뽑힌다.

574 이청 二靑

석청石靑*으로부터 나온 두 번째로 흐린 광물성 안료. 청록산수에서 산과 바위 색채를 가하는데 사용된다.

575 이향견문록 里鄕見聞錄

조선 철종때 유재건劉在建(1793-1880)이 지은 인물 행적기. 10권 3책. 권수에 『호산외기壺山外記』*의 작자 조희룡趙熙龍이 1862년(철종13)에 쓴 서문이 있는 것으로 보아, 그 이전에 저술된 것으로 보인다. 284항에 걸쳐 조선 초기 이래의 하층계급 출신으로 각 방면에 뛰어난 308명의 행적을 기록하였다. 각 권 수록 인물의 분류는 다음과 같다. 권1) 학행學行, 권2) 충효忠孝, 권3) 지모智謀, 권4) 열녀烈女, 권5·6·7) 문학文學, 권8) 서화書畵, 권9) 잡예雜藝, 권10) 승려僧侶 및 도류道流, 조선시대 하층계급 출신의 인물연구에 도움이 되는 귀중한 자료다. 권8) 서화書畵에는 한호韓濩(1543-1605)부터 시작하여 사자관寫字官들을 수록한 후 화가들은 안견安堅(15세기 중엽)·이상좌李上佐 등 초기의 화원, 그리고 중기의 김명국金明國(1660-1662 이후), 후기의 김홍도金弘道, 이인문李寅文, 최북崔北, 임희지林熙之등 중인中人 화가들을 다

수 수록하였다. 영인본으로 『이향견문록里鄕見聞錄·호산외기壺山外記』 합본이 아세아문화사亞細亞文化社에서 1974년에 간행되었고, 국역은 남만성南晚星 역, 『호산외사壺山外史/이향견문록里鄕見聞錄』(삼성문화문고 144, 1979)이 있으며(부분 국역), 국역 완역完譯은 이상진李相鎭 역 『이향견문록』 상·하(자유문고, 1996)가 있다.

576 이형사신 以形寫神

동진東晉의 인물화가 고개지顧愷之(346-404)가 제시한 전신론傳神論. 즉 인물의 내재적인 정신을 그림에 표출하는 방법으로 '형상形象을 빌어 정신을 표현한다'는 이론. 시대가 지나면서 송대宋代 사대부화士大夫畵(후의 문인화)의 발달과 더불어 형사形似, 즉 인물이나 사물을 그릴 때 표면적인 비슷함만을 이룩하는 것을 지양하고 인간의 정신세계, 또는 사물의 본질을 표현해야 한다는 방향으로 발전하였다.

577 익찬 益贊

조선 후기의 화승. 당호堂號 해운당海雲堂. 19세기 전라도지역에서 활동하던 화승으로 생애에 대해서는 알려진 바가 없으나 19세기 초에 태어나 19세기 후반까지 생존하였으며, 1830년대~1860년대에 활발한 작품

익찬, 선운사 삼신삼세불도, 1840년, 전북 고창 선운사 소장

활동을 하였다. 광주 원효사의 화승 풍계楓溪의 제자였다고 전하는 것으로 보아 원효사의 승려였던 것으로 생각된다. 원담당圓潭堂 내원乃圓, 금암당錦巖堂 천여天如 등 당시 전라도의 대표적인 화원들과 함께 전라도 일대의 많은 작품들을 제작하였다. 현재 그의 작품으로 알려진 불화는 30여점에 달하는데, 가장 이른 시기의 작품은 1821년 아미타불도(국립중앙박물관소장)이며, 화엄사 명부전 시왕도(1862년)가 가장 늦은 시기의 작품으로 알려져 있다.

익찬은 1850년 이전까지는 원담당 내원이나 금암당 천여의 보조화사로 주로 활약하다가 선암사 대웅전 지장보살도(1849년) 제작 때 부편수副片手의 지위에 올랐고 1850년경 도편수都片手가 되어 화엄사 시왕도(1862년) 제작 시까지 많은 작품을 제작하였다. 그는 18세기 의겸을 이어받아 원만하고 균형 있는 인물표현이 돋보이는 전통에 충실한 화풍을 구사하였으며 양록색 계통의 색조를 즐겨 사용하였다. 지장보살도와 시왕도, 삼장보살도, 신중도 등 하단탱화를 많이 제작하였으며, 선운사 대웅전 삼신삼세불도三身三世佛圖(1840년), 화엄사 각황전 삼세불도(1860년)와 같은 대작의 후불탱화에서도 역량을 발휘하였다.

578 인동문 忍冬文

당초문唐草文*의 일종. 인동과Lonicera Japonica에 속하는 덩굴진 낙엽 활엽 관목인 인동초忍冬草의 꽃과 덩굴이 결합된 초화草花형식의 문양. S자형으로 연속되는 리드미컬한 문양형식으로, 고대 이집트의 화문 형식에서 시작하여 그리스 미술에서 완성을 보았으며 세계 여러 지역에서 널리 사용되었다.

인동문, 강서대묘, 고구려, 평남 남포시

일반적으로 로터스lotus, 팔메트palmette, 아칸서스acanthus 등으로 세분화되는데, 이 가운데 고대미술에서 성행하였던 로터스와 팔메트 양식을 중국 문화권에서 인동당초 忍冬唐草라 불렀다. 5세기 고구려 고분벽화 의 문양대文樣帶, 천마총 출토 말안장 장니 障泥의 가장자리, 기타 삼국시대 장신구 등 에서 볼 수 있다. 불교미술의 성행과 함께 7 · 8 세기경에는 극히 화려하고 다양한 보상 당초문寶相唐草文으로 대치되기도 하였으 며, 조선시대까지 꾸준히 사용되었다. 시대 에 따라 형태가 조금씩 변하였기 때문에 양 식의 변천을 근거로 한 회화작품의 시대 측 정이 가능하다.

580 인로보살도 引路菩薩圖

망자亡者의 영혼을 극락정토로 인도해주는 인로보살引路菩薩을 그린 그림. 인로보살은 말 그대로 '길을 안내하는 보살'이라는 의 미인데, 어떤 경전에도 인로보살의 명칭이 보이지 않는 것으로 보아 특정한 보살을 지 칭하기 보다는 지장보살地藏菩薩이나 관음 보살觀音菩薩 등 망자를 극락으로 인도하여 왕생케 하는 보살들을 지칭하는 것으로 보 기도 한다. 인로보살도는 중국의 당말~송 초에 걸쳐 다수 제작되었다. 머리에는 화려 한 보관을 쓰고 손에는 바람에 흩날리는 번 幡과 병향로柄香爐 또는 버드나무 가지를 든

인로보살이 앞을 향해 걸어가면서 뒤에 따 라오는 망자의 영혼을 뒤돌아보는 모습으 로 묘사된다.

우리나라에서는 조선시대의 감로도甘露圖* 상단의 향좌측에 인로보살이 거의 빠지지 않고 나타나는데, 손에는 번을 쥐고 화려하 게 치장한 벽련대반碧蓮臺畔을 들고 가는 천 녀들과 함께 묘사되는 것이 보통이다. 지장 보살과 함께 반야용선般若龍船의 뱃머리에 서서 극락정토로 가는 길을 안내하는 모습 으로 표현되는 경우도 있다.

579 인로왕도 引路王圖 ⇒ 인로보살도

인로보살도, 감로도 부분, 1736년, 전남 순천 선암사 소장

581 인사라아 因斯羅我

백제시대의 화공畵工. 생몰년 미상. 463년에 일본에 건너가 활약하였다. 당시 일본에는 우리나라와 중국에서 건너간 도공陶工·화공畵工·가죽제품공 등 기술자들이 많이 있었는데, 이들은 '베部'라는 무리에 속해 있었다. 인사라아도 가베畵部에 속하였으며, 유랴쿠왕은 이들 도일기술공渡日技術工들을 상도원上桃原·하도원下桃原·진신원眞神原이라는 세 곳에 살게 하였다. 인사라아의 자손들은 604년 하내화사河內畵師라는 이름으로 일정한 장소에 살면서 면세를 받는 등 국가적 보호를 받으며 세습화공이 되었다.

582 인색 印色

인주印朱를 만드는데 사용되는 주홍색 안료.

583 인장 印章 ⇒ 도장

584 일각구도 一角構圖

그림의 아래 부분 한쪽 구석에 중요한 경물景物을 근경近景으로 부각시켜 집중적으로 묘사하고 그 대각선 반대쪽을 여백으로 남기거나 아주 작은 경물을 배치하는 비대칭非對稱의 균형을 도모하는 구도. 변각구도邊角構圖라고도 한다. 마하파馬夏派* 화풍의 전형적 특징 중의 하나로 마일각馬一角*이라고도 한다. 자연의 일부분을 잡아 요점적으로 간결하게 묘사할 때 사용된다.

585 일몽고 一夢稿

조선 후기 문인 이규상李圭象(1727-1799)의 만록漫錄 형식의 문집. 『일몽고』 가운데 「서가록書家錄」과 「화주록畵廚錄」에는 영·정조 시대의 화가들에 대한 열전列傳 형식의 서화비평이 실려 있다. 「서가록」은 윤순尹淳·이광사李匡師 등의 글씨에 대해 평의 글이 실려 있다. 아울러 이인상李麟祥, 강세황姜世晃 등의 글씨와 그림에 대한 간략한 평도 있다. 「화주록」에는 조영석趙榮祏, 정선鄭敾, 심사정沈師正, 유덕장柳德章, 이인상, 강세황 등 12명의 사대부 화가와 변상벽卞尙璧, 김홍도金弘道 등 9명에 대한 그림 평이 있다. 이규상은 화가들을 비평하면서 "그림의 세계에는 사대부 화가와 화원 화가가 있으며, 이들의 그림과 기법을 각기 유화儒畵와 원화院畵, 유법儒法과 원법院法으로 나눌 수 있다."

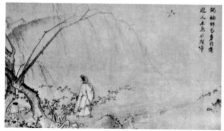

일각구도, 마원, 산경춘행도山徑春行圖, 뉴욕 개인소장

고 주장하였다. 이는 "대개 화가는 두 파로 나눌 수 있는데, 하나는 세속에서 원법院法이라고 일컫는 것으로 곧 화원畫員이 나라에 이바지하는 그림의 화법이다. 또 하나는 유법儒法으로 신운神韻을 위주로 하여 필획의 가지런함과 성김을 돌보지 아니하고 화원畫院에서 그리는 그림과 다른 것이 대체로 유화에 해당한다. 원화의 폐단은 신채神彩의 드러남 없이 진흙으로 빚어놓은 것 같다는 점이며, 유화의 폐단은 모호하고 거칠고 난잡하며 간혹 먹의 운용이 서툰 탓으로 필획이 두터우며 지면이 온통 새까맣게 되기도 한다는 점이다"라고 피력하고 있다. 그의 이러한 견해는 의장意匠을 기초로 한 신운의 획득을 중시하는 것인데 이에 따라 그는 동시대 사대부 화가 가운데 조영석을 당대의 최고화가로 평가하였다.

586 일월곤륜도 日月崑崙圖
일월병日月屛 ⇒오봉병

587 일자점 一字點

일자一字와 유사한 짧고 직선의 점. 나뭇잎을 묘사하는 데 사용됨.

588 임 臨

그대로 그리고자 하는 그림을 앞에 놓고 보고 그리는 것. 이렇게 그린 것을 임본臨本이라고 한다. 원본原本의 위에 종이를 놓고 베끼는 것이나 예전에 본 것을 기억을 되살려 그리는 것과 구별된다. ⇒ 임모臨摹

589 임모 臨摹, 臨摸

서화 모사의 한 방법으로 서書의 경우 임서臨書라고 한다. '임'은 원작을 대조하는 것을 가리키고, '모'는 투명한 종이를 사용하여 윤곽을 본뜨는 것을 말한다. 넓게는 원작을 보면서 그 필법에 따라 충실히 베끼는 것을 의미한다. 남제南齊의 사혁謝赫*이 주장한 '육법六法'*중 '전이모사傳移模寫'가 이에 해당된다. 임모의 목적은 앞 시대 사람들의 창작규율, 필묵기교 등 경험을 배우는 고전연구에 있다. 형체만이 아닌 화의畫意를 배우는 것이 요체要體가 된다.

590 임원경제지 林園經濟志

조선 후기의 실학자이며 문신인 풍석楓石 서유구徐有榘(1764-1845)의 저서. 1835년경에 편찬된 총 113권의 방대한 저술로, 영농을 중심으로 한 의식주 문제와 보건생활 및 사대부들의 취미와 문화생활 등에 대하여

포괄적으로 다룬 일종의 백과전서이며, 모두 16부문으로 정리되어 있어서 『임원십육지 林園十六志』 또는 『임원경제십육지』로 불리기도 한다. 이 가운데 특히 제13 부분인 「유예지遊藝志」*와 제14 부분인 「이운지怡雲志」*는 당시 선비들의 골동, 미술 등에 관한 관심을 보여주는 부문이며 미술사 연구에 중요한 자료가 된다.

591 입폭 立幅 ⇒ 축

594 자리준 刺犁皴

가시처럼 뾰족 뾰족한 필선. 유년幼年 지형의 바위산 질감을 표현하는데 사용된다. 북송의 연문귀연文貴의 산수화에 등장한다.

592 자비대령화원 差備待令畫員
⇒ 차비대령화원

596 자석 赭石

광물성 갈색 안료의 원료. 리모나이트 limonite라고 하는 각종 산화철로 이루어진 테라코타terra cotta 색의 물질. 산수화나 꽃 그림에 많이 사용됨. 수성水性으로 식물성 안료와 잘 배합되는 특징이 있다. 또한 불에 강하여 가열하거나 찬 상태로도 사용이 가능하다.

593 자송점 刺松點

매우 예리한 솔잎을 묘사하는데 사용되는 가느다란 점 획點劃.

595 자청견 磁靑絹

감색紺色 비단. 금니金泥*로 산수화·화조화 등을 그리거나 불경 사경寫經에 사용되는 비단.

597 자황 赭黃

누런색 안료. 식물성 안료인 등황藤黃*과 광물성 안료인 자석赭石*을 섞어서 만든다. 가을 산이나 단풍잎 등을 칠하는데 사용된다.

598 작법귀감 作法龜鑑

조선 후기의 승려 긍선亘璇 (1767-1852)이 지은 불교의식집. 작법은 불교의식인 재齋

를 올릴 때 추는 모든 춤이나 재를 올리는
절차에 따른 전반적인 불법형식을 말한다.

599 작조지 雀爪枝

새 발모양의 나뭇가지. 대개 세 개의 필선
이 서 있는 모양으로 모여있다. 그러나 나
뭇가지의 자연스러운 모습을 묘사하기 위
하여 세 필획이 모인 각도가 조금씩 다르게
하든지 끝의 모양이 너무 규칙적이지 않도
록 하여야 한다. 북송 곽희郭熙의 그림에서
시작되었으며, 우리나라 안견파安堅派* 그
림에서도 많이 볼 수 있다.

600 작호도 鵲虎圖

호랑이와 까치를 함께 그린 민화民畫*의 일
종. 까치는 대개 소나무 위에 있고 호랑이
는 나무 밑에서 까치를 쳐다본다. 좋은 소
식을 전하는 까치와 서방西方의 수호신인
호랑이를 함께 그려 벽사辟邪, 즉 악귀를 쫓
아내는 기능을 하도록 하였다. 그러나 이
와 같은 배합에 관하여 그 근원이 되는 다
음의 민담民譚이 있다. 까치가 나무 위에
서 새끼를 먹이고 있을 때 호랑이가 위협하
여 까치는 새끼를 매일 한 마리씩 내 주어
야 했는데 마지막 눈 먼 새끼를 주어야 하
는 날 토끼가 와서 이르기를 호랑이는 나무
를 타는 재간이 없으니 못 주겠다고 버티면

작호도, 19세기 말, 일본 쿠라시키倉敷 민예관 소장

잡아먹을 수 없다는 것이다. 과연 그와 같
이 하여 까치는 마지막 새끼를 살렸다는 이
야기이다. 작호도는 민화 중 가장 선호되
던 듯 무수히 많은 작품이 남아있다.

601 장개 嶂蓋

산봉우리를 묘사하는 여러 개의 필선 중 가
장 밖의 윤곽선.

602 장법 章法

구도構圖. 화면에 여러 가지 물체나 경물을
적절히 배치하는 법.

603 장벽화 障壁畫 장병화 障屏畫

일본의 성이나 사찰, 또는 귀족들의 대규모 주거건물의 내부를 칸막이하는 데 사용한 후스마襖 문이나 병풍 등에 그린 그림. 장병화障屏畫라고도 한다. 장벽화는 넓은 실내 공간을 필요에 따라 크게 또는 작게 칸막이 할 수 있는 일본 건축의 특수한 구조인 후스마에 그린 그림으로, 특히 모모야마桃山 (1603-1615) 시대와 에도江戸 (1603-1868) 시대에 지어진 방어용 성城들이 작은 창문들로 인하여 어둡게 되는 실내를 밝게 하기 위해서 주로 금·은박이나 금·은니를 사용한 그림들을 그렸다. 밝고 화려한 색채를 두껍게 칠하는 특수한 장식기법을 사용하였으며 강한 필치에 금니를 섞은 선염의 수묵화 기법도 구사하였다. 이런 그림을 많이 그린 화가들은 카노 에이토쿠狩野永徳 (1543-1590), 카노 탄유狩野深幽(1602-1674) 등 카노파狩野派와, 오가타 코린尾形光林 (1658-1716)을 중심으로 하는 린파林派가 대표적이다. 이러한 독특한 일본의 문화적 배경에서 나온 회화 양식은 우리나라에서는 찾아볼 수 없으며 대한제국 말기나 일제 강점기 초기에 제작된 대형 병풍에서 그 영향이 조금 보인다.

604 장황 裝潢 粧䌙 ⇒ 표배

605 저본 苧本

불화 바탕 중의 하나로, 모시본을 말함. 모시는 저, 저마, 저포라고도 한다. 모시풀 껍질의 섬유로 짠 옷감으로서 원래는 담록색을 띠지만 정련, 표백하여 하얗게 만든다. 질감이 깔깔하고 촉감이 차갑다. 조선 후기 불화의 바탕으로 많이 사용되었으며, 비단 바탕보다 다소 올이 굵은 것이 특징이다.

606 저주지 楮注紙

닥나무 껍질로 만든 종이. 고려 말 ~조선 초에 이 종이로 저화楮貨라는 지폐를 만들어 통용하였다. 조선시대 각종 문서에 사용된 종이를 8등급으로 구분하면 다음과 같다. 질이 낮은 것부터 높은 것 순으로 열거하면 백지白紙·후백지厚白紙·하품저주지下品楮注紙·저주지楮注紙·초주지草注紙·도련搗鍊저주지·하품도련지下品搗鍊紙·상품도련지上品搗鍊紙 순이다. 이 항목에서는 미술사에 자주 등장하는 저주지와 초주지에 관한 것만 다루겠다.

각종 의궤儀軌,* 등록謄錄 등에 저주지가 사용되었고 어람용御覽用의궤는 한 단계 질이 좋은 초주지를 사용하였으며 기타 사고史庫 분상용分上用 본들은 모두 저주지를 사용하였다. 이 두 종류의 종이는 육안으로 보아도 확연히 차이가 날 만큼 초주지는 색깔이

밝고 두꺼우며, 저주지는 좀 어둡고 얇다. 손계영의 연구에 의하면 교첩敎牒에 사용된 저주지의 평균 밀도는 0.360임에 반해 유서諭書에 사용된 초주지의 밀도는 0.429였으므로 그만큼 초주지가 치밀하고 질이 높다는 것을 알 수 있다.

저주지는 승정원 계사啓辭, 의금부義禁府, 사헌부司憲府, 사간원司諫院, 이조吏曹, 비변사備邊司, 종부시宗簿寺 등 모든 기관의 계목啓目·장계狀啓 등에도 사용되었다. 반면에 초주지는 포폄계본褒貶啓本 등 중요한 문서에 사용되었다. 선조宣祖 (1567–1608) 때 기준으로 저주지의 가격은 한 장에 6분分 6리里임에 반해 초주지는 월등히 비싼 2전錢 6분 6리였다. 국왕이 왕실의 가족에게 내리는 문서라든가 왕실의 제문祭文 등 중요한 문서에는 질이 가장 좋은 상품도련지上品搗鍊紙가 사용되었다.

607 적벽도 赤壁圖 적벽부도 赤壁賦圖

북송北宋의 대표적인 문인 소식蘇軾 (1037–1101)이 호북성湖北省 황주黃州의 적벽赤壁을 선유船遊한 후 지은 「전후적벽부前後赤壁賦」의 내용을 묘사한 그림. 소식은 1082년 황주에서 유배 생활을 하며 당시 황주부성黃州府城의 서북 한천문漢川門 밖에 있는 적벽을 7월 16일과 10월 15일 방문하였는데, 그 때 느낀 감상을 부賦 형식으로 쓴 것이

적벽부도, 조석진의 적벽야유赤壁夜遊, 지본 채색, 32.5cmx22.4cm, 간송미술관 소장

「전후적벽부」이다. 「전적벽부」의 내용은 적벽을 선유船遊하는 동안 208년 삼국의 영웅 조조曹操 (155–220)와 주유周瑜 (175–210)가 싸웠던 격전장을 회상하면서 자연의 무궁함에 비해 보잘것없는 인간이란 존재를 탄식한 것이다. 이에 비해 「후적벽부」에서는 소식이 두 객과 더불어 황니黃泥의 고개를 넘을 때의 감회, 술, 아내, 생선, 꿈과 같은 소재들을 중심으로 구체적인 여러 장면들을 서술하였다.

현존하는 중국의 〈적벽부도〉는 1082년 소식이 「전후적벽부」를 쓴 직후에 그려진 교중상喬仲常의 〈후적벽부도〉(1123년 이전,

29.5x560.4cm, 舊 Crawford 소장, 현재 Nelson Atkins Museum of Art, Kansas City, Mo., U. S. A.)로부터 청대淸代 석도石濤 (1642?–1707?)의 〈적벽후유도赤壁後遊圖〉에 이르기까지 대략 27점 정도이다. 이 가운데 절반 이상이 명대明代 오파吳派* 문인화가文人畫家들에 의해 그려졌다. 특히 문징명文徵明 (1470–1559)은 문인화 이론의 창시자인 소식을 높이 평가하였고, 문학작품을 회화의 주제로 다루는 당시의 경향 속에 「전후적벽부」가 많이 그려졌다.

〈적벽부도〉의 형식은 크게 3가지로 나누어 볼 수 있다. 첫째는 「후적벽부」에 나오는 일곱 장면을 각각 한 장면씩 묘사하고 화가의 의도에 따라 한 부분을 발췌해서 한 장면을 추가한 총 8장면으로 구성된 형식이다. 일곱 장면은 1) 소식과 두 친구가 황니黃泥의 고개에서 대화를 나누는 장면, 2) 소식과 부인이 집안에 있는 장면, 3) 절벽 아래 도착해 적벽을 오르는 장면, 4) 절벽의 정상부에 소식이 서 있는 장면, 5) 학鶴이 소식과 친구들이 탄 배의 곁을 지나가는 장면, 6) 소식이 집안에서 잠자는 모습, 7) 소식이 대문을 열고 문 밖을 살피는 장면을 표현하였다. 둘째 형식은 한 장면으로만 구성된 것으로 공통적으로 소식과 친구들이 작은 배를 타고 절벽 아래를 지나가는 장면을 그린 것이다. 세 번째 형식은 여러 가지 장면으로 구성되어 있으면서 이야기의 요소가 혼합되어 나타나는 것으로 현존하는 작품은 고대전顧大典 (1566–1595 활동)의 〈후적벽부도〉 등 극소수에 불과하다.

우리나라에서는 고려시대에 〈적벽부도〉가 그려졌다는 것은 기록이나 현존하는 작품이 남아있지 않아 확인할 수 없지만 조선 초기작으로 전傳* 안견安堅의 〈전적벽도〉가 전한다. 조선 후기에 그려진 〈적벽도〉 중 현재까지 대표적으로 알려진 것은 심사정沈師正 (1707–1769)의 〈전적벽부〉와 강세황姜世晃 (1713–1791)의 〈적벽주유도赤壁舟遊圖〉(간송미술관 소장) 조석진趙錫晋의 〈적벽야유赤壁夜遊〉 정도이다.

608 전 傳

① 회화의 기법이나 양식을 후세에 전달함.
② 어느 그림이 누구의 작품이라고 전해지는것 → 전칭傳稱
③ 초상화를 그림.

609 전면축화법 前面縮畵法

투시법을 이용해서 앞의 물건은 제대로 보이지만 뒤에 있는 물체들은 뒤로 멀어질수록 점점 작게 보이는 착시錯視현상을 표현하는 기법. 예를 들어 바닥에 누워있는 사람이 그리는 사람을 향해 발바닥이 보이도록 누워있다면 화가에게는 발이 가장 크게 보

전면축화법, 만테냐, 죽은 예수, 브레라 미술관, 밀라노

이므로 우선 발을 가장 크게 그리고 저 끝에 있는 머리는 상대적으로 무척 작게 표현하게 될 것이다. 이러한 기법은 서양의 르네상스 시대에 발달한 선투시법線透視法의 덕분이라 할 수 있다. 가장 좋은 예로는 만테냐Andrea Mantegna(1431-1506)의 〈죽은 예수〉(1490 Pinacoteca di Brera, Milan)라는 그림으로 두 발을 보는 사람들에게 향한 채 누운 예수의 몸 전체가 무리 없이 작은 화면(68x81cm)에 들어가게 한 것이다.

610 전신 傳神

전신사조傳神寫照가 줄어서 된 말로 초상화에 있어서 인물의 외형묘사에만 그치지 않고 그 인물의 고매한 인격과 정신까지 나타내야 한다는 초상화론肖像畵論. 또한 그 연장선상에서 산수山水의 사실적 묘사에도 적용한다. 이 말은 동진東晉의 인물화가 고개

지顧愷之(344-406)의 화론에서 비롯되었다.

611 전진 傳眞

전신傳神*과 같은 뜻으로 인물의 내면 세계까지 표출한다는 뜻. 사후死後의 초상화나 모본模本에도 적용된다.

612 전칭작 傳稱作

확실한 증거는 없으나 누구의 것이라고 전하여 일컬어지는 작품. 예를 들어 '전傳* 김홍도'라고 하면 김홍도가 그린 것이라고 전해 내려옴을 의미한다.

613 전필 戰筆

남당南唐과 북송北宋에서 활약한 인물화가 주문구周文矩의 인물화에서 옷주름을 가늘고 빠르게 움직이는 필선으로 묘사하여 음양감陰陽感과 운동감을 표현한 것. 이 필치는 남당의 이후주李後主 욱煜의 서법書法에 기초한 것이라고 한다.

614 전필수문묘 戰筆水紋描

인물화의 옷주름 묘사를 밀려오는 파도와 같이 빠르고 동적動的으로 묘사한 필선. 붓대를 곧게

세우고 떨리는 듯 묘사한다.

615 전화 靛花

인도쪽indigo이라는 식물을 끓여 만든 청색
안료. 회灰와 아교를 섞어서 만든다. 일반
적으로 가장 많이 쓰이는 청색이다.

616 절대준 折帶皴

접힌 띠 모양의 준皴. 처음
에 붓을 약간 뉘어 수평으로
움직이다가 갑자기 방향을
꺾어 붓털의 옆을 사용하여 수직으로 획을
그어 내린다. 수평 지층에 수직 단층이 보이
는 바위산의 모습을 묘사한다. 원대元代 예
찬倪瓚의 필치.

617 절로묘 折蘆描

선이 길고 가늘어 마치 갈대
를 꺾은 듯한 형상의 인물화
의 옷주름 선묘. 남송南宋의
양해梁楷가 자주 사용하였다.
이 명칭은 명대明代 추덕중鄒德中(생몰년 미상)
의 『회사지몽繪事指蒙』*에 열거된 묘법고금
描法古今 십팔등十八等 중 하나다.

618 절위도강도 折葦渡江圖

선종화禪宗畵* 화제 중의 하나. 달마達磨가
온 몸을 가사로 감싸고 갈대 잎을 타고 강
을 건너는 모습을 그린 것으로 절로도강
도折蘆渡江圖, 노엽달마도蘆葉達磨圖라고도
한다. 선종의 시조인 달마가 양무제梁武帝
(502-549)와 문답을 주고받다가 서로 용납
하지 못함을 깨닫고 양나라를 떠나 갈대 잎
을 타고 양자강을 건너 위魏의 수도인 낙양
洛陽 동쪽의 숭산 소림사少林寺로 왔다는 고

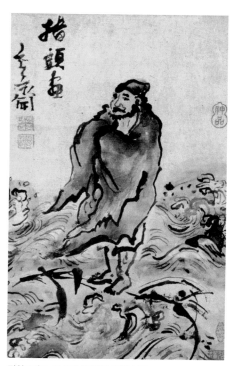

절위도강도, 심사정, 18세기, 개인 소장

사를 그린 그림이다.

김명국의 〈절위도강도〉(국립중앙박물관 소장)
는 간결하면서도 호방한 필치로 두 손을 모
으고 가사로 온 몸을 감싼 채 갈대 잎을 타
고 강을 건너는 달마의 모습을 인상적으로
표현하였으며, 심사정沈師正의 〈선동절로도
해도仙童折蘆渡海圖〉는 달마의 고사를 그린
것이지만 주인공이 달마가 아니라 선동인
점이 주목된다. 이밖에 김홍도金弘道 · 백은배
白殷培 · 이도영李道榮 · 조석진趙錫晉 · 김은호
金殷鎬 등도 특색 있는 절위도강도를 남겼
다.

에 이곽파 화풍李郭派畵風* 등 여러 요소들
을 융합하여 이룩된 복합적 양식을 보여주
며 15세기 후반부터 명대화원明代畵院의 주
도 화풍이 되었다. 화면을 대각선 또는 수
직으로 양분하여 비대칭非對稱의 균형을 보
이는 구도를 택하고 먹의 농담 대조가 비교
적 강하고 부벽준斧劈皴* 등 거친 필선을 보
이는 것이 특징이다. 중국에서는 주로 궁정
화가들이 이 양식을 따랐으나 우리나라에
서는 강희안姜希顔(1419-1464)과 같은 사대
부 화가들도 이 양식을 구사한 것이 특기할
만 하다.

619 절지 折枝

꺾인 나무 가지나 잘린 꽃가지. 이들을 묘
사한 그림. 이들 가지는 반드시 꺾인 부분
이 보여야 하며 꽃은 화병에 꽂으면 절지折
枝라고 하지 않는다. 절지가 옛 청동기나 도
자기 등과 배합된 그림을 기명절지器皿折枝*
라고 한다.

620 절파화풍 浙派畵風

명초明初 절강성浙江省 출신의 대진戴進을
시조로 하며, 그와 그의 추종자들, 그리고
절강지방浙江地方 양식의 영향을 받았던 화
가들의 화풍을 집합적으로 지칭한다. 남송
원체화풍南宋院體畵風*을 기초로 하여 거기

절파화풍, 강희안, 고사관수도高士觀水圖, 15세기, 지본수
묵, 23.5x15.7cm, 국립중앙박물관 소장

621 점 點

먹이나 채색으로 산수화에 여러 가지 식물을 나타내기 위해 점을 찍는 것. 이 점들은 이끼, 나뭇잎 등 구체적인 물체를 나타내기 위한 것이기도 하지만 때로는 화면의 어느 부분을 강조하거나 변화를 주기 위해서도 사용된다.

622 점태 點苔

바위, 나무 둥치 등에 자라는 이끼를 묘사하기 위해 점을 찍음. 이러한 점들을 태점苔點*이라고 한다. 나뭇잎을 묘사한 점과는 다르다.

623 정두서미묘 釘頭鼠尾描

인물화 옷주름이 시작되는 부분은 못釘의 윗부분과 같고 끝으로 갈수록 선이 가늘어 져 쥐의 꼬리와 같은 필선. 청록산수화*에서도 바위나 산의 윤곽선에 보인다. 이 명칭은 명대明代 추덕중鄒德中(생몰년미상)의 『회사지몽繪事指蒙』*에 열거된 묘법 고금描法古今 십팔등十八等중 하나다.

625 정리의궤 整理儀軌
　　⇒원행을묘정리의궤

624 정선파 鄭敾派

조선 후기의 정선이 이룩한 진경산수 화풍을 따랐던 일군一群의 화가들을 함께 지칭한다. 강희언姜熙彦, 김득신金得臣, 최북崔北 등을 위시한 많은 화가들이 따라 그렸다. 이들의 산수화는 정선의 수직준垂直皴,* 특이하고 간결한 소나무, 검은 윤필潤筆,* 때로는 어수선한 스케치 풍의 느낌으로 특징지워진다. 이 화파의 영향은 민화民畵*에까지 미쳤다.

626 정필 正筆

붓을 종이로부터 수직이 되도록 똑바로 세워서 사용함. 장봉藏鋒*의 획을 그을 때의 붓. 측필側筆에 대비되는 말.

627 정향지 丁香枝

정향丁香 모양으로 그린 나뭇가지. 즉 획의 시작부분에 커다란 점으로 시작하여 굵세면서도 끝이 가늘고 뾰족하게 그어 내려 잎이 떨어진 작은 가지의 모습을 묘사하는 것이다. 이때 끝 부분은 가늘지만 단단하게 보이도록 붓을 약간 온 방향으로 되돌리듯

하면서 끝을 맺어야 한다. 북송 범관范寬의 양식이다.

628 제발 題跋

그림이나 표구表具의 대지臺紙 위에 씌어진 그 그림과 관계되는 산문散文이나 시(제시). 화가 자신이 쓰거나 다른 사람이 쓰기도 한다. 이 글을 통하여 그림의 제작 배경, 동기, 의미 등을 이해하는데 도움이 된다. 또한 그림의 제작 시기와 다른 시기에 쓴 제발들은 후대에 그 그림의 역사를 추적하는데도 단서가 된다. 당唐·오대五代에 소수의 예가 있지만 당시에는 정착되지 못했던 듯 하다. 송대宋代에 이르면 감상법의 발달에 따라서 제발을 적는 일이 많아지며, 구양수歐陽修의 『집고록발미集古錄跋尾』, 소식蘇軾의 『동파제발東坡題跋』, 황정견黃庭堅의 『산곡제발山谷題跋』과 같이 정돈된 저술이 전해진다. 남송南宋 때부터 그림 위에 싯귀를 적거나 부채 앞면에 그림을 그리고 뒷면에 시를 쓰기도 하였다. 그러나 화면 위에 쓰는 제题, 또는 제시題詩는 원대元代부터 본격적으로 나타난다. 그림의 화면 위에 시詩와 글씨를 적어 넣음으로써 회화와 문학, 서예가 하나로 결합되었다고 볼 수 있다. 즉 시서화詩書畵 삼절三絕*을 한 그림에서 찾을 수 있다. 훌륭한 제발은 그림의 내용이나 분위기를 보충하며, 화가의 사상이나 감정 및

예술관을 표현할 수 있다.

629 제석도 帝釋圖

제석신帝釋神을 단독으로 그린 불화. 제석은 천제석天帝釋 또는 석가데바인드라釋迦提婆因陀羅 Śakro-devānām-Indra라고도 하는데, 벼락을 신격화한 것으로 고대인도의 베다시대에 그 기원을 두고 있다. 벼락과 쇠갈고리, 인드라망을 무기로 하여 천계天界와 지계地界를 장악하며 일체의 악마를 정복하는 신으로서 신앙되었으며, 우파니샤드 시대에 이르러 아수라阿修羅와의 전쟁에서 승리한 후 모든 신을 주재하는 최고의 위치를 차지하였다. 불교가 성립되면서 불교 속으로 수용된 제석은 도리천忉利天의

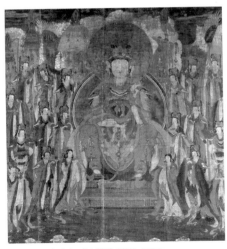

제석도, 조선 전기, 마본 채색, 122.9x123.2cm, 일본 사이다이지西大寺 소장

선견성善見城에 살면서 여러 천중天衆 및 사천왕을 거느리고 불법을 수호하며, 부처로부터 법장호지法藏護持의 부촉付囑을 받은 호법護法 권선권선勸善 호세護世의 천신天神으로서 모든 신중의 으뜸이 되었다. 우리나라에서는 일찌기 "옛날에 환인桓因은 제석이라 하였다(석유환인위제석야昔有桓因謂帝釋也)" (『삼국유사』)는 기록에서도 볼 수 있듯이 국조國祖 단군신앙檀君信仰과 결합되어 발전을 보기도 하였다.

그림의 형식은 중앙에 보살형의 제석천이 의좌倚坐 형태로 앉아있고 주위에는 주악천인을 비롯한 천부天部의 여러 선신善神들과 왕관을 쓴 왕들(일월관日月冠을 쓴 일천자日天子와 월천자月天子가 배치되기도 함)을 배열하였다. 제석은 정면향을 하고 두 손으로 비스듬히 연꽃을 들고 있거나 두 손을 가슴부근으로 모아 수인의 형태를 취하기도 하고 합장을 하기도 한다. 제석도는 흥국사(1741년)와 통도사(1741년), 해인사(1770년) 신중도처럼 천룡도天龍圖와 한쌍으로 그려지는 경우가 많다. 이 경우 대부분 제석은 정면을 향하고 천룡이 제석을 향하는 형식을 취하고 있으나 해인사 신중도(1770년)처럼 모두 정면을 향하고 있는 것도 있다. 대표적인 작품은 통도사 제석도(1741년), 옥천사 제석도(1744년), 선암사 제석도(1753년)등이 있다.

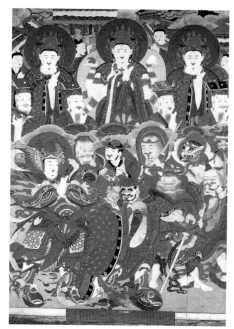

제석천룡도, 1789년, 견본 채색, 173x119cm, 경북 김천 직지사 소장.

630 제석천룡도 帝釋天龍圖

신중도 형식의 하나로 제석천과 천룡팔부중天龍八部衆을 함께 그린 그림. 위쪽에는 일월천자 · 보살 · 천부중을 거느리는 제석천을 배치하고, 아래에는 위태천을 위시한 팔부중을 배치한 형식을 취하고 있다. 때로는 제석천뿐 아니라 제석천과 범천梵天 Brahmā이 상대적으로 그려지기도 하고, 여기에 마혜수라大自在天Maheśrava가 함께 묘사되는 경우도 있다. 이 경우 범천은 제석천과 함께 천신의 모습, 마혜수라는 3목 8

비三目八臂 또는 8비로 표현되는 것이 일반적이다. 대표적인 작품으로는 청암사 신중도(1781년), 통도사 성보박물관 소장 신중도(1792년), 직지사 신중도(1797년), 송광사 신중도(1823년), 선암사 신중도(1860년), 향림사 신중도(1874년), 해인사 응진전 신중도(1887년) 등이 있다.

631 제시 題詩 ⇒ 제발

632 조감도 鳥瞰圖

높은 곳에서 지상을 내려다본 것처럼, 즉 공중에 나는 새가 아래를 굽어보는 시각처럼 지표를 공중에서 내려다보았을 때의 모양을 그린 그림. 즉 시점위치가 높은 투시도로, 입체적으로 표현하고 원근효과를 나타내어 회화적인 느낌을 줄 수도 있다. 회화식繪畫式 지도, 관광안내도, 여행안내도, 건축 및 조경공사계획 등에 널리 사용된다.

633 조사도 祖師圖

불교 종파의 조사祖師나 고승高僧의 초상화. 영정影幀* 또는 진영眞影이라고도 한다. 진영은 존경하던 스승이 입적한 후 선사에 대한 존경과 추모의 정으로 스승의 모습을 재현하고자 제작되기도 하며, 사자상승師資相承의 증표로서 법통法統의 확인과 수계授

戒의 목적, 역대 스승의 체계를 세움으로써 종파와 사찰의 입지를 분명히 하고 유대를 강화하려는 목적으로 조성된다. 조사당祖師堂 · 진영당眞影堂 · 영각影閣 · 영자전影子殿 등에 봉안된다. 조사도가 언제부터 예배의 대상으로 일정한 장소에 모셔지기 시작하였는지는 알 수 없다. 그러나 통일신라 때 원효元曉의 진용眞容을 모신 곳을 원효방元曉房이라 불렀으며, 고려시대에는 보제영당普濟影堂 · 선각진당禪覺眞堂 · 나옹진당懶翁

조사도, 보조국사 진영, 조선 후기, 견본 채색, 146x77.2cm, 대구 동화사 소장, 보물 제1639호

眞堂 등 고승의 이름을 딴 봉안장소가 있었던 것으로 보아 일찍부터 조사의 초상화를 봉안하고 예배하는 전통이 있었던 것으로 보인다. 조선시대 이후에는 사찰 내에 조사당·삼성각三聖閣·국사전國師殿 등을 마련하여 여러 고승들의 진영을 봉안하였다. 초기에는 왕조 개창의 공이 컸던 무학無學과 스승인 나옹懶翁·지공指空의 진영이 다수 조성되었으며, 후기에는 임진왜란에서 공을 세운 서산대사西山大師·사명대사泗溟大師 등의 진영 조성이 활발하였다. 18세기 이후에는 특정 종단이나 종파의 개념은 흐려졌지만, 각 사찰을 중심으로 해당사찰에 직접 관련이 있는 고승이나 주지의 진영이 조성되었다.

진영의 형식은 표현된 인물의 수를 기준으로 단독상과 군상 등으로 나눌 수 있다. 고승 진영의 대부분은 단독상이지만 대흥사 16강사상十六講師像 (20세기)과 같이 표현해야 할 인물의 수가 많을 땐 군상으로 묘사하기도 한다. 또 표현된 신체에 따라서 전신상과 반신상으로 나눌 수 있는데, 대부분의 진영은 전신상이지만 반신상도 몇 점 있다. 자세를 기준으로 할 때는 의좌상倚座像과 평좌상平座像으로 나눌 수 있다. 의좌상은 의자에 발을 늘어뜨려 발판에 얹고 있는 형식과 의자 위에서 가부좌한 형식으로, 평좌상은 돗자리나 방석을 깐 바닥에 가부좌한 상과 선상禪床 위에 가부좌한 상으로 구분된다.

일반불화는 경전에 의거하여 신앙내용을 그렸기 때문에 한 사찰에 같은 유형의 그림이 필요하지 않으나 고승의 진영은 종파의 시조나 해당사찰의 창건주 등 승려 개인마다 하나의 그림이 필요하기 때문에 불화 가운데 가장 많은 수를 차지한다. 때로는 인물 대신 위패를 그리는 경우도 있다. 대표적인 작품으로는 사명대사진영(보스톤미술관 소장), 송광사 국사전 16국사진영(1780년), 선암사 대각국사의천진영(1805년), 통도사 지공화상진영(1807년) 등이 있다.

634 조사점 藻絲點

수조水藻를 묘사하는 데 사용되는 비단실처럼 가느다란 필선. 가느다란 수초水草의 줄기가 물에 떠 있는 상태에서 그 양쪽으로 달린 잎을 묘사한다.

635 조선통신사 朝鮮通信使

조선의 국왕이 일본의 아시카가足利, 모모야마桃山·토쿠가와德川 막부幕府의 쇼군將軍에게 파견한 공식 외교사절단. 통신사라는 명칭이 항상 사용된 것은 아니지만 이러한 사절단은 1413년(태종 13)에 시작되어 1811년(순조 11)까지 계속되었다. 통신사의

파견은 일차적으로 일본과의 우호관계 유지를 위한 것이었으나 사절단 일행의 일본에서의 문화활동은 당시 두 나라의 문화교류에 결정적인 영향을 미쳤다. 특히 임진왜란 이후 17·18세기 동안 에도江戸 막부에 파견되었던 총 12회(1607, 1617, 1624, 1636, 1643, 1655, 1682, 1711, 1719, 1748, 1764, 1811)의 통신사는 그 규모가 1607년의 504명에서 1811년의 328명이었으며, 그 가운데 사자관寫字官과 더불어 도화서圖畵署*의 화원畵員*이 항상 포함되어 있어 한·일간의 회화 교류가 크게 활성화되는 결과를 낳았다. 통신사의 사행 경로는 한양을 출발하여 충주·안동·경주·부산·대마도의 악포鰐浦를 거쳐 부중府中으로 들어갔고 이곳에서 다시 일본의 후쿠오카福岡를 거쳐 아카마세키赤間關: 下關에서 세토나이카이瀬戸内海 항로를 택해 오사카大阪에 이르러 누

선루선船樓船으로 갈아타고 상륙하였다. 아시카가 막부 시절에는 쿄토京都까지 갔으나 토쿠가와 막부시절에는 에도江戸(지금의 동경東京)까지 갔다. 에도까지의 행로는 토카이도東海道로 불리는 해안의 경치 좋은 길이다. 일본인들은 조선통신사의 행차를 구경하러 대거 길가에 나왔으며, 에도시대 일본 회화 작품에도 통신사 행차가 여러 차례 묘사되는 등 일종의 축제 분위기를 창출하였다. 통신사 수행화원의 명단과 파견 연도를 보면 이홍규李泓虯(1607), 유성업柳成業(1607), 이언홍李彦弘(1624), 김명국金明國(1636, 1643), 이기룡李起龍(1643), 한시각韓時覺(1655), 함제건咸悌健(1682), 박동보朴東普(1711), 함세휘咸世輝(1719), 이성린李聖麟(1748), 최북崔北(1748), 김유성金有聲(1764), 변박卞璞(1764), 이의양李義養(1811) 등임을 알 수 있다. 이 가운데 김명국만이 연이어

조선통신사, 통신사 입에도성도入江戸城圖, 작가미상, 1636년(인조 14), 1권, 31x595cm, 국립중앙박물관 소장

두 차례 도일渡日 했으며, 화원이 두 사람씩 갔던 때도 세 차례(1643·1748·1764)나 되었다. 최북은 화원 자격으로 가지 않고 하관下官으로 간 듯 하며, 동래부 화원 출신 장교인 변박은 복선장卜船將의 직무를 맡았으나 역시 회사繪事에 관한 업무를 맡았다. 조선 조정에서는 통신사 수행 화원의 선발 원칙으로 선화자善畵者를 최우선으로 하였으며, 일본측에서도 서화書畵에 능한 자를 공식으로 요청하였다. 수행화원의 공식 업무는 명시된 바가 없으나 행로의 여러 가지 풍물이나 통신사 행렬도를 제작하는 것 이외에 김유성은 일본지도 개정본을 그리는 임무를, 변박은 대마도 지도를 그리는 명을 받아 수행하였다. 현재 국립중앙박물관 소장 〈사로승구도槎路勝區圖〉 30폭이나 〈통신사행렬도〉는 기록화의 성격도 있으나 전자前者는 토카이도東海道 노정路程의 승경勝景과 풍물을 묘사한 기행사경紀行寫景의 성격이 강하다. 또한 화원들은 일본인들의 서화요구에 부응하여 많은 그림을 일본에 남겼다. 가는 길에 대마도對馬島에서부터 일인들의 서화 요구에 밤잠을 못잘 지경이었다고 한 김명국의 일화逸話는 그 사정을 단적으로 말해준다. 또한 김유성이 일본의 남화가南畵家 이케노 타이가池大雅(1723-1776)와의 교류를 통하여 조선의 남종화를 일본에 전파하는데 중요한 역할을 한 것으로 보인다. 무로마치 시대 이후 일본에서 유행한 선종화禪宗畵*의 감필체減筆體* 달마도達摩圖가 김명국을 위시한 통신사 수행화원들에 의해서만 그려진 것도 통신사에 의해 이루어진 양국간 회화교류의 한 단면이다. 화원뿐만 아니라 통신사의 정사正使·부사副使등 고위 관리, 그리고 기타 일행 가운데 많은 당대의 문인들이 포함되어 가는 곳마다 일본 문인들과의 필담筆談을 통하여 양국의 학문 교류가 자연스럽게 이루어지기도 하였다. 이들 중 많은 사람들이 서화에도 능하여 그들이 일본에 남긴 묵적墨蹟들이 다수 있다. 1636년 사행시 부사副使였던 김세렴金世濂, 1711년 사행시 정사였던 조태억趙泰億등의 작품들이 이에 속한다. 이처럼 통신사의 문화교류상의 의의는 오늘날 한·일 문화사에 중요한 자리를 차지한다.

636 조의묘 曹衣描

북제北齊 시대의 조중달曹仲達(6세기 후반)의 인물화에 처음 사용된 옷주름을 묘사하는 필선. 사람이 옷을 입은 채 물에 빠진 듯 옷이 몸에 착 붙은 모습의 옷주름. 조의출수曹衣出水라고도 한다. 이 명칭은 명대明代 추덕중鄒德中(생몰년 미상)의 『회사지몽繪事指蒙』*에 열거된 묘법고금描法古今 십팔등十八等 중 하나다.

637 조해묘 棗核描

첨필로서 장봉藏鋒을 이룬 필선으로 필두筆頭가 마치 대추씨와 같은 모양이다. 이 명칭은 명대明代 추덕중鄒德中(생몰년 미상)의 『회사지몽繪事指蒙』*에 열거된 묘법고금描法古今 십팔등十八等 중 하나다.

638 존상화 尊像畫

예배의 대상이 되는 부처를 그린 그림. 대부분 예배용으로서, 주전각의 후불탱화로 봉안된다. 그려진 존상에 따라 영산회상도靈山會上圖, 아미타불회도阿彌陀佛會圖, 비로자나불회도毘盧舍那佛會圖, 약사불회도藥師佛會圖, 미륵불회도彌勒佛會圖 등으로 불린다.

639 주문 朱文 ⇒ 양문

640 주사 朱砂, 硃砂

붉은 색 광물성 안료. 산호색의 부드러운 돌을 갈아서 물에 풀면 엷은 위 부분은 주표硃標*이며 좀 무겁고 짙은 부분은 주사이다. 단풍잎이나 건물의 난간 등 붉은 부분을 칠하는 데 사용된다.

641 주표 朱標, 硃標

엷은 붉은 색의 광물성 안료. 주사硃沙*보다 약간 밝은 색이며 주사나 기타 식물성 안료와 마찬가지로 물을 섞어서 사용한다. 인물의 의복 등에 사용하며 표주標朱라고도 한다.

642 죽엽묘 竹葉描

인물화에서 거칠고 딱딱하게 옷주름을 표현할 때 구사하는 대나무잎과 같은 선묘線描. 이 명칭은 명대明代 추덕중鄒德中(생몰년 미상)의 『회사지몽繪事指蒙』*에 열거된 묘법고금描法古今 십팔등十八等 중 하나이다.

643 준 皴 준법 皴法

산이나 바위를 묘사할 때 윤곽선을 그린 다음에 산·바위·토파土坡 등의 입체감과 명암·질감을 나타내기 위해 표면에 다양한 필선을 가하는 기법. 수묵 산수화가 본격적으로 발달한 오대五代와 북송北宋시대부터 계속 여러 가지 준법이 생겨났다. 우리나라에서도 처음에는 중국의 준법을 그대로 받아들였으나 17세기부터 진경산수眞景山水*가 발달되는 것과 때를 같이하여 특정 경치

묘사에 적합한 준법을 개발하였다. 정선鄭
敾의 수직준垂直皴*이 그 좋은 예이다.

644 준제관음도 准提觀音圖

변화관음의 하나인 준제관음Cundi
avalokitesvara을 그린 불화. 준제관음은 준제
불모准提佛母 또는 칠구지불모七俱胝佛母라
고도 한다. 『불설칠구지불모준제대명다라
니경佛說七俱胝佛母准提大明陀羅尼經』, 『칠구
지불모소설준제다라니경七俱胝佛母所說准提
陀羅尼經』 등에 의하면 준제관음은 3목18비
三目十八臂로 오른손에는 검劍 · 보만寶鬘 ·
구연과俱緣菓 · 월부鉞斧 · 구鉤* · 금강저金
剛杵 · 염주念珠를, 왼손에는 보당寶幢 · 연
화蓮花 · 정병淨瓶 · 견삭羂索 · 법륜法輪 · 나
螺 · 현병賢瓶 · 경협經篋을 들고 연꽃 위에
결가부좌하였으며, 보살 아래 연못에는 용
왕과 공양자, 정거천淨居天 등이 표현된다
고 한다. 중국에서는 오대부터 송대에 걸쳐
경상鏡像에 준제관음도가 표현된 예가 많고
일본에서는 헤이안平安시대부터 제작되었
다. 우리나라에서는 고려시대의 경상에 준
제관음이 새겨진 경우가 많으며, 조선 후기
에는 불화로 제작되었으나 많지 않다. 초의
선사草衣禪師가 그렸다고 전하는 해남 대흥
사의 준제관음도(19세기)는 보주寶珠형 광배
안에 물결이 이는 연못에서 피어오른 연화
좌에 결가부좌한 준제관음을 그린 것으로,

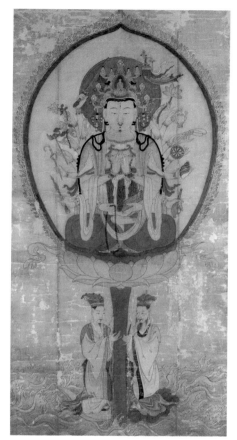

준제관음도, 19세기, 견본 채색, 153.8x75cm,
전남 해남 대흥사 소장

3개의 눈과 18개의 팔, 화불化佛이 묘사된
보관 등이 경전의 내용과 일치한다.

645 지두화 指頭畵

붓과 같은 도구를 사용하지 않고 손가락 ·
손톱, 혹은 손바닥을 직접 화면에 대고 그

리는 그림. 동양의 정통적인 모필화법毛筆
畵法에 어긋나는 파격적인 행위인 지두화는
독창적이고 새로운 미감을 표출해내는 데
에 적합한 화법으로 간주된다. 청대淸代 방
훈方薰의 『산정거화론山靜居畵論』에는 지두
화가 8세기경 당대唐代의 장조張璪로부터
시작되었다고 하였으나 실제로 그는 붓을
쓴 후 손으로 문질렀다고 하므로 진정한 지
두화라고는 할 수 없다. 현존하는 증거로는
18세기 초 청대淸代의 고기패高其佩(1672-
1734)가 진정한 지두화를 시작한 것으로 보

인다. 그의 질손侄孫인 고병高秉은 『지두화
론指頭畵論』을 남겼다. 우리나라에는 1761
년 이전에 지두화가 유입되어 일부 화가들
에 의해 수용되기 시작하였다. 문헌상文獻
上 지두화를 그린 최초의 화가는 정선鄭敾
(1676-1759)이나 실제 작품을 남긴 화가로
는 심사정沈師正(1707-1769)·강세황姜世晃
(1713-1791)·최북崔北(1712-1786)등이 있
다. 그러나 지두화는 몇몇 화가들에 의해
산발적으로 그려지기는 하였지만 독자적인
화풍으로 계승, 발전되지는 못하였으며, 19
세기 중엽 경부터 점차 쇠퇴하였다.

646 지마준 芝麻皴

참깨 모양의 한 쪽 끝이 뾰족한 점. 우점준
雨點皴*의 다른 이름.

647 지본 紙本

불화바탕 중의 하나로 종이바탕을 말한다.
조선 후기, 특히 19, 20세기에 제작된 소규
모 불화의 바탕으로 많이 사용되었다.

648 지장보살본원경변상도
地藏菩薩本願經變相圖

『지장보살본원경地藏菩薩本願經』의 내용을
그림으로 그린 것. 『지장보살본원경』은 당

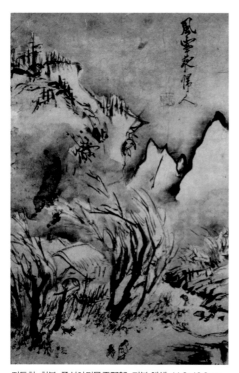

지두화, 최북, 풍설야귀風雪野歸, 지본 채색, 66.3x42.9cm,
개인소장

지장보살본원경변상도, 1575~1577년, 견본 채색,
209.5x227.3cm, 일본 치온인知恩院 소장

나라 때 우전국于闐國. 호탄의 실차난타實叉
難陀가 번역한 것으로 상, 하 2권 13품으로
이루어져 있다. 『지장경地藏經』·『지장본
행경地藏本行經』·『지장본원경地藏本願經』
이라고도 하며, 『대승대집지장십륜경大乘
大集地藏十輪經』·『점찰선악업보경占察善惡
業報經』과 함께 지장삼부경으로 불린다. 우
리나라와 중국에서 지장신앙의 가장 중심
적인 경전으로 널리 유통되어 왔는데, 지장
보살이 본생에서 세웠던 서원과 그 이익을
밝히고, 나아가 그 경전 자체의 불가사의
한 이익을 강조하여 일구일게一句一偈를 독
송讀誦하고 청문聽聞하더라도 무량의 죄업
罪業을 소멸할 수 있다는 내용으로 이루어
져 있다. 이 경전의 변상도는 일본 교토 치
온인知恩院본(1575-1577)과 도쿄 네즈根津미
술관본(16세기), 오사카 다이후쿠지大福寺본

(1596년) 등이 알려져 있다. 일본 치온인 소
장 지장보살본원경변상도는 1575년~1577
년 숙빈 윤씨淑嬪 尹氏 등이 명종비 인순왕
후仁順王后의 명복을 빌기 위하여 비구니 지
명智明 등과 같이 재산을 내어 이 불화를 조
성, 자수궁정사慈壽宮淨社에 봉안하고, 아울
러 주상전하·왕비전하·공의왕대비전하
恭懿王大妃殿下·덕빈저하德嬪邸下·숙빈 윤
씨 등이 오래 장수할 것을 기원하며 제작한
것이다. 상단에는 지장보살을 중심으로 시
왕, 판관, 사자, 옥졸 등 권속들이 둘러싸고
있는 지장시왕도를 묘사하고, 하단에는 18
지옥을 비롯한 『지장보살본원경』의 내용
을 그렸다. 다이후쿠지소장본(1596년)은 화
면의 2/3 가량을 차지하는 상단부분은 석
장과 보주를 든 원정형圓頂形의 지장보살을
중심으로 도명존자와 무독귀왕, 시왕, 6보
살 등 권속을 표현하고, 채운彩雲으로 구분
된 하단에는 망자가 고통받는 여러 지옥(업
경지옥業鏡地獄·검수지옥劍樹地獄·대애지
옥碓磑地獄·발설지옥拔舌地獄·한빙지옥寒
氷地獄·확탕지옥鑊湯地獄·업칭지옥業秤地獄
등)의 장면을 묘사하였다. 또한 네즈미술관
본(16세기)은 윗부분은 백색 안료로 선묘기
법, 아랫부분은 채색기법을 사용하여 지상
보살의 설법장면과 18지옥을 그린것으로,
선묘와 채색을 한 화면에 동시에 사용한 점
에서 주목된다.

지장보살본원경판화, 1469년, 개인 소장

649 지장보살본원경판화
地藏菩薩本願經版畵

『지장보살본원경』의 내용을 판각한 판화. 판화의 형식은 도리천궁忉利天宮에서의 석가설법도釋迦說法圖를 2매에 걸쳐 판각한 것과 1매의 판에 위태천韋馱天과 지장보살을 새긴 형식, 1매의 판에 지장시왕도만을 새긴 형식, 2매의 판에 위태천과 석가모니의 도리천궁설법도忉利天宮說法圖와 지장보살을 새긴 것 등이 있다. 첫 번째 형식은 제1 도리천궁신통품忉利天宮神通品의 내용을 새긴 것으로 석가모니가 보살중·범천·제석천·제자·사천왕 등에 둘러싸여 석가의 설법을 듣기 위해 몰려든 온갖 천부중·청문중 등에게 설법하는 장면을 묘사하였다.

정의공주貞懿公主 발원본(1469년간), 견성사본(1474년간)이 대표적이다. 두 번째 형식은 무장형의 위태천과 지장삼존 및 6보살 만을 새긴 간단한 도상으로 빙발암본(1616년간)과 송광사본(1791년)등이 남아있다. 세 번째 형식은 지장삼존에 시왕·판관·동자·옥졸 등의 권속을 더한 지장시왕도 형식으로 1765년 종남산 약사전에서 간행한 『지장보살본원경언해』의 판화이다. 네 번째 형식은 도리천궁설법도와 지장시왕도 도상을 함께 판각한 것으로 벽송암본(1797년)과 보정사본(1879년)등이 있다.

650 지장보살화 地藏菩薩畵

지옥에서 고통 받고 있는 중생을 구제하는

지장보살을 그린 불화. 지장보살Kṣitigarbha
은 원래 인도 브라만교Brahman의 지신地神
에서 유래한 것으로, 지옥地獄 · 아귀餓鬼 ·
축생畜生 · 수라修羅 · 인人 · 천天 등 6도六
道를 윤회輪廻하며 영원한 고통을 받는 중
생을 구제하고자 하는 서원誓願을 세운 보
살이다.『대승대집지장십륜경大乘大集地藏十
輪經』을 비롯하여『지장보살본원경地藏菩薩
本願經』,『지장보살의궤地藏菩薩儀軌』,『지장
의궤地藏儀軌』등에 의하면 지장보살은 승
려의 형상에 한 손에는 석장錫杖, 한 손에는
여의주如意珠를 든 성문비구聲聞比丘와 같은
모습이라고 하였다. 일반적으로 보살은 화
려한 보관을 쓰고 온몸에는 온갖 영락으로
장식한 모습으로 표현되지만, 지장보살은
중생제도의 서원을 더욱 효과적으로 하기
위해 중생과 친근한 성문의 모습, 곧 '안으
로는 보살의 행을 숨기고 밖으로는 성문의
모습'(내비보살 외현성문內秘菩薩 外現聲聞)으로
표현된다. 성문비구형의 지장보살이 때로
는 두건頭巾을 쓴 모습으로 나타나는 경우
가 있다. 그 형상은 천을 두건형으로 하여
이마에서 관자놀이까지 두르고 귀 뒤로 하
여 어깨까지 내리거나, 두건으로 머리를 감
싸고 이마 부근에 다른 긴 끈 모양의 천으
로 좌우 귀 앞에서 묶어 끈의 앞단을 두 가
닥 앞으로 내린 모습이다. 이러한 모습의
지장보살은 서역의 투르판Turfan 서쪽의 야
르호토Yar-Khoto에서 발견된 5세기 경의

지장보살화, 고려, 견본 채색, 111x43.5cm,
일본 젠도지善導寺 소장

견본채색화絹本彩色畫에서 가장 먼저 나타
난다. 중국 돈황석굴사원에서는 천불동千佛

洞 14굴〔Pelliot번호〕좌측 감실의 보은경변상도報恩經變相圖 아래 10세기 경의 지장보살상을 비롯하여 17굴에서 발견된 17종의 두건지장도가 전하고 있어, 돈황석굴사원에서는 두건을 쓴 지장보살의 형태가 일반적이었음을 알 수 있다. 반면, 당시 중국의 중앙화단에는 두건을 쓴 지장보살도는 거의 알려져 있지 않다. 이밖에 당말 오대에서 송대에 걸쳐 사천성의 대족 석굴大足石窟, 운남성의 석종산 석굴石鐘山石窟 등에도 두건을 쓴 지장보살상이 다수 조성되었다. 우리나라에는 고려시대 지장보살도와 지장보살상에 두건을 쓴 예가 많으며, 조선 후기 지장보살도 중에도 두건을 쓴 모습이 많이 표현되었다.

중국에서는 일찍이 6세기경 활약한 화가 장승요張僧繇가 선적사善寂寺 벽에 지장보살상을 그렸다는 기록이 전한다. 돈황석굴사원에는 9·10세기경의 지장보살도가 50여 점이나 전하고 있어 이른 시기부터 지장보살 신앙이 성행하였음을 알 수 있다. 우리나라에서는 8세기 중엽 진표율사眞表律師에 의해 지장보살 신앙이 전파된 이래, 같은 시기 석굴암의 감실에 지장보살좌상이 조성될 정도로 신앙이 유행하였다. 고려시대에 이르면 지장보살 신앙은 아미타정토신앙과 결합되면서 크게 인기를 모았고, 명부전의 주존으로 봉안되면서 불화와 조각으로 다수 제작되었다.

조선시대에는 지장보살이 추선공덕追善功德(죽은 사람의 忌日에 행하는 佛事)과 영가천도靈駕薦度(죽은 사람의 영혼이 극락세계에 태어나도록 기원하는 것)를 위한 명부전의 주존이 됨에 따라 주로 죽은 이의 명복을 빌고 예수재預修齋의 본존으로서의 성격을 확립하게 되었다. 현재 우리나라에는 많은 수의 지장보살도가 남아있지만, 대부분 고려시대 후기 이후의 것들이다. 그림의 형식은 단독의 지장보살도, 지장보살과 무독귀왕無毒鬼王·도명존자道明尊者의 지장보살삼존도地藏菩薩三尊圖, 지장보살삼존과 사자使者·판관判官·동자童子 등의 권속을 배치한 지장보살과 권속그림, 여기에 시왕을 덧붙인 지장시왕도地藏十王圖, 아미타팔대보살도阿彌陀八大菩薩圖의 협시로 등장하는 지장보살도 등으로 매우 다양하다. 이외에 감로도甘露圖와 시왕도 등에도 지장보살이 등장한다. 지장보살은 인간의 가장 근원적인 소망을 대상으로 한 신앙이기 때문에 아미타여래, 관음보살 등과 함께 가장 친근한 신앙대상으로 예배되었으며, 오늘날에도 많은 작품들이 남아있어 그 신행정도를 추측해볼 수 있다. 대표적인 작품으로는 일본 네즈미술관根津美術館소장 지장보살독존도(고려), 일본 젠도지善導寺소장 지장보살독존도(고려), 일본 이야다니데라彌谷寺소장 지장보살도(1546년), 청평사 지장시왕도(1562년), 일본 치온인知恩院 소장 지장보살본원경변상도地藏菩薩本

願經變相圖(1575년-1577년), 북지장사 지장시
왕도(1725년), 옥천사 지장보살도(1744년), 문
수사 지장시왕도(1774년), 통도사 명부전 지
장보살도(1798년), 선암사 대웅전 지장시왕
도(1849년), 흥천사 지장시왕도(1867년) 등이
있다.

651 지장삼존도 地藏三尊圖

지장보살도의 한 형식으로 지장보살과 그
협시인 도명존자道明尊子·무독귀왕無毒鬼

지장삼존도, 고려, 견본 채색, 239.4x130cm
일본 엔카쿠지圓覺寺 소장

王을 그린 불화. 지장보살의 좌협시로 도명
존자, 우협시로 무독귀왕을 배치하고 지장
보살 앞에 금모사자金毛獅子를 배치하기도
한다. 지장보살의 좌협시인 도명존자는 중
국 양주 개원사開元寺의 승려로 778년 지옥
사자에 의해 지옥에 가서 지장보살을 친견
한 후 다시 이 세상으로 돌아와 자신이 명
부에서 본 바를 세상에 알렸던 인물로, 당唐
이후 지장보살의 좌협시가 되었다. 그림으
로 표현될 때는 승려의 모습으로 합장을 하
거나 지장보살을 대신하여 석장錫杖을 들고
있기도 한다. 우협시인 무독귀왕은『지장
보살본원경地藏菩薩本願經』에 등장하는 귀
왕으로, 한 브라만의 딸이 어머니를 찾으러
지옥에 갔을 때 그녀를 대동하고 어머니가
고통을 받는 지옥세계를 보여주었고 이러
한 인연으로 지장보살의 좌협시가 되었다.
원유관遠遊冠을 쓴 왕의 모습으로 홀 또는
경궤經櫃를 들거나 합장하고 있는 모습으로
표현된다. 이 형식에 속하는 작품으로는 일
본 엔가쿠지圓覺寺소장 지장삼존도(고려)가
있다.

652 지장시왕도 地藏十王圖

지장보살도의 한 형식으로 지장보살삼존과
지옥의 시왕·권속을 함께 그린 불화. 당말
唐末에『불설예수시왕생칠경佛說預修十王生
七經』이 편찬된 이래 지장보살신앙과 시왕

지장시왕도, 1728년, 견본 채색, 178x229cm, 대구 동화사 대웅보전 소장

신앙이 결합하면서 생겨난 도상으로서 일찍이 돈황석굴사원에서부터 제작되기 시작하였으며, 우리나라에서는 고려시대 이래 조선 후기에 이르기까지 많은 작품이 제작되었다.

중앙의 지장보살삼존(지장보살·도명존자·무독귀왕)을 중심으로 왼쪽향우에 홀수의 왕과 판관判官·사자使者·동자童子·옥졸獄卒 등, 오른쪽향좌에 짝수의 왕과 판관·사자·동자·옥졸 등을 배치한 형식이다. 고려시대에는 범천梵天과 제석천帝釋天, 사천왕四天王 등이 함께 표현되었으며, 조선 전기에는 지장삼존과 시왕만 간단하게 표현되는 것이 특징이다. 조선 후기에 이르면 이외에 6도를 상징하는 6보살六菩薩과 선악동자善惡童子를 더 묘사하는 등 복잡한 형식을 띤다. 조선시대에는 지장보살도가 주로 명부전의 후불탱화로 봉안된 데 반하여, 지장시왕도는 대웅전이나 극락전 등 주전각의 좌우벽에 봉안되는 경우가 많았다. 대표적인 작품으로는 일본 세이카도분코미술관靜嘉堂文庫美術館 소장 지장시왕도(고려), 청평사 지장시왕도(1562년), 북지장사 지장시왕도(1725년), 문수사 지장시왕도(1774년), 흥천사 지장시왕도(1867년) 등이 있다.

653 지화 指畫 ⇒ 지두화

654 직공도 職貢圖

중국 풍속화의 한 화제畫題.* '공직도貢職圖', '술직도述職圖', '왕회도王會圖', '번객입조도蕃客入朝圖' 등으로도 불린다. 직공도는 중국 조정에 중국 주변 국가의 사신들이 공물을 바치는 조공朝貢 장면을 묘사한 그림으로, 외국 민족의 형상이나 풍속 등을 살펴볼 수 있다. 직공도는 육조六朝 시대부터 나타나기 시작하여 청대에 이르기까지 지속적으로 제작되었는데, 현전하는 직공도 중 가장 이른 시기의 작품이 양梁 직공도이다. 현재 양 직공도로 전해지는 작품들 중 중국국

직공도. 양 직공도 중 백제사신

가박물관中國國家博物館 소장의 양 〈직공도〉(송 모본)가 대표적이다. 당唐 구양순歐陽詢(557–641)의 『예문유취藝文類聚』에 의하면 양 〈직공도〉는 양 무제武帝의 일곱 번째 아들인 상동왕湘東王 소역蕭繹(후에 元帝, 재위 552–554)이 형주자사荊州刺史 재임(526–539년) 중에 무제의 즉위 40년을 맞아 주변국들이 양에 사자使者를 보내어 조공한 사실을 기록하기 위해 외국사신의 용모를 관찰하고 풍속을 물어 제작한 것이라 한다. 현재 이 양 〈직공도〉는 거의 소실되어 활국滑國·파사국波斯國·백제국百濟國·구자국龜玆國·왜국倭國 등 사자使者 12인의 도형圖形과 그 옆에 간단한 방제榜題만이 남아 있다. 이들 인물도는 각 나라 사자의 면모와 복식을 사실적으로 보여주고 있어 당시 사료로서 가치가 높다. 또한 인물 왼쪽 옆에 쓰여 있는 방제에는 그 나라의 정황과 역대 중국과의 교류의 사실이 기록되어 있다. 이 외국인의 형상 가운데 백제인의 모습도 볼 수 있어 흥미롭다.

이러한 직공도 제작의 전통은 염립본閻立本(?~673)의 〈직공도〉(당), 〈주방만이집공도周昉蠻夷執貢圖〉(당), 〈이역귀충도異域歸忠圖〉(원), 〈서려헌오도西旅獻獒圖〉(원), 〈모염립덕서려헌오도摹閻立德西旅獻獒圖〉(원), 사수謝遂의 〈직공도職貢圖〉(청), 김정표金廷標 등의 〈황청직공도皇淸職貢圖〉(청) 등으로 이어져 중국 각 왕조의 국제 교류 상황을 보여준다.

655 직부사자도 直符使者圖

염라대왕을 비롯한 여러 왕들이 망자亡者의 집에 파견하는 지옥사자地獄使者 중의 하나인 직부사자直符使者를 그린 그림. 보통 명부전의 시왕도 옆에 감재사자도監齋使者圖*와 상대하여 단독탱화로 봉안된다. 전령의 모습으로 머리에는 후두後頭에 양각兩角이 높게 꽂힌 익선관翼善冠같은 것을 쓰고 칼이나 창을 들고 말 앞에 서 있는 모습으로 표현된다. 직부라는 뜻은 '곧 가서 전한다'는 것으로, 흑의黑衣에 흑번黑幡을 들고 흑마黑馬를 타고 가서 왕에게 망자의 선악을 기록

한 두루마리를 전하는 사자의 기능을 뜻하는 것으로 생각된다. 『예수시왕생칠경』변상도(1246년간, 해인사 소장)에서는 바지를 입고 합장한 모습으로 묘사되었으며, 조선 후기의 작품에서는 두루마리를 들거나 창 또는 칼을 들고 있는 모습으로 표현된다.

직부사자도, 조선 후기, 견본 채색, 142.3x85.5cm, 국립중앙박물관 소장

656 직찰준 直擦皴

수직으로 붓을 문지르듯 내려그은 준皴.* 거칠거칠한 바위 표면의 질감을 나타내는 데 사용한다.

657 직폭 直幅

수직으로 거는 그림. 입폭立幅,* 괘축掛軸*과 동일.

658 진경산수 眞景山水

조선 후기에 크게 유행한 우리나라의 승경勝景을 묘사한 산수화. 실경산수實景山水*라고도 한다. 진경산수화의 전통은 문헌기록상 고려시대로 거슬러 올라갈 수 있고 조선시대의 독서당계회도*와 같은 기록화들에서도 실경을 배경으로 한 그림들을 찾을 수 있다. 그러나 조선시대 후기 진경산수 화풍의 형성과 발전을 정선鄭敾의 주도主導로 보

는 견해가 압도적이다. 즉 우리나라에 실재하는 경관景觀을 남종화에 바탕을 둔 정선 특유의 화풍으로 그린 산수화를 진정한 진경산수화의 시초로 보는 것이다. 정선의 금강산도, 인왕산을 비롯한 서울 근교近郊를 묘사한 여러 가지 산수화 등이 진경산수의 발달과 유행에 크게 기여하였다. '진경眞景,' 또는 '진경眞境'의 의미에 관하여 여러 가지 해석이 대두되고 있으나 "실제로 존재하는 우리나라의 승경勝景"이라고 보는 것이 타당할 것이다. 진경산수의 발달을 가능케 한 당시의 지성사적知性史的 배경에는 명明의 멸망에 따른 조선인들의 민족적 자아의식, 실학實學의 대두, 우리나라 지리와 산하에 대한 관심, 지식층의 여유旅遊와 기행紀行 문학의 유행 등 여러가지를 들 수 있다. 이에 따라 진경산수는 조선 후기의 화원畵員, 사대부 화가들의 구분이 없이 크게 유행하였다.

19세기 후반에 김정희金正喜 일파의 중국 남종화 예찬으로 한때 약간의 쇠퇴기를 맞기도 하였으나 한편으로는 민화에까지 저변확대 되는 현상을 보였으며, 근대를 거쳐 현대에 이르러 다시 크게 일어나고 있다. 조선 후기와 말기의 강세황姜世晃, 김홍도金弘道, 이인문李寅文, 최북崔北, 강희언姜熙彦, 정수영鄭遂榮, 김하종金夏鍾 등 수없이 많은 화가들이 금강산金剛山, 관동팔경關東八景,* 단양팔경丹陽八景* 등의 명승을 묘사한 진경산

수를 무수히 남겼다. 특히 금강산도와 관동팔경도는 19세기에 들어 민화의 소재로도

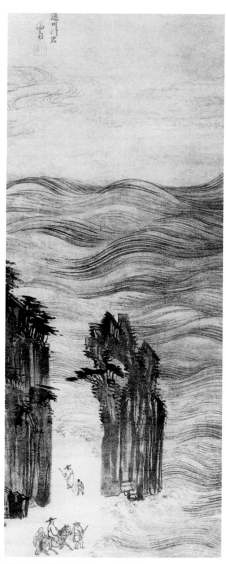

진경산수, 정선, 통천문암, 18세기, 간송미술관 소장

297

등장하여 형식화된 형태도 많이 그려졌다. 근현대의 이상범李象範·변관식卞寬植 등도 진경산수로 유명하다. 1998년 한반도 분단 이후 처음으로 재개된 금강산 관광과 더불어 현대적인 금강산 진경산수도가 다수 등장하였다.

경기전, 전주

659 진양성도 晉陽城圖

진주晉州의 옛 시가지를 진양성을 중심으로 하여 지도地圖 체제로 그린 그림. 진양은 진주의 조선시대 명칭이다. 진주의 남강南江, 산성을 중심으로 옛 시가지와 성문, 촉석루矗石樓, 서장대西將臺 등 구조물이 표시되어 있다. 평양의 기성도箕城圖*와 더불어 조선시대 도시의 그림으로 유명하다.

660 진영 眞影 ⇒ 조사도, 초상화

661 진전 眞殿

국왕의 초상화인 어진御眞*을 봉안하고 제향祭香하기 위한 건물. 우리나라는 삼국시대부터 이미 이러한 건물의 기록이 있으며 고려시대에는 대체로 송宋의 제도를 모방한 진전 제도가 있었다. 그러나 조선시대에 오면 국초부터 태조의 초상화를 모시는 진전, 기타 여러 왕들의 초상화를 모시는 진전을 두었다. 태조의 어진은 서울의 문

소전文昭殿, 그리고 태조와 연관이 있는 다섯 군데, 즉 경주의 집경전集慶殿, 전주의 경기전慶基殿, 평양의 영숭전永崇殿, 개성의 목청전穆淸殿, 영흥의 준원전濬源殿 등 모두 여섯 군데에 두었다. 경복궁에는 선원전璿源殿을 두어 역대 임금과 왕비의 초상화를 모셨다. 이러한 체제는 중간에 약간의 변화를 보이면서 계속되다가 임진왜란 이후 많은 진전과 어진들이 소실되어 후에는 큰 변화를 보였다. 숙종肅宗년간에 서울에 이전의 남별전南別殿을 개칭하여 영희전永禧殿이라 하였고, 숙종 사후 창덕궁에 선원전璿源殿을 설치하였다. 6·25 사변 이후 남한에는 전주의 경기전만이 보존되어 있으며 이곳에는 1872년 모사된 태조의 어진이 보관되어 있다.

662 진찬·진연도 進饌 進宴圖

조선시대 궁중에서 베풀어진 대·소 연회宴會의 장면을 묘사한 그림. 국왕의 생일,

기로소耆老所에 입소入所한 것을 기념하는 잔치, 대비大妃나 대왕대비大王大妃의 사순四旬·육순六旬·팔순八旬 등 크게 경축할 만한 행사가 있을 때 경축연의 장면을 여러 폭의 병풍으로 묘사하였다. 19세기에는 팔폭, 또는 십폭으로 증가하여 대개 이틀 동안 주야로 베풀어진 연회의 장면들을 차례대로 묘사하였다.

진찬은 진연보다 비교적 간소한 연회를 이른다. 19세기 연회장면은 외연外宴진찬, 내연內宴진찬을 구별하고 병풍의 두 폭을 연이어 근정전勤政殿과 같은 건물 앞에 흰 천막을 치고 신하들이 줄지어 경하敬賀드리는 모습, 각종 정재呈才, 즉 가무歌舞, 기예를 연출하는

진찬·진연도, 무신진찬도병, 8폭 중 제1,2폭, 1848년,
국립전주박물관 소장

장면 등이 화려하게 펼쳐진다. 제일 마지막 폭에는 행사명, 날짜, 그리고 행사의 진행을 담당하였던 관원들의 명단인 좌목座目이 적혀있다. 이들 병풍은 행사가 끝난 후 내입內入, 즉 궁중에 남겨두는 용도와 행사에 관여하였던 관원들이 나누어 갖는 계병禊屛*으로 제작되었으므로 같은 행사의 그림이 여러 점 있을 수 있다. 19세기 이후의 진찬·진연도 그림들은 해당 의궤儀軌*에 상세하게 목판화 도설圖說*이 있어 약간의 변화는 있으나 그 형식에서는 대개 비슷하게 그려졌다. 병풍 이외에도 족자簇子나 화첩으로 제작되기도 하였다. 이들 진찬·진연도는 조선시대의 궁중 풍속, 의식儀式, 음악, 무용 등을 연구하는 데 중요한 자료가 된다.

18세기의 대표적인 예로는 여섯폭으로 된 1744년의 〈숭정전갑자진연도崇政殿甲子進宴圖〉(국립중앙박물관)를 들 수 있고, 한폭의 축화로 된 것은 같은 해 〈종친부사연도宗親府賜宴圖〉(서울대 박물관) 등이 있으며 19세기의 예로는 1848년 〈무신진찬도병戊申進饌圖屛〉(국립전주박물관) 등 다수가 있다.

663 징심당지 澄心堂紙

송·원대 화가들에 의해 가장 선호되었던 최고급 종이. 표면이 매우 부드럽고, 질 좋고 얇은 종이다.

664 차비대령화원 差備待令畵員

예조禮曹에 속해 있는 도화서圖畵署* 소속의 화원畵員 가운데 어제御製 등서謄書와 인찰印札 등을 전담시키기 위해 특별히 차출된 화원을 말한다. '차비差備'라는 말을 조선시대 궁중에서는 된소리를 피해 '자비'로 발음하였다는 견해에 따라 '자비대령화원'*이라고도 하나 이 항목에서는 현대식 발음을 따른다. 차비대령화원이 언제부터 있었는지는 자세히 알려지지 않았으나 영조대에 이미 운영되어 오던 것을 정조 7년(1783)에 규장각奎章閣을 확장하여 규장각의 차비대령화원제도를 확립하였다. 공식적인 인원은 10명으로, 도화서 화원들 가운데 녹취재祿取才* 시험을 통해 선발하였다. 시험은 산수, 인물, 누대樓臺, 영모, 초충, 속화俗畵* 중 하나를 택하여 그리게 하였으며, 삼차三次까지 치렀다. 이러한 시험문제와 채점 결과는 1779년(정조 3)부터 1883년(고종 20)까지 약

105년에 걸쳐 기록된 규장각의 『내각일력內閣日曆』*에 상세히 기록되어 있어 당시 국왕을 중심으로 한 사대부들의 취향이나 화가들간의 우열優劣을 가늠할 수 있어 회화사 연구에 많은 자료를 제공해 준다.

규장각 차비대령화원은 본래 도화서 화원이므로 도화서의 일도 수행하였으나 일반적인 의례적인 도사보다는 규장각 소관의 어제 인찰을 전담하며, 규장각 간행도서의 인찰에도 참여하는 등 보다 중요한 일을 담당하였다. 따라서 이들은 도화서 화원으로서의 권위와 기회는 그대로 보장받으면서도 관직과 녹봉에서는 일반 화원들과는 달리 특별 대우를 받았다. 이런 특혜는 화원들간의 치열한 경쟁과 불만을 야기하기도 하였지만 화원들을 사회경제적으로 뒷받침해줌으로써 그들의 노고에 대한 정당한 대가를 지불하여 이들을 장려하는 한편 화원들을 재교육시킴으로써 회화의 수준이 향상되는 데에도 기여하였다.

665 착색 着色 ⇒ 설색

666 찬삼점 攢三點

한 군데로부터 위로 뻗어나간 세 개의 점. 개자점个字點*과 같은 점이지만 완전히 반대 방향으로 찍힌 것. 나뭇잎이나 잔가지를 묘사하는데 사용된다.

667 찬삼취오점 攢三聚五點

 셋, 혹은 다섯 개 씩 서로 얽혀 있는 나뭇잎을 묘사하는 점.

668 찰염 擦染

먹이나 색채를 촉촉이 문지르듯 칠하는 기법. 서서히 물이 스며들 듯 변하는 효과를 낸다.

669 창록 蒼綠

회색빛이 도는 녹색. 초록草綠*과 자석赭石,* 즉 붉은 흙빛 안료를 섞어서 만든다. 첫 서리 내리는 풍경이나 가을 산이나 길을 묘사하는 데 사용한다.

670 책가도 冊架圖 책거리그림

서책書冊 · 고동기古銅器 · 삽화병插花瓶 · 소과반蔬果盤 · 붓 · 벼루 · 연적 등의 기물器物이 나열된 다층 다간의 책가冊架, 즉 서가를 투시화법透視畵法과 명암법明暗法을 사용해 사실적으로 그린 진채장식화眞彩裝飾畵. 조선 후기 문방도文房圖의 여러 유형 가운데 하나. 책거리 · 서가도書架圖라고도 한다. 책가도에 등장하는 다양한 모티프들은 문인文人들의 문방청완취미文房淸玩趣味와 관련된 기물들로, 문인문화가 본격적으로 발달한 북송대北宋代 이후 각종 고사인물화故事人物畵,* 청공도淸供圖*의 주요 모티프로 등장하였고, 주로 문인들의 면학勉學이나 출세, 부귀를 상징하였다. 이들 문방청완 기물을 다층 다간의 다보각多寶閣에 배열하여 묘사한 다보각경多寶閣景은 중국에 서양화법이 유입된 명말 청초明末淸初 이후 그려졌고 그 전통이 조선 후기 서양화법의 유입과 더불어 우리나라에 들어와 책가도의 유행을 낳게 한 것으로 보인다.

우리나라의 책가도는 중국의 다보각경을 직접적인 연원으로 한다. 이규상李奎象의 『일몽고一夢稿』* 중 「화주록畵廚錄」, 정조正祖의『홍재전서弘齋全書』「일득록日得錄」* 중 '문학文學' 등의 기록을 참고로 할 때, 책가도는 실물과 같은 입체적 사실감으로 인해 많은 사람들의 호기심을 자극하였고, 그림

책가도, 견본 채색, 175.3x48.3cm, 삼성미술관 리움 소장

의 중심 소재인 서책과 그 상징성이 학문을 숭상한 당시 조선사회의 기호와 일치하여, 왕실은 물론 민간에서도 널리 성행하였다. 18세기 후반 이후에는 규장각奎章閣 자비대령화원差備待令畵員* 녹취재祿取才*의 정식 화과畵科*로 성립한 '문방文房' 화과의 세부 화제畵題로 등장하기 시작하였으며, 김홍도金弘道, 이종현李宗賢, 이윤민李潤民, 이형록李亨祿 등의 화가가 뛰어난 기량을 보인 것으로 알려져 있다.

특히 이형록은 문헌기록에서 뿐만 아니라 현존작품에서도 다수의 은인隱印이 발견되어 명실공히 책가도의 명수名手로 간주된다. 현존작 대부분은 19세기 이후의 작품이며, 작품에 나타난 화가 기량에 따라 화원 양식의 책가도와 민화 양식의 책가도로 나뉜다. 화원 양식의 책가도는 숙련된 투시화법과 명암법의 사용으로 고도의 사실감을 보이지만, 서양의 일점투시화법一點透視畵法과는 달리 책가 중앙의 수직축과 수평축에 여러 개의 소실점을 가진다. 대표작에는 삼성미술관 리움 소장의 이형록 〈책가도〉, 개인소장의 강달수 〈책가도〉 등이 있다.

민화 양식의 책가도는 투시의 규칙이 완전히 무너지고, 책과는 관계가 없는 수복壽福과 다산多産의 의미가 있는 과일, 채소 등은 물론 족두리 · 어항 · 빗자루 · 담뱃대 · 안경 등 각종 물건이 함께 그려졌다. 즉 유교 사회의 책을 숭상하는 마음과 토속적인 신앙이 어울려 독특한 회화세계를 보이며, 구성이나 색채 표현기법에서 현대적인 감각을 보여주는 작품이 많다.

671 책혈 冊頁

화첩畵帖과 같은 말. 일혈一頁은 화첩의 한 면을 말하며 일책一册은 화첩 전체를 말한다.

672 척리달마도 隻履達磨圖

선종화禪宗畵*의 화제 중의 하나. 달마達磨

가 한 짝의 가죽신만 신고 서쪽으로 돌아갔다는 척리서귀隻履西歸의 고사를 도해한 그림이다. 고사에 의하면 중국 불교계에서 선종의 세력이 확산되자 보리류지菩提流支, 광통율사光統律師 같은 교종의 스님들이 여러 차례 음식에 독약을 넣어 달마를 죽이려 하였으나, 달마는 그때마다 독약을 토해내어 무사하였다. 나중에는 그것을 물리치지 않고 제자들이 지켜보는 가운데 열반에 들었는데, 그는 관속에 한 짝의 신발만 남겨둔 채 서천西天으로 돌아갔다고 한다. 그후 위나라의 사신 송운宋雲이 인도에 갔다가 돌아오는 길에 총령蔥嶺(파미르고원)에서 신발 한 짝만 손에 들고 있는 달마를 만났다고 하여 이 이야기를 들은 사람들이 달마의 묘를 파보니 신발 한 짝만 남아있었다고 한다. 그림의 형식은 신발 한 짝을 들고 서있는 달마를 그린 것과 짚신 한 짝을 매단 긴 석장을 들고 걸어가는 달마를 묘사한 것 등이 있다. 대표적인 작품으로는 석정石鼎의 〈척리달마도〉(1973년)가 있다.

천룡도, 1792년, 경남 양산 통도사 소장

673 천강 淺絳

엷은 보라색에 가까운 붉은 색. 담자淡赭* 색과 비슷하지만 좀 더 깊은 색이며 수묵담채화에 사용된다.

674 천룡도 天龍圖

신중화神衆畫 형식의 하나로 위태천韋駄天과 천룡팔부중天龍八部衆을 함께 그린 그림. 천룡은 불법을 수호하는 여덟 신장, 즉 팔부중八部衆을 일컫는 말로서, 천天 · 용龍 · 야차夜叉 · 건달바乾達婆 · 아수라阿修羅 · 가루다迦樓羅 · 긴나라緊那羅 · 마후라가摩睺羅伽 등을 말한다. 투구에 갑옷을 입고 칼이나 창 등을 들고 있는 무장상으로 표현되는 것

이 보통이지만, 야차는 머리카락이 화염처럼 불타는 모습, 건달바는 사자관獅子冠을 쓴 모습, 아수라는 해와 달·칼 등을 들고 있는 모습, 가루다는 새머리에 용을 먹는 모습, 마후라가는 뱀이 표현된 관을 쓴 모습으로 표현되기도 한다. 천룡의 대장격인 위태천韋駄天 Skanda은 사건타私建陀·건타建陀 또는 위태韋駄·위타韋陀라고도 불린다. 원래는 브라만교의 신으로서 시바Shiva 또는 아그니Agni 火天의 아들이며, 천군天軍의 대장 또는 제악諸惡을 소제消除하는 신으로 신앙되었다. 불교에서는 불법수호의 신, 특히 가람수호伽藍守護의 신으로 신앙되었으며, 『금광명경金光明經』 및 『대반열반경大般涅槃經』 등에 나타난다. 또한 남방천왕南方天王인 증장천增長天의 8대장군의 하나이자 귀신을 통솔하는 신으로 석가모니의 열반 때 유법호지遺法護持를 담당하였다고 한다. 위태천의 형상에 대하여 언급한 경전은 없지만 몸에는 갑옷을 걸치고 합장한 팔 위에 보검寶劍을 받들고 있는 모습이 보편적이다. 조선 후기 신중도에 묘사된 위태천은 머리에 새 날개깃으로 장식된 화려한 투구를 쓰고 합장하여 보검을 받들거나 두 손으로 검을 집고 서있는 모습으로 표현된다. 화면에 표현되는 권속은 적게는 10구에서 많게는 20구 정도에 이른다. 보통 제석도*와 함께 조성된다. 대표적인 작품으로는 서울 석굴암 천룡도(1745년), 통도사 천룡도

(1792년) 등이 있다.

675 천불도 千佛圖

과거 장엄겁莊嚴劫·현재 현겁賢劫·미래 성수겁星宿劫의 삼겁三劫에 각각 나타나는 천 명의 부처를 그린 그림. 보통 천불이라 할 때는 현겁의 천불, 즉 구류손불拘留孫佛·구나함모니불拘那含牟尼佛·가섭불迦葉佛·석가모니불·미륵불에서 천번째 누지불樓至佛까지를 말한다. 『약왕경藥王經』에는 삼겁 천불의 첫 번째 부처와 마지막 부처의 이름이 알려져 있고, 『현우경賢愚經』에는 현

천불도, 선운사 천불도(5폭 중 1), 1754년, 견본 채색, 195x140cm, 동국대학교박물관 소장

겁천불의 이름이 밝혀져 있다. 천불도는 원칙적으로 현재의 현겁賢劫에 출현하는 천불을 그린 그림을 말하지만, 과거의 장엄겁에 출현하였던 과거천불過去千佛과 미래의 성수겁에 출현할 미래천불未來千佛의 삼천불三千佛을 함께 묘사한 그림 역시 천불도라 부르기도 한다. 그림의 형식은 삼천불을 모두 한 폭에 그리는 경우, 천불씩 각기 그리는 경우, 현재 천불만 그리는 경우 등이 있다. 그림의 구성은 법신불法身佛 · 화신불化身佛 · 보신불報身佛의 삼존과 오방불五方佛을 중심으로 주위에 천불을 표현하는 형식을 취한다. 용문사 천불도(1709년)는 한 줄에 42~43구의 천불을 1폭에 모두 그렸으며, 선운사 천불도(1754년)는 석가모니불을 중심으로 아미타불, 약사불의 삼세불과 비바시불毗婆尸佛 · 시기불尸棄佛 · 비사부불毗舍浮佛 · 구류손불 · 구나함모니불 · 가섭불 · 석가모니불의 과거7불을 비롯하여 모두 130구의 부처를 그린 주불도主佛圖 1폭, 210구의 부처를 그린 2폭, 225구의 부처를 그린 2폭 등 총 5폭으로 이루어져 있다. 광덕사 삼천불도는 한 폭에 천불씩 모두 3폭에 3천불을 표현하였다.

천수관음도, 고려, 견본 채색, 93.8x51.2cm, 삼성미술관 리움 소장

676 천수관음도 千手觀音圖

천개의 손과 천개의 눈을 가진 천수관음보살千手觀音菩薩 Sahasrabhuja을 그린 그림.

천수관음은 천수천안관음千手千眼觀音이라고도 하며, 천 개의 자비로운 눈으로 중생을 응시하고 천 개의 자비로운 손으로 중생을 제도한다고 한다. 654년에 번역된 『다라니집경陀羅尼集經』 이후 많이 조성되었는데, 보통은 11면의 얼굴에 천 개의 손을 지니며 천 개의 손바닥 각각에 하나씩의 눈이 표현된다. 『천수천안경千手千眼經』에는 "과거세에서 미래세의 일체 중생을 구제한다는 대비심다라니大悲心陀羅尼를 듣고 환희하며,

일체 중생을 이익되게 하고 안락하게 하기 위하여 몸에 천수천안이 생겨나게 하라."고 서원하여 천수천안의 모습이 되었다고 기록하고 있다. 천수관음이 그림이나 조각으로 표현될 때는 천 개의 손과 눈을 모두 표현한 경우도 있으나, 18비臂 또는 40비로 표현되는 경우가 많다. 손 각각에는 눈이 표현되어 있고, 각 손마다 각기 다른 지물을 들었다.

우리나라에서는 8세기 경부터 천수천안관음보살이 널리 신앙되고 제작된 것 같다. 『삼국유사』에는 신라의 화가인 솔거率去가 분황사 벽에 그린 천수천안관음도가 눈먼 아이의 눈을 뜨게 해주었다는 이야기가 전한다. 고려시대의 천수관음도(삼성미술관 리움 소장)는 바위 위에 피어난 연화좌 위에서 관음보살이 결가부좌하고 있으며 화면 왼쪽 구석에는 선재동자善財童子가 합장하며 관음을 우러러보고 있다. 얼굴은 11면이며 중앙의 두 손을 제외한 40개의 손에는 각각 지물을 들고 있다. 둥근 얼굴에 호형弧形의 눈썹, 지긋이 반개한 눈, 작은 입과 수염 등이 전형적인 고려 불화의 모습을 보여 준다. 이 작품은 고려시대에 천수관음 신앙이 있었음을 보여주는 귀중한 예다. 조선 전기에도 유사한 도상의 작품이 제작되었으며, 조선 후기에는 물결 위로 솟아오른 연화대좌 위에 결가부좌한 천수관음을 용왕과 선재동자가 좌우에서 예배하는 모습의 도상

이 유행하였다

677 천여 天如

조선 후기 전남지역에서 활동하던 화승畫僧.* 당호堂號 금암당錦巖堂. 1794년-1878년. 나주인. 예운산인猊雲散人. 최동식崔東植이 찬한 〈고종문대덕금암대선사전故宗門大德錦巖大禪師傳〉에 의하면 이름은 천여天如, 호는 금암錦巖, 속성은 나씨羅氏로 1794년 4월 초8일 아버지 경인景仁과 어머니 회진會津 박씨朴氏 사이에서 태어났다고 한다. 1808년(15세) 선암사의 물암대사勿庵大師에게 출가하여 17세때 구족계具足戒를 받았다. 17~18세경 금파金波 도일道鎰을 스승으로 그림 그리는 것을 시작하여 85세 입적할 때까지 70여년간을 선암사에 주석하면서 많은 작품을 남겼다. 1837년에는 선암사 불조전의 53불을 개금하고 팔상전과 원통각을 단청하였으며, 팔도총림八道叢林의 불사佛事에 응하지 않은 것이 없을 정도로 활발하게 활동하였다. 1839년에는 대비주大悲呪를 백만번 외우고 가타송伽陀頌 1편을 지었는데 영가永嘉의 증도가證道歌와 쌍벽을 이룰 정도였다고 한다. 현존하는 작품은 30점이 넘는데, 초기의 작품은 많지 않고 대부분 40세 이후의 것이며, 주 전각의 후불화後佛畫에서 산신도山神圖*같은 소작에 이르기까지 다양하다. 1830년경까지는 주로 스승인

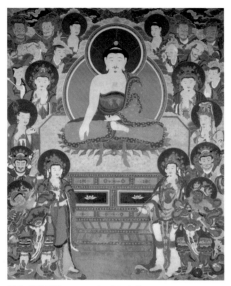

천여, 영산회상도, 1856년, 견본 채색, 402.0x308.5cm,
부산 장안사 대웅전 소장

로운 도상을 만들어 내었다. 또 진채眞彩 위
주의 불화에 담채적淡彩的 기법을 적극 활
용하였으며, 공간을 잘 활용하는 구성의 묘
와 조화로운 인물 표현, 섬세한 필선, 부드
러운 색채 등에서 뛰어난 재질을 보여주었
다. 그의 화맥은 선암사 · 송광사 · 태안사
등에서 활동하던 일운日芸-태원太原-취선
就善-문화門和-묘영妙英*-천희天禧 등으로
계승되어 19세기 후반 전라도지역 불화계
를 주도하였다. 대표적인 작품으로는 천은
사 극락보전 신중도(1833년), 금탑사 극락전
아미타도(1847년), 선암사 대웅전 삼장보살
도(1849년), 장안사 대웅전 영산회상도(1856
년) 등이 있다.

도일道鎰과 교환敎桓, 면순勉詢 등의 밑에
서 보조화사로서 활동하였고, 1830년 이후
1860년경까지 수석화사로서 많은 제자들
을 거느리고 활발하게 작업하였다. 1860년
이후 입적할 때까지는 주로 소규모 탱화를
많이 제작하였으며, 85세까지 주로 불사를
계속 하였다고 전한다. 그는 18세기 전라도
에서 활동하였던 의겸義謙*의 전통을 이어
받아 전통적인 양식과 도상에 충실히 입각
하여 작업하였으나 점차 전통적인 도상을
응용하고 변용하여 새로운 도상을 창출해
내었다. 전통적인 초본草本을 이용하면서도
인물의 위치를 바꾼다거나 인물을 가감시
키는 등 초본을 변용하여 응용함으로써 새

678 천지 天地

축화軸畵에서 그림을 둘러싼 비단 사양四鑲*
부분의 아래와 위 부분. 즉 최상단과 하단
부분. 대개 사양을 흐린색 비단으로 하고
천지는 이와 대조되는 색의 비단을 사용한
다. 윗 부분(천天)이 아랫부분(지地)보다 넓으
며 이 부분에는 풍대風帶*가 부착되어 있다.
축화 도 참조.

679 천지명양수륙잡문 天地冥陽水陸雜文

1581년에 승려 정순正淳이 간행한 수륙재水
陸齋에 관한 불교의식집. 목판본. 상 · 하 2

권으로, 상권에는 수륙재의 유래와 그 의미를 밝힌 수륙연기水陸緣起와 표장表章, 방문榜文, 하권에는 각종 소문疏文과 첩문牒文, 윤단도輪壇圖 등 수륙의식에 사용하는 글이 수록되어 있다.

680 천지명양수륙재의 天地冥陽水陸齋儀

조선시대 지환智還이 엮은 의식집. 수륙재문水陸齋文 중에서 널리 사용되는 것을 추려 모은 것으로서 1721년 삼각산 중흥사重興寺에서 개간한 것과 1739년 곡성 도림사에서 개간한 것이 있다.

681 철괴도 鐵拐圖

도석인물화道釋人物畵* 화제 중의 하나로, 8선八仙 중의 하나인 철괴鐵拐를 그린 그림. 철괴는 속성이 이씨였기 때문에 이철괴李鐵拐 또는 철괴리鐵拐李라고도 한다. 『열선전전列仙全傳』에 의하면 그는 원래 성질이 남달랐으며 일찍 도를 깨우쳤다고 한다. 하루는 친구인 노군老君과의 약속 때문에 화산華山에 가면서 제자에게 "내 육신이 여기에 있다. 혹시 내 혼이 7일을 놀고도 돌아오지 않으면 비로소 내 육신을 처리해라"라고 부탁하였는데, 제자는 어머니의 병 때문에 빨리 가봐야 했으므로 6일 만에 육신을 처리해버렸다. 철괴가 7일만에 돌아와 보니 육

철괴도, 심사정, 18세기, 국립중앙박물관 소장

신이 없어서 혼을 의탁할 곳이 없었다. 이에 죽은 거지의 시체를 빌어 다시 살아나게 되었고, 그래서 그의 형색은 절뚝거리고 추악하지만 그것이 본질은 아니라고 전하고 있다. 이러한 고사 때문에 철괴는 항상 지팡이를 가지고 다니는 거지의 형상으로 표현되며, 혼백을 분리시킬 수 있는 능력의 표현으로서 혼을 담아가지고 다니는 호리병이 상징적으로 그려졌다. 심사정沈師正의 〈철괴도〉(국립중앙박물관 소장)가 전한다.

682 철선묘 鐵線描

굵고 가는데가 없이 두께가 처음부터 끝까

지 똑같은 꼿꼿하고 곧은 필선으로, 매우 딱딱하고 예리하여 철사와 같은 느낌을 자아낸다. 붓을 세워 강하게 베풀고 선이 길며 인물화에 사용된다. 명대明代 추덕중鄒德中(생몰년 미상)의 『회사지몽繪事指蒙』*에 열거된 묘법고금描法古今 십팔등十八等 가운데 하나다.

683 철선준 鐵線皴

철사와 같은 곧은 필선의 준으로 수직으로 연결된 바위를 나타내는데 사용된다.

684 철유 喆侑

조선 말기의 화승. 당호堂號는 석옹당石翁堂. 1851~1917년. 함경북도 명천군에서 출생하였으며, 18세 때(1868년) 함경남도 연변 석왕사釋王寺에서 출가하였다. 건봉사의 화승 중봉中峰 혜호慧皓를 스승으로 불화수업을 받았으며, 주로 금강산을 중심으로 활동하여 축연과 함께 금강산화문金剛山畵門으로 알려져 있다. 『근역서화징槿域書畵徵』*에 의하면 철유는 불화 뿐 아니라 산수화에서도 이름이 있었다고 하는데, 현재 1875년에 그린 〈산수도〉(개인소장)가 1점 남아있다. 또한 그는 진채불화 뿐 아니라 수묵담

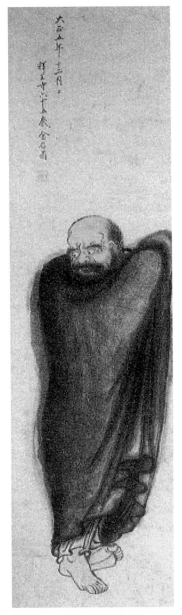

철유, 달마도, 일본 도쿄 홍법원 소장

채화 및 수묵달마도를 잘 그렸는데, 힘있는 필묵과 공필법工筆法을 결합하여 묘사한 달마도는 철유의 필법이 가장 잘 구현된 작품으로 평가된다. 이외에도 초상화를 잘 그려 윤용선초상화尹容善肖像畵 등 당시 고관들의 초상화를 그렸으며, 화승으로서는 유일하게 자화상을 남기기도 하였다. 철유의 작화적作的 특징은 전통불화, 초상화, 산수화 등에 보이는 공필법과 달마도의 대담하면서도 거친 필묵법 등이 함께 사용된 점을 들 수 있다. 대표적인 작품으로는 〈달마도〉(일본 동경 홍법원 소장 및 통도사성보박물관 소장), 신흥사 신중도(1875년), 〈산수도〉(개인소장), 〈자화상〉(간송미술관소장) 등이 있다.

685 첨두점 尖頭點

위가 뾰족한 점. 붓끝을 이용하여 짧고 곧으며 수직으로 찍는 점. 바위나 산 위, 또는 평지에 찍어 풀, 먼 산의 나무 등 여러 가지 식물을 표현하는데 사용되며 때에 따라서는 그저 산이나 바위 표면에 생기를 불어넣기 위한 수단으로도 사용되는 가장 널리 쓰이는 기법이다.

686 청공도 清供圖

화훼花卉를 꽂은 삽화병揷花瓶, 소과蔬果, 고동기古銅器, 문방구文房具 등 길상적吉祥的

청공도, 강세황, 청공지도, 18세기, 비단에 담채, 각 23.3x39.5cm, 선문대학교박물관 소장

의미를 지닌 기물을 청공清供(정결하게 바침)의 개념 하에 배합하여 화면의 중앙에 부각시킨 그림. 북송대 이후 문방청완취미의 발달과 함께 청공의식이 성행하게 되면서 그려지기 시작하였고, 주로 원단元旦의 〈세조도歲朝圖〉나 단오端午의 〈단오도端午圖〉 등 절령화節令畵로 제작되었다. 명말明末『십죽재전보十竹齋箋譜』(1644)에서는 독립 화목畵目으로 등장하였으며, 청말清末 임백년任伯年, 조지겸趙之謙, 오창석吳昌碩 등의 화가에 의해 크게 성행하였다. 우리나라에는 고려말 이전에 전래되어, 조선 후기 이래로 활발히 제작되었다. 대표작으로는 강세황姜世滉의 〈청공지도清供之圖〉(선문대박물관 소장)와 안중식安仲植의 〈시창청공詩牕清供〉 등 조선말의 각종 기명절지도器皿折枝圖*를 들 수 있다.

687 청록산수 靑綠山水

청색과 녹색을 주로 사용하여 그린 채색 산수화. 산악을 명확한 윤곽선으로 모양을 잡아 멀리 있는 산은 군청색群靑色 계통으로, 앞산은 녹청색으로 채색한다. 산정과 산골의 능선에는 녹청색에다 다시 군청을 겹쳐 칠하는 수가 많고 금니金泥*를 병용하는 일이 있기 때문에 금벽산수金碧山水*라고도 하며 화려하고 장식성이 강하다. 당대唐代의 이사훈李思訓 · 이소도李昭道 부자에 의해 양식적으로 완성되었으며 요녕성遼寧省 법고法庫에 위치한 10세기 후반으로 편년編年된 요대遼代 분묘 출토의 산수화에도 그 영향이 보인다. 채색과 공필工筆*을 요하는 청록산수는 수묵산수화가 보급된 송대 이후부터는 의고적擬古的, 복고적인 화풍으로 생각되었고, 명말에 전개된 남 · 북종화의 가름에서 북종화北宗畵*로 구분되어 품격이 낮은 것으로 여겨지게 되었다. 청록산수화를 잘 그린 대표적인 작가로서는 남송의 조백구趙伯駒, 조백숙趙伯驌, 원대의 전선錢選, 명대의 석예石銳, 구영仇英등이 있다. 우리나라에서도 일찍부터 청록산수도가 그려졌을 것으로 추정되나 남아있는 예는 거의 조선시대 그림들이다. 조선 중기 이후의 계병禊屛*에서 행사 장면 이외의 산수도라든지 오봉병五峯屛,* 십장생十長生*등이 이 기법으로 그려진 예들이 있고, 조선시대 선비화가로는 드물게 조속趙涑이 〈금궤도金櫃圖〉를 이 화법으로 그렸다.

688 청명상하도 淸明上河圖

청명절淸明節(음력 3월 초. 보통 한식寒食 하루 전날이거나 같은 날)에 북송의 수도 변경汴京(현재의 開封) 내외의 번화한 시민들의 생활을 묘사한 풍속화. 가장 대표적인 그림은 북송

청명상하도, 부분, 구영九英, 명대, 중국 요녕성박물관 소장

말 한림학사翰林學士를 지냈던 장택단張擇端의 〈청명상하도〉(북경 고궁박물원 소장)다. 이 그림에는 금金 장저張著의 1186년 발문이 있으며, 그림에 묘사된 장면들은 남송 맹원로孟元老의 『동경몽화록東京夢華錄』(1147) 자서自序에 서술된 북송 수도 변경汴京의 풍물묘사와 비교가 가능하다. 후대에 그려진 모든 〈청명상하도〉의 모본이 된 이 그림은 청명절 날 변경 도성 내 시민들의 생활상을 긴 두루마리에 실감나게 묘사하였다. 청명절은 24절기 중 다섯째로 춘분春分과 곡우穀雨 사이에 위치하며 이 시기부터 날이 풀리면서 화창해지기 때문에 청명淸明이라 하였고 농가에서는 농사철에 들어갔다.

변경은 변하汴河가 흐르는 수도라는 뜻이며 변경을 가로지르는 변하 양쪽에는 제방이 쌓여있었고 강 중간에는 커다란 무지개다리 홍교虹橋가 놓여 있었다. 청명절이 되면 이 다리 위에서 큰 시장이 열리고, 상인들과 여행자, 유람객들이 모두 모여 절기를 즐기는 장관을 이루었다.

〈청명상하도〉는 일반적으로 크게 세 부분으로 구성되어 있는데 두루마리가 시작되는 우측에는 도성 밖에서 시장으로 가는 사람들의 모습이 다양하게 그려져 있으며, 가운데는 홍교를 중심으로 열린 시장, 모여든 사람들, 다리 좌우에 돛대를 늘이고 있는 상선商船이 번화한 청명절의 모습을 잘 보여주고 있다. 마지막에는 성안의 시전市廛과 누관樓館의 모습이 보이고, 행인, 걸인, 장인匠人의 여러 계층의 수많은 사람들의 매매賣買, 가무歌舞, 사냥, 유람, 싸움 등의 생활상이 다양하게 묘사되었다. 건물과 상점을 배경으로 수레, 가마, 노새와 말 그리고 소 등 동물들이 활기차고 생동감 있게 사실적으로 묘사되어 번성하였던 변경의 문물과 풍속을 한 눈에 알 수 있게 해 주는 최고의 풍속화로 간주된다.

장택단의 〈청명상하도〉는 현재 약 40개의 이본異本들이 전한다. 대만 고궁박물원故宮博物院에는 7점이 작품이 남아 있는데 장택단의 〈청명상하도〉임본臨本 두 점과 명대 구영仇英(1509?-1559?)의 〈청명상하도〉 1점, 청대 심원沈源과 원본院本의 작품 각각 1점 등 총 7점이 소장되어 있다. 〈청명상하도〉는 송대 이후에도 꾸준히 그려졌는데 이것은 북송대의 태평성세를 이상으로 삼았기 때문이었다.

조선에도 〈청명상하도〉가 전해졌는데 대표적인 기록은 관아재觀我齋 조영석趙榮祏(1686-1761)이 1704년 구영의 〈청명상하도〉를 보고 쓴 글이다. 조영석은 〈청명상하도〉를 통해 북송대의 변경을 '관풍찰속觀風察俗'한 뒤에, 이 그림이 풍속과 문물제도를 알 수 있게 해주는 유익함에 있다고 하였다. 이 주제는 특히 18세기 후반 풍속화 발달에 영향을 주면서 정조시대에 많이 그려진 성시전도成市全圖*의 제작에 큰 영향을

주었다.

689 청수자추선 淸水煮硾宣

대나무의 섬유를 맑은 물에 끓여 눌러서 만든 선지宣紙.* 한 겹으로 매우 얇지만 단단하며, 눌린 자국이 선명하지 않다.

690 청죽화사 聽竹畫史

조선 후기 문인 남태응南泰膺(1687–1740)의 문집인 『청죽만록聽竹漫錄』의 별책에 실려 있는 화평. 남태응은 윤두서尹斗緖나 김진규金鎭圭, 심사정沈師正, 정선鄭敾 등 당대의 화가들과 활발한 교류를 가지면서 화가들에 대한 품평, 작품에 대한 비평 등을 행하였는데, 그 안목이 높고 내용이 체계적이다. 『청죽화사』는 「화사」, 「삼화가유평三畫家喩評」, 「화사보록畫史補錄」(상·하) 등으로 이루어져 있다. 『화사』는 조선 초기 고인顧仁부터 윤두서까지의 역대 명화가들의 특징을 자신의 입장에서 서술한 것이다. 「삼화가유평」은 김명국金明國, 이징李澄, 윤두서를 신품神品, 법품法品, 묘품妙品의 화가로 분류하고 그 특징과 장단점을 비평적으로 기록하였다. 「화사보록」은 「화사」에 실리지 않은 내용을 「용천담적기龍泉談寂記」, 「용재총화慵齋叢話」 등 이전의 문집을 인용하여 보완한 것으로 신사임당申師任堂, 어몽

룡魚夢龍, 유덕장柳德章 등 역대화가들에 대한 품평들이 주를 이룬다. 유홍준俞弘濬의 국역 및 해제가 『조선 후기의 그림과 글씨』(학고재, 1992), 그리고 『화인열전 1』(역사비평사, 2001)에 실려있다.

691 초록 草綠

식물의 녹색을 표현하는 데 사용되는 여러 종류의 녹색. 화청花靑*과 등황藤黃*을 적절히 배합해서 필요한 색조를 만든다.

692 초묵 焦墨

매우 치밀한 짙은 먹색. 중묵重墨이라고도 한다. 적묵積墨*과 비슷한 기법이지만 초묵은 비교적 마른 붓으로 여러 번 먹을 칠해 점차로 짙은 먹색을 낸다. 그림이 거의 완성된 단계에서 경물에 액센트를 가하기 위하여 사용된다.

693 초본 草本

불화를 그릴 때 본이 되는 밑바탕 그림. 초상草像이라고도 한다. 대개 우두머리 화승畫僧들이 직접 그리는데, 옛 그림의 본을 나름대로 변형시켜 제작한다. 불화를 그릴 때 화본지畫本紙에 초본을 대고 베끼는 것을 출초出草라 한다. 그림을 그릴 때는 먼저 화

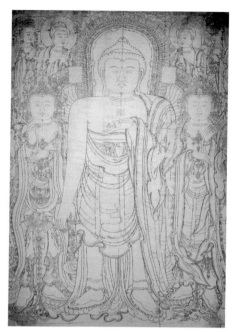

초본, 의겸 작, 1749년, 지본 묵선, 1208.0x868.5cm,
전북 부안 개암사 소장

본지에 초본을 대고 먹선으로 베껴 그린 후여기에 바늘이나 송곳으로 구멍을 뚫어 이것을 바탕에 대고 분을 뿌리면 윤곽선이 나타나게 되어 이 윤곽선에 따라 선을 그으면 된다. 초본은 대개 같은 유파의 화가들에게 전승되기 때문에, 오랜 세월 동안 같은 유파에서는 같은 도상의 그림이 그려지기도 한다.

694 초상화 肖像畵

특정인의 모습을 주제로 삼은 그림. 크게

보아 인물화人物畵의 범주에 속한다. 아무런 배경을 설정하지 않고 인물만 그리는 경우도 있으나 때로는 그 사람의 평소 생활 환경이나 사회적 지위나 직위를 나타내는 요소들을 배경에 포함하기도 한다. 동양에서는 진眞, 영影, 상像, 초肖, 진영眞影, 영자影子, 사진寫眞,* 영정影幀, 화상畵像, 전신傳神* 등의 어휘로 초상화를 일컬었다. 우리나라에서는 조선 숙종 이후 국왕의 초상화를 어진御眞* 이라고 부르도록 하였다. 초상화는 처음에 감계鑑戒의 목적으로 그려지기 시작하였다. 즉 성현聖賢들의 모습을 보고 그들의 훌륭한 업적이나 인품을 본받을 수 있으며 악덕한 군주君主의 모습을 보고 경계하는 마음을 가질 수 있도록 하는 것이다. 이와 같은 논리는 『역대명화기歷代名畵記』*에 그림의 기능을 "교화를 이루고 인륜을 돕는다成敎化助人倫"고 한 데에서 볼 수 있다.

우리 나라의 초상화에 관한 문헌기록은 삼국시대까지 거슬러 올라가며, 실제 유물은 고구려 고분의 묘주墓主초상들이다. 그 가운데 안악安岳 삼호분三號墳의 묘주 부부의 초상화는 357년의 기년紀年이 있는 가장 이른 예이다. 고려시대와 조선시대는 문헌기록과 실물을 통해 많은 초상화가 제작된 것을 알 수 있다. 특히 조선시대에는 유교를 국시로 삼아 조상숭배의 일환으로 가묘家廟와 영당影堂이 많이 건립되고 스승을 섬기는 정신에서 서원書院들이 도처에 생겨 그

초상화, 채용신, 최익현 초상, 보물 제1510호,
국립제주박물관 소장

곳에 안치할 초상화를 많이 제작하게 되었
다. 조선미趙善美는 조선시대 초상화의 유
형을 다음의 여섯 가지로 나누었다. ① 어
진御眞* ② 공신도상功臣圖像 ③ 기로도상耆
老圖像 ④ 일반 사대부상士大夫像 ⑤ 승상僧
像 ⑥여인상. 이 가운데 공신도상은 현존하
는 우리나라 초상화 유품의 큰 부분을 차지
한다. 조선시대에는 국가의 대사大事에 공
의 세운 신하들에게 공신호功臣號를 내려 책
록策錄하고 입각도형立閣圖形의 명을 함께
내려 그들의 초상화를 그리도록 하였다. 이
렇게 제작되는 초상화는 대개 정장관복正裝
官服 전신교의좌상全身交椅坐像이다. 각 문중
에 대대로 보관되어 온 이들 공신상들은 훼
손된 경우 모본模本을 만들기도 하였지만

원본의 경우 연대가 확실하고 때로는 화가
의 이름도 알려져 회화사 연구에 중요한 자
료 역할을 한다. 초상화를 그리는 데 가장
중요한 점은 그 대상 인물을 닮게 그려야 하
는 것이다. 여기에는 단지 외적인 모습만을
닮게 그리는 것이 아니라 그 사람의 정신세
계까지도 제대로 표출해야 한다는 의미가
포함된다. 이러한 논리가 표현된 구절이 바
로 중국 육조시대의 인물화가 고개지顧愷之
의 '전신사조傳神寫照'다. 우리나라에서도
'터럭 한 올이라도 닮지 않으면 곧 타인'이
라고 생각하여 핍진逼眞하게 그려 사형寫形
과 더불어 사심寫心을 강조하여왔다. 그러
므로 초상화를 그리는것은 기량이 뛰어난
화가들의 임무였으며 도화서圖畵署*의 화원
들에게는 어진御眞*을 그리는 것이 큰 영광
이었다. 조선시대 초상화로 유명한 화가로
는 김진녀金振汝, 장득만張得萬, 조영석趙榮
祏, 김홍도金弘道, 이명기李命基, 변상벽卞相
壁, 이한철李漢喆, 조석진趙錫晉, 채용신蔡龍臣
등을 들 수 있다. 조영석을 제외한 다른 화
가들은 모두 도화서의 화원들이었다.

우리 문화사에 나타난 초상화의 사회적 특
수 수요需要로 인하여 우리 나라의 초상화
는 동양 삼국 가운데 가장 다양하고 특징
있는 장르로 발달하였으며 현존 유품들의
수준도 상당히 높은 것이 특기할 만하다.

축軸 각 부분의 명칭 ①천(天) ②지(地) ③계릉(界綾), 상선(上
璿) ④ 하계릉(下界綾), 하선(下璿) ⑤ 사양(四鑲), 사변(四邊),
권(圈) ⑥,⑦ 아자(牙子), 양국(養局) ⑧축(軸), 축봉(軸棒) ⑨
축두(軸頭) ⑩ 천간(天杆) ⑪환(鐶) ⑫조(縧), 대(帶) ⑬풍대(風
帶), 경연(鷲燕) ⑭시당(詩塘)

695 초주지 草注紙 ⇒ 저주지

696 초충도 草蟲圖

풀과 곤충류를 소재로 한 그림. 여기서 충蟲
에는 도마뱀 · 개구리 등 작은 양서류兩棲類
동물들도 포함된다. 화조화花鳥畵*나 화훼
花卉 그림의 일부로 발달하여 왔으며 『선화

화보宣和畵譜』*에서 처음으로 지정한 십문十
門, 즉 열 개의 화목畵目*으로는 나타나지 않
는다. 그러나 중국에서는 남송시대부터 많
은 초충도가 그려졌으며 우리나라에서도
조선시대 초기 신사임당申師任堂의 작품으
로 전하는 초충도가 많이 남아있는 것으로
보아 그 이전부터 많이 그려진 듯 하다.
『개자원화전芥子園畵傳』*에는 화초충법畵草
蟲法, 화초충결畵草蟲訣 등 초충도를 그리는
자세한 방법이 서술되어 있어 후대에는 크
게 유행한 것을 알 수 있다.

697 추각 墜角

그림의 어느 한 쪽 아래에 찍는 인장. 화가
의 낙관落款*이 그 장소에 가게 되면 추각의
일부가 될 수도 있다.

698 축 軸

수직으로 걸도록 장황裝潢*된 그림. 수권手
卷*에 대비되는 용어. 축화軸畵라고도 한다.

699 축수 軸首

축화軸畵*의 아래에 달린 권축卷軸의 양쪽
끝. 축두軸頭라고도 한다. 대개 장식적으로
금속 · 도자기 · 상아 · 옥 등을 사용하여
만든다.

317

700 축연 竺衍

조선 말기의 화승. 당호堂號는 고산당古山堂, 혜산당惠山堂. 속성 문文씨. 19세기 후반~20세기 전반 강원도와 경기도 지역을 중심으로 활동하던 화승으로 금강산의 신계사·유점사를 비롯한 강원도 일대의 사찰들과 흥천사, 봉림사 등 경기 지역 사찰의 불화를 조성하였다. 1900년경까지는 혜산당이라는 당호를 사용하였으며, 그후 고산당이라 칭하였다. 용주사 대웅보전 신중도(1913년), 통도사 응진전 16나한도(1926년)에서 보듯이 선묘 중심의 불화기법에 서양화적인 음영법을 적용시켜 입체적이면서도 사실적인 명암의 효과를 잘 구사하였다. 현재 40여점의 작품이 남아 있는데, 대표적인 작품으로는 청평사 영산회상도(1879년), 보현사 나한도(1882년), 해인사 대적광전 삼세불도(1885년), 흥천사 극락보전 극락구품도(1885년), 전등사 대웅보전 삼세불도(1916년), 서울 미타사 감로도(1918년) 등이 있다.

701 축화 軸畵 ⇒ 축軸

702 춘엽점 椿葉點

옻나무 종류의 나뭇잎을 묘사하는 기법. 가운데 기다란 줄기를 중심으로 침엽針葉보다

축연, 감로도, 1918년, 견본 채색, 147.0x200.5cm, 서울 성북구 미타사 소장

는 약간 굵은 긴 점을 대칭형으로 그어 내려가는 기법.

703 춘화 春畵

남녀의 성性 풍속을 묘사한 그림. 춘화도春花圖 또는 운우도雲雨圖라고도 한다. 대부분 춘흥春興을 즐기거나 성욕을 촉진시키는 목적으로 비교적 사실적으로 그려졌으며 대량생산을 위하여 판화로도 제작되었다. 기원은 전한대前漢代의 재상 진평陳平(2세기 B CE.)과 광천왕廣川王 (1세기 BCE.)의 향락용으로 그려진 것으로 거슬러 올라가지만 일반인에게까지 보급되었던 것은 호색好色문화가 크게 성행하고 판화 기법이 발달된 명대 후반부터다. 우리나라에도 조선시대 이전부터 중국의 춘화가 들어왔을 것으로 보이나 본격적인 유입은 명대 후기 문화가 유입된 조선 후기부터다. 그러나 강한 유교적 윤리의식 때문에 중국이나 일본에서처럼 크게 성행하지는 않았다. 간혹 남아있는 조선 후기의 작품은 모두 필자미상의 작품들이며 양식적으로 김홍도, 신윤복 등의 풍속화 영향을 보인다. 특히 신윤복의 풍속화는 주로 여속女俗이나 남녀의 유흥을 주제로 하였고 그 중 뚜렷한 춘의春意를 감지할 수 있는 예가 있어 그가 춘화를 그렸을 가능성은 많다. 현재 전하고 있는 대부분의 작품들은 일제강점기에 유입된 일본 춘화

들이다. 그러나 노출을 꺼리는 그림의 성격상 알려지지 않은 조선시대의 그림들이 더 있을 것으로 추정된다.

704 취운법 吹雲法

청록산수화靑綠山水畵*에서 바람에 날린 구름을 묘사하는 기법. 먹선은 전혀 사용하지 않은 채 매우 흐린 흰 윤곽선이 보일 듯 말 듯하게 표현되며 흰색 선염渲染*만으로 그린다.

705 측필 側筆

붓을 옆으로 비스듬히 뉘어 사용하는 것. 정필正筆*과 대비되는 용필법으로 선염渲染*을 가하거나 점을 찍을 때 측필로 한다.

706 치형돌기 齒形突起

산의 윤곽선 바깥쪽에 이빨 모양으로 돋아나 붙어있는 작은 형태로 이곽파李郭派 화풍, 특히 금대金代 및 원말·명초元末明初의 매너리즘이 심한 산수도에 자주 나타난다.

707 칠성도 七星圖

북두칠성北斗七星과 하늘의 여러 별들을 그린 그림. 칠성각七星閣 또는 삼성각三星閣 안

칠성도, 1845년, 견본 채색, 177.0x163.5cm,
전남 해남 대흥사 소장

에 산신도山神圖,* 독성도獨聖圖*와 함께 봉
안된다. 북두칠성은 탐랑성貪狼星·거문성
巨門星·녹존성祿存星·문곡성文曲星·염정
성廉貞星·무곡성武曲星·파군성破軍星 등
7개의 별로, 옛부터 인간에게 가장 친숙한
별이자 여행의 길잡이가 되는 대표적인 별
이었다. 불교에서는 밀교가 발전하면서 점
성술과 도교의 영향 하에 일월성신日月星辰
을 부처로 의인화하여 신앙화하였다. 북두
칠성은 북극성北極星을 여래화한 치성광여
래熾盛光如來와 함께 재앙을 물리치고 질병
을 다스리며 득남을 기원하는 신앙의 대상
이 되었다. 이에 따라 『북두칠성연명경北斗
七星延命經』, 『북두칠성염송의궤北斗七星念誦

儀軌』 등의 경전이 번역, 편찬되었을 뿐 아
니라 이를 도상화한 불화도 제작되었다.
대영박물관에 소장된 치성광여래 및 오성
도熾盛光如來 및 五星圖(897년)와 돈황 석굴 61
굴의 입구 남벽에 그려진 치성광여래도熾盛
光如來圖(10세기경)는 소가 끄는 마차에 탄 치
성광여래와 인간의 모습으로 형상화한 별
들을 함께 그린 것으로, 일찌기 불교에서
별을 신앙하여 도상화했음을 보여주는 좋
은 예이다.
우리나라에서는 민간신앙과 도교에서 일찍
부터 칠성신앙이 발전하였다. 장군총·삼
실총·무용총·사신총 등 고구려 벽화고분
에 북두칠성이 표현된 것을 비롯하여 신라
와 백제에서도 일월성신日月星辰에 대한 신
앙이 있었다. 고려시대에는 북두칠성을 제
사지내는 도교의 초제醮祭가 활발하게 개설
되었으며, 양릉陽陵과 현릉玄陵, 칠릉동 7호
분七陵洞七號墳, 파주 서곡리 고려벽화묘瑞谷
里 高麗壁畵墓 등 고분에 북두칠성을 그리는
전통이 계속 이어져 왔다. 미국 보스턴 미
술관에 소장된 고려시대의 치성광여래왕림
도熾盛光如來往臨圖는 소가 끄는 마차에 탄
치성광여래를 중심으로 북두칠성과 오성
五星(목성木星·화성火星·토성土星·금성金星·수성水
星)·사요성四曜星(나후성羅睺星·계도성計都星·
월패성月孛星·자기성紫炁星)·십이궁十二宮·
이십팔수二十八宿 등을 그렸다. 중국 치성
광여래도의 형식을 많이 따랐으면서도 중

국 불화와 달리 북두칠성을 함께 그린 것으로 보아 북두칠성에 대한 우리나라만의 돈독한 신앙을 엿볼 수 있다. 조선 초기에는 억불 숭유 정책 속에서도 소격서昭格署에서 북두칠성을 제사지내는 등 칠성에 대한 신앙이 지속되었으며, 후기에는 불교가 민간 신앙과 결합하는 과정에서 칠성을 본격적으로 신앙하는 전통이 생겨났다.

조선 전기의 칠성도는 일본 고려미술관高麗美術館소장 치성광여래왕림도(1569년)처럼 치성광여래와 그를 둘러싼 천체의 별들을 함께 그렸던 고려시대 칠성도의 전통을 잇고 있다. 조선 후기에는 중앙에 금륜金輪을 든 치성광여래와 일광보살日光菩薩, 월광보살月光菩薩 등 치성광삼존을 중심으로 좌우에 필성弼星, 칠여래, 도인형道人形의 칠원성군七元星君, 삼태육성三台六星(천자성天子星·여주성女主星·제후성諸侯星·경성卿星·사성士星·서성庶星), 이십팔수, 자미대제紫微大帝 등을 배치하는 것이 일반적이다. 간단히 치성광삼존만을 묘사한 것에서부터 권속을 모두 묘사한 것에 이르기까지 다양한 형식이 있으며, 본존과 권속들을 모두 한 폭에 묘사하는 경우와 본존 1폭 · 권속 2폭 등 3폭, 또는 본존 1폭 · 칠성 각 1폭 · 기타 권속들 2폭 등 10폭 내지 11폭으로 나누어 그린 경우도 있다. 대표적인 작품으로는 치성광여래왕림도 (1569년. 일본 고려미술관 소장), 태안사 칠성도(1739년), 천은사 칠성도(1749년), 대흥사 칠성도(1845년), 동화사 서별당 칠성도(1850년), 송광사 자정암 칠성도(1867년), 신륵사 칠성도(1892년) 등이 있다.

708 칠화 漆畫

옻칠에 각종 안료를 넣어 만든 색칠로 그린 그림. 옻칠에는 생칠生漆과 숙칠熟漆이 있는데, 칠화는 그 중 숙칠을 사용한다. 기물이나 가구 등에 색칠色漆로 그림을 그리기도 하며 감상용 그림으로 독립된 형태로도 그린 것이 있다. 그러나 옻칠은 그 특이한 성질 때문에 여러 색을 내기는 곤란하며 대개 주朱 · 황黃 · 녹綠 · 남藍 · 흑黑색에 국한된다.

ㅋ

709 쾌윤 快允

조선 후기의 화승. 18세기 후반 전남 순천
선암사를 중심으로 활동하였으며, 비현조
賢*과 함께 전라남도 지역을 대표하는 화
승 가운데 하나이다. 그의 작품은 1750년
경~1800년경에 제작한 20여 점이 남아있
는데, 1770년대까지는 비현의 제자로서 비
현 · 복찬福贊 등과 홍국사 · 선암사 · 불갑
사 등지의 불화들을 제작하였으나 1780년
대 이후 주관화사가 되어 순천 송광사와 선
암사의 불사를 맡았던 것으로 보인다. 그가
그린 불화의 양식적 특징은 건장한 체구와
사각형적인 얼굴에 위엄있고 근엄한 표정
을 보여주며, 호분을 섞은 녹색계통을 많이
사용하여 다소 탁한 색감을 느끼게 하면서
도, 안면에 흰색계열의 채색을 많이 사용함
으로서 전체적으로 불화가 밝아 보이는 효
과를 준다. 쾌윤의 양식은 그 후 19세기 전
라남도 지역의 불화양식에 큰 영향을 주었
다. 대표적인 작품으로는 스승 비현과 함

쾌윤, 삼세불도, 1802년, 견본 채색, 200x184cm,
전남 순천 선암사 나한전 소장

께 제작한 여천 홍국사 괘불도(1759년), 불갑
사 팔상전 영산회상도(1777년)와 지장전 지
장시왕도(1777년), 선암사 나할전 삼세불도
(1802년)와 제석도(1802년) 등이 있다.

ㄱㄴㄷㄹㅁㅂㅅㅇㅈㅊㅋ**E**ㅍㅎ

710 타니대수준 拖泥帶水皴

띠가 진흙 밭에 질질 끌린 모양의 준皴.* 물을 흠뻑 젖힌 표면에 물이 채 마르기 전에 절대준折帶皴*을 가하여 만든다. 절대준보다 형태가 명확하지 않으며 침식이 상당히 진행된 바위 표면을 묘사하는 데 사용된다.

711 타미지 拖尾紙

두루마리 그림의 왼쪽 끝으로 발문跋文* 또는 관기觀記*를 받기 위해 그림에 바로 이어서 붙여놓은 종이.

712 타지 拖枝

마치 밑에서 끌어당긴 것같이 거의 90도로 꺾여 굴곡이 매우 심한 나뭇가지를 말하며 마하파 화풍과 밀접한 관련이 있다.

715 탁본 拓本 탑본 搨本

돌이나 나무, 또는 금속 표면에 음각陰刻으로 새겨진 글씨나 형상을 종이에 옮기는 기법. 탁본은 습탁濕拓과 건탁乾拓의 두 종류로 구별된다. 전자는 탁본하고자 하는 대상 표면에 물로 종이를 밀착시킨 다음 묵즙墨汁(먹물)을 솜방망이에 묻혀서 그 위를 가볍게 두드리면 음각된 부분은 희게 남아 글씨나 문양이 드러나고 배경은 검게 먹이 묻게 되는 것이다. 후자는 대상물체에 물을 쓰지 않고 고형묵固形墨을 종이 위에 문질러서 글씨나 문양은 희게 나타나고 배경은 검게 되는 것이다.

비문碑文 · 청동기 등 금속의 명문銘文 등을 옮기거나 유명한 서예가들의 글씨를 새겨 법첩法帖을 만드는 데 사용된다.

713 탁족도 濯足圖

냇물에 발을 씻는 인물을 묘사한 그림. 대

탁족도, 이경윤, 16세기, 국립중앙박물관 소장

개 고사탁족도 高士濯足圖, 즉 속세를 등지고 사는 고고한 선비가 초탈한 모습으로 산속의 냇물에 발을 담그고 있는 모습을 이른다. '탁족'이라는 주제는 『맹자孟子』「이루 상편離婁 上篇」에 나오는 공자孔子와 그 제자들의 이야기에서 유래한다. 하루는 어린 아이가 "창랑滄浪의 물이 깨끗할 때는 갓끈을 씻고 물이 더러울 때는 발을 씻는다"는 노래를 불렀는데 공자는 제자들에게 이를 세태世態에 따라 적절하게 처신해야 한다는 의미라고 설명해 주었다고 한다. 즉 혼탁한 세상을 피해 은거隱居하는 선비를 상징적으로 표현한 것이다. 이경윤李慶胤의 〈고사탁족도〉(고려대 박물관 소장)를 위시하여 조선시대 중기 이후 많은 그림들이 남아 있다.

714 탄와준 彈渦皴

소용돌이 물의 표면과 같은 질감을 나타내는 준皴. 자그마한 동글동글한 바위 표면 묘사로 반두준礬頭皴*과 비슷하나 그 보다 작다. 절벽의 돌출된 밑 부분의 벌집처럼 구멍이 뚫린 모양을 묘사하는데 사용한다.

716 탑화 榻畵

돌이나 나무, 또는 금속 표면에 음각陰刻으로 새겨진 형상을 탑본搨本* 기법으로 종이에 옮긴 것.

태서법, 신광현, 호구도, 조선 말기, 국립중앙박물관 소장

탱화, 천은사 극락보전, 전남 구례 천은사

717 태서법 泰西法

서양화법. 즉 음영을 가하여 입체감을 표현하는 기법을 이른다. ⇒ 요철법凹凸法

718 태점 苔點

이끼 점. 산이나 바위, 땅 또는 나무 줄기에 난 이끼를 표현한 작은 점.

719 탱화 幀畵

액자나 족자형태의 불화. 근래에는 일반적으로 불화를 가리켜 탱화라고도 한다. 고려시대 전기까지는 사원 불화의 주류가 벽화였으나 조선시대 이후 시일이 오래 걸리고 공정이 까다로운 벽화의 제작은 줄어들고 쉽게 이동할 수 있는 탱화가 주류를 차지하였다. 고려시대에는 주로 비단바탕에 그려졌으며, 조선 전기에는 비단바탕과 함께 삼베바탕에 탱화를 그리는 것이 크게 유행하였다. 조선 후기에는 비단바탕과 삼베바탕, 모시바탕, 종이바탕 등 다양한 소재를 사용하여 탱화를 제작하였다. 탱화는 사찰의 주전각의 후불탱화로 뿐 아니라 소규모 전각의 불화에 이르기까지 조성되었는데, 조선시대의 신앙형태가 삼단신앙三壇信仰으로 변함에 따라 탱화도 상단탱화上壇幀畵 · 중

단탱화中壇幀畫·하단탱화下壇幀畫로 조성
되었다. 탱화의 주제는 크게 여래화如來畫·
보살화菩薩畫·나한조사도羅漢祖師圖·신
중화神衆畫* 등으로 나눌 수 있으며, 규모는
작은 것은 1m 내외, 큰 것은 4~5m에 이르
기까지 다양하다.

720 템페라 Tempera

회화기법 중의 하나. 달걀노른자, 벌꿀, 무
화과즙 등을 접합체로 쓴 투명물감 및 그것
으로 그린 그림. 템페라 화법은 건조가 빠르
고, 얇고 투명한 물감 층이 광택을 띠어 덧
칠하면 붓 자국이 시각적인 혼합효과를 낸
다. 또 일단 건조된 뒤에는 변질되지 않고
갈라지거나 떨어지지도 않으며, 온도나 습
도에도 거의 영향을 받지 않는 장점이 있
다. 빛을 굴절시키지 않아 유화보다 맑고 생
생한 색을 낼 수 있어 벽화 등에 아주 적합
하다. 그러나 붓의 움직임이 원활하지 못하
므로 색조가 딱딱해지는 흠이 있고, 수채화
나 유화 같이 자연스러운 효과와 명암 및 톤
의 미묘한 변화를 기대하기 어렵다. 유럽에
서는 12세기 또는 13세기 초에 처음 등장하
여 15세기에 유화가 유행할 때까지 패널그
림의 중요한 기법이 되었다. 최근에는 인도
아잔타석굴사원의 벽화 역시 템페라기법에
의한 것으로 밝혀지고 있어 동양에서는 상
당히 이른 시기부터 템페라기법이 벽화의

토본, 양산 신흥사 대광전 벽화, 보물 제1757호,
경남 양산시 원동면 영포리 신흥사 소장

기법으로 사용되었음을 알 수 있다.

721 토본 土本

불화바탕 중의 하나. 주로 벽화의 바탕으로
사용된다. 우리나라에서는 사찰의 전각이
대부분 목조건물에 흙벽을 바른 것이기 때
문에 흙벽은 일찍부터 불화를 그리는 주요
한 바탕 중의 하나였다. 대개 진흙에 볏짚
등을 썰어 넣어 제작한다. 전각의 외벽은
불교설화도나 장식화 등을 주로 그렸으며
내벽에는 후불화를 비롯하여 별지화·장식
화 등을 그렸다. 조선시대에는 제작의 번거
로움으로 인하여 토본에 후불화를 그리는

일은 줄어들었고, 대신 간편한 탱화로 바뀌어 갔다. 토본에 제작된 대표적인 작품으로는 1476년 무위사 후불벽화를 비롯하여 양산 신흥사 대광전 벽화, 통도사 영산전 벽화, 범어사 대웅전 벽화 등을 들 수 있다.

722 파도문 波濤文

파도치는 모습을 문양화한 것. 파도무늬는 고려시대 후기에 유행한 문양 가운데 하나로, 연복사 동종(1346년)과 고려청자 등에 사용되었다. 고려불화에서는 지장보살도의 군의裙衣 가장자리에 시문되었다.

파도문, 지장보살도 부분, 고려, 미국 메트로폴리탄박물관 소장

723 파망준 破網皴

찢어진 망과 같은 모양의 준皴.* 깊게 침식되지 않은 불규칙한 화강암의 표면을 묘사하는 데 사용된다.

724 파묵 破墨

먹의 농담濃淡 차이를 여러 단계로 나타내는 기법. 장언원張彦遠의 『역대명화기歷代名畵記』*에 왕유王維와 장조張璪의 파묵산수에 관한 언급이 자세한 설명 없이 나온다. 그러나 원대元代 이간李衎의 『죽보상록竹譜詳錄』(1299년 서문)에는 '파破'라는 말을 '파개破開,' 즉 먹에 물을 섞어 엷게 만드는 것이라고 해석하였고 역시 원대元代 황공망黃公望의 『사산수결寫山水訣』에는 "담묵淡墨으로 파한다"고 하였으며, 청대淸代 심종건沈宗騫의 『개주학화편芥舟學畵編』*(1697)에는 "농묵으로 담묵을 파한다"고 하였다. 황빈홍黃賓紅 (1864–

1955)은 "엷은 먹은 짙은 먹으로 파破하고 물
기 많은 부분은 마른 붓으로 파破한다"고 하
였다. 기타 다른 설명도 있으나 대체로 수묵
화의 농담을 조절하여 입체감, 공간감, 기타
조화로운 효과를 나타내는 기법을 이른다.

725 파상군선도 波上群仙圖

신선도神仙圖* 중의 하나. 반도회도蟠桃會圖
중 연회에 가기 위해 파도를 건너오고 있는
군선群仙 만을 독립하여 그린 것으로, 파도
위에 떠있는 신선들의 행렬을 묘사하였다.
신선전에 등장하는 많은 신선들이 등장하
지만, 특히 팔선八仙*이 가장 빈번하게 그려
졌다. 중국의 원대元代 도교사원인 산서성
예성현 영락궁벽화永樂宮壁畵 중의 〈팔선도
해도八仙渡海圖〉를 시원적 형식으로 볼 수

있어 원대 경에 기원한 것으로 생각된다.
다른 배경은 전혀 없고 파도와 구름만이 표
현되거나 또는 배경이 완전히 생략되기도
한다. 백은배白殷培의 〈파상군선도〉(국립중앙
박물관 소장), 작가미상의 〈파상군선도〉(세종
대학교박물관 소장)가 전한다.

726 파필점 破筆點

진한 먹점 위에 담묵점을 찍어 농담을 조정
한 점. 우설점雨雪點*보다 좀 더 거친 점이다.

727 판벽화 板壁畵

나무로 된 벽에 그린 불화. 순전히 나무로
만 된 바탕 위에 그림을 그리는 경우도 있
지만, 대개는 건물의 바깥벽을 보호하기 위

파상군선도, 조선 후기, 개인소장

판벽화, 19세기, 경기도 파주 보광사 대웅전

하여 나무를 붙이고 그 위에 그림을 그린
것이 일반적이다. 판벽화는 나무의 수명이
짧기 때문에 오래된 것은 남아있지 않다.
조선 후기의 경기도 보광사 대웅전 판벽화,
안양 삼막사 판벽화 등이 전하고 있다. 그
림의 주제는 불교적 내용을 비롯하여 신장
상神將像, 장식적인 그림 등 다양한 내용들
이 그려진다.

728 팔금강도 八金剛圖

불교의식 때 도량장엄화로 봉안되는 불화
가운데 하나. 청제재금강靑除災金剛 · 벽독
금강碧毒金剛 · 황수구금강黃隨求金剛 · 백정
수금강白淨水金剛 · 적성화금강赤聲火金剛 ·
정제재금강定除災金剛 · 자현신금강紫賢神金
剛 · 대신력금강大神力金剛 등 8명의 금강신
을 그렸다. 통도사 팔금강도(1736년), 개심사
팔금강도(1772년) 등이 대표적이다.

팔금강도, 청제재금강靑除災金剛, 1736년, 마본 채색,
137x66cm, 경남 양산 통도사 소장

729 팔상도 八相圖

석가모니의 생애를 여덟 장면으로 나누어 그린 그림. 팔상八相이라는 개념이 언제부터 생겨났는지는 분명치 않으나 석가모니의 탄생誕生, 성도成道, 초전법륜初轉法輪, 열반涅槃을 기념하는 4성지四聖地에 네 곳이 추가되어 8성지로 된 후 각 성지와 관련된 설화들이 결합되어 팔상의 개념이 확립되었다고 한다. 인도에서는 탄생誕生-항마성도降魔成道-초전법륜初轉法輪-대신변大神變-종도리천강하從忉利天降下-취상조복醉象調伏-원후봉밀猿猴奉蜜-열반涅槃 등의 8상이 알려졌으며, 중국에서는 항도솔降兜率-입태入胎-주태住胎-출태出胎-출가出家-성도成道-전법륜轉法輪-입멸入滅, 또는 항도솔-입태-출태-출가-항마-성도-전법륜-열반 등으로 확립되었다. 그러나 남당대(937-975)에 조성된 남경 서하사탑棲霞寺塔 기단부에 조각된 팔상을 제외하면 오래된 팔상 관련 미술품을 찾아볼 수 없다. 이후 중국에서는 석가모니의 일생이 사원 벽화로 그려지기 시작하여, 금대(1115-1234)의 융흥사隆興寺와 암산사巖山寺, 명대(1368-1662)의 각원사覺苑寺 등에 불전 벽화가 남아있지만, 여덟 장면이 아닌 훨씬 많은 장면들을 그렸다는 점에서 진정한 의미의 팔상도는 발전하지 못한 듯하다.

우리나라에서는 1447년 수양대군首陽大君

팔상도, 도솔래의상, 1709년, 견본 채색, 233x196cm, 경북 예천 용문사 소장

이 세종비 소헌왕후昭憲王后의 명복을 빌기 위해 석가모니의 일대기를 뽑아 한글로 번역·출간한 『석보상절釋譜祥節』 서문에서 도솔래의兜率來儀-비람강생毘藍降生-사문유관四門遊觀-유성출가踰城出家-설산수도雪山修道-수하항마樹下降魔-녹원전법鹿苑轉法-쌍림열반雙林涅槃의 팔상을 기록한 이후 모든 팔상도들이 이같은 화제 하에 제작되었다. 현재 고려불화 중에는 팔상도가 알려진 것이 없고 조선 전기에는 『석보상절』·『월인석보』의 팔상도판화를 비롯하여 팔상도 중 일부를 묘사한 불전도佛傳圖*(일본 오

사카 大阪시립미술관소장), 석가탄생도(일본 혼가쿠지 本岳寺소장), 유성출가도(독일 쾰른 동아시아박물관), 석가팔상도(일본 곤고부지 金剛峰寺소장) 등이 알려져 있다. 조선 후기 팔상도는 『석보상절』·『월인석보』 판화의 도상을 중심으로 하고 17세기 중반에 간행된 『석씨원류응화사적釋氏源流應化事蹟』의 다양한 도상을 채용하였다. 대표적인 작품으로는 용문사 팔상도(1709년), 송광사 영산전 팔상도(1725년), 쌍계사 팔상전 팔상도(1728년), 통도사 영산전 팔상도(1775년) 등이 있다.

730 팔선도 八仙圖

신선도 화제 중의 하나. 노자老子, 하선고何仙姑, 이철괴李鐵拐, 종리권鐘離權, 여동빈呂洞賓, 남채화藍彩和, 한상자韓湘子, 조국구曹國舅 등 8선을 위주로 그린 그림. 각기 다른 시대에 활약한 이들이 팔선이라는 개념으로 통합된 것은 중국 원나라 때였으며, 우리나라에는 조선 중기 경에 이러한 주제의 그림이 이미 그려졌던 것으로 보인다.

731 팔종화보 八種畫譜 ⇒ 당시화보

732 패관잡기 稗官雜記

조선 명종(재위 1546-67) 때의 한어漢語 역관譯官이었던 어숙권魚叔權의 수필집. 6권.

『광사廣史』에 6권 완본이 들어 있고, 『대동야승大東野乘』에 4권까지, 『시화총림詩話叢林』에는 시화부분만 발췌, 수록되어 있다. 『광사』의 원본은 소실되고 『대동야승』 수록의 4권본이 널리 이용된다. 조선왕조 건국과 함께 명나라에 내왕한 사절들과 요동, 일본, 대마도, 유구琉球 등 지역에 관련된 유사遺事, 풍속 등을 자세히 기록하였고, 당시의 사환士宦, 일사逸士, 시인, 묵객墨客 들의 언행과 재인, 기예, 축첩, 동요童謠 등에 관한 사실들을 보고들은 그대로 기술한 패관문학의 대표작이다. 미술사에서는 조선시대 초·중기의 서화에 뛰어났던 사람들과 관련된 일화나 사실, 당시의 서화취미에 관하여 엿볼 수 있는 귀중한 자료이다.

733 패문재경직도 佩文齋耕織圖 ⇒ 경직도

734 패문재서화보 佩文齋書畫譜

청淸 강희康熙 47년(1708)에 편찬된 서화보書畫譜. 총 100권이다. 패문재佩文齋는 강희제의 아호雅號다. 1705년 11월 24일 강희제는 왕원기王原祁 (1642-1715)와 다른 네 명의 관료들에게 서예와 회화에 관한 광범위한 자료를 수집하도록 명하였다. 그 작업은 1708년에 완성되었고 황제가 서문을 쓰고 『패문재서화보』란 이름으로 출판되었다. 방대한 양의 자료들이 사용되었는데, 참고

서적은 총 1844종이었고 이 가운데는 희귀본이나 당시까지 미간본未刊本들이 포함되어 있다. 특별히 서예와 회화를 다루고 있는 모든 자료 이외에 고전古典, 정사正史, 야사野史, 문집文集, 전기傳記, 시詩, 그리고 약전藥典까지도 참조되었다. 100권 중에서 42권은 회화에 관한 것이고 나머지는 서예에 관한 것이다. 중요한 것만 보면 제1권-18권은 양식, 기법, 이론과 등급에 관련된 화론, 제21권은 화가였던 황제와 황후에 대한 것, 제45권-58권은 화가의 전기, 제65권-66권은 무명의 화가들에 대한 내용, 제67권은 강희제의 제발題跋, 제69권은 역대 황제들의 제발, 제81권-87권은 유명한 사람들의 제발, 제90권에는 문제작들의 진위판별, 제95권-100권에는 「역대 감장회鑑藏畵」라는 제목 아래 당대唐代 이후 유명한 회화 저록著錄(『역대명화기』,* 『도화견문지』,* 『선화화보』* 등)에 수록되어 있는 역대 명화들을 시대 순, 화목별로 열거하였다.

735 편수 片手

불교회화를 전문으로 그리는 화승畵僧*을 일컫는 말. 수석화사인 금어金魚* 밑에서 작업하는 보조화사를 가리키는 말. 일반적으로 화승을 가리키는 용어로도 사용된다. 편수 중에서 가장 우두머리를 도편수都片手, 그 아래를 부편수副片手 부르기도 한다.

736 편파구도 偏頗構圖

그림을 종縱으로 2분할 때 한쪽 반이 다른 쪽 반보다 더 강조되고 더 큰 무게가 주어진, 한쪽으로 치우쳐 있는 구도를 말한다. 명대 절파浙派* 회화나 조선 초기 안견파安堅派* 작품에서 흔히 보인다.

737 편필점 偏筆點

비스듬이 누운 필치로 그은 점. 개자점介字點*의 변형으로 약간 넓은 획으로 비스듬히 찍은 점. 한 여름의 활엽수 잎을 묘사하는 데 사용되며, 점의 크기를 조정하여 각각 다른 종류의 나무묘사에 사용한다.

738 평두점 平頭點

위가 평평한 점. 가늘고 짧은 수평 획으로 구도에서 종속적 역할을 하는, 멀리 보이는 나무나 숲을 묘사할 때 사용한다.

739 평생도 平生圖

높은 벼슬을 지낸 사람의 일생 가운데 기념

이 될만한 일들을 골라 그려 집안 대대로 보존하기 위해 제작된 것으로 일종의 기념화 紀念畫의 성격을 띤 풍속화. 그림은 주로 8폭 병풍으로 제작되었으며, 내용은 돌잔치, 글공부, 혼인, 과거급제, 임관任官, 회갑回甲, 회혼回婚 등으로 이루어진다. 이 중 관직에 따라 내용이 달라지는 벼슬살이는 주로 부임 赴任이나 행차 장면이 표현된다. 이렇게 기록적인 성격이 강하게 나타나는 평생도는 세도의 위엄을 드러내기 위해 건물이나 주변 경관이 인물보다 강조되며, 꼼꼼하고 정밀한 기법이 사용되었다. 또한 당시의 풍속이나 시대 상황, 제도 등 여러 가지를 살피는 데 중요한 자료가 될 뿐만 아니라 조선시대 선비들의 인생관과 출세관을 표현하고 있다는 데도 그 의의가 있다. 평생도는 후대로 가면서 하나의 정형화된 형식으로 굳어져 장식적인 기능까지 갖추게 되었으며, 민화로도 많이 그려졌다. 그러나 평생도가 언제부터 시작되었는지에 관한 연구는 아직 이루어지지 않았다. 대표적인 작품으로는 김홍도金弘道가 홍계희洪啓禧의 일생을 그린 〈담와 평생도〉가 국립중앙박물관에 소장되어 있다.

평생도, 김홍도, 담와 평생도, 1781년, 국립중앙박물관 소장

740 평원 平遠

동양화에서 거리감을 표현하는 방법인 삼원三遠* 중의 하나로서 근산近山의 위에서 원산遠山을 보았을 때 그 중간의 경물이 거의 평면적으로 전개되어 있는 모습으로 고요한 분위기를 준다.

741 평천법 平泉法

비교적 평평한 면 위를 흐르는 냇물을 표현하는 기법. 필선을 우선 한 쪽 방향으로 얼마간 긋고 그 다음에 그 반대 방향으로 그어 방향을 바꾸어 평평하게 흐르는 물을 표현한다.

742 포국 布局 포치 布置

구도構圖의 다른 말. 경영위치經營位置*라고도 한다.

743 포대화상도 布袋和尙圖

선종화 화제 중의 하나. 후량後梁의 고승인 포대를 그린 그림. 포대는 봉화奉化의 악림사岳林寺에 살았던 정응대사定應大師를 지칭하는 말로서, 늘 작대기에 포대를 걸러 메고 다니면서 무엇이든 동냥한 것을 자루에

한시각, 포대화상도, 조선중기, 지본 수묵,
117.4x29cm, 간송미술관 소장

담곤 하였기 때문에 그와 같은 별명을 얻게 되었다고 한다. 포대화상은 배가 나오고 대머리이며 때로는 호탕하게 웃기도 하고 때로는 거칠면서도 선종에 명석하였던 인물로 미륵보살의 화신으로 여겨지기도 하는데, 그가 죽은 지 얼마 안 되어서부터 그의 초상을 그리는 것이 유행하였다고 한다. 도상적으로는 작은 키에 포대를 멘 지저분한 배불뚝이 중의 모습으로 표현된다. 대표적인 작품으로는 김명국金明國의 〈포대화상도〉(미국 브루클린미술관소장), 한시각韓時覺의 〈포대화상도〉(간송미술관소장), 장승업張承業의 〈수기화상포대도〉(개인소장) 등을 들 수 있다. 특히 한시각은 수염이 난 포대가 어깨에 자루를 걸러 메고 있는 모습을 선종화 특유의 감필법減筆法*으로 간결하게 처리한 여러 점의 작품을 남기고 있다.

744 표 標

두루마리 그림이 말려있는 상태에서 겉 표면에 붙인 좁고 긴 종이. 제첨題籤이라고도 한다. 대개 이 그림이 어느 시대, 누구의 무슨 그림이라는 것이 적혀있다. 많은 경우에 유명한 감식가, 문인 등이 표를 작성한다. 그림을 새로 표구하면 대개의 경우 옛 표를 그대로 떼어서 붙인다.

745 표 裱,褾,表

서화 작품의 뒤에 종이를 발라 두껍게 하는 것.

746 표배 裱褙, 褾背

그림의 뒤에 종이를 발라 두껍게 하고 앞면은 그림의 가장자리를 종이나 비단으로 두르는 것. 이 경우 비단을 특별히 그림에 맞추어 짜기도 한다. ⇒ 장황裝潢 · 장치裝裱

747 표법 裱法

그림이나 글씨를 장황裝潢*하는 방법. 대개 작품의 가장자리를 정교한 비단이나 종이로 두르고 뒤에는 종이를 바른 다음 수권手卷*은 왼쪽 끝에, 축화軸畵*는 아래 끝에 원통형 권축卷軸 roller을, 그 반대편에는 가느다란 작대기를 부착시킨다. 축화의 권축은 양쪽으로 돌출하며 그 끝에는 상아 · 옥 · 자기 · 금속 또는 뿔로 장식을 가한다. 횡폭橫幅*에는 양쪽 끝에 가느다란 작대기를 부착시킨다.

748 표암유고 豹菴遺稿

조선 후기 대표적인 문인화가이며 시서화 詩書畵는 물론 비평가로서 서화계書畵界에 커다란 영향을 미쳤던 강세황姜世晃(1713-

1791)의 유고遺稿. 6권 3책의 필사본筆寫本으로 전해 온 것을 1979년 한국정신문화연구원韓國精神文化研究院에서 처음으로 영인본影印本으로 출간하였다. 6권 중 권1-3에는 시부詩賦, 권4에는 서序와 기記, 설說 등 문文이 실려 있으며, 권5는 서화書畫에 대한 제발題跋과 평評으로, 권6은 비문碑文, 행장行狀, 제문祭文 등으로 엮어져 있다.

『표암유고』의 내용은 일반 문집과는 달리 우리나라와 중국의 역대 회화 및 서예에 관한 기록이 대부분을 차지하고 있으며, 특히 권5의 제발과 평에는 조선후기 주요화가들과 작품에 대한 견해가 피력되어 있어 강세황의 서화에 대한 폭 넓은 식견과 이를 바탕으로 한 비평가로서의 면모를 엿볼 수 있게 한다. 강세황은 그림을 평할 때 문인화文人畫*의 기준에 부합하는가에 가장 중점을 두었다고 하며, 이것은 그가 추구하였던 남종화南宗畫*의 세계를 잘 설명해준다. 『표암유고』는 이밖에도 서양화풍西洋畫風과 당시 중국을 통하여 견문한 서구문명에 대한 견해 등 그의 학문과 사상, 작품세계를 살펴볼 수 있는 귀중한 자료이다.

749 풍대 風帶

족자의 천지 부분, 즉 그림 밖의 상단에 세로로 드리워진 두 개의 띠. 경연驚燕, 표대飄帶, 경대經帶라고도 한다. 이들은 원래 바람에 휘날리며 파리를 쫓기 위한 것이었으나 현재는 그 원래의 기능은 없어지고 대개 표면에 부착되게 표구한다. 일본식 표구법에서는 아직도 따로 떨어지게 되어있다.

750 풍속인물 風俗人物 ⇒ 풍속화

751 풍속화 風俗畫

인간의 다양한 일상 생활 장면을 묘사한 그림. 풍속화라는 용어는 서양의 'genre painting'이라는 말의 번역어로 20세기 이후 정착된 말이다. 우리나라의 회화관계 기록에는 19세기 이후 규장각奎章閣의 『내각일력內閣日曆』*에 '속화俗畫'*라는 용어가 화목畫目으로 등장한 것을 볼 수 있는데 그 내용은 현재 우리가 풍속화라고 지칭하는 그림의 일부에 해당한다. 현재 미술사에서는 이보다 훨씬 더 광범위하게 우리나라의 모든 계층의 생활상, 즉 궁중 기록화記錄畫,* 각종 계회도契會圖*의 연회宴會 장면, 감계적·정교적政敎的 의미가 담긴 무일도無逸圖,* 경직도耕織圖,* 빈풍칠월도豳風七月圖,* 평생도平生圖* 등을 모두 포함시킨다. 풍속화의 기원은 중국에서는 한대漢代 화상석畫像石으로까지 거슬러 올라가며, 우리나라에서는 고구려 고분벽화*의 다양한 묘주 생활도, 예불도禮佛圖 등에서 초기 풍속화의 모습을 찾아볼 수 있다. 그러나 풍속화

풍속화, 타작, 김홍도, 행려풍속도 8첩병풍, 1778년.
국립중앙박물관 소장

가 본격적으로 발달된 시기는 조선시대 후기, 즉 18세기부터이며, 이 때에 실학實學의 영향으로 우리나라의 고유한 역사, 지리, 문학, 언어, 기타 실생활 등에 관한 관심이 고조되면서 진경산수眞景山水*와 더불어 새롭

게 대두된 화목이다. 18세기 전반기에 윤두서尹斗緖 일가, 조영석趙榮祏, 이인상李麟祥 등 사인士人 화가들로 시작한 풍속화는 18세기 후반기의 김홍도金弘道, 김득신金得臣, 신윤복申潤福 등 직업화가들에 의해 절정을 이루면서 묘사된 장면도 다양해 졌다. 조영석의 〈사제첩麝臍帖〉 가운데 보이는 새참, 바느질, 마굿간 등 농민들의 생활장면, 김홍도의 〈풍속화첩〉(국립중앙박물관)에 보이는 씨름, 베짜기, 타작, 기와잇기, 대장간 등의 장면, 신윤복의 〈혜원전신첩蕙園傳神帖〉(간송미술관)에 보이는 각종 여속女俗이나 남녀의 유희 장면 등은 당시의 생활상들을 생생하게 보여준다. 조선시대 말기의 그림으로는 김준근金俊根(19세기 말)의 〈기산풍속화첩箕山風俗畵帖〉*등 해외로 팔려간 그의 그림들이 다수 있다. 이 외에도 조선시대 후기의 불화佛畵* 가운데 특히 〈감로왕탱甘露王幀〉의 하단부에도 당시의 풍속을 보여주는 장면들이 많이 보인다. 이처럼 풍속화를 통해서 우리는 당시 위정자들의 통치 이념, 사회 각계 각층의 생활 모습 등을 알 수 있을 뿐만 아니라 우리나라의 복식사服飾史, 각종 놀이문화를 연구하는데 일차적인 자료를 얻을 수 있다.

752 프레스코 Fresco

벽화를 그리는 기법 중의 하나. 덜 마른 회반죽 바탕에 물에 갠 안료로 채색하는 방

법. 그림물감이 표면으로 배어들어 벽이 마르면 그림은 완전히 벽의 일부가 되어 물에 용해되지 않아 벽의 수명만큼 오래 간다. 석고가 마르기 전에 재빨리 그림을 그려야 하는 어려움이 있으며, 수정도 거의 불가능해 정확하고 숙련된 기술이 필요하다. 사용할 수 있는 안료의 색깔도 제한되어 있으며, 벽이 마를수록 색깔도 옅어지며 색의 농담을 이용한 효과도 얻을 수 없다. 이러한 정통적인 방법의 프레스코를 이탈리아에서는 부온 프레스코buon fresco라고 하며, 같은 안료를 사용하여 마른 회벽에 그리는 것을 프레스코 세코fresco secco라고 한다. 프레스코는 기념건조물의 벽화를 그리는 데 적합하지만 습기가 차면 석고가 부서지므로 그림도 함께 떨어져 나가는 단점이 있다. 그러나 건조한 지역에서는 거의 영구적이어서 건조한 지역에서 많이 사용되었으며 북유럽에서는 거의 사용하지 않았다. 동양에서는 전통적으로 벽화를 그릴 때 마른 석고 위에 아교로 그리는 방법을 사용해 왔으나, 인도 지역에는 11~12세기에 프레스코 방법이 전해진 것으로 보인다. 우리나라에서는 사찰의 벽화를 제작할 때 대개 프레스코기법을 사용한 것으로 알려져 있다.

753 피마준 披麻皴

마麻의 올을 풀어서 늘어놓은 듯 실같은 모습의 준皴*을 말한다. 가장 많이 사용되는 준 가운데 하나로 특히 남종화南宗畵*와 관계가 깊다. 원말 4대가元末四大家*의 한 사람인 황공망黃公望이 즐겨 사용하였다.

피마준, 황공망, 부춘산거도 부분

ㄱㄴㄷㄹㅁㅂㅅㅇㅈㅊㅋㅌㅍㅎ 342

오대 후량後梁의 서화가인 형호荊浩 (870년
경–930년경)의 산수화론에 관한 저술. 형호
는 자를 호연浩然이라 하며, 전란을 피하여
산서성山西省 태행산太行山의 홍곡洪谷에 은
거하였기 때문에 호를 홍곡자洪谷子라 하였
다. 그는 이 저술에서 육요六要,* 즉 기氣, 운
韻, 사思, 경景, 필筆, 묵墨이라는 산수화의
기법, 구도, 표현 등에 관한 요소를 제시하
였고, 근筋, 육肉, 골骨, 기氣라는 필획의 사
세四勢를, 그리고 신神, 묘妙, 기奇, 교巧라
는 품평品評의 네 가지 기준을 제시하였다.
이 글은 신선담神仙譚 형식으로 한 젊은이
가 야인野人과 같은 노인과 대화를 통하여
필법을 배우는 모습을 서술하여 당시의 화
론에 신비주의적 요소가 있음을 암시한다.
그러나 다른 한편으로는 유교의 전통적 윤
리관도 볼 수 있어 당시 화론 형성의 지성
사적 배경을 알 수 있게 해 준다. 특히 이 글
은 당말, 오대에 수묵화가 본격적으로 발달
되는 시점에서 쓰인 것으로 중국 회화사 발
달 과정에 중요한 문헌 증거를 제시해 준다.

755 하마선인도 蝦蟆仙人圖

신선도神仙圖* 화제 중의 하나. 중국 오吳나
라의 선인이었던 갈현葛玄을 그린 그림. 하
마선인이라는 말은 갈현이 두꺼비와 곤충,
작은 새 등을 도술을 부려 춤을 추게 하거
나 악기를 타게 하였다는 데에서 유래한 것
으로, 후대 두꺼비와 함께 그려진 신선을
하마선인이라고 부른데서 기인한다. 두꺼
비를 어깨에 메고 길을 떠나는 신선을 그린
것이지만, 때로 두꺼비를 실에 꿰어 들어올
리는 모습의 유해희섬도劉海戲蟾圖*와 혼동
되기도 한다. 윤덕희尹德熙의 〈하마선인도〉(국립
중앙박물관소장)는 두꺼비를 어깨에 메고 있
는 신선의 모습을 그린 것이며, 이정李禎의
〈기섬도騎蟾圖〉(이화여대박물관소장)는 두꺼비
를 타고 있는 신선의 모습을 그렸다.

756 하엽준 荷葉皴

연잎의 엽맥葉脈 줄기와 같이 생긴 준皴*으

하마선인도, 윤덕희, 국립중앙박물관 소장

로 산봉우리의 표면 묘사에 주로 사용된다.
물이 흘러내려 고랑이 생긴 산비탈 같은 효
과를 내며 조맹부趙孟頫가 창안한 후 남종
화가들이 종종 사용하였다.

하엽준, 조맹부, 작화추색도 부분

757 한림도 寒林圖

한림, 즉 잎이 다 떨어진 쓸쓸한 겨울 숲을
주제로 한 산수화. 한림이란 용어는 당시唐
詩에 이미 보이지만 화제畵題*로 취급된 것
은 당말 오대부터이다. 한림도는 오대 말에
서 북송北宋 초에 걸쳐 화북華北지방에서 활
약한 화가 이성李成에 의해 완성된 것으로
볼 수 있다. 그가 한림을 묘사한 부분은 앙
상한 나뭇가지들이 날카로운 갈고리를 형
성하며 게 발톱 같은 모습을 보인다고 하여
후에 해조묘蟹爪描*라는 명칭을 얻었다. 송
대의 허도녕許道寧, 곽희郭熙 등의 겨울 풍
경산수도 역시 이성의 양식을 이어받았다.
원대 이곽파李郭派* 화가들, 그리고 명대의
오파吳派*화가들에게까지 이 전통이 이어
졌다. 조선에도 이 전통이 전해졌으나 이곽
파 양식을 구사한 김두량金斗樑의 〈월야산
수도〉(1744), 또는 개성적인 필치의 김양기
金良驥〈고목소림도 古木疏林圖〉(간송미술관 소

한림도, 김두량, 월야산수도, 1744년, 81.9x49.2cm,
지본담채, 국립중앙박물관 소장

장)와 같이 제목에는 조금씩 다르게 표현되
었다.

758 한산습득도 寒山拾得圖

선종화 화제 중의 하나. 중국의 승려였던
습득拾得과 시인이었던 한산寒山을 그린 그
림. 습득은 어릴 때 항상 호랑이를 데리고
다니던 풍간豊干이 주워다가 사원에서 길
렀다고 하는데, 사원의 부엌에서 일하며 은

둔하고 있던 친구 한산에게 남은 밥을 갖다 주었다고 한다. 한산은 천태산에 살았던 은둔시인으로 한암寒巖의 깊은 굴에 살았으므로 한산이라 하며, 생몰년은 미상이다. 한산은 300여 편의 시를 남기기도 하였는데, 때로 사원의 뜰을 몇 시간 동안 거닐면서 가끔씩 환성이나 웃음 또는 혼잣말을 지껄이기도 하고 계속해서 웃다가 손뼉을 치면서 있다가 사라졌다고 한다. 후에 한산과 습득은 보살의 화신으로 간주되어 선종의 사원 속에 자리 잡게 되었으며, 선종화의 소재로도 많이 그려졌다. 한산은 보통 글자가 쓰여지지 않은 빈 두루마리를 펼쳐들고 서있는 모습, 습득은 마당 빗자루나 나뭇잎을 손에 들고 있는 모습, 또는 한 손에는 긴 빗자루를 들고 한 손으로는 보름달을 가리키며 앉아있는 모습으로 묘사된다. 한손으로 달을 가리키는 습득을 그린 이정李禎의

한산습득도, 19세기. 충남 공주 마곡사

〈문월도問月圖〉(간송미술관 소장)와 이징李澄의 〈문월도〉(개인소장), 긴 지팡이와 봇짐을 땅에 내려놓고 길가에 웅크리고 앉아 쉬고 있는 모습의 습득을 그린 김홍도金弘道의 〈습득도〉(간송미술관 소장) 등이 있다.

759 해삭준 解索皴

산수화에서 바위 질감을 표현하기 위하여 사용하는 풀린 밧줄과 같은 모양의 필선. 선 하나 하나는 약간의 꼬임을 나타내며, 주로 침식된 화강암 바위 표면을 나타내는데 사용된다.

760 해섬자도 海蟾子圖 ⇒ 유해희섬도

761 해운당 익찬 海雲堂 益贊 ⇒ 익찬

762 해의반박 解衣槃薄

『장자莊子』「전자방田子方」에 수록된 한 고사故事에서 유래한 아무런 것에도 얽매임이 없는 화가의 자유로운 정신상태를 지칭하는 말. 고사의 내용은 전국시대 송宋의 원군元君이 화공들을 불러 그림을 그리게 하였는데, 여러 화공들이 모두 순서대로 명을 받아 읍揖하고 서서 붓을 빨고 먹을 개고 있는데 나중에 온 한 화공이 순서도 기다리지

않은 채 느릿느릿 걸어 와서는 명을 받아
읍하고는 곧장 방으로 들어가 버렸다. 원군
이 사람을 시켜 가보게 하였더니 그는 옷을
모두 벗어버리고 다리를 뻗은 채 그림을 그
리고 있었다. 원군이 이를 보고 "옳다! 이
자가 진정한 화사畵師로구나"라고 했다는
것이다. 이 이야기는 진정한 예술 창작 태
도와 "자연을 따른다任自然"는 도가道家 사
상은 일맥 상통한다는 점을 강조한 것이다.
북송北宋 때 문인화 이론의 발달과 더불어
크게 부각된 개념이다.

해조묘. 곽희. 조춘도 부분

763 해조묘 蟹爪描

잎이 다 떨어진 겨울 나뭇가지를 게 발톱처
럼 날카롭게 묘사한 수지법樹枝法.* 북송의
화가 이성李成이 시작하였고 그 후 이곽파李
郭派 화풍의 산수화, 우리나라의 안견파 산
수화에서 볼 수 있는 나무 묘사 기법이다.

764 행락도 行樂圖

원래의 뜻은 "작은 자화상"으로 수대隋代의
유욱劉頊이 그린 〈소년행락도〉가 최초의 작
품으로 알려져 있다. 그러나 명청대에 와
서 그 의미가 변하여 궁정의 황제나 후비后
妃들의 생활이나 여가활동 장면을 호화 전
각이나 골동품을 배경으로 풍속화風俗畵*나
기록화記錄畵*적 성격으로 그려진 것을 이

른다. 우리나라에서는 당나라 시대의 명장
名將으로 다복한 생활을 누렸던 분양왕汾陽
王 곽자의郭子儀의 연회장면을 묘사한 곽분
양행락도郭汾陽行樂圖*를 줄여서 일컫는 말
로 주로 사용된다. 이 그림은 다남多男 · 다
복多福의 상징으로 특히 19세기 이후 왕실
및 사대부가의 혼례용 장식 병풍으로 많이
그려졌다. 이 이외에도 신선처럼 보이는 노
인이 구름을 타거나 학을 데리고 노니는 장
면을 표현한 민화들이 〈행락도〉라는 제목
으로 전해진다.

765 행운유수묘 行雲流水描

인물화에서 옷 주름을 묘사하는데 사용하

는 선묘線描. 고요한 계곡의 흐름과 구름이 스쳐 가는 듯 부드럽고 유연하게 흐르는 선묘. 명대明代 추덕중鄒德中(생몰년 미상)의 『회사지몽繪事指蒙』*에 열거된 묘법고금描法古今 십팔등十八等 가운데 하나다.

766 향호당 묘영 香湖堂 妙英 ⇒ 묘영

767 혁필화 革筆畵

붓의 털 대신 납작한 가죽을 연결한 가죽 붓을 사용하여 그린 그림. 주로 문자도文字圖*에서 그 예를 볼 수 있다. 가죽의 끝 부분에 여러 가지 색채를 발라 단번에 그으면 여러 가지 색이 모두 포함된 영롱한 필치가 나온다. 가죽 끝에 먹이 골고루 묻지 않았거나 끝이 갈라질 경우 그 필치는 서예의 비백飛白*효과가 나올 수도 있다.

768 현애괘천법 懸崖掛泉法

절벽에 매달린 바위 위로 떨어지는 폭포수를 묘사하는 기법. 물줄기가 위에서는 거의 수평으로 흐르다가 떨어지는 지점에서 90도 각도로 급변하며 떨어지게 한다.

혁필화, 문자도 6폭병풍 孝, 19세기 후반~20세기 전반, 지본채색, 한폭 95.2x34.8cm, 호림박물관 소장

769 현왕도 現王圖

명부회주冥府會主인 현왕現王이 여러 권속을 거느리고 망자를 심판하는 모습을 그린 그림. 현왕現王은 보현왕여래普賢王如來를 일컫는 말로서, 시왕이 죽은 후 7일부터 망자를 심판하는데 비하여 죽은 지 3일 만에 죽은 자를 심판하는 왕이다. 『석문의범釋門儀範』 현왕청現王請에 의하면 현왕은 명부회주인 보현왕여래로서 대범천왕大梵天王 · 제석천왕帝釋天王 · 대륜성왕大輪聖王 · 전륜

현왕도, 1718년, 마본 채색, 111.7x89.5cm,
경북 월성 기림사 소장

성왕轉輪聖王 · 사천왕四天王 · 선악동자善惡
童子 · 판관判官 · 녹사錄事 · 감재직부사자監
齋直符使者 등을 권속으로 두고 있다. 또『권
공제반문勸功諸般文』* 등 의식집에는 망자
의 극락왕생을 위해 사후 3일 만에 지내는
천도재薦度齋인 현왕재現王齋의 주존으로 등
장한다. 현왕도의 도상은 일월관日月冠 또는
금강경金剛經등 경책經冊이 얹힌 관을 쓴 현
왕이 판관 · 사자 · 동자 등에 둘러싸여 심
판하는 모습을 간략하게 그렸다. 언뜻 보
면 시왕도와 유사하지만 시왕도와 달리 지
옥 장면이 묘사되지 않은 것이 특징이다. 대
웅전이나 극락전과 같은 주불전 내의 좌우
측 벽에 봉안되며, 조선 후기에 크게 유행하
였다. 현존하는 현왕도 중 1718년에 제작된

기림사 현왕도가 가장 이른 시기의 작품인
것으로 보아 18세기 이후 망자천도亡者薦度
의식이 성행함에 따라 새롭게 조성된 불화
로 생각된다. 대표적인 작품으로는 동국대
학교박물관 소장 현왕도(1741년), 통도사 현
왕도(1775년), 불암사 현왕도(1846년), 전등사
현왕도(1884년) 등이 있다.

770 협엽점 夾葉點

나무잎을 묘사하는 데 사
용하는 점. 채색 면 위에 다
섯 개나 여섯 개의 필선을
부채를 거꾸로 펴놓은 듯 아래로 퍼져 있는
듯 그린 점. 쌍구雙鉤로 나뭇잎을 묘사하는
것과 비슷한 효과를 낳는다.

771 혜가단비도 慧可斷臂圖

선종화 화제 중의 하나. 달마에게 처음으로
입문을 청한 혜가慧可(487~593)가 뜻이 얼마
나 깊은지를 질문받자 구도의 열정을 입증
하기 위하여 스스로 한쪽 팔을 잘랐다고 하
는 고사를 도해한 그림. 혜가는 달마의 법
통을 이어 중국 선종의 2조二祖가 된 인물
로, 혜가단비의 고사는 선승화가들에게 중
요한 그림의 소재가 되었다. 그림의 형식은
암굴 속에 앉아서 참선하는 달마의 등 뒤에
서 자신의 잘린 팔을 들고 서있는 혜가의

혜가단비도, 18세기, 경북 청도 운문사 소장

모습을 그린 것으로, 우리나라에서는 법당 안의 좌우 측면벽이나 후불벽 뒷면 또는 건물 외벽에 주로 그렸다. 대표적인 작품으로는 운문사 비로전 후불벽 뒷면의 〈혜가단비도〉, 대원사 극락전 내 오른쪽 벽의 〈혜가단비도〉, 통도사 응진전 외벽의 〈혜가단비〉 등을 들 수 있는데, 모두 조선 후기의 작품들이다.

772 혜허 慧虛

고려시대의 화승*. 일본 센소지淺草寺에 소장된 관음보살도를 그린 승려로 알려져 있으나 그에 관해 알려진 것은 거의 없다. 관음보살도에는 "해동치납혜허필海東癡衲慧虛筆"이라는 명문이 적혀있는데, 이것은 보통 "해동의 어리석은 중인 혜허가 그렸다"는

혜허, 관음보살도, 고려, 견본 채색, 144.0x62.6cm, 일본 센소지淺草寺 소장

말로 해석하지만, 혜허가 그림을 그린 것이 아니라 단지 명문을 쓴 것으로 해석하기도 한다. 그가 그린 관음보살도는 옆으로 살짝 몸을 비틀고 버드나무가지를 든 관음보살

이 연꽃대좌 위에서 아래의 선재동자善財童子를 내려다보고 있는 모습을 그린 것으로, 풍만하면서도 귀족적인 관음보살의 모습을 아름답게 표현하여 고려불화 중의 백미로 꼽힌다.

773 호렵도 胡獵圖

중국 북방계통 호족胡族의 복장을 한 기마騎馬 인물들이 사냥하는 장면을 묘사한 그림. 중국에서는 북송北宋 화원畵院에서 대조待詔를 지냈으며, 인물人物과 번마蕃馬를 잘 그린 진거중陳居中을 위시하여 요遼·금金의 호족들이 자신들의 생활의 일부인 사냥 장면을 많이 그렸다. 몽고족인 원元의 궁중화원 유관도劉貫道의 〈원세조출렵도元世祖出獵圖〉(대북고궁박물원) 역시 이 부류에 속하는 그림이다. 한국에서는 전傳* 공민왕恭愍王 〈천산대렵도天山大獵圖〉, 강희언姜熙彦의 〈출렵도出獵圖〉 등 다수가 있다. 조선 후기 민화에서도 이 화제를 병풍형식으로 많이 그렸으며 현재 다수 전한다.

774 호분 胡粉

회화의 재료 중의 하나. 합분蛤粉이라고도 함. 백색의 안료로, 굴 또는 대합조개의 껍질을 구워서 부드럽게 가루를 내어서 만든다. 살색 또는 분색을 표현하는 데 사용한다. 다른 안료와 섞어 사용하기도 하는데, 호분을 섞으면 색이 탁해져 불투명한 색조를 나타낸다. 오래되어도 변색이 없다.

호렵도, 조선 말기, 개인소장

775 호산외기壺山外記 호산외사 壺山外史

조선 후기의 위항시인이자 중인 출신 화가인 조희룡趙熙龍(1797~1859)이 엮은 인물 전기집. 1책(41장). 필사본. 1844(갑진)년 서序. 고려대 도서관본은 『호산기壺山記』로 되어 있고, 오세창의 『근역서화징槿域書畵徵』*에는 『호산외사壺山外史』로 되어 있다. 조희룡 자신이 한미寒微한 집안 출신이었으며 자신과 출신이 비슷하지만 학행學行이 뛰어난 사람, 문장가, 시인, 화가, 서예가, 의약醫藥, 복서卜筮, 음률音律 종사자 42인의 행적을 기록하였다. 정식 전기傳記형식과 달리 본관이나 가계는 생략하고 바로 행적 자체를 기술하고 자신의 평評인 찬贊을 뒤에 붙였다. 불우한 위항인委巷人의 입장에서 당시 신분제도의 모순을 적절하게 비판하면서 이들의 이름을 후세에 남기려는 의지가 엿보인다. 수록 인물 가운데 최북崔北, 임희지林熙之, 김홍도金弘道, 이재관李在寬, 전기田琦 등 화가들이 포함되어 있어서 조선 후기 회화사 연구에 중요한 자료가 된다. 영인본으로 『이향견문록里鄕見聞錄 · 호산외사壺山外史』 합본이 아세아문화사에서 1974년에 간행되었고 국역은, 남만성南晩星 역, 『호산외사/이향견문록』(삼성문화문고 144. 1979)이 있고 『조희룡전집趙熙龍全集』, 실시학사 고전문학연구회 역주 『호산외기壺山外記』(서울 : 한길아트. 1998)가 있다.

776 호초점 胡椒點

호초가루를 뿌린 듯 작은 검은 점을 많이 찍어 멀리 보이는 삼杉나무 잎을 묘사하는 기법.

777 호피도 虎皮圖

민화民畵*의 일종으로 화면 가득히 호랑이 털이 그대로 있는 가죽을 장식으로 그린 그림.

778 혼묘 混描

이중二重으로 그어진 인물화의 윤곽선. 처음에 엷은 먹으로 가늘게 그은 선 바로 옆이나 위로 좀 짙고 굵은 윤곽선을 그어 강조하거나 깊이와 입체감이 나도록 하는 기법. 경우에 따라 선이 겹치기도 하지만 두 종류의 선이 모두 보이기도 한다. 이 명칭은 명대明代 추덕중鄒德中(생몰년 미상)의 『회사지몽繪事指蒙』*에 열거된 묘법 고금描法古今 십팔등十八等 중 하나다.

779 홍변화견 紅邊畵絹

비단폭의 가장자리에 올이 풀리지 않도록 마무리 된 부분에 붉은 색 줄이 있는 그림 용으로 직조된 견絹. 화변화견花邊畵絹*보다

약간 누런 색을 띠며 올이 좀 거칠어 최상급이 아니다.

780 화고 畫稿

완성되지 않은 초기 단계의 그림. 스케치 상태의 그림.

781 화기 畫記

신숙주申叔舟(1417-1475)의 문집인『보한재집保閑齋集』권14 기기에 포함되어 있는 안평대군安平大君(1418-1453) 소장 서화書畫에 관한 글. 안평대군은 1435-1445년까지 10여 년간 총 222점에 달하는 서화를 수집하였다. 이들은 동진東晉의 고개지顧愷之를 비롯하여 당唐 2인, 송宋 6인, 원元 21인의 서화 작품과 일본의 화승畫僧* 철관鐵關, 그리고 조선인으로는 유일하게 안견安堅(15세기 중엽 활약)의 작품이 들어 있으며, 이외에 국적을 알 수 없는 4인의 그림들이 포함되어 있다. 소장품 가운데 대다수를 차지하고 있는 것은 송・원대의 작품들이다. 그 가운데 곽충서郭忠恕(950-970 활약), 이공린李公麟(1049-1106), 송 휘종宋徽宗(1100-1124 재위), 소식蘇軾(1030-1101), 조맹부趙孟頫(1254-1322), 선우추鮮于樞(1257?-1302) 등 당대의 주요 서화가들의 작품이 포함되었다는 사실은 그 진위眞僞 문제를 알 수는 없으나 특

기할 만하다. 산수화는 이곽파李郭派*의 작품들이 많이 들어 있으며, 이러한 경향은 안평대군의 비호를 받았던 안견이 이곽파 화풍을 토대로 독자적인 화풍을 개척하는 데에 많은 영향을 미쳤던 것으로 보인다. 「화기」에 열거된 작품들이 현재는 남아있지 않으나 당시 조선 서화계書畫界에 폭넓은 영향을 미쳤을 것으로 생각된다.

782 화변화견 花邊畫絹

비단폭의 가장자리에 올이 풀리지 않도록 마무리 된 부분에 색 줄이 있는 그림용으로 직조된 견絹. 제일 좋은 것은 두 줄의 녹색 가운데에 분홍색 줄이 있는 것이며 거의 흰색 견으로 매우 고른 결을 보인다.

783 화사 畫史

북송의 서화가 겸 평론가인 미불米芾(1051-1107)의 서화관계 저술. 1권으로 되어 있으며, 「진화晉畫」・「육조화六朝畫」・「당화唐畫 五代 國朝附」의 세 부분으로 나뉘어져 있다. 미불 자신이나 동시대 사람들이 소장하여 자신이 직접 볼 수 있었던 서화의 평을 시대 순으로 실었다. 그러나 실제로는 그림에 관한 평뿐만 아니라 화견畫絹, 장황粧潢 또는 그림 보존 등 다른 주제도 무작위로 포함되어 있다. 구성이 이처럼 일관되지 않으

나 미불의 남다른 감식안鑑識眼이 표출되거나 진위眞僞 문제를 다룬 부분들은 매우 귀중하며 '천진天眞'·'평담平淡' 등 당시의 문인화에서 중요시 여겼던 평론 기준 등 문인화관文人畵觀이 잘 반영된 글이다. 불어佛語 역주로는 Nicole Vandier-Nicolas, *Le Houa-che de Mi Fou* (Paris, 1964)가 있으며 코하라 히로노부古原宏申 교수의 「화사집주畵史集註」(1)이 『미술사연구집간美術史研究集刊』 제12기(국립대만대학, 2002. 3)에 실려있다.

784 화사양가보록 畵寫兩家譜錄

오세창吳世昌(1864-1953)이 1916년에 편찬한 조선시대의 화원畵員과 사자관寫字官 집안의 중인中人 가계보家系譜. 그 이외에도 이들과 친인척 관계가 있는 역관譯官·의관醫官 등 기술직 중인들의 이름도 기재되어 있다. 이 가계보를 통하여 이들 관직이 세습되는 경향을 두드러지게 알 수 있다. 또한 전주 이씨全州李氏, 밀양 변씨密陽卞氏처럼 화원과 역관이, 음죽 이씨陰竹李氏, 개성開城 이씨처럼 화원과 사자관, 또는 다른 성씨들에서 화원과 역관, 사자관과 역관 등이 함께 나오는 이들 직종간의 친인척親姻戚 관계를 알 수 있다. 가업의 세습은 특히 화원 집안에서 두드러지게 나타나 경주慶州 이씨(이명수 李明修, 이정근 李正根, 이기룡李起龍), 전주 이씨 (이숭효 李崇孝, 이흥효 李興孝, 이

성린 李聖麟, 이수민 李壽民 등), 개성 김씨 (김응환 金應煥, 김석신 金碩臣) 고령高靈 신씨 (신한평 申漢枰, 신윤복 申潤福 등), 인동仁同 장씨 (장득만 張得萬, 장한종 張漢宗, 장경주 張敬周 등), 청주 한씨 (한선국 韓善國, 한시각 韓時覺 등) 등 많은 화원 집안을 볼 수 있다. 화원 집안간의 인척관계는 김응환의 개성 김씨와 장한종의 인동 장씨, 경주 김씨와 강릉 함씨, 전주 이씨와 개성 김씨 등 여러 예를 찾을 수 있다. 사자관의 대표적인 성씨로는 경주 이씨, 음죽 이씨, 여주 이씨, 밀양 정씨, 보령 김씨, 광산 김씨, 김해 김씨, 강음江陰 이씨, 천안 이씨, 청주 방씨, 남양 홍씨, 여흥驪興 민씨, 해주 오씨 등 많이 열거되어 있다. 이러한 가계보는 조선시대 기술직 중인들 집안의 상호 관계를 볼 수 있는 귀중한 자료이다. 원본은 국립중앙도서관에 있고 『이조회화李朝繪畵』(지식산업사, 1975년)의 별권別卷으로 영인되었다.

785 화사회요 畵史會要

1631년 명明 숭정崇禎 4년에 주모인朱謀垔이 펴낸 화론서. 모두 다섯 권으로 되어 있다. 주모인의 자字는 은지隱之, 호는 염원산인厭原山人으로 명나라의 종실 출신이다. 이 책의 체제는 원대元代 도종의陶宗儀의 『서사회요書史會要』를 본떠 구성되었다. 주로 『역대명화기』,*『도화견문지』,*『도회보감

『圖繪寶鑑』* 등에서 뽑아 편집하였으며 증보는 매우 적다. 채집한 서책은 화사나 화론서 뿐만 아니라 정사, 지방지, 별집에 까지 이르고 있다. 또한 명대의 것은 모두 수집하여 후대 보록譜錄의 근거로 자주 인용된다. 송宋·금金·원元·명明의 유명하지 않은 많은 화가들에 대해서도 수록했다. 내용을 보면 제1~4권에는 상고로부터 명대에 이르는 화가들의 전기傳記를 싣고, 제5권에는 역대의 화론과 화법을 기술하였다.

786 화산수서 畵山水序

중국 유송劉宋의 종병宗炳(375-443)이 쓴 중국 최초의 산수화에 관한 이론서. 장언원張彦遠의 『역대명화기歷代名畵記』*(847년 序) 권6의 종병에 관한 항목에 수록되어 있다. 이 글은 산수화가 독립된 화목으로 발전하기 시작한 시기에 종병이 생각한 산수화의 의의意義와 산수화를 제작한 이유를 밝힌 것이라 할 수 있으며 불교를 비롯해 유가儒家와 도가적道家的 사상을 배경으로 산수의 영靈과 인간의 정신精神이 서로 어떻게 감응感應하는가, 즉 현학적玄學的 산수사상山水思想과 그것이 조형화되는 회화적 근거를 설명하였다. 종병은 먼저 산수가 "도道," 즉 근원적 진리를 상징함을 말하고 성인聖人, 현자賢者와 도道의 관계, 도道와 산수와 인자仁者의 관계를 설정하여 도道가 형상화形

象化 된 산수를 즐기는 것이 성현聖賢의 경지를 즐기는 것이며 "도道"를 체득하는 방편이 되는 것이라고 정의하였다. 즉 종병은 산수화의 감상을 통해 산수와 산수화에 투영된 성인에 감응하여 자신의 정신을 자유롭게 펼침으로 궁극적 존재의 실현에 이르기를 의도하였던 것이다. 이러한「화산수서」의 내용은 중국에서 산수화가 초창기부터 단순히 자연의 풍경을 묘사한 그림이 아니라 당시의 철학적, 종교적 요소를 모두 내포한 인문적 자연관의 표현이었음을 암시해준다. 종병의 산수화론은 후대 산수화 제작의 중요한 사상적 배경이 되었고 산수화가 중국회화에서 가장 중요한 화목으로 발전하는데 큰 영향을 미쳤다.

종병은 서화와 음악에 능했고 유송劉宋의 무제武帝(420-422재위)와 문제文帝(424-453재위)의 여러 차례 부름에 응하지 않고 은거하였다. 오로지 산수를 좋아하고 유람하기를 즐겨 서쪽으로는 호북성湖北省의 형산荊山과 사천성四川省의 무산巫山, 남쪽으로는 호남성湖南省의 형산衡山 등 각지의 산천을 유람하였다. 노후에 병이 들어 더 이상 산수를 유람할 수 없게 되자 자신의 거주지인 호북성 강릉江陵으로 귀향하였고 "늙음과 병이 함께 이르렀구나. 명산을 더 이상 두루 유람하기 어려울 듯하다. 오직 마음을 깨끗이 하고 도를 관조하기 위해 그림을 그려 벽에 걸어놓고 누워서 그 곳을 유람한다

(老疾具至, 名山恐難徧覩, 唯澄懷觀道, 臥以遊之)"
고 하고 자신이 유람한 산수를 벽에 그려놓고 즐겼다고 한다. 이후 "와이유지臥以遊之 (누워서 노닌다)"에서 유래한 "와유臥遊"는 산수화를 감상한다는 의미로 쓰이게 되었고 후대에 수많은 〈와유도臥遊圖〉 제작의 근거를 마련하였다. 그 좋은 예로 청대 화가 정정규程正揆(1604-1676)가 1674년에 그린 〈강산와유도江山臥遊圖〉가 뉴욕 메트로폴리탄미술관에 소장되어있다.

787 화선지 畵宣紙 ⇒ 선지

788 화성성역의궤 華城城役儀軌

조선 정조 때 수원에 화성華城을 축조한 후 그 모든 과정 · 제도 · 의식, 비용 등을 99면의 도설圖說*과 더불어 상세히 기록한 의궤.* 실제 건설기간은 1794년(정조18) 1월부터 1796년(정조20) 9월까지 였고, 정조 사후 1801년 9월에 금속활자본 정리자整理字로 간행되었다. 1797년 간행된 『원행을묘정리의궤』*에 이어 조선에서 두 번째로 활자로 인쇄된 의궤이다. 권수卷首 · 원편元編 · 부편附編으로 구성되어 있으며, 원편은 화성 축조에 관한 것이고 부편은 행궁 조성에 관한 것이다. 정조는 아버지 사도세자의 묘소 현륭원顯隆園이 있는 수원[화산]을 정치적으로 수도 다음으로 중요한 행정단위인

유수부留守府로 승격시켜 지금의 신도시와 같은 개념으로 도시를 건설하고 그 주변을 둘러싸는 성곽城郭을 축조하게 하였다. 정약용丁若鏞(1762-1836), 박지원朴趾源(1737-1805)과 같은 실학자, 또는 북학파北學派 실학자들의 새로운 견문과 지식이 총동원되었고 중국식과 조선 재래식 성 축조방법이 조화롭게 구사되었다. 『화성성역의궤』에는 성곽을 구성하는 각종 문루門樓, 노대弩臺, 치성雉城, 포루砲壘 등의 모습과 건설 방식이 상세히 기록되어 있으며, 거중기擧重機 · 설마雪馬 등 각종 기계의 도면과 해설을 싣고 있어 당대의 운반수단과 도구 등을

화성성역의궤, 서장대도, 1801년, 규장각

이해하는데 도움이 된다. 권수에 실린 도설에는 화성전도華城全圖를 비롯하여 장안문長安門, 팔달문八達門, 서장대西將臺, 그리고 행궁行宮과 사직단社稷壇 등 성곽의 각 요소요소의 중요한 구조물이나 성 내부의 주요 시설의 모습이 판화로 실려 있다. 한국전쟁 이후 모두 파괴되었던 화성이 1975-79년 사이에 원래의 모습으로 재건될 수 있었던 것은 전적으로 이 의궤의 상세한 기록 때문이다. 또한 화성이 1997년에 유네스코 세계문화유산에 등재될 수 있었던 것도 이 의궤 덕분이었다. 이 의궤는 성역城役공사를 기록한 유일한 의궤이며, 그 내용만으로도 중요한 학술자료가 되지만, 정교한 활자나 높은 수준의 인쇄술을 잘 나타낸 표본적인 서적으로도 귀중한 것이다.

789 화승 畵僧

불화를 전문으로 그리는 승려. 화사畵師 · 화원畵員 · 화공畵工 · 금어金魚* · 양공良工 · 편수片手*라고도 한다. 우리나라에서는 불교가 수용된 이후 화승들이 불화제작을 비롯하여 단청, 개금改金 등의 불사를 담당하였다. 삼국시대에는 일본 호류지 금당벽화를 그렸다고 전하는 고구려의 담징*이나 일본에서 활약하였던 야마시로 화사山背畵師,* 수화타화사簣奏畵師,* 기부미화사黃文畵師* 등 화공집단이 알려져 있다. 또한 신

라에는 채전彩典이라고 하는 국가기관에 다수의 화공들이 소속되어 국가적인 공사에 참여하였던 것으로 추정된다. 신라의 저명한 화승인 솔거率居* 역시 채전에 소속되었던 화승이었을 것으로 보인다.

고려시대에는 불교가 번창함에 따라 불화가 많이 조성되었으므로 화승의 역할도 컸으리라 짐작하는데, 고려의 화승으로 현재 이름이 전하는 사람은 20여 명에 불과하지만, 전국의 사찰에 봉안하는 수많은 불화를 그렸던 화승은 이보다도 훨씬 많았을 것이다. 미륵하생경변상도* (1350년, 일본 신노인親王院 소장)를 그린 회전悔前, 수월관음도(일본 센소지淺草寺 소장)를 그린 혜허慧虛* 등이 알려져 있다.

조선시대에 들어와서는 국초부터 강력한 억불 정책으로 모든 불사가 위축되면서 불화의 제작이 줄어들었다. 현재 조선 전기 불화의 화기에 언급된 화승은 약 50여 명에 달한다. 이 중에서 15세기의 화승으로는 무위사 아미타후불벽화(1476년)를 그린 대선사大禪師 해련海連이 유일하며, 나머지는 모두 16세기의 화승들이다. 15세기에 화승의 활동이 저조한 이유는 세종 6년(1424년) 불교종파를 선교양종禪敎兩宗으로 통폐합하고 전국의 사찰을 선종 18사寺, 교종 18사寺 등 36사寺만 남겨두고 모두 폐사하는 등 초기부터 강력한 불교억불책을 감행함에 따라, 왕실 발원의 불화를 제외하고는 불화가

많이 조영되지 않았기 때문이다. 16세기에 이르면 일반인들이 발원한 불화가 증가하면서 화승들의 활동도 활발해졌다. 조선 전기에 화승들은 혼자서 또는 2명이 불화를 그리는 것이 일반적이었지만, 1589년 감로도(일본 야쿠센지藥仙寺 소장)처럼 6명이 함께 그린 경우도 있다.

조선 후기에는 도화사都畵師라 불리는 우두머리 화승의 지휘에 따라 적게는 1~3명, 많게는 수십 명에 이르기까지 그룹을 이루며 불화를 제작하였다. 임진왜란 이후 사찰의 조영과 재건, 중건 등의 불사가 활발해짐에 따라 다시 화승들의 활동이 활발해졌으며, 특히 화승들은 국가에서 시행하는 모든 공사에도 빠짐없이 동원되어 국가적인 토목공사를 담당하기도 하였다. 이와 함께 조선 후기에는 지역적으로 화승 집단이 형성되어 각 지역마다 특징적인 화풍을 형성하면서 사원의 불사를 주도해 나갔다. 17세기에 경기 지역에서는 법형法炯 · 승장勝藏 등 수화원을 중심으로 혜윤惠允 · 인학仁學 · 희상熙尙 · 명옥明玉 · 응상應尙 · 법능法能 · 인혜印惠 등이 활동하였으며, 충청지역에서는 신겸信謙 · 경잠敬岑 · 응렬應悅 · 철학哲學 · 능학能學 · 인문印文 등이 화승들을 거느리고 화단을 이끌었다. 경기지역과 충청지역의 화승들은 서로 왕래하며 함께 불화제작에 참여하는 등 영향을 주고 받았고, 삼신불과 삼세불이 결합된 삼신삼세불화三

身三世佛畵의 형식이라든가 부처가 꽃을 들고 있는 장엄형 괘불화, 염화불拈佛 형식의 괘불화 등 다양한 도상을 창출함으로써 후대의 불화 도상에도 큰 영향을 주었다. 호남지역에서는 지영智英 · 천신天信 · 경심敬心 · 계오戒悟 · 의천義天 등, 영남지역에서는 법림法琳 · 학능學能 · 탁휘卓輝 · 의균義均 · 인문印文 등의 활동이 두드러졌다. 이들은 주로 지리산을 중심으로 전라도지역과 경상도 지역에서 활동하였다.

18세기 이후에도 다양한 화승 집단이 지역별로 특징있는 작품을 제작하면서 불화 양식을 이끌어갔다. 서울 · 경기 지역에서는 18세기의 연홍演弘 · 상훈尙訓 · 민관旻寬 · 상겸尙謙* 등의 활동이 두드러지고, 19세기에는 금곡 영환金谷 永煥 · 한봉 창엽漢峰 瑲曄 · 태허 체훈太虛 體訓 · 고산 축연古山 竺衍 · 예운 상규禮芸 尙奎 · 경선 응석慶船 應釋 · 석옹 철유石翁 喆侑 · 보응 문성普應 文性 등이 활동하였다. 서울 · 경기지역의 화승들은 서양의 명암법 등 새로운 화풍의 수용에 적극적이었으며, 19세기 말에는 왕실 및 고위층이 발원한 불화를 제작하면서 금니를 사용한 장식적인 불화를 많이 그렸다. 충청지역은 지역적인 여건으로 인해 서울 · 경기, 전라도, 경상도 지역의 화풍을 골고루 받아들이면서 다양한 양식을 형성하였다. 18세기에는 서울 · 경기지역의 화승인 연홍 · 상훈 등이 활동하였으며, 19세

기에는 마곡사의 금호 약효錦湖 若效를 중심으로 융파 법융隆坡 法融 · 예암 상옥睿庵 祥玉 · 보응 문성 · 호은 정연湖隱 定淵 · 청응 목우淸應 牧雨 등이 유파를 이루었다. 전라도 지역의 화승으로는 18세기의 의겸義謙* · 긍척亘陟 · 비현조玄 · 쾌윤快允* · 사신思信 · 색민色旻, 19세기의 금암 천여錦巖 天如 · 해운 익찬海雲 益贊 · 원담 내원圓潭 乃元 · 향호 묘영香湖 妙英 등을 들 수 있다. 호남지역은 화승들의 왕래가 많지 않아 타 지역에 비하여 전통성이 강하고, 18세기 초 · 중반에 활동한 의겸이 19세기까지도 많은 영향을 끼쳤다. 의겸의 특징인 수묵법을 응용한 채색기법이나 호분과 양록색을 많이 사용하는 점 등은 이후 호남지역 불화의 한 특징으로 자리잡았다. 경상도 지역에서는 18세기의 세관世冠 · 임한任閑과 19세기의 퇴운 신겸退雲 信謙 · 하은 응상霞隱 應祥 · 수룡 기전繡龍 琪銓 · 동호 진철東湖 震徹 등이 활동하였다. 영남지역은 현재 가장 많은 수의 불화가 남아 있으며, 화풍도 다양하다. 이 지역의 화승들은 전 시대의 전통을 잘 전수하면서도 19세기 이후에는 서울 · 경기지역 화사들과의 교류를 통해 장식성과 음영법을 적극적으로 받아들였다.

790 화어록 畵語錄
고과화상화어록 苦瓜和尙畵語錄

명말 청조의 화가 석도石濤 (1641-1707 이후)의 화론서. 중국산수화의 세계를 현학玄學적으로 풀이한 것으로 모두 1권 18장으로 되어있다. 이들은 ①일화一畵 ②요법了法, ③변화變化 ④존수尊受 ⑤필묵筆墨 ⑥운완運腕 ⑦인온絪縕 ⑧산천山川 ⑨준법皴法 ⑩경계境界 ⑪계경蹊徑 ⑫임목林木 ⑬해도海濤 ⑭사시四時 ⑮원진遠塵 ⑯탈속脫俗 ⑰겸자兼字 ⑱자임資任 등이다. 각장의 제목들은 동양화에서 이전에 다루어진 구체적인 문제, 또는 전혀 그렇지 않은 개념적인 것들이 섞여있다.

제1장의 시작 부분에서 "태고太古에는 법이 없었고 이때는 태박太樸이 아직 흩어지지 않은 상태였다. 태박이 한번 흩어지자 법이 세워졌는데 이 법은 일화一畵, 즉 하나의 필획 위에 세워졌다"고 하여 하나의 획이 만물의 모든 형상을 묘사할 수 있는 기본임을

화어록, 석도, 만점도

정립하였다. 제3장 '변화'에서는 옛 전통은 익히 알고는 있어야 하나 결코 그대로 따르지 말아야 한다고 하며 전통의 가치는 인정하되 새로운 것을 창조하기 위하여 그로부터 과감히 탈피할 것을 주장하였다. 그는 자신이 자신임을 강력하게 역설하며, "고인의 수염과 눈썹(수미鬚眉)이 내 얼굴에서 자라지 않고, 고인의 폐부肺腑가 내 몸속에 들어 갈 수 없듯이 내 자신은 내 자신이다." 라고 하였다.

석도는 이 글의 이론적 구조를 설정함에 있어서 많은 부분에서 『주역周易』에 의존하였다. 예를 들어 8장 산천에서는 자연의 쉴 새 없이 변화하는 현상을 음양陰陽과 팔괘八卦, 그리고 64효爻로 설명한다. 이 글은 당시까지의 어느 산수화론보다 독창적이고 자신감으로 가득 차 있으며 설득력 있게 산수화

의 세계를 설명한 것으로 평가된다.

791 화엄경사경변상도 華嚴經寫經變相圖

『화엄경華嚴經』의 내용을 그림으로 그린 변상도. 『화엄경』은 『대방광불화엄경大方廣佛華嚴經』을 줄인 말로 대방광불인 비로자나 부처를 설한 경전이다. 『법화경』과 함께 대승불교의 가장 대표적인 경전으로, 60권 본 · 80권 본 · 40권 본의 세 가지 한역본이 있다. 60권 본은 구화엄舊華嚴이라고도 하는데 418년~420년 동진의 불타발타라佛陀跋陀羅에 의해 한역되었으며, 80권 본은 신화엄新華嚴으로 695년~699년 당의 실차난타實叉難陀에 의하여 한역되었다. 40권 본은 정원화엄貞元華嚴이라고도 하는데, 795~798년 당의 반야般若에 의해 한역된

화엄경사경변상도, 1377년, 삼성미술관 리움 소장

것으로 『화엄경』 가운데 입법계품入法界品만을 번역한 것이다. 일명 보현행원품普賢行願品이라고도 한다. 우리나라에 유통된 『화엄경』은 실차난타가 번역한 80화엄이 대부분이다.

변상도는 감지紺紙*에 금니나 은니로 그려진 것이 많은데, 매권 책머리에 1매의 변상을 그리고 그 권수에 해당하는 경문의 내용을 그림으로 표현하였다. 그림의 우측에는 경전의 제목과 권수가 적혀있으며 좌측에 경문의 내용을 묘사한 그림이 전개된다. 그림의 외곽부분은 금강저金剛杵로써 경계를 나타내고, 오른쪽에는 『화엄경』의 주존인 비로자나불을 배치하고 왼쪽 2/3 가량은 본문의 내용을 그렸다. 그림에 등장하는 인물이나 장면에 대해서는 그림 바로 옆에 명칭이나 설명을 달아놓았다. 때로는 본문의 내용은 생략하고 화엄신장華嚴神將만을 그린 경우도 있다. 현존하

는 가장 오래된 변상도로는 754년~755년에 황룡사의 승려인 연기법사煙起法師가 발원하여 제작한 〈대방광불화엄경 변상도〉(삼성미술관 리움 소장, 국보 196호)가 남아있어 통일신라시대부터 화엄경 변상도가 제작되었음을 알 수 있다. 〈감지금니대방광불화엄경 권31 변상도〉(고려, 삼성미술관 리움 소장, 국보 215호), 〈감지금니대방광불화엄경 행원품신중합부세주묘엄품 변상도〉(고려, 1350년, 국립중앙박물관 소장), 〈감지금니대방광불화엄경 권5, 6 변상도〉(고려, 호림박물관 소장, 보물 755호), 〈백지금니대방광불화엄경 권29 변상도〉(고려, 이학 소장, 보물 978호), 〈감지금니대방광불화엄경 권37 변상도〉(고려, 호림박물관 소장, 보물 754호) 등이 있다.

792 화엄경판화 華嚴經版畵

『화엄경』의 내용을 판각한 판경화版經畵. 고

화엄경판화, 고려, 경남 합천 해인사 소장

려시대에는 각 권의 머리에 변상을 새긴 것과 삽도형식의 변상이 주로 제작되었고, 조선시대에는 권수卷首에 10매의 변상판화가 제작되었다. 고려시대의 권수판화 형식은 해인사에 소장된 80권 본주본 판화와 60권 본산질이 대표적인데, 이들은 모두 변상과 함께 경문의 목판이 전하고 있다. 매권마다 책머리에 1매의 변상을 새겨 그 권수에 해당하는 경문의 내용을 그림으로 표현하였다. 그림의 우측에는 먼저 경의 제목과 권수를 밝히고 좌측에 경문의 내용을 묘사한 그림이 전개된다. 그림의 외곽부분은 금강저金剛杵로써 경계를 나타내고 오른쪽에는 『화엄경』의 주존인 비로자나불을 배치하고 왼쪽 2/3 가량은 본문의 내용을 새겼다. 그림에 등장하는 인물이나 장면에 대해서는 그림 바로 옆에 명칭이나 설명을 달아놓았다. 조선시대의 『화엄경』 판화는 모두 권수에만 판화가 있고 그것도 다른 경전보다 도상의 종류가 극히 적어, 화엄해회성중도華嚴海會聖衆圖, 비로자나삼존도毘盧舍那三尊圖, 비로자나불좌상도毘盧舍那佛坐像圖 등 3가지 정도이다. 화엄해회성중도는 『화엄경』의 세주묘엄품世主妙嚴品을 묘사한 것으로 4매의 판에 판각되었다. 보관을 쓴 보살형의 비로자나불이 두 손을 좌우로 벌리고 설법하고 있고 그 앞에는 승음보살勝音菩薩이 앉아 청문하고 있으며, 본존의 좌우에는 문수보살과 보현보살이 각각 사자좌와 코

끼리좌에 앉아있다. 주위에는 제자·보살중·천부중·사천왕·팔부중 등이 본존을 향해 대칭적으로 배치되었다. 비로자나삼존도는 위태천韋馱天과 비로자나삼존상, 청량국사상淸凉國師像을 새긴 도상으로 모두 3매판으로 이루어져 있으며, 비로자나불좌상도는 권수에 불상과 위패, 권말에는 위태천과 위패를 새긴 형식이다. 대표작으로는 해인사소장본(고려), 화엄경 권36 판화(고려. 성암고서박물관소장본), 화엄경 권26 판화(고려. 기림사복장발견), 귀진사본(1564년간), 송광사본(1635년간), 쌍계사본(1760년간), 동국대소장본(1868년간) 등이 있다.

793 화엄칠처구회도 華嚴七處九會圖

화엄경의 내용을 한 폭의 그림으로 압축·

화엄칠처구회도, 1770년, 견본 채색, 281.5x268.0cm, 전남 순천 송광사 소장

묘사한 불화. 『화엄경』은 일곱 군데에서 여덟 번 법회[舊譯] 또는 아홉 번 법회[新譯]를 열어 설법한 내용을 모은 것인데, 변상으로 그려질 때는 거의 신역의 7처9회도七處九會圖가 묘사되는 것이 보통이다. 그림의 내용은 제일 아래에 큰 연꽃이 있고 이 위에 글자로 찰종刹種이 쓰여 있고 화면의 제일 아래에는 선재동자善財童子가 53 선지식善知識을 찾는 장면이 그려져 있다. 그 위로 7처9회의 장면이 전개되는데, 아래쪽에는 지상에서 설법한 1회 적멸도량회寂滅道場會·2회 보광명전회普光明殿會·7회 보광명전중회普光明殿重會·8회 보광명전삼회普光明殿三會·9회 서다림회逝多林會 등 다섯 번의 법회, 위쪽에는 하늘에서 설법한 3회 도리천회忉利天會·4회 야마천회夜摩天會·5회 도솔천회兜率天會·6회 타화천회他化天會 등 네 번의 법회가 묘사되는 것이 일반적이다. 그런데 각각의 법회에서 설법하는 주불은 화엄경의 교주인 비로자나불이 아니라 각 회의 설주보살說主菩薩인 보현보살·문수보살·법혜보살·공덕림보살·금강당보살·금강장보살 등 보살로 표현되어 있다. 대표적인 작품은 송광사 화엄칠처구회도(1770년), 선암사 화엄칠처구회도(1780년), 쌍계사 화엄칠처구회(1790년) 등을 들 수 있는데, 이 세 폭의 탱화는 세부묘사를 제외하고는 구도와 형식 등이 거의 유사하고 모두가 전라남도 지역에서 10년의 차이를 두

고 제작된 불화인 점에서 주목된다. 현재는 송광사 칠처구회도만이 남아있다.

794 화염지 火焰枝

불꽃의 모양을 닮은 나무 가지. 가늘고 구부러진 필선들이 볼꽃이 위로 휩싸여 올라가는 것처럼 서로 어우러져 나무 가지의 모양을 나타내는 것.

795 화원 畫員

조선시대 예조禮曹에 속한 도화서圖畫署*에서 그림 그리는 일에 종사했던 직업화가. 『경국대전經國大典』에 따르면 도화서의 화원은 20명으로 규정되어 있었으나 1785년 『대전통편大典通編』에는 30명으로 증원되었다. 일반적으로 화원에게 주어진 보직은 『경국대전』에 규정된 대로 4품직 5인, 즉 종6품직인 선화善畫 1명, 종7품직인 선회善繪 1명, 종8품직 화사畫史 1명, 종9품직 회사繪史 2명이었으며, 이밖에 임기가 만료되어 보직에서 물러나게 되어도 녹봉을 받으며 계속 일할 수 있는 자리로서 종6품·종7품·종8품의 서반체아직西班遞兒職이 있었다. 화원은 시험을 통해 선발되었으나 후기에는 사대부의 추천에 의해 발탁되기도 하였다. 시험과목은 대나무를 1등, 산수를 2등, 인물과 영모를 3등, 화조를 4등으로 하

여 이 중 두 가지를 택하여 그리게 하였다. 화원들은 어진御眞,* 공신상功臣像 등 각종 초상화의 제작, 모사模寫, 궁중의 각종 행사에 필요한 병풍이나 기타 기물을 장식하는 일, 서적의 삽화나 도자기의 문양 등 왕실에서 필요로 하는 모든 회사繪事에 참여하였다. 솜씨가 뛰어난 화원은 파격적인 대우를 받기도 하였다. 조선 중기부터는 화원들 사이에 혼인관계를 통해 큰 세력을 지닌 화원 집안들이 형성되기도 하였다. ⇒ 도화서圖畵署, 차비대령화원差備待令畵員.

796 화제 畵題

① 그림의 여백에 화가, 또는 다른 사람이 그 그림에 관계되는 내용의 글을 쓴 것. 시 형식을 취할 경우 제시題詩라고 하며 산문의 경우 찬贊이라고 한다. 쓰는 사람이 직접 시를 짓기도 하지만 옛 시인의 유명한 시를 인용하기도 한다. 화가자신의 글에는 대개 자신이 그 그림을 그리게 된 경위, 또는 그림을 그릴 때 자신의 심경, 누구에게 무슨 이유로 그려준다는 내용 등을 담고 있으며 다른 사람이 쓴 경우 자신과 화가와의 관계, 그 그림에 대한 자신의 생각 등을 담고 있어 회화사 연구에 중요한 단서를 제공해 준다. 이러한 전통은 문인화의 발달과 더불어 북송시대 이후에 생겨났으며 원대와 명대를 거치면서 특히 일반화되었다. 화제의 글씨체, 그림 내에서의 위치 등은 그림 전체 구도에 크게 영향을 주므로 쓰는 사람의 세심한 주의를 요한다. 시, 글씨, 그림이 모두 뛰어날 경우 한 그림에서 시서화詩書畵 삼절三絶*을 볼 수 있게된다.

② 그림의 제목. 즉 역사, 문학, 종교, 철학 등 문화적 전통에서 나온 그림의 주제를 이르는 말. 예를 들면 『사기史記』에서 나온 홍문연鴻門宴, 『도화원기桃花源記』에서 나온 몽유도원도夢遊桃源圖,* 도원문진桃源問津, 『적벽부赤壁賦』에서 나온 적벽도赤壁圖,* 중국 동정호洞定湖 주변의 아름다운 풍경을 그린 소상팔경도瀟湘八景圖,* 『효경孝經』의 여러 주제를 그린 효경도孝經圖, 『시경詩經』 중의 『천보天保』시를 나타낸 천보구여도天保九如圖, 장수長壽를 비는 모질도耄耋圖, 유교의 덕목인 효孝, 제悌, 충忠, 신信, 예禮, 의義, 염廉, 치恥 여덟자를 장식적으로 그린 문자도文字圖* 등 수없이 많은 예를 들 수 있다.

797 화조화 花鳥畵

꽃과 새를 배합해서 그린 그림. 이 범주에는 화훼花卉, 초충草蟲, 그리고 새와 짐승 그림을 뜻하는 영모화翎毛畵*가 모두 포함되기도 한다. 즉 송대宋代에 편찬된 『선화화보宣和畵譜』*의 십문十門 가운데 '조수鳥獸'와 '화목花木'이 합쳐진 것이다. 모든 화조화는 동양의 오랜 문화전통 속에서 축적된 여러

가지 상징성을 내포하고 있다. 부귀 영화를 나타내는 모란꽃, 속진俗塵에 더럽혀지지 않은 연꽃, 다남多男을 상징하는 원추리꽃, 자손이 번창함을 상징하는 석류石榴, 매梅·란蘭·국菊·죽竹의 사군자四君子, 지조와 장수長壽의 상징인 소나무, 고고한 선비 정신과 장수를 상징하는 학, 부부의 금슬을 상징하는 원앙새와 기러기, 희소식을 가져다 주는 까치 등 수없이 많은 예를 들 수 있다. 화조화의 기법은 크게 몰골법沒骨法*과 구륵전채화법鉤勒塡彩畫法*으로 나눈다.

798 화천양첩법 畫泉兩疊法

폭포수가 흘러 내려오다가 안개에 가려 중간에 사라진 듯 안보인 다음 화면의 조금 아래 부분 바위로부터 다시 나타나도록 그리는 방법.

799 화청 花靑

남색indigo, 또는 쪽빛이라고 부르는 청색의 일종.

800 황문화사 黃文畫師 : 키부미노 에시

일본 아스카飛鳥 시대에 야마토大和 지방에서 거주했던 고구려 후예인 키부미노 무라지黃文連와 동계同系의 씨족氏族 화사집단畫師集團을 말한다. 이들은 604년부터 세금을 면제받는 등 화업畫業의 세습을 국가로부터 보호받았다.

801 황산화파 黃山畫派

중국 청대淸代 초기의 화파. 청초에 안휘성安徽省에서 솜씨가 뛰어나고 풍격이 독특한 화가들이 나타났는데, 그들은 당시 금릉金陵, 회양淮揚, 소상蘇常, 강서江西, 절강浙江 등의 각지 각파 화가들과 더불어 뛰어난 작품을 선보였다. 그들의 풍격은 대체로 선이 힘차고 필묵은 담백하고도 간략하다. 옛 화가 중에서 원대의 예찬倪瓚과 황공망黃公望의 양식을 따랐으며, 이들이 즐겨 다룬 화제가 황산黃山이었다. 안휘화파 중에서도 홍인弘仁, 사사표査士標, 손일孫逸, 왕지서汪之瑞를 흔히 '신안파新安派,' 그리고 소운종蕭雲從, 손일세孫逸世를 '고숙파姑熟派'라고 부른다. 이와 달리 홍인, 매청梅淸, 매경梅庚 및 안휘성 사람이 아닌 석도石濤를 합해서 '황산화파'라고 부르는 설도 있다.

802 황씨팔종화보 黃氏八種畫譜
⇒ 당시화보

803 회사지몽 繪事指蒙

명대明代 화가인 추덕중鄒德中(생졸년 미상)이 저술한 회사繪事에 관한 책. 회사발몽繪事發蒙이라고도 한다.

사물을 배치하는 방법布置과 채색 기법, 그리고 선線·준皴·점点을 구사하는 방법 등 화법畵法에 있어서 기본적으로 알아두어야 할 상식을 비롯하여 여러 가지 주의해야 할 사항들이 간결하게 서술되어 있다.

804 회사후소 繪事後素

그림 그리는 일은 흰 바탕이 있은 후에야 가능하다는 말로 논어論語의 「팔일八佾」편에 나오는 구절이다. 즉 본질이 있은 연후에 꾸밈이 있어야 함을 뜻한다.

805 회전 悔前

고려시대의 화승*. 1350년에 미륵하생경변상도*(일본 신노인 소장)를 그렸다. 작품의 좌측 아래 모서리에는 주지朱地에 금니로 명문이 적혀있는데, 1350년 현철玄哲을 발원주로 하여 23인의 뜻을 모아 시주와 함께 용화삼회龍華三會의 설법에 의해 여러 중생을 제도하려 하였다는 내용과 화수畵手 회전悔前*이라고 적혀있다. 회전에 대해서는 다른 작품이나 경력 등이 일체 밝혀져 있지 않다. 그의 작품은 일본 치온인知恩院소장 미륵하생경변상도와 동일한 도상이지만, 불·보살의 육신을 금니로 칠한 점이나 평판적인 얼굴표현 등으로 볼 때 치온인본을 모본으로 하여 보다 후대에 제작된 것으로 추정된다.

806 횡준 橫皴

옆으로 그은 준.

807 횡폭 橫幅

가로 세로의 비례로 보아 가로가 긴 그림으로 옆으로 길게 걸 수 있도록 표구된 그림.

808 횡피 橫披

가로로 펴보거나 걸 수 있는 그림. 횡폭과 같은 말.

809 효제도 孝悌圖

문자도文字圖* 중 효孝자와 제悌자를 각각의 개념과 연관되는 물체와 배합하여 상형화象形化한 그림.

효제도, 20세기 전반, 종이에 채색, 각 66.0x34cm, 국립민속박물관 소장

810 후소회 後素會

동양화가 단체. 이 명칭은 회사후소繪事後素*라는 구절에서 따 온 것이다. 김은호金殷鎬 (1892~1979)의 문하생인 '낙청헌'洛青軒 출신 작가들의 모임. 1930년대부터 자리 잡기 시작하여 1936년 정식 창립하여 같은 해 10월 서울 태평로 조선실업구락부에서 창립전을 가졌다. 창립전에는 스승인 김은호와 동인으로 김기창金基昶, 백윤문白潤文, 장우성張遇聖, 조중현趙重顯, 이유태李惟泰

등이 출품했으며 변관식卞寬植도 찬조 출품했다. 제2회전은 1939년 10월 화신화랑에서 있었으며 김화경 등이 신입회원으로 가입하고 이후 매년 가을에 화신화랑에서 전시회를 열었다. 후소회는 일제강점기의 관전官展인 조선미술전람회鮮展에서의 활동으로 유명하다. 1942년 제 21회 선전에 입선한 동양화 60점 중 21점이 후소회 회원들의 그림이었으며, 장우성이 총독상과 창덕궁상을, 이유태와 조중현이 최고상을 수상했고 백윤문, 김기창이 특선작가로 뽑혔

다. 후소회는 1943년 제6회로 잠시 전시를 중단했다가 6·25전쟁 직전 제7회전, 1971년 제8회전, 1977년 제9회전을 열었으며, 최근에는 2016년에 창립 80주년 기념전을 예술의 전당 한가람미술관에서 개최하였다.

811 흉중성죽胸中成竹·흉유성죽 胸有成竹

대나무 그림을 그리기 전에 의중意中에 완성된 대나무가 있어야 한다는 뜻. 즉 그림을 그리기 전에 무엇을 어떻게 그릴까 하는 의도가 확실히 정해져야 한다는 것이다. 이 용어는 북송의 소식蘇軾이 문동文同의 묵죽화墨竹畵를 보고 그의 묵죽화 그리는 태도에 관하여 쓴 「문여가화운당곡언죽기文與可畵篔簹谷偃竹記」라는 글에 "성죽어흉중成竹於胸中"이라는 구절로 처음 등장한 후 문인화 이론에서 사의寫意*를 존중하는 태도를 담은 핵심적인 구절로 계속 사용되어왔다.

가서일 加西溢
고구려화공(백제라는 설도 있음). 7세기.
일본 나라奈良 주구지中宮寺 소장〈천수국만
다라수장天壽國曼陀羅繡帳〉의 밑그림을 그림.

강석덕 姜碩德
조선 초기 서예가. 1395~1459. 자는 자명子
明, 호는 완이재玩易齋. 시호諡號는 재민載敏.
관은 지돈녕부사知敦寧府事. 전 · 예서篆·隷書.

강세황 姜世晃
조선 후기 서화가 겸 서화평론가. 1713~
1791. 자는 광지光之, 호는 표암豹菴, 첨재忝
齋. 시호諡號는 헌정憲靖. 관은 한성부판윤漢
城府判尹, 참판參判. 판서判書 현銀(1650~1733)
의 아들. 정조 8년 진하사은부사進賀謝恩副使
로연경燕京에 파견 산수 · 난 · 죽 · 화조 · 행 · 예
서 · 시.

강이오 姜彝五
조선 후기. 1788~? 자는 성순聖淳. 호는 약
산若山, 유당留堂. 관은 군수郡守. 강세황姜世
晃(1713~1791)의 손자. 난 · 매 · 산수.

강일용 姜日用
조선 후기. 17 · 18세기. 호는 취옹醉翁. 그림

강종경 姜宗慶
조선 초기 서화가. 1543~1580. 자는 중업仲

業, 호는 매야梅野, 청야靑野. 관은 국자학유
國子學諭. 서예.

강진 姜溍
조선 후기 서화가. 1807~1858. 자는 진여進
汝, 호는 대산對山. 관은 현감縣監. 강세황姜世
晃의 증손曾孫. 산수山水 · 서書.

강진희 姜璡熙
조선 말기 서화가. 1851~1919. 호는 청운菁
雲. 매梅 · 괴석怪石 · 전서篆書.

강필주 姜弼周
조선 말기. 19 · 20세기. 호는 위사渭士. 서화
협회 발기동인. 산수山水 · 인물人物.

강항 姜沆
조선 중기. 1567~1618. 자는 태초太初, 호
는 수은睡隱. 관은 좌랑佐郎. 인물人物, 송松.

강희맹 姜希孟
조선 초기. 1424~1483. 자는 경순景醇, 호
는 사숙재私淑齋, 국오菊塢, 설송거사雪松居
士. 시호諡號는 문양文良. 관은 판서判書, 좌찬
성左贊成. 강희안姜希顔의 동생. 진산군晋山君
에 봉封. 서예 · 문장.

강희안 姜希顔
조선 초기. 1419~1464. 자는 경우景愚. 호

는 인재仁齋. 관은 집현전직제학集賢殿直提
學, 공조참의工曹參議. 세조世祖 1년 인수부
윤仁壽府尹으로서 사은부사謝恩副使가 되어
명明에 다녀옴. 산수인물ㆍ시ㆍ서.

강희언 姜熙彦

조선 후기. 1738~1784년 이전. 자는 경운
景運, 호는 담졸淡拙. 관은 감목관監牧官. 진
경산수, 풍속.

고동주 高東柱

조선 말기. 19세기 활약. 호는 학고鶴皐. 난
蘭, 죽竹.

고영문 高永文

조선 말기 화원. 1841~? 자는 성욱聖郁, 호
는 남주南舟. 진승鎭升(1822~?)의 아들. 산수.

고운 高雲

조선 초기. 1495~? 자는 종룡從龍, 언룡彦
龍, 호는 하천霞川. 관은 형조좌랑刑曹佐郎,
추증追贈 예조참판禮曹參判. 호랑이 그림.

고유방 高惟訪

고려말 화공. 12ㆍ13세기. 『고려사高麗史』
에 명종明宗이 화공畵工 고유방高惟訪ㆍ이광
필李光弼과 더불어 그림을 그렸다는 기록
이 나옴.

고유섭 高裕燮

한국의 선구적 미술사학자. 1905~1944.
호는 우현又玄ㆍ급월당汲月堂. 그의 호를 따
서 만든 우현상又玄賞이 있다.

고진승 高鎭升

조선 말기. 1822~? 자는 평여平汝, 호는 우
관藕館. 나비그림.

고희동 高羲東

한국 근현대. 1886~1965. 호號는 춘곡春谷.
관은 궁내부주사宮內府主事. 심전心田ㆍ소림
小琳에게 사사師事. 1909년, 일본에 유학. 서
양화, 산수, 산수인물.

공민왕 恭愍王

고려 31대왕(재위 : 1351~1374). 1330~1374.
호는 이재怡齋ㆍ익당益堂. 인물人物, 산수山水,
〈천산대렵도天山大獵圖〉.

곽석규 郭錫圭

조선 말기. 1858~? 호는 석강石岡. 산수山水.

구오 具鰲

조선 중기 문인화가. 1607~? 자는 능주綾
州. 관은 동지돈녕부사同知敦寧府使.

구한 具瀚

조선 중기. 1524~1558. 자는 태초太初. 중

종의 부마駙馬, 능창위綾昌尉에 봉封.문인화.

권경 權儆

조선 후기. 17 · 18세기. 자는 경포敬甫. 관은 수사水使. 무과武科에 급제. 포도.

권대재 權大載

조선 중기. 1620~1689. 자는 중거仲車, 호는 소천蘇川, 곽간재郭艮齋. 관은 호조판서戶曹判書. 글씨.

권돈인 權敦仁

조선 후기. 1783~1859. 자는 경희景羲, 호는 이재彛齋 · 과지초당노인瓜地草堂老人. 관은 영의정領議政. 산수, 세한도歲寒圖, 시서화詩書畫 삼절三絕.

권반 權盼

조선 중기. 1564~? 자는 중명仲明, 호는 한호閑戶. 관은 판서判書. 길천군吉川君에 봉封. 글씨

권용정 權用正

조선 후기. 1801~? 자는 의경宜卿, 호는 소유小游. 관은 부사府使. 산수山水.

귀일 歸一

고려. 12 · 13세기. 불화 · 노송 · 노회병풍.

김개물 金開物

고려말. 1273~1327. 자는 원구元龜, 호는 우계愚溪. 관은 사헌지평司憲持平. 시詩 · 서書 · 화畫.

김건종 金建鍾

조선 후기 화원. 1781~1841. 자는 대중大中. 관은 감목관監牧官. 김득신金得臣의 아들.

김경구 金景球

조선 후기. 1789~? 자는 미백美伯. 관은 첨사僉使, 의관醫官. 화가.시.〈서원여의도 西園餘意圖〉

김경혜 金景蕙

조선 후기 여류 서화가. ?~1823. 판중추부사 권상신權常愼(1759~1825)의 소실小室. 서예 · 시 · 금琴.

김관 金瓘

조선 초기. 1425~1485. 자는 영중瑩中, 호는 묵재黙齋. 언양군彦陽君에 봉封. 관은 찬성贊成. 산수.

김광백 金光白

조선 후기 화원. 18 · 19세기. 호는 눌재訥齋.

김광수 金光遂

조선 후기 서화가, 수장가收藏家. 1696~?

자는 성중成仲, 호는 상고당尙古堂. 관은 군수郡守. 판서判書 동필東弼의 자. 화훼·영모·초충.

김광휘 金光輝
조선 중기. 16세기 전반~16세기 말. 자는 경신景信. 관은 사의司議. 호鎬(1505~1561)의 아들. 서.

김굉필 金宏弼
조선 중기. 1454~1504. 자는 대유大猷, 호는 한훤당寒暄堂, 사옹養翁. 시호諡號는 문경文敬. 관은 형조좌랑刑曹佐郎, 김종직金宗直의 문인. 1504년 갑자사화甲子士禍 때 사사賜死, 추증 우의정右議政.시, 서.

김구성 金九成
조선중기 화원. 1658~? 관은 교수敎授. 서예.

김군수 金君綏
고려 말기. 1123~? 호는 설당雪堂, 관은 간의대부諫議大夫, 태사太師 부식富軾(1075~1151)의 손孫, 돈중敦中(?~1170)의 아들. 묵죽.

김규진 金圭鎭
근대. 1868~1933. 자는 용삼容三, 호는 해강海岡. 관은 시종관侍從官. 청淸에 유학. 묵죽·난·영모·서예·산수·신선·인물.

김기 金禥
조선 중기. 1509~? 자는 자수子綏. 관은 수찬修撰, 좌의정 안로安老(1481~1537)의 아들, 시禔의 형. 서.

김기서 金箕書
조선 말기. 18세기중엽~19세기초. 자는 치규稚奎, 호는 이호梨湖, 양간거사琅玕居士. 배와坏窩 상숙相肅(1717~1792)의 아들. 서.

김뉴 金紐
조선 전기. 1420~? 자는 자고子固, 호는 금헌琴軒, 쌍계재雙溪齋, 관후암觀後庵, 상락거사上洛居士. 관은 이조참판吏曹參判. 행·초서行·草書, 시, 금琴.

김덕성 金德成
조선 후기 화원. 1729~1797. 자는 여삼女三. 호는 현은玄隱. 관은 첨사僉使. 남리南里 두량斗樑의 조카.

김덕승 金德承
조선 중기. 1595~1658. 자는 가구可久. 호는 소전少痊, 소첩巢睫. 관은 목사牧使.서, 화.

김두량 金斗樑
조선 후기 화원. 1696~1763. 자는 도경道卿, 호는 남리南里, 예천藝泉, 관은 별제別提, 사과司果. 효강孝綱의 아들, 동암東巖 합제건

咸悌健의 외손. 산수, 영모翎毛, 동물, 신장神將, 산수인물山水人物.

김득신 金得臣

조선 후기 화원. 1754~1822. 자는 현보賢輔, 호는 긍재兢齋, 관은 첨사僉使, 복헌復軒. 응환應煥의 종자從子. 인물人物, 풍속風俗, 산수山水, 산수인물山水人物.

김명국 金明國

조선 중기 화원. 1600~? 자는 천여天汝, 호는 연담蓮潭, 취옹醉翁, 관은 교수敎授. 인조 14년, 21년 통신사通信使의 일원으로 일본에 파견. 산수, 인물.

김방두 金邦斗

조선 중기 화원. 16·17세기.

김보택 金普澤

조선 중기. 1664~1717. 자는 중시仲施, 호는 척재惕齋, 관은 감사監司. 산수, 인물.

김부식 金富軾

고려 중기 귀족, 학자. 1075~1151. 자는 입지立之, 호는 뇌천雷川, 시호諡號는 문열文烈. 관은 검교태사낙랑후檢校太師樂郎侯. 묵죽, 문장.

김서 金瑞

조선 초기. 15세기 중엽~16세기 전반. 말그림.

김석대 金錫大

조선 후기. 17·18세기. 자는 군규君圭, 호는 운전雲田·오재悟齋. 산수인물.

김석신 金碩臣

조선 후기 화원. 1758~? 자는 군익君翼, 호는 초원蕉園. 관은 부사과副司果. 긍재兢齋 득신의 아우, 김응환金應煥의 자. 산수·인물.

김석희 金奭熙

조선 말기. 1852~? 자는 제경濟敬, 호는 금원琴園. 관은 부사府使. 산수·절지.

김세록 金世祿

조선 중기. 16세기 후반~17세기 전반. 호는 위빈渭濱, 위천渭川. 외숙 이정李霆에게 묵죽을 배움. 죽.

김수규 金壽奎

조선 후기. 18·19세기. 호는 기서箕墅, 순재淳齋, 활호자活毫子. 산수, 인물, 산수인물, 영모.

김수증 金壽增

조선 중기. 1624~1701. 자는 연지延之, 호는 곡운谷雲. 관은 참판參判. 청음淸陰 상헌尙

憲(1570~1652)의 장손長孫. 산수, 서, 문장.

김수철 金秀哲
조선 말기 화원. 19세기. 자는 사익士益, 호는 북산北山. 산수, 화훼.

김순종 金舜鍾
조선 후기 화원. 18세기 말~19세기 전반.

김시 金禔
조선 중기. 16세기 전반~16세기 후반. 자는 계수季綏, 호는 양송헌養松軒, 취면醉眠. 관은 사포별제司圃別提. 수찬修撰 기祺(1509~?)의 아우. 산수, 인물, 영모, 초충.

김시습 金時習
조선 초기. 1434~1493. 자는 열경悅卿, 호는 매월당梅月堂, 동봉東峯, 벽산碧山, 청은淸隱, 청한자淸寒子, 췌세옹贅世翁. 시호諡號는 청간淸簡, 법명法名은 설잠雪岑. 관은 추증追贈 이조판서吏曹判書. 단종 2년에 입산入山, 홍산鴻山 무량사無量寺에서 죽음. 인물, 자화상, 문장가.

김시인 金蓍仁
조선 후기. 1792~? 자는 이원而圓, 복초宓艸, 호는 청람晴嵐. 관은 첨추僉樞, 의관醫官. 수장가收藏家.

김식 金植
조선 중기. 1579~1662. 자는 중후仲厚, 호는 죽서竹, 퇴촌退村, 청포淸浦, 죽창竹窓. 관은 찰방察訪. 양송당養松堂 김시金禔의 종손宗孫, 수찬修撰 기祺의 손자孫子. 소그림, 산수〈모추팔십노인작暮秋八十老人作〉, 〈방우사폭放牛四幅〉.

김양기 金良驥
조선 후기. 18세기 후반~19세기 전반. 자는 긍원肯園, 낭곡浪谷, 단원檀園 홍도弘道의 자. 산수, 인물, 풍속, 화조, 영모.

김양신 金良臣
조선 후기 화원. 18세기 후반~19세기 초. 자는 자익子翼, 호는 일재逸齋. 관은 교수敎授. 화원 득신得臣, 석신碩臣의 아우. 산수, 화초.

김영 金瑛
조선 말기. 1837~? 자는 성원聲遠, 호는 춘방春舫. 산수, 묵죽, 행서.

김영면 金永冕
조선 후기. 18세기후반. 자는 주경周卿, 호는 단계丹溪. 산수, 서, 시.

김요립 金堯立
조선 중기. 1550~? 자는 사공士恭, 호는 서

봉서峯. 관은 대사간大司諫. 서.

김용진 金容鎭
근대. 1882~1968. 호는 영운潁雲, 구룡산
인九龍山人. 북경에 유학. 사군자, 화조, 서.

김용행 金龍行
조선 후기. 1753~1778. 자는 순필舜弼, 호
는 석파石坡. 진재 김윤겸의 아들. 산수, 서,
문장.

김우범 金愚範
근대. 19·20세기. 호는 석하石下. 산수, 묵화.

김유근 金逌根
조선 후기. 1785~1840. 자는 경선景先, 호
는 황산黃山. 관은 판돈녕부사判敦寧府事. 풍
고楓皐 조순祖淳의 자. 묵죽, 수목, 서, 시.

김유성 金有聲
조선 후기 화원. 1725~? 자는 중옥仲玉, 호
는 서암西巖. 관은 첨사僉使. 영조 39년 통신
사通信使 일행으로 일본에 파견. 산수.

김유택 金有澤
조선 후기. 1725~? 호는 수암守巖. 사군
자, 죽.

김윤겸 金允謙
조선 후기. 1711~1775. 자는 극양克讓, 호
는 진재眞宰. 관은 찰방察訪. 가재稼齋 창업昌
業(1658~1721)의 자. 산수.

김은호 金殷鎬
근대. 1892~1979. 본관은 상산商山, 호는
이당以堂. 안중식安中植과 조석진趙錫晉을 사
사. 한말 최후의 어진화가御眞畵家. 1924년
일본으로 건너가 도쿄 우에노上野 미술학교
에서 공부하고, 조선미술전람회·제미전帝
美展 등에 출품하여 여러 차례 입상. 인물,
화조, 산수.

김응원 金應元
조선 말기. 1855~1921. 호는 소호小湖. 난,
예서.

김응호 金應虎
조선 중기 화원. 16·17세기.

김응환 金應煥
조선 후기 화원. 1742~1789. 자는 영수永
受, 호는 복헌復軒, 담졸당擔拙堂. 관은 별제
別提. 산수, 산수인물, 용.

김이혁 金履爀
조선 후기. 18·19세기. 호는 화은花隱. 산수.

김익주 金翊胄

조선 후기. 18 · 19세기. 호는 경암鏡巖. 산수, 수렵도.

김인관 金仁寬

조선 중기. 17세기. 자는 복야福也, 호는 월봉月峰. 어해魚蟹, 화충.

김정 金淨

조선 초기. 1486~1521. 자는 원충元冲, 호는 충암冲菴. 시호諡號는 문간文簡. 관은 판서判書. 화조, 영모, 시문.

김정수 金廷秀

조선 후기 화원. 18 · 19세기. 호는 가이관可以觀. 관은 사과司果.

김정희 金正喜

조선 후기. 1786~1856. 자는 원춘元春, 호는 추사秋史, 완당阮堂, 과파果坡, 예당禮堂, 시암詩庵, 노사老史, 소당蘇堂, 삼고당三古堂. 관은 참판參判. 판서判書 노경魯敬(1766~1840)의 아들. 산수, 난, 죽, 불화, 서예秋史體, 시.

김조순 金祖淳

조선 후기. 1765~1831. 자는 사원士源, 호는 풍고楓皐. 영안부원군永安府院君. 시호諡號는 충문忠文. 관은 영돈녕부사領敦寧府事. 묵죽.

김종리 金從理

조선 초기. 14세기 중엽~15세기 전반. 관은 예문관직제학藝文館直提學. 태조 5년(1396)에 문과급제, 권근權近(1352~1409)의 문인門人. 초서.

김종직 金從直

조선 초기. 1431~1492. 자는 계온季昷, 호는 점필재佔畢齋. 시호諡號는 문간文簡. 관은 형조판서刑曹判書. 서예.

김종회 金宗繪

조선 후기 화원. 1751~1792. 자는 양중陽仲, 호는 담재澹齋. 관은 절충折衝. 화원 현은玄隱 덕성德成(1729~1797)의 아들. 종회는 정조의 하사명下賜名, 원래 이름은 종수宗秀. 인물, 산수.

김준영 金準榮

조선 말기. 1842~? 자는 치규致規. 호는 석년石年. 관은 감찰監察. 초원蕉園 김석신金碩臣의 증손. 산수, 절지, 서예.

김지수 金地粹

조선 중기. 1585~1639. 자는 거비去非, 호는 태천苔川, 태주苔州, 천태산인天台山人. 관은 종성부사鍾城府使. 산수.

김진규 金鎭圭

조선 중기. 1658~1716. 자는 달보達甫, 호는 죽천竹泉. 관은 판서判書. 산수, 인물.

김진여 金振汝

조선 후기 화원. 17세기 후반~18세기 후반. 관은 만호萬戶. 인물, 초상, 산수.

김진우 金振宇

근대. 19·20세기. 호는 일주一州, 금강산인金剛山人. 묵죽.

김창수 金昌秀

근대. 19세기. 호는 학산鶴山. 산수, 인물.

김창숙 金昌肅

조선 중기. 1651~1673. 자는 중우仲雨, 호는 삼고재三古齋. 전, 예서.

김창업 金昌業

조선 후기. 1658~1721. 자는 대유大有, 호는 가재稼齋, 노가재老稼齋. 관은 교관敎官. 영의정 수항壽恒의 자. 산수, 서, 문장.

김창협 金昌協

조선 후기. 1651~1708. 자는 화중和仲, 호는 농암農巖, 삼주三洲. 관은 판서判書. 영의정 수항壽恒의 자.

김철희 金喆熙

조선 말기. 1845~? 자는 보경輔卿, 보경保敬, 호는 우호友壺. 관은 목사牧使, 참판參判. 서예.

김하종 金夏鍾

조선 후기 화원. 1793~? 자는 대여大汝, 호는 유당재蕤堂齋. 관은 첨사僉使. 긍재兢齋 득신得臣의 자. 산수, 인물.

김학기 金學基

조선 중기. 1621~? 영모.

김행 金行

조선 중기. 1532~1588. 자는 주도周道, 호는 장포長浦. 관은 사복정 사자관司僕正 寫字官, 목사牧使. 서예, 문장.

김현성 金玄成

조선 중기. 1542~1621. 자는 여경餘慶, 호는 남창南窓. 관은 동지돈녕부사同知敦寧府事, 사자관寫字官. 서예(송설체), 문장.

김현우 金鉉宇

조선 후기 화원. 18·19세기. 자는 군중君重, 호는 손암巽庵. 인물, 신선.

김호 金鎬

조선 초기. 1505~1561. 자는 숙경叔京. 관

은 현감縣監. 초, 예서.

김홍도 金弘度

조선 초기. 1524~1557. 자는 중원重遠, 호
는 남봉南峰. 관은 전한典翰. 서예, 문장.

김홍도 金弘道

조선 후기 화원. 1745~1806. 자는 사능士
能, 호는 단원檀園 · 단구丹邱 · 서호西湖 · 고
면거사高眠居士 · 첩취옹輒醉翁. 관은 현감
縣監. 산수, 산수인물, 초상, 풍속, 도석인물,
화조, 영모.

김황 金鎤

조선 후기. 18세기. 산수.

김효강 金孝綱

조선 후기 화원. 17 · 18세기. 남리南里 두량
斗梁(1696~1763)의 부.

김후신 金厚臣

조선 후기 화원. 18 · 19세기. 호는 이재彝
齋. 관은 찰방察訪. 영모, 산수, 화초.

김훈 金壎

조선 후기. 18세기 말~19세기 전반. 호는
형암迥庵. 약산若山 강이오姜彝五, 우봉又峯
조희룡趙熙龍 등과 교우. 불화, 나한.

김휘 金徽

조선 중기. 1607~? 자는 돈미敦美, 호는 사
휴정四休亭, 만은晚隱. 관은 이조판서吏曹判
書. 그림에 뛰어남.

김희겸 金喜謙

조선 후기. 17 · 18세기. 자는 중익仲益, 호
는 불염재不染齋. 관은 현감縣監. 산수인물,
초상.

나수연 羅壽淵

조선 말기. 1861~1926. 호는 소봉小蓬. 난.

남계우 南啓宇

조선 말기. 1811~1888. 자는 일소逸少, 호
는 일호一濠. 관은 도정道程. 나비.

남구만 南九萬

조선 중기. 1629~1711. 자는 운로雲路, 호
는 약천藥泉, 미재美齋. 관은 영의정. 산수,
서예, 문사文詞.

남급 南伋

조선 초기. 15세기 중엽~16세기 초. 관은
군수郡守. 산수.

남영노 南永魯

조선 말기 화가. 19세기. 호는 담초潭樵. 산수.

노영 魯英
고려 말기. 13 · 14세기. 〈지장보살도地藏菩薩圖, 국립중앙박물관 소장〉

노수현 盧壽鉉
근대. 1899~1978. 호는 심산心山. 황해도 곡산谷山 출신. 서울대 미술대 교수. 동연사同研社의 일원. 산수화.

노원상 盧元相
조선 말기. 1871~? 호는 호정湖亭. 난, 서예.

노태현 盧泰鉉
조선 후기 화원. 17 · 18세기. 관은 교수敎授.

달온 達蘊
14세기. 호는 옥전玉田, 송월헌松月軒. 서, 화.

담징 曇徵
고구려인. 6 · 7세기. 호류지法隆寺 금당벽화를 그렸다고 전해짐.

노원상 盧元相
조선 말기. 1871~? 호는 호정湖亭. 난, 서예.

노태현 盧泰鉉
조선 후기 화원. 17 · 18세기. 관은 교수敎授.

대간지 大簡之
발해인. 9 · 10세기. 석송石松, 산수, 소경.

마군후 馬君厚
조선 후기. 18 · 19세기. 자는 백인伯仁. 인물, 영모.

맹만시 孟萬始
조선 중기. 1636~? 자는 원지元之, 호는 백평柏枰. 관은 군수. 소그림, 서예.

명종 明宗
고려 19대왕(재위 1170~1197). 1131~1202. 자는 지단之旦. 인종의 세째아들. 산수, 물상.

문종 文宗
조선 5대왕. 1414~1452. 자는 휘지輝之. 초, 예서.

문청 文清
조선 초기. 15세기 후반 일본에서 활약. 산수.

민관 敏寬
조선 후기 승려. 18세기 후반. 화성 용주사龍珠寺 삼장탱三藏幀을 그림.

민병석 閔丙奭
조선 말기. 1858~1940. 자는 경소景召, 호는 시남詩南. 관은 판서判書. 행서, 시.

민영익 閔泳翊

조선 말기. 1860∼1914. 자는 자상子湘, 호는 운미芸楣 · 죽미竹楣, 원정園丁. 관은 판서判書. 난 · 죽 · 서예.

민영환 閔泳煥

조선 말기. 1861∼1905. 자는 문약文若, 호는 계정桂庭. 시호諡號는 충정忠正. 관은 대신大臣, 미국공사美國公使. 죽, 서예.

박규수 朴珪壽

조선 후기. 1807∼1876. 자는 환경瓛卿, 호는 환재瓛齋. 시호諡號는 문익文翼. 관은 우의정右議政. 산수, 산수인물, 서예.

박기양 朴箕陽

근대. 1856∼1932. 자는 범오範五, 호는 석운石雲, 쌍오거사雙梧居士. 관은 판서判書. 석죽石竹.

박기준 朴基駿

조선 말기 화원. 19세기. 자는 기숙驥叔, 호는 운초雲樵. 관은 군수郡守. 산수인물, 화조, 서예, 어해, 군선도群仙圖.

박동량 朴東亮

조선 중기. 1569∼1635. 자는 자룡子龍, 호는 오창梧窓, 기재寄齋, 봉주鳳洲. 관은 참찬參贊. 금계군錦溪君에 봉封. 시호諡號는 충익

忠翼. 글씨에 뛰어남

박동보 朴東普

조선 후기 화원. 17세기후반∼18세기. 호는 청구자靑丘子, 죽리竹里, 관은 만호萬戶. 숙종 37년 통신사의 일원으로 일본에 파견. 산수, 매, 인물.

박래현 朴崍賢

근현대. 1920∼1976. 호는 우향雨鄕. 김기창金基昶의 부인. 〈노점〉, 〈이른 아침〉 등.

박병수 朴秉洙

조선 말기. 19세기. 호는 소초小蕉. 낙화烙畵, 산수, 화조.

박사수 朴師洙

조선 후기. 1686∼1739. 자는 노경魯景, 호는 내헌耐軒. 시호諡號는 문헌文憲. 관은 대사헌大司憲, 우참찬右參贊. 죽.

박사해 朴師海

조선 후기. 1711∼? 자는 중함仲涵, 호는 창약蒼若. 영조 31년에 문과文科, 대사간大司諫 승지承旨. 그림.

박생광 朴生光

근현대. 1904∼1985. 경남 진주 출신 화가. 전통적 채색기법에 현대적 조형성을 결합.

박승무 朴勝武
근현대. 1893~1980. 호는 소하小霞 또는 심향心香·深香. 전통산수화.

박옹 朴翁
시대 미상. 호는 황해黃海. 화훼.

박용연 朴鏞燕
조선 말기 화원. 19세기. 헌종憲宗 때 활동.

박용훈 朴鏞薰
조선 말기 화원. 19세기. 철종哲宗 때 활동.

박유성 朴維城
조선 후기 화원. 17·18세기. 호는 서묵재瑞墨齋. 관은 절충折衝, 첨정僉正. 산수, 인물.

박인석 朴寅碩
조선 말기. 19세기. 자는 경협景叶, 호는 하석霞石. 산수.

박자운 朴子雲
고려 말기. 12·13세기. 〈이상귀휴도二相歸休圖〉.

박제가 朴齊家
조선 후기. 1750~1815. 자는 차수次修, 호는 초정楚亭, 정유貞蕤, 위항도인葦杭道人. 관은 검서관檢書官 현감縣監. 연암燕岩 박지원

朴趾源의 문인門人. 인물, 산수인물, 서예, 시.

박종구 朴鍾九
조선 말기. 1834~? 자는 대훈大勳, 호는 춘미春嵋. 산수, 절지.

박종문 朴鍾聞
조선 말기. 1834~? 자는 성원聲遠, 호는 석남石枏. 산수.

박종유 朴宗儒
조선 후기. 1675~1755. 자는 순부醇夫, 호는 만봉晩峯. 관은 동지중추부사同知中樞府使. 산수.

박지원 朴趾源
조선 후기. 1737~1805. 자는 중미仲美, 호는 연암燕岩, 연상淵湘. 시호는 문도文度. 관은 부사府事. 『열하일기熱河日記』를 썼음. 산수, 행, 예서, 문장, 시.

박창규 朴昌珪
조선 후기. 1783~? 자는 성민聖玟, 호는 낭간琅玕, 수산遂山, 화화도인火畵道人. 관은 참봉參奉. 낙화烙畵, 산수, 화조, 영모.

박태희 朴台熙
조선 말기. 1857~? 자는 사정士鼎, 호는 육계六溪. 문과文科에 등제登第. 고목, 죽, 석.

박팽년 朴彭年

조선 초기. 1417~1456. 자는 인수仁叟, 호는 취금헌醉琴軒. 시호諡號는 충정忠正. 관은 형조판서刑曹判書. 사육신死六臣. 죽, 산수, 촉서체 蜀書體.

박형원 朴馨源

조선 말기. 19세기. 호는 소취小翠. 인물.

방우도 方禹度

조선 후기. 1790~? 자는 신백身伯, 호는 우산友山. 산수.

방윤명 方允明

조선 말기. 1827~1880. 자는 노천老泉, 호는 예남藝南. 관은 첨사僉使. 매, 난, 서.

방천용 方天鏞

조선 말기. 1833~? 자는 인여因汝, 호는 하상霞裳. 관은 부사府使. 산수, 절지.

방희용 方羲鏞

조선 후기. 1805~? 자는 성중聖中 · 원팔元八, 호는 난석蘭石 · 난생蘭生. 관은 동추同樞. 산수.

배련 裵連

조선 초기 화원. 15세기. 관은 호군護軍. 세조 13년(1467) 금강산형金剛山形을 그리게 함. 산수, 인물.

배렴 裵濂

근현대. 1911~1968. 본관은 성산星山. 호는 제당霽堂. 경상북도 금릉 출신. 이상범李象範의 화숙에서 전통화법을 공부. 홍익대학 미술학부 교수.

백가 白加

6세기 백제 위덕왕대. 일본호코지法興寺의 벽화를 그림. 위덕왕 35년(588년)에 도일渡日.

백은배 白殷培

조선 말기 화원. 1820~1900. 자는 계성季成, 호는 임당琳塘. 관은 지추知樞. 산수, 인물, 영모.

백희배 白禧培

조선 말기. 1837~? 자는 낙서樂瑞, 호는 향석香石. 관은 남부령南部令. 임당琳塘 백은배白殷培의 종제從弟. 산수.

법유 法乳

조선 초기. 14세기 중엽~15세기 전반. 호는 설우雪牛. 서.

변관식 卞寬植

근현대. 1899~1976. 호는 소정小亭. 황해도 옹진 출신. 소림小琳 조석진趙錫晋의 외

손자. 금강산 실경, 농가풍경.

변박 卞璞
조선시대. 연대 미상. 산수. 『왜관도倭官圖』.

변상벽 卞相璧
조선 후기 화원. 17 · 18세기. 자는 완보完
甫, 호는 화재和齋. 관은 현감縣監. 영모, 동물
(닭, 고양이), 인물초상.

변지순 卞持淳
조선 후기. 18 · 19세기. 호는 해부海夫. 산
수, 인물, 영모.

상겸 尙謙
조선 후기 승려. 18세기 후반. 1790년에 화
성 용주사龍珠寺 하단탱下壇幀을 그림.

서구방 徐九方
고려 말기. 13 · 14세기. 불화 〈지치至治 3년
(1323년)명 수월관음도水月觀音圖〉를 그림

서문보 徐文寶
조선 초기 화원. 15세기말. 강희맹姜希孟의
인정을 받았음. 미가산수米家山水.

서미순 徐眉淳
조선 후기. 1817~? 자는 수민壽民, 호는 죽타
竹坨. 관은 현감縣監. 포도, 매, 죽. 수장가.

서병건 徐丙建
조선 말기. 1850~? 자는 성초聖初, 호는 추
범秋帆. 관은 주사主事. 원래 이름은 광시光
始. 화접花蝶, 산수.

서병오 徐丙五
근대. 1862~1935. 호는 석재石齋. 관은 군
수郡守, 선전서도鮮展書道 심사위원. 사군자,
서, 시.

서직수 徐直修
조선 후기. 1735~? 자는 경지敬之, 호는 십
우헌十友軒. 관은 영조 41년 진사進士. 서예.

석경 石敬
조선 초기. 15세기 중엽~16세기 전반. 안
견의 문인. 인물, 묵죽, 운룡.

설봉 雪峰
고려 승려. 12~14세기. 『동국문헌론東國文
獻論』.

성총 性聰
고려 승려. 12~14세기. 『동국문헌론東國文
獻論』.

선조 宣祖
조선 14대왕. 1552~1608. 호는 하성군河城
君. 난, 죽, 서.

설충 薛冲
13 · 14세기. 〈지치至治 3년(1323년)명 관경
십육관변상도觀經十六觀變相圖〉를 그림.

성삼문 成三問
조선 초기. 1418~1456. 자는 근보謹甫, 눌
옹訥翁, 호는 매죽헌梅竹軒. 시호諡號는 충문
忠文. 관은 예방승지禮房承旨. 사육신死六臣.
포도, 시, 서.

성세창 成世昌
조선 초기. 1481~1548. 자는 번중蕃仲, 호
는 둔재遯齋 · 화왕도인火旺道人. 시호諡號는
문장文莊. 관은 우의정右議政, 좌찬성左贊成.
김굉필金宏弼의 문인門人. 산수, 인물, 풍속
화, 서, 문장.

성종 成宗
조선 9대왕(재위 1469~1494). 1457~1494.
호는 잘산군乽山君, 자을산군者乙山君으로 개
봉. 세조世祖의 손孫, 덕종의 둘째아들. 서.

세종 世宗
조선 4대왕(재위 1418~1450). 1397~1450.
자는 원정元正. 태종의 셋째아들. 난, 죽.

소미 小眉
18 · 19세기. 기생. 난.

손순효 孫舜孝
조선 초기. 1427~1497. 자는 경보敬甫, 호
는 물재勿齋 · 칠휴거사七休居士. 시호諡號는
문정文貞. 관은 우찬성右贊成 판중추부사判中
樞府事. 죽, 문장.

솔거 率居
신라인. 황룡사皇龍寺 〈노송도老松圖〉, 〈단군
어진檀君御眞〉.

송민고 宋民古
조선 중기. 1592~? 자는 순지順之, 호는 난
곡蘭谷. 진사進士. 은거隱居. 산수, 난.

송상래 宋祥來
조선 후기. 1773~? 자는 원복元復, 호는 소
산蘇山. 관은 참판參判. 죽, 서.

송선 宋瑄
조선 중기. 1544~1629. 자는 중회仲懷, 호는
목옹木翁 · 양지정養志亭. 관은 부사府使. 서.

송세림 宋世琳
조선 초기. 1479~? 자는 헌중獻仲, 호는 취
은醉隱, 고은孤隱 · 고송孤松 · 눌암訥庵. 관은
교리校理. 산수, 서, 시.

송수면 宋修勉
조선 말기. 1847~? 자는 안여顔汝, 호는 사

호沙湖. 진사進士. 소산蘇山 상래祥來(1773~?)
의 자. 매, 죽, 화접.

송주헌 宋柱獻
조선 후기. 1802~? 자는 영노英老, 호는 연
운研雲. 관은 승지承旨. 소산蘇山 상래祥來
(1773~?)의 자. 묵죽.

신광현 申光絢
조선 후기. 1813~? 호는 적암適庵. 문인화
가. 〈초구도 招狗圖〉

신덕린 申德隣
여말선초. 14~15세기초. 자는 불고不孤, 호
는 취은醉隱. 관은 우왕시祦王時(1374~1388)
시학侍學, 예의전서禮儀典書. 고려 멸망후 광
주光州에 은거隱居. 산수, 서.

신로 申輅
조선 중기. 1675~? 자는 상보尙甫, 호는 반
봉盤峰. 진사進士. 동회東淮 익성翊聖(1588~
1644)의 증손曾孫. 산수, 서, 문장.

신명연 申命衍
조선 후기. 1809~? 자는 실보實夫, 호는 애
춘靄春. 관은 부사府使. 자하紫霞 위緯의 2자
子. 산수, 화조, 목단, 서.

신명준 申命準
조선 후기. 1803~1842. 자는 정평正平, 호
는 소하小霞. 관은 현감縣監. 자하紫霞 위緯의
장자長子. 산수, 시, 서.

신민 信敏
조선 후기 승려. 17 · 18세기. 숙종대. 불화.
전남 장흥 보림사 남암南庵 단청

신범화 申範華
조선 중기. 1647~? 자는 윤명允明, 호는 평
릉군平陵君 관은 군수郡守. 사아四雅 의화儀華
(1637~1662)의 아우. 인물.

신부인 申夫人
조선 초기 여류화가. 1504~1551. 호는 사
임당師任堂 · 媤姙堂 · 思任堂. 이이李珥의 모
母, 감찰監察 이원수李元秀의 부인夫人, 진사
進士 명화命和의 딸. 초충, 화훼, 영모, 산수,
포도, 묵죽.

신사설 辛師說
조선 후기. 18세기. 자는 경일景日, 호는 단
포丹圃, 백원白園. 산수, 화훼, 초충.

신서 申恕
조선 중기. 1668~? 자는 사추士推, 호는 송
호松湖 · 학노鶴老. 진사進士. 서화.

신선부 申善溥

조선 후기. 18세기. 자는 천여天如. 진사進士.
서, 시.

신세림 申世霖

조선 후기 화원. 1521~1583. 관은 별제別提
영월군수寧越郡守. 죽금竹禽, 영모.

신위 申緯

조선 후기. 1769~1845. 자는 한수漢叟, 호는
자하紫霞. 관은 이조판서吏曹判書. 송하松下
조윤형曺允亨의 사위. 서, 시, 묵죽, 산수.

신윤복 申潤福

조선 후기 화원. 18세기 중엽~19세기 초.
자는 입부笠父, 호는 혜원蕙園. 관은 첨사僉
使. 인물풍속, 미인도, 산수, 산수인물, 영모.

신의 申懿

조선 후기. 1813~? 자는 이중彛仲, 호는 무
화재撫化齋. 산수, 서.

신의화 申儀華

조선 중기. 1637~1662. 자는 서명瑞明, 호
는 사아당四雅堂 · 사치四痴. 관은 정자正字.
인물.

신익성 申翊聖

조선 중기. 1588~1644. 자는 군석君奭, 호

는 동아東淮 · 악전당樂全堂 · 악당樂堂. 흠欽
의 자子. 선조의 부마駙馬로 동양위東陽尉에
봉封. 산수, 서, 문장.

신잠 申潛

조선 초기. 1491~1554. 자는 원량元亮, 호
는 영천자靈川子 · 아차산인峨嵯山人. 관은
부사府使. 묵죽, 난, 포도, 매, 산수인물, 초,
예서, 문장.

신정림 申正霖

조선 중기. 16 · 17세기. 죽, 화조, 영모.

신충일 申忠一

조선 중기. 16 · 17세기. 관은 수사水使. 죽.

신포 申誧

조선 초기. 15세기 중엽~16세기 전반. 자
는 지정持正, 호는 허주虛舟. 관은 지평持平.
성종 21년(1490) 소환사전小宦師傳 때 태종의
진적眞蹟을 헌상. 시, 화.

신한평 申漢枰

조선 후기 화원. 1726~? 호는 일재逸齋. 관
은 첨사僉使. 혜원蕙園 신윤복申潤福의 부父.
산수, 인물, 초상, 화훼.

신헌 申櫶

조선 말기. 1810~1888. 자는 국빈國賓, 호

는 위당威堂. 관은 어영대장무위도통사御營
大將武衛都統使. 묵난, 서.

신호 申壕
조선 중기. 1618~? 자는 중고仲固, 호는 연
사烟沙. 관은 동지중추부사同知中樞府事. 서,
금琴, 가歌, 문장.

신혼 申混
조선 중기. 1624~1656. 자는 원택元澤, 호
는 초암草庵 · 初庵. 관은 교리校理. 그림.

심극명 沈克明
조선 중기. 1556~? 자는 백회伯晦, 호는 취
면醉眠. 관은 목사牧師. 시, 서, 화 삼기三奇

심봉원 沈逢源
조선 중기. 1497~1574. 자는 희용希容, 호는
효창선인曉窓老人. 관은 동지돈녕부사同知敦
寧府事. 도화圖畵, 서, 문장, 음률, 산수.

심사정 沈師正
조선 후기. 1707~1769. 자는 임숙臨叔, 호
는 현재玄齋. 정선鄭敾에게 사사師事. 산수,
영모, 화훼, 초충, 인물, 용.

심사하 沈師夏
조선 후기. 17 · 18세기. 청평위靑平尉 익현
益顯의 손孫, 우윤右尹 정보廷輔의 자子. 그림.

심인섭 沈寅燮
조선 말기. 1875~1939. 호는 동주東洲. 중
국 · 일본에 만유漫遊. 난, 죽, 화조, 산수.

심정주 沈廷冑
조선 후기. 17 · 18세기. 자는 명중明仲, 호
는 죽창竹窓 · 청부靑鳧. 관은 부사府使. 현재
玄齋 사정師正(1707~1769)의 부父. 포도, 산
수, 화훼, 영모(말. 소).

아좌태자 阿佐太子
6 · 7세기 백제인 위덕왕의 태자太子. 왕 44
년에 도일渡日, 성덕태자상聖德太子像을 그
렸다 함.

안건영 安健榮
조선 말기 화원. 1845~? 자는 효원孝元, 호
는 해사海士 · 매사梅士. 관은 찰방察訪. 산수,
인물, 초상, 매.

안견 安堅
조선 초기 화원. 15세기. 자는 가도可度 · 득
수得守, 호는 현동자玄洞子 · 주경朱耕. 관은
호군護軍. 산수. 1447년 〈몽유도원도夢遊桃
源圖〉.

안귀생 安貴生
조선 초기 화원. 15세기. 관은 주부主簿. 화
조, 산수, 인물. 성종 3년 최경崔涇과 함께

어진을 그림.

안민행 安敏行

조선 중기. 1613~? 자는 무중務仲, 호는 하산노초霞山老樵. 관은 진사進士. 문장, 서.

안재건 安載健

조선 말기. 1838~? 자는 자박子璞, 치순稚順. 호는 성재星齋, 도산韜山. 관은 오위장五衛將. 산수, 영모.

안정 安珽

조선 초기. 1494~? 자는 정연挺然, 호는 죽창竹窓, 식창拭瘡. 관은 현감縣監. 매, 죽, 서, 금琴.

안중식 安中植

조선 말기. 1861~1919. 호는 심전心田, 불불옹不不翁. 오원吾園 장승업張承業의 문인門人, 서화협회(1918) 회장. 산수, 인물, 영모, 화조, 예, 행서.

안찬 安瓚

조선 초기. ?~1519. 자는 황중黃中. 관은 주부主簿, 의관醫官. 성리학자. 산수.

안치민 安置民

고려. 12·13세기. 자는 순지淳之, 호는 기암棄庵, 수거사睡居士, 취수선생醉睡先生. 묵죽.

양기성 梁箕星

조선 말기 화원. 17·18세기. 관은 사과司果.

양기훈 楊基薰

조선 말기 화원. 1843~? 자는 치남穉南, 호는 석연石然, 패상어인浿上漁人. 관은 감찰監察. 영모, 노안蘆雁, 매, 난.

양여옥 楊如玉

조선 말기. 19세기. 송, 회檜.

양지 良志

신라인. 6·7세기. 선덕왕대. 영묘사靈妙寺의 〈장육삼존丈六三尊〉·〈천왕상天王像〉 및 와瓦, 천왕사탑天王寺塔의 〈팔부신장八部神將〉, 법림사法林寺의 〈삼존불三尊佛〉, 〈금강신金剛神〉 등 제작.

양팽손 梁彭孫

조선 초기. 1488~1545. 자는 대춘大春, 호는 학포學圃. 관은 교리校理·용담현령龍潭縣令. 산수.

어맹순 魚孟淳

조선 초기. 15세기 중엽~16세기 전반. 자는 호연浩然. 관은 부정副正. 판서判書 세공世恭(1432~1486)의 자.

어몽룡 魚夢龍

조선 중기. 1566~? 자는 견보見甫, 호는 설천雪川谷. 관은 현감縣監. 묵매.

어유봉 魚有鳳

조선 중기. 1673~1744. 자는 순서舜瑞, 호는 기원起園. 관은 승지承旨. 서예.

어진척 魚震陟

조선 중기. 1631~ · 1702. 자는 백승伯昇. 관은 공조정랑工曹正郞. 어몽룡魚夢龍의 종손從孫. 묵매.

언기 彦機

조선 중기 승려. 1581~1644. 호는 편양당鞭羊堂.

엄계응 嚴啓膺

조선 후기. 1737~1816. 자는 치수稚受, 호는 낙오樂塢 · 연석燕石. 관은 동지중추부사同知中樞府事. 만향재晩香齋 한명漢明의 자. 산수, 서, 시.

엄치욱 嚴致郁

조선 말기. 19세기. 자는 경지敬之, 호는 관호觀湖. 산수.

여인춘 呂寅春

조선 말기 화원. 18 · 19세기.

여충태 呂忠台

조선 말기 화원. 18 · 19세기. 호는 인석寅石. 산수.

영조 英祖

조선 21대왕(재위 1724~1776). 1694~1776. 자는 광숙光叔, 호는 양성헌養性軒. 숙종의 4자. 산수, 인물, 글씨.

오경림 吳慶林

조선 말기. 1835~? 자는 계일桂一, 호는 균연筠延. 관은 관찰사觀察使. 역매亦梅 오경석吳慶錫의 아우. 매, 서.

오경석 吳慶錫

조선 말기. 1831~1879. 자는 원거元秬, 호는 진재鎭齋, 역매亦梅, 천죽재天竹齋. 관은 역관譯官, 지추知樞. 수장가, 금석학金石學. 위창葦滄 오세창吳世昌(1864~1953)의 부父. 산수, 서.

오경연 吳慶然

조선 말기. 1841~? 자는 흔경欣卿, 호는 거암莒庵. 관은 부사府使. 오경석吳慶錫의 아우. 산수.

오경윤 吳慶潤

조선 말기. 1833~? 자는 우경雨卿, 호는 석년石年. 관은 지추知樞. 오경석吳慶錫의 아우.

산수.

오기봉 吳起鳳
조선 말기. 18 · 19세기. 호는 취전醉癲. 지두산수指頭山水.

오달제 吳達濟
조선 중기. 1609~1637. 자는 계휘季輝, 호는 추담秋潭. 추증追贈 영의정領議政. 묵매.

오달진 吳達晉
조선 중기. 1597~? 자는 사소士昭. 진사進士. 매.

오련 吳璉
조선 중기. 16세기 후반~17세기 전반. 선조 37년에 석성군石城君에 봉封. 관은 견마위牽馬尉. 동물화 (고양이).

오순 吳珣
조선 말기. 18세기. 자는 왕여王汝, 호는 초전蕉田, 월곡月谷 원瑗(1700~1740)의 종제從弟. 산수.

옥서침 玉瑞琛
나말여초. 14 · 15세기. 춘정春亭 변계량卞季良의 『옥서침시권玉瑞琛詩卷』의 제題. 난, 죽.

옥준상인 玉埈上人
조선 초기 승려. 15 · 16세기.

왕경 王儆
고려. 1117~1177. 관은 안평백安平伯. 문종(재위 1046~1083)의 증손, 예종(재위 1105~1122)의 부마駙馬. 서, 문장, 경經.

왕면 王沔
고려. ?~1218. 문종(재위 1046~1083)의 현손玄孫, 광릉공廣陵公에 봉封. 불화.

왕우중 王于中
조선 말기. 18세기 말~19세기 전반. 호는 임고臨皐. 자하紫霞 신위申緯(1769~1845)에 종유從遊. 그림.

왕희걸 王希傑
조선 중기. ?~1553. 자는 사웅士雄, 일명 시걸時傑. 관은 부제학副提學. 중종 29년 생원生員, 38년에 문과급제. 서예, 문장, 사예가무射藝歌舞.

우상하 禹尙夏
근대. 19세기 중엽~20세기 초. 호는 겸현謙玄. 인물, 예서隷書.

운묵 雲黙
고려 말기 승려. 13 · 14세기. 자는 무기無寄,

호는 부암浮庵. 불화, 서.

운주 雲柱
고려 중기. 12 · 13세기. 『고려사 高麗史』

원명복 元命福
조선 후기 화원. 1731~1798. 자는 윤백允伯. 산수.

원명웅 元命雄
조선 말기 화원. 18 · 19세기. 자는 중서仲西, 호는 연농研農. 산수.

원몽익 元夢翼
조선 후기. 17 · 18세기. 호는 아산牙山. 관은 우의정右議政. 두표斗杓 (1593~1664)의 손자. 영모.

유겸 有謙
조선 후기 승려. 18 · 19세기. 불화.

유덕장 柳德章
조선 후기. 1694~1774. 자는 자고子固, 호는 수운峀雲, 가산茄山, 관은 동지중추부사同知中樞府事, 죽당竹堂 진동辰仝의 6대손. 묵. 죽.

유뢰 幽賴
조선 후기 승려. 18세기. 산수.

유명길 柳命吉
조선 후기. 17 · 18세기. 호는 만옹漫翁. 관은 칠원현감漆原縣監. 김창업金昌業과 교우交友, 숙종대 무과武科에 급제. 말그림.

유방선 柳方善
조선 초기. 1388~1443. 자는 자계子繼, 호는 춘재春齋. 관은 주부主簿. 산수, 시문.

유본정 柳本正
조선 후기. 1807~? 자는 평중平中, 호는 영교穎橋, 겸가정蒹葭亭. 진사進士. 산수인물.

유상룡 柳相龍
조선 후기 화원. 18세기 말~19세기 전반. 자는 주승周承, 호는 초은草隱, 수운자水雲子. 산수.

유성업 柳成業
조선 중기 화원. 16세기 후반~17세기 전반. 관은 사과司果. 광해군 9년 일본차견差遣, 화원畵員 징澄의 자子, 이정근李正根의 매부.

유숙 劉淑
조선 말기 화원. 1827~1873. 자는 선영善永, 호는 혜산蕙山. 관은 사과司果. 산수, 인물, 영모, 화훼, 국화.

유영표 劉英杓

조선 말기. 1852~? 자는 중교仲敎, 호는 운 농雲農. 혜산蕙山 숙淑(1827~1873)의 자. 산수, 영모, 화조.

유우 劉藕

조선 초기. 1473~1537. 자는 양청養淸, 호 는 서봉西峰. 불사不仕. 김굉필金宏弼의 문인 門人. 서예, 음률, 천문.

유운홍 劉運弘

조선 후기. 1797~1859. 자는 치홍致弘, 호 는 시산詩山. 산수, 화조, 인물, 풍속.

유자미 柳自湄

조선 초기. 15세기. 자는 원지原之, 호는 서 산西山. 관은 감찰監察. 문종 원년元年 문과文 科에 급제. 시, 서, 화.

유재소 劉在韶

조선 말기. 1829~1911. 자는 구여九如, 호 는 학석鶴石, 형당蘅堂, 소천小泉. 관은 판관 判官. 산수.

유정한 柳鼎漢

조선 후기. 1780~1838. 자는 취여聚汝, 호 는 화곡花谷. 경학經學에 능. 산수.

유진동 柳辰仝

조선 초기. 1497~1561. 자는 숙춘叔春, 호 는 죽당竹堂. 관은 공조판서工曹判書 지중추 부사知中樞府事. 명종 5년 성절사聖節使로 명 明에 다녀옴. 죽, 서예, 문사文詞.

유최진 柳最鎭

조선 후기. 1791~1869. 자는 미재美哉, 호 는 학산목재學山木齋, 학산學山, 산초山樵, 정 암鼎庵. 관은 직장直長. 산수, 화훼.

유치봉 兪致鳳

조선 말기. 1826~? 호는 하산霞山. 관은 참 봉參奉. 산수, 십장생도, 전, 예서.

유한전 兪漢雋

조선 후기. 1732~1811. 자는 만천曼倩 · 여 성汝成, 호는 저암著菴. 관은 형조판서刑曹判 書. 서예, 문장.

유항 劉沆

조선 말기. 19세기. 호는 이산彝山. 산수.

유혁연 柳赫然

조선 중기. 1616~1680. 자는 민우眠雨, 호 는 야당野堂 · 野塘. 관은 훈련대장訓練大將. 죽당竹堂 진동辰仝(1497~1561)의 현손玄孫. 죽, 서예.

유화주 兪華柱

조선 후기. 1797~? 자는 성집聖執, 호는 경호鏡湖, 정일재精一齋. 서화.

유환덕 柳煥德

조선 후기. 1729~? 자는 화중和仲. 영조 31년 문과文科에 등제登第. 산수, 국화.

윤덕희 尹德熙

조선 후기. 1685~? 자는 경백敬伯, 호는 낙서駱西, 연옹蓮翁, 연포蓮圃. 관은 도사都事. 공재恭齋 윤두서尹斗緖의 아들. 산수, 인물, 말.

윤동 尹洞

조선 중기. 1551~1613. 자는 이원而遠, 호는 퇴촌退村. 시호는 충정忠靖. 관은 판서判書, 판중추부사判中樞府事. 어리魚鯉.

윤두서 尹斗緖

조선 후기. 1668~? 자는 효언孝彦, 호는 공재恭齋, 종애鍾厓. 진사進士. 고산孤山 선도善道(1587~1671)의 증손曾孫. 인물, 산수, 동물.

윤삼산 尹三山

조선 초기. 14세기 중엽~15세기 전반. 호는 수옹壽翁. 관은 첨지중추부사僉知中樞府事. 우의정右議政 호壕(1424~1496)의 부父. 죽, 문장, 서예.

윤석 尹晢

조선 초기. 1435~1503. 자는 희점希點, 호는 한송寒松. 관은 우통례右通禮, 추증追贈 이조참의吏曹參議. 서화.

윤순 尹淳

조선 후기. 1680~1741. 자는 중화仲和, 호는 백하白下, 학음鶴陰, 나계蘿溪, 만옹漫翁. 관은 이조판서吏曹判書, 평안감사平安監司. 인물, 화조, 해, 행, 초서.

윤신지 尹新之

조선 중기. 1582~1657. 자는 중우仲又, 호는 현주玄洲, 현고玄皐, 연초재燕超齋. 선조宣祖의 부마駙馬, 해숭위海嵩尉에 봉封. 서예, 시.

윤양근 尹養根

조선 후기. 18 · 19세기. 산수.

윤언민 尹彦旼

고려. 12세기. 관은 상식봉어尙食奉御, 시중侍中 관權(문 · 선종대文 · 宣宗代)의 자. 인종仁宗 21년 금국金國에 봉사奉使. 서화.

윤언직 尹彦直

조선 초기. 15세기 후반~16세기 중엽. 호는 동고東皐. 난, 죽.

윤엄 尹儼

조선 중기. 1536~1581. 자는 사숙思叔, 호는 송암松岩, 송암松庵. 관은 좌랑佐郎, 현감縣監. 산수, 신선, 영모, 어해, 서예.

윤영기 尹永基

조선 말기. 19·20세기. 호는 옥반玉磐. 석파石坡 이하응李昰應과 교유交遊. 묵란.

윤영시 尹榮始

조선 말기. 1835~? 호는 단은檀隱, 향산초부香山樵夫. 산수, 소그림.

윤영준 尹永俊

조선 말기. 19세기. 호는 호은湖隱. 직암直庵 사국師國(1728~1809)의 증손曾孫. 묵죽, 시.

윤오진 尹五鎭

조선 말기. 1819~? 호는 희사羲史. 관은 오위장五衛將. 산수, 화훼, 화조.

윤용 尹熔

조선 후기. 1708~? 자는 군열君悅, 호는 청고靑皐·유헌萸軒. 낙서駱西 덕희德熙(1685~?)의 아들. 산수, 인물.

윤용구 尹用求

조선 말기. 1853~1939. 자는 주빈周賓, 호는 석촌石村, 해관海觀, 수헌睡軒. 관은 판서判書. 죽, 난, 산수, 서예.

윤의립 尹毅立

조선 중기. 1568~1643. 자는 지중止中, 호는 월담月潭. 관은 예조판서禮曹判書. 산수.

윤인걸 尹仁傑

조선 중기. 16세기. 산수인물.

윤인함 尹仁涵

조선 중기. 1531~1597. 자는 양숙養叔, 호는 죽재竹齋, 죽당竹堂. 관은 참판參判. 죽.

윤정 尹程

조선 후기. 1809~? 자는 경호景顥, 일호日顥, 호는 혜천惠泉, 서묵재瑞墨齋. 관은 현령縣令. 산수.

윤정립 尹貞立

조선 중기. 1571~1627. 자는 강중剛中, 호는 학산鶴山, 매헌梅軒. 관은 군수郡守. 의립毅立의 아우. 산수인물.

윤제홍 尹濟弘

조선 후기. 1764~? 자는 경도景道, 호는 학산鶴山, 찬하餐霞. 관은 승지承旨. 산수, 서예.

윤평 尹泙

여말·선초. 14세기. 산수, 영모.

이건 李健
조선 중기. 1614~1662. 자는 자강子强, 호는 규창葵窓. 선조의 7자인 인성군仁城君 공珙(1588~1628)의 아들. 해원군海原君에 봉封. 영모, 서예, 시.

이건필 李健弼
조선 말기. 1830~? 자는 우경右卿, 호는 석범石帆. 관은 부사府使. 화조, 인물, 서예.

이경립 李慶立
조선 말기. 1850~? 호는 산운山雲. 산수, 인물.

이경승 李絅承
근대. 1862~1927. 호는 이당怡堂. 도영道榮의 족숙族叔. 호접蝴蝶, 화접花蝶.

이경윤 李慶胤
조선 중기. 1545~? 자는 수길秀吉, 호는 낙파駱坡, 낙촌駱村, 학록鶴麓. 학림정鶴林正에 봉封. 청성군靑城君 걸傑의 아들, 이성군利成君 관慣의 종증손從曾孫. 산수인물 · 영모.

이경절 李景節
조선 중기. 1571~1640. 자는 길보吉甫. 관은 문경현감聞慶縣監. 우禑의 아들, 이珥의 질질姪. 서예, 금琴.

이계호 李繼祜
조선 중기. 1574~1646. 호는 휴휴당休休堂, 휴당休堂, 휴옹休翁. 서호西湖 홍식洪湜(1559~1610)의 문인. 포도.

이공우 李公愚
조선 후기. 1805~? 자는 공여公汝, 호는 석연石蓮 · 두강초부荳江樵夫. 관은 도정都正. 매화, 서예.

이관 李慣
조선 초기. 성종의 서자庶子로 이성군利城君에 봉封. 1489~1552. 자는 공숙公肅. 시호諡號는 장평章平. 관은 도제조都提調. 그림. .

이관 李官
조선 후기. 18 · 19세기. 관은 수원중군水原中軍. 〈기성도箕城圖〉.

이광사 李匡師
조선 후기. 1705~1777. 자는 도보道甫, 호는 원교圓嶠 · 수북노인壽北老人. 산수, 인물, 초충, 전, 예, 초서.

이광좌 李光佐
조선 후기. 1674~1740. 자는 상보尙輔, 호는 운곡雲谷. 관은 영의정領議政. 백사白沙 항복恒福(1556~1618)의 현손玄孫. 인물, 자화상, 서예.

이광필 李光弼

고려. 12 · 13세기. 이녕李寧의 아들. 명종明宗 의 극찬을 받음, 〈세한도〉

이교익 李教翼

조선 후기. 1807~? 자는 사문士文, 호는 송석松石. 산수, 인물, 나비, 말.

이급 李伋

조선 중기. 1623~? 호는 만사晩沙. 능계수綾溪守, 중종 4자인 영양군永陽君 거岠의 증손曾孫. 죽, 산수.

이기 李琪

고려. 12세기. 초상, 〈의종 초상〉, 〈박인석朴仁碩 초상〉, 〈취수선생진醉睡先生眞〉.

이기 李琦

근대. 1857~1935. 자는 기옥奇玉, 호는 난타蘭坨. 난, 죽

이기룡 李起龍

조선 중기 화원. 1600~? 자는 군서君瑞, 호는 궤은几隱. 관은 교수敎授. 인조 21년 통신사通信使의 일행으로 일본에 파견. 산수, 인물.

이기복 李基福

조선 후기. 1791~? 호는 석경石經, 정암定庵, 취매거사翠梅居士. 관은 찰방察訪. 의관醫官. 묵죽.

이남식 李南軾

조선 후기. 1803~1878. 자는 경첨景瞻, 호는 남파南波, 성곡星谷. 관은 판윤判尹. 무과武科. 산수, 절지, 초, 예서.

이녕 李寧

고려. 12세기. 인종 2년 (1124)에 사은사謝恩使의 수행원隨行員으로 송宋에 다녀옴. 의종毅宗시 문각門閣의 회화를 관장管掌. 산수. 〈예성강도禮成江圖〉, 〈천수사남문도天壽寺南門圖〉.

이담 李湛

조선 중기. 1510~1574. 자는 중구仲久. 호는 정존재靜存齋. 관은 병조판서兵曹判書. 천문天文 의약醫藥에 능능. 해서.

이덕무 李德懋

조선 후기. 1741~1793. 자는 무관懋官, 호는 형암炯庵, 아정雅亭, 청장관靑莊館, 영처嬰處, 동방일사東方一士. 관은 규장각奎章閣 검서檢書로 현감縣監, 주부主簿. 산수인물, 초충, 영모, 문장.

이덕부 李德孚

조선 중기. 1675~1733. 자는 위경違卿. 관

은 안동부사安東府使. 청강淸江 제신濟臣(1536
~1584)의 후손後孫. 서예, 시.

이덕응 李德應
조선 중기. 17세기. 산수인물.

이덕익 李德益
조선 중기 화원. 16 · 17세기. 산수.

이도영 李道榮
근대. 1884~1933. 자는 중일仲一, 호는 관
재貫齋, 면소市巢, 벽허자碧虛子. 심전心田 안
중식安中植의 문인門人. 기명절지, 산수, 인
물, 산수인물.

이동명 李東明
조선 후기. 18 · 19세기, 자는 성해聖海, 호는
두산斗山. 산수 · 신선.

이량 李滰
조선 중기. 1645~? 화선군花善君에 봉封.
해원군海原君 건健(1614~1662)의 아들. 영모
서예.

이명기 李命基
조선 후기 화원. 18세기 중엽~19세기 초.
호는 화산관華山館. 관은 찰방察訪, 사과司果
종수宗秀의 아들, 김응환金應煥의 사위. 인
물, 초상, 산수, 산수인물.

이명욱 李明郁
조선 중기 화원. 17세기 중엽~18세기 초.
자는 익지益之. 설탄雪灘 한시각韓時覺(1621
~?)의 사위. 인물, 산수인물.

이명은 李命殷
조선 중기. 1627~? 자는 경숙敬叔, 호는 백
운白雲, 봉천鳳川. 관은 장령掌令. 서예.

이묘 李淏
조선 중기. 1622~1658. 자는 용함用涵, 호
는 송계松溪. 영모, 산수인물.

이문건 李文楗
조선 초기. 1494~1545. 자는 자발子發, 호
는 묵재黙齋, 휴수休叟. 관은 승지承旨. 초, 해
서, 시.

이민성 李民宬
조선 중기. 1570~1629. 자는 관보寬甫, 호는
경정敬亭. 관은 참의參議. 산수, 서예, 시.

이방운 李昉運
조선 후기. 18 · 19세기. 자는 명고明考, 호
는 기야箕野, 심재心齋. 산수인물, 인물.

이배련 李陪連
조선 중기. 16세기. 이정李楨(1578~1607)의
조祖, 숭효崇孝의 부父. 화원 이상좌와 동일

인물로 보는 견해도 있다.

이부인 李夫人
조선 중기 여류화가. 1529~1582. 호는 매창梅窓. 신사임당申師任堂의 장녀, 조대남趙大男의 부인夫人. 매화, 영모.

이불해 李不害
조선 중기. 1529~? 자는 태수太綏. 산수, 영모, 서예.

이사인 李士仁
조선 후기. 18세기 전반~18세기 후반. 자는 산수山叟, 호는 희산羲山. 산수.

이사호 李士浩
조선 중기. 1568~1613. 자는 양원養源, 호는 창해滄海. 진사進士. 그림.

이산해 李山海
조선 중기. 1539~1609. 자는 여수汝受, 호는 아계鵝溪, 종남수옹終南睡翁. 관은 영의정領議政. 국화, 산수, 촉서체蜀書體.

이상권 李尙權
조선 후기. 18·19세기. 자는 윤중允中, 호는 임고자臨皐子. 초충·산수·서예.

이상범 李象範
근현대. 1897~1972. 호는 청전靑田. 1918년 서화미술회書畵美術會를 졸업하고 1925년부터 10회에 걸쳐 조선미술전람회 특선. 홍익대학교 교수. 산수화. 〈이순신초상〉.

이상좌 李上佐
조선 초기 화원. 15세기 후반~16세기 중엽. 자는 공우公祐, 호는 학포學圃. 산수인물. 〈중종어진〉.

이성길 李成吉
조선 중기. 1562~? 자는 덕재德哉, 호는 창주滄洲. 관은 병조참판兵曹參判. 산수, 〈무이구곡도武夷九曲圖〉.

이성린 李聖麟
조선 후기 화원. 1718~1777. 자는 덕후德厚, 호는 소재蘇齋. 관은 첨사僉使. 영조 24년 1748 통신사通信使 일행으로 일본에 파견. 영모, 송, 죽.

이세송 李世松
조선 중기. 1652~? 자는 무경茂卿, 호는 매은梅隱. 진사進士. 죽, 매화.

(이)수문 李秀文
조선 초기. 15세기. 세종 6년 도일渡日, 일본 소가파曾我派의 시조始祖로 알려져 있음. 묵

죽, 산수인물.

이수민 李壽民
조선 후기 화원. 1783~1839. 자는 용선容
先, 호는 초원蕉園. 관은 첨추僉樞. 화원 종현
宗賢의 아들. 산수.

이순민 李淳民
조선 후기 화원. 18세기 말~19세기 전반.
초원蕉園 수민壽民(1783~1839)의 아우.

이숭효 李崇孝
조선 중기. 1536년이전~16세기후반. 자는
백달伯達. 배련陪連의 아들. 흥효興孝(1537~
1593)의 형. 산수인물, 수금水禽.

이시담 李時聃
조선 중기. 1584~1665. 자는 현충玄忠, 호
는 사우당四友堂. 관은 충주목사忠州牧使. 매
화, 대나무, 포도.

이시영 李始榮
근대. 1882~1919. 자는 중현仲賢, 호는 우
재又齋. 독립운동가. 서예, 시.

이신흠 李信欽
조선 중기. 1570~1631. 자는 경립敬立. 관
은 부사직副司直. 초상, 인물, 초충, 산수.

이심덕 李深德
조선 후기. 18세기~19세기초, 호는 우정雨亭.
산수.

이암 李嵒
고려 말기. 1297~1364. 자는 고운古雲, 호
는 행촌杏村. 시호諡號는 문정文貞. 관은 좌
정승左政丞. 철성군鐵城君에 봉封. 묵죽.

이암 李巖
조선 초기. 1499~? 자는 정중靜仲. 관은 두
성령杜城令. 세종의 4자子 임영대군臨瀛大君
(1418~1469)의 증손曾孫. 영모, 화조. 인종 원
년 중종中宗 어진 제작.

이언진 李彦瑱
조선 후기. 1740~1766. 자는 우상虞裳, 호
는 송목관松穆館, 창기滄起. 관은 주부主簿.
역관譯官 서기書記. 일본에 파견. 서예.

이언홍 李彦弘
조선 중기 화원. 16세기 후반~17세기 전
반. 관은 교수敎授, 인조 2년 통신사通信使
일행으로 일본에 파견.

이염 李琰
조선 초기. 1434~1467. 영흥대군永興大君,
개봉改封 영응대군永膺大君. 시호諡號는 경효
敬孝. 세종의 8자. 서예, 음률.

이영윤 李英胤

조선 중기. 1561~1611. 자는 가길嘉吉. 죽림수竹林守에 봉封. 청성군靑城君 걸傑의 아들, 경윤慶胤의 아우. 영모, 화조, 산수.

이영익 李令翊

조선 후기. 1740~1780. 자는 유공幼公, 신재信齋. 원교圓嶠 광사匡師(1705~1777)의 아들. 서예.

이용 李瑢

조선 초기. 1418~1453. 자는 청지淸之, 호는 비해당匪懈堂 · 낭간거사琅玕居士 · 매죽헌梅竹軒. 안평대군安平大君. 세종의 셋째아들. 서예.

이용림 李用霖

조선 말기. 1839~? 자는 경전景傳, 호는 우창雨蒼. 관은 첨정僉正. 역관譯官 상적尙迪(1804~1865)의 아들. 인물.

이우 李瑀

조선 중기. 1542~1609. 자는 계헌季獻, 호는 옥산玉山, 죽와竹窩. 관은 군자감정軍資監正. 신사임당申師任堂의 4자, 이이李珥의 아우. 초충, 사군자, 포도, 서예, 탄금彈琴.

이우 李俁

조선 중기. 1637~1693. 자는 석경碩卿, 호는

관난정觀瀾亭. 낭선군朗善君. 난, 죽, 서예.

이위국 李緯國

조선 중기. 1597~? 자는 태언台彥, 호는 운포雲浦. 관은 목사牧使. 경윤慶胤의 아들. 서예.

이유신 李維新

조선 후기. 18 · 19세기. 자는 사윤士潤, 석당石塘. 산수.

이윤민 李潤民

조선 후기 화원. 18세기 후반~19세기 초. 종현宗賢의 아들, 수민壽民(1783~1839)의 형.

이윤영 李胤永

조선 후기. 1714~1759. 자는 윤지胤之, 호는 단릉丹陵, 담화재淡華齋. 관은 부사府使. 산수, 산수인물.

이응복 李應福

조선 중기. 16~17세기. 관은 감역監役, 사자관寫字官. 서예.

이의 李義

조선 초기. 15세기 중엽~16세기 전반. 세종(1397~1450)의 손자孫子, 길안도정吉安都正을 수授함. 묵매.

이의록 李宜錄
조선 말기 화원. 19세기. 형록(1808~?)의 아우.

이의병 李宜炳
조선 중기. 1683~? 자는 문중文仲, 호는 오정梧亭. 진사進士. 글씨. 〈임진수전도壬辰水戰圖〉.

이의성 李義聲
조선 후기. 1775~1833. 1807년 진사시進士試에 3등으로 급제. 흡곡 현감. 산수화. 〈해산도첩〉

이의수 李宜秀
조선 후기. 18세기 말~19세기 전반. 자는 중노仲老·공열公烈, 호는 금리錦里. 산수, 묵죽.

이의양 李義養
조선 후기 화원. 1768~? 자는 이신爾信, 호는 운재雲齋, 팔송관八松觀, 신원信園. 중국과 일본에 수행화원隨行畵員. 산수, 송, 호.

이의연 李義淵
조선 후기. 1692~1724. 자는 방숙方叔, 호는 유시재有是齋. 증贈 이조참의吏曹參議. 서예.

이의중 李宜中
조선 중기. 1687~? 자는 성능聖能, 호는 서

암西巖. 숙종 40년(1714)에 진사進士. 오정梧亭 의병宜炳(1683~?)의 종제從弟. 산수.

이이 李珥
조선 중기. 성리학자. 1536~1584. 자는 숙헌叔獻, 호는 율곡栗谷, 의암義庵, 석담石潭. 시호諡號는 문성文成. 관은 찬성贊成. 서.

이익연 李翼延
조선 후기. 1762~1815. 자는 방수厖叟, 호는 행좌杏左. 은거생활. 화과花果, 예서.

이인담 李寅聃
조선 말기 화원. 19세기. 산수.

이인로 李仁老
고려. 1152~1220. 자는 미수眉叟, 호는 쌍명재雙明齋. 관은 비서감秘書監. 묵죽, 서예, 문장.

이인문 李寅文
조선 후기 화원. 1745~1821. 자는 문욱文郁, 호는 유춘有春, 고송유수관도인古松流水館道人, 자연옹紫煙翁. 관은 첨사僉使. 산수, 산수인물, 포도.

이인상 李麟祥
조선 후기. 1710~1760. 자는 원영元靈, 호는 능호관凌壺觀, 보산자寶山子. 관은 음죽

현감陰竹縣監. 영의정領議政 경여敬輿(1585~1657)의 현손玄孫. 산수, 산수인물, 소나무, 전서.

이일섬 李一暹
조선 후기. 1801~? 호는 운포雲圃. 관은 선달先達. 무과武科. 포도.

이자성 李子晟
고려. ?~1251. 관은 문하평장사門下平章事. 서예, 그림.

이장손 李長孫
조선 초기 화원. 15세기. 산수.

이재 李縡
조선 후기 성리학자. 1680~1746. 자는 희경熙卿, 호는 도암陶菴 · 한천 寒泉. 시호諡號는 문정文正. 관은 지중추부사知中樞府事. 서예.

이재관 李在寬
조선 후기 화원. 1783~1837. 자는 원강元綱, 호는 소당小塘. 관은 감목관監牧官. 산수, 산수인물, 인물, 초상, 선인도.

이전 李佺
고려. 12 · 13세기. 숭반崇班 존부存夫의 아들. 인물, 〈해동기로도海東耆老圖〉

이정 李定
조선 초기. 1422~? 자는 안지安之, 호는 영천군永川君. 효녕대군孝寧大君 보補의 아들. 산수

이정 李婷
조선 초기. 1454~1488. 자는 자미子美, 호는 풍월정風月亭. 월산대군月山大君. 세조의 손자. 산수.

이정 李霆
조선 중기. 1554~1626. 자는 중섭仲燮, 호는 탄은灘隱, 석양정石陽正. 세종의 현손玄孫. 묵죽, 산수인물, 서예, 시.

이정 李楨
조선 중기. 1578~1607. 자는 공간公幹, 호는 나옹懶翁, 나재懶齋, 나와懶窩, 설악雪嶽. 숭효崇孝의 자子. 숙부叔父 흥효興孝가 양육. 산수, 산수인물, 예서.

이정 李瀞
조선 후기. 1674~? 유천군儒川君. 선조의 증손曾孫. 매화, 대나무, 서예.

이정근 李正根
조선 중기 화원. 1531~? 호는 심수心水. 관은 사과司果. 산수.

이정민 李鼎民
조선 후기. 1800~? 호는 동호桐湖. 관은 승지承旨. 산수.

이정식 李正植
조선 중기 화원. 16세기. 정근正根의 아우.

이제현 李齊賢
고려 말기. 1287~1367. 자는 중사仲思, 호는 익재益齋, 역옹櫟翁. 관은 시중侍中. 계림군鷄林君에 봉封. 시호諡號는 문충文忠. 연경燕京 만권당萬卷堂에서 송설松雪 조맹부趙孟 등과 교유交遊. 인물, 산수, 말.

이제현 李齊賢
조선 중기 화원. 1586~? 자는 중사仲思, 호는 율촌栗村, 빈재賓齋. 관은 북부참봉北部參奉. 포도.

이조묵 李祖黙
조선 후기. 1792~1840. 자는 강다絳茶, 호는 육교六橋. 판서判書 병정秉鼎(1742~?)의 아들. 수장가. 산수, 난, 대나무, 서예.

이존부 李存夫
고려. 12·13세기. 그림.

이종수 李宗秀
조선 말기 화원. 18세기. 관은 사과司果.

이종우 李鍾愚
조선 말기. 1801~? 자는 대여大汝, 호는 석농石農. 관은 판서判書. 산수, 서예.

이종준 李宗準
조선 초기. ?~1499. 자는 중균仲鈞, 호는 용재慵齋軒, 부휴자浮休子, 상고당尙古堂, 장육거사藏六居士. 관은 의정부사인議政府舍人. 성종 16년에 문과에 급제. 김종직金宗直의 문인門人. 서예, 시.

이종현 李宗賢
조선 후기 화원. 18세기중엽~19세기초. 관은 절충折衝. 화원 이성린李聖麟(1718~1777)의 아들, 화원 이수민李壽民의 아버지. 산수, 초충, 화훼.

이준이 李俊異
고려. 12세기. 관은 내전숭반內殿崇班. 이녕李寧이 사사師事 받음. 그림.

이징 李澄
조선 중기. 1581~? 관은 주부主簿. 경윤慶胤(1545~?)의 서자庶子. 산수, 청록, 금니산수.

이창현 李昌鉉
조선 말기. 1850~1921. 자는 연향硏香. 난.

이창환 李昌煥

조선 중기. 17세기. 자는 회원晦元, 호는 해은海隱. 진사進士 관은 인조 5년에 참찬參贊. 51세에 졸卒. 매화, 대나무, 초, 예서.

이치 李穉

조선 후기 화원. 17·18세기. 산수.

이태 李珆

조선 후기 화원. 17·18세기. 인물, 초상, 수은睡隱 장득만張得萬(1684~1764)과 함께 인조 어진御眞을 모사模寫.

이택록 李宅祿

조선 말기 화원. 19세기. 형록亨祿(1808~?)의 아우.

이팔룡 李八龍

조선 후기 화원. 18·19세기. 호는 패인浿人, 강은江隱. 어용화사御容畫師. 인물, 초상, 산수인물.

이필우 李弼愚

조선 말기. 1814~? 자는 상일商一, 호는 채석采石. 관은 감역監役. 산수.

이하영 李夏英

조선 중기. 17세기. 관은 현감縣監. 영모, 산수.

이하응 李昰應

조선 말기. 1820~1898. 자는 시백時伯, 호는 석파石坡, 해동거사海東居士, 흥선대원군興宣大院君. 고종의 아버지. 대나무. 묵란.

이학전 李鶴田

조선 후기. 18세기 말~19세기 전반. 난, 문장.

이한철 李漢喆

조선 말기 화원. 1808~1880 이후. 자는 자상子常, 호는 희원希園·喜園, 송석松石. 관은 군수郡守. 산수, 화조, 인물, 초상, 영모.

이함 李涵

조선 중기. 1633~? 호는 은호恩湖. 영은군靈恩君. 원종(1580~1619)의 손孫, 능원군綾原君 보備(1592~1656)의 아들. 화조, 영모, 화충.

이항복 李恒福

조선 중기. 1556~1618. 자는 자상子常, 호는 필운弼雲, 소운素雲, 백사白沙, 동강東岡, 청화진인淸化眞人. 시호諡號는 문충文忠. 관은 영의정領議政. 묵죽, 서예.

이행 李荇

조선 초기. 1478~1534. 자는 택지擇之, 호는 용재容齋, 창택어수滄澤漁叟, 청학도인靑鶴道人. 시호諡號는 문헌文憲. 관은 좌의정左

議政. 기마도, 서예.

이현곤 李顯坤
조선 후기. 1699~1743. 자는 중원仲元, 호
는 양오헌養梧軒. 서예, 시.

이형록 李亨祿
조선 후기 화원. 1808~? 자는 여통汝通, 호
는 송석松石. 관은 동추同樞. 초원蕉園 수민
壽民(1783~1839)의 종자從子. 개명改名 택균宅
均. 풍속, 책가.

이홍규 李弘虬
조선 중기 화원. 1568~? 관은 동추同樞. 정
근正根의 손자孫子.

이효능 李孝能
조선 말기. 18~19세기. 자는 여현汝顯. 산수.

이흥효 李興孝
조선 중기 화원. 1537~1593. 자는 중순仲順.
관은 수문장守門將. 숭효崇孝의 아우. 산수.

이희수 李喜秀
조선 말기. 1836~1909. 자는 지삼芝三, 호
는 소남小南, 경지당景止堂. 산수, 난, 죽.

이희영 李喜英
조선 후기. ?~1801. 자는 추찬秋餐. 천주교

인과 친교親交, 성명聖名 루까, 석치石痴 정
철조鄭喆祚(1730~?)의 문인門人. 성화모사,
산수, 견도.

이희팔 李羲八
조선 후기. 1796~? 자는 하경河經, 호는 소
불少茀. 진사進士. 산수, 인물, 영모.

익찬 益贊
조선 말기 승려. 18·19세기. 석풍계釋楓溪의
문인門人. 불화.

인사라아 因斯羅我
백제 개로왕대. 5세기. 463년(개로왕9)에 일
본에 건너가 활약.

인조 仁祖
조선 16대왕(재위 1623~1649). 1595~1649.
자는 화백和伯, 명은 종倧, 호는 송창松窓, 선
조의 손자, 문종의 아들. 서.

인종 仁宗
고려 17대왕(재위 1122~1146). 1109~1146.
자는 인표仁表, 명은 해楷. 서예, 그림, 음률.

인종 仁宗
조선 12대왕(재위 1544~1545). 1515~1545.
자는 천윤天胤, 시호諡號는 영정榮靖. 중종의
장자長子. 묵죽, 서예.

임득명 林得明
조선 후기. 1767~? 자는 자도子道, 호는 송월헌松月軒. 산수.

임양재 林樑材
근대. 19 · 20세기. 호는 옥전玉田. 소치小癡 허련許鍊(1809~1892)의 문인門人. 난.

임유강 任有剛
호는 평원平原. 산수.

임한상 林漢相
조선 말기. 1844~? 자는 원명元明, 호는 소오筱梧. 묵죽.

임희수 任希壽
조선 후기. 1733~1750 자는 불남芾男. 17세에 졸卒, 대사간大司諫 위瑋(1701~?)의 아들. 초상.

임희지 林熙之
조선 후기. 1765~? 자는 경부敬夫, 호는 수월헌水月軒. 관은 봉사奉事. 한역관漢譯官. 죽, 난.

자우 慈雨
조선 후기 승려. 17 · 18세기. 호는 의운義雲. 불화.

장경주 張敬周
조선 후기 화원. 1710~? 자는 예보禮甫. 관은 현감縣監. 수은睡隱 득만得萬(1684~1764)의 아들. 인물, 초상.

장덕주 張悳冑
조선 말기 화원. 18 · 19세기. 호는 옥천玉川. 관은 교수敎授. 정조 14년 율과律科. 산수.

장동혁 張東赫
조선 말기 화원. 19세기. 철종哲宗대 활동

장득만 張得萬
조선 후기 화원. 1684~1764. 자는 군수君秀, 호는 수은睡隱. 관은 별제別提. 교수敎授 허석許晳의 사위. 인물, 초상.

장승업 張承業
조선 말기 화원. 1843~1897. 자는 경유景猷, 호는 오원吾園, 취명거사醉暝居士, 문수산인文峀山人. 관은 감찰監察. 산수, 인물, 영모, 화조, 기명, 절, 사군자.

장시흥 張始興
조선 후기. 18세기. 호는 방호자方壺子. 산수.

장씨 張氏
조선 중기. 1598~1680. 경당敬堂 흥효興孝 (1564~?)의 딸, 석계石溪 이시명李時明의 부

인부人. 화훼, 초충.

장인경 張麟慶
조선 후기. 18세기. 호는 현은玄隱. 산수.

장자성 張子晟
조선 중기 화원. 1664~? 관은 사정司正.

장준량 張駿良
조선 후기 화원. 1802~1870. 자는 원여遠汝. 관은 동추同樞. 옥산玉山 한종漢宗(1768~?)의 아들. 김응환金應煥의 외손外孫. 어하魚蝦.

장태흥 張泰興
조선 후기 화원. 17세기후반~18세기후반. 관은 사과司果. 인물.

장한종 張漢宗
조선 후기 화원. 1768~? 자는 광수廣叟, 호는 옥산玉山, 열청재閱淸齋. 관은 감목관監牧官. 수은睡隱 득만得萬(1684~1764)의 증손曾孫. 김응환金應煥의 사위. 어해魚蟹, 화조, 매화, 대나무.

전기 田琦
조선 후기. 1825~1854. 자는 이견而見, 위공瑋公, 기옥奇玉, 호는 고람古藍 · 두당杜堂. 초명初名은 재룡在龍. 산수, 매화, 난, 화훼,

전충효 全忠孝
조선 후기. 17세기. 호는 묵호墨豪. 영모, 초충, 매화.

전학기 全鶴基
근대. 19 · 20세기. 자는 보성步城, 호는 태선台仙. 대나무, 석, 전서.

정경흠 鄭慶欽
조선 중기. 1620~1678. 자는 선숙善叔, 호는 육오당六吾堂. 진사進士. 은거隱居. 매화, 난, 대나무, 포도, 인물, 서예, 동국여지도를 모사.

정대유 丁大有
근대. 1852~1927. 호는 우향又香, 금성錦城. 몽인夢人 학교學敎(1832~1914)의 아들. 선전서도鮮展書道 심사위원. 매화, 예서, 행서, 초서.

정득공 鄭得恭
고려. 12 · 13세기. 관은 직학사直學士. 어해.

정래봉 鄭來鳳
조선 말기. 19세기. 석계石溪의 아들. 그림.

정래윤 鄭來胤

조선 후기. 18세기~19세기초. 호는 춘풍관
春風觀. 그림.

정렴 鄭磏

조선 초기. 1506~1549. 자는 사결士潔, 호는
북창北窓, 청계淸溪. 시호諡號는 장혜章惠. 관
은 현감縣監. 천문天文, 지리地理, 의약醫藥에
밝음. 추증追贈 제학提學. 산수, 문장.

정몽주 鄭夢周

고려 말기. 1337~1392. 자는 달가達可, 호
는 포은圃隱. 시호諡號는 문충공文忠公. 관은
문하시중門下侍中. 서예, 그림.

정문승 鄭文升

조선 후기. 1788~1875. 자는 윤지允之, 호
는 미당美當, 초천蕉泉. 시호諡號는 효헌孝憲.
관은 판서判書. 산수, 서예.

정생 鄭生

조선 후기. 18세기 중엽~19세기 초. 호는
정생노인鄭生老人. 생生은 정조의 하사명下賜
名. 서예.

정서 鄭敍

고려. ?~1170년대 이후. 호는 과정瓜亭. 관
은 내시랑중內侍郎中. 지추밀원사知樞密院事
항沆(1080~1136)의 아들. 묵죽.

정석계 鄭石溪

조선 말기. 19세기. 화법.

정선 鄭敾

조선 후기 화원. 1676~1759. 자는 원백元
伯, 호는 겸재謙齋, 난곡蘭谷. 관은 현감縣監.
진경산수, 산수인물, 화조, 영모, 초충, 사군
자.

정세광 鄭世光

조선 중기. 16세기초~16세기후반. 진사進
士. 부사府使 양穰의 증손曾孫. 산수인물.

정수영 鄭遂榮

조선 말기. 18·19세기. 자는 군방君芳, 호는
지우재之又齋. 산수.

정순명 鄭淳明

조선 중기. 16·17세기. 자는 성옹醒翁. 산수.

정씨 鄭氏

조선 중기. 17세기 전반~17세기 후반. 육오
당六吾堂 경흠慶欽(1620~1678)의 누이. 포도.

정안복 鄭顔復

근대. 19·20세기. 호는 석초石樵. 산수, 난,
대나무.

정약용 丁若鏞

조선 후기. 실학자. 1762~1836. 자는 미용美鏞, 송보頌甫, 호는 사암俟庵, 다산茶山, 삼미三眉, 열노洌老. 관은 승지承旨. 매화, 매조, 산수.

정양 鄭穰

조선 초기. 14세기 말~15세기. 관은 사간대부司諫大夫. 세종 5년 병과丙科 급제. 매, 대나무.

정우빈 鄭禹賓

조선 후기. 18세기. 호는 파강巴江. 관은 동지중추부사同知中樞府事. 서예.

정위 鄭湋

조선 말기. 1843~? 자는 문긍文肯, 호는 구당搆堂. 산수.

정유복 鄭維復

조선 중기. 17세기중엽~18세기초. 진사進士. 육오당六吾堂 경흠慶欽 : 1620~1678의 아들. 포도, 인물.

정유승 鄭維升

조선 중기. 17세기 중엽~18세기 초. 호는 취은醉隱. 관은 현감縣監. 육오당六吾堂 경흠慶欽(1620~1678)의 장자長子. 포도, 인물.

정유점 鄭維漸

조선 중기. 1655~? 자는 사홍士鴻, 호는 곡구谷口. 관은 승지承旨. 육오당六吾堂 경흠慶欽(1620~1678)의 아들. 포도, 인물.

정조 正祖

조선 22대왕(재위 1777~1800). 1752~1800. 자는 형운亨運, 호는 홍재弘齋. 영조의 손자. 국화, 파초.

정지상 鄭知常

고려. ?~1135. 호는 남호南湖. 관은 기거주起居注. 초명初名은 지원之元. 묘청妙淸의 난 때 피살. 매화, 시, 서예.

정철조 鄭喆祚

조선 후기. 1730~? 자는 중길仲吉, 호는 석치石癡. 관은 지평持平. 산수.

정충엽 鄭忠燁

조선 후기. 18세기 전반~18세기 후반. 자는 일장日章, 아동亞東. 호는 이호梨湖, 이곡梨谷. 관은 내침의内針醫. 표암豹菴 강세황姜世晃(1713~1791) 등과 교우. 산수, 화훼, 영모.

정충필 鄭忠弼

조선 후기. 1725~1789. 자는 창백昌伯, 왈경曰敬, 호는 노우魯宇. 서예.

정태오 鄭兌五

조선 말기. 19세기. 호는 우은又隱, 난곡蘭谷.
산수, 절지, 매화.

정학교 丁學教

조선 말기. 1832~1914. 자는 화경化景 · 화
경花鏡, 호는 향수香壽, 몽인夢人. 관은 군수
郡守. 대나무, 난, 괴석, 매화, 전, 예, 해서.

정학수 丁學秀

조선 말기. 1884~? 호는 수산壽山. 몽인夢人
학교學教(1832~1914)의 아우. 산수, 화훼.

정홍래 鄭弘來

조선 후기 화원. 1720~? 호는 국오菊塢, 만
향晚香. 관은 주부主簿, 교수敎授. 화훼, 영모
(호·응鷹), 인물.

정홍진 丁鴻進

고려. 12 · 13세기. 자는 이안而安. 관은 비서
감秘書監. 묵죽.

정화 靖和

신라 경명왕대景明王代 승려. 10세기. 흥륜사
興輪寺 벽에 〈보현보살상普賢菩薩像〉을 그림.

정황 鄭榥

조선 후기. 18세기 전반~19세기 초. 호는
손암巽庵. 겸재謙齋 선敾(1676~1759)의 손孫.
산수, 산수인물.

조광준 趙廣濬

조선 말기. 19 · 20세기. 호는 운전雲田. 소
림小琳 석진錫晋(1853~1920)의 손孫. 산수, 인
물, 기명절지.

조동윤 趙東潤

조선 말기. 1871~1923. 호는 혜석惠石. 관
은 한림설서翰林說書, 동궁무관장東宮武官長.
난, 서예.

조문수 曺文秀

조선 중기. 1590~1645. 자는 자실子實, 호
는 설정雪汀. 관은 참판參判. 서예, 촉체蜀體.

조비 趙備

조선 중기. 1616~1659. 자는 사구士求, 호
는 총주와叢柱窩. 관은 교리校理. 서예, 시.

조상우 趙相愚

조선 중기. 1640~1718. 자는 자직子直, 호
는 동강東岡. 시호諡號는 효헌孝憲. 관은 우
의정右議政. 서예.

조석진 趙錫晋

조선 말기 화원. 1853~1920. 호는 소림小
琳. 관은 군수郡守. 임전琳田 정규廷奎(1791
~?)의 손자. 어리魚鯉, 산수, 인물.

조세걸 曺世傑

조선 중기. 1636~1706. 호는 패주浿州, 패천浿川, 수천須川. 관은 첨사僉使. 연담蓮潭 김명국金明國(1600~?)의 문인門人. 산수, 인물.

조속 趙涑

조선 중기. 1595~1668. 자는 희온希溫, 호는 창강滄江, 창추滄醜, 취추醉醜, 추옹醜翁. 관은 장령掌令. 매화, 대나무, 영모, 서예.

조순화 趙順和

조선 말기. 19세기. 자는 치중致中, 호는 궁소肯沼. 그림.

조영 趙嶸

조선 중기. 16세기 후반~17세기 전반. 자는 사안士安, 호는 양호楊湖. 이이李珥(1536~1584)의 생질甥姪. 산수.

조영석 趙榮祐

조선 후기. 1686~1761. 자는 종보宗甫, 호는 관아재觀我齋. 관은 도정都正. 산수, 초상 산수인물, 화조, 풍속, 서예.

조영승 趙永升

조선 후기. 1764~? 자는 일여日如, 호는 월계月溪. 진사進士. 산수, 영모.

조우인 曺友仁

조선 중기. 1561~1625. 자는 여익汝益·호는 매호梅湖, 이재濔齋, 이재怡齋, 현남峴南, 청로聽罏. 관은 우부승지右副承旨. 진체晋體, 초서, 문장, 악률.

조욱 趙昱

조선 초기. 1498~1557. 자는 경양景陽, 호는 용문龍門, 우암愚庵, 세심당洗心堂, 보진재葆眞齋. 관은 현감縣監. 추증追贈 이조참판吏曹參判. 서예, 시.

조윤형 曺允亨

조선 후기. 1725~1799. 자는 치행稺行, 호는 송하옹松下翁, 수정옹脩井翁. 관은 참판參判. 고목죽석, 행, 초, 예서.

조익 趙翼

조선 중기. 1579~1655. 자는 비경飛卿, 호는 포저浦渚. 관은 좌의정左議政. 대나무, 서예, 음률, 문장.

조정규 趙廷圭

조선 후기 화원. 1791~? 자는 성서聖瑞, 호는 임전琳田. 관은 첨사僉使. 소림小琳 석진錫晋(1853~1920)의 조부. 산수, 어하魚蝦.

조주승 趙周昇

조선 말기. 1854~? 호는 벽하碧下. 묵죽,

서예.

조준명 趙駿命
조선 말기. 1677~1732. 자는 신여愼汝. 관은 청주목사淸州牧師. 전서篆書, 주서籀書, 팔분체八分體.

조중묵 趙重黙
조선 말기 화원. 19세기. 자는 덕행悳荇, 호는 운계雲溪, 자산蔗山. 관은 감목관監牧官. 산수인물, 초상. 태조어진 모사.

조지운 趙之耘
조선 중기. 1637~? 자는 운지耘之, 호는 매창梅窓, 매곡梅谷, 매은梅隱. 관은 현감縣監. 창강滄江 속涑(1595~1668)의 아들. 영모, 매화, 대나무.

조직 趙溭
조선 중기. 1592~1645. 자는 지원止源, 호는 지재止齋. 관은 정랑正郎, 군수郡守. 한풍군漢豊君 수이守彝의 아들, 창강滄江 속涑(1595~1668)의 재종제再從弟. 산수.

조창희 趙昌禧
조선 후기 화원. 18세기. 관은 참봉參奉. 인물.

조태억 趙泰億
조선 중기. 1675~1728. 자는 대년大年, 호

는 겸재謙齋, 태록당胎祿堂. 관은 좌의정左議政. 숙종 37년에 통신사通信使로 일본에 파견. 산수, 영모, 초, 예서.

조효창 曺孝昌
조선 중기. 1623~1680. 자는 행원行源, 호는 계양桂陽, 청은淸隱. 관은 좌랑左郎, 어천찰방魚川察訪. 상물狀物.

조희룡 趙熙龍
조선 후기. 1797~1859. 자는 치운致雲, 호는 우봉又峰·석감石憨, 철적鐵笛, 호산壺山, 단노丹老, 매수梅叟. 관은 오위장五衛將. 산수, 매화, 난, 채접彩蝶, 서예.

조희일 趙希逸
조선 중기. 1575~1638. 자는 이숙怡叔, 호는 죽음竹陰, 팔봉八峯. 관은 참판參判. 산수, 인물.

주의식 朱義植
조선 후기. 17·18세기. 자는 도원道源, 호는 남곡南谷. 묵매.

죽향 竹香
조선 말기 기생. 19세기. 호는 낭간琅玕, 용호어부蓉湖漁婦. 난, 죽, 화훼, 시, 서예.

지운영 池雲英
조선 말기. 1852~1935. 호는 백련白蓮, 설봉雪峯. 산수, 인물.

지창한 池昌翰
조선 말기. 1851~1921. 호는 백송白松. 어해, 영모, 서예.

진동노 秦東老
조선 후기. 1776~? 자는 계성季成, 호는 남간南澗. 관은 찰방察訪. 산수, 서예.

진재해 秦再奚
조선 후기 화원. 1691~1769. 자는 정백井伯, 호는 벽은僻隱. 화원 허승현許承賢의 손자사위. 인물, 초상, 산수인물.

진홍 眞紅
조선 후기 기생. 18·19세기. 석죽.

차서곤 車瑞坤
조선 중기. 16세기 후반~17세기 전반. 오산五山 천로天輅(1556~1615)의 아들. 시.

차원부 車原頫
고려 말기. 1320~? 자는 사평思平, 호는 운암雲巖, 운암거산雲巖居山. 시호諡號는 문절文節. 관은 간의대부諫議大夫. 매화.

차좌일 車佐一
조선 후기. 1753~1809. 자는 숙장叔章, 호는 사명자四名子. 관은 만호萬戶. 서예, 시.

채가 蔡嘉
조선 말기. 18·19세기. 산수.

채무일 蔡無逸
조선 초기. 1496~1546. 자는 거경居敬, 호는 일계逸溪, 휴암休巖. 관은 정즉正郎, 한성부서윤漢城府庶尹. 중종의 수용晬容을 추사追寫함. 초충·묵, 매, 전·예, 팔분체篆·隷八分體, 음률.

채무적 蔡無敵
조선 초기. 1500~1554. 호는 교헌僑軒. 관은 현감縣監. 무일無逸의 아우. 전, 예, 팔분八分, 해서楷書, 음률.

채용신 蔡龍臣
조선 말기. 1848~1941. 호는 석지石芝. 관은 군수郡守. 종이품從二品. 인물, 초상, 산수, 영모, 화조.

책진화사 責秦畵師
일본의 아스카시대飛鳥時代에 활약하였던 신라 출신으로 추정되는 화사집단.

철유 喆侑
조선 말기 승려. 1851~1918. 호는 석옹石翁. 불화, 산수, 괴석, 매, 죽.

최경 崔涇
조선 초기 화원. 15세기. 자는 사청思淸, 호는 근재謹齋. 관은 별제別提. 성종 15년 당상관堂上官에 오름. 산수 · 인물(초상) · 성종 3년 소헌왕후昭憲王后와 세조世祖 · 예종睿宗 · 덕종德宗의 어진을 그림.

최득현 崔得賢
조선 후기. 18세기. 호는 활재活齋. 산수.

최명룡 崔命龍
조선 중기. 16 · 17세기. 자는 여윤汝允, 호는 석계石溪. 산수인물, 신선.

최방흠 崔邦欽
조선 후기. 18세기. 호는 낙치洛癡. 산수.

최북 崔北
조선 후기. 1712~1786. 자는 성기聖器, 유용有用, 칠칠七七. 호는 월성月城, 성재星齋, 기암箕庵, 거기재居其齋, 삼기재三其齋, 호생관毫生館. 방랑, 주객酒客, 광생狂生. 산수, 인물, 영모.

최상집 崔尙輯

조선 후기. 17 · 18세기. 자는 대숙大叔, 호는 호은壺隱. 묵매.

최석환 崔奭煥
조선 말기. 18 · 19세기. 호는 낭곡浪谷. 포도.

최수성 崔壽峸
조선 초기. 1487~1521. 자는 가진可鎭, 호는 원정猿亭 · 북해거사北海居士, 경포산인鏡浦山人. 시호諡號는 문정文正. 추증追贈 영의정領議政. 산수, 서예, 시, 음률.

최숙창 崔叔昌
조선 초기 화원(?). 15세기. 산수.

최영원 崔永源
조선 말기. 18 · 19세기. 호는 석계石溪. 화접, 영모, 화조.

최저 崔渚
조선 초기. 15세기 중엽~16세기 초. 산수.

최전 崔澱
조선 중기. 1568~1589. 자는 언침彦沈, 호는 양포楊浦. 진사進士. 매화, 대나무, 영모, 초서, 시.

충선왕 忠宣王
고려 26대왕(재위 1298 및 1308~1313). 1275~

1325. 자는 중앙仲昻. 충렬왕忠烈王의 아들, 연경燕京에 만권당萬卷堂 설치. 서예, 그림.

풍 豐
고려 말기 승려. 14세기. 죽.

풍계 楓溪
조선 말기 승려. 18 · 19세기. 불화.

하성 河成
백제. 781~853. 관은 좌근위종오위하파마개左近衛從五位下播磨介. 본성本姓은 여余씨, 도일渡日 후 하성河成으로 개명改名. 일본 발음은 카와나리. 인물, 산수, 초목.

하응임 河應臨
조선 중기. 1536~1567. 자는 대이大而, 호는 청천菁川. 관은 수찬修撰. 대나무.

학선 鶴仙
고려 말기 승려. 13 · 14세기. 선원사禪源寺 비로전毘盧殿에 노영魯英과 함께 벽화를 그림.

한생 韓生
고려 말기 승려. 12 · 13세기. 자는 이수而誰. 불화, 관음상.

한선국 韓善國
조선 중기 화원. 1602~? 본관은 청주. 자는

군필君弼. 관은 통정대부通政大夫.

한술래 韓述來
조선 후기 화원. 17 · 18세기. 인물.

한시각 韓時覺
조선 중기 화원. 1621~? 본관은 청주. 자는 자유子裕, 호는 설탄雪灘. 관은 교수敎授. 효종 6년 통신사通信使 일행으로 일본에 파견. 인물, 초상, 계화界畵, 산수.

한시웅 韓時雄
조선 중기 화원. 17세기.

한용간 韓用幹
조선 후기. 1783~1829. 자는 위경衛卿, 호는 진재眞齋, 수목水木, 청화관淸華觀. 관은 정언正言. 산수, 영모.

한정래 韓廷來
조선 후기. 17 · 18세기. 인물. 〈보화옹상葆和翁像〉의 화가로만 알려짐.

한종유 韓宗裕
조선 후기 화원. 1737~? 초상, 산수.

한종일 韓宗一
조선 후기 화원. 1738이후~? 자는 관보貫甫, 호는 자연암自然庵, 우주헌寓酒軒. 관은

절충折衝. 화원 종유宗裕의 아우. 산수.

한후량 韓後良

조선 후기 화원. 17 · 18세기. 화원 한시웅韓時雄의 아들.

함경룡 咸慶龍

조선 중기 화원. 17세기. 관은 동추同樞.

함대영 咸大榮

조선 말기. 1826~? 자는 덕유德有, 호는 운초雲樵 · 벽당碧堂. 산수.

함석숭 咸石崇

조선 초기. 15세기. 호는 유계정柳溪亭. 화조.

함세휘 咸世輝

조선 후기 화원. 17 · 18세기. 산수.

함윤덕 咸允德

조선 중기. 16세기. 산수인물.

함제건 咸悌健

조선 후기 화원. 17 · 18세기. 호는 동암東巖. 대나무, 국화.

해애 海涯

여말선초. 14 · 15세기. 세한삼우도歲寒三友圖.

행 行

13 · 14세기. 호는 검산도인劍山道人. 근재謹齋 안축安軸의 묵죽병기墨竹屛記. 묵죽.

허감 許礛

조선 후기 화원. 1736~? 자는 군명君明. 관은 첨사僉使. 화원 담俠의 아들. 산수, 인물, 초충.

허균 許筠

조선 중기. 1569~1618. 자는 단보端甫, 호는 교산蛟山, 성소惺所, 백월거사白月居士. 관은 판서判書. 영모, 절지.

허담 許俠

조선 후기 화원. 17 · 18세기. 화원 감礛(1736~?)의 아버지.

허돈 許暬

조선 후기 화원. 1737년이후~? 화원 감礛(1736~?)의 아우.

허련 許鍊

조선 말기. 1809~1892. 자는 마힐摩詰, 호는 소치小癡. 관은 지중추부사知中樞府事. 추사秋史 김정희金正喜의 문인門人. 산수, 인물, 매죽, 노송, 파초, 괴석, 모란, 서예.

허목 許穆

조선 중기. 1595~1682. 자는 화보和甫, 문부文父, 호는 미수眉叟, 대령노인臺嶺老人, 석호장인石戶丈人. 관은 우의정右議政. 매화, 대나무, 전서.

허백련 許百鍊

근대. 1896~1977. 호는 의재毅齋. 1910년 일본 메이지대학明治大學 법과 3년을 수료. 1935~1937년 조선미술전람회에 연속 수석 입선. 산수화.

허서 許舒

조선 중기. 1612~? 자는 공숙恭叔. 관은 군수郡守. 미수眉叟 목穆의 아우. 초, 예서.

허숙 許俶

조선 후기 화원. 1688~? 자는 화경和敬. 관은 사과司果. 교수敎授 석쉽의 아들. 숙종 38년 동지사冬至使 김창집金昌集 일행으로 연경燕京에 파견. 영모 · 송宋 휘종徽宗의 〈백응도白鷹圖〉 모사.

허승현 許承賢

조선 중기 화원. 1590~? 자는 군명君明. 관은 사과司果.

허씨 許氏

조선 중기 여류화가. 1563~1589. 호는 난설헌蘭雪軒, 경번당景樊堂. 초당草堂 엽曄의 차녀次女, 김성립金誠立의 부인. 화조, 영모, 초충, 서예, 시. 〈앙춘비금도仰春飛禽圖〉.

허욱 許勖

조선 후기 화원. 17 · 18세기. 호는 묵재黙齋. 매화, 대나무.

허유화 許維和

조선 말기. 18~19세기. 호는 대아大雅. 산수.

허의 許懿

조선 중기. 1601~? 자는 중미仲微, 호는 죽천竹泉. 관은 현감縣監. 미수眉叟 목穆의 아우. 인물, 초상.

허인순 許仁順

조선 중기 화원. 1638~? 자는 관지觀之. 관은 사과司果.

허필 許佖

조선 후기. 1709~? 자는 여정汝正, 호는 연객烟客 · 초선草禪, 구도舊濤. 진사進士. 산수, 전, 예서, 시.

허한 許澣

조선 초기. 15세기 말~16세기 후반. 자는 활부活夫. 관은 봉사奉事. 중종 23년 진사시進士試에 합격. 호랑이그림, 시.

허형 許瀅

근대. 19세기전반~20세기초. 호는 미산米山. 소치小癡 련鍊(1809~1892)의 아들. 산수, 노송, 모란.

현극 玄極

조선 후기. 18세기. 호는 중묘재衆妙齋. 산수.

현진 玄眞

조선 말기 화원. 19세기. 산수.

현태순 玄泰淳

조선 후기 화원. 1727~? 자는 백순伯純. 산수인물.

혜근 惠勤

고려 말기 승려. 1320~1376. 호는 나옹懶翁, 강월헌江月軒, 영해부인寧海府人. 묵죽, 산수.

홍계 弘繼

신라 경명왕대. 10세기. 불화.

홍계순 啓淳

조선 후기. 18세기. 자는 사진士眞. 산수.

홍대연 洪大淵

조선 후기. 1749~1876. 자는 계선繼善, 호는 화은華隱·花隱. 관은 도정都正. 산수, 산수

인물.

홍득구 洪得龜

조선 중기. 1653~? 자는 자미子微, 호는 창곡蒼谷. 관은 목사牧使. 영의정領議政 명하命夏의 손자. 산수, 인물, 우마.

홍병희 洪秉僖

조선 말기. 1811~1886. 관은 공조판서工曹判書. 석창石窓 세섭世燮(1832~1884)의 아버지. 영모.

홍세섭 洪世燮

조선 말기. 1832~1884. 자는 현경顯卿, 호는 석창石窓. 관은 우부승지右副承旨. 영모, 산수.

홍수주 洪受疇

조선 중기. 1642~1704. 자는 구언九言, 호는 호은壺隱, 호곡壺谷. 관은 승지承旨. 매화, 대나무, 포도.

홍식 洪湜

조선 중기. 1559~1610. 자는 중청仲淸, 호는 서호西湖. 관은 이조참판吏曹參判. 서화.

홍언필 洪彦弼

조선 초기. 1476~1549. 자는 자미子美, 호는 묵재黙齋. 시호는 문희文僖. 관은 영의정

領議政. 서예, 시.

홍우길 洪祐吉

조선 말기. 1809~1890. 자는 성여成汝, 호는 애사藹士, 춘산春山, 연탄研灘. 관은 이조판서吏曹判書. 임전琳田 조정규趙廷圭와 함께 그림을 배움. 서예, 시.

홍의영 洪儀永

조선 후기. 1750~1815. 자는 정칙正則, 호는 간재艮齋. 관은 교리校理. 산수, 행, 초서, 시.

홍의환 洪義煥

근대. 19·20세기. 일각우도一角牛圖, 산수인물.

홍장중 洪章仲

조선 말기. 18·19세기. 호는 정재淨齋. 그림.

홍진구 洪晉龜

조선 중기. 17세기 중엽~18세기 초. 호는 욱재郁齋, 방장산인方丈山人. 창곡蒼谷 득구得龜(1653~?)의 아우. 그림.〈자위부과刺蝟負瓜 고슴도치가 오이를 등에 업은 모습〉

홍천기 洪天起

조선 초기. 15세기중엽~16세기초. 산수.

황윤손 黃倫孫

조선 중기 화원. 16세기.

황집중 黃執中

조선 중기. 1533~? 자는 시망時望, 호는 영곡影谷, 비목당卑牧堂. 진사. 포도그림.

회은 淮隱

조선 전기. 생몰년 미상. 16세기. 안견파산수.

회전 �√前

고려 말기. 14세기. 지정至正 10년명〈석가설법도釋迦說法圖〉.

희안 希安

조선 중기 승려. 16·17세기. 호는 설봉雪峰.〈노승원도老僧猿圖〉.

거연 巨然

북송北宋 의 산수화가. 10세기 중·후반경 활동. 남경南京 종릉인鐘陵人. 개원사開元寺 의 승려. 동원董源 의 화법을 따라 안개가 자욱한 경치를 수윤秀潤 한 필묵으로 그렸다. 동원처럼 피마준披麻皴 을 주로 사용하였는데, 그에 비해 필선이 짧아 흔히 단필마준短筆麻皴 이라 구별하여 불렀다. 특히 임록林麓 사이에 동글동글한 돌[난석卵石]을 많이 그렸는데, 후대에 이를 반두준礬頭皴 이라 이름하였다. 동원과 함께 동거파董巨派 의 시조로 일컬어진다. 이러한 화풍은 원사대가元四大家 로 이어졌으며 이후 문인화 양식의 중요한 요소가 되었다.

고개지 顧愷之

진대晉代 의 화가. 345~406. 자는 장강長康. 호는 호두虎頭 . 강소성 무석인武錫人 . 박학하고 재기가 있었으며, 해학을 좋아하고 그림을 잘 그려 재절才絶 , 화절畵絶 , 치절癡絶 의 3절三絶 로 불렸다. 그림은 진晉 초 위협衛協 의 풍風 을 배웠으며, 특히 인물화에 뛰어났는데, 교묘한 필치와 예리한 관찰로 형체의 특징을 놀랄 만큼 정확하게 묘사했고, 심기心氣 와 신기神氣 가 넘친다는 평을 들었다. 특히 인물화와 인물화론에 대한 많은 일화와 명언을 남긴 것으로 유명하다. 〈여사잠도권女史箴圖卷〉, 〈낙신부도권洛神賦圖卷〉의 작품이 현존하는데, 이는 후대의 모본으로 간주된다. 또한 「위진승류화찬魏晉勝流畵贊」, 「논화論畵」, 「화운대산기畵雲臺山記」 세 편의 화론이 현재 『역대명화기』 속에 포함되어 전한다.

고굉중 顧閎中

오대五代 남당南唐 의 화가. 10세기 경 활동. 후주後主 이욱李煜(961~975 재위) 때의 궁정화가로 대조待詔를 지냈으며 인물화를 잘 그렸다. 대표적인 작품으로는 남당南唐 의 중신重臣 이었던 한희재의 방탕한 생활을 그린 〈한희재야연도권韓熙載夜宴圖卷〉이 전한다.

고극공 高克恭

원대元代 화가. 1248~1310. 자는 언경彥敬 . 호는 방산노인房山老人. 조상은 동 투르키스탄東 Turkistan 출신의 서역인이었으나 그 자신은 전통 중국식 교육을 받았다. 벼슬이 형부상서刑部尙書 에 이르렀으며, 산수와 묵죽에 능하였다. 산수는 처음에 미불米芾 , 미우인米友人 을 배웠으나 후에 동원董源 , 거연巨然 , 이성李成 의 화법을 가미하여 새로운 경지에 이르렀다. 묵죽은 왕정균王庭筠 을 배웠는데, 문동文同 에 결코 뒤지지 않다는 평을 받았다. 대표작으로는 1304년작인 〈운횡수령도雲橫秀嶺圖 〉가 있다.

고기패 高其佩

청대淸代 화가. 1672~1734. 자는 위지韋之, 호는 차원且園. 지두화 指頭畵 를 잘 그렸으며, 화목花木, 조수鳥獸, 인물, 산수 등에 두루 뛰어났다. 특히 구름과 안개로 뒤덮인 먼 산의 숲을 그린 산수화는 매우 기묘한 분위기를 구현하였다. 〈구여도九如圖〉, 〈종규상鍾馗像〉 등이 전한다.

곤잔 髡殘

명말청초明末淸初 화가. 1612~1673. 오늘날 호남성 상덕相德 인 무릉武陵 출신이지만 남경에서 생활하면서 고염무顧炎武, 주량공周亮工 등과 교유하였다. 명 왕조가 망하자 은거하여 승려가 되었다. 원말사대가 元末四大家 뿐 아니라 심주沈周, 문징명文徵明 등 과거 대가들의 기법을 광범위하게 수용했지만, 특정 유파에 구속됨이 없이 두루 섭렵하여 힘차고 자유로운 산수화풍을 보여주었다. 대표적인 작품으로는 〈선원도仙源圖〉, 〈운동류천도雲洞流泉圖〉가 있다.

공현 龔賢

명말청초明末淸初 화가. 1618~1689. 명明이 망하자 금릉(金陵: 오늘날의 남경) 청량산淸凉山 에 은거하면서 청량산과 서하산棲霞山 등 명승지를 화폭에 담았다. 채색을 거의 사용하지 않았으며, 습윤하고 비가 많이 내리는 강남 지방의 자연을 표현하기 위해 적묵법積墨法 을 고안해냈다. 과거 낡은 회화 이론을 비판하고 직접 야외로 나가 자연을 접할 것을 강조하였으며, 산수화를 배울 때 익혀야 할 기본적인 기법에 관해 「화결畵訣」 이라는 저서를 남겼다.

곽충서 郭忠恕

송대宋代 화가. 10세기 중·후반 경 활동. 자는 서선 恕先 또는 국보國寶. 하남의 낙양인洛陽人. 성품이 매이기를 싫어하고 세속을 싫어하였으며, 술을 좋아하고 말이 방자하였다고 한다. 시문서화詩文書畵 에 능하여 글씨는 전주篆籀, 예해隷楷 에 두루 능하였고, 그림은 관동關同 과 윤계소尹繼昭, 왕유王維, 이사훈 李思訓 을 배워 특히 옥목도屋木圖 등의 계화류界畵類 에 뛰어났다. 저서로『패휴집 佩觿集』,『소자설문자원 小字說文字源』등이 있다. 휘종의 제발 題跋 이 있는 〈설제강행도雪霽江行圖 〉가 대만 고궁박물관에 소장되어 있다.

곽희 郭熙

북송의 산수화가. 11세기 활약. 자는 순부淳夫. 하양인河陽人 . 희녕熙寧 7년(1074)에 어서원御書院 의 예학藝學을 지냈고 신종神宗 (1067~1085 재위) 때 대조待詔, 직장直長 을 지냈다. 이성李成 의 화법을 배운 것으로 알려져 있는데 화북華北 지방의 황토질 산봉우리의 부드럽고 웅장한 모습을 삼원법三遠法

과 권운준捲雲皴 을 구사하여 묘사하였고, 한림寒林 해조묘법蟹爪描法 으로 잎이 떨어진 앙상한 나뭇가지의 모습을 극적으로 표현하였다. 이성李成 과 곽희의 산수화 양식을 따른 사람들을 이곽파李郭派 라고 한다. 곽희의 경험담에 기초하여 아들 곽사郭思 가 지은 『임천고치林泉高致』가 전하는데 이 책은 중국산수화론의 가장 종합적인 고전으로 평가된다. 그의 관서款署 와 1072년에 해당하는 년기年紀 가 있는 〈조춘도早春圖〉가 대북 臺北 고궁박물원에 있다.

관동 關仝

오대五代 후량後梁 의 산수화가. 10세기 경 활동. 장안인長安人. 처음에는 형호荊浩 를 배웠는데, 침식 寢食 을 잊은 채 각고정진刻苦精進 하여 드디어 형호와 병칭되는 대가가 되었다. 그러나 인물에는 능하지 못하여 인물은 호익胡翼으로 하여금 그리도록 하였다. 형호가 열어놓은 대관적大觀的 인 화북산수화 華北山水畵 를 계승하여 힘차고 자유로운 필법과 담묵에 의한 묵법을 가미함으로써 형호 산수화에 보이는 경직성을 극복하고, 필묘형식을 보다 진전시켜 놓은 것으로 평가된다. 대표작으로 〈추산만취도秋山晩翠圖 〉가 있다.

관휴 貫休

오대五代 후촉後蜀 의 화가. 832~912. 속성 俗姓 은 강姜, 자는 덕은德隱 이며, 관휴는 법명法名 이다. 선월대사禪月大師 라고도 불리는데, 이는 촉왕蜀王 이 내린 호다. 시, 서, 화에서 모두 업적을 남겼으며, 특히 나한羅漢 그림으로 유명하다. 일본 동경東京 궁내청宮内廳 에 소장되어 있는 〈16나한도 十六羅漢圖〉가 대표작이다. 이 가운데 한 폭에 기년紀年 관서 款署 가 있으며 이에 의하면, 고향인 절강성 난계蘭溪 에 살고 있던 880년에 이 그림을 그리기 시작하여 호북湖北에 살던 894년에 완성하였음을 알 수 있다.

구영 仇英

명대明代 화가. 1509~1559. 자는 실보實父, 호는 십주十洲 . 강소 태창인太倉人. 처음에는 칠공漆工 이었으나 그림에 뜻을 두어 주신周臣 에게 배우고 다시 역대의 명가를 배우는 한편 남북 양파의 화법을 종합하였다. 명사대가 明四大家(심주沈周, 문징명文徵明, 당인唐寅, 구영仇英)의 한 사람. 특히 누관樓觀 과 거기車器 를 동반한 사녀풍속士女風俗 에 뛰어나 정교하고 치밀하며 농염濃艶 하고 화려한 인물화는 명대 제일로 일컬어진다. 대표작으로는 〈옥동선원도玉洞仙源圖〉와 〈추강대도도秋江待渡圖〉 등이 있다.

김농 金農

청대淸代 화가. 1687~1763. 자는 수문壽門, 호는 동심선생冬心先生 등. 양주팔괴揚州八怪

의 한 사람. 산수, 인물, 화훼花卉, 팔분서八分書, 전각 등을 잘했다.『동심집冬心集』,『화매화제기畵梅花題記』등의 저서가 있다. 고졸한 화풍의 매화 그림을 잘 그렸으며, 간결한 선으로 그린 1759 〈자화상自畵像〉 등의 작품이 남아있다.

나빙 羅聘

청대淸代 화가. 1733~1799. 자는 양봉兩峯, 호는 금우산인金牛山人. 양주팔괴揚州八怪 의 한 사람으로 김농金農 의 제자. 인물, 산수, 화조, 매죽梅竹 등 스승보다도 주제 면에서 한층 더 다양한 작품을 그렸다. 특히 귀신을 그리는 데 뛰어난 솜씨를 발휘하여 〈귀취도鬼趣圖 〉와 같은 작품들을 남겼다.

남영 藍瑛

명대明代 화가. 1585~1665. 자는 전숙田叔, 호는 석두石頭. 산수 · 인물을 주로 그렸다. 처음에는 당 · 송 · 원 대가들의 그림을 모방하였는데, 그 중에서도 황공망黃公望 의 작품을 열심히 그렸다. 한편 대진戴進 으로부터 비롯된 절파浙派 화풍도 구사하여 후절파後浙派 라고도 불리었다. 동기창董其昌 과 거의 같은 시기에 절강성 항주 지방에서 활동하였으며 그 제자들을 항주의 옛 이름을 따서 무림화파武林畵派 라고 부른다.

낭세녕 朗世寧

청대淸代화가. 1688~1766. 본명은 쥬세페 카스틸리오네Giuseppe Castiglione. 이탈리아 궁정화가이면서 예수회 신부였으나 27세 때인 1715년 북경에 와 51년간 살며 서양화 기법을 중국에 알린 것으로 유명하다. 건륭제乾隆帝 의 총애를 받으면서 개, 말, 새, 나무, 꽃 등을 주로 그렸으며 배경은 공필화工筆畵 나 원체파식院體派式 으로 다른 중국인 궁정화가가 그리도록 하였다.

노홍 盧鴻

당대唐代 문인 화가. 8세기 경 활동. 이름을 홍일鴻一 로도 쓴다. 자는 호연浩然 . 하남 낙양인洛陽人 . 개원開元(713~741) 년간에 징소徵召 되었으나 나아가지 않고 숭산崇山 에 은거한 채 영극寧極 이라는 초당을 지어 자적自適 하였는데, 문도門徒 가 500인에 이르렀다고 한다. 박학하고 서화에 능하였는데, 글씨는 전주篆籀, 예해隸楷 를 두루 잘 썼고, 개원開元12년(724)에는 보적선사비普寂禪師碑 를 팔분서 八分書 로 직접 지어서 썼다고 한다. 그림은 산수山水 , 수석樹石 에 뛰어났는데 평원平遠의 의취義趣 를 얻어 청기淸氣 가 있었다 하며, 왕유王維와 병칭되었다. 자신이 은거한 곳의 〈초당십지도草堂十志圖〉 가 전하나 현재 명대明代 의 작품으로 간주된다.

당인 唐寅

명대明代 화가. 1470~1523. 강소성江蘇省 오현인吳縣人, 명사대가明四大家 의 한 사람. 자는 백호伯虎, 자외子畏, 고향으로 돌아온 후 세상의 부질없는 여섯 가지를 빗대어 자신의 호를 육여거사六如居士 라고 지었다. 문징명의 동학同學 이자 벗이었다. 재주가 뛰어나고 성품이 호탕하여 자칭 강남 제일의 풍류재자風流才子 라 하였다. 홍치弘治11년(1498) 남경의 향시에 수석으로 합격하였으나 진사시進士試 의 부정 사건으로 쫓겨나 일생을 주로 시문서화詩文書畵 와 술로 보냈다. 주신周臣 에게 그림을 배워 산수, 인물, 화조 등에 두루 능하였는데, 산수는 이성李成, 이당李唐, 범관范寬, 마원馬遠, 하규夏珪 및 원말사대가元末四大家 를 배우고, 인물은 이공린李公麟 을 배웠다. 미인도, 사녀도 등에도 뛰어났다.

대숭 戴嵩

당대唐代 화가. 8세기 중·후반경 활동. 한간韓幹과 동시대 인물로서 화우대사畵牛大師 의 칭을 들을 만큼 화우畵牛 에 독자적인 경지를 이루었다. 처음에는 한황韓滉을 배웠으나 소 그림에 있어서만은 한황을 훨씬 능가하였다고 한다.

대진 戴進

명대明代 화가. 1388~1462. 자는 문진文進,

호는 정암靜庵, 전당錢塘 출신. 명대 절강성浙江省 일대에서 활약한 화가들의 무리인 절파浙派 의 시조로 지칭된다. 선덕宣德년간에 천거되어 궁중에서 일하게 되었으나 모함을 당해 궁정에서 쫓겨났다는 설이 있다. 산수, 인물, 화조 등 모든 그림을 잘 그렸지만, 특히 곽희郭熙, 이당李唐, 마원馬遠, 하규夏珪 등의 묘처를 얻어 스스로 일가를 이룬 절파浙派 산수로 가장 유명하다. 그의 절파 화풍은 오대五代 이후 웅혼雄渾한 수묵화풍에 마하파馬夏派 등 남송원체南宋院體 산수화풍을 가미하여 확립된 것으로, 화원畵院 뿐 아니라 많은 재야在野 화가들에게 큰 영향을 미쳤다.

동기창 董其昌

명말明末 사대부 화가. 1555~1636. 송강인松江人. 자는 현재玄宰, 호는 사백思伯. 벼슬은 남경예부상서南京禮部尚書 등을 역임하였다. 경사經史 에 밝고 시문詩文 에 능하여 서화書畵에 뛰어난 중국의 대표적 다예인多禮人 으로서 추앙 받았다. 글씨는 왕희지王羲之 와 미불米芾 을 배워 스스로 일가를 이루었고, 그림은 동원董源과 원말사대가元末四大家, 그 중에서도 특히 황공망黃公望을 종宗 으로 삼아 소쇄瀟灑 하고 생동生動 한 화풍을 이룩하였다. 특히 동원董源, 거연巨然, 미불米芾, 원말사대가元末四大家 로 이어지는 강남산수가 문인산수화의 정통正統 임을 주

장한 남 · 북종화론南·北宗畵論 을 주창한 것
으로 이름이 높다. 아울러 이러한 역대 고
전에 담긴 이상적 양식을 창조적으로 전습
傳習 하는 이론과 실천을 보여주어 동북아
예원藝苑에 큰 영향을 미쳤다. 저서로『용
대집容臺集』,『화선실수필畵禪室隨筆』 등이
있다.

동원 董源

오대五代 남당南唐 의 산수화가. 10세기 경
활약. 자는 숙달叔達 , 강서江西 의 종릉인鍾
陵人. 남당南唐의 이후주李後主 대에 북원부
사北苑副使 를 역임함. 산수, 인물, 우호牛虎
등을 모두 잘하였지만, 특히 산수에 뛰어나
수묵水墨은 왕유王維와 같고, 착색着色 은 이
사훈李思訓 과 같다고 일컬어졌다. 특히 강
남의 낮고 부드러운 연산連山을 평원적平遠
的으로 나열하고, 그 사이에 사주砂洲, 계교
溪橋, 어포漁浦, 무위茂葦같은 강남의 수촌경
水村景을 부드러운 담묵조淡墨調 로 묘사함
으로써 독특한 강남산수의 단서를 열어놓
았다. 돌보다도 흙이 많은 강남산의 구조를
묘사하기에 알맞은 피마준坡麻皴 이라는 독
특한 기법을 창안하였다. 거연巨然과 더불
어 동거파董巨派를 형성하여 수묵산수, 또는
문인산수의 중조中祖로 일컬어진다. 대표작
으로 〈소상도瀟湘圖〉, 〈한림중정도寒林重汀圖〉
등이 있다.

마린 馬麟

남송南宋 의 화가. 13세기 초 · 중엽 활동.
마원馬遠 의 아들. 산수, 인물, 화훼 등을 잘
그렸다. 마하파馬夏派 의 전형적인 산수화
를 남겼으며, 그의 작품은 우수憂愁가 느껴
진다는 평을 받는다. 전해지는 작품으로는
〈성현도聖賢圖〉 다섯 폭, 왕유王維 의 시를
그림으로 옮긴 〈석양산수도夕陽山水圖〉 등
이 있다.

마원 馬遠

남송南宋 화가. 1130~1220. 자는 요부遙
父, 호는 흠산欽山. 증조부로부터 5대에 걸
쳐 화원 화가를 배출한 집안에서 성장하여
광종光宗 · 영종寧宗년간(1190~1224) 화원畵院
에서 활약하며 대조待詔 를 지냈다. 곽희郭
熙 와 미불米芾을 배우고, 또 스승인 이당李
唐 의 화법을 배우고 익혔지만, 스스로 독창
적인 화풍을 이루었다. 특히 그림의 구도를
한쪽으로 치우치게 하여 마변각馬邊角, 또는
마일각馬一角 이라 불리었으며, 강남 산수를
더욱 시적으로 그려 서정성을 높였다. 하규
夏珪와 더불어 마하파馬夏派 를 형성하였고,
이후 절파浙派 화풍의 성립에 큰 영향을 끼
쳤다.

마화지 馬和之

남송南宋 화가. 전당인錢塘人. 벼슬은 공부
시랑工部侍郎 을 역임. 화원화가라는 설도

있고, 예사藝事에 밝았기 때문에 화원의 일을 총괄했다는 설도 있다. 산수와 인물에 능하였는데, 번잡하고 화려한 것을 제거하여 필법이 표일飄逸 하였으며, 고종高宗(1127~1162 재위)과 효종孝宗(1162~1189 재위)은 그의 그림을 매우 아꼈다 한다. 고종이 「시경詩經」의 「모시 毛詩」300편을 필사筆寫하였을 때 그가 매 편마다 그림을 한 장씩 그렸다고 전한다. 그 그림의 일부가 현재 여러 군데 흩어져 전한다. 고개지 인물화풍의 고고유사묘高古流絲描를 계승하여 독특한 필선을 창출하였는데 이들을 난엽묘蘭葉描, 또는 마황묘馬蟥描 라고 부른다.

막시룡 莫是龍

명대明代 문인이자 화가. ?~1587. 자는 운경雲卿, 호는 추수秋水 등. 시, 서, 화에 모두 능하였으며, 뛰어난 수재였다. 그림은 산수를 잘 그렸는데, 황공망黃公望 을 배워 우아하고 수윤秀潤 한 풍격이 있었다. 남·북종론南·北宗論을 최초로 정리한 『화설畫說』의 실질적 저자로 알려져 있다. 저서로는『석수재집石秀齋集』이 있다.

맹영광 孟永光

명말청초의 직업 화가. 자는 월심月心, 회계會稽(현 절강소흥浙江紹興)인. 손극홍孫克弘(1532~1610)에 배워 인물 및 사진寫眞 에 능하였다. 심양 瀋陽에 억류되었다가 1645년 귀국한 소현 세자昭顯世子(1612~1645)를 따라 조선에 와서 약 3년 반 정도 활약하다가 돌아갔다. 현재 국립중앙박물관에는 그의 군선도群仙圖, 산수도 등이 전하며 문신 김육金堉 (1580~1658) 의 반신상이 경기도 남양주 실학박물관에 보관되어 있다.

목계 牧溪

남송南宋 의 승려이자 화가. 13세기 초·중반 활동. 속성俗姓은 벽薛, 법명은 법상法常, 목계는 호이다. 산수·인물·화조·원학猿鶴 등을 선미禪味가 넘치게 그렸다. 특히 도석인물화道釋人物畫는 양해梁楷와 쌍벽을 이룬다. 그러나 그의 작품은 일본에 전하며, 중국측 회화관계 저술에는 그에 관한 기록이 없다.

문가 文嘉

명대明代 화가. 1500~1582. 문징명文徵明의 차남으로 글씨도 잘 쓰고 전각도 잘했지만 산수화를 제일 잘 그려 오파吳派 산수화의 계승자다.

문동 文同

송대宋代 문인 화가. 1018~1079. 자는 여가與可. 호는 소소선생笑笑先生 등. 사천四川 재동梓潼 영태인永泰人. 벼슬은 태상박사太常博士 등을 역임. 성품이 고결하여 세속에 관심이 없었고, 시문과 서화에 능하였

다. 산수는 관동關소과 비슷했다. 특히 묵죽墨竹에 가장 뛰어나 소식蘇軾과 더불어 묵죽화를 문인화의 가장 중요한 화목으로 부상시키는데 크게 공헌하였다. 저서로 『단연집丹淵集』 40권이 있다.

문백인 文伯仁

명대明代 화가. 1502~1575. 자는 덕승德承, 호는 오봉五峰 등. 장주長洲 (현재의 강소성 소주) 인. 문징명文徵明 의 조카로서, 오파吳派 의 산수화풍을 이어나갔으며 인물에도 뛰어났다. 대표작으로는 신선들이 사는 상상 속의 섬인 방호方壺를 신비로운 분위기로 표현해 낸 〈방호도方壺圖〉(1563, 대북 고궁박물원) 등이 있다.

문징명 文徵明

명대明代의 화가. 1470~1559. 원명原名은 문벽文璧, 자는 징명徵明이었으나 후에 징명을 이름으로 쓰고 자를 징중徵仲, 호를 형산衡山이라 함. 어려서 아버지의 배려로 소주의 유명학자들 밑에서 배웠으나 과거에 여러번 떨어져 관직에 나아가지 못하였다. 50세가 넘어서 강소성 순무巡撫의 추천을 받아 한림대조翰林待詔가 되어 『무종실록武宗實錄』 편찬에 참여하였으나 곧 그만두고 귀향하여 서화에 전념하였다. 시·서·화 삼절三絶로 불리며, 회화는 심주沈周를 스승으로 하여 산수, 인물, 화조, 난죽화 등에 모두 능하였다. 심주와 함께 오파吳派 문인화풍을 이룩하였다. 심주沈周, 당인唐寅, 구영仇英과 함께 명사대가明四大家 로 꼽히며, 심주, 동기창董其昌, 진계유陳繼儒 등과 함께 오파사대가吳派四大家 로 불리기도 한다. 〈우여춘수雨餘春樹〉(1507), 〈강남춘江南春〉, 〈절애고한絶壑高閑〉(1519), 〈적벽부도赤壁賦圖〉 등 많은 작품이 남아있고 문집에 『보전집甫田集』이 있다.

미불 米芾

북송대北宋代의 서화가, 화론가, 감식가. 1051~1107. 자는 원장元章, 호는 남궁南宮, 녹문거사鹿門居士, 양양만사襄陽漫士. 성격이 광적이고 결벽성이 있을 만큼 독특하여 전광顚狂, 미전米顚이라는 별명을 얻었다. 휘종徽宗 때 화학박사畫學博士와 서학박사書學博士를 지냈다. 서예로는 채양蔡襄, 소식蘇軾, 황정견黃庭堅과 함께 송사대가宋四大家로 꼽히며, 회화에 있어서는 사의적寫意的 표현과 묵희墨戱를 강조하며 사대부화 이론의 성립에 공헌하였다. 미점준米点皴, 또는 미점이라 불리는 독특한 기법과 발묵潑墨을 사용하여 안개 자욱하고 습윤濕潤한 강남지방의 경치를 묘사한 독창적인 미법 산수화를 창시하였다. 〈춘산서송도春山瑞松圖〉, 〈운산도雲山圖〉 등의 작품이 남아 있으며, 대표적인 저술로 『화사畫史』, 『서사書史』, 『보장대방록寶章待訪錄』, 『해악명언海岳名言』

등이 있다.

미우인 米友仁

남송대南宋代 의 서화가. 1086～1165. 자는
원휘元暉, 호는 해악후인海岳後人, 나졸옹懶
拙翁 등이다. 아버지인 미불米芾과 함께 이
미二米로 지칭되며, 소미小米로도 불린다.
미씨 부자의 습윤한 분위기의 산수화를 미
가산수米家山水라고 한다. 여러 지방의 지방
관을 거쳐 병부시랑兵部侍郎, 부문각직학사
敷文閣直學士 등을 역임. 만년인 고종高宗 때
궁중의 서화의 감정을 맡았다. 대표작에
〈운산도권雲山圖卷〉이 있다.

방종의 方從義

원대元代 의 화가. 1301～1380이후. 청년
시절 도교에 입문하여 1350년대부터는 강
서江西 에 있는 도관 道觀의 도사道師 로 머
물렀다. 주로 산수를 그렸으며, 초서와 예
서도 잘 썼다. 산봉우리가 높고, 속진俗塵 이
거의 없는 산수를 그렸다. 대표적인 작품으
로는 〈무이방도도武夷放棹圖〉(1359), 〈신악경
림도神岳瓊林圖 〉(1365) 등이 있다.

범관 范寬

북송北宋 화가. 10세기경 활동. 이름은 중정
中正, 자는 중립仲立. 성품이 대범하고[范] 너
그러워[寬] 사람들이 범관范寬이라 불렀다.
처음에는 형호荊浩와 이성李成을 배웠으나,

사람을 스승으로 삼는 것보다는 물物을 스
승으로 삼는 것이 낫고, 물物을 스승으로 삼
는 것보다는 조화造化, 즉 자연을 스승으로
삼는 것이 낫다 하여 종남終南과 태화太華의
산천에 들어가 조석朝夕으로 이를 관찰함으
로써 산의 진골眞骨을 표현한 자기만의 화
풍을 이루었다. 그의 산수화가 보여주는 웅
장한 세勢는 중국 산수화상 무등無等의 경
지로 일컬어진다. 만년에는 먹을 더욱 많이
써서 마치 저녁 무렵의 경치처럼 매우 어두
웠는데, 토석土石을 구분하지 않고 산 위에
는 밀림을 배치하며 물가에는 울퉁불퉁한
낙석落石을 그리는 독특한 화풍을 이루었
다. 〈계산행려도谿山行旅圖〉 등의 작품이 남
아있다.

서위 徐渭

명대明代 화가. 1521～1593. 자는 문장文長,
호는 청등거사靑藤居士, 천지산인天池山人.
그림뿐만 아니라 문학, 희곡戲曲, 서예 작품
도 많이 남겼다. 불우한 인생을 살다간 그
의 작품에는 삶의 부당함에 대한 분노와 비
애가 깃들여 있다. 특히 간결하고 호방한 수
묵사의水墨寫意 화조화는 뒷날 석도石濤, 팔
대산인八大山人 등에게 큰 영향을 주었다.

서희 徐熙

오대五代, 송초宋初 의 화가. 10세기 중·후
반 경 활동. 사생에 능하여 화죽花竹, 임목林

木, 짐승과 벌레[금충禽蟲] 등을 모두 잘 그렸으며, 특히 화조花鳥에 능하였다. 황전黃筌과 함께 화조화의 양대 원류가 되었는데, 황전의 화조화가 구륵전채법鉤勒塡彩法을 구사하여 화려한 데 비해 그의 화조화는 묵필墨筆로 그린 후 간략하게 붉은 색이나 호분으로 채색하여 후대의 문인 화조화의 사의寫意적 경지를 개척한 것으로 간주된다. 상해박물관의 〈설죽도雪竹圖〉가 그에게 전칭되어온다.

석도 石濤

청대淸代 화가. 1630~1707. 본명은 주약극朱若極, 명 황실의 후예이나 1645년 반란 사건으로 일가가 몰락하자 1662년에 선종의 승려가 되었다. 법명을 원제原濟라고 하며 자字를 석도라고 하였다. 시·서·화에 뛰어난 다예인多藝人으로 산수, 화과花果, 난죽蘭竹등에 뛰어난 재능을 보였다. 언제나 다른 사람이 모방할 수 없는 힘차고 환상적인 구도로 그림을 그렸으며, 채색도 독창적으로 했다. 그는 무분별하게 옛 양식을 답습하는 것에 반대하여 화가의 개성표현을 강조하였다. 명산대천名山大川으로 여행을 다녔으며, 『고과화상화어록苦瓜和尙畫語錄』이라는 저서를 통해 일획론一劃論을 논하기도 하였다. 그의 견해는 청대 초기의 보수적인 회화양식에 신선한 영향을 끼쳤으며 이후 양주팔괴揚州八怪의 창작활동에

영향을 주었다.

심전 沈銓

청대淸代 화가. 1682~1760. 자는 형지衡之, 호는 남빈南蘋, 화조花鳥, 영모, 인물 등을 잘 그렸으며, 채색을 아름답게 잘 했다. 일본 국왕의 요청에 의해 1729년 일본에 가 3년간 머물면서 그림을 가르쳐 일본 에도江戶시대 화조화에 큰 영향을 미쳤다.

심주 沈周

명대明代 화가. 1427~1509. 자는 계남啓南, 호는 석전石田. 강소 장주인長州人. 4대에 걸친 문인 명망가名望家에서 태어나 어려서부터 백부 심정沈貞, 두경杜瓊 등으로부터 시, 서, 화詩書畫의 훈도를 받았다. 그림은 주로 동원董源, 거연巨然, 원말사대가元末四大家를 배웠다. 흔히 오파吳派의 창시자로 불리며, 당인唐寅, 구영仇英, 문징명文徵明과 함께 명사대가明四大家로 불린다. 〈여산고도廬山高圖〉, 〈야좌도夜坐圖〉, 〈사생도권寫生圖卷〉 등의 작품이 있으며, 저서에는 『석전집石田集』 등이 있다.

안휘 顏輝

남송南宋 말·원元 초 화가. 13세기 말~14세기 초 활동. 1297년~1307년 사이에 궁정 벽화를 그렸다고 하며, 『화계보유畫繼補遺』(1298)에 따르면 송 말에 이미 활발한 활

동을 했고, 사대부들로부터 존경받는 화가
였다고 한다. 산수·인물 등을 잘 그렸으
며, 도석인물화道釋人物畫에 특히 능하였다.
그의 인물화풍은 명대明代 오위吳偉같은 절
파浙派 대가들에게 계승되었다. 팔선八仙
의 하나인 이철괴李鐵拐를 그린 〈이선도李仙
圖〉가 대표적인 작품이다. 그 외 많은 작품
들이 일본에 남아있다.

양해 梁楷

남송南宋의 화가. 12세기 후반~13세기 초
반 활동. 1201년 화원의 대조待詔가 됨. 궁
정화가이면서도 원체 화풍에 구애받지 않
고 수묵으로 자유분방하고 간결한 화풍을
구사하였다. 인물, 산수, 도석道釋, 귀신 등
을 잘 그렸다. 특히 그의 〈이백행음도李白行
吟圖〉, 〈출산석가도出山釋迦圖〉, 〈발묵선인도
潑墨仙人圖〉 등은 이후 많은 화가들의 모방
의 대상이 되었다.

여기 呂紀

명대明代의 궁정 화가. 1477~?. 처음에는
변경소邊景昭에게 화조화花鳥畫를 배웠으나
뒤에는 당·송 여러 명필들의 작품을 모방
했다. 1497년 화조화를 잘 그린 임량林良과
함께 북경의 인지전仁智殿에서 후진을 지도
했다. 특히 봉鳳, 학, 공작, 원앙을 잘 그렸
고, 때로 산수, 인물도 그렸는데 모두 격식
을 갖췄다고 한다.

염립본 閻立本

당대唐代 화가. ?~673. 귀족가문에서 태어
났으며 아버지 염비閻毗는 건축과 공학 분
야의 전문가였다. 공부상서工部尚書 등을 역
임함. 도석道釋·고사인물도故事人物圖·초
상肖像·안마鞍馬에 능하였다. 처음에는 장
승요張僧繇와 정법사鄭法士를 배웠는데 그들
보다 낫다는 평을 들었다. 어용御容, 공신도
功臣圖, 직공도職貢圖 등을 많이 그렸다. 현재
미국 보스톤 미술관의 〈역대제왕상歷代帝王
像〉, 북경 고궁박물원의 〈보연도步輦圖〉가 그
의 작품으로 전한다.

예찬 倪瓚

원대元代 화가. 1301~1374. 자는 원진元鎭,
호는 운림雲林, 운림산인雲林散人 등 다수.
강소 무석인無錫人. 원말사대가元末四大家의
한 사람. 집안이 매우 부유하여 자신의 서
재인 청비각淸閟閣에 많은 고서화古書畫를
수장하였다. 성품이 매우 고결하여 타인과
어울리는 것을 싫어하여 탈속한 삶을 살면
서 시·서·화에 깊이 몰두하였다. 그림은
산수와 묵죽墨竹을 특히 잘 그렸는데, 산수
는 동원董源, 형호荊浩, 관동關仝을 스승으로
삼고 고법을 일변시켜 천진유담天眞幽淡한
경지에 이르렀다. 특히 강이나 호수와 그
너머 먼 산, 전경의 앙상한 몇 그루의 나무,
그리고 사람이 없는 빈 정자의 간략한 구도
의 산수화를 그렸다. 건필乾筆의 절대준折

帶嫩을 구사하며 한 점의 티끌도 없는 깔끔한 산수로 유명하다. 대표작으로는 1372년 작인 〈용슬재도容膝齋圖〉가 있다.

오도자 吳道子

당대唐代 화가. 오도현吳道玄이라고도 불림. 도자道子는 초명初名이고, 도현道玄은 현종玄宗이 지어준 이름. 어려서는 가난하여 민간 화공으로 떠돌이 생활을 하였으나 중년에 현종의 지우知遇를 받아 벼슬이 내교박사內敎博士에 이르렀다. 인물, 귀신, 조수鳥獸, 초목草木, 대각臺閣, 산수 등을 두루 잘 그렸다. 특히 불화佛畵와 도석화道釋畵에 뛰어났다. 그의 인물화 묘법은 마치 옷자락이 바람을 맞는 것과 같다하여 오대당풍吳帶當風이라고 불린다. 초년에는 세필細筆을 주로 썼으나 중기 이후에는 난엽선蘭葉線을 구사하여 호방한 필치를 보였다. 평생 장안長安과 낙양洛陽 양경兩京에 있는 사관寺觀의 벽 300여 간에 지옥변상地獄變相 등 제경변상諸經變相 과 불보살佛菩薩 및 중신衆神의 도상圖像을 그렸으나 회창폐불會昌廢佛(845년) 때 모두 파괴되어 그의 진작은 전하지 않는다.

오력 吳歷

청대淸代 화가. 1632~1718. 자는 어산漁山, 호는 묵정도인墨井道人. 청초淸初 의 6대 화가인 사왕오운 四王吳惲(왕시민王時敏·왕감王鑑, 왕휘王翬, 왕원기王原祁, 운수평惲壽平, 오력吳歷) 가운데 한 사람. 왕시민王時敏과 왕감王鑑에게서 배웠으며, 왕휘王翬와는 친구 사이였다. 6대 화가들과 마찬가지로 원말사대가元末四大家의 영향을 받은 산수화를 그렸으나, 필묵의 운용은 한층 다양하고 독자적인 개성이 뚜렷하였다. 한편 후에 카톨릭을 접하여 선교 사업에 힘썼는데, 명암법, 투시화법, 흑백 대비 등의 서양 기법을 적용하기도 하였다. 그러나 만년에는 다시 전통 화법으로 회귀하였다. 저서로『도계집桃溪集』등이 있다.

오빈 吳彬

명대明代 화가. 1573~1620. 산수, 인물, 불상, 백묘화白描畵등을 잘 그렸다. 산수는 옛 그림을 모방하지 않고 기이한 바위들로 이루어진 환상적 형상을 만들었다. 도석 인물화에 있어서도 자세와 동작이 저마다 다른 수많은 나한들을 묘사하는 등 개성이 뚜렷하였다. 이러한 독특한 화풍은〈오백나한도五百羅漢圖〉에서 잘 드러난다.

오위 嗚偉

명대明代 화가. 1459~1508. 자는 사영士英, 호는 노부魯夫. 대진戴進과 함께 절파浙派의 대표적인 화가로 헌종憲宗 때 대조待詔가 되어 북경의 인지전仁智殿에서 그림을 그리기 시작했으며, 효종孝宗에게서 화장원畵壯元이라는 금인金印을 하사 받기도 하였다. 부

벽준斧劈皴을 구사했으며, 필법이 웅건하고
호방하다.

오준경 吳俊卿 ⇒ 오창석

오진 吳鎭
원대元代 화가. 1280~1354. 자는 중규仲圭.
호는 매화도인梅畵道人. 절강성의 가흥嘉興
위당인魏塘人, 평생 관직에 봉사하지 않은
채 청빈한 생활을 하였다. 원말사대가元末四
大家의 다른 이들에 비하여 다소 불우한 편
이었으며, 평생 고향 가흥을 떠나지 않았기
때문에 그들과 교류도 거의 없었다. 산수는
동원董源과 거연巨然을 사법師法으로 삼아
묵기墨氣가 풍부한 피마준披麻皴을 구사하
였다. 또한 묵죽墨竹에도 능하였는데 묵죽
은 문동文同을 종宗으로 삼았다. 명明의 전
분錢棻이 편록한『매도인유묵梅道人遺墨』1
권이 전한다.〈어부도漁夫圖〉(상해박물관),
〈묵죽보墨竹譜〉(대북 고궁박물원) 등이
유명하다.

오창석 吳昌碩
청말민국초淸末民國初 화가. 1844~1927.
자는 노부老缶, 부려缶廬 이고 호는 창석昌
碩. 본명은 오준경吳俊卿 이나 일반적으로
오창석으로 더 잘 알려졌다. 절강성浙江省
안길현安吉縣 출신. 일생 동안 시·서·화·
인 등 각 방면에 조예가 깊었는데, 특히 전

각에서 시작하여 서법을 학습하고 마지막
으로 회화에서 일가를 이루었다. 그의 전각
과 서법은 역대 전각과 서체의 장점을 취
하여 독특한 풍격을 이루었다. 그림은 30
세 이후에 배우기 시작하였다. 화풍은 서위
徐渭나 석도石濤를 모범으로 삼아 독특한 경
지를 열었고, 글씨 쓰는 법으로 그림을 그
려 힘찬 느낌을 주었다. 후에 그는 서령인
사西冷印社의 제1대 사장과 해상제 금관 금
석서화회海上題襟館金石書畵會 부회장과 회
장을 역임하였다. 대표작으로는〈자등도紫
藤圖〉,〈매화도梅花圖〉,〈도실도桃實圖〉등
화훼화를 잘 그렸다.

왕감 王鑑
청대淸代 화가. 1598~1677. 자는 원조圓照,
호는 상벽湘碧. 명대明代 유명한 학자인 왕
세정王世貞의 증손曾孫. 왕시민王時敏보다 항
렬은 위였으나 나이는 여섯 살 아래였고,
서로 그림에 대해 자주 토론했다. 명말 향
시에 합격하여 염주지부廉州知府를 역임하
였으나 명이 망하자 고향으로 돌아와 평생
관직에 나아가지 않았다. 원말사대가元末四
大家의 걸작을 모방하면서 그들의 장점을
흡수하였는데, 그 중에서도 중봉中鋒을 잘
쓴 왕몽王蒙의 영향을 가장 많이 받았다.

왕몽 王蒙
원대元代 화가. 1308~1385. 자는 숙명叔明,

호는 황학산초黃鶴山樵 · 황학산인黃鶴山人. 황건적의 난이 일어나고 원이 멸망하자 항주 북쪽의 황학산에 은거하여 호를 이렇게 지었다고 한다. 이후 승상 호유용胡惟庸의 난에 연좌되어 옥사하였다. 오흥인吳興人. 조맹부趙孟頫의 생질. 조맹부의 화법을 계승하는 한편 이에 다시 왕유王維, 동원董源, 거연巨然의 화법을 가미시켜 화면의 하부에서 상부로 용사龍蛇처럼 상승하는 동세가 가득 찬 산악을 배치하고 우모준牛毛皴과 해삭준解索皴을 구사하며 여백 하나 남김없이 집요할 정도로 자세히 묘사하는 독특한 화풍을 창안하였다. 그는 평생 비단을 쓰지 않고 종이에만 그려 그의 그림에는 특히 초묵준찰법焦墨皴擦法이 많다. 원말사대가 元末四大家(황공망黃公望 · 오진吳鎭 · 예찬倪瓚 · 왕몽王蒙)의 한 사람. 대표작으로 〈구구임옥도具區林屋圖〉와 〈청변산거도靑卞山居圖〉가 전한다.

왕시민 王時敏

청대淸代 화가. 1592~1680. 자는 손지遜之, 호는 연객煙客. 일찍이 동기창董其昌과 진계유陳繼儒에게 그림을 배웠으며, 집에 많은 고서화古書畵를 수장하고 있어서 고전을 많이 임모하였다. 원말사대가元末四大家로부터 많은 영향을 받았는데, 특히 황공망黃公望을 많이 배웠다. 청초淸初 6대가 혹은 사왕오운四王吳惲의 수장首長으로서 왕휘王翬,

운수평惲壽平, 왕원기王原祁 등을 길러냈다.

왕원기 王原祁

청대淸代 화가. 1642~1715. 자는 무경茂京, 호는 석사도인石獅道人등. 왕시민王時敏의 손자. 1670년 진사進士에 합격하여 호부시랑戶部侍郎 등을 역임하였다. 특히 서화보관총재書畵譜館總裁 로서 내부內府 의 서화를 감정하고 『패문재서화보佩文齋書畵譜』의 편찬을 주재하는 등 청대 화단에 가장 많은 영향을 준 인물이다. 청초淸初 6대가인 사왕오운四王吳惲 가운데 한 사람으로 동기창董其昌 과 왕시민王時敏의 정통파正統派 를 따라 원말사대가元末四大家, 그 중에서도 황공망黃公望 화법의 영향을 가장 많이 받았다.

왕유 王維

당대唐代 문인이자 화가. 701~761. 산서태원太原 기현인祁縣人. 자는 마힐摩詰. 벼슬이 상서우승尙書右丞에 이르렀기 때문에 왕우승王右丞이라고도 불렸다. 성품이 한적한 것을 좋아하고 불법에 깊이 공명하여 30세 전후에 상처喪妻하였으나 재취하지 않고 일생을 독신으로 지냈다. 섬서성 남전藍田 망천輞川에 망천장輞川莊을 짓고 그 부근의 아름다운 경치를 읊은 시 20수首 를 지어 각 장면을 그림으로 묘사한 망천도輞川圖를 그렸다. 이 그림은 현재 후대의 모본만이 전한다. 시 · 서 · 화 · 금琴 에 모두 능하였는데, 특히

그림으로 회자되어 후세에 동기창에 의해 남종화의 시조로 일컬어졌다. 저서로 『왕우승집王右丞集』6권이 있다.

왕휘 王翬

청대淸代 화가. 1632~1717. 자는 석곡石谷, 호는 구초瞿樵, 경연산인耕煙散人 등. 조상 5대가 모두 직업화가였으며, 어린 시절 황공망黃公望의 화법을 전수받은 장가張珂에게서 그림을 배웠다. 1651년 왕감王鑑을 만나 그의 소개로 왕시민王時敏을 알게 되고, 왕시민의 지도하에 자신의 기법을 더욱 완숙하고 숙련되게 다듬어 나갔다. 왕시민과 왕감이 세상을 떠나자 강남에서는 독보적인 존재가 되었으며, 강희제康熙帝는 남부 지방 시찰에 관한 그림을 그릴 때 그에게 특별히 그림을 주관하도록 하여 〈남순도南巡圖〉를 그리게 하였다.

운수평 惲壽平

청대淸代 화가. 1633~1690. 초명初名은 격格, 수평壽平은 자字다. 호는 남전南田, 백운외사白雲外史 등. 집안이 가난하여 산수화로 생계를 삼았으나 우연히 왕휘王翬의 그림을 본 후 그를 뛰어넘을 수 없다 생각하여 산수화를 포기한 채 화훼花卉를 전공하였다고 한다. 한때 경덕진景德鎭에서 도자기의 밑그림을 그리기도 하였다. 서숭사徐崇嗣의 몰골법을 배워 화훼를 그렸으나 수묵과 채색·구륵과 몰골이 아취있게 조화되어 많은 추종자를 낳았다.

위협 衛協

진대晉代의 화가. 3세기 말~4세기 초 경 활동. 조불흥曹不興에게 배웠으며, 당시 장묵張墨과 더불어 화성畵聖으로 병칭되었다. 특히 도석인물道釋人物에 있어서는 가장 뛰어나 고개지顧愷之도 그에게는 미칠 수 없었다고 한다. 사혁謝赫은 『고화품록古畵品錄』에서 그가 육법六法을 겸하였다고 높이 평가하여 1품品 에 넣었다.

유송년 劉松年

남송南宋의 화가. 12세기 중반~13세기 초 활동. 이당李唐, 마원馬遠, 하규夏珪와 함께 남송 4대 화가로 꼽힌다. 인물, 산수 등을 잘 그렸다. 1174년 화원에 들어간 후 1190년 대조待詔가 되었다. 1195년에는 영종寧宗에게 경직도耕織圖를 진상하여 크게 칭찬받고 금대金帶를 하사 받았다.

육치 陸治

명대明代의 오파吳派 화가. 1496~1576. 자는 숙평叔平, 호는 포산자包山子. 행서行書와 해서楷書를 잘 쓰고 화조와 산수도 잘 그렸는데, 화조화는 황전黃筌과 서희徐熙의 화법을 따랐다. 〈화계어은도花谿漁隱圖〉 등이 유명하다.

육탐미 陸探微

남조南朝 송대宋代 화가. 5세기 중·후반경 활동. 명제明帝(465~472 재위)때 시종侍從으로 있었다고 하며, 인물화와 고사도故事圖에 특히 뛰어나 고개지顧愷之, 장승요張僧繇와 함께 육조시대六朝時代 3대화가로 불린다. 사혁謝赫은 『고화품록古畫品錄』에서 그를 육법六法을 겸비한 제1품의 화가로 평가하고 사물의 본성을 파악해 낸 최고의 화가로 극찬하였다.

이간 李衎

원대元代 화가. 1245~1320. 자는 중빈仲賓, 호는 식재도인息齋道人 등. 벼슬은 예부시랑禮部侍郎 등을 역임. 대나무를 잘 그렸는데, 처음에는 왕정균王庭筠을 배우다가 이어서 오대五代의 이파李頗와 북송北宋의 문동文同을 배워 청록설색靑綠設色에도 능하였다. 저서 『죽보상록竹譜詳錄』은 대나무에 대한 생태학적 고찰은 물론 화론畫論과 화법畫法 을 총망라한 백과사전적인 죽보竹譜로 일컬어진다.

이공린 李公麟

송대宋代화가. 1049~1106. 자는 백시伯時, 호는 용면龍眠. 안휘安徽의 서주인舒州人. 벼슬은 중서문하후성산정관中書門下後省刪定官 등을 역임하였다. 명문의 후예로서 집안에 법서法書와 명화가 많이 수장되어 있어 어려서부터 서화를 익혔으며, 골동에 탐닉하여 『고기기古器記』 1권을 저술하기도 하였다. 진당제가晉唐諸家 의 장점을 집대성하여 인물은 고개지顧愷之와 장승요張僧繇에 버금가고, 안마鞍馬는 한간韓幹을 능가하며, 도석道釋은 오도자吳道子에 육박하고, 산수는 이사훈李思訓과 유사한데, 소쇄한 풍광은 왕유에 비견된다고 일컬어졌다. 특히 안마鞍馬와 인물에 가장 뛰어나 그의 백묘법白描法은 고금 古今의 독보獨步라 평가된다. 그의 유명한〈오마도 五馬圖〉는 2차 대전 때 불타 현재는 사진만이 전하며, 〈효경도孝經圖〉(프린스턴 대학 미술관 소장) 가 그의 진작 眞作으로 전한다.

이당 李唐

송대宋代 화가. 11세기 중반~12세기 중반. 자는 희고晞古, 하남 삼성인三城人. 휘종徽宗 때 화원화가로 들어가 건염建炎(1127~1130) 연간에 화원의 대조待詔가 되었다. 산수, 인물, 소그림에 능하였다. 특히 그의 산수는 북송 산수의 전형이던 대관산수에서 탈피하여 산천기수山川奇秀의 한 면을 근접 묘사하는 한편 강하고 굳센 부벽준斧劈皴을 구사함으로써 이른바 남송원체화南宋院體畫의 단서를 열어놓았다. 〈만학송풍도萬壑松風〉(대북 고궁박물원)가 그의 진작으로 전한다.

이사훈 李思訓

당대唐代 화가. 651~716. 당唐의 종실. 자는 건견建見. 벼슬은 진주도독秦州都督에 이르렀고, 좌무위대장군左武衛大將軍을 역임하였다. 글씨와 그림에 모두 능하였지만 특히 그림에 뛰어났는데, 청록산수화의 세밀細密한 귀족화풍은 이로부터 창시되어 비록 소폭小幅이라도 안개 긴 풍경이 멀리 보이고 공간감이 느껴져 대경大景을 실감하게 한 것으로 평가된다. 후세에 북종화北宗畵의 시조로 추앙되었다.

이성 李成

북송北宋의 화가. 919~967. 자는 함희咸熙. 선조는 장안인長安人이었으나 전란을 피하여 사방으로 떠돌다가 산동성山東省 임치현臨淄縣의 영구營丘에 정착하여 영구인營丘人이 되었다. 일찍이 관동關仝을 배워 산수를 잘 그렸는데, 연운煙雲의 변화와 수석水石, 수목樹木, 산천山川을 완벽하게 묘사하였다고 일컬어진다. 담묵법을 고도로 완성시켜 보다 완벽하게 원근과 심오감이 표현된 대관산수大觀山水를 완성시키는 한편, 화북산수華北山水의 특징을 상징하는 한림해조묘법寒林蟹爪描法을 창시하였다. 또한 평원산수平遠山水 형식을 정비시켜 놓음은 물론 현실의 자연 경관을 그대로 옮기는 데 그치지 않고 이를 적절히 생략하고 미화시켜 화면에 재구성하였다. 곽희郭熙와 함께 이곽파李

郭派 화풍의 창시자로 불린다.

이소도 李昭道

당대唐代 화가. 670~730. 이사훈李思訓의 아들. 벼슬은 왕실내 업무를 관장하는 태자중사太子中舍를 지냈다. 아버지 이사훈이 무위대장군을 역임하였기 때문에 대이장군大李將軍이라 하는데서 흔히 이소도는 소이장군小李將軍이라 불린다. 산수, 조수鳥獸, 계화界畵에 모두 능하였다. 그의 금벽산수金碧山水는 부풍父風을 다소 변화시켜 그 묘함은 오히려 아버지를 능가하는 것으로 평가받는다.

임량 林良

명대明代의 궁정 화가. 15세기 후반 활동. 자는 이선以善. 1459년에 내정內廷의 공봉供奉이 되었으며, 1496년에는 금의위錦衣衛를 하사 받았다. 수묵 및 채색 화조화花鳥畵를 그렸으며, 과목果木과 동물도 잘 그렸다.

장로 張路

명대明代 화가. 1464~1538. 차는 천치天馳, 호는 평산平山. 절파浙派 말기 이른바 광태사학파狂態邪學派의 대표적 인물. 단순하고 간략한 형태에 빠른 필속筆速과 대담한 묵면墨面을 구사하였다.

장승요 張僧繇

남조南朝 양대梁代의 화가. 6세기 초 활동. 천감天監 연간(502~518)에 무릉왕국시랑武陵王國侍郞, 지화사智畵師가 되고, 우군장군右軍將軍, 오흥태수吳興太守 등을 역임함. 특히 도석인물화를 잘 그려 육법六法을 겸비하였다고 평가받는다. 무제武帝가 불사佛事를 좋아해 많은 사원을 건축할 때 그가 벽화를 도맡아 그렸다. 또한 당시 서역에서 전래된 훈염법暈染法을 사용하여 사물을 입체적으로 그리는 이른바 요철화凹凸畵에 능하였고, 산수를 그리는데 필묵 대신 청록靑綠으로 그리는 몰골법沒骨法을 창시하였다고 한다.

장조 張璪

8세기 중반~8세기 말. 자는 문통文通. 강소성 오군인吳郡人. 벼슬은 검교사부원외랑檢校詞部員外郎 등을 지냄. 흔히 장조원외張璪員外로 불린다. 글을 잘하고 팔분체八分體 글씨에 능하며 산수를 잘 그려 삼절三絶이라 칭했다. 특히 송수松樹는 고금古今의 특출이라 일컬어졌다. 독필禿筆을 쓰거나 손바닥으로 그리는 특이한 화법을 사용하였다. 저술로는 「회경繪境」 1편이 있어 그림의 요결要訣을 서술하였다고 하나 전하지는 않는다.

장지화 張之和

8세기 경 활동. 자는 자동子同. 절강 금화인金華人. 시에 능하고 서화書畵에 뛰어났는데, 글씨는 광일狂逸하였다고 하며, 그림은 산수를 잘 그렸다. 그림을 그릴 때는 술을 마신 채 북을 치고 피리를 불면서 순식간에 그렸다 한다. 중당中唐의 소위 일격수묵화가逸格水墨畵家 가운데 한 사람이다.

장택단 張擇端

북송北宋의 화가. 자는 정도正道, 한림학사翰林學士를 지냈다고 하나 그의 생애에 대해서는 알려진 바가 거의 없다. 계화界畵에 능하였고, 수레, 배, 가옥, 다리, 동물 등이 어우러진 풍속화에 특히 뛰어났다. 청명절淸明節 아침 변경汴京의 시민생활을 실감 있게 묘사한 〈청명상하도淸明上下圖〉가 전한다.

장훤 張萱

당대唐代 화가. 8세기 초·중반 경 활동. 대략 개원開元(713~741), 천보天寶(742~755) 연간에 활약한 궁정화가로 추측됨. 벼슬은 개원관화치開元館畵値를 지냈으며, 사녀士女, 안마鞍馬, 누대樓臺, 수목樹木, 화조花鳥 등에 모두 능하였다. 〈괵국부인유춘도虢國夫人遊春圖〉와 〈도련도搗練圖〉가 송 휘종徽宗의 모사본으로 전한다.

전선 錢選

원대元代 화가. 1235~1301 이후. 자는 순거舜擧, 호는 옥담玉潭. 원元에 출사하지 않은 채 평생 야인野人으로 지냈다. 시·서·

화에 두루 능하였으며, 당시 조맹부趙孟頫 등 문인들과 더불어 오흥팔재吳興八才로 알려졌다. 인물화는 이공린李公麟을, 화조화는 조창趙昌을, 산수는 조영양趙令穰을, 청록산수는 조백구趙伯駒를 배웠다. 조맹부와 더불어 동원董源과 거연巨然의 산수화 양식을 부활하여 원대 동거파董巨派 양식의 기초를 마련하였다. 화조절지花鳥折枝에 특히 뛰어나고 그림이 워낙 정교하여 사람들이 화공의 그림으로 오인할 정도였다고 한다. 〈부옥산거도浮玉山居圖〉, 〈왕희지관아도王羲之觀鵝圖〉 등이 널리 알려져 있다.

전자건 展子虔

수대隋代 화가. 533?~603?. 발해渤海(현 산동성 양신陽信)인. 조산대부朝散大夫, 장내도독帳內都督을 역임함. 도석道釋과 고사인물故事人物, 대각臺閣 에 뛰어났으며, 당화唐畫의 시조로 불린다. 『선화화보宣和畫譜』에 의하면 강산江山의 원근을 잘 그려 천리의 의취意趣를 표현하였다고 한다. 전칭작으로 휘종의 표제가 있는 〈유춘도遊春圖〉가 있다.

정섭 鄭燮

청대淸代 화가. 1693~1765. 자는 극유克柔, 호는 판교板橋. 양주팔괴揚州八怪의 한 사람으로, 61세에 관직에서 은퇴한 후 양주揚州에 은거하며 김농金農 등과 교유하면서 예술 창작에 몰두하였다. 화훼, 육분반서六分

半書, 전각 등을 잘 했으며, 특히 대나무 그림으로 유명하다. 자신의 그림을 상업화함으로써 그림을 파는 것을 금기시한 문인화의 전통을 깬 것으로 유명하다.

정운붕 丁雲鵬

명대明代 화가. 안휘성 휴녕休寧출신. 자는 남우南羽, 호는 성화거사聖華居士. 산수, 도석道釋, 인물, 백묘화白描畫 등을 잘 그렸다. 오도자吳道子의 화법을 배웠으며, 백묘화白描畫는 이공린李公麟의 전통을 이어받았다.

제백석 齊白石

청말민국淸末民國화가. 1860~1957. 자는 위청渭靑이고 호는 백석白石, 백석산인白石山人, 목인木人, 기평寄萍, 삼백석인 부옹三百石印富翁등이 있다. 본명은 제황齊璜이나 제백석으로 더 잘 알려졌다. 호남성湖南省 상담현相潭縣 출신. 27세에 그림을 배우기 시작하여 서위徐渭, 석도石濤, 팔대산인八大山人, 김농金農, 양주화파揚州畫派 등 명 · 청대화가들의 작품을 감상하고 임모하면서 자신의 고유한 화풍을 만들었다. 대표작으로는 〈화훼화책花卉畫册〉, 〈하엽도荷葉圖〉, 〈남과도南瓜圖〉 등이 있다.

제황 齊璜 ⇒ 제백석齊白石

조간 趙幹

남당南唐의 궁정화가이며 북송 때까지 활약. 강녕인江寧人. 남당南唐 후주後主 이욱李煜(961~975 재위)때에 화원 학사學士를 지냄. 산수와 임목林木을 잘 그렸으며, 특히 강남江南의 수촌경水村景을 잘 그렸다. 대표작으로 〈강행초설도江行初雪圖〉(대북 고궁박물원 가 있다.)

조맹부 趙孟頫

중국 원대元代 서화가. 1254~1322. 자는 자앙子昻. 호는 송설도인松雪道人, 수정궁도인水精宮道人. 호주湖州(현 절강성)인. 송 종실宗室. 송 멸망 후 은거했으나 1286년 원 세조世祖의 부름을 받아 출사出仕하였다. 관은 한림학사翰林學士, 승지承旨에 이르렀고 사후에는 위국공魏國公에 추봉. 시호諡號는 문민文敏. 서예는 모든 서체에 능했고, 특히 왕희지王羲之로의 복귀에 힘썼다. 그 서풍은 이후의 중국 및 한국에서 송설체松雪體로 불리며 지속적으로 큰 영향을 끼쳤다. 그림에 있어서는 당, 북송화풍을 모범으로 하는 복고주의를 따라 이사훈李思訓, 이소도李昭道의 청록산수, 동원董源과 거연巨然의 동거파董巨派 화풍 및 이곽파李郭派 양식을 받아들여 원대 산수화의 전형을 만들었다. 대표작에 〈작화추색도鵲華秋色圖〉(대북 고궁박물원), 〈수촌도水村圖〉 등이 있다.

조백구 趙伯駒

송宋의 종실宗室화가. 12세기 경 활동. 태조의 7세손. 자는 천리千里. 산수, 인물, 화훼, 영모에 두루 능하였는데, 특히 청록산수에 능하였다. 흔히 동생 조백숙趙伯驌과 양조兩趙 형제로 불리며, 이사훈李思訓 · 이소도李昭道 부자의 청록산수를 부활시켰다고 일컬어진다.

조백숙 趙伯驌

송대宋代화가. 1124~1182. 조백구趙伯駒의 동생. 자는 희원希遠. 산수, 인물, 화금花禽에 능하였는데, 특히 화금에 뛰어나 자못 생의生意가 있었고, 계화界畵에도 능하였다고 한다.

조지백 曹知白

원대元代의 산수화가. 1272~1355. 이성李成과 곽희郭熙의 화법을 배웠으며, 필묵이 청윤淸潤하고 속기俗氣가 없다. 스스로 세속을 멀리하였으며, 정자와 화실, 누각을 짓고 황공망黃公望, 예찬倪瓚 등을 초대했다고 한다. 〈소송유수도疏松幽岫圖〉(1351) 등이 있다.

종병 宗炳

종병 375-443의 자字는 소문少文이며 남양南陽 열양涅陽(지금의 하남성 진평鎭平) 사람으로 호북성湖北省 강릉江陵에 거주하였다. 『송사宋史』권 93 및 『남사南史』권75의 은일전隱逸傳에 전기가 수록되어있다. 중국

최초의 산수화에 관한 이론서인 「화산수서
畵山水序」를 저술하였다. 불교에도 조예가
깊어 여산廬山 명승名僧 혜원慧遠을 사사하
고 「명불론明佛論」을 저술하였다. 서화와 음
악에 능했고 유송劉宋의 무제武帝(재위 420-
422)와 문제文帝(재위 424-453)의 여러 차례
부름에 응하지 않고 은거하였다. 오로지 산
수를 좋아하고 유람하기를 즐겨 서쪽으로
는 호북성湖北省의 형산荊山과 사천성四川省
의 무산巫山, 남쪽으로는 호남성湖南省의 형
산衡山 등 각지의 산천을 유람하였다. 노후
에 병이 들어 더 이상 산수를 유람할 수 없
게 되자 자신의 거주지인 호북성 강릉江陵
으로 귀향하였고 "늙음과 병이 함께 이르렀
구나. 명산을 더 이상 두루 유람하기 어려
울 듯하다. 오직 마음을 깨끗이 하고 도를
관조하기 위해 그림을 그려 벽에 걸어놓고
누워서 그 곳을 유람한다 (老疾具至, 名山恐
難徧覩, 唯澄懷觀道, 臥以遊之)"고 하고 자신이
유람한 산수를 벽에 그려놓고 즐겼다고 한
다. 이후 "와이유지臥以遊之(누어서 노닌다)
"에서 유래한 "와유臥遊"는 산수화를 감상
한다는 의미로 쓰이게 되었고 후대에 수많
은 〈와유도〉 제작의 근거를 마련하였다.

주덕윤 朱德潤

원대의 문인화가. 1294~1365. 자는 택민
澤民, 휴양休陽 (현재 하남성 남구南邱)인. 조
맹부趙孟頫의 추천으로 진동鎭東 유학제거

유학제거儒學提擧에 올랐다. 고려 충선왕忠宣王의 만
권당萬卷堂에 드나들며 우리 나라 학자들과
교유하여 원대 이곽파李郭派 산수화 양식을
고려에 전한 인물 가운데 하나로 간주된다.

주지번 朱之蕃

명대 문인화가. 자는 원개元介. 금릉인金陵
(현재 남경). 최종 관직은 예부禮部 우시랑右
侍郎. 산수와 화훼를 잘했으며, 서예는 조맹
부, 안진경顔眞卿, 문징명文徵明체에 두루 능
했다. 그는 항주에서 1603년 발간된 『고씨
화보顧氏畵譜』에 서문을 썼으며 1606년 명
황실의 사절로 한양에 와서 선조宣祖를 알
현하기도 하였다.

주방 周昉

당대唐代 화가. 8세기 중·후반경 활동. 자
는 중랑仲郎. 벼슬은 대력大曆(766~799) 연
간 월주越州와 선주宣州의 장사長史를 역임
함. 문장에도 능하고 그림에도 뛰어났는데,
항상 공경公卿, 재상宰相들과 교유하여 그림
에 귀족적인 풍風 이 있었다고 일컬어진다.
『당조명화록唐朝名畵錄』에 의하면 정원貞元
(785~805) 말엽에 신라新羅 사람들이 양자
강과 회수淮水 일대에서 주방의 그림을 후한
값으로 수십 권 사갔다고 한다. 대표작으로
요녕성 박물관에 소장되어 있는 〈잠화사녀
도簪花仕女圖〉가 있다.

주신 周臣

명대明代 화가. 1460~1535. 자는 순경 舜卿, 호는 동촌東村. 당인唐寅과 구영仇英의 스승. 유송년劉松年, 이당李唐, 마원馬遠, 하규夏珪의 그림을 배우고 따랐지만, 용필은 순수하고 숙련되었다. 인물화는 아주 치밀하게 그렸으며, 산수화를 주로 많이 그렸다. 〈걸개도乞丐圖〉·〈도화원도桃花源圖〉 등을 남겼다.

증경 曾鯨

명말의 초상화가. 1564~1647. 복건성福建省 보전인莆田人. 직업화가로서 그가 그린 초상화는 높이 평가되어 동기창董其昌, 진계유陳繼儒, 왕시민王時敏 등 유명인사들의 초상화를 그렸다. 초상화에 많은 여백을 두고 주인공의 일상생활과 관련되는 소품小品을 첨가함으로써 그의 특징이나 분위기를 부각시키는 데 뛰어났다.

진계유 陳繼儒

명대明代 화가. 1558~1639. 자는 중순仲醇, 호는 미공眉公. 강소 송강松江 화정인華亭人. 경사제자經史諸子에 밝고 시문서화에 능하여 동기창董其昌과 쌍벽을 이루었다. 29세 때 곤산崑山에 은거하여 초당을 짓고 자적하였다. 수묵水墨의 화석花石과 산수에 특히 뛰어났다. 평생 많은 편저서編著書를 남겨 『일민사逸民史』 22권, 『서화사書畵史』 1권, 『니고록妮古錄』 등이 있다.

진순 陳淳

명대明代 화가. 1483~1544. 자는 도복道復, 호는 백양산인白陽山人. 미가米家산수와 몰골법沒骨法으로 채색 및 수묵 화조화를 잘 그렸으며, 글씨를 잘 썼다. 경학經學, 고문古文, 시사詩詞, 서법書法 등에 두루 통했으며, 문징명文徵明 과도 가까이 지냈다.

진홍수 陳洪綬

명말청초明末清初 화가. 1599~1652. 자는 장후章侯, 호는 노련老蓮, 노지老遲 등. 절파浙派의 최후 기수인 남영藍瑛에게 그림을 배워 화조, 인물을 잘 그렸다. 고개지顧愷之와 염립본閻立本의 양식에 기초하여 기괴하면서도 고풍古風이 넘치는 독창적인 인물 화법을 개척하였다. 명말 · 청초에 최자충崔子忠과 함께 '변형주의' 인물화를 이끈 화가로 언급된다. 산수, 인물, 화조화 뿐 아니라 〈구가도九歌圖〉, 〈서상기西廂記〉 등 삽화용 판화에서도 창조적인 예술 정신을 보였다. 그의 인물화풍은 청대 해파海派 가운데 한 사람인 임웅任熊에게 영향을 미쳤다.

최백 崔白

북송北宋의 화가. 11세기 중 · 후반경 활동. 자는 자서子西. 신종神宗 때에 화원의 예학藝學을 역임하였다. 화죽花竹과 영모를 잘 그렸으며, 특히 사생에 뛰어나 매우 정교하게 묘사하였다. 송초 이래 화원에서는 황전黃

筆 부자의 화법을 표준으로 삼았는데, 최백이 출현함으로써 그 화풍이 변화되었다고 한다. 대표작으로는 1061년 기년작인 〈쌍희도雙喜圖〉(대북 고궁박물원) 가 있다.

최자충 崔子忠

명대明代 화가. ?~1644. 자는 개여開予, 호는 북해北海. 백묘인물화白描人物畵를 매우 잘 그렸다. 특히 진홍수陳洪綬와 함께 이름을 떨쳤기 때문에 '남진북최南陳北崔'라는 말이 생겼다. 명明이 망하자 움막으로 들어가 굶어 죽었다. 〈임지도臨池圖〉(1636), 〈동음박고도桐蔭博古圖〉(1640) 등의 작품을 남겼다.

팔대산인 八大山人

청대淸代 화가. 1626~1705. 팔대산인은 승명僧名이며, 속명俗名은 주답朱耷. 명 황실의 후예였으나 19세 때 나라가 망하자 중이 되었다. 시문·서·화·전각 등을 다 잘했으며, 필법이 모두 자유분방하여 격식에 얽매임이 없는 일품逸品들이었다. 초기에는 화조화, 후기에는 산수화를 많이 그렸다. 그의 수묵사의水墨寫意 화조화는 항상 천진난만하고 활발하여 속세를 벗어난 그의 정신세계를 잘 표현해 준다. 팔대산인八大山人을 쓸 때 언제나 '곡지哭之' 혹은 '소지笑之'처럼 써서 나라 잃은 백성의 슬픔과 고통을 암시했다.

하규 夏珪

남송南宋 화가. 12세기 후반~13세기 초. 자는 우옥禹玉, 절강 전당인錢塘人. 영종寧宗(1194~1224) 조에 화원의 대조待詔로서 금대金帶를 하사받았다. 처음에는 이당李唐을 배웠으나 범관范寬과 미씨 부자米氏父子의 화법을 가미시켜 이당李塘 이후 최고의 화가로 일컬어졌다. 특히 필법이 산뜻하면서도 힘차고, 간결하면서도 촉촉하였으며, 계화界畵에도 능하여 자[척尺]를 사용하지 않고도 매우 정밀하게 그렸다.

한간 韓幹

당대唐代 화가. 715년경~781년 이후. 당대 제일의 안마鞍馬 화가. 우연히 왕유王維의 눈에 띄어 그림을 배우게 되었다고 한다. 현종玄宗의 말 40만 마리를 모두 그렸으며, 그 외에 제왕諸王들의 선마善馬를 두루 그려 말 그림의 독보적 존재가 되었다. 대표작으로 현종의 애마를 그린 〈조야백도照夜白圖〉가 뉴욕 메트로폴리탄 미술관에 전한다.

형호 荊浩

오대五代 화가. 870~930년경. 오대五代 후량後梁의 하남 심수인沁水人. 자는 호연浩然. 전란을 피하여 산서성 태행산太行山의 홍곡洪谷에 은거하였기 때문에 호를 홍곡자洪谷子라 하였다. 글씨에도 능하고 그림을 잘 그렸는데 특히 산수화에 뛰어났다. 항상 오도

자吳道子의 필법과 항용項容의 묵법을 결합시키고자 하였는데, 이는 곧 당대唐代의 기법적인 한계를 극복하고 산수화에 있어서 보다 사실적인 묘사를 가능케 하는 기법 연구에 주력하였음을 말하는 것이다. 그는 이러한 새로운 기법으로 태행산의 진경을 무수히 사생하여 중국 산수화사상 새로운 장을 연 것으로 평가된다. 저서로는 『필법기筆法記』가 있다.

홍인 弘仁

명말청초明末淸初 승려화가. 1610～1664. 자는 점강漸江. 속명俗名은 강도江鞱. 안휘성安徽省 흡현歙縣 출신. 명왕조가 망하자 승려 고항법사古航法師를 따라 1646년 승려가 되었다. 산수화에 능하였으며 처음에는 황공망黃公望의 그림을 배웠고, 만년에는 예찬倪瓚을 본받아 독자적인 경지를 열었다. 황산黃山을 사랑하여 황산의 송석松石을 즐겨 그리면서 안휘파安徽派의 주요 화가로 활동하였다. 대표작으로는 〈강릉도岡陵圖〉, 〈숭강산촌도崇岡山村圖〉, 〈황해송석도黃海松石圖〉 등이 있다.

황공망 黃公望

원대元代 화가. 1269～1354. 자는 자구子久. 아버지 황공黃公이 오랫동안 아들을 바라다가[黃公望子久矣] 90세에 처음으로 아들을 얻는 데서 연유된 것이며, 이름 공망

公望 또한 그러하다. 호는 일봉一峯 또는 대치도인大癡道人. 시문, 음률, 사곡詞曲에도 능하였는데, 도교를 신봉하여 부춘산富春山에 은거하였다. 50세 이후에 그림을 그리기 시작하였으나 동원董源과 거연巨然의 유법遺法을 얻고 이를 다시 변화시켜 파묵법破墨法에 의한 천강산수淺絳山水를 완성시킴으로써 원말사대가元末四大家의 수장首長, 중국산수화의 대종사大宗師로 일컬어진다. 저서에 『사산수결寫山水訣』과 『대치산인집大癡山人集』이 있다. 대표작으로 대북 고궁박물원의 〈부춘산거도富春山居圖〉가 있다.

황전 黃筌

오대五代 · 송초宋初 의 화가. 903?～965. 사천四川 성도인成都人. 일찍이 17세에 서촉西蜀에서 대조待詔가 되고, 이어 여경부사如京副使 등을 역임함. 서희徐熙와 함께 오대五代 · 양송兩宋 화조화의 양대 원류가 되었는데, 그의 화조화는 서희에 비해 궁정적이고 화려하였다고 한다. 현존하는 작품으로는 북경 고궁박물원故宮博物院 소장 〈사생진금도寫生珍禽圖〉가 있다.

황정견 黃庭堅

송대宋代 시인, 서예가. 1045～1105. 자는 노직魯直, 호는 산곡山谷, 부옹涪翁. 강서성江西省 홍주洪州 분령分寧인. 길주吉州 태화현太

和縣 현령, 교서랑校書郞 등 역임. 글씨는 초서草書를 즐겨했는데, 처음 주월周越에게 사사받고, 후에 안진경顔眞卿, 만년에는 장욱張旭과 회소懷素의 글씨체를 배웠다. 그는 소식蘇軾, 문동文同과 더불어 송대 사대부화士大夫畵 이론의 형성에 큰 역할을 하였다. 만권의 책을 읽고 만리萬里를 여행하여 가슴속의 속기俗氣를 말끔히 씻어 내린다는 그의 주장은 후대의 문인화가들이 본받는 바가 되었다. 작품으로는 〈이태백억구유시권李太白憶舊遊詩卷〉, 〈황주한식시권黃州寒食詩卷〉 발문跋文(대북 개인소장) 등이 있다.

일반회화 참고문헌

사전류

국립문화재연구소 편.『韓國歷代書畫家事典』, 2011.

法制處 編.『古法典用語集』. 法制處, 1979.

沈桑堅 主編.『中國美術辭典』. 臺北: 雄獅圖書股有限公司, 1989.

余紹宋 撰.『書畫書錄解題』. 臺北: 中華書局, 1968.

吳世昌 編.『槿域書畫徵』. 啓明俱樂部, 1928/ 학문각, 1970.

_____ 編· 洪贊裕 監修.『국역 근역서화징』全3卷. 시공사, 1998.

俞劍華.『中國美術家人名辭典』. 上海人民美術出版社, 1982.

劉萬朗 主編.『中國書畫辭典』. 北京: 華文出版社, 1990.

諸橋轍次 編.『大漢和辭典』全13卷. 大修館書房, 1968.

한국정신문화연구원편찬부 編.『한국민족문화대백과사전』全28卷. 한국정신문화연구원, 1991.

Hummel, Arthur W. ed. *Eminent Chinese of the Ch'ing Period (1644~1912)*, 2 Vols. Washington: United States Government Printing Office, 1943~1944.

Lovell, Hin-cheung. *An Annotated Bibliography of Chinese Painting Catalogues and Related Texts*. Ann Arbor: Center for Chinese Studies, The University of Michigan, 1973.

Osborne, Harold. *The Oxford Companion to Art*. Oxford: Oxford University Press, 1970.

[국문 논저]

『澗松文華』. 韓國民族美術研究所, 1971~.

葛路 著· 姜寬植 譯.『中國繪畫理論史』. 미진사, 1989.

姜寬植.「觀我齋趙榮祏畫學考」1~2.『美術資料』44~45, 1989~1990.

_____.『조선후기 궁중화원 연구』. 돌베개, 2001.

『고려 조선의 대외교류』. 국립중앙박물관, 2002.

고연희.『그림, 문학에 취하다』. 아트북스, 2011.

『궁궐의 장식그림』. 국립고궁박물관, 2009.

權德周.「宗炳의「畫山水序」考釋」『中國美術思想에 對한 研究』. 숙명여자대학교출판부, 1987.

『근대를 향한 꿈』. 京畿道博物館, 1998.

『근역서휘槿域書彙 근역화휘槿域畫彙 명품선名品選』. 서울대학교 박물관 특별기획전 1, 2002.

『耆社契帖』. 梨花女大博物館特別展圖錄 5. 梨花女大博物館, 1976.

『東洋의 名畵』 全6卷. 三省出版社, 1985.

『明淸繪畫展』. 호암갤러리, 1992.

『朝鮮時代 通信使』. 國立中央博物館, 1986.

金基雄.『韓國의 壁畫古墳』. 同和出版公社, 1982.

金成嬉.「18種 人物畵 描法의 槪念과 朝鮮後期 人物畵 描法」.『美術史學研究』227, 2000. 9.

金英淑.「尹斗緖의 繪畫世界」.『미술사연구』창간호, 1988. 6.

金容沃 譯.『石濤畫論』. 통나무, 1992.

金元龍.『韓國壁畫古墳』. 韓國文化藝術大系 1, 一志社, 1980.

_____·安輝濬 共著.『新版 韓國美術史』. 서울大學校出版部, 1993.

金哲淳.『韓國民畫論考』. 도서출판 예경, 1991.

리처드 반하트 외 共著·정형민 譯.『중국 회화사 삼천년』. 학고재, 1999.

文化財管理局 編.『東闕圖』. 文化財管理局, 1991.

閔吉泓.「朝鮮 後期 唐詩意圖-山水畵를 중심으로-」.『美術史學研究』233·234, 2002. 6.

朴沁恩.「朝鮮時代 册架圖의 起源 研究」. 한국정신문화연구원 한국학 대학원 석사학위논문, 2001.

朴銀順.『金剛山圖 研究』. 一志社, 1997.

박은순.「19세기「朝鮮書畫傳」을 통해본 韓日繪畫交流」.『美術史學研究』273 (2012. 3).

박은화.『곽약허의 도화견문지』. 서울: 시공사, 2005.

朴廷蕙.『조선시대 궁중기록화연구』. 일지사, 2000.

邊英燮.『豹菴姜世晃繪畫研究』. 一志社, 1988.

徐兢.『宣和奉使高麗圖經』. 1123.

_____.『國譯 高麗圖經』. 민족문화추진회, 1978.

서울대학교 규장각 편.『關東十境』. 효형출판, 1999.

손계영.「古文書에 사용된 종이 연구 :『度支準折』을 중심으로』.『古文書研究』제 25호(2004. 8).

송미숙.「後素會에 관한 고찰: 1945년 이전을 중심으로」. 목원대학교석사논문, 2007.

宋惠卿.「顧氏畫譜와 朝鮮後期 畫壇」. 홍익대학교 대학원 석사학위논문, 2002. 6.

신익철.『연행사와 북경 천주당』. 보고사, 2013.

安輝濬.『한국회화사 연구』. 시공사, 2000.

_____.『한국 회화의 이해』. 시공사, 2000.

_____.『韓國繪畫史』. 一志社, 1980.

_____.『韓國繪畫의 傳統』. 文藝出版社, 1988.

_____. 李炳漢.『夢遊桃園圖』. 藝耕産業社, 1987.

俞俊英.「九曲圖의 發生과 機能에 대하여 – 韓國 實景山水畫發展의 一例」.『考古美術』151. 1981. 9.

_____.「金剛全圖의 圖像과 象徵」.『美術史學』V. 1993.

俞弘濬.『조선시대 화론 연구』. 학고재. 1998.

_____.『효제도』빛깔있는 책들. 대원사. 1993.

_____.「李奎象의 一夢稿의 畫論史的 의의」.『美術史學』IV. 1992.

_____.「南泰膺의 聽竹畫史」의 회화사적 의의.『美術資料』45. 1990. 6.

尹軫暎.「朝鮮時代 九曲圖 研究」. 한국정신문화연구원 한국학 대학원 석사학위논문. 1997.

李龜烈.『近代韓國畫의 흐름』. 미진사. 1984.

李東洲.『韓國繪畫小史』瑞文文庫 1. 瑞文堂. 1972/1982 增補.

李仙玉.「滄軒 李夏坤의 繪畫觀」.『三佛金元龍敎授停年退任紀念論叢』. 一志社. 1987.

李成美.『가례도감의 궤와 미술사』. 소와당. 2008.

_____.『어진의궤와 미술사』. 소와당. 2012.

_____.『조선시대 그림 속의 서양화법』. 대원사. 2000.

_____.「東洋畫論의 이해 (I)」.『美術史研究』제11호 1997.

_____.『조선시대 그림 속에 서양화법』증보개정판. 소와당. 2008.

_____ 外.「朝鮮時代 御眞關係 都監 儀軌 研究」. 韓國精神文化研究院. 1997.

_____ 外.「藏書閣所藏 嘉禮都監儀軌」. 韓國精神文化研究院. 1994.

_____.「林園經濟志에 나타난 徐有榘의 中國繪畫 및 畫論에 對한 關心」.『美術史學研究』. 韓國美術史學會. 1992.

_____. 謝赫의「古畫品錄」.『미술사연구』1. 弘益大學校. 1987.

_____.「四君子의 象徵性과 그 歷史的 展開」.『花鳥·四君子』韓國의 美 18. 1985. 9.

李成美 主編.『朝鮮王朝實錄美術記事資料集』I~III. 韓國精神文化研究院. 2001~2.

李洙京.「朝鮮時代 孝子圖 研究」. 서울대학교 대학원 석사학위논문. 2001.

李秀美.「〈太平城市圖〉小考」.『朝鮮時代 風俗畫 전시도록』. 국립중앙박물관. 2002.

_____.「趙熙龍의 畫論과 作品」.『美術史學研究』199·200. 1993. 12.

이예성.『현재 심사정 연구』. 一志社. 2000.

李元植.『朝鮮通信使』. 民音社. 1991.

李殷相.『사임당의 생애와 예술』. 成文閣. 1957/ 1978 개정판.

李泰浩.『조선후기 회화의 사실정신』. 학고재. 1996.

李弘植.「梁職貢圖論考」.『韓國古代史의 研究』. 신구문화사. 1971.

임기중.『연행록 연구』. 일지사. 2006

任昌淳.「壺山外記 解題」.『壺山外記/里鄕見聞錄』. 亞細亞文化社. 1974.

張彦遠 지음　조송식 옮김.『역대명화기』시공사, 2009.

全虎兌.『고구려 고분벽화 연구』. 사계절, 2000.

鄭炳模.『한국의 풍속화』. 한길아트, 2000.

_____.「朝鮮時代 後半期의 耕織圖」.『美術史學研究』192. 1991. 12.

鄭瑛美.「朝鮮後期 郭汾陽 行樂圖 研究」. 한국정신문화연구원 한국학 대학원 석사학위논문, 1999.

趙善美.「東遊帖考」.『東遊帖』. 成均館大學校博物館, 1994.

_____.『韓國의 肖像畫』. 悅話堂, 1983.

_____.「朝鮮王朝時代에 있어서의 眞殿의 發達 - 文獻上에 나타난 記錄을 中心으로」.『考古美術』145.
　　　1980. 3.

『朝鮮時代 風俗畫』. 국립중앙박물관, 2002.

曺松植.「宗炳의 불교사상과 그의「畵山水序」에 나타난 臥遊論」.『美術史論壇』 제8호. 1999 상반기.

조현정.「조선후기 仕女圖 연구」. 서울대학교 고고미술사학과 대학원 한국회화사연구 수업 발표문, 2001. 10.

趙興胤·게르노트 프루너 編.『箕山風俗圖帖』. 汎洋社出版部, 1984.

진준현.『단원 김홍도 연구』. 一志社, 1999.

崔淳雨 編.『韓國繪畫』全3권. 陶山文化社, 1980.

최완수 外.『우리문화의 황금기 진경시대』. 돌베개, 1998.

_____.『謙齋 鄭敾 眞景山水畫』. 범우사, 1993.

河基昌.「同研社 作家들을 통하여 본 韓國 近代山水畫의 成立」. 홍익대학교 대학원 석사논문, 1985.

『한국미술단체 자료집: 1945∼1999』. 김달진미술연구소, 2013.

韓國美術史學會 編.『高句麗 美術의 對外交涉』. 도서출판 예경, 1996.

_____編.『百濟 美術의 對外交涉』. 도서출판 예경, 1998.

_____編.『新羅 美術의 對外交涉』. 도서출판 예경, 2000.

國學振興研究事業推進委員會 編.『藏書閣所藏儀軌解題』. 韓國精神文化研究院, 2002.

韓永愚.「華城城役儀軌 解題」. 서울대학교 奎章閣 영인본『華城城役儀軌』上, pp. 1∼12..

한정희.『한국과 중국의 회화』. 학고재, 1999.

許英桓 譯註.『林泉高致: 郭熙·郭思의 山水畫論』. 悅話堂, 1989.

『湖林美術館소장 民畫』. 호림미술관, 2013

홍사준.「梁代 職貢圖에 나타난 百濟使臣의 肖像에 대하여」.『百濟研究』12집. 충남대학교 백제연구소, 1981.

洪善杓.『朝鮮時代 繪畫史論』. 文藝出版社, 1999.

_____.「朝鮮後期 通信使 隨行畫員의 파견과 역할」.『美術史學研究』205. 1995. 3.

[일문·중문 논저]

古原宏伸.『畫論』. 明德出版社, 1973.

良志那.『淸明上河圖』. 臺北: 國立故宮博物院, 1977, 7/1995, 8.

鈴木敬.『中國繪畫史』. 吉川弘文館, 1981.

汪坷玉 撰.『珊瑚網』(影印本). 上海古籍出版社, 1991. 8.

于安瀾 編.『畫史叢書』全4册. 臺北: 文史哲出版社, 1983.

俞劍華 編.『中國畫論類編』上·下. 中國古典藝術出版社, 1957, 12/ 臺北: 華正書局, 1977.

傅惜華.『明代畫譜解題』上·下. 臺北: 學生書局, 1970.

中國古代書畫鑑定組 編.『中國古代書畫圖目』1~23. 北京: 文物出版社, 1990~2000.

中村茂夫.『中國畫論の展開: 晉唐宋元篇』. 中山文華堂, 1965.

鄒德中 編· 洪梗 校刊.『繪事指蒙』(影印本). 中國書店, 1959. 12.

胡正言 編,『十竹齋書畫譜』1 書畫(上) ~ 16 石譜 (下). アトリエ社, 1936.

胡佩衡·于非闇 選訂.『芥子園畫傳』全4卷. 北京人民美術出版社, 1978~1982.

黃鳳池(明) 編輯.『唐詩畫譜』. 北京: 文物出版社, 1981. 12.

[영문 논저]

Acker, William ed. & trans. *Some T'ang and Pre–T'ang Texts on Chinese Painting*. 2 Vols. Leiden: E. J.
 Brill, 1954~1974.

Barnhart, Richard. *Wintry Forests, Old Trees: Some Landscape Themes in Chinese Painting*. New
 York: China Institute in America, 1972.

Bickford, Maggie. *Ink Plum: the Making of a Chinese Scholar–painting Genre*. New York: Cambridge
 University Press, 1996.

Bush, Susan. *The Chinese Literati on Painting: Su Shih(1037~1101) to Tung Ch'i ch'ang(1555~1636)*.
 Cambridge: Harvard University Press, 1971.

Bush, Susan & Shih Hsio–yen. *Early Chinese Texts on Painting*. Cambridge: Harvard University
 Press, 1985.

Cahill, James. *Hills Beyond a River: Chinese Painting of the Yüan Dynasty, 1279~1368*. New York:
 Weatherhill, 1976.

_____. *Parting at the Shore: Chinese Painting of the Early and Middle Ming Dynasty, 1368~1580*.
 New York: Weatherhill, 1978.

_____. *The Distant Mountains: Chinese Painting of the Late Ming Dynasty, 1570~1644*. New York: Weatherhill, 1982.

Chou, Ju-hsi. *The Hua Yu Lu and Tao Chi's Theory of Paining. Occasional Paper* No. 9, Center for Asian Studies, University of Arizona, 1977.

Fong, Wen C. & James C. Y. Watt. *Possessing the Past: Treasures from the National Palace* Museum. Taipei: The Metropolitan Museum of Art & The National Palace Museum, Taipei, 1996.

_____ & Marilyn Fu. *Sung and Yüan Paintings*. New York: The Metropolitan Museum of Art, 1973/1980.

_____. *Beyond Representation: Chinese Painting and Calligraphy, 8th~14th Century*. New York: Metropolitan Museum of Art, New Haven: Yale University Press, 1992.

_____. *Images of the Mind: Selections from the Edward L. Elliott Family and John B. Elliott Collection of Chinese Calligraphy and Painting at the Art Museum,* Princeton University. Princeton: Princeton University Press, 1984.

Kao, Mayching. *Twentieth-century Chinese Painting*. Hong Kong·New York: Oxford University Press, 1988.

Kim, Hong-nam. *The Life of a Patron: Zhou Lianggong (1612~1672) and the Painters of Seventeenth-century China*. China Institute, 1996.

Kwon, Young-pil, Byun, Young-sup, Yi, Sŏng-mi. *The Fragrance of Ink: Korean Literati Paintings of the Chosŏn Dynasty(1392~1910) from Korea University Museum.* Seoul: Korean Studies Institute, Korea University, 1996.

Lee, Sherman E. & Ho, Wai-kam. *Chinese Art Under the Mongols: the Yüan Dynasty(1279~1368).* The Cleveland Museum of Art, 1968.

Li, Chu-tsing et al. *Artists and Patrons: Some Social and Economic Aspects of Chinese Painting.* University of Washington Press, 1989.

March, Benjamin. *Some Technical Terms of Chinese Painting*. New York: Paragon Book Corp. Reprint, 1969.

Murray, Julia K. *Ma Hezhi and the Illustration of the Book of Odes*. Cambridge University Press, 1993.

Paik, kumja. "A Chosŏn Dynasty Court Painter, Kim Hong-do: Seen through the Tanwon yumuk and His Landscape Paintings." *Korea Journal,* Vol. 28, 1988, 2.

Seckel, Dietrich. "Some Characteristics of Korean Art II— Preliminery Remarks on Yi Dynasty Painting." *Oriental Art,* Vol. 15, No. 1, Spring. 1979.

Silbergeld, Jerome. *Chinese Painting Style: Media, Methods and Principles of Form.* Seattle:

University of Washington Press, 1982.

Van Gulik, R. H. *Chinese Pictorial Art As Viewed by the Connoisseur*. Rome: Istituto Italiano Per Il Medio ed Estremo Oriente, 1958.

Vinograd, Richard. *Boundaries of the Self: Chinese Portraits, 1600~1900*. Cambridge. New York, Cambridge University Press, 1992.

Wu, Hung. *The Double Screen: Medium and Representation in Chinese Painting*. Chicago: University of Chicago Press, 1996.

Yi, Sŏng-mi. "Artistic Tradition and the Depiction of Reality: True-view Landscape Painting of the Chosŏn Dynasty." in Arts of Korea, The Metropolitan Museum of Art, 1998.

_____. "The Screen of the Five Peaks of the Chosŏn Period." *Oriental Art*, Vol. XLII, no. 4, 1996/7.

불교회화 참고문헌

[사전류]

梵海 撰 · 金侖世 譯. 『東師列傳』. 廣濟院, 1992.

安貴淑 · 崔宣一. 『朝鮮後期 佛畵僧 人名辭典』. 養士齋, 2007.

吳世昌. 『槿域書畵徵』. 啓明俱樂部, 1928.

佐和隆研 編. 『佛像圖典』. 吉川弘文館, 1962.

中村 元 · 久野 健 監修. 『佛敎美術事典』. 東京書籍, 2002.

『韓國佛敎大辭典』. 寶蓮閣, 1982.

『韓國歷代書畵家辭典上下』. 國立文化財研究所, 2011.

[국문 논저]

姜素妍. 「朝鮮時代 七星幀의 硏究」. 『韓國의 佛畵(16)-麻谷寺 本 · 末寺篇(下)』. 성보문화재연구원, 2000.

姜永哲. 「조선 후기 準提菩薩 연구―불교문헌과 불교미술을 중심으로」. 『회당학보』 9. 회당학회, 2004.

姜友邦. 「감로탱의 알레고리」. 『寒碧論叢』 3. 월전미술관, 1994.

姜友邦·金承熙. 『甘露幀』. 예경, 1995.

_____. 「甘露幀의 樣式變遷과 圖像解釋」. 『甘露幀』. 예경, 1995.

姜熺靜. 「高麗 水月觀音圖의 淵源에 대한 再檢討」. 『미술사연구』 8. 미술사연구회, 1994.

權熹耕.「日本에 現存하는 高麗 寫經」.『고고미술』 132. 한국미술사학회, 1976.

_____.「高麗의 寫經變相畵」.『연구논문집』 31. 대구효성카톨릭대학교, 1985.

_____.『고려의 사경』. 글고운, 2006. 고승희.

高珍英.「朝鮮後期 多佛會圖 硏究」.『불교미술사학』 6. 통도사성보박물관 · 불교미술사학회, 2008.

고승희.「高麗佛畵의 佛衣 紋樣 硏究(上)(下)」.『강좌 미술사』 15 · 22. 한국불교미술사학회, 2000 · 2004.

菊竹淳一 · 鄭于澤 編.『高麗時代의 佛畵』. 시공사. 1996.

김경미.「朝鮮後期 四佛山佛畵 畵派의 硏究」.『미술사학연구』 236. 한국미술사학회, 2002.

김보형.「朝鮮後期 104위 神衆圖 考察」.『동악미술사학』 7. 동악미술사학회, 2006.

金承熙.「朝鮮後期 甘露圖의 圖像硏究」.『미술사학연구』 196. 한국미술사학회, 1992.

_____.「甘露幀의 圖像과 信仰儀禮」.『甘露幀』. 예경, 1995.

_____.「畵僧 石翁喆侑와 古山竺衍의 生涯와 作品」.『동원학술논문집』 4. 한국고고미술연구소, 2001.

김영주.「화엄경변상」.『사학회지』 15. 연세대학교 사학회. 1970.

_____.「盂蘭盆經變相」.『盂蘭盆齋와 目連傳承의 文化史的 照明』. 중앙인문사, 2000.

金貞敎.「朝鮮初期 變文式 佛畵—安樂國太子經變相圖」.『空間』 208. 공간사, 1984.

김정은.「조선시대 三藏菩薩圖의 기원과 전개 – 중국 明代 水陸畵와의 비교」.『동악미술사학』 8. 동악미술사학회, 2007.

金廷禧.「朝鮮時代 冥府信仰과 冥府殿 圖像의 硏究」.『미술사학보』 4. 미술사학연구회, 1991.

_____.「朝鮮前期의 地藏菩薩圖」.『강좌 미술사』 4. 한국불교미술사학회, 1992.

_____.「조선 후기 불교회화」.『한국불교미술대전』 2—불교회화, 한국색채문화사, 1994.

_____.『조선시대 지장시왕도 연구』. 一志社. 1996.

_____.「朝鮮時代 神衆幀畵의 硏究 Ⅰ · Ⅱ」.『韓國의 佛畵(4·5) 海印寺 本 · 末寺 篇(上·下)』. 성보문화재연구원, 1997~1998.

_____.「朝鮮後期 畵僧硏究(I) : 錦巖堂 天如」.『성곡논총』 29. 성곡학술문화재단, 1998.

_____.「朝鮮後期 畵僧硏究(2): 海雲堂 益贊」.『강좌 미술사』 18. 한국불교미술사학회, 2002.

_____.「大興寺 法身中圍會三十七尊圖考: 朝鮮時代 密敎系 佛畵의 硏究(1)」.『미술사학연구』 238 · 239. 한국미술사학회, 2003.

_____.「錦湖堂 若效와 南方畵所 鷄龍山派—朝鮮後期 畵僧硏究(3)」.『강좌 미술사』 26. 한국불교미술사학회, 2006.

_____.「大自在天 圖像考—인도에서 한국까지」.『미술사. 자료와 해석』. 일지사, 2008.

_____.『불화, 찬란한 불교미술의 세계』. 돌베개, 2009.

_____.「梵天 圖像의 형성과 전개 –인도에서 한국까지—」.『강좌 미술사』 36, 한국불교미술사학회. 2011.

_____.「佛畵 속에 표현된 湖南的 感性 –義謙 佛畵의 圖像과 樣式을 중심으로」.『호남문화연구』 49. 전남대

학교 호남학연구원, 2011. 6.

_____.「한국의 千手觀音 信仰과 千手觀音圖」『정토학연구』 17. 한국정토학회, 2012.

金鍾太.「羅漢畵像沿革攷」『미술자료』 31. 국립중앙박물관, 1982. 12.

_____.「高麗五百羅漢像考」『공간』 205. 공간사, 1984.

金昶均.「화승 信謙派 불화의 연구」『강좌 미술사』 26. 한국불교미술사학회, 2006.

盧明信.「朝鮮後期 四天王圖의 考察」『강좌 미술사』 7. 한국미술사연구소, l995.

文甲洙.「木刻幀畵의 一例」『고고미술』 100. 한국미술사학회, 1968.

文明大.「妙法蓮華經 寫經變相圖의 한 考察―經變相圖의 硏究(2)」,『한국불교학보』 3. 한국불교학회, 1977.

_____.『韓國의 佛畵』 열화당, 1979.

_____.「新羅 華嚴經 寫經과 그 變相圖의 연구―寫經變相圖의 硏究(1)」『한국학보』 14. 일지사, 1979.

_____.「韓國道釋人物畵에 대한 考察」『潤松文華』 18. 한국민족미술연구소, 1980.

_____.「고려 관경변상도의 연구」『불교미술』 6. 동국대학교 박물관, 1981.

_____.「朝鮮朝佛畵의 樣式的 特徵과 變遷」『朝鮮佛畵』 한국의미 16. 중앙일보사, 1984.

_____ 藍修.『朝鮮佛畵』 韓國의 美 16. 중앙일보사, 1984.

_____.「고려 불화의 양식 변천에 대한 고찰」『고고미술』 184. 한국미술사학회, 1989.

_____.『高麗佛畵』 열화당, 1991.

_____.「高麗 藥師佛畵의 硏究」『佛敎美術硏究』 3·4. 동국대학교 불교미술문화재연구소, 1997. 2.

_____.「毘盧遮那三身佛圖像의 形式과 祇林寺 三身佛像 및 佛畵의 연구」『불교미술』 15. 동국대학교박물관, 1998.

_____.「三身佛의 圖像特徵과 朝鮮時代 三身佛會圖의 硏究 ― 寶冠佛硏究 I」『韓國의 佛畵 (12) 仙嚴寺篇』 성보문화재연구원, 1998.

朴桃花.「朝鮮朝의 寺院壁畵」『朝鮮佛畵』 한국의미 16. 중앙일보사, 1984.

_____.「朝鮮朝 藥師佛畵의 硏究」『朝鮮朝 佛畵의 硏究 1―三佛會圖』 한국정신문화연구원, 1985.

_____.「高麗金銀泥寫經畵(變相圖)의 樣式考察」『고고미술』 184. 한국미술사학회, 1989.

_____.「고려 후기 사경변상도의 양식 변천」『고려, 영원한 미』 호암미술관, 1993.

_____.「한국 불교벽화의 연구 ―고려시대를 중심으로―」『불교미술』 6. 동국대학교 박물관, 1981.

_____.「經變相圖」『韓國佛敎美術大典(2)―佛敎繪畵』 한국색채문화사, 1994.

_____.「朝鮮時代 金剛經 版畵의 圖像」『불교미술연구』 3·4. 동국대학교 불교미술문화재연구소, 1997.

_____.「佛說大目連經』의 成立經緯 再考와 版畵의 圖像」『미술사학』 12. 한국미술사교육연구회, 1998.

_____.「佛說大報父母恩重經變相圖의 도상형성과정」『미술사학보』 23. 미술사학연구회, 2004.

_____.「상지금니 대방광원각수다라요의경 변상도」『사경변상도의 세계, 부처 그리고 마음』 국립중앙박물관, 2007.

박수연. 「朝鮮後期 八相圖의 特徵」. 『불교미술사학』 4. 통도사성보박물관 · 불교미술사학회, 2006.

朴銀卿. 「麻本佛畵의 出現 – 日本 周昉 國分寺의 〈地藏十王圖〉를 中心으로」. 『미술사학연구』 199·200. 한국
미술사학회. 1993. 12.

_____. 「朝鮮前期 線描佛畵–純金畵」. 『미술사학연구』 206. 한국미술사학회, 1995. 6.

_____. 「朝鮮前期의 기념비적인 四方四佛畵:일본 寶壽院소장 '약사삼존도'를 중심으로」. 『미술사논단』 7. 한
국미술연구소, 1998. 하반기.

_____. 「일본 소재 조선 16세기 수륙회 불화, 甘露幀」. 『조선시대 감로탱 : 甘露(上)』. 통도사성보박물관,
2005.

_____. 「조선 전기 불화 연구」. 시공사 · 시공아트, 2008.

朴英淑. 「고려시대 지장도상에 보이는 몇 가지 문제점」. 『고고미술』 157. 한국미술사학회, 1992.

裵泳一. 「고려시대 화엄경 사경 변상도의 편년고찰」. 『강좌 미술사』 16. 한국불교미술사학회, 2001.

_____. 「고려시대 사경변상도의 양식적 흐름과 특징」. 『사경변상도의 세계, 부처 그리고 마음』. 국립중앙박물
관. 2007.

石鼎. 「조선시대 전통불화 제작과 佛畵所이야기」. 『불교미술사학』 2. 통도사 성보박물관 · 불교미술사학회,
2004.

서태현. 「朝鮮後期 八相幀畵에 대한 硏究(1)(2)」. 『문화사학』 1 · 3. 한국문화사학회, 1994 · 1995.

손영문. 「高慮時代 〈彌勒下生經變相圖〉 硏究」. 『강좌 미술사』 30. 한국불교미술사학회, 2008.

宋殷碩. 「나말여초의 보문품변상도 연구」. 『호암미술관 연구논문집』 2호. 삼성문화재단, 1997.

_____. 「高麗 千手觀音圖 圖像에 對하여」. 『호암미술관 연구논문집』 4호. 삼성문화재단, 1999.

신광희. 「朝鮮末期 畵僧 慶船堂 應釋 硏究」. 『불교미술사학』 4. 통도사성보박물관·불교미술사학회, 2006.

신은미. 「조선 후기 十六羅漢圖 연구」. 『강좌 미술사』 27. 한국불교미술사학회, 2006.

신은영. 「조선시대 靈山會上幀의 연구」. 『경주사학』 21. 경주사학회, 2000.

심효섭. 「朝鮮後期 畵僧 信謙 硏究」. 『韓國文化의 傳統과 佛敎』. 연사홍윤식교수 정년퇴임논총간행위원회,
2000.

_____. 「근대 강화지역의 불화제작과 화승」. 『인천학연구』 6. 인천학연구원, 2007.

安貴淑 · 金廷禧. 「朝鮮時代 十王圖 硏究」. 『朝鮮朝佛畵의 硏究(2) –地獄係 佛畵의 硏究』. 한국정신문화연구원,
1993.

_____. 「朝鮮後期 佛畵僧의 系譜와 義謙比丘에 관한 硏究(上)(下)」. 『미술사연구』 8 · 9. 미술사연구회, 1994
· 1995.

安輝濬. 「고려불화의 회화사적 의의」. 『고려 영원한 미:고려불화특별전』. 호암미술관, 1993.

양운기. 「通度寺 八相圖와 『釋氏源流의 관계 비교」. 『불교미술사학』 3. 통도사성보박물관 · 불교미술사학회, 2005.

연제영. 「감로탱화에 나타난 追薦對象의 特續과 變化」. 『역사민속학』 21. 역사민속학회, 2005.

유경희.「道岬寺 觀世音菩薩三十二應幀의 圖像研究」.『미술사학연구』240. 한국미술사학회. 2003. 12.

柳麻理.「高麗 阿彌陀佛畵의 硏究 - 坐像을 中心으로」.『불교미술』6. 동국대학교 박물관. 1981.

_____.「朝鮮朝 阿彌陀佛畵의 硏究」.『朝鮮朝佛畵의 硏究 (1) -三佛會圖』. 한국정신문화연구원. 1985.

_____.「朝鮮朝 甘露王圖의 硏究」.『朝鮮朝佛畵의 硏究(2) -地獄係 佛畵의 硏究』. 한국정신문화연구원.
 1985.

_____.「高麗時代 五百羅漢圖의 硏究」.『韓國佛敎美術史論』. 민족사. 1987.

_____.「朝鮮後期 觀經十六觀變相圖 - 觀經變相圖의研究(Ⅱ)」.『불교미술』12. 동국대학교 박물관. 1994.

_____.「麗末鮮初 觀經十六觀變相圖 - 觀經變相圖의 硏究 Ⅳ」.『미술사학연구』208. 한국미술사학회.
 1995. 12.

_____.「觀經序分變相圖의 硏究」.『문화재』33. 국립문화재연구소. 2000.

_____.「조선 후기 木刻幀에 나타난 극락구품 연구」.『강좌 미술사』28. 한국불교미술사학회. 2007.

윤열수.「한국산신탱화의 도상 형식과 전개」.『한국문화의 전통과 불교』. 연사홍윤식교수정년퇴임논 총간행위원
 회. 2000.

李慶禾.「朝鮮時代 甘露幀畵 下段畵의 風俗場面 考察」.『미술사학연구』220. 한국미술사학회. l998.12.

李東洲 監修.『高麗佛畵』韓國의 美 7. 중앙일보사. 1980.

李成美.「고려초조대장경의 '어제비장전'판화: 고려초기 산수화의 일연구」.『고고미술』169·170. 한국미술사학
 회. 1986. 6.

이승희.「朝鮮後期 神衆幀畵 圖像의 硏究」.『미술사학연구』228 · 229. 한국미술사학회. 2001. 3.

李英淑.「18세기의 화엄변상탱화」.『전남문화재』7. 전라남도. 1994.

李英宗.「朝鮮時代 八相圖 圖像의 淵源과 展開」.『미술사학연구』215. 한국미술사학회. 1997. 9.

_____.「通度寺 靈山殿의『釋氏源流應化事蹟』벽화 연구」.『미술사학연구』250 · 251. 한국미술사학회. 2006. 9.

李容胤.「朝鮮後期 華嚴幀畵의 構成과 象徵」.『韓國의 佛畵 (20) 私立博物館 篇』. 성보문화재연구원. 2000.

_____.「朝鮮後期 華嚴七處九會圖와 蓮華藏世界圖의 圖像 硏究」.『미술사학연구』223·234. 한국미술사학
 회. 2002. 6.

_____.「朝鮮後期 三藏菩薩圖와 水陸齋儀式集」.『미술자료』72 · 73. 국립중앙박물관. 2005.

_____.「삼세불의 형식과 개념 변화」.『동악미술사학』9. 동악미술사학회. 2008.

李殷希.「高麗寫經變相圖에 나타난 神將像研究」.『昌山金正基博士華甲紀念論叢』. 간행위원회. 1990.

_____.「雲興寺와 畵師 義謙에 관한 考察」.『문화재』24. 문화재관리국 문화재연구소. 1991.

_____.「朝鮮後期 彌勒菩薩圖의 硏究」.『문화재』30. 문화재관리국 문화재연구소. 1997.

_____.「조선 후기 괘불의 도상적 특징」.『掛佛調査報告書 제3집 경상남 · 북도』Ⅲ. 국립문화재연구소. 2004.

李鍾文.「朝鮮後期 後佛木刻幀 硏究」.『미술사학연구』209. 한국미술사학회. 1996. 3.

이종수.「조선 후기 畵僧 快允에 관한 고찰」.『순천 선암사 괘불탱』. 통도사성보박물관. 2002.

李泰浩.「高麗佛畫의 製作技法에 대한 考察—染色과 背彩法을 중심으로」.『미술자료』53. 국립중앙박물관. 1989. 6.

_____.「고려불화의 제작기법과 재료」.『한국미술사의 새로운 지평을 찾아서』. 학고재. 1997.

_____.「朝鮮時代 木版本『父母恩重經』의 變相圖 板畫에 관한 硏究」.『서지학연구』19. 서지학회. 2000.

임영효(진광).「道岬寺觀音三十二應身圖의 도상연구」.『명성스님고희기념 불교학논문집』. 운문승가대학출판부. 2000.

張起仁.「조선시대의 단청」.『건축사』147. 대한건축사협회. 1981.

張起仁.『단청』. 한국건축대계 3. 보성각. 1993.

張忠植.「法華變相考」.『한국불교학』3. 한국불교학회. 1977.

_____.「韓國 佛敎版畫의 硏究 1」.『불교학보』19. 동국대학교 불교문화연구소. 1982.

_____.「조선시대 사경고」.『미술사학연구』204. 한국미술사학회. 1994. 12.

張姫貞.「朝鮮後期 曹溪山지역 佛畫의 硏究」.『미술사학연구』210. 한국미술사학회. 1996. 6.

_____.『조선 후기 불화의 화사연구』. 일지사. 2003.

전경미.「조선 후기 호남 북부지역 사찰벽화 연구」.『강좌 미술사』24. 한국불교미술사학회. 2005.

_____.「조선 후기 영남지역 寺刹壁畫의 연구」.『강좌 미술사』26. 한국불교미술사학회. 2006.

鄭明熙.「朝鮮 後期 掛佛幀의 硏究」.『미술사학연구』242 · 243. 한국미술사학회. 2004. 9.

鄭炳國.「朝鮮後期 神衆幀畫의 硏究」.『문화사학』1. 한국문화사학회. 1994. 6.

정숙영.「韓國의 羅漢圖 - 朝鮮時代 十六羅漢圖를 중심으로」.『韓國의 佛畫(15) 麻谷寺 本 · 末寺篇(上)』. 성보문화재연구원. 2000.

鄭于澤.「고려시대 불교회화」.『한국불교미술대전』2—불교회화. 한국색채문화사. 1994.

_____.「高麗佛畫의 圖像과 美 - 그 表現과 技法」.『高麗時代의 佛畫』. 시공사. 1996.

_____.「조선시대 후기 불교진영고」.『깨달음의 길을 간 얼굴들—한국고승진영전』. 직지성보박물관. 2000.

_____.「조선왕조시대 釋迦誕生圖像 연구」.『미술사학연구』250 · 251. 한국미술사학회. 2006.

정재영.「안락국태자전변상도」.『문헌과 해석』2. 태학사. 1998.

정희선.「화승 任閑派 불화의 연구」.『강좌 미술사』26. 한국불교미술사학회. 2006.

조수연.「화승 有誠作 진영의 연구」.『강좌 미술사』26. 한국불교미술사학회. 2006.

조재영.「近代 畫師 竺演의 佛畫硏究」.『불교고고학』4. 위덕대학교 박물관. 2004.

車載善.「朝鮮朝 七星佛畫의 硏究」.『고고미술』186. 한국미술사학회. 1990.

최 엽.「古山堂 竺演의 佛畫 硏究」.『동악미술사학』5. 동악미술사학회. 2004.

최순택.「달마도의 연구」.『선무학회논집』5. 국제선무학회. 1996.

탁현규.「18세기 삼장탱 도상과 양식 연구」.『미술사학보』23. 미술사학연구회. 2004.

한승구.「朝鮮後期 寺院壁畫의 硏究」.『실학사상연구』14. 모악실학회. 2000.

허상호.「朝鮮 後期 祇林寺 沙羅樹王幀 圖像考」.『동악미술사학』7. 동악미술사학회. 2006.

洪潤植.「三藏幀畵에 대하여」.『現代史學의 諸問題:南溪曺佐鎬博士華甲紀念論叢』. 일조각. 1977.

_____.「靈山會上幀畵와 法華經信仰」.『한국불교학』 3. 한국불교학회. 1977.

_____.「下檀幀畵 (靈壇幀畵)」.『문화재』 11. 문화재관리국 문화재연구소. 1977.

_____.「神衆幀畵의 圖說內容과 性格」.『문화재』 12. 문화재관리국 문화재연구소. 1979.

_____.『韓國佛畵의 研究』. 圓光大學校 出版部. 1980.

_____.「朝鮮後期 木彫幀畵에 대하여」.『문화재』 14. 문화재관리국 문화재연구소 1981.

_____.『高麗佛畵의 研究』. 同和出版公社. 1984.

_____.「高麗 佛畵에 있어 來迎圖와 授記圖」.『素軒 南都泳博士 回甲紀念史學論叢』. 태학사. 1984.

_____.「朝鮮後期 高陽興國寺 등의 極樂九品圖」.『초우황수영박사고희기념 미술사학논총』. 1988.

_____.「고려불화에 있어서의 화엄정토변상도」.『문화재』 28. 문화재관리국 문화재연구소. 1995.

황금순.「觀音·地藏菩薩像의 來世救濟信仰」.『미술사연구』 19. 미술사연구회. 2005.

_____.「조선시대 관음보살도 도상의 한 연구」.『미술자료』 75. 국립중앙박물관. 2006.

황규성.「朝鮮時代 三身佛會圖에 관한 研究」.『미술사학연구』 237. 한국미술사학회. 2003. 3.

_____.「朝鮮時代 三世佛 圖像에 關한 研究」.『미술사학』 20. 한국미술사교육학회. 2006.

[일문 논저]

高崎富士彦.「觀經16觀變相圖」.『MUSEUM』 100. 東京國立博物館. 1959.

菊竹淳一·吉田宏志 編.『高麗佛畵』. 朝日新聞社. 1981.

菊竹淳一.「高麗時代觀音畵像의 表現」.『東アジア考古學과 歷史』 上卷. 同朋舍出版. 1987.

_____.「高麗時代의 涅槃變相圖-香川·常德寺本을 中心에」.『大和文華』 80. 大和文華館. 1988.

_____.「高麗時代의 盧舍那佛畵像」.『大和文華』 95. 大和文華館. 1996. 6.

禿氏祐祥.「高麗時代의 寫經에 就いて」.『寶雲』 25. 寶雲刊行所. 1939.

武田和昭.「岐阜阿名院藏의 觀音·地藏菩薩竝立圖에 대하여」.『MUSEUM』 477. 東京國立博物館. 1990.

米澤嘉圃.「慧虛筆水月觀音圖」.『國華』 666. 國華社. 1947.

百橋明穗.「高麗의 彌勒下生經變相圖에 대하여」.『大和文華』 66. 大和文華館. 1980.

西上實.「地藏本願經變相圖」.『學叢』 5. 京都國立博物館. 1983.

松本榮一.「高麗時代의 五百羅漢圖」.『美術研究』 175. 東京國立文化財研究所. 1954.

熊谷宣夫.「魯英畵金漆釋迦像小屛」.『美術研究』 175. 東京國立文化財研究所. 1954.

_____.「靑山文庫藏 安樂國太子變相相」.『金載元博士回甲記念論叢』. 乙酉文化社. 1969.

林進.「高麗時代의 水月觀音圖에 대하여」.『美術史』 102. 美術史學會. 1977.

鄭于澤.「高麗時代의 阿彌陀八大菩薩圖-廣福護國禪寺所藏 阿彌陀八大菩薩圖를 中心으로서-」.『大和文華』

75. 大和文華館, 1985.

_____.「高麗時代 阿彌陀畵像の硏究」(日文). 永田文昌堂, 1990.

_____.「高麗時代の阿彌陀三尊圖」.『泉屋博古館紀要』5. 泉屋博古館, 1988.

_____.「高麗阿彌陀八大菩薩圖の變容」.『大和文華』80. 大和文華館, 1988.

_____.「高麗時代の羅漢畵像」.『大和文華』92. 大和文華館, 1994.

[영문 논저]

Back, Seonggil, "Buddha Paintings of Old Korea", *Korea Journal*, Vol. 12, No.7, Commission for Unesco, 1972. 7.

Gazzard, Barry. "Korean Buddhist Painting". *Oriental Art* Vol. XV, No.4, London, 1969.

Henrik H. Sorensen, "The Hwaomkyong Pyonsang To : A Yi Dynasty Buddhist Painting of the Dharma Realm.". *Oriental Art*. Vol.34 No.2, 1988.

Covell, John Carter. "A Vendette over a Koryo Period Willow Kuanyin", *Korea Journal* Vol.19, No. 13, 1979.

Jungmann, Burglind. "Immortals & Eccentrics in Choson Dynasty Painting", *Korean Culture*, Vol. 11, No. 2(Summer, 1990).

_____. "Tracing the Yangyu Kwanseum in Painting". *1st International Conference on Korean Studies*, The Academy of Korean Studies, 1979.

Kim, Hong-nam, "Korean Buddhist Triad in the Burke Collection", *Orientations*, Vol. 21, No. 12, Hong Kong, 1990. 12.

Ledderose, Lothar, "A King of Hell", 『鈴木敬先生還曆紀念 中國繪畵史論集』, 吉川弘文館, 1981.

Lee, Jung-hee, "A Study of a Koryo Suwol Kwanum Sculpture and a Choson Dragon Boat of Wisdom Banner Painting", 『미술사학보』9. 미술사학연구회, 1996.

Mun, Myung-dae, "Buddhist Painting from the Koryo Period : A Mirror of Religious Values and Artist", *Koreana*, Vol. 6, No.3, The Korea Foundation, 1992.

Park, Young-sook, "Illuminated Buddhist Manuscripts in Korea", *Oriental Art*, Vol. No. 4, London, 1987·1988.

_____."Kṣtigarbha as Supreme Lord of the Underworld ; A Korean Buddhist Painting in the Museum für Ostasiatische Kunst in Berin", *Oriental Art*, Vol. 23, No.1, London, 1977.

_____. "The Role of Legend in Koryo Iconography 1 : The Kṣitigarbha Triad in Engaku-ji", *Function and Meaning in Buddhist art(ed. by K. R. van Koo)*, 1991.

ㄱ

ㅈ

497

ㅎ

한국
회화사
용어집

韓國繪畵史用語集

2003년 5월 30일 초판 1쇄 발행
2010년 1월 30일 초판 4쇄 발행
2015년 3월 15일 증보개정판 1쇄 발행
2022년 3월 15일 증보개정판 4쇄 발행

저 자	이성미·김정희
펴낸이	김영애
펴낸곳	SniFactory (에스앤아이팩토리)
편 집	이유림
디자인	dreamdesign

등 록	제2013-000163호(2013년 6월 3일)
주 소	서울시 강남구 삼성동 157-8 엘지트윈텔1차 1210호
전 화	02-517-9385
팩 스	02-517-9386
이메일	dahal@dahal.co.kr
홈페이지	http://www.snifactory.co.kr

ISBN 979-11-86306-06-2